Understanding Architecture

세계 건축의 이해

Understanding Architecture by Marco Bussagli
(Original title: Capire L'Architettura)
www.giunti.it
© 2003, Giunti Editore S.p.A., Firenze, Milano
이 책을 아들 Emanuele에게 바친다 – Marco Bussagli

Manage editor and art consultant
Gloria Fossi

Iconographic search
Claudia Hendel and Cristina Reggioli

Editing
Sara Bettinelli, M. Augusta Tosone

Graphics
Enrico Albisetti

Drawings and maps
Enrico Albisetti, Sergio Biagi

Page Format
Franco Barbini

세계 건축의 이해

지은이 마르코 부살리
옮긴이 우영선

초판 인쇄일 2009년 11월 10일
초판 발행일 2009년 11월 13일

펴낸이 이상만
펴낸곳 마로니에북스
등 록 2003년 4월 14일 제2003-71호
주 소 (110-809) 서울시 종로구 동숭동 1-81
전 화 02-741-9191(대)
편집부 02-744-9191
팩 스 02-3673-0260
홈페이지 www.maroniebooks.com

* 책값은 뒤표지에 있습니다.

ISBN 978-89-6053-126-0

Understanding Architecture

세계 건축의 이해

마르코 부살리 지음 | 우영선 옮김

마로니에북스

차 례

Part 1

건축이란 무엇인가?

건축이란 개인이나 집단이 살아가는 데 필수적인 모든 물리적 공간을, 설계하고 건설하는 과정을 통해 구체화시키는 예술이자 기술이다. 무언가를 짓고자 하는 인간의 의지는 안락한 은신처를 찾는 자연스럽고도 근본적인 욕구에 따른 것으로, 이 책이 다루는 주제들의 다양한 양상과 관련된다. 이러한 욕구는 오랜 옛날부터 건축 활동의 방향을 제시하고 결정하는 데 반영되어 왔다. 예를 들어, 지리적 위치나 기후, 사용 가능한 재료와 이 재료들이 내부와 외부 구조에 미치는 영향 등을 충분히 고려하지 않고 건물을 설계한다는 것은 불가능하다. 동시에 건물의 구체적인 기능뿐만 아니라, 인간의 해부학적 구조도 염두에 두어야 한다. 가령, 몇 만 명의 관중을 수용할 수 있도록 설계되는 경기장은 개인 주택이나 교회와는 다른 특성을 지녀야 한다.

중요한 또 다른 사항은 건축 기술이다. 주변에서 흔히 구할 수 있는 여러 재료와 그 재료의 잠재성을 개발해 냄으로써 건축 기술은 다양하게 나타나고 있다.

한편 건물 양식은 역사적 배경이나 그 시대의 예술적 조류 혹은 문화적 사조 등에 영향을 받는다. 이런 모든 요소로 건축 언어가 이루어지며, 문학과 한 권의 책이 그런 것처럼 건축 언어는 각각의 건물과 관련을 맺는다.

UNDERSTANDING
ARCHITECTURE

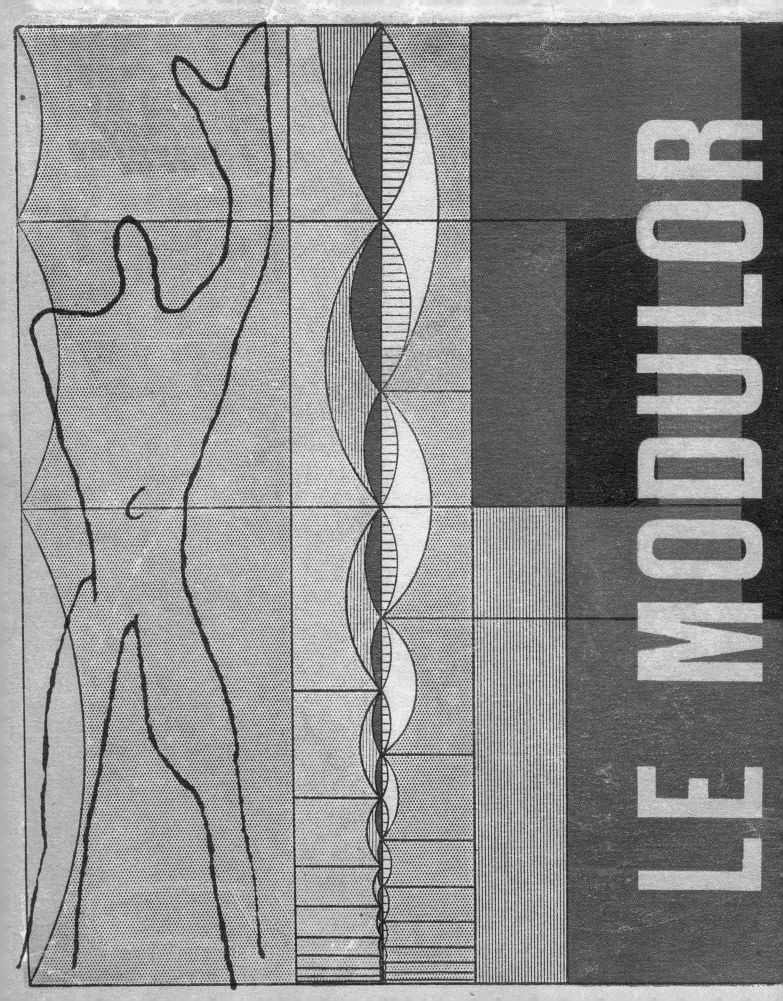

인간과 공간
People and Space

인체의 해부학적 구조는 공간을 인식하는 과정에 중대한 영향을 미친다. 가령 인간의 직립보행은 앞과 뒤에 놓인 공간을 인지할 수 있게 했으며, 주변의 공간을 제어하기 위해 신체의 중심축에서 뻗어 나온 두 팔은 오른쪽과 왼쪽을 구분할 수 있게 했다. 다시 말해 인간은 직립하기 시작하면서부터 공간을 오른쪽과 왼쪽 그리고 앞과 뒤(혹은 위와 아래)라는 네 가지로 구분하여 인식하게 된 것이다.

이러한 양상을 특히 잘 표현하고 있는 것이 원과 정사각형 안에 인간 형상을 그려 넣은 레오나르도 다 빈치의 드로잉과 르 코르뷔지에의 '모듈러'이다. '모듈러'는 팔을 들어 올린 남성을 기준으로 수치를 설정하는 체계인데, 프랑스 건축가인 르 코르뷔지에는 이것을 '건축과 기계 모두에 보편적으로 적용할 수 있는 일련의 조화로운 치수들'이라고 규정한 바 있다.

이렇듯 인간에게 내재된 네 가지 방식의 공간 개념은 다양한 문화에서 공통적으로 나타난다. 예를 들어 브라마(Brahma, 머리가 넷 달린 힌두교의 창조신)의 이미지나 지구와 도시를 묘사해 놓은 중세의 기록물 등에서 이를 발견할 수 있으며, 네 부분으로 분할된 카스트룸(Castrum, 로마 군대의 병영 배치 방식) 역시 같은 맥락으로 볼 수 있다. 이처럼 서양 세계의 주요 도시들은 바로 이러한 공간 분할 방식에 기초해 세워졌다.

위 :
레오나르도 다 빈치,
호모 비트루비아누스
1492년경, 베네치아,
아카데미아 미술관

아래 :
크메르 문화,
브라마 신의 머리,
10세기, 파리,
기메 박물관

왼쪽 :
르 코르뷔지에
모듈러 다이어그램,
1948년

자연환경과 인공환경

사하라 남부의 전통 오두막,
부르키나파소

인간과 동물은 모두 살아남기 위해서 물리적인 주변 환경과 상호작용을 하거나, 자원을 활용한다. 그러나 인간은 혹독한 환경을 피해 여기저기로 이동하는 동물과는 다르다. 신석기 시대의 농업혁명 이래로, 인간은 자연환경을 인공적으로 변형시킴으로써 자신들의 정주지를 최적의 조건으로 만들기 위해 애써 왔다. 이러한 환경 변화가 심각한 환경 파괴를 야기했으며, 그에 따른 여러 현상이 오늘날 극명하게 드러나고 있다. 현재 지구의 기후는 급격하게 변화하고 있으며, 전 세계에 걸친 수리지질학적 불균형(지면과 수면 사이의 자연적 균형 원리의 파괴 현상)은 심각한 환경 문제를 야기하고 있다. 1970년대 이후 생태학이라는 새로운 분야가 대두되었으며, 이 용어는 글자그대로 '주거 과학'의 의미를 내포하고 있다. 생태학은 구체적인 지형학적 영역(도시, 지역, 또는 나라)뿐만 아니라 우리 모두의 '집'인 지구 전체를 포괄하며, 관련 학자들은 보호하고 존중해야 하는 한정된 자원이 실린 하나의 우주선으로 지구를 인식한다.

환경 문제

무분별한 개발은 환경에 엄청난 폐해를 불러올 수 있다. '우후죽순처럼 퍼져 나가는 신흥도시'가 그 일례다. 도시는 토지 개발로 생긴 커뮤니티의 일종이다. 또한 사막에 방치된 석유 개발지 때문에 생태학적 균형이 심하게 타격을 받고 있다. 석유 자원이 고갈된 후 버려진 이 개발지들은 그야말로 죽어버린 유령 도시가 되고 있다.

이 외에도 채석장이나 광산 때문에 잘려 나간 산등성이, 나무가 뽑혀 벌거숭이가 된 삼림, 버려진 노천광, 오염된 강 등이 주변 경관에 생채기를 내고 있다. 자연 경관을 그저 볼거리로만 만들지 않는, 문제점들에 대한 현실적인 해결안과 개발에 대한 새로운 접근법을 찾아야 한다. 한편 자연 자체를 통해 이러한 통합의 방식과 건축의 형태를 유

게오르크 브라운과
프란츠 호헨베르크,
암스테르담 지도,
1572년

이탈리아 마테라

이스탄불 전경,
보스포루스 해협을
향해 펼쳐진 톱카프
궁전

아래 :
벼랑 끝에 세워진
북극 지방의 주택,
우마나크 섬, 그린
란드 북서부

도해냄으로써 많은 곳에서 자연환경과
인공환경은 조화롭게 공존한다.

지형

건축 양식과 도시 개발은 여러 가지 지
형학적 요인에 의해 결정된다. 예를 들
어 바다에 면해 있는 도시들은 해안선
을 따라 발달했는데, 보스포루스 해협
의 해안선을 따라 뻗어 있는 이스탄불이
대표적인 사례다.

또한 네덜란드 도시인 암스테르담은
암스텔 강가의 늪지 위에 발달했으며
이곳의 인공 운하는 자연환경과 인공환
경이 하나로 조화된 훌륭한 사례라고
할 수 있다. 그 밖에도 이탈리아 바실리
카타 지방의 마테라와 이 사시 주거지
(시비타, 사소 카베오소, 사소 바리사
노)는 산악 지형의 고르지 못한 경사에
잘 적응하며 발달한 곳이며, 세계에서
가장 큰 섬이자 90퍼센트가 얼음으로 덮
인 그린란드에는 수천 명의 주민들이 바
위투성이 해안선을 따라 거주하고 있다.

영토에서 도시로

도시 개념을 나타내는
표의문자
a. 설형문자,
 고대의 그림문자
b. 히타이트족의
 상형문자
c. 이집트의 상형문자
 Njw.t
d. 고대 중국의 그림문자
 yi

a

b

c

d

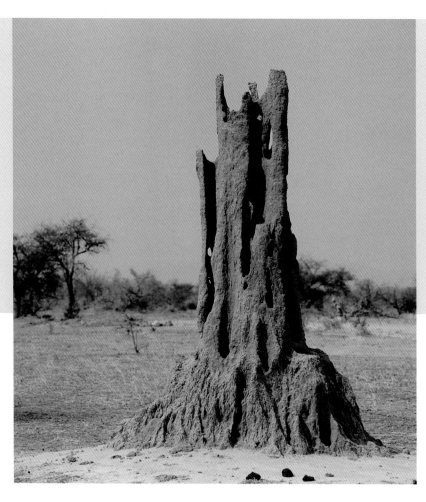

케냐 사바나의
개미탑

필요에 따라 자신의 영역을 변화시키는 것은 비단 인간만이 아니다. 비버는 시냇가나 강가에 댐을 만들기 위해 나무줄기를 다듬고, 새들은 잔가지와 잎으로 둥지를 짓는데 '검은머리꾀꼬리' 라는 종은 부리로 잎을 꿰맬 수 있을 정도이다. 또한 개미왕국의 사회 구조는 노예 체제의 상징적 형태를 드러내며, 스스로 먹고살 능력이 없는 아마존 개미는 저보다 작은 검은 개미에게 의존해 살아간다.

이렇듯 체계적인 개미 집단의 사회생활은 정교하게 지어진 개미탑에서부터 이루어진다. 개미탑은 주변 지형을 상당히 많이 변형시킨 구조물이다. 고층 빌딩의 축소판 같은 이 탑은 높이가 9m에 이르기도 하며, 개체를 천만 마리나 수용할 수 있다. 고층빌딩과의 유사성을 통해, 피상적이긴 하지만 인간만큼이나 동물도 영구적인 주거지를 필요로 하며 체계적으로 주변 경관을 개발한다는 것을 알 수 있다.

군집

이곳저곳으로 끊임없이 이동하는 상황에서 영토를 체계적으로 개발하기란 거의 불가능하다. 이러한 조건에서 토지를 개발하기 위해 고안된 가장 적합한 도구는 '도시' 다. 사실상 도시는 일종의 특수화된 영토라고 할 수 있다.

도시 역사가인 루이스 멈퍼드는 "도시가 세워지기 전에는 주택 군락과 성소, 마을이 존재했다. 마을이 있기 전에는 들판과 동굴, 돌무더기들이 있었다. 그리고 이것들이 있기 전, 인간에게는 다른 종의 동물들과 공통되게 나타나는 사회적 행위와 관련된 습성들이 존재했다."고 했다.

무리지어 살려는 욕구 때문에 인간은 기후적, 경제적, 종교적 조건에 가장 적절한 공동 정주지를 찾아 나서게 되었다. 『국가론』에서 키케로는 로마가 천혜의 지형학적 입지를 지녔다고 언급하면서, 로마 건국의 계기를 지적했다.

"로물루스는 바다가 제공하는 혜택을 어떻게 이용해야 하는지를 알았고, 큰물이 범람하는 강둑 위에 도시를 건설함으로써 악조건을 피하는 방법을 알고 있었다. 그래서 로마는 바다와 육지를 통해 필요한 모든 것을 얻을 수 있었다. … 사실 로마의 지리적 위치는 자연으로부터 특혜를 받았다고 할 수 있다."

이러한 조건하에 로마인들은 주어진

자연 자원들을 더 잘 이용하려고 노력
했다. 전설로 전해지는 로마 건국자 로
물루스의 쟁기질로 생긴 이랑에서부터
나중에 들어선 방어벽에 이르기까지,
적당하게 폐쇄되어 있는 땅을 바탕으로
한 고대 로마인들의 도시 계획을 현존
하는 중세 인쇄물을 통해 엿볼 수 있다.

섬으로서의 도시

히타이트의 상형문자나 이집트의 설형
문자, 혹은 중국의 그림문자를 조사해
보면, 에워싸고 고립시키는 선으로 '도
시'의 개념을 표현했다는 것을 알 수 있
다. '도시'에 해당하는 이집트 상형문자
Njw.t는 원형을 이루는 도시 공간의 중
심으로 도로들이 한데 모이는 형태를
보인다. 고대 중국에서 yi라는 문자는
도시로 나 있는 진입 도로를 가리키며,
도시는 무질서한 자연과는 대조되는 규
칙적인 공간으로 묘사되어 있다.

성역

초기의 도시는 성역이자 신성의 거주지

로 여겨졌다. 이는 아수르가 아시리아
인들의 신이었을 뿐만 아니라 하나의
도시이자 국가였다는 사실 그리고 아테
네가 지혜의 여신인 아테나와 이름이
같다는 점에서 잘 나타난다.

이처럼 성스러운 장소인 도시는 외
부 세계와 구분되는 유일무이하고 독립
적인 영토로 간주되었으며 그곳에 허가
없이 들어가는 일은 무척 위험한 일이
었다. 그러한 사실은 로물루스에게 죽
임을 당한 쌍둥이 형제 레무스의 이야
기에서도 찾아 볼 수 있다. 로물루스는
쟁기로 이랑을 파서 경계를 정해 놓고
레무스가 넘어오지 못하게 했다고 전해

진다.

또한 도시는 분화되고 인접해 있는
여러 지역의 중심이기도 했다. 공공광장
(그리스의 아고라)은 회합과 정치 활동*
을 위한 장소인 반면, 템플룸은 특정 신
과 여신에게 봉헌된 신성한 영역이었다.

땅을 지칭하는 그리스어 '테메노스'
는 '독립되고 제한된 영역'이라는 의미
를 지닌다. 따라서 신전은 제한되고 닫
힌 성스러운 장소였다. 몇몇 성지들은
수세기 동안 훼손되지 않고 보존되어
오고 있으며, 이후에 다른 신앙들이 이
어지면서 성역으로 인식되고 있다.

* **폴리스**pólis란 말
에서 폴리티케 테크
네Politiké téchne
가 유래했으며, 이 말
은 시민의 가장 중요
한 활동인 '통치 예
술'을 의미했다.

공공광장

기능과 형태, 크기가 서로 다른 다양한 광장이 있다. 로마의 나보나 광장은 긴 직사각형 모양이며, 전체 윤곽과 양식으로 보아 이곳이 원래는 도미티아누스 황제(81–96년 통치) 때 지어진 경기장임을 잘 알 수 있다. 또한 교황 인노켄티우스 10세(1644–1655)가 나보나 광장을 '왕족의 거실'로 사용했는데, 이는 군주의 절대 권력이 도시 공간을 통해 어떻게 과시되는지를 보여 주는 전형적인 사례다. 의도는 달랐지만 모스크바의 크렘린 궁과 붉은 광장 재건 사업의 배후에도 절대 권력이 있었다. 소련의 지도자들은 이 광장을 국가의 중추적 중심 공간으로 인식했다. 광장 주변으로 극적인 대치 양상을 보이며 모여 있는 건물들은 제국의 왕궁에서부터 레닌의 무덤, 크렘린 궁 내의 성당에서부터 붉은 광장에 이르기까지 러시아 역사를 담고 있다. 특히 붉은 광장은 군사 행진을 위해 만든 것으로, 소련이 붕괴되던 1991년까지 정치 선전의 대표적인 무대가 되었다.

공공광장은 이렇듯 공식적인 역할도 하지만, 시장이나 만남의 장소로도 활

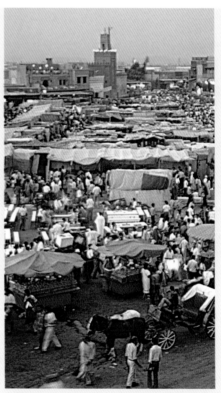

왼쪽 :
붉은 광장의 성 바실리 성당,
모스크바

위 :
자마 알 프나 광장,
모로코 마라케시

왼쪽 :
에르베 광장,
이탈리아 파도바

아래 :
나보나 광장, 로마

용된다. 모로코의 마라케시에 있는 활기에 찬 자마 알 프나 광장과 파도바의 에르베 광장이 좋은 예다. 팔라초 델라 라지오네를 중심으로 펼쳐져 있는 에르베 광장에는 1256년부터 1318년까지 도시 국가의 정부가 들어서 있었다.

다양한 건축 양식을 선보이는 도시의 중추적 장소인 공공광장에서는 정치와 상업, 공동체가 하나가 되어 어우러진다. 따라서 광장을 통해 각 시대의 정치적, 사회적 요구사항이 무엇이었는지를 해석할 수 있다.

■■ 팔라초 이탈리아 르네상스 귀족들의 대규모 저택, 궁 혹은 궁전으로도 불린다.

도시 계획의 개괄적인 역사

'어번urban'의 어원인 라틴어 '우르브스urbs'는 '도시city'를 의미한다. 이 말은 유의어라기보다는 보조어의 개념인 '시티바스citivas'와는 다르다. '우르브스'는 계획된 도시를 뜻하는 반면, '시티바스'는 단순히 사람들이 거주하는 도시를 의미한다. 즉 인간의 모든 주거지는 특정 경계 내에서 거주민들의 신앙과 사회생활, 주거에 필요한 요구 사항들을 반영하고 있다.

원형에서 사각형으로

키프로스에서 영국에 걸쳐 있는 신석기 시대 주거지에서 전형적으로 나타나는 타원형 배치와 원형 배치는 다른 문명에서도 흔히 발견된다. 예를 들어 사르디니아 섬(기원전 1400년)의 '누라기 (돌탑)' 유적지, 선사시대 켈트이베리아족의 마을과 포르투갈 마을뿐만 아니라, 고대의 고풍스런 건물과 생활풍습, 관습들이 아직까지 남아 있는 적도 부근 남아프리카에서부터 보르네오 섬에 이르는 많은 곳에서 원형 주거지를 찾아 볼 수 있다. 직선적 원리에 따라 계획된 도시의 평면들은 다소 복잡한 문제들을 드러냈다. 특히 인구 성장을 어떻게 합리적으로 조절하느냐가 관건이었다.

기원전 2000년 메소포타미아의 도시 우르의 면적은 300에이커(1,214평방미터)가 넘었고 에이커당 약 20채의 가옥이 들어서 있었으므로 인구가 6만 명 정도 되었음을 알 수 있다. 마리에 있었던 바빌로니아 왕궁(기원전 1700년)이 거대했다면, 크레타 섬에 지어진 미노아 문명의 도시 왕궁은 그야말로 상상할 수 없을 정도로 엄청난 규모였다.

크노소스 왕궁은 가운데 있는 거대한 광장(55×27m)을 800개의 방들이 빙둘러싸고 있다. 이 광장은 훗날 그리스 아고라의 전신이었던 것으로 추측된다. 이와 대조적으로 미케네에서는 소규모 단위의 농가들이 미노아 왕궁 외곽에 모여 살며 중앙집권체제의 억압에서 벗어나 그들만의 마을을 일구었다.

고대 그리스의 도시에서는 사회적 목적으로 설계된 기념비적인 공간과 건물이 돋보인다. 극장과 연무장(演武場), 그 밖의 여러 건물들이 각 도시에 독특한 특징을 부여하며 자유롭게 배치되었다.

로마인들은 원형극장, 스타디움, 공중욕탕을 건설해 한층 더 발전된 도시 건축망을 구축했다. 도시는 블록 단위(인슐라)에 기초하여 합리적으로 계획되었으며, 군사 주둔지인 카스트룸처럼 남북 방향의 주요 도로(카르도), 동서 방

왼쪽 :
브라질리아 전경

의 파리 개조 계획(1853-1870년)이 이루어진 후, 급격하게 증가하는 생산 요구에 대처하기 위해 곳곳에 산업도시가 세워졌다. 20세기에 들어서는 완전한 계획도시와 스프롤 현상(대도시의 교외가 무질서·무계획적으로 확대되는 현상)으로 팽창된 도시의 중간 단계인 계획도시 브라질리아가 건설되었다. 이는 건축가 루시오 코스타(1902-1963년)가 메갈로폴리스에서 생기는 문제를 해결하기 위해 구상해 낸 것이다.

과거와 마찬가지로 오늘날에도 다양한 요인을 고려해 계획되는 도시 개발은 전문분야에 크게 의존한다. 외곽 지역에 항만시설, 공항, 철도 역사를 비롯해 공장, 제련소, 농장 등의 생산 시설을 배치하고 도시 상업 시설과 학교, 병원 등의 사회 시설, 여가 시설을 두는 것이 현대 도시계획의 주된 원칙이다.

향의 주요 도로(데쿠마누스)를 따라 조직되었다. 언덕에 위치한 중세 도시들은 각기 주변 경관과 사회적 풍토에 완벽하게 적응했다. 시에나 근처 몬테리지오니 마을은 이 시대의 불안한 정치적 상황에 잘 대처한 요새화된 비쿠스(마을)였다. 9세기에서부터 13세기까지는 성을 마을로 변형시키는 인카스텔라멘토 현상이 널리 퍼졌다.

르네상스 시대에는 공공광장이 만남의 장소로서 재발견되고, 교황 식스투스 5세의 로마 재건 계획 등을 통해 도로망이 재정비되었다. 태양왕 루이 14세의 절대 권력을 상징하는 왕립 광장 역시 이즈음(1664년부터 1715년까지 공사가 진행됨)에 건설된 것이다.

한편 계몽주의의 기치 아래 오스망

아래 :
성채 도시, 몬테리지오니,
이탈리아 시에나

건축미의 근원

건물의 아름다움은 그 형태의 조화와 비례뿐만 아니라 각 요소들이 리듬감 있게 배열되면서 자아내는 균형 감각에 달려 있다.

리듬의 문제

인간은 시각적 인상은 물론 소리에도 매료되는 존재다. 다양한 요소들이 반복하며 만들어내는 리듬을 소리에서도 느낄 수 있기 때문이다. 이를테면 태아가 이미 뱃속에서 엄마의 심장박동 소리를 듣는 데 익숙해 있는 것처럼 인간은 생물학적 차원에서도 명쾌한 리듬을 가진 존재다. 자고 일어나며, 숨을 쉬고, 심장이 뛰는 일 자체가 리듬인 것이다. 좀 더 올바른 건축, 즉 다양한 요소들이 조화롭게 공존하는 건축을 규정하는 데 심리학적인 기초가 되는 것이 바로 인간 자체에 내재된 리듬감이다.

채움(솔리드)과 비움(보이드)

시각적 자극을 거의 일으키지 않는 평평한 벽에 활기를 불어넣기 위해서는 개구부를 내야 하며, 건물이 기능성을 갖추기 위해서도 개구부는 반드시 필요하다.

그리스 신전에서 성스러운 장소인 신상안치소 셀라(나오스)의 벽은 기둥을 이용해 리듬감 있게 배열되어 있는데 이때의 기둥들은 미학적 요구와 구조적 요구를 동시에 만족시킨다. 이러한 조화감은 보이드, 즉 기둥과 기둥 사이의 빈 공간이 균형을 이룸으로써 생긴다. 이 빈 공간 뒤쪽에 위치한 셀라의 벽은 '채움'의 역할을 한다. 좁은 간격으로 세워진 기둥은 신전의 정면과 측면을 '꽉 차' 보이도록 하는 반면, 간격이 넓은 기둥은 비어 있는 느낌을 준다.

상이한 방식이긴 하지만, 이와 동일한 문제가 다른 유형의 건물에서도 나타난다. 1455년부터 1464년까지 피에

트로 바르보 추기경(훗날의 교황 바오로 2세)이 로마에 세운 팔라초 베네치아의 광장 쪽 파사드에는 안니발디 탑과 함께 세 줄의 창문이 위계적으로 배열되어 있다. 제일 아래층에는 아치로 된 중간 크기의 창이, 가운데 층에는 십자 모양의 큰 창이, 가장 위층에는 사각형의 작은 창이 나 있다. 건축 구성에 따라 자연스럽게 배치된 수직 창문은 기둥 사이의 빈 공간과 동일한 역할을 담당한다. 즉 벽에서 느껴지는 무거움을 덜어 주고 시각적 리듬을 부여하는 것이다.

이 같은 '채움'과 '비움'의 관계는 건물의 매스 구성 자체에도 적용된다. 체코 출신 건축가인 아돌프 로스(1870-1933년)가 설계한 빈의 몰러주택의 입방체 구조가 그 예다.

공간과 시간

건축물은 또한 시간적 차원을 지닌다. 그 공간을 가로지르거나 응시하는 데는 시간이라는 요소가 필수적이기 때문이다. 건축물은 요소들 사이의 간격을 적절히 유지함으로써 사람들에게 템포와 리듬을 느끼게 만든다. 이것이 바로 건물에 생기를 불어넣는 최상의 방법이다.

위 :
팔라초 베네치아, 1455-1464년, 로마

아래
아돌프 로스, **몰러주택의 오래된 사진**,
1927-1928년, 빈

왼쪽 :
이상적으로 그려진 그리스 신전의 채색화, 출처: 모레아 과학 전시회, 파리
1831-1838년,
원래 신전은 밝게 채색되어 있었으며,
솔리드와 보이드가 극명하게
대비되었다.

두오모의 종탑과 성당의 앱스, 12세기, 피사.
솔리드 사이의 조화로운 관계는 미라콜리 광장의 아름다운 건축물들을 돋보이게 한다.

음악과 건축

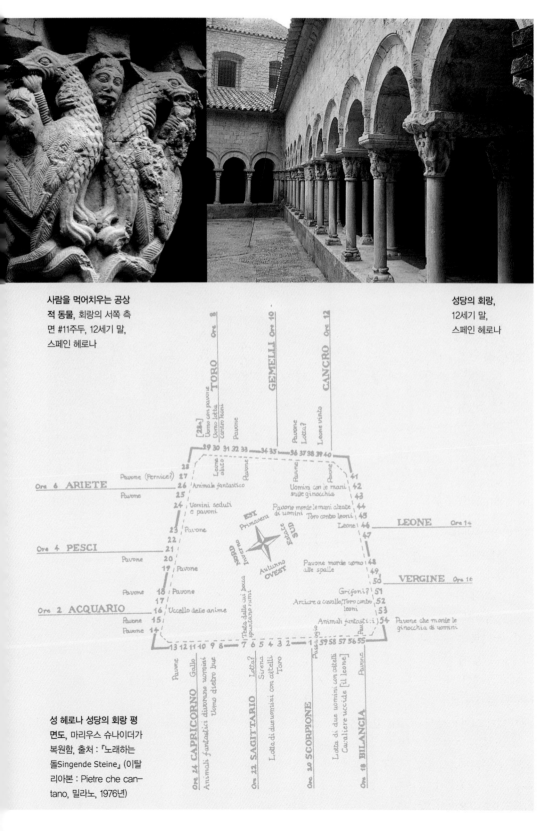

**사람을 먹어치우는 공상
적 동물, 회랑의 서쪽 측
면 #11주두, 12세기 말,
스페인 헤로나**

**성당의 회랑,
12세기 말,
스페인 헤로나**

**성 헤로나 성당의 회랑 평
면도,** 마리우스 슈나이더가
복원함, 출처: 『노래하는
돌Singende Steine』 (이탈
리아본 : Pietre che can-
tano, 밀라노, 1976년)

음악과 건축은 다음의 두 가지 가정에
기초하여 비교해 볼 수 있다. 첫째, 공
간 사이의 기하학적 관계는 음표와 박
자의 수학적 관계처럼 단순한 숫자 개
념으로 축약될 수 있다. 둘째, 일종의
소우주로 인식될 수 있는 건물은 우주
의 음악적 조화를 표상해 낼 수 있다.

음악과 우주론

수세기 동안 서양과 동양의 많은 문명
은 음악을 우주의 조화가 반영된 것으
로 인식했다. 플라톤은 우주를 행성들
이 움직이면서 무한한 멜로디를 자아내
는 거대한 카리용(Carillon, 모양이나 크
기가 다른 많은 종을 음계 순서로 달아
놓고 치는 타악기로, 중세의 사원에서
많이 썼다)으로 묘사했다. 고대 중국의
필사본 『예기禮記』에 따르면 '음악은 하
늘과 땅의 조화다. … 조화를 통해 모든
만물이 태어나고 변해간다'고 하였다.

중세 인도의 고서에는 음악이 불멸의
상징이라고 기록되어 있다. 세상 만물이
한데 어울려 하나의 음악을 만들어내는
데, 헛되게도 인간은 이 음악을 모사하
려고 노력한다는 것이다. 앞으로 살펴보
겠지만, 수많은 성스러운 건물들이 이러
한 상징주의에 따라 설계되어 왔다.

노래하는 돌

독일 종족음악학자 마리우스 슈나이더
는 그의 책 『노래하는 돌 Singende Ste-
ine』에서 스페인 카탈로니아 지방에 있
는 성 쿠가트와 성 헤로나 성당의 회랑
에 조각된 부조의 상징들과 인도의 13
세기 음악 고서가 흥미롭게도 서로 유
사하다고 지적한다. 회랑과 이 고서를
직접적으로 연관시키는 것은 그리 타당
해 보이지는 않지만, 둘 모두 훗날 사라

유발, 피타고라스, 필로라우스
프란키노 가푸리오의 『음악이론』, 속표지,
1492년 밀라노

도소 도시, **음악의 알레고리**, 1530년경,
피렌체 혼 재단 미술관

져버린 공통된 음악적 지식에 기초하고 있다고 할 수 있다. 인도의 고서는 특정 동물과 특정 음표를 연관 지었다. 예를 들어 공작은 D를 나타내고, 수소는 E를, 말은 B를 나타낸다.

이와 같은 동물들이 카탈로니아 지방의 두 로마네스크 회랑에서도 발견되는데, 각 동물들은 성 쿠쿠페이트에게 봉헌된 중세 성가의 음표를 구성하고 있다. 놀랍게도 이 성가는 72개의 기둥 위에 그려진 50개의 음표를 반복하고 있고, 이 음표들은 주두에 새겨진 동물들을 나타낸다.

알레고리적 형상

중세와 르네상스 시대에 음악적 관련성과 상징주의에 가미된 철학적, 신학적 모티브들은 종종 피타고라스와 두발가인의 형상으로 표현되었다. 〈음악의 알레고리〉를 그린 도소 도시(1479-1542년)는 두발가인이라는 성서의 인물(창세기 4: 19-22)에서 영감을 받았다. 중

세인들은 두발가인이 음악을 고안해 냈고, 그의 형제 유발은 하프 연주자였다고 믿었다.

이 그림에 나오는 두 여인이 누구인지는 아직까지 정확하게 밝혀지지는 않았다. 누드로 그려진 여인은 음악을 상징하고 그 앞에 앉아 있는 여인은 두발가인의 누이인 나아마로 추정된다. 나아마는 오각형 별모양pentagram과 유사한 형태가 그려진 평판을 잡고 있다. 여섯 개의 줄로 이루어진 원형은 천체의 구가 자아내는 음악을 암시하고 있음에 틀림없다. 1492년에 발행된 프란키노 가푸리오의 『음악이론』 속표지 그림에

서 나타나듯이, 피타고라스는 두발가인이나 유발과 연관이 있다. 그림에서 유발은 작업하는 대장장이들을 감독하고 있고, 피타고라스는 제자 필로라우스와 함께 숫자가 매겨진 망치를 두드리고, 다양한 길이의 현을 뜯고, 각기 다른 양의 물이 채워진 병의 소리를 들으며 음악적 연관성을 실험하고 있다. 이러한 비례적, 수적 연관성은 건축에서도 가장 근본적인 역할을 차지한다.

건축과 비례이론

* 큐빗(cubit)은 고대 이집트 · 바빌로니아 등지에서 썼던 길이의 단위이다. 1큐빗은 팔꿈치에서 손끝까지의 길이이며 약 18인치(45.72센티미터)에 해당한다. 이는 현재 사용하는 야드 · 피트의 바탕이 되었다.

그리스 철학자 필로라우스에 따르면 조화의 기초는 부조화의 조화이다. 이 말은 3:4의 비율, 2:3의 비율로 대표되는 비균형적인 협화음 사이의 조화를 의미한다. 필로라우스의 스승인 피타고라스는 모노코드(monochord, 피타고라스가 고안해낸 한 개의 현으로 되어 있는 음향 측정기)를 이용해 숫자 단위로 표현 가능한 음악적 조화를 발견했다. 따라서 음악의 비밀이자 우주의 조화로 간주된 플라톤의 삼각형이나 람다(lambda, 부피의 단위이며 1람다는 1리터의 100만분의 1에 해당한다)는 1에서 시작하는 두 가지 등비수열을 제시한다. 공비가 2인 수열(1, 2, 4, 8)과 3인 수열(1, 3, 9, 27)이 그것이다.

기독교 사상에 비추어 볼 때 피타고라스의 가설은 성서구절에서 비롯된 것으로 볼 수 있으며 그 예는 다음과 같다. 창세기 6장 15절에 따르면 여호와는 '노아의 방주'의 크기를 6:1과 30:1의

라파엘로, 피타고라스의 석판, 아테네 학당의 부분, 1509-1510년, 로마 바티칸 궁전, 피타고라스의 한 제자가 오스트리아, 남독일, 스위스 등지에서 널리 쓰는 현악기인 4현 치터와 람다의 관계를 '이상적 삼각형'으로 묘사한 석판을 잡고 있다.

오른쪽 :
기둥의 엔타시스를 정하는 방식.
주두 하단에서부터 주초 상단에 이르는 수직선을 기둥 중앙에 긋는다. 이때 생기는 중심을 꼭짓점으로 하고 하단 면을 직경으로 하는 동심원을 만든다. 이 반원을 수직면으로 올려서 아치의 일부분처럼 만든다. 주두 하단에서 내린 선과 이 반원이 만나는 점이 생기며, 이 점이 이루는 반원 상의 호를 삼등분한다(점 a, b, c). 이 점에서부터 삼 등분 선이 생김으로써 불룩함, 즉 엔타시스가 만들어지며, 기둥 전체 높이의 1/3 지점을 따라 윤곽이 생기게 된다.

비율에 따라 길이 300큐빗, 너비 50큐빗, 높이 10큐빗으로 지정하고 있으며 열왕기상 6장 2절에서 보면 솔로몬 신전은 길이 60큐빗, 너비 20큐빗, 높이 30큐빗, 즉 3:2와 2:1 비율로 지어진다. 이 모든 예는 비례 관계에 기초한 우주의 상징적 이미지들이다.

조화 감각

음악적 조화의 '비밀'은 우주의 법칙에 맞추어서 건물을 짓기 위해 고대와 중세, 르네상스 시대에 사용되던 공간적,

기하학적 관계로 거듭났다.

비례 문제에 대해 그리스 로마 건축가들이 가진 관심은 기둥의 부풀림 현상, 즉 엔타시스를 결정하는 기하학적 계산 방식에서 잘 드러난다. 엔타시스는 아래쪽에서 보았을 때 줄지어 서 있는 기둥들이 일으키는 착시를 바로잡고 탄성력을 받고 있는 듯한 느낌을 주기 위해 착안된 수법으로, 마치 기둥이 인방의 하중에 영향을 받아 눌린 것처럼 보인다. 이 외에 비트루비우스가 극장을 설계하면서 비례를 정하기 위해 사용된 또 다른 기하학적 산정방식도 있다.

중세의 건축가들은 이러한 지식을 잘 알고 있었다. 빌라르 드 오네쿠르의 기록노트(13세기 초반)에 스케치된 시토수도회의 교회 평면도에서는 정방형이 모듈로 사용되고 있다. 평면의 최대 폭은 8개의 정방형에 해당하며, 최대 길이는 12개의 정방형에 해당함으로써 2:3의 비율을 보인다. 정방형의 숫자를 세어보면 성가대석 부근은 4:3 비율로, 트랜셉트(십자형 교회의 남북축 공간으로 주공간인 동서축 네이브와 직교한다)는 8:4의 비율로 되어 있다. 음악 이론에도 반영된 이 비례는 르네상스 건축에도 영향을 미쳤다. 예를 들어 시스티나 성당은 성서에 나오는 솔로몬 성전의 비례에서 영향을 받은 듯하다. 1485년에 니콜라우스 드 리라가 발행한 에즈키엘서에 대한 목판화 주해서가 이러한 주장을 뒷받침한다.

브라만테 역시 산타 마리아 델라 파체 교회의 회랑을 설계하면서 음악적 관련성을 적용했다. 이 교회의 벽은 4:3의 비례로 되어 있다. 『건축 4서Quattro Libri dell' Architettura』(1485년)에서 팔라디오는 완전성이 높은 순서대로 원형에서부터 정방형, 3:4 비율의 사각형, 2:3 비율의 사각형, 1:2 비율의 사각형에 이르는 7가지 유형의 내부공간을 제시했다.

위 :
비트루비우스가 그린 극장의 카베아(특별석) 개념도, 삼각형의 꼭지점은 층을 이룬 좌석을 여섯 부분으로 나누어주는 기준점이다.

중앙 :
레슬링 경기를 하는 남성들과 시토회 교회의 평면, 출처: 빌라르 드 오네쿠르의 기록노트, 1220-1235년경, 파리, 국립도서관

아래 :
로마에 지어진 도나토 브라만테의 산타 마리아 델라 파체 교회의 비례를 이루는 입면의 다이어그램, 1500-1504년, 파울 마리 레타로울리의 도면

황금분할

화가들과 건축가들이 여러 방면으로 활용하는 '황금분할'은 기하학적으로 '긴 선분이 짧은 선분과 전체 선분의 비례 중항이 된다'로 정의된다. 선분 AB에서 황금분할된 AX는 AB:AX=AX:XB의 비례에 따라 결정된다. 이러한 조건은 간단한 기하학적 계산식으로도 얻을 수 있다. 황금분할된 선분과 함께 이 식은 황금비를 이루는 사각형을 만드는 데 사용된다. 이 사각형들은 특히 신전이나 기념비를 설계하는 데 유용했다. 파르테논 신전은 직사각형을 이루는 황금비에 따라 건설되었다. 표준 측정 단위는 아테네식 푸트(19.3cm)였다. 스타일로베이트(기둥이 세워지는 단을 말하며, 그 크기는 약 30.48×64.19m)의 너비는 이 기본 단위의 160배, 길이는 360배이며, 파사드의 높이는 70배(13.41m가 조금 넘는다)이다. 360과 160의 비는 2.25, 즉 √5에 해당하며 조화를 이루는 다양한 사각형의 비율로 이용된다. 건축 작업을 수주하기 위해 건축가들은 건물의 입면이 정밀하게 설계된 기하학적 도면은 물론이거니와 수치와 비례가 기입된 산술 도면을 제시해야 했다는 사실을 비트루비우스를 통해 알 수 있

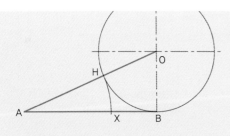

황금비를 이루는 선분을 만드는 기하학적 작도 과정.
선분 AB를 반으로 나눈 길이를 수직 방향으로 올린 다음, 점 O를 찍는다. 그리고 A와 O를 잇는다. 컴퍼스를 O에 찍고 OB길이 만큼 벌려 원을 그린다. 선분 AO와 이 원이 만나는 H를 찍는다. AH를 반경으로 하는 원이 선분 AB와 만나는 점 X를 찾아낸다. 이때 AB:AX=AX:XB가 된다.

왼쪽 :
파르테논의 파사드에 적용된 황금비

오른쪽 :
파르테논의 평면에 적용된 황금비

샤를 르 브룅(추정.), **루브르 궁전의 동쪽 파사드 계획**, 1667년 이후, 파리 루브르박물관, 데생 전시실

다. 이것은 익티노스와 칼리크라테스가 파르테논 신전을 설계하면서 했던 작업이기도 하다. 상징적 의미와 우주론적 의미가 함축된 황금분할을 건축에 적용하는 관습은 비트루비우스의 책이 처음 출판된 르네상스 시대에 와서 부활되었다. 이 책의 편집자는 브라만테의 제자였으며, 밀라노 출신의 건축가이자 작가인 케사레 디 로렌초 케사리아노(1483-

1543년)였다. 프랑스에서 비례 법칙을 적용한 사람은 클로드 페로(1613-1688년)로 전해진다. 그는 아마추어 건축가이자 의사로, 르 보, 르 브룅과 합작하여 루브르 궁전의 동쪽 입면을 설계했다.

이 법칙을 엄격하게 적용하는 관례는 18세기 들어 점차 약화되다가, 19세기에 이르러 과거의 건축 양식에 대한 향수가 일면서 다시 부활했다. 20세기

에는 르 코르뷔지에가 처음으로 비례의 문제를 재검토하고 황금비를 자신의 건축에 적용했다.

르 코르뷔지에와 피에르 잔느레, **프랑스 가르슈에 있는 슈타인 주택의 파사드에 적용된 비례를 분석한 다이어그램**, 황금비를 이룬 사각형을 기초로 구성, 1927년

건축과 신인동형론

도시와 건축, 사람 사이의 관계는 용기와 그 안의 내용물이 가지는 관계 그 이상이다. 건축과 도시는 인간의 정신과 사람들이 추구하는 역할이 확장되고 투사되어 있는 곳이다. 따라서 특정 문화의 소도시와 마을은 지극히 자연스럽게, 상징적 이유로 신인동형론의 모델에 따라 구획된다. 건축 역시 마찬가지여서 인간 신체와 구조적 유사성을 보인다.

소우주와 대우주

수많은 문화권 내에서 공통적으로 발견되는 단순하면서도 명료한 사고에 따르면, 인간과 우주는 동일한 구조를 지니고 있다. 이 세계를 가장 잘 표현하고 있는 존재로 인간이 거론되는 것은 우연이 아니다. 불멸성에 있어서는 다르지만, 인간 내에 '우주적 본성'이 있다고 믿는 이유는 바로 이러한 구조의 동일성 때문이다. 동양학 학자 마리엘라 스파뇰리 마리오티니는 "인간을 '우주화한' 것이 우주의 상이 아니라, 우주를 '의인화한' 것이 인간의 상이다"라고 했다. 이러한 통찰로부터 대우주, 즉 우주적 인간 혹은 신성한 본질의 개념이 성립된다. 인도에서는 푸루샤, 중국에서는 판 쿠, 메소포타미아 문명에서는 티아마트(우주를 위해 자신의 몸을 건물의 재료로 바친 이)로 불리는 이것은 폴리네시아의 신 탕가로아에서 볼 수 있는 것처럼, 인간의 신체 모양을 본 뜬 우주다. 따라서 우주적 인간의 머리카락은 세계의 숲이 되고, 눈은 태양과 달이 되며, 숨소리는 바람이 된다.

원시 문화와 민족지학 문화

남아프리카의 원주민 촌락과 같은 신석기 시대 마을의 원형 울타리는 인정 넘치고 살기 좋은 내부 공간을 둘러싸며 적대적이고 위험한 외부세계와 분리해 준다. 이 울타리는 육지와 그 주변을 둘러싼 바다의 관계를 상징하기도 한다. 마을 한 가운데에는 세계의 중심을 의미하는 남근 모양의 의식용 장대가 서 있고, 오두막은 자궁을 상징한다. 또 그 지붕은 창공을 떠올리게 한다. 북부 카메룬 팔리족과 말리 도곤족의 아프리카 문화는 독특한 신인동형론적神人同刑論的 상징주의에 기반을 두고 있다. 팔리 족의 경우 마을의 배치는 땅의 형상을 본 따 이루어진다. 윗부분은 머리, 아랫부분은 손발, 중심의 곡창지대는 성기를 상징한다. 곡창지대는 다시 사람의 형태에 따라 머리, 몸, 팔과 다리를 지닌다. 도곤족 문화의 우주론적 상징주의에서 조물주인 암마는 우주와 양성을 지닌 놈모라는 원시 쌍둥이를 잉태하기 위해 땅과 혼인한다. 이들로부터 네 명

왼쪽 :
프랑스령 폴리네시아의 루루투에서 출토된 탕가로아 목각상,
1821년 이전, 런던, 영국박물관
창조신 탕가로아의 몸은 온통 남자들의 몸으로 이루어져 있다.

오른쪽 :
공중에서 본 도곤족 마을,
말리 디아파라베

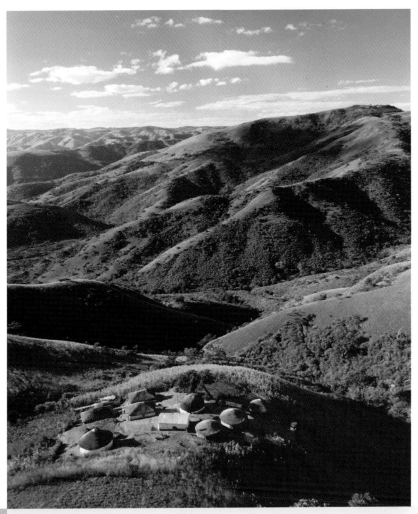

공중에서 본 줄루족 촌락, 남아프리카공화국, 촌락kraal(동물의 우리를 뜻하는 포르투갈어 코랄corral에서 유래됨)은 원형이나 편자 모양으로 배치된 오두막들로 이루어지며, 남아프리카 주민들의 전형적인 마을이다.

의 남자 조상과 네 명의 여자 조상이 탄생했으며, 이들은 스스로 수태하여 도곤족의 조상을 잉태했다. 이 조상들이 바로 놈모의 화신들이었다. 이들 중 한 명이 세계를 조직하고 인류를 창조하기 위해 천상의 삶을 포기했고 인류에게 8개의 관절을 주었다고 전해진다. 이 관절들은 두게dougué석(우주적 창조의 씨앗들), 인간의 정신, 최초의 조상에 해당한다. 어깨와 엉덩이의 관절 두 쌍은 남성, 팔꿈치와 두 무릎의 관절 두 쌍은 여성을 의미하며, 각각의 종족을 상징한다. 혼인은 서로 다른 성性을 지닌 종족끼리만 이루어질 수 있었다. 도곤족 마을의 배치는 이러한 구도를 반영하고 있다. 개인 주택은 가슴과 복부에 해당하는 지역을 차지하고 공동체 영역은 발 부분에 해당한다. 월경을 하는 여자들의 집은 윗다리에 해당하고 토구나(마을 회관)는 머리에 해당한다. 심지어 주택 자체도 신인동형론적 상징주의를 내포하고 있다. 즉, 부엌은 머리를 상징하고 입구는 성기를, 식료품 저장실은

신인동형론적 측면과 관절의 체계에 따른 도곤족의 조직도,

1, 2, 3, 4. 네 명의 남자 조상(놈모): 엉덩이 관절(1, 2)과 어깨 관절(3, 4)

5, 6, 7, 8. 네 명의 여자 조상: 무릎 관절(5, 6)과 팔꿈치 관절(7, 8)

9. 머리: 영토의 중심

팔리 마을의 중심 지역 배치도, 서 아프리카 카메룬,

1. 머리(혹은 성기)
2. 등
3. 오른쪽 팔
4. 왼쪽 팔
5. 오른쪽 넓적다리
6. 왼쪽 넓적다리
7. 오른쪽 다리

팔을 의미한다. 토구나 지붕 위의 목재 필라스터는 팔을 들고 있는 인간 형상에 해당한다.

프란체스코 디 지오르지오 마르티니, **신인동형론적 도시의 다이어그램**, 출처: 『민간 및 군사 건축 규약 Trattato di architettura Civile e Militare』 1485년경, 피렌체 메디치아 라우렌치아나 도서관 소장

고대에서 기독교 세계까지

크세노파네스(기원전 6세기)가 제기했듯이, 신인동형론적 개념을 수용하기 꺼렸던 그리스 철학은 좀 더 미묘한 특징들을 만들어 냈다. 『티마에우스』에서 플라톤은 왜 세계가 신인동형론적이지 않은지를 설명했다. 조물주는 "우주를 창조하면서 손을 붙여야 한다고 생각하지 않았다. … 발, 말하자면 걷기 위한 그 무엇도 필요하다고 생각하지 않았다." 세계는 걷거나 사물을 잡지 않기 때문이다. 한발 더 나아가 플라톤은 사실을 정당화하기 위해 반대되는 주장을 제시한다. 그에 따르면 인간은 머리, 즉 "우리의 모든 것을 지배하는 … 가장 신성한 것"의 도움을 받고 몸의 일부인 손과 발을 가지며, 우주와 같은 구 모양을 지닌다. 이에 따라 세계(델피에 위치한 배꼽, 옴파로스를 지닌)와 인간 사이의

우주의 중심에 있는 인간, 『성녀 힐데가르드의 계시 Sanctae Hildegardis Revelationes』의 삽화, 13세기, 루카 국립 도서관

비유가 가능한 것이다. 이러한 관계는 세계가 인간의 조화를 가장 잘 나타내는 일례라는 사상에 기초하고 있다. 따라서 본디 우주의 거울인 신전은 당연히 인간의 형태를 그대로 모사하는 것이다.

기독교도 이러한 개념을 공유했다. 기독교적 교리에서 세계는 그리스도 자신과 동일하기 때문이다. 더 정확히 말하면 인류, 그리스도, 우주가 한 몸이다. 독일 신비주의자 힐데가르트 폰 빙엔(1098-1179년)은 팔을 벌리고 서 있는 인간의 그것과 마찬가지로, 우주의 높이와 너비 역시 같다고 지적한다. 따라서 그리스도는 새로운 시대의 대우주가 되고, 교회는 의인화되고 인간화된 우주의 새로운 모델이 된 셈이다.

이상도시

르네상스 건축가들 역시 인간 신체로부터 영감을 얻었다. 레온 바티스타 알베르티(1404-1472년)는 "인간 신체의 각 부분들이 서로 균형을 이루듯, 건축의

각 요소도 서로 조화를 이루어야 한다."고 했다.

프란체스코 디 지오르지오 마르티니(1439-1502년)는 인간 신체와의 관계를 도시 유기체로 확장시켰다. 즉 "인간 신체가 나름의 이성, 치수, 형태를 가지듯이, 도시도 완벽한 용적을 이루며 이와 동일한 부분과 요소를 모두 갖추고 있다." 쓰임에 따라, 배꼽은 공공 광장에 비유되고, 머리는 요새화된 성, 또는 성당과 궁전에 비교됐다. 그러나 필라레테(1400-1469년)나 베르나르도 로셀리노(1409-1469년), 베르나르도 부온탈렌티(1536-1608년) 같은 이론가이자 건축가들의 설계에서 도시는 기하학적 규칙성을 갖는 계획들을 통해 우주적 조화로움에 비유된다.

바로 이 개념에 근거하여 르 코르뷔지에는 인도 펀자브 주 찬디가르시를 설계하면서 히말라야에서 불어오는 바람에 움직이는 조각물인 〈오픈핸드〉를 설치했다.

왼쪽 :
베르나르도 로셀리노,
피오 2세 광장,
1459-1462년경, 이탈리아 시에나, 피엔차

르 코르뷔지에, 찬디가르의 오픈핸드 기념비 계획, 파리, 르 코르뷔지에 재단

왼쪽 :
윌리엄 모리스, **별봄맞이꽃**, 벽지, 1876년, 런던, 빅토리아 알버트 박물관

위 :
데사우에 지어진 모홀리 나기 주택의 거실, 독일, 1920년대

오른쪽 :
발터 그로피우스, 바우하우스의 엑소노메트릭, 1923-1925년, 독일 데사우

건축과 산업디자인

발터 그로피우스(1883-1969년)는 '디자인' 개념이란 "간단하게는 가정의 가구에서부터 복잡하게는 전체 도시 조직에 이르기까지, 인간의 손을 거친 우리 주변의 모든 것을 대상으로 한다."고 설명했다. 산업혁명과 함께 시작된 건축 자재의 대량생산은 기능적이면서 더 많은 대중에게 혜택을 주었으며, 미적으로도 만족할 만한 건물들을 세울 수 있게 했다. 디자인 제품은 일종의 예술 작품으로, 재생산이 가능한 유일무이한 창조물인 셈이다. 글자 그대로의 의미에서 보자면, 산업디자인은 '대량생산용 제품을 디자인하는 것'을 의미한다.

그러나 이 말은 에르네스토 나탄 로저스(1909-1969년)의 지적대로 '숟가락에서 도시'에 이르는 광범위한 인간의 주변 환경을 가리킬 때 사용된다. 이러한 맥락에서 산업디자인은 초기 건축에 큰 영향을 주었던 신인동형론적 관점의 마지막 잔재라고 할 수 있다.

기원

산업디자인의 기원은 윌리엄 모리스(1834-1896년)의 주도로 추진된 영국의 예술과 수공예 운동으로 거슬러 올라간다. 중세 시대 장인의 기술과 공방의 조직에 찬사를 보냈던 예술 비평가 존 러

스킨(1819-1900년)의 저작들에 영향을 받은 모리스는 산업에 반대하며 예술을 옹호하고, 대량생산에 저항하며 예술적 창의성을 옹호했다. 1861년에 그는 기능성과 예술이 결합된 가구와 가정용품, 벽지, 직물, 태피스트리(명주실·무명실·털실 따위의 색실로 무늬나 그림 따위를 나타낸 직물), 스테인드글라스 등을 생산하는 회사를 설립했다. 훗날 발터 크레인과 '최초의 디자이너'로 알려진 루이스 데이가 이러한 기능성과 예술성의 결합 개념을 발전시켜 나갔다. 또한 이 새로운 아이디어는 아르누보 운동을 주도한 건축가이자 이론가였던 헨리 반 데 벨데(1863-1957년)에게 지대한 영향을 미쳤다. 1903년에 헨리 벨데는 이미 건물과 제품의 장식이 그 기능성과 잘 조화될 수 있다는 '생산품의 논리적 구조' 개념에 대해 숙고한 바

마르셀 브로이어, **안락의자 B3**, 1925년, 강철관과 검은색 아이젠가른Eisengarn 천으로 만들어진 이 독일의 안락의자는 칸딘스키를 기리기 위해 바실리Wassily라고 불린다.

마르셀 브로이어, **강철관으로 된 가구 특허품**, 1927년, 바일 암 라인, 비트라 미술관

있다. 다양한 실용품과 가구의 기능성은 장식의 우아함, 유연한 곡선과 조화를 이루게 되었다. 유럽 전역에 아르누보 운동이 전파되면서 예술과 산업 생산을 통합하려는 새로운 목소리들이 터져 나왔다. 이런 분위기에서 베를린 전기 회사 AEG의 건축가이자 고문, 화가이자 디자이너였던 페터 베렌스(1868-1940년)는 공장과 상점을 비롯해 문구류 디자인에까지 전념하게 되었다.

된 과정은 그로피우스에 이어 교장을 역임한 하네스 마이어나 미스 반 데어 로에와 같은 예술가, 건축가들이 협력해서 강철이나 휘어지는 합판 등 새로운 재료들을 실험하는 것이었다. 1932년에 나치 정권에 의해 바우하우스가 강제로 문을 닫은 후에도, 라슬로 모홀리 나기나 마르셀 브로이어 등 여러 디자이너들이 미국에서 창의적인 실험을 계속해 나갔다.

인간공학

예술 작품의 하나로 박물관에 전시되는 산업디자인의 마지막 개발 영역은 인간공학이다. 인간공학은 신체 적응력, 작업 과정, 환경 등을 고려해 기계나 일상의 여러 도구들을 디자인하는 기술을 말하며, 이러한 고려 요인들은 산업의학과 생리학의 원리들을 적용해 도출된다.

인간공학적 키보드와 마우스, 2001년, 인간공학의 주된 목적은 인간과 기계 그리고 환경 사이의 관계를 개선하기 위한 것이다. 대표적인 사례는 미학 분야만이 아니라 PC의 계속해서 변모해 나가는 키보드와 마우스 디자인에서 발견할 수 있다. 이것은 기계시대의 진정한 상징들이다.

바우하우스

산업디자인이 탄생하는 데 큰 역할을 한 바우하우스('주택을 짓는다')는 1919년에 발터 그로피우스가 설립한 후 바이마르 응용예술학교로 재편성된 예술 수공예 학교의 이름에서 따왔다. 이 학교의 주된 목적은 대량으로 생산할 수 있는 제품을 디자인하는 것이었다. 주

건축과 장식

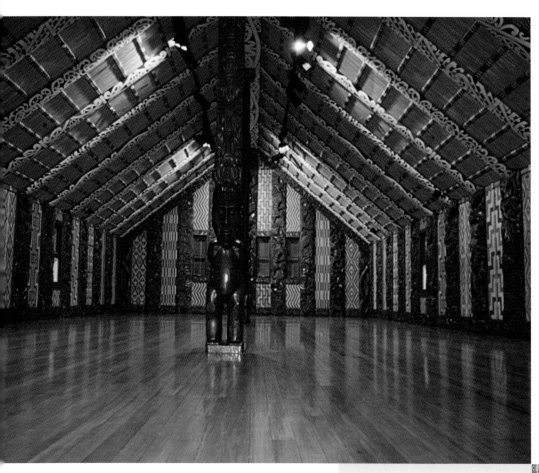

은 20,000년도 훨씬 전으로 추정되는 동굴 벽화다. 엄격한 의미에서는 건축 장식으로 간주될 수 없는 이 벽화는 동굴 안에 그려진 덕에 거의 원래 상태 그대로 남아 있다. 인류학자 앙드레 르루아 구랑이 지적했듯이 "이와 동일하게 장식된 다른 동굴은 전혀 발견되지 않고 있다." 그림에는 말이나 들소 혹은 유럽산 들소가 중심에 있고 바깥에 비교적 덜 중요한 야생 염소나 매머드, 사슴과 같은 동물을 놓는 등 일정한 규칙을 나타낸다. 신석기 시대의 목조 건물에 사용된 장식물에 적용된 개념은 당시의 민족지학적 문화의 산물이다. 뉴기니 세피크 강 근처의 '신령의 집' 파사드는 인간 형상(혼령을 보호하는)을 하고 있으며, 뉴질랜드 마오리족의 마을회관은 신인동형론적 조각품들이 새겨진 패널과 목재, 진주층 등으로 문지방이 장식되어 있다. 이 문지방은 또 문신으로 뒤덮인 인간 형상으로 치장되어 있다.

건물을 장식하는 것은 좀 더 아름답게 하기 위해서이다. '장식decoration'의 어원(장식을 의미하는 영어, 이탈리아어, 프랑스어는 모두 하나의 어원에서 나왔다)인 라틴어 '데코decor'와 '데쿠스decus'는 '아름다운, 격조 높은' 혹은 '빛나는, 우아한'이란 의미. 도료, 프리즈, 벽걸이를 이용하거나 혹은 기술적이고 양식적인 모든 장식을 의미하며, 이러한 것들은 수세기에 걸쳐 조각과 회화 등을 통해서 무궁무진하게 소개되어 왔다.

기원

장식하려는 인간 성향의 기원은 매우 오래되었다. 가장 오래된 거주지의 장식

위 :
마오리 문화, 화레 루낭가(마을회관), 뉴질랜드 와이탕이

오른쪽 :
사자문, 기원전 1300년, 그리스 미케네

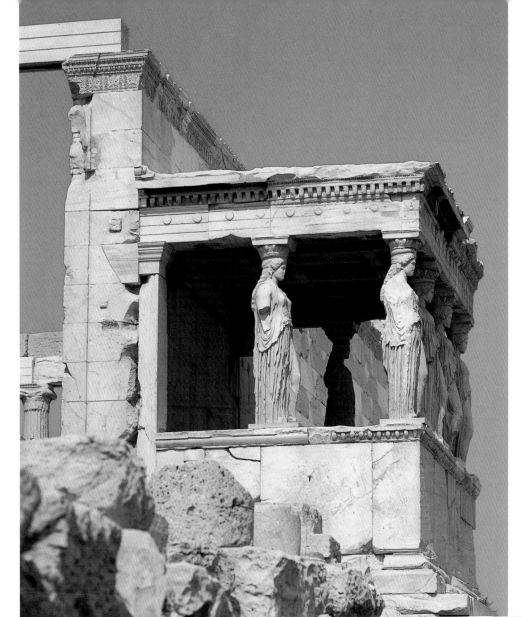

카리아티드(여상주)가 있는 로지아,
기원전 422년, 에레크테이온의 남측면,
아테네 아크로폴리스

고대

미케네의 유명한 사자문은 그리스 신전의 가장 기본적인 요소가 된 팀파눔(출입문 위쪽에 인방과 아치를 둘러 싼 공간, 혹은 안쪽으로 파인 박공면) 장식의 유행을 예고한 서양 초기 조각적 건축 사례 중 하나다. 이 장식은 봉헌이라는 건물의 목적을 보여주면서도 기능을 살리는 복잡한 구성을 삼각형 공간에 삽입해야 한다는 건축적 차원의 문제였다. 주제의 통일성을 유지하기 위해 초기 건축가들은 예리하게 각을 이루는 부분에 뱀을 닮은 기괴한 형상들을 사용했다. 기원전 6세기 중반부터 사용되기 시작한 이 형상들은 여유 공간이 있을 경우 "이야기가 있는 방"에 놓였으며, 가능한한 자연스럽게 배치되었다. 그때까지 장식은 건물 구조 위에 덧붙여지는 요소에 불과했다. 아테네의 카리아티드 로지아의 여상주는 건물에서 구조 역할을 하는 가장 오래된 조각 장

에기나 신전의 복원된
페디먼트,
기원전 530년

그리스와 로마의 장식
모티브,
1. 미앤더
2. 종려잎 무늬와 연꽃
무늬
3. 에그-앤-다트 무늬
4. 로마식 장식과 푸사
롤fusarole로 꾸며
진 시마 렉타

식이다. 구조와 장식을 결합하는 이 개념은 중세 시대에 이르러 더욱 발전한다. 로마네스크 건축 양식에서는 입구에 팀파눔을 지지하는 임브레이져(안쪽을 바깥쪽보다 넓게 낸 문이나 창구멍 혹은 안쪽으로 넓어지는 그 문틀)나 트뤼모 trumeaux라는 중앙 기둥을 설치했다.

중세

중세 건축에서 디자인과 채색 장식은 조각과 건물 구조의 관계만큼이나 중요했다. 베네치아의 팔라초 두칼레의 파사드처럼, 다양하고 대비되는 색채 장식은 표면을 돋보이게 하면서 회화적 효과를 자아내기도 했다. 밝은 색채의 그림으로 장식된 발칸 반도의 몰다비아 교회와 달리 팔라초 두칼레에는 다양한 색채의 벽돌과 대리석이 장식에 이용되었다. 피렌체의 산 미니아토 알 몬테 교회의 파사드에서 볼 수 있는 명쾌한 기하학 무늬는 중세 서양 건축에서 다색 장식이 매우 정교하게 사용된 사례다. 이 기법이 가장 훌륭하게 표현된 것은 마욜리카 도자기, 스투코, 유리, 대리석과 같은 다양한 재료들을 사용한 이슬람 세계의 장식들이다. 극동지역의 목조 사원과 궁궐들은 종종 도금 장식으로 치장되어 있다. 유럽의 후기 비잔틴 건축에서는 독특한 무늬를 이루며 배열된 벽돌로 치장한 것을 볼 수 있다. 앞서 언급한 조상 기둥에서처럼 조각 장식은 구조적 기능과 일치될 수 있다. 또한 아치나 볼트의 선을 드러내거나 강조하여 아름답게 꾸미기도 하고, 구조물 위에 덧붙여지기도 한다.

기둥형 조상들이 조각된 성당의 입구, 1211년경, 프랑스 마른현 랭스

호시오스 루카스 교회, 장식된 창문이 나 있는 큐폴라 세부, 12세기, 그리스 포시드.

오른쪽 : 팔라초 두칼의 파사드, 장식 세부, 1340년 작, 베네치아

르네상스에서 현대까지

유럽 왕실의 궁전을 통해, 순수하고 균형 잡힌 형태를 강조했던 초기 르네상스 건축 양식의 절제된 장식은 마치 건물의 조상들을 강조하려는 듯이 점점 더 정교하고 화려해졌다.

다채롭고 풍부한 장식은 매너리즘 양식에서 한층 더 강조되었으며, 바로크와 로코코 양식을 통해 널리 확산되었다. 19세기 말에서 20세기 초에는 아르누보 운동과 자유 양식을 거치며 건축 자체가 장식이 되기에 이르렀다. 제2차 세계대전 이후 장식은 대부분 구조에 '흡수되어 버렸지만', 실험적 대안들을 시도하고 과거로 회귀했던 시기도 있었다. 이러한 사례는 근대 양식으로 간주되는 멕시코 대학 중앙도서관에서 발견된다. 이 건물의 거대한 모자이크는 아메리카 원주민 문화를 모티브로 하고 있다.

보로네 수도원의 전경,
1547년에 벽화로 장식됨,
루마니아, 몰다비아 지방,
부코비나

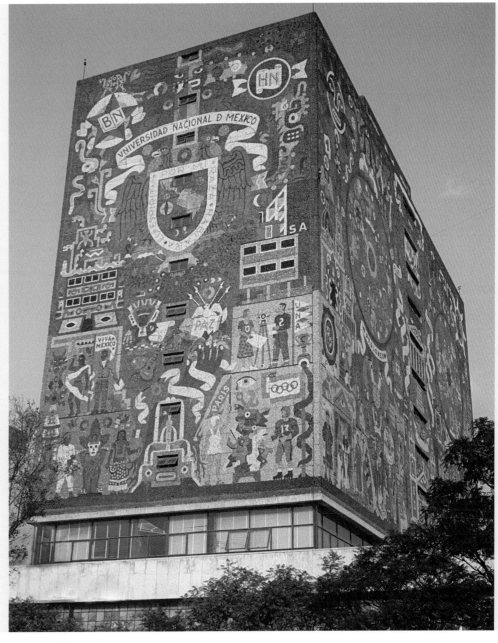

왼쪽 :
산 미니아토 알 몬테
교회의 파사드,
11세기와 13세기 사이,
피렌체

오른쪽 :
후안 오고르만, 멕시코 자
유대학의 중앙도서관,
1952-1953년,
멕시코시티

건축과 자연

나무로 지어진 전형적인 북극지방의 한 주택에 나 있는 창문, 그린란드 북서부

안드레아 팔라디오, **라 로톤다**, 1550년경. 저서 『건축4서』에서 팔라디오는 라 로톤다의 부지를 "편히 오를 수 있는 작은 언덕 꼭대기에 위치한 쾌적하고 멋진 곳"으로 묘사하고 있다. 이 주택 주변으로 "아름다운 풍경"이 펼쳐지고, "건물의 네 측면 모두에 로지아가 나 있기" 때문이다.

자연은 도전 혹은 영감의 원천으로 볼 수 있다. 건축과 자연은 변증법적 관계에 놓여 있어서 건물과 마을, 도시, 공원, 정원을 설계하는 작업은 자연적 요소나 인공적 요소와 통합될 수도 혹은 대조를 이룰 수도 있다. 이러한 맥락에서 볼 때, 공통된 요구사항들에 자연을 적용하기 위한 인간의 노력이 가장 두드러지게 나타나는 것이 정원이다. 최근 몇십 년 동안 정원설계사들은 진지하고 존경받는 경관건축가를 자처하고 나섰다.

건물의 위치

고대 그리스인들은 도시의 기초를 어디에 세울지를 결정하기 위해 신탁에 의견을 구했다. 중세와 르네상스 시기에는 부지를 고르기 위해 점성가를 불렀고, 중요한 건물의 공사가 시작되기 전에는 성대한 의식을 치렀다. 점성학을 토대로 건물의 방위를 정하기 위한 구체적인 이론들도 만들어졌다. 이 이론

슬레이트 지붕, 프랑스 아베롱, 콩크

들에서는 삶과 주변 환경의 질을 향상시키는 데 필수적인 요인들을 중시했다. 비트루비우스는 이론의 가이드라인을 잡고 전개해 나간 최초의 인물 중 하나이다. 그의 지침은 많은 이론가들과 건축가들에 의해 재해석되고 수정되면

"엘 그레코 주택"으로 알려진 집, 14세기, 스페인, 톨레도. 넓은 테라스zaguan와 아트리움, 작은 안뜰은 모두 뜨거운 열을 식힐 수 있는 공간으로 계획되었다.

서 수세기에 걸쳐 전해 내려오고 있다.

채광의 확보

주택과 여타 건물의 방위는 환경에 따라 좌우된다. 물론 종교적 건물의 경우는 예외여서, 기독교 교회는 보통 서쪽을 향하고 있으며, 이슬람교의 모스크는 메카 쪽을 보고 있다. 아주 오래 전부터 채광을 얼마나 확보할 수 있는지는 건물의 부지를 정하는 데 중요한 요인이었다. 기후와 위도, 다른 여러 환경적 요인에서 최상의 채광과 일조를 확보하기 위한 해결책들이 채택되어 왔다. 오늘날 많은 나라에서는 학교 건물을 지을 때 빛이 왼쪽에서 들어와 학생들의 책상에 비쳐야 하고, 교실은 일정 수의 학생을 수용하기에 충분한 크기여야 하며, 환기가 잘 되는 곳이어야 한다는 방침이 세워져 있다. 적도 부근 나라들의 교실 창문에는 유리를 끼우지 않는 경우도 흔하며, 때로는 창이나 문을 최소화해서 과도한 열로부터 내부를 보호하곤 한다. 지중해 나라들은 대개 창문을 셔터로 가릴 수 있게 만드는 반면, 북부 지역의 경우 가능한한 많은 빛을 끌어들이기 위해 창을 크게 낸다.

건설 재료

고대의 건설 기술에서는 그 지역 고유의 재료가 강조되었다. 쉽게 구할 수 있다는 단순한 이유 때문이다. 프랑스와 영국에서 채석되어 북유럽에서 널리 사용된 석판을 예로 들 수 있다. 단열 효과가 뛰어나기 때문에 이 돌은 특히 지붕 재료로 많이 사용되었다. 이와는 대조적으로 전형적인 지중해 지역의 주택은 고온으로부터 내부를 보호하기 위해 거의 테라코타 타일로 마감된 평지붕으로 되어 있다. 아프리카에서는 천연 흙과 짚이 주로 사용되었다.

풍수

바람과 물을 의미하는 중국어인 '풍수'는 고대의 전통에서 영향을 받은 원리로, 최근에는 극동 지역에서부터 서양에까지 전파되고 있다. 풍수 원리에 따르면 세계는 양기와 음기로 차 있다. 양기는 중시하고 활용해야 하고 음기는 손대지 않고 그대로 두어야 한다는 것이다. 양기와 음기가 조화를 이루기 위해, 즉 음기의 영향을 피하기 위한 방의 배치와 가구 배열까지 연구되고 있다. 오늘날 저명한 많은 서양 건축가들이 풍수 원리로부터 영감을 받고 있다. 노만 포스터는 처음으로 풍수 원리를 받아들인 영국 건축가다. 그가 설계한 작품 중에는 홍콩상하이은행 본점(1979년)이 있다. 조화로운 환경에서 생활하는 것은 건강에 이로울 뿐만 아니라 사업에도 도움이 된다. 부동산 개발업자 도널드 트럼프는 뉴욕의 거대한 리버사이드 사우스 프로젝트를 풍수 이론에 따라 추진한 바 있다.

노만 포스터 설계 사무실, 홍콩상하이은행, 1979–1985년, 홍콩

정원

'파라다이스'라는 말은 그리스어 '파라데이소스'에서 유래했는데, 파라데이소스는 '에워싸인 공간'이라는 의미의 페르시아어 '파이리 다에자'에서 생겨났다. 고대인들이 녹지대에서의 생활에 몹시 만족한 나머지, 그곳에서 영원히 살기를 원했음을 이 말에서 알 수 있다. 고대의 정원은 메소포타미아 문명의 에덴이 아니라 신전 근처의 성스러운 영역이었다. 포도나무, 과실나무, 장식용 식물, 조각상, 폭포로 꾸며진 고대 로마 시대 호르티는 갖가지 동물들이 사는 곳이었다. 고대 이슬람 세계에서 정원이 기쁨으로 넘치는 황홀하고 향기로운 곳이었다면, 서양 중세 도시의 정원은 소규모의 땅이나 과수원이었다. 약초가 재배되었던 중세 수도원 부속 정원들은 세계를 상징적으로 나타내는 거울인 '호르투스 콘클루수스hortus conclusus', 즉 묵상의 장소였다. 로마 귀족들의 정원 전통은 르네상스에 와서 부활했다.

비리다리움,
프리마 포르타의 리비아 주택의 벽화,
기원전 30–20년,
팔라초 마시모, 로마
국립미술관

스투어헤드 공원의 아폴로 신전,
헨리 플리트크로프트와 헨리 호어
설계, 1744-1767년,
영국, 월트셔 주

돌로 꾸며진 정원,
1620-1647년,
가츠라 궁, 일본 교토

이 시기에 정원은 규칙적으로 구획되어 배치된 소위 이탈리아식이 주를 이루었다. 이러한 정원 양식은 이후 프랑스와 오스트리아로 전파되었다. 이러한 기하학적 개념의 정원과 대조적으로 영국의 정원에서는 자연의 아름다움이 강조되고 숭고미와 회화미가 중요한 역할을 담당한다. 유럽 전역에서 폭넓게 모방된 낭만적인 영국 정원의 기원은 윌리엄 켄트(1685-1748년)에게서 찾을 수 있다. 그는 "울타리를 훌쩍 넘어 자연의 모든 것이 정원임을 터득한" 최초의 건축가였다. 훗날 영국 정원과 이탈리아 정원 양식은 러셀 페이지(1906-1985년)의 조경 설계에서 하나로 통합되었다. 고대의 전통을 모범으로 삼은 동양의 정원은 시냇가, 분수, 석굴 등이 대표적 특징이다. 선불교의 영향을 받은 일본 정원에서는 바위와 돌을 세심하게 배치함으로써 침잠과 침묵의 이미지를 느낄 수 있다.

보볼리 정원의 배치,
피렌체

건물의 대표적 유형
Buildings and Typologies

건물은 일반적으로 거주나 인간의 사적이며 공적인 여타 활동을 위해 지은 구조물을 의미한다. 물론 건물들이 모두 같은 양상을 지니지는 않는다. 개인적인 필요나 집단적 요구에 따라 건물은 재료는 물론이거니와 모양과 구조에서 차이를 나타낸다. 역으로 이러한 요구사항들은 환경이나 정치, 사회적 맥락에 의해 조성된다.

　건축 양식 또한 시대와 문화의 주도적인 취향에 따라 달라진다. 가장 일차적인 구분의 기준은 기능성이라고 할 수 있다. 기능에 따라 구분되는 가장 대표적인 유형, 즉 주거지, 종교건물, 공공건물, 군사시설, 집단시설, 제조시설, 서비스시설, 장례시설 등을 다루고자 한다.

위 :
헤렌그라흐트 168에 있는 상인 계층의 주거, 현재 극장 박물관 자리, 17세기, 1971년에 복원됨, 암스테르담

헤라클레스 신전 유적, 기원전 6세기, 이탈리아, 아그리젠토

왼쪽 :
싱가포르의 상업구역과 전경에 펼쳐진 엘진 다리

주거지

폴 케인, 휴런 호수변의 인디언 야영지, 티피는 무두질된 가죽으로 만들어진 텐트다. 이 가죽은 꼭대기의 한 점으로 모아진 장대 위에 걸쳐 있다. 전통적으로 북아메리카 인디언들이 사용하던 것이다.

아주 먼 과거부터 정주지는 인류가 가장 절실하게 필요로 하는 것 중 하나였다. 단순한 동굴을 넘어 다른 은신처를 찾는 것은 정착인들뿐만 아니라 유목인들에게도 일반적인 현상이었다. 유목인들은 오늘날까지도 쉽게 이동할 수 있는 텐트와 단순한 임시 구조물, 짚이나 나뭇가지로 만든 가축우리를 이용하고 있다.

기원

최초의 정주지는 수렵과 채취 대신 농업경제가 자리잡은 신석기시대에 생겨났다. 폴란드와 독일, 키프로스의 발굴 유적을 통해 고고학자들은 신석기 주거지의 평면을 복원했으며, 이곳들은 각각 사각형, 원형, 쐐기 모양의 방으로 이루어져 있다. 키프로스 섬에서 발굴된 원형 오두막은 이탈리아 남부의 아풀리아 지방에서 발굴된 트룰로와 구조

왼쪽 :
쐐기 모양의 오두막 평면, 독일 베스트팔렌에서 발견된 석기 시대 말기의 주거 발굴지를 근거로 복원됨

오른쪽 :
돌로 지어진 오두막의 평면, 키프로스 키노키티아, 발굴지를 근거로 복원됨, 기원전 5천년

아래 :
트룰로의 지붕, 알베로벨로, 이탈리아 바리.
오늘날까지도 이탈리아 아부르초 지방에서 양치기들이 머무는 집과 유사한 이 트룰로의 구조는 신석기시대 주택의 축소판으로 만들어진 장례용 질그릇 항아리를 연상시킨다.

로마 제국의 총독의 집 평면,
1. 현관 2. 입구
3. 아트리움 4. 침실
5. 트리클리니움(식당)
6. 방 7. 작업실
8. 페리스타일
9. 침실 10. 부엌
11. 대식당
아트리움 한 가운데에는 우수를 모으는 임플루비움이 있고, 트리클리니움(돌로 만들어지곤 했던 안락의자와 중앙에 대리석 탁자가 있는 식당)과

같은 여러 방들이 아트리움 주변에 배치되어 있다. 좀 더 사적인 방들은 페리스타일을 통해 연결된다. 페리스타일은 포티코로 둘러싸인 중정이다.

오른쪽:
빌라 테이 미스테리의 페리스타일, 서기 1세기, 폼페이

면에서 유사하다.

고대

고대 이집트에서는 상류계층, 중류계층, 하류계층 주거들이 서로 엄격하게 구분되었다. 정원과 하인들의 숙소, 벽으로 둘러쳐진 웅장한 고급주택들은 여러 개의 기둥이 지붕을 지지하고 있는 다주실과 방이 여럿 딸린 2층 건축물이었다. 이 주택들은 중류계층의 집보다 거의 50배나 되는 규모였는데, 중류계층의 집도 주로 생벽돌로 지은 평민의 집과는 사뭇 달랐다.

고대 로마 시대에 서민들은 '인슐라'라는 집합 주택에 살았다. 벽돌로 된 이 건물은 복층으로 되어 있으며 여러 가구가 공유하는 입구와 홀, 공공시설(화장실, 우물이나 빗물을 모아 놓기 위한 수조)로 이루어졌다. 이와는 대조적으로 로마 귀족의 저택인 '도무스'는 한

층으로만 되어 있고, 입구는 거리에 면해 있는 두 방 사이에 나 있으며, 이 방들은 종종 상점으로 사용되곤 했다.

중세

중세 서양 세계에서 발견되는 다양한 건축 방식들은 사회적, 정치적 상황의 다양성을 그대로 반영한다. 폐허 상태

의 유적이 산재한 로마에서는 고대 건물들이 새로운 용도로 재활용되었으며, 이를 통해 과거의 위대한 기념비들이 복원되고 재해석되었다. 베네치아 지역 고유의 양식들은 장식을 위해 값진 재료를 사용하는 비잔틴 양식의 영향을 받았다. 북유럽의 건물들은 흔히 목재로 지어지며, 경사 지붕과 노출된 목구

프랑스 스트라스부르의 역사 지구에 위치한 전통가옥의 파사드

위:
공중에서 본 중세시대 팔라초 카에타니의 모습, 체칠리아 메텔라의 고대 무덤 인근에 위치, 로마 카포 보베

아래:
한나라 시대(기원전 206년–서기 220년)의 전통주택 모형, 허난성 박물관

조로 되어 있다. 프랑스와 영국에서는 흔히 벽돌을 사용한다. 이러한 재료들은 아메리카 원주민 문화에서부터 중국에 이르기까지 다른 여러 문화권에서도 다양한 주택 유형을 만들어 내는 데 활용되고 있다.

르네상스의 팔라초

르네상스의 팔라초는 중세의 '중정주택들'이 한데 모임으로써 서서히 발전했

다. 이 건물은 중정을 중심으로 지은 주택으로, 중정은 건물의 통일된 전체성을 형성하기 위해 탑과 여러 다른 구조물을 동반한다. 중정 1층에는 상점이나 저장실이, 주층에는 거실이 배치된다. 개인이 이 건물을 구입하면 구조와 주변 환경을 개조해서 도시의 궁으로 발전하고는 했다.

상인 계층의 집

이 시기에 들어와 발전하게 된 새로운 주거 유형은 품격 있고 세련된 상인 계층의 집이었다. 최초의 상인 계층 주택은 사교계가 특히 번성했던 17세기 네덜란드에서 발달했다. 길면서도 높고 좁은 형태의 전통적인 네덜란드 주택에 고딕풍이 섞인 이탈리아 고전 요소가 혼합되면서 매우 독창적인 디자인이 나오게 되었다. 이러한 양식의 유명한 사

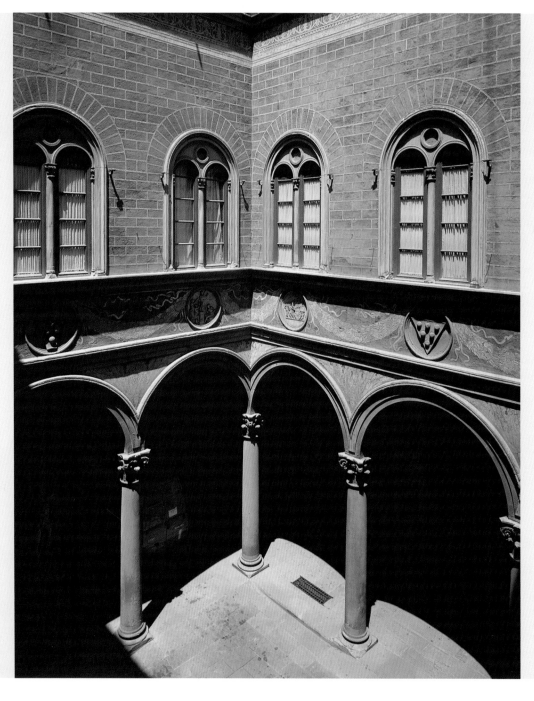

미켈로초, **팔라초 메디치**, 1462년에 완공됨, 중정의 세부 모습, 피렌체. 르네상스 귀족 저택의 전형으로 간주되는 코시모 메디치 주택의 내정은 로마의 주택과 중세 "중정주택"의 요소를 드러내고 있다.

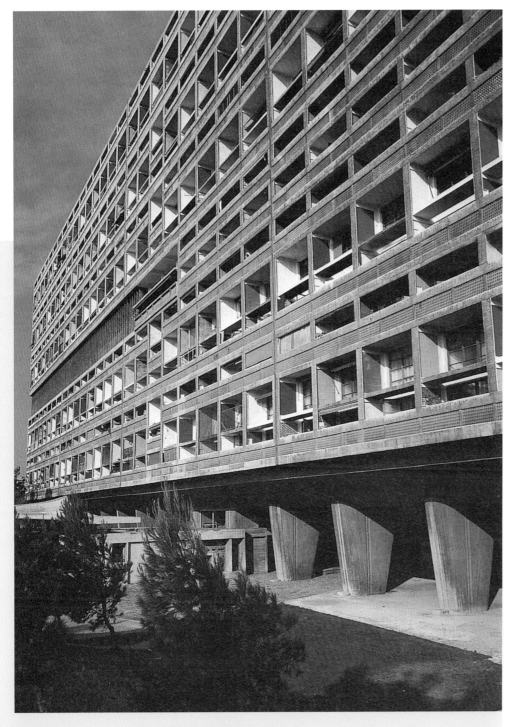

르 코르뷔지에,
집합주택, 1947–1952년,
마르세유

르 코르뷔지에의
**집합주택에 사용된
모듈의 복원**

례가 될 만한 건물이 암스테르담의 헤렌흐라흐트('신사의 운하') 168번지에 있다. 귀족 저택이 중후함을 풍기는 반면, 부르주아지 주택은 신흥 중산층의 양식에 발맞추어 실용적이고 소박했다.

아파트

18세기에는 주거란 격조 있으면서도 경제적이어야 한다는 생각이 널리 확산되었다. 17세기의 부르주아지 주택들이 주로 단독주택이었다면, 18세기에는 여러 세대가 품격 있는 건물을 공유하는 방식이 널리 수용되었다. 이를 통해 여러 세입자들이 아트리움이나 정원, 테라스와 같은 살기 좋은 공공영역의 혜택을 누릴 수 있었다. 이로써 오늘날까지 몇 세기 동안 주택건설에 상당한 영향을 미친 아파트라는 개념이 탄생하게 된 것이다.

근대

전 세계 도시에서 가장 널리 쓰이는 주거 형태는 아파트다. 프랑스 건축가 르 코르뷔지에의 실험을 시작으로 이러한 주거 경향은 최근 몇십 년 동안 주목할 만한 변화를 겪고 있다. 특히 대도시에서 공간을 절약하려는 필요성이 커짐으로써 지붕층과 망사르드 지붕층, 지하층까지도 주거의 단위 공간으로 전환되고 있다. 그러나 빛이 잘 드는 방이 생활의 질을 향상시키는 데 필수적이라는 사실은 부정할 수 없다. 한 가지 해결 방법은 여러 개의 방을 하나로 합침으로써 거실 공간을 '연장하는' 것이다. 다락과 마찬가지로 창고를 개조하거나 문을 닫은 공장으로도 아파트를 만들어 낼 수 있다. 공해와 소음에서 벗어나기 위해 점점 더 많은 아파트들이 교외에 지어지고 있다. 사람들이 가장 선호하는 아파트는 엄청나게 많은 세대를 이루더라도 발코니, 테라스, 공동잔디와 정원을 갖추고 있다.

종교 건물

종교 건물은 '믿음'의 기능을 기본 토대로 한다. 고대 그리스의 종교, 불교나 힌두교의 신앙적 삶, 아메리카 원주민의 의식에서 신전은 일반인과 동떨어진 의례용 건축물이었다. 경배 행위는 건물 바깥에서 이루어지며, 내부에서 의례를 진행하는 권한은 성직자에게만 있었다. 이와 대조적으로 기독교와 이슬람교의 종교 건물은 대중을 위한 공간으로, 유대교회당, 교회, 모스크는 많은 사람을 수용할 수 있도록 설계된다.

그리스 신전

그리스 신전의 중앙은 '셀라'(나오스, 즉 '배')라고 불리는 곳이다. 이곳은 신상을 안치하고 성직자만이 출입할 수 있는 창문 없는 방이다. 셀라 주위에 기둥이 없는 것을 '무주식astylar'이라고 한다. 앞쪽에 두 개의 기둥이 서 있는 프로나오스(현관)를 셀라 앞에 놓는 양식은 '안티스'라 한다. 안타가 신전 뒷면에도 나타나 오피스토도메(부속 입구)가 형성되면, 이중 인 안티스라고 한다. 안타 앞에 콜로네이드(colonnade, 수평보로 연결된 기둥 열과 공간. '주랑' 혹은 '열주'라고 불림) 현관이 있는 양식은 '프로스타일', 앞뒤에 콜로네이드가 있으면 '엠피프로스타일'이라 한다. 콜로네이드가 네 면에 있으면 '페리프테랄'이라 한다. 셀라의 벽에 반기둥이 붙어 있으면 '슈도 페리프테랄', 이중으로 콜로네이드가 형성되면 '디프테랄', 안쪽 콜로네이드가 거의 드러나지 않거나 벽을 따라 반기둥을 형성하면 '슈도 디프테랄'이라 한다. 좀더 자세한 분류는 앞에 세워진 기둥 수에 따라 달라진다. 즉 기둥 수에 따라 '테트라스타일', '펜타스타일', '헥사스타일', '옥타

그리스 신전의 평면
1. 셀라 혹은 나오스
2. 현관 혹은 프로나오스
3. 오피스토돔
4. 안타 벽
5. 인 안티스 기둥
6. 콜로네이드 혹은 페리스타일
7. 스타일로베이트

그리스 신전의 평면 및 유형
A. 인 안티스
B. 이중 인 안티스
C. 프로스타일
D. 엠피프로스타일
E. 페리프테랄
F. 슈도 페리프테랄
G. 디프테랄
H. 슈도 디프테랄

Prospectiua partis ueteris Vaticanæ Basilicæ demolitæ cum altaribus, Ciboryis

pag. 104

a Paulo V. Pont. Max. noui gratia Templi tectorum artificiosa contignatione.

왼쪽 :
콘코드 신전, 기원전 5세기, 이탈리아, 아그리젠토.
도리아 오더로 된 이 신전의 유형은 페리프테랄에 헥사스타일이다.

기독교 교회의 평면 및 유형
1. 이집트 십자형, 혹은 코미사, 타우
2. 라틴 십자형 혹은 이 미사
3. 그리스 십자형 혹은 중앙집중식
4. 교황 십자형 혹은 뾰족형 십자형이나 이중 십자형

아일(aisle)

네이브(nave)

아일(aisle)

성가대석

사제석

앱스

1608년 허물어지기 전의 구성 베드로 성당의 수직 단면 투시도, 지아코모 그리말디의 드로잉, 1606년, 바티칸 도서관, Cod. Barb.2733, f.104v-105r.

왼쪽 :
피사 성당의 평면, 12세기 초반

스타일', '폴리스타일', '데카스타일', '도데카스타일' 이라 한다.

교회와 성당

'모으다' 라는 그리스어 '에클레시아' 에서 그 명칭이 유래된 것처럼, 교회는 기독교 세계에서 사람들이 신앙을 위해 모이는 장소로 시작되었다. 초기의 교회 건물은 로마 바실리카의 사각 평면을 그대로 따랐다. 바실리카는 원래 지붕이 덮인 시장이었는데, 로마제국 시대에는 재판소로 사용되었다. 로마 바

실리카의 입구가 주로 건물의 긴 측면 쪽에 나 있었던 반면, 초기 기독교 교회의 입구는 짧은 측면에 나 있었다. 앱스(apse, 성당의 동쪽 끝에 반원형이나 다각형 모양으로 돌출된 공간)로 끝나는 사제석도 이 방향에 놓였다. 교회의 이 단부가 후에 더 발전하여 제단과 카테드라cathedra(주교좌, 이 말에서 '성당' 이 나왔다)가 있는 성가대석이 되었다. 바실리카의 중심홀(교회에서는 네이브로 불린다)과 트랜셉트가 교차함으로써, 십자가에 못 박힌 예수를 상징하는

라틴 십자형 평면이 나오게 되었다. 라틴 십자형 평면이 더 발전하여 또 다른 평면 유형이 나오게 되었다. 이는 처음에는 봉헌용 예배당이나 세례당과 같은 부속 건물로 사용되었지만, 나중에 가서 많은 교회와 성당의 평면이 되었다. 이는 그리스 십자형 평면 혹은 중심형 평면이라 불리며, 돔 지붕을 훨씬 더 쉽게 올릴 수 있는 유형이다.

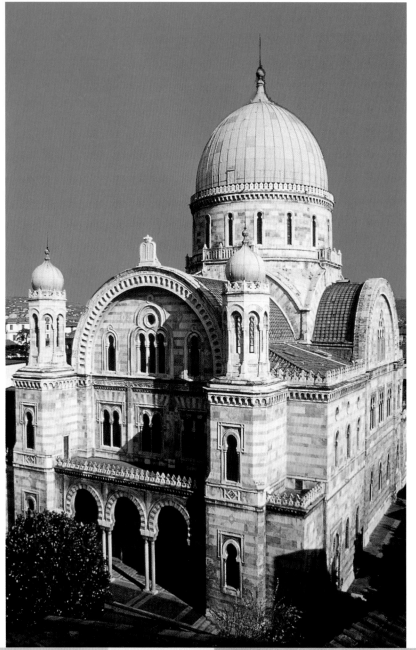

마르코 트레베스와 빈 센초 미켈리, **무어양식의 유대교회 당**, 1872-1874년, 피렌체

유대교회당(시나고그)

회합과 교육의 장이던 유대교회당은 예루살렘 성전이 70년에 로마에 의해 파괴된 후, 종교적 역할을 담당했다. 초기 평면은 예루살렘 쪽으로 향한 바실리카로, 동쪽 벽의 벽감에는 세퍼 토라라는 율법서가 있었다. 유대인들의 거주지 디아스포라와 유대교회당은 각각 다른 형태로 지어지기 시작했다. 남아 있는 것 중 유럽에서 가장 오래된 유대교회 당은 12세기에 로마네스크 양식으로 지어진 것이다.

모스크

무슬림 공동체에서 중요한 결정을 내리거나 종교 행위를 위한 회합 장소로 사용되던 모스크('엎드림'을 뜻하는 아랍어, '마지드'에서 유래)는 처음에는 벽으로 둘러싸인 작은 터에 불과했지만 점차 이집트 건물과 유사한 줄라(평지붕)가 달린 다주실로 발전했다. 모스크에서 가장 주목할 만한 요소는 메카 쪽을 향하고 있는 창문 없는 벽인 키블라다. 17세기 말 이후에 이 벽은 유대교회당에서 사용된 것과 유사한 모양을 지닌 벽감, '미흐라브'로 장식되었다. 기독교 교회의 바실리카 평면 역시 모스크의 공간 구조에 영향을 준 듯하다. 모스크는 시리아 문화를 반영하면서 훗날 기도실(하렘) 방향으로 개방된 포티코

에리히 멘델존, **유대교회 당**, 1945년, 오하이오 주, 클리블랜드

이븐 툴룬 대모스크의 중 정, 9세기, 카이로, 푸스 타트

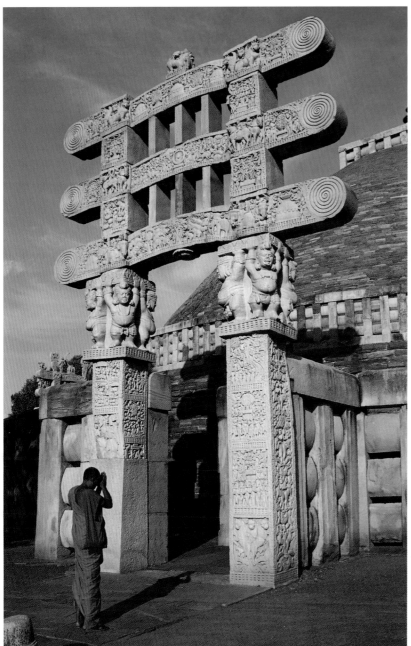

(샨)로 둘러싸인 중정으로 치장된다. 11세기부터 중정의 양쪽은 거대한 기념비적인 입구(이완)로 장식되었다. 신자들은 첨탑 미나레트('불 지핀 곳'을 의미하는 '미나르'에서 유래)에서 흘러나오는 기도 소리를 들을 수 있다.

스투파

가장 오래된 불교 기념비는 성물이 담긴 작은 벽감 외에는 내부공간이 전혀 없는 스투파다. 인도에서 스투파는 원반 모양의 구조물이 올려진 반구형 무덤이다. 불교도들은 기도(프라다크시나)를 올리며 시계 방향으로 이 주위를 돈다. 이 모습은 우주의 이미지이자 파리니르바나(부처의 열반)의 이미지와 같다. 이 스투파에서 유래된 구조물이 파고다이다. 파고다에는 원반 모양 대신에 불교의 극락을 상징하는 계단형 지붕이 놓여 있다.

피라미드 신전

아메리카 원주민 시대의 기념비에서 바빌로니아의 지구라트('높아지다'를 뜻하는 '지쿠아루'에서 유래)에 이르기까지 여러 문화와 나라에서 끝이 평평한 피라미드 모양의 신전이 공통적으로 발견된다. 이 신전들의 꼭대기에는 제단이 놓이는데, 사면에 넓은 계단이 나 있어 오르도록 되어 있다.

피라미드 유형
1. 3단형 피라미드
2. 단이 없는 피라미드
3. 내부에 단이 있는 피라미드

태양 피라미드, 서기 3세기, 멕시코, 테오티와칸

위 : **스투파의 네 입구 중 한 곳,** 기원전 1세기, 인도, 산치

아래 : **쉐지곤 파고다,** 1060년 착공, 미얀마, 파간

공공건물

소아시아 밀레투스의 블루테리온 평면도. 평의회원들이 사용하는 반원형 홀과, 페리스타일, 프로스타일의 공간이 배치된 이 블루테리온은 기원전 479년경에 세워졌다. 페르시아에 의해 파괴되었던 도시는 이때 밀레투스의 히포다무스가 제시한 평면에 따라 재건되었다.

로마의 바실리카 울피아의 평면도

1284년

1293–1310년

오른쪽 :
1284년부터 1310년까지 시에나의 팔라초 푸블리코의 건설과 증축 단계를 보여주는 다이어그램

1305년경

1310년

공공건물은 통치 행정과 사회적 행위가 공식적으로 일어나는 장소로, 특히 공동체에 반드시 필요한 요소이다.

고대

아테네의 정치가 클레이스테네스(기원전 6세기)가 제시한 개혁안에 따라 '불레우테리온'(평의회를 의미하는 '보울레'에서 유래)이라고 불리는 공공 회합 장소에 그리스 도시 국가의 중심인 아고라가 함께 배치되었다. 민주주의가 잘 실현된 이 대표적 건물과 유사한 고대 로마의 시설은 원로원의 관저인 쿠리아였다. 기원전 7세기에 툴리우스 호스틸리우스 왕이 세웠고 수없이 개축된 로마 광장의 쿠리아는 300여 명의 원로

들을 수용해 세 개의 단에 위계별로 앉히기 위해 지은 커다란 홀이다. 초기 기독교 교회의 전형인 로마의 바실리카 역시 지붕을 받치는 기둥과 판사들이 앉는 자리인 앱스(그리스어 하프시스, 즉 '원형'에서 유래했으며, 벽과 맞대어 서 있는 반 원기둥형 돔 구조)로 이루어진 사각형 홀이다.

중세

7세기 전, 시청사들은 주교관 등 다른 건물에 주로 부속되었지만, 콘스탄츠 평화협정이 체결되고 도시국가의 독립성이 확대되자 공동체를 전반적으로 대표할 만한 건물이 절실히 요구되었다. 이런 상황에 따라 중앙 이탈리아와 북

마우리츠하위스 왕립미술관,
1633–1635년, 헤이그.
야콥 반 캄펜과 피에트 포스트가 설계한 이 건물은 원래 총독 요한 마우리츠의 관저였다.

부 이탈리아에서는 팔라티움 노붐, 즉 팔라초 델라 라지오네가 생겨나게 되었다. 이러한 건물의 초기 유형인 롬바르드 브롤레토('에워싸인 과수원'을 의미하는 '브롤로'에서 유래, 일종의 작은 브롤로)는 포티코가 있는 1층과 창문이 난 홀이 배치된 2층으로 되어 있다. 이렇게 간단한 평면에서부터 시청사 건물이 나오게 되었으며, 경제적 발전이 가속화되면서 많은 방들이 배치된 더 복잡한 건물이 생겨났다.

근대와 현대

정부와 왕실이 절대권력을 행사하던 16세기에 유일하게 네덜란드는 어느 정도 독립을 누리고 있었고, 공화국이 세워진 후 1568과 1648년 사이에 이 독립성은 더 강화되었다. 암스테르담과 헤이그의 시청사가 생겨난 시기도 바로 이때다. 대서양의 다른 한쪽에서는 미국(1783년)이 독립을 획득한 이후, 워싱턴 DC의 국회의사당은 동부 해안 위쪽과 아래쪽에 위치한 시청사의 모델이 되었다. 19세기부터 오늘날까지, 낡은 건물을 개조한 것에서 공공시설과 국제조직을 수용하기 위해 설계된 거대한 복합 건물에 이르기까지 다양한 유형의 공공 건물이 전 세계에 건설되었다.

군사시설

인간의 역사와 함께 발전한 군사용 시설의 대부분은 광활한 영토와 도시는 물론 작은 마을까지도 방어하기 위한 요새화된 건축물이다.

방어벽

고문서들에는 침범할 수 없을 듯 보이는 도시 성벽들이 언급되어 있다. 하지만 예리코 성벽은 여호와에 의해 저절로 무너졌고(여호수아 6:20), 트로이 성벽은 호메로스가 『일리아스』와 『오디세이아』에서 그 공을 찬미한, 영민한 이타카의 왕 오디세우스가 착안한 그 유명한 목마의 비책 때문에 뚫리고 말았다.

세계에서 가장 위압적인 방어벽은 6,000km의 길이로 변방을 가로지르는 중국의 만리장성이다. 만리는 '10,000리'(1리는 약 400m에 해당하는 치수 단위다)를 의미한다. 규모는 비교적 작지만 만리장성과 유사한 구조물로는 스코틀랜드와 잉글랜드의 경계 지역에 있는 하드리아누스 방벽(1세기)이 있다. 도시 성벽 중에서 기억할 만한 것은 마르쿠스 아우렐리우스(161-180년) 황제가 로마에 지어 455년에 가서야 반달 민족의 습격을 받은 성벽들과, 콘스탄티노플을 보호하기 위해 테오도시우스(347-395년) 황제가 세운 성벽들이다. 20m 길이의 해자를 앞에 둔 비잔틴 제국의 방어 구조는 9m 높이의 외벽과 11m의 내벽으로 이루어져 있으며, 높이 23m에 이르는 탑이 세워져 있다. 무거운 무기들이 도입되면서 방어벽의 구조 설계에서 근본적인 혁신이 요구되었으며, 르네상스 시대에 프란체스코 디 지오르지오나 레오나르도 다 빈치, 미켈란젤로와 같

커디즈 크래그Cuddy's Crag**의 하드리아누스 방벽**, 서기 220년경, 로마 황제 하드리아누스 치하에 세워짐. 이 성벽의 길이는 113km에 달한다.

중국의 만리장성. 이 성벽의 가장 오래된 부분은 기원전 395년에서 284년 사이에 세워졌지만, 현재 남아 있는 부분은 몽골족이 명나라에 의해 쫓겨났던 14세기와 16세기 사이에 세워진 것이다.

랭부르 형제가 베리 공작의 기도서에 묘사해 놓은 중세 프랑스 성채, 1415년경, 샹티이, 콩데미술관

포대

망대

능보

망루

반월보

외보

중정

해자 내벽

해자 내벽

성채의 구성요소, 지오반니 델라 로베레를 위해 세워진 로카 로베레스카 디 몬돌포(1483–1490년, 19세기에 허물어짐)를 설계하며 지오르지오 마르티니가 그린 드로잉에 근거한 복원도, 피렌체, 국립도서관, Codex Magliabechiano, II.I, f.79r

레오나르도 다 빈치, 포격의 범위, 1503–1504년, 밀라노, 앙브로시아나 도서관, Codex Atlanticus, f72v. 포탄이 방어벽을 넘어 요새로 쏟아지고 있다. 훗날 군사 건축 분야에서 이러한 종류의 공격에 대비하기 위해 급경사면으로 보강된 벽이 사용된다.

은 건축가들과 과학자들은 이미 이 분야를 연구했었다.

방어전선

이러한 현대판 방어벽은 19세기 말에 등장했다. 암스테르담을 보호하는 전선(1883–1920년)에는 위험이 발생했을 경우 그 일대를 범람시킬 수 있는 수역학 장치가 구비되어 있다. 그 외 다른 방어 시설들은 지상과 지하에 포좌를 두는 특징을 보인다. 독일이 동쪽 국경을 침범하지 못하도록 막기 위해 세운 프랑스의 마지노선은 터널과 지하보도로 연결된 철근콘크리트 구조로 이루어졌다.

아크로폴리스에서 성채까지

자연적 고지대에 세워진 '고지대 도시'인 아크로폴리스는 아테네와 로마에 이르는 지중해 근방의 고대 도시에서 공통적으로 발견된다. 로마제국이 쇠망해가면서 영토 구분이 불명확해지자, 에워싼 성벽이나 요새를 만들어 공격에 대비해야 했다. 최초의 성채(소규모 카스트룸, 즉 요새)들은 바로 이 시기에 세워졌다. 접근하기 어려운 이러한 구조물들은 대개 언덕 꼭대기에 서 있고, 평지에 위치하더라도 해자로 둘러싸여 있었다. 중세 시대에 성채는 침입자들이 벽 표면을 기어오르지 못하도록 완전히 수직으로 세워졌다. 적의 병사들에게 무거운 돌을 던지거나 뜨거운 기름을 붓기 위한 전투용 고안물들이 사용되었으며, 둥근 망루와 망대가 주로 모퉁이쪽 벽 위에 세워졌다. 최후 방어 지점인 내성donjon은 주거에도 사용될 수 있었다. 대포가 발명되자 성채 디자인은 크게 변화한다. 성채의 벽은 더 이상 수직으로 세워지지 않고, 석재 망대를 갖춘 급경사지 형태escarpments로 설계되었다. 포를 넣어두는 곳(포대)과 탄약을 넣어두기 위한 창고(병기고)도 갖췄다. 모서리의 능보 모양은 삼각형이거나 다각형을 띠게 되었다.

탑, 고층빌딩, 등대

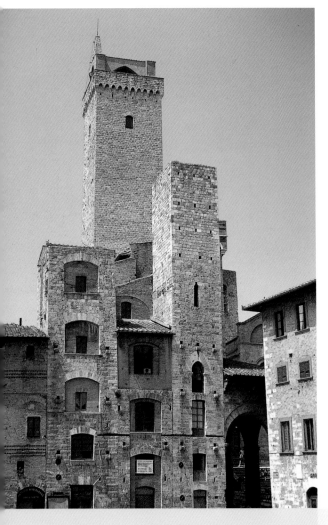

힘과 위상의 상징으로, 수직을 이루며 치솟은 중세의 탑상주택은 현대 고층빌딩의 전조라고 할 수 있다.

요새에서부터 탑상주택까지

비잔틴제국의 요새가 제국의 전반적 방어 계획에 따라 지어진 반면, 중세 서양의 주도권은 지방 영주의 손에 달려 있었다. 이 때문에 9세기부터 시작된 '인카스텔라멘토', 즉 성이 점차 마을로 확장되는 현상이 나타나게 되었다. 이러한 과정은 루도비코 2세(855-875년 통치)가 발표한 칙령을 통해 구체적으로 시행되었다. 그는 심지어 평화시에도 주민들에게 요새화된 마을에 살 것을 명령했다. 이 현상은 유럽 전역으로 확산되었으며 몇몇 성들은 대규모 도시로 발전했다.

한편 고립된 영토들을 보호하기 위한 '언덕 위의' 성이 등장하게 되었다. 원래 이곳은 제방 위로 솟아오른 목재 탑(11세기부터는 석조로 지어졌다)이었다. 주거지와 방어용 탑 역할을 동시에 하는 이러한 독립 건물들은 특히 영국과 프랑스에서 정교한 형태로 발전했다. 중세 이탈리아에서는 심지어 마을과 도시의 주택들도 방어적 특색을 띠게 되었다. 모든 층에서 주거가 가능한 탑상주택은 영토를 지배하는 수단이자 귀족 가문과 정치적 파벌의 권력을 상징하는 것이었다.

고층빌딩

'고층빌딩'이란 용어는 46m 이상 되는 높이의 뉴욕 사무소 건물들을 지칭하기 위해 1880년경에 만들어졌다. 1854년 엘리사 오티스가 엘리베이터를 발명하면서 이미 높이 세워진 다층 빌딩의 근본적인 문제 중 하나이자 급속하게 성장하는 미국 도시들의 생활공간에 절실히 요구되는 문제가 해결되었다. 고층빌딩은 아주 이례적인 건축적 도전 상황을 표상했다. 1883년과 1885년 사이에 군사 기술자인 윌리엄 르 바론 제니(1832-1907년)는 주철로 된 피어와 린텔을 사용해 시카고에 홈 인슈어런스 빌딩을 세웠다. 이 덕분에 더 높은 빌딩을 세울 수도 있게 되었다. 루이스 헨리 설리번(1856-1924년)과 시카고파의 여러 건축가들이 설계한 빌딩들은 주철과 강철로 된 골조와 석조 마감, 엘리베이터

위 :
중세의 탑상주택,
시에나, 산 지미아노.
시에나 지방의 이 도시는
오래된 탑으로 유명하며,
아직도 많은 탑들이 남아
있다.

아래 :
성채의 모습,
프랑스 오드, 카르카손.
13세기에서 16세기 사이
에 여러 단계에 걸쳐 지
어진 이곳은 비올레르뒤
크에 의해 네오고딕 양식
으로 복원되었다.

슈리브, 랭 앤 하먼 사무소
엠파이어스테이트
빌딩, 1930-1931년,
뉴욕

같은 혁신적인 건설 기술을 선보였다.

1930년대까지 지어진 것 중에 가장 인상적인 고층빌딩은 카스 길버트 (1859–1934년)가 1933년에 설계한 뉴욕의 울워스 빌딩이다. 260m에 달하는 이 건물에는 그 높이에서 풍기는 근대적 감각과 고딕풍 양식이 서로 잘 결합되어 있다. 이때부터 더 높은 건물들이 전 세계적으로 세워지기 시작했다. 뉴욕의 엠파이어스테이트 빌딩(1931년, 381m), 말레이시아 쿠알라룸푸르에 세워진 페트로나스타워(1998년, 451m)가 그 대표적인 예다.

등대

고대 이래로 등대는 바다에 떠 있는 배들을 위해 항해 지표점 역할을 하는 해변이나 항구를 인식시켜 주기 위한 탑이었다. 고대 세계의 7가지 불가사의 중 하나인 이집트 알렉산드리아의 등대는 107m 높이였고, 그 최상부에는 횃불이 있었다. 보통 등대들이 랜턴으로 빛을 내는 것과는 다른 방법이었다. 오늘날에는 2,000와트 램프가 주로 사용되며, 그 빛은 60m까지 비춘다.

왼쪽 :
야마자키 미노루,
2002년 9월 11일에 테러로 파괴된 뉴욕 무역센터의 쌍둥이 빌딩(1970–1973년)

오른쪽
니콜로 미체티,
러시아 크론슈타트 항구의 등대탑 모형,
1719년경, 상트페테르부르크, 중앙해양박물관

위 :
시저 펠리 앤 어소시에이츠,
페트로나스 타워, 1998년,
말레이시아 쿠알라룸푸르

아래 :
홍콩의 전경

공공시설

사회적 관계를 형성하고 유지하려는 인간의 본성으로 인해 수세기에 걸쳐 스포츠 경기장이나 극장에서부터 의료 시설, 도서관, 박물관에 이르는 대중을 수용할 수 있는 각종 건물들이 건설되었다.

스타디움

고대 로마의 경기장인 '스타디움'은 U자형의 '히포드롬', 즉 언덕의 경사면을 따라 굴곡을 이룬 경주장에서 유래되었다. 원래 전차 경주에 사용되던 스타디움의 트랙인 아레나의 세 면은 3층으로 된 관람석에 둘러싸였다. 이런 유형의 건축물 중 가장 유명한 것으로는 30만 명의 관중을 수용할 수 있는 로마의 막시무스 경기장과 이와 동일하게 설계된 콘스탄티노플의 경기장이 있다. 아메리카 원주민 문명의 운동 경기장은 전혀 다른 종류였다. 11세기부터 15세기까지 중앙아메리카에서 관습적으로 즐기던 구기 종목인 틀라츠틀리용으로 세워진 건축 구조물 유적이 지금도 멕시코에 여전히 남아 있다. 설계나 사용 목적 면에서 현대의 스타디움은 사나운 사냥 게임과 검투사들의 결투, 해전이 열렸던 고대의 원형투기장과 가장 유사하다. 이 원형경기장의 모양 자체는 타원

로마의 막시무스 경기장 복원도.
기원전 4세기와 서기 1세기 사이에 여러 단계를 거쳐 지어진 이 경기장의 길이는 641m, 폭은 180m에 달한다. 경기가 시작되기 전에 이륜전차를 보관하던 곳인 카르체레스carceres는 대리석으로 만들어졌다.

카르체레스

황제의 심판석

개선문이 있는 입구

의례용 중정으로 난 포르타 폼파

반환 기둥

스파인

반환 기둥

아래/오른쪽 :
피에르 네르비, **시립경기장**, 탑의 세부와 특별관람석
으로 이어지는 경사로 상세, 1929–1932년, 이탈리아
피렌체

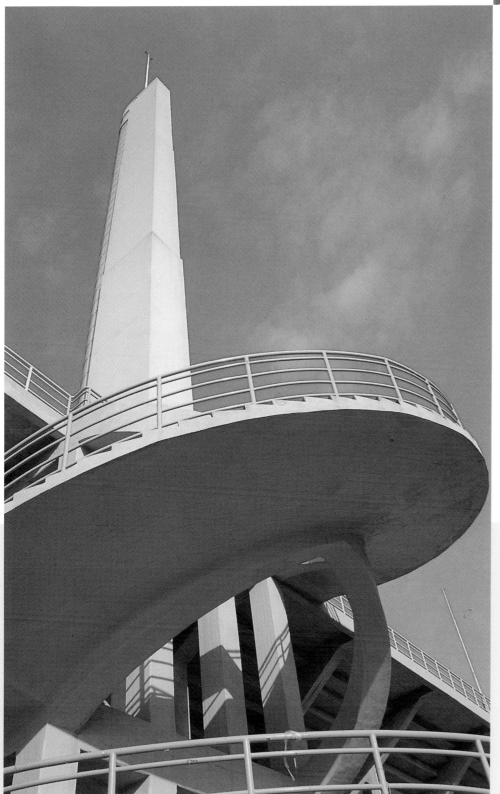

을 이루며, 두 단이나 네 단을 이루는
계단석 관람석이 중앙 무대 주변을 에
워싼다. 20세기에 들어 올림픽과 월드
컵 경기 같은 국제적인 스포츠 행사가
인기를 끌면서, 건축가들은 전 세계에
걸쳐 혁신적이고 정교한 시설들을 설계
할 수 있는 기회를 얻게 되었다. 이러한
경기 시설들은 소위 합리주의 건축가들
의 설계안(피에르 루이지 네르비가 피
렌체에 설계한 철근콘크리트 경기장,
1929–1932년)에서부터 건축과 주변 환
경의 관계가 고려된 실험작들(1989년
렌조 피아노가 이탈리아에 설계한 바리
스타디움, 1992년 이소자키 아라타가
바르셀로나에 설계한 산 조르디 경기
장)과 독창적인 지붕 구조를 가진 실험
작들(1961–1964년에 단계 겐조가 설계
한 도쿄 국립경기장, 1992년 닐스 토르
프Niels Torp AS Arkitekter Mnal의 노르
웨이 하마르 올림픽 경기장, 1998년
S.O.M.과 레기노 크루즈의 리스본 아틀
란틱 파빌리온)이 있다.

이소자키 아라타,
산 조르디 경기장, 1992년,
스페인 바르셀로나, 몬주익

로마의 극장 복원도
1. 오케스트라
2. 카베아
3. 무대배경
4. 프로시니엄
5. 사이드 윙

셰익스피어의 글로브
극장 복원도

극장과 영화관

로마식 극장을 본딴 근대적 유형의 극
장은 고대 그리스 극장에서 유래되었
다. 로마 극장에서는 관람석의 각 층들
이 프로시니엄 앞에서 반원형을 이루며
배열되었다. 프로시니엄은 거대한 장식
벽(세나 프론스scenae frons, 즉 '무대배
경')으로 둘러싸인 극이 상연되는 무대
다. 중세에는 교회 마당에서 주로 종교
극이 상연되었으며, 마을 주민 전체가
모여 관람하였다. 15세기에는 귀족의
궁전 마당에서 소규모의 선택된 관중들
을 위한 공연이 이루어졌다.

목조로 지어 이동 공연이 가능했던
초기 르네상스의 극장들은 오늘날 거의
남아 있지 않다. 런던 외곽에 있었던 셰
익스피어의 그 유명한 글로브 극장(1599
년)은 영국 최초의 상설 공연장이었다.
초기 근대식 극장들 중 하나는 덧붙인
지붕으로 유명한 이탈리아 비첸차의 화
려한 올림픽 극장이다. 이 건물은 팔라
디오가 아카데미아 올림피카(1580–
1583년)를 위해 설계한 것으로, 대규모
오케스트라 박스와 여러 층을 이루는 고
전풍의 객석이 특징이었다. 여기에서 발
전한 유형이 이탈리아 파르마의 파르네
세 극장이다. 로지아로 둘러싸인 중정형
극장의 전형적인 사례로, 이러한 건물의
설계 방식은 17세기와 18세기에 소위
'이탈리아식' 극장으로 유명해졌다. 유
럽에서 가장 오래된 나폴리의 산 카를로

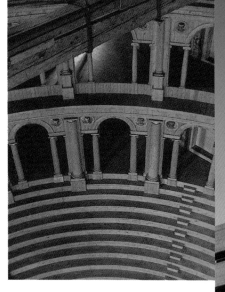

위 :
지오반 바티스타 알레올티,
파르네세 극장의 카베아,
1618–1628년, 파르마.
특별관람석들은 그리스 로마
식의 계단형 관람석 맨 상층
주변에 배치되었다.

오른쪽 :
데니스 라스던,
왕립 국립극장,
1967–1976년, 런던,
임뱅크먼트

왼쪽 :
**발터 그로피우스,
종합극장 계획안, 1926
년.**
실제로 지어지지 못한 이
프로젝트는 관람객과 배
우가 서로 소통할 수 있도
록 설계되었다. 오케스트
라석은 중앙을 포함한 어
떤 방향으로든 180도 회
전하도록 되어 있다.

극장(1737년), 밀라노의 라 스칼라 극장
(1776–1778년)이 그 대표적 예다.

19세기에 접어들어 로지아(개방된
아케이드나 열주랑을 갖는 회랑)가 있
는 극장과 원형극장풍의 특색들이 하나
로 합쳐지면서 새로운 극장 유형이 생
겨났다. 이 새로운 극장에서는 오케스
트라 박스가 관람석과 분리될 수 있었
고, 무대에는 기술적으로 복잡하고 정
교한 장치들을 사용할 수 있게 되었다.
특히, 교체 가능한 무대배경과 무대 양
옆의 빈 공간이 마련되었다. 20세기 초
에 들어, 아방가르드 극작가들의 실험
작을 공연할 수 있도록, 무대 양편과 무
대 설계에서 혁신적인 특징들이 나타났
다. 유명한 현대 극장에는 베를린 필하
모니를 위해 그로피우스가 설계한 종합
극장(1926년, 지어지지 않았다), 세 개
의 거대한 홀로 이루어진 런던의 왕립
국립극장(1967–1977년), 리틀턴 극장,
올리비에 극장, 코트슬로 극장, 세계에
서 가장 유명한 건물로 꼽히는 시드니
오페라 하우스(1973년) 등이 있다.

이러한 무대 극장과 음악홀에서 발전
한 근대의 영화관은 처음 등장할 때
(1890년대)부터 독특했다. 관람석은 스
크린을 향하고 관중 뒤쪽에 영사기(후에
는 따로 독립된 공간에 배치되었다)가
설치되었다. 초기 영화관 중에는 에리히
멘델존(1887–1953년)이 1928년에 설계
한 베를린의 우니베르숨 시네마가 있다.

맨위 :
**한스 샤로운, 필하모니
홀, 베를린.**
오케스트라석과 갤러리
는 이 홀의 음악적, 건
축적 중심인 무대에서
하나가 된다.

위 :
**한스 포엘치히, 베를린
대극장, 1918–1919년,
베를린.**
두 번의 세계대전도 견
뎌낸 이 극장은 1970년
대에 허물어졌다.

요제프 카이저와 로데
켈러마 바브로브스키,
코스모스 시네마,
1962–1997년, 베를린.
반원형으로 배치된 지
하의 영화관은 천창이
뚫린 타원형 복도로 연
결되며, 기존의 중앙홀
에 부속되어 있다.

왼쪽 :
비올레르뒤크, 건축 전문 학교Ecole Spéciale d'Architecture의 학생들을 위한 로마 욕장의 복원도, 1867년

아래 :
피에트로 다 에볼리의 "포츠올리 욕장De Balneis Puteolani"에 나오는 트리페르굴라 욕장과 한증막, 로마, 안젤리카 도서관, ms, 1474년

무성영화가 나오던 1927년까지는 스크린 앞의 바닥이나 한 단 낮은 곳에서 오케스트라가 음악을 직접 연주했다. 종합 무대처럼 오늘날의 많은 극장에는 여러 개의 홀이 딸려 있다.

온천과 공중욕장

'로마의 욕장'이라고 불릴 만한 건물이 처음 지어지기 시작한 때는 기원전 3세기경까지 거슬러 올라간다. 당시 이러한 시설들은 개인이 소유하고 운영했다. 최초의 공중욕장이 문을 연 시기는 기원전 2세기 말경이었다. 이미 폼페이에 온천장이 있었다고 전해지지만, 문헌을 통해 기원전 19년 정도에 로마에 있었다는 것이 공식적으로 확인되었다. (일반에게 공개된 최초의 온천은 아그리파 시대의 것들이다.) 공중욕장에 자주 드나드는 일은 로마제국 시대 사람들에겐 중요한 사회적 활동이었으며 품위를 증명하는 관행으로 제국 전역에서 유행하던 현상이었다.

로마에서 가장 널리 알려진 욕탕 시설은 티투스 욕장과 카라칼라 욕장, 디오클레티아누스 욕장이었다. 이들은 냉탕frigidarium에서 미온탕tepidarium을 거쳐 열탕calidarium으로 물이 흐르게 되어 있었다. 이 거대한 건물에는 목욕 시설과 탈의실을 비롯해 체육관과 도서관까지 있었다. 목욕하는 관습은 중세 시대까지 지속되었다. 포추올리와 바이아의 광천수를 찬미한 13세기 시를 통해, 피에트로 다 에볼리는 이 물이 건강에 좋고 심지어는 치료제로도 사용될 수 있다고 여겼다. 독일의 바덴 욕장을 방문한 토스카나 출신 인문주의자 포지오 브라치올리니가 1415년 전한 바에 따르면, 온천시설은 남녀의 만남의 장소로도 수년 동안 큰 인기를 끌었다고 한다. 그러나 욕장 건축의 가장 놀랄 만한 사례들을 발견할 수 있는 곳은 이슬람 문화권이다. 이 중에는 747년에 파괴된 팔레스타인 키르바트 알 마프자르의 우마야드 주택군에 있는 거대한 다주실과 가까이는 15세기 시리아 다마스쿠스의 맘루크 욕장들이 있다. 이슬람 국가들에서 지금도 인기를 끌고 있는 욕장은 하맘이다. 이 건물은 돔 형태의 중앙 홀과 주위에 사우나와 욕탕이 있는 돔 지붕의 여러 방들로 이루어져 있다.

로마 티베리나 섬의 아스클레 피우스 신전, 19세기 판화. 기원전 294년에 세워진 신전에 의료시설이 부속되어 있다.

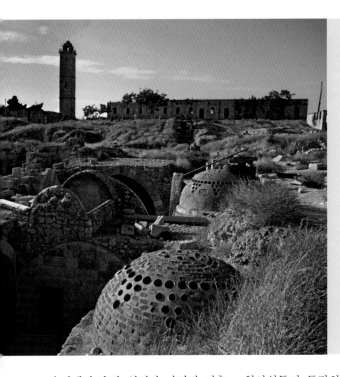

왼쪽 :
터키 욕장 유적지,
시리아 알레포

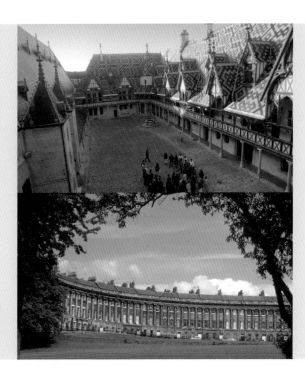

오텔 디유의 중정, 15세기,
프랑스 부르고뉴, 본

존 우드 2세, **로열 크레센트**, 18세기, 영국 바스. 로열 서클과 로열 크레센트의 건축물은 디오클레티아누스 욕장에서 영향을 받았다.

유럽에서 욕탕 설비가 마련된 건축물은 18세기 이래로 몇 가지 근본적인 해결안들을 내놓고 있다. 영국의 바스에서는 욕장을 중심으로 도시 전체의 배치가 이루어졌다. 이탈리아의 살조마지오레나 몬테카티니 같은 다른 도시들 역시 온천 시설의 입지에 크게 영향을 받고 있음을 알 수 있다.

병원

고대 그리스와 로마의 종교 건물들은 의술의 신들에게 봉헌되는 동시에 병원으로도 사용되었다. 로마 티베르 강의 섬에 세워졌던 아스클레피오스 신전이 그 사례다. 중세 유럽의 병원(순례자들의 숙소였으며, '환대'를 의미하는 라틴어 '호스피티움'에서 유래)은 남성과 여성을 구분해서 묵게 한 여행자 숙소이기도 했다. 10세기부터는 치료 행위가 병원의 주된 기능이 되었으며, '신의 집'(오텔 디유Hôtel-Dieu, 고츠허이스 Godshuis, 카사 디 디오Casa di Dio)이라 불리게 되었다. 14세기와 15세기에는 시에나의 산타 마리아 델라 스칼라, 밀라노의 오스페달레 마지오레, 부르고뉴 지방 본의 오텔 디유와 같은 대규모 병

원시설들이 등장하기 시작했다. 오텔 디유는 1443년에 서기관 롤랭의 지원으로 지어졌다. 현재 박물관으로 사용되고 있는 이 건물은 중앙의 마당을 중심으로 세워졌으며 원래의 병실 배치가 아직까지 남아 있다. 과거에 설립된 이러한 병원 건물들은 여러 세기를 거치는 동안 변형되고 있지만, 아직도 원래 목적대로 사용되고 있다. 피렌체의 두 병원 스페달레 디 산 지오반니 디 디오와 산타 마리아 누오바가 그 일례다. 전자는 베스푸치 가문이 설립하여 바로크 시대에 개축되었으며, 후자는 15세기에 포르티나리 가문에 의해 세워진 후 아직까지 도시 중심에 위치한 대표적인 공공 병원으로 사용되고 있다. 18세기의 주목할 만한 병원은 로마의 필리포 라구치니가 설계한 산 갈리카노 병원이다. 이 건물의 두 병동은 중앙에 있는 교회로 연결된다. 20세기에는 핀란드 건축가 알바 알토가 병원 설계에 획기적인 변화를 가져온다. 그는 1929년 핀란드 파이미오의 병원 현상 설계에 당선되었다. 그가 낸 안은 '인간을 중심으로 한 기능성' 위주로 설계되었다. 특수 조명 기술을 사용하고, 환자들이 하루

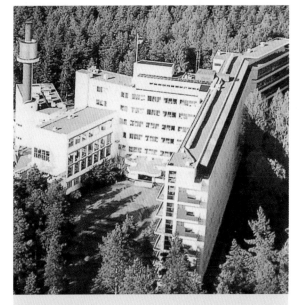

위 :
알바 알토, 요양소,
1929-1933년, 핀란드,
파이미오

아래 :
알바 알토, 요양소 병실,
1929-1933년, 핀란드,
파이미오

오른쪽 :
미켈로초, 비블리오테카 메디체아(메디치 도서관), 1454년, 피렌체, 산 마르코 도서관.
살라 라티나로 알려진 이 도서관은 우아한 이오니아식 기둥으로 분할된 세 곳의 네이브를 가지는 홀로 이루어져 있고, 코시모 메디치를 위해 지어졌다. 그는 이 홀에 부속된 그리스 전시실의 진열장에 아직도 보관중인 많은 코덱스를 남겼다.

아래 :
식스투스 5세의 홀, 1587-1589년, 로마, 바티칸 궁.
인본주의 교황 니콜라스 5세가 15세기에 설립한 웅장한 바티칸의 도서관을 식스투스 5세는 이곳으로 이전했다. 이곳은 오늘날에도 박물관의 일부로 사용되고 있다.

미켈란젤로 부오나로
티, **기념비적 계단,**
1526년, 비블리오테
카 메디치아 라우렌
치아나(메디치 라우
렌치아나 도서관), 산
로렌초

대부분의 시간을 쳐다보고 있어야 하는 천장의 표면을 파스텔 색채로 꾸민 것으로 유명하다.

도서관

수메르 시대의 도시인 라가시(기원전 2100년)에 가장 오래된 도서관이 있었다면, 알렉산드리아와 페르가몬에는 고대 세계에서 가장 유명한 도서관들이 있었다. 아쉽게도 두 도시의 도서관들은 모두 화재로 소실되었다고 전해진다. 로마 제국의 많은 시민들이 도서관을 이용했다. 이들 도서관에는 열람실과 토론실, 라틴어와 그리스어 문헌들을 정리해 놓은 독립된 서가들이 있었다. 중세 초기부터 주된 '지식의 전당'은 수도원으로 바뀌기 시작했다. 그러면서 도서관은 필사본을 복사하고 장식하던 분주한 작업실인 스크립토리움(필사실) 옆에 건설되기도 했다.

근대적 도서관은 르네상스 시대에 대두되기 시작했다. 이미 학자들에게 개방되어 있었던 필사본과 사본을 모아둔 컬렉션(산 마르코의 피렌체 수도원에 코시모 메디치가 세운 도서관에서부터 시작된다)에 이어 16세기에는 군주들과 교황들에 의해 설립된 도서관들이 등장한다.

이 중에는 미켈란젤로가 설계한 기념비적인 계단으로 유명한 피렌체 메디치 가문의 라우렌치아나 도서관과 로마의 교황 식스투스 5세(1590-1595년)의 도서관이 있다. 특별히 일반인도 이용할 수 있게 한 대학 도서관과 국립 도서관은 17세기부터 등장하기 시작했다.

오늘날에는 열람실의 적절한 조도와 도서관 전체 공간의 기능성에 큰 관심이 모아지고 있다. 도서관은 누구나 들어올 수 있는 곳이면서도 집중할 수 있는 곳이어야 한다. 최상의 서비스를 제공하기 위해서 온도 조절, 유지 관리, 전자목록, 도서 운반에 특별한 기술을 채택하고 있다. 현대의 많은 도서관들은 열람실뿐만 아니라 오디토리엄, 회의실, 카페테리아가 부속된 기념비적 규모의 다목적 시설이다.

박물관

박물관('뮤즈 여신의 장소'라는 그리스어 '무세이온'에서 유래)의 원래 목적은 토론과 문서분류, 교육이었다. 18세기가 지나면서 박물관은 공공시설로 그 역할이 바뀌었다. 그 전까지는 예술품이나 여타 귀중품들의 컬렉션을 개인이 소유했기 때문에 박물관은 다분히 개인적 취향에 따라 구성되었다. 그 대표적인 사례는 후에 루브르 박물관이 인수한 프랑스 추기경 리슐리외(1585-1642년)의 대형 컬렉션이다. 17세기 말까지 베르나르도 부온탈렌티가 설계했으며,

왼쪽과 아래 :
프랭크 로이드 라이트, 솔로몬 R. 구겐하임 미술관,
1943–1959년, 뉴욕.
라이트는 연속하는 거대한 나선형 경사로를 설계하
고 그 위에 투명한 돔을 올려놓았다.

박물관의 기본 원리에 따라 구성된 피렌체 우피치의 트리뷴 같은 몇몇 컬렉션들은 미리 신청을 한 후 방문할 수 있었다. 현대에는 적절한 조명이 주는 이점과 외부에 둘 경우 훼손될 우려가 있는 예술 작품을 보호해야 한다는 주장이 논의되고 있었다.

예술 작품을 보존하기 위해 이탈리아에서 설계된 최초 시설 중 한 곳은 교황 클레멘트 14세가 건축가 알레산드로 도리와 미켈란젤로 시모네티에게 의뢰한 바티칸 궁의 클레멘틴 박물관(1771-1794년)이다. 런던에서는 1753년에 소유하고 있던 박물관의 수집품(한스 슬론 경의 과학 관련 컬렉션)과 파르테논 신전에서 가져온 조각품, 그 외 여러 고대 유물들을 소장하기 위한 고전 양식의 대영박물관(1823-1847년)이 로버트 스머크에 의해 설계되었다. 세계적으로 유명한 상트페테르부르크의 에르미타슈 박물관과 파리 루브르 박물관은 기존에 있던 건물을 증축하고 대대적으로 개축하여 만들었다.

근대에 접어들어 기존 박물관을 복원하거나 새로운 박물관을 설계하는 일이 세계적인 건축가들의 특별한 도전 분야이자 기회로 대두되었다. 이들 중에는 가에 아울렌티, 마리오 보타, 프랑크 게리, 한스 홀라인, 이소자키 아라타, I. M. 페이, 렌조 피아노, 제임스 스털링 등이 있다. 따라서 박물관의 각 홀과 컬렉션 배치를 다루는 박물관 과학은 진지하고 각광받는 분야가 되었다.

현대 박물관들은 단순한 전시 기능을 넘어, 다양한 활동과 흥밋거리를 제공함으로써 역동적인 문화 센터의 역할을 하고 있다. 따라서 박물관은 더 이상 관람을 위해 마련된 수동적이고 단순한 예술품 소장처가 아니라 체험과 공동체의 화합, 능동적인 학습을 공유하는 장소로 거듭나고 있다.

위 :
스베레 펜,
빙하박물관,
1989–1991년,
노르웨이 피얼란드.
빙하의 한쪽 끝에 위치한 이 박물관은 가장 중요한 "컬렉션"인 빙하 그 자체를 굽어보고 있다. 내부 공간은 천창을 통해 흘러들어오는 자연광으로 넘쳐흐른다.

왼쪽 :
우피치 미술관 내 트리뷴의 채광창 세부,
1584년, 피렌체.
베르나르도 부온탈렌티가 프란체스코 메디치를 위해 설계한 이 팔각형 트리뷴의 천창으로 흘러들어오는 자연광은 아주 특별한 메디치 컬렉션의 각 작품을 비추어주고 있다. 트리뷴은 양쪽에 두 동이 부속된 대규모 건물인 우피치 미술관의 2층에 있다. 바사리가 설계한 이 우피치 미술관은 토스카나 대공의 행정 및 사법 관련 우피치, 즉 사무실을 수용하기 위해 계획되었다. 미술관은 1785년에 공식적으로 대중에게 개방되었다.

제조시설

제조를 목적으로 하는 건물들, 즉 그러한 요구들을 충족시키는 건축적인 특징을 지닌 건물들은 19세기 산업혁명 이후에 본격적으로 지어졌다. 그러나 이런 종류의 건물들은 중세 시대에도 이미 존재했었다.

고대

고대 여러 도시에 부유층들이 투자했던 제련소나 벽돌공장은 특히 보편화되어 있었다. 로마에서 이러한 유형의 산업화 이전의 대표적 생산지들은 캄포 디 마르치오 주변(불의 신인 불카누스 신전 인근)에 형성되었으며, 직물업 또는 화폐주조업과 같은 좀 더 전통적인 제조업과 나란히 입지한 최초의 대량생산 방식 중 하나였다. 그러나 생산 과정은

클로드 모네, **오르벡 시냇가**, 1872년, 파리 오르세미술관. 이 그림의 원경에는 프랑스 공장의 굴뚝들이 솟아 있다.

순전히 장인에게 맡겨졌고, 작업장 수준이어서 '공장' 이라고 부를 만한 것은 되지 못했다.

중세

중세시대에 생산과 관련된 유럽의 건물들은 농업 분야에 집중되어 있었다. 수도원에서 가장 중요한 역할을 하던 곳은 단순한 오두막 구조로 된 농가 grange(중세 라틴어 '그라니카' 에서 유래)였다. 이 건물은 곁에서 보면 두 방향으로 경사진 단일 지붕으로 되어 있

왼쪽 :
피터 베렌스와 카를 베른하르트, **AEG 터빈공장**, 1908-1909년, 베를린. 독일의 이 전기회사는 베렌스에게 다섯 동의 건물 설계를 의뢰했을 뿐만 아니라, 광고를 포함한 생산의 전 과정을 감독할 수 있도록 했다.

아래 :
발터 그로피우스와 아돌프 마이어, **파구스 공장**, 1911-1914년, 독일 로어 삭소니 주, 알펠트 안 데어 라이네

고, 안에서 볼 때 직사각형 네이브와 목재 보로 만든 천장으로 되어 있다. 넓으면서 높은 농가는 여러 용도로 사용되었다. 알곡이나 곡물을 저장할 뿐만 아니라, 이곳에서 낟알을 갈고 포도주를 만들고, 햄을 절이고, 치즈를 숙성시키기도 했다.

산업화 시대에 가장 두드러지게 대두된 건물은 병기공장arsenal('일하는 곳' 혹은 '작업장'을 뜻하는 아랍어 '다르 알시나dar alshina'a'에서 유래)이었다. 전성기에 베네치아 공국의 병기공장에는 16,000명의 목수들이 고용되기도 했다. 이들은 단 하루 만에 갤리선을 만들 수 있을 정도였다.

근대

1830년대부터 시작된 산업혁명과 함께 새로운 기계들을 수용하기 위한 산업용 대형 창고들이 지어지기 시작했다. 이 중에는 석탄이 연소되면서 나오는 폐기물을 뿜어내는 굴뚝이 달린 것도 더러 있었다. 20세기 초까지는 주로 공학자의 영역이었던 이러한 공장 설계는 차츰 건축가 손에 맡겨졌다.

독일에서 산업 관련 건축에서 획기적인 발전을 맞은 계기는 피터 베렌스가 설계한 베를린의 AEG 터빈공장(1908-1909년)과 프랑크푸르트 암마인의 가스생산공장(1911년)이었다. 이들 건물에서는 기념비적인 설계 방식, 새로운 미학적 가치가 공간의 기능적인 배치와 결합되었다. 공장은 산업 생산의 숭고함을 표상하는 동시에 기계 작업의 단조로움을 완화하는 방향으로 설계되었다. 발터 그로피우스는 파구스 공장(1911-1914년)과 같은 새로운 산업시설물을 설계했다. 철과 유리가 사용된 이 건물들은 경량구조에 가깝고 형태와 기능 면에서 다각적인 설계가 이루어졌다.

공장 유형의 대대적인 혁신은 미국에서 이루어졌다. 공학자 프레더릭 윈슬로 테일러(1856-1915년)가 규정한 기계 생산성과 관련된 이론 덕분에, 무엇보다 체계적인 조립 라인과 작업 조직이 가능해졌다.

헨리 포드(1863-1947년)는 테일러의 원리를 최초로 적용했다. 이 유명한 산업자본가는 1900년대 초기에 최초의 자동차들을 저렴한 가격으로 대량생산할 수 있게 되었다. 1942년에 알버트 칸이 설계한 미시간 주 디어본의 포드 유리 공장과 마찬가지로 그의 유명한 생산시설들은 아주 긴 컨베이어벨트가 가로지르는 거대한 공간이었다.

유럽에서는 자동차 산업이 탄생하면서 합리주의 원리에 영향을 받은 토리노의 링고토(지오코모 마테-트루코, 1924-1926년) 같은 혁신적인 건축물이 세워졌다. 세계대전 이후부터 현재까지 다양한 영역의 산업 분야에서 설계와 실험이 이루어짐으로써 인간의 노동을 자동화 시스템이 대신하는 건물들이 세워지고 있다.

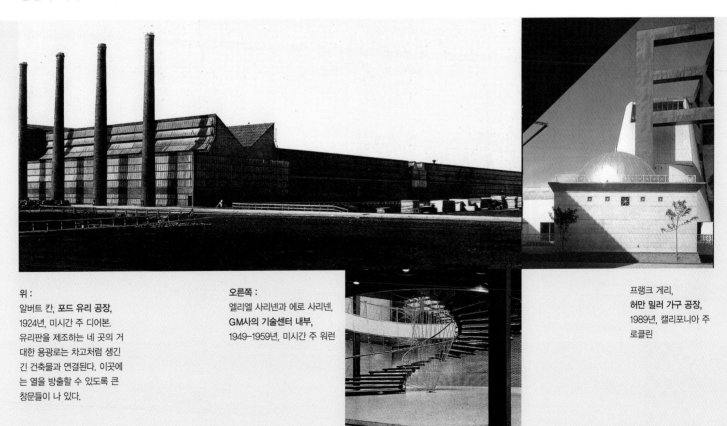

위 :
알버트 칸, 포드 유리 공장,
1924년, 미시간 주 디어본.
유리판을 제조하는 네 곳의 거대한 용광로는 차고처럼 생긴 긴 건축물과 연결된다. 이곳에는 열을 방출할 수 있도록 큰 창문들이 나 있다.

오른쪽 :
엘리엘 사리넨과 에로 사리넨,
GM사의 기술센터 내부,
1949-1959년, 미시간 주 워런

프랑크 게리,
허만 밀러 가구 공장,
1989년, 캘리포니아 주
로클린

운송시설

도시 하부구조를 이루는 시설에는, 항구 철도 역, 공항 등이 있다.

항구

여기에서 다루는 운송시설 중에서 가장 오래된 것이 항구라는 것은 의심할 여지가 없다. 상업적으로나 군사적으로 항구가 지니는 중요성은 플리니 같은 작가들의 기록이나 브라만테나 레오나르도 다 빈치 같은 유명한 건축가 혹은 공학자들의 풍부한 도상을 통해 여러 세기 동안 강조되어 왔다.

근대 항만시설의 중심에는 항만당국의 본부인 항만 사무실이 있다. 항구의 유형에는 소규모 보트 선착장과 물류용 항구(종종 철로 옆에 위치하기도 한다), 석유산업 단지가 있다. 관련 시설로는 부두와 창고, 수하물 하치장, 오일탱크, 오염방지막이 있다.

철도 역

최초의 철도 역은 여행과 일상생활에 일대 혁신을 가져다 줄 '신' (증기)으로 기려져 '증기 성당' 이라고 불렸다. 이탈리아에서 오래된 역 중 하나인 밀라노 역은 공학자 부쇼가 파리-리옹 메디테라니 철도회사를 위해 건설했다. 율리세 스타치니(1871-1947년)는 몇 년 앞서 지어진 뉴욕의 펜실베이니아 역과 유사한 느낌의 아르누보 양식으로 1913년부터 밀라노 역을 재설계했다. 이후 몇십 년간 이탈리아 역 설계는 기념비적 효과 대신 단순성이 뚜렷하게 강조되는 합리주의 원리에 따라 이루어졌다. 이러한 경향에 따라 설계된 것이 피렌체의 산타 마리아 노벨라 역(그루포 토스카노, 1933-1936년)이다.

사용된 재료와 기술은 다르지만, 합

메시나(이탈리아)의 오래된 항구, **로마 국립도서관에 소장된 르네상스 시대의 미니어처**

알레산드로 멘디니, **쿠르트슈마허 가로에 세워진 시내 전차 정류장**, 1994년, 독일 하노버

위:
매킴 미드 앤드 화이트 스튜디오, **펜실베이니아 역**, 1902-1912년, 뉴욕

아래:
율리세 스타치니, **밀라노 중앙역 계획안**, 1913-1931년

오른쪽:
지오반니 미켈루치(이탈로 감베리니, 피에르 니콜로 베르아르디, 넬로 바로니, 사례 과르니에리, 레오나르도 루사나 참여), **산타 마리아 노벨라 역**, 2차 세계대전 이전의 사진, 1933-1936년, 이탈리아 피렌체

리주의 경향을 띠는 건물로는 좀 더 최근에 지어진 런던의 워털루 역(니콜라스 그림쇼, 1988-1993년), 프랑스 리옹 사토라스 공항의 TGV 역(산티아고 갈라트라바, 1996년)이 있다.

공항

대표적인 도시 공항은 일반적으로 7내지 9평방킬로 정도의 면적을 차지하며 주차와 유지 보수, 비행기 연료 공급과 관련된 시설과 수하물 창고, 승객 이용 건물(터미널)을 갖추고 있다. 비행장의 유도로는 공항에서 가장 긴 시설로, 2내지 4km까지 뻗어 있다. 1970년대까지 주로 공항은 직선으로 설계되어 승객들은 셔틀버스를 타고 비행기로 이동해야만 했다. 좀 더 현대적인 공항은 '위성', 즉 '별 모양'으로 설계가 되어 승객들은 출국 게이트로 곧바로 가서 복도를 따라 항공기에 탑승할 수 있다. 전후에 세워진 대표적인 예가 뉴욕의 케네디 국제공항에 있는 TWA 터미널이다(에로 사리넨, 1956-1962년). 최근 몇십 년 동안 공항을 아주 중요한 건축물로 여기는 추세는 오늘날의 훌륭한 건축가들이 제안한 설계를 통해 바로 확인된다. 이 설계들에는 지형학적 특성과 기상학적 특성, 주변 환경과의 조화, 다른 도시 하부구조와의 연계성 등 복잡하고 수많은 요인들이 고려되었다.

왼쪽과 아래 : 에로 사리넨, 존에프케네디 국제공항(아이들와일드 공항)의 TWA 터미널, 1956-1962년, 뉴욕

폴 앙드뢰와 장 마리 디쉴류, 샤를드골 공항의 연결 복도, 1994년, 파리

니콜라스 그림쇼, 워털루 유로스타 국제 역사, 1988-1993년, 런던

교통기반시설

다리와 도로, 고속도로, 주차장, 철도, 지하철은 교통을 원활하게 하고 접근이 불가능한 지역을 연결해 줌으로써 삶의 질을 향상시키는 데 도움을 준다.

다리

다리, 혹은 그와 유사한 구조물들은 강이나 계곡(고가교), 철로나 차도(고가도로), 심지어 바다(고대 이래로 군사 작전에 활용되던 보트 데크)와 같이 단절된 곳을 잇는 역할을 한다. 다리의 기초는 일반적으로 파일론(교각)으로 이루어지며, 이 교각들은 아치나 교량의 차도와 연결된다. 차도가 허공에 매달리는 경우에는 파일론 대신 트레슬이 사용된다. 또한 아치교(단일 스팬이거나 다중 스팬)에도 '어깨에 해당하는 부분'(제방으로부터 오는 추력을 견딜 수 있도록 양쪽 끝에 설치된 교대)이 있다. 다리는 매우 다양한 재료와 디자인으로 세울 수 있다. 오랜 시간을 거쳐 오는 동안 다리는 목재로 만든 단순한 다리에서부터 석재, 철, 주철, 강철, 철근 콘크리트를 사용한 거대한 구조물로 발전했다.

다리는 가동교, 트러스교(교대와 교각 위의 직선 거더에 의해 형성되는 베어링 구조), 아치교, 현수교 등으로 분류된다. 현수교에서 강철 케이블은 교대에 묶여 높은 탑에 연결되어 있다. 즉 골조 자체가 교대에 매달려 있는 셈이며 수직 타이로드로 고정된다. 교각 사이의 거리가 가장 긴 이러한 유형의 다리는 가장 긴 스팬(경간, 교각과 교각사이의 거리)을 지닌다.

최초의 다리는 수상가옥과 육지를 연결하는 데 사용되었다. 로마인들은 고대의 다리 건설가들 중 단연 돋보였다. 이들은 티베르 강을 가로지르거나 수도교를 만들면서 목재와 석재로 된 거대한 구조를 세우기 위해 원형 아치의 원리를 이용했다. 중세와 르네상스에서는 지붕으로 덮힌 다리에 주택이 딸린 상점들이 들어서곤 했다. 베네치아의 리알토 다리와 피렌체의 베키오 다리가 그 예다.

전쟁이 자주 일어나던 시기의 다리에는 그 유명한 프라하의 카를교처럼 요새화된 탑이 세워지기도 했다. 19세기부터 산업 사회의 다양한 요구에 따

왼쪽 :
베네치아 리알토 다리,
18세기의 베두타(그림)

오른쪽 :
조적식 다리의 종단면

노반
노체
코핑
보강면
교대
기초

라 다리 설계 분야가 전문화되었다. 새로운 공학 기술이 대두되고 철이나 철근콘크리트가 활용됨으로써, 아주 길고 강도 높은 스팬의 다리를 건설할 수 있었다. 이러한 다리 중에 초기에 세워진 것에는 관형 거더로 지어진 로버트 스티븐슨의 철도교가 있다. 이러한 다리는 영국에 이어 독일에, 그리고 유럽 전역에 세워지게 된다.

미국에서는 19세기 말 존 뢰블링을 필두로 현수교가 널리 세워졌다. 1901년에서 1940년까지 로베르 마야르가 스위스에 세운 다리들 또한 혁신적이었다. 이 다리들은 단순히 교각으로 지지되기보다는 철근콘크리트가 사용되어

그 자체가 하나의 구조체가 된다. 최근에는 혁신적인 건설 방식이 요구되는 새롭고도 인상적인 프로젝트들이 꾸준하게 제시되고 있다. 새로운 유형의 다리들은 컴퓨터를 이용해 설계되고, 각 지형에 맞는 특수 재료들로 만들어진다. 그 상당수는 현수교가 좀 더 복잡하게 발전된 것들이다. 이 중에는 엄청난 길이를 자랑하는 극동 지역의 다리와, 몇몇 유럽 도시의 보행용 고가 도로교가 있다.

미래지향적 교량 설계에 전념하고 있는 새로운 공학자-건축가 세대들 중에서 두각을 나타내는 이로는 산티아고 갈라트라바를 꼽을 수 있다.

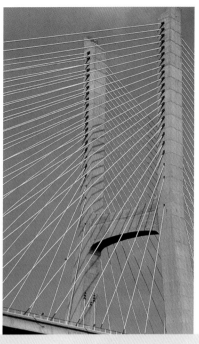

미셸 비를로즈,
**바스코 다 가마
대교의 상세**, 1995-
1998년, 리스본

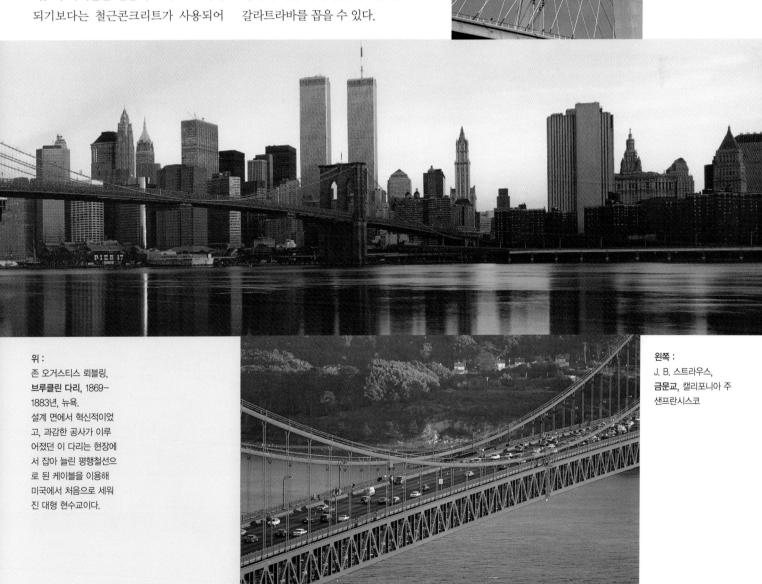

위 :
존 오거스티스 뢰블링,
브루클린 다리, 1869-
1883년, 뉴욕.
설계 면에서 혁신적이었
고, 과감한 공사가 이루
어졌던 이 다리는 현장에
서 잡아 늘린 평행철선으
로 된 케이블을 이용해
미국에서 처음으로 세워
진 대형 현수교이다.

왼쪽 :
J. B. 스트라우스,
금문교, 캘리포니아 주
샌프란시스코

도로, 고속도로, 주차장

처음으로 도로를 대대적으로 건설한 사람들은 로마인이었으며, 이들의 군사력은 도로망을 얼마나 연장시켰느냐에 달려 있었다. 사실상 그들은 효율적인 도로망 덕분에 제국을 수월하게 통치할 수 있었다. 로마의 도로는 두 대의 마차가 나란히 지날 수 있을 정도로 넓었으며 대부분 직선으로 이루어졌다. 돌이 깔린 이 도로들은 여행을 하기에 용이하고 특별한 유지보수가 필요 없었으며 비바람에 잘 견뎠다.

유럽에 건설된 로마의 도로들은 중세에 이르러 재정비되고, 확장되면서 당시의 요구에 맞게 활용되었다. 이러한 도로 중에 가장 주목할 만한 것은 스페인의 산티아고 데 콤포스텔라와 로마를 잇는 프란치제나 길이다. 이 길은 로마에서부터 아피아 가도를 거쳐 브린디시까지 이어진다. 이곳은 순교자들이 예루살렘으로 향해 갈 때 거치는 길이었다.

도로 건설과 여행 방식은 머캐덤 포장도로(스코틀랜드 공학자인 존 맥아담의 이름에서 유래)가 도입되던 19세기까지는 상대적으로 별 변화가 없었다. 머캐덤 포장도로는 모래와 수분, 쇄석이 섞인 자갈로 만들어진 포장용 재료로, 증기롤러를 이용해 노면 위에 평평하게 다져졌다. 이후에는 석회질 및 역청질계 재료인 '아스팔트'가 불투과성 도로를 건설하는 데 이용되었다. 가장 현대적인 도로는 주로 철근콘크리트 노면 위에 아스팔트를 깐 형태다.

지난 2세기 동안 새로운 교통수단이 등장하고 상업적, 개인적 목적의 여행이 꾸준히 증가하면서 도시 기반시설에 일대 혁신이 일었다.

도시계획가, 공학자 그리고 건축가들은 새로운 시설의 건설과 유적지의 자연적, 역사적, 예술적 유산들을 보호하는 일을 서로 균형 있게 추진하는 차원에서 도시와 지역 전체를 새롭게 설계해 나갔다.

20세기 도로 건설에서 가장 혁신적인 것은 인터체인지와 서비스 에어리어, 휴게소, 식당, 환승주차장이 있는 간선고속도로다. 지하 공간이나 고층에 지어지는 도시 주차장에는 경사로가 설치되고, 엘리베이터가 구비되거나 자동화 시설이 갖추어지기도 한다.

철도와 지하철

기차가 발명되기 전 이미 존재했던 선로 운송은 광산에서 채취한 원료들을 말을 이용해 좀 더 수월하게 운반하기 위해 1649년 독일에 처음으로 도입되었다. 최초의 철로가 놓인 시기는 1787년이며 목재로 만들던 선로들은 영국을 기점으로 철로 대체되었다.

철로를 통한 운송이 널리 확산된 계기는 조지 스티븐슨(1781-1848년)이 승객용 열차를 끌 수 있는 '로커모션호'라고 불리는 증기기관차를 발명하면서부터이다. 그는 스톡턴-달링하버 간 철도를 세우는 데 일조를 했는데, 이 명칭은 1825년 9월에 철도로 이어진 최초의 도시 이름에서 따온 것이다. 리버풀에서부터 맨체스터에 이르는 최초의 정규 철도 노선은 이로부터 4년 후에 신설되었으며 곧이어 유럽 전역, 미국, 그리고 세계 곳곳으로 뻗어 나갔다.

로마의 아피아 가도.
이 "여왕의 길"은 감찰관 아피우스 클라우디우스의 감독 아래 기원전 312년에 건설되었다. 로마와 브린디시를 연결하는 이 도로는 여러 층을 이루며 건설되었다. 맨 아래층인 스타투멘statumen은 쇄석으로 이루어진 노반이며, 루데라티오ruderatio는 돌과 석회를 섞어 만든 층이며, 누클레오스nucleus는 막생긴 자갈층이며, 파비멘툼pavimentum은 고른 자갈과 돌 조각이 섞여 있고 강도와 내구성을 위해 이 위에 크고 반듯한 돌판이 올려진 층이다. 우수가 쉽게 흘러나가도록 이 노면은 굴곡져 있다.

아래 :
로마 도로의 종단면

파비멘툼
누클레오스
루데라티오
스타투멘

1900년대 초기에 이르자 전기기관차가 증기 엔진을 대체함으로써 서비스가 좀 더 효율적이며 빠르고 안전하게 개선되었다. 높은 산악지형(아트프식 레일)에서는 제3궤조식 철도와 아트프식 철도가 사용되었고, 후니쿨라(현수철도)는 알프스 산꼭대기까지 다다를 수 있게 되었다.

전기로 작동하는 철로는 도시에 널리 사용되었다. 처음에는 노면 바로 위를 달리는 전차가, 그 후에는 고가에 놓인 철로가, 나중에는 지하를 달리는 철로가 준설되었다.

초기의 지하철은 런던(1863년), 빈(1894–1897년), 파리(1899–1904년)에 건설됐다. 오늘날에는 뉴욕에서 북경, 모스크바에서 멕시코시티에 이르는 세계 전역의 대표적인 대도시에 지하철이 있다.

동경이나 시애틀과 같은 몇몇 도시들은 고가에 설치된 모노레일 시스템으로 유명한데, 열차는 전기로 가동되는 단선 위를 달린다.

모노레일과 뒤쪽의 AMP 타워, 1984년, 시드니

왼쪽 :
스타치오네 광장 지하 주차장의 엑소노메트릭,
1989–1992년, (파올로 펠리, 피에르 로도비코 루피, 엔초 기우스티 설계),
이탈리아 피렌체

위 :
공중에서 본 4번 간선도로와 조지 워싱턴 다리 사이의 입체교차로 모습,
뉴저지 주 버진 카운티.
이 간선도로에는 평면 교차로가 없으며, 교각과 경사로를 통해 교통흐름을 방해하지 않고 차량들이 방향을 바꿀 수 있다.

상업건물

아테네의 피레우스 항구, **밀레투스 출신 히포다무스의 감독 하에 세워짐,** 기원전 470년경.
1. 엠포리온
2. 아고라와 성소
3. 군항

모든 문명의 기본적인 경제활동인 상업은 상품을 운송하거나 저장하는 시설뿐만 아니라, 제품이 최종 목적지인 고객의 손에 다다를 수 있는 장소를 필요로 한다.

고대

그리스 아고라의 경우에서 알 수 있듯이 공공광장은 항상 상업의 중심 공간이었다. 여러 도시에서 신들에게 봉헌된 신전의 앞쪽은 상업활동을 하는 데 적합했다. 아테네의 외항인 피레우스와 같은 항구 근처에 상품이 팔리는 시장이 형성되고는 했다. 이곳에는 곡물시장, 금전 거래소, 노점 상인들이 물건을 팔 수 있는 다섯 곳의 대형 포티코가 마련된 '종합시장'(엠포리온)이 들어서 있었다.

가장 유명한 고대 시장은 다마스쿠스의 아폴로도루스가 설계한 로마의 트라야누스 시장이었다. 이곳은 수세기 동안 도시의 종교생활과 법치활동은 물론 상업활동의 중심지였다.

중세

중세시대에는 고대의 회합장소가 그대로 활용되었지만, 몇 가지 중요한 변화도 있었다. 도로는 더 넓어졌고, 상점이 들어선 포티코가 그 주변을 둘러싸게 되었다. 공공광장 전체가 시장으로 바뀌는 일이 다반사였다. 이탈리아의 베로나와

트라야누스 시장의 유적지,
서기 98-117년, 로마.
이 건축적 걸작품은 150개의 상점과 온갖 물건을 파는 노점상으로 이루어졌다. 중요한 공간은 비베라티카 가로 연결되는 대형 홀이다. 이 홀은 할인 판매나 물물 교환 장소였음에 분명하다. 왕궁의 곳간에서 가난한 사람들에게 음식이 제공되기도 했다.

로마 트라야누스 시장의 평면
1. 엑세드라
2. 앱스처럼 생긴 홀
3. 상점의 각 층: 1층, 2층, 3층과 대형 홀
4. 비베라티카 가
5. 포장길
6. 트라야누스 포럼

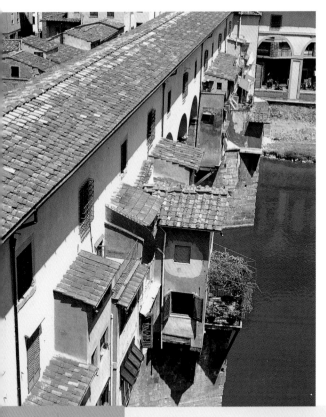

볼로냐의 광장 같은 다목적 공공광장이 세워진 시기도 바로 이때였다.

이와 유사한 유형은 벨기에의 브뤼헤, 독일의 뤼벡에서도 발견된다. 이곳의 공공광장들은 성당이나 베프로이 beffroi(시청)를 중심으로 형성된다. 상점이 일렬로 늘어선 다리도 시장이 발전된 면모 중 하나다.

이슬람권에서 특히 중요하게 여겨지는 곳은 바자(아랍어로는 '수크')다. 바자는 대개 도시의 상업 구역 내 모스크 근처에 위치한다. 수크는 노점들이 늘어서 있는 미로같이 좁은 거리로, 지붕으로 덮혀 있고 여러 샛길과 연결되어 있다. 상업구역으로 구획되면서 수크에는 모스크나 카라반사리(여관)와 분수가 들어섰다.

근대

시카고의 마샬 필드 백화점, 런던의 해러즈 백화점, 파리의 라파예트 갤러리와 같은 대형 백화점들이 획기적으로 들어서면서, 19세기 말엽에는 시장 분야에서 놀랄 만한 변화가 일었다. 오늘날 슈퍼마켓, 몰, 쇼핑센터는 도시 중심은 물론 도시 근교의 모습까지 근본적으로 바꾸어 놓았다. 이러한 사례 중 하나가 유레일센터(장 누벨, 1994년)이다. 이곳은 상점뿐만 아니라 호텔과 사무실이 들어선 거대한 쇼핑센터로 파리와 런던, 브뤼셀을 잇는 고속철도 노선의 환승 지점에 위치해 있다. 소비가 하나의 오락이 되는 이 새로운 '여가 시간의 성전들'은 다양한 서비스와 기념비적인 모습으로 큰 이목을 끌고 있다.

베키오 다리,
14세기-17세기, 피렌체
원래는 방어용 건물이었던 피렌체에서 가장 오래된 다리인 이 건축물은 1333년 홍수 이후에 세 구획을 이루며 양쪽에 상점까지 배치된 상태로 다시 지어졌다. 1564년에 코시모 1세는 바사리에게 동쪽 상점 위에 통로를 만들도록 명령했다. 한편 17세기에 가서는 독특한 목재 발코니가 새로 세워졌으며, 이곳은 현재 금세공 공방의 밀실로 사용되고 있다.

시그노리 광장,
13세기-14세기, 베로나.
이 광장은 에르베 광장으로 가는 길목이면서도 장이 서는 장소로 사용된다.

맨위 :
게리트 베르크하이데,
하를렘의 시장 광장, 1693
년, 피렌체
우피치 미술관

위 :
한스 홀라인,
하스 하우스의 세부,
1989년, 빈

오른쪽 :
E. H. 차이들러,
이튼 센터, 1970년,
토론토.
긴 통로와 플렉시 유리로 덮인 광장이 들어선 이 다층의 쇼핑센터는 미래 도시의 한 단면을 보여주고 있는 듯하다.

무덤과 공동묘지

도시역사가 루이스 멈퍼드는 "죽은 사람을 묻은 무덤에 흙더미나 나무, 거대한 돌로 표시를 하는 것은 살아 있는 사람들을 위한 최초의 정식 회합 장소를 나타내기 위한 것일지도 모른다."고 했다. 이 주장이 맞다면, 무덤은 '도시의 싹'이라고 할 수 있다. "오래도록 변하지 않는 재료로 지은 이 최초의 '도시'는 '죽은 자들의 도시'였다." 기원전 2700년에서부터 2650년까지 조세르의 계단형 피라미드 주위에 세워진 이집트의 사카라를 예로 들 수 있다.

고대

고대 문명은 무덤 저편의 세계를 지상에서의 삶만큼이나 중요하게 인식했다. 죽음은 세상의 고통에서 벗어나 평안의 상태로 접어드는 과정으로 여겨졌다. 그래서 유품을 보관하고 죽은 자들의 기억을 영원토록 간직하기 위해 지은 다양한 건축물들은 망자들이 고요하게 머물 수 있는 '집'이기도 했다. 고왕국 시대의 개인 묘인 이집트의 마스타바는 그 대표적인 예로, 피라미드의 전신이기도 하다. 마스타바는 벽돌이나 돌을

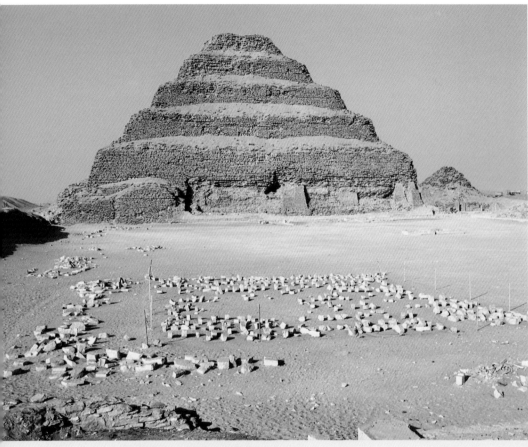

위 :
조세르 왕의 단형 피라미드,
기원전 2650년,
카이로 사카라

아래 :
사카라 발굴지의 평면,
카이로.
1. 조세르 왕 장제 공간
2. 세켐켓트 왕 장제 공간
3. 우니스의 피라미드

에트루리아의 원형 무덤
기원전 7세기~6세기,
이탈리아 비테르보,
반디타치아, 네크로폴리스,
체르베테리

비스듬히 쌓아 올려 만든 직사각형의 흙무덤으로, 내부에는 고인의 초상이 있었다. 육체에서 빠져나온 영혼인 카는 이 초상들을 보고 그곳이 자신의 집임을 알아차리고 머물렀다. 에트루리아의 무덤들은 이에 비해 훨씬 더 화려하고 다양했다. 이 무덤들은 무른 암반을 뚫어 만든 것으로, 여러 개의 방으로 나뉘어 있으며 각각의 무덤이 복도로 연결되어 있었다. 프레스코나 스투코로 만든 얕은 부조로 장식된 벽도 있는데, 여기에는 가재도구나 일상용품들이 묘사되어 있다. 그리스인들은 톨로스 무덤 외에 동양의 '탑상'이나 '석관' 형식을 받아들여 발전시켰다. 이들 중에 최대 규모를 지닌 것은 고대 세계의 7가지 불가사의 중 하나인 이오니아의 할리카르나소스 영묘다. 에트루리아의 원형 평면을 그대로 따른 로마의 무덤들은 주로 도시의 성역 밖에 만들어졌으며, 국가는 이곳을 엄격하게 관리했다. 이러한 경향은 아퀼레이아 지방의 무덤에서도 엿볼 수 있는데, 아피아 가도처럼 실제로 사용할 수 있는 장례용 도로도 건설되었다. 로마제국 시대에 접어들어

서는 한층 더 화려해진 개인 묘가 세워졌다. 기독교가 등장하자 무덤 건축 분야에도 혁신적 변화가 일었다. 새로운 신앙들은 처음에는 비밀리에 퍼졌기 때문에 지하에 카타콤이 지어졌고, 성 안에서는 죽은 자를 기념하는 의식이 부활했다. 기독교 교회는 성인과 순교자의 무덤 혹은 유골 위에 세워졌는데, 로마의 베드로 성당과 유럽의 대성당들이 그 일례다.

중세와 근대

기독교가 정착하면서 교회 건물과 주변의 땅은 (앵글로색슨족의 공동묘지처럼) 장지로 사용되었다. 14세기 초 엄청난 전염병이 돌고 제대로 형태를 갖춘 도시들이 성장하면서, 공동묘지는 점차 도시에서 멀리 떨어진 곳에 지어지기 시작했다. 근대 공동묘지에서도 쉽게 찾아볼 수 있는 이러한 특성은 18세기 계몽주의를 거치며 관행으로 굳어졌다. 합스부르크 제국(1743년)과 스페인 왕조(1787년) 때는 교회에 매장하는 풍습이 금지되었다. 또한 파리에서는 이노센트 공동묘지가 폐쇄되기(1785년)에

이르렀다. 생클루의 나폴레옹 칙령(1804년)은 이탈리아 지역까지 이 규제를 확대 적용했다. 또한 법령에 따라 모든 비석이 통일된 모양과 크기로 제작되었다. 이 때문에 19세기 공동묘지의 전형적인 예인 런던의 켄살 그린 공동묘지(1838년)가 생겨났다. 이곳은 최초의 근대적 공동묘지이자 런던의 다른 묘지들과 네오고딕풍의 기념비들로 가득 찬 파리의 페르 라셰즈 묘지의 모델이 되었다. 도시 외곽으로 밀려난 현대의 공동묘지들은 단순하고 간소화되는 추세다.

알도 로시와 지오반니 브라기에리, **산카탈도 공동묘지**, 1971-1984년, 이탈리아 모데나. 알도 로시는 기본적인 기하학적 요소들을 조합하여, 이 요소들에 강력한 역사적, 상징적 의미들을 부여했다. "그림자 건축"은 "시간과 계절의 흐름을 말해주는" 빛의 연출 속에서 더 돋보인다.

빵 굽던 베르길리우스 유리사스의 무덤, 기원전 30년, 로마. 공화정 말기에 지어진 것으로 추정되는 이 모뉴먼트는 아우구스투스 황제 시대에 보편화된 개인들의 실험적 무덤 건축(로마 가이우스 세스티우스의 피라미드와 같은 사례)의 전조가 되었다. 이 무덤은 화덕에 담긴 가루반죽을 굽는 데 사용한 가마의 환기 구멍을 연상시키며, 빵이 만들어지는 과정이 묘사된 장면들로 장식되어 있다.

캄포산토(납골당), 1278-1283년, 피사. 14세기 『피사연대기』에 따르면, 지오반니 디 시모네가 이 캄포산토를 건설했다고 한다. 그는 피사인들이 "탈환"한 성지의 흙으로 이곳을 메웠다.

건축 기술, 재료와 구조
Techniques, Materials, and Structures

사전에 정의된 바대로 '구조적, 기능적, 미적 요소들의 예술적인 집합체'가 건축 작품이라면, 다양한 기술의 목적은 여러 요소들을 적절히 이용해 하중과 물리적 충격을 견딜 수 있는 안정되고 오랜 수명을 지닌 건물을 만들어내는 것이다. 이 목적을 이루는 데 가장 기초가 되는 것이 여러 가지 요인에 따라 각기 다른 방식으로 사용되는 재료들이다. 이 장에서는 가장 일반적으로 쓰이는 목재, 석재, 벽돌, 철근콘크리트, 강철, 유리 등의 재료와 그 사용법을 다루고자 한다. 더불어 '건축 체계'를 구성하는 요소들, 즉 기둥, 주두, 아치 등에 대해 알아볼 것이다. 고대 문법의 알파벳이 그렇듯, 이 건축 요소들 역시 끊임없이 변화하며 사용되어왔다.

위에서부터 :
대형 스투파, 15세기, 티베트 장체

슈미트 해머 앤 라센 K/S, 카투아크 그린란드 문화센터, 1997년, 그린란드 누크.
이 다목적 대형 건축물의 주된 특징은 나무와 유리로 이루어진 파동치는 긴 파사드이다. 세계에서 가장 작은 도시 카투아크 (이누이트 말로 "드럼 연주자"를 뜻함)에 세워진 이 건물에는 임시 전시실과 대형 영화관, 극장, 식당이 들어서 있다.

왼쪽 :
캄포산토에서 바라다 본 피사 성당의 돔

목재 건물

가장 오래된 건설 재료 중 하나인 목재는 가볍고 가공이 쉽다. 특히 지붕 재료로 적당해서 단독으로 쓰이거나 진흙이나 짚, 벽돌, 석재와 혼합하여 사용되어 왔다. 강철이나 유리 같은 또 다른 재료들로 단점이 보완되면서 목재는 오늘날 다시금 널리 사용되고 있다.

고대

고대에 목재는 주로 보, 지붕, 문의 재료로 사용되었다. 초기의 기둥이나 트리글리프, 그 외의 여러 구조 요소들이 목재로 만들어졌으며, 시간이 흐른 후에는 모양과 형식을 그대로 본딴 석재로 대체되었을 것으로 추정된다. 이 가설에 따르면, 이집트의 다발 기둥은 파피루스 줄기를 묶어 세웠던 것에서 유래되었고, 그리스 신전의 트리글리프는 목조 지붕보의 둥근 단면에서 나왔다는 것이다. 남아 있는 고대 이집트의 진흙 오두막(테베에 살던 인부들의 집)은 이러한 이론을 뒷받침해 준다. 이 오두막의 지붕은 갈대로 만들어졌으며, 목재 보가 지지대로 쓰였다. 그리스 로마에

위 :
카와 그의 부인 메리트의 목재로 된 장례용 에디큘(혹은 이디큘, 조상 등을 안치하는 닫집 유형의 작은 성소), 제 6 왕조, 카이로.
고고학 박물관.
틀을 이루고 있는 이 개구부의 모양은 목재 대신 석재가 사용된 이후에도 변하지 않고 유지되었다.

오른쪽 :
보르군트의 스타브 교회, 1150년경, 노르웨이 파구스네스.
내부에 세워진 기둥에 의해 지지되는 이 교회의 지붕 장식은 바이킹들이 사용하던 배의 뱃부리를 연상시킨다.

왼쪽 :
트러스형 보 천장
13세기, 피렌체,
산티 아포스톨리 교회

아래 :
벌룬구조에 근거한 구조도.
1833년부터 미국에서 실용화
된 벌룬구조는 목구조에 기초
한 건설 공법이다. 미리 절단
한 기둥과 보는 접합 방식보
다는 못으로 결구된다.

서도 목재는 신전이나 바실리카뿐만 아
니라 하층민들 주택에도 사용되었다.
64년 네로의 방화 명령으로 인해 로마
전역이 황폐화된 사실에서도 이것을 확
인할 수 있다.

중세부터 현대까지

전형적인 로마 바실리카의 기본 평면을
따르고 있는 초기 기독교 교회는 '카프
리아타' ('트러스' 혹은 '고정점'을 뜻하
는 '카프라'에서 유래)라는 목조로 된
지붕으로 덮여 있다. 이 지붕은 보가 삼

각형 모양을 이루는 탄성 구조로, 배의
용골이 뒤집어진 것 같은 형태다. 이 때
문에 이탈리아어로 '배'를 뜻하는 '네
이브'란 건축 용어가 생겨났다. 중세 노
르웨이에서 바이킹의 목조 배 구조가
지주로 지탱되는 전통적인 스타브 교회
Stav-Kirke의 모델이 된 것은 우연이 아
니다. 특히 중앙 유럽과 북유럽 나라들
에서는 주택과 곡물 창고 등이 모두 목
재로 지어졌다. 주로 통나무 줄기가 사
용되었는데, 지붕은 버팀목 구조가 일
반적이었다. 수세기를 거치면서 점차

조적식 벽돌과 석재가 목재를 대신해
지붕 재료로 사용되었다. 17세기, 목조
지붕은 북유럽의 민간 건축에만 그 흔
적이 남아 있을 뿐이었다. 목조 지붕은
1870년에서 1890년까지 '스틱 앤드 싱
글 스타일'이라 불리며 건축에 널리 적
용되던 벌룬구조 덕분에 19세기 미국에
서 다시 부활했다. 20세기에 들어 목재
는 자연과 지역적 특색을 환기시키기
위한 목적으로 다른 재료들과 함께 다
시금 사용되고 있다.

석재 건물

목재보다 구하기 힘들고 다루기 어려운 대신 훨씬 강도가 높은 석재는, 고대 이후 대부분의 중요 공공건물에 사용되어 왔다.

기원

대표적인 선사시대 거석문화는 고인돌(기원전 4000년부터 1000년까지 유럽과 아시아에 널리 사용되던 석실묘) 같은 삼석탑으로, 두 개의 돌이 땅에 수직으로 세워져 있고 그 위에 아키트레이브 역할을 하는 수평 슬래브를 올려 놓은 형태다.

가장 오래된 석재 구조물은 거대한 벽들로, 거칠게 깎인 큼직한 돌덩이들이 모르타르 없이 쌓여 있다. 오늘날 소아시아(히타이트 문명), 그리스(트린스 문명과 미케네 문명), 라틴 아메리카(쿠스코 문명)에 유적을 남긴 고대 문명의 벽이나 궁전은 다양한 형태의 석재 때문에 '오푸스 폴리고날레' 라 불렸다. 이와 대조적으로 기원전 4세기부터 로마

왼쪽 :
폰타나치아 고인돌,
코르시카 카우리아

위 :
오푸스 콰드라툼 구조물의 외벽, 서기 1세기, 베로나, 로마의 원형극장

오른쪽 :
오푸스 레티쿨라툼 벽,
루쿠스 페로니아에, 빌라 데이 볼루시, 로마 카페나

인들이 사용하기 시작한 '오푸스 콰드라툼'은 사각형 모양의 블록들이 규칙적으로 배열되는 벽 구조를 말한다. 중동의 영향을 받은 고대 로마는 혁신적 건설 기술을 이끌어냈다. 그것은 돌을 쌓아 연결하기 위해 석회를 사용하고 벽 사이의 빈틈을 메우기 위해 혼합재를 사용하는 방식이었다. 깎인 돌의 모양에 따라 결정되는 외벽은 '오푸스 인케르툼'(불규칙한)이나 '오푸스 레티쿨라툼'(규칙적인)으로 불렸다. 그리스 신전에서는 기둥과 아키트레이브 같은 다양한 구조물을 만들기 위해 깎아 만든 거대한 돌덩이가 사용되었다.

중세와 현대

오늘날의 연대기 편자의 비유에 따르면, 1000년 이후 유럽은 "하얗고 거대한 교회라는 외피"로 뒤덮였다. 구조물을 만드는 데 석재가 사용되면서, 몇 년 사이에 1,400채가 넘는 교회와 수도원들이 세워졌다. 훗날 벽돌이 널리 사용되면서 석재는 마감재로 선호되었는데, 보사지bossage(양각된 사변형 석재)는 거칠면서도 생동감 넘치는 효과를 주었다.

위 :
다이아몬드 포인트
보사지 세부,
16세기, 리스본,
비코스 저택

아래 :
러스티케이션으로 마
감된 보사지 세부,
1440년, 피렌체, 피
티 궁의 파사드

벽돌 건물

진흙을 굳혀 만든 조적조 단위인 벽돌은 고대 이후 가장 널리 사용된 건설 재료다. 벽돌은 석재와 마찬가지로 여러 가지 용도로 사용될 수 있으며 공사 시간을 단축시키는 장점을 지니고 있다.

고대와 중세

거대한 강을 주변으로 최초의 문명들이 발생할 수 있었던 원인 중 하나는 벽돌의 원료인 진흙을 얻을 수 있었기 때문이다. 벽돌을 굽는 공방은 국가가 운영했으며, 법령에서 규정된 크기로 제작되어 인증을 받았다. 이러한 측면에서 볼 때 벽돌 생산은 가장 오래된 산업일 뿐만 아니라 최초의 국영 전매 사업이었다고 할 수 있다. 벽돌은 한 손으로 집을 수 있도록 만들어져, 일꾼들은 긴 열과 켜를 따라 벽돌을 한 단씩 빠른 속도로 쌓을 수 있었다.

이어 다른 모양의 벽돌이 생산되었는데, 기원전 2400년에서부터 2000년 사이에 시리아 에블라에서는 정방형의 생벽돌이 사용되었다. 이로써 기원전 3000년에 이미 내력벽식 건물이 세워질 수 있었다. 로마인들은 신전과 방어시설, 수도교를 건설하는 데에 벽돌을 사용했다. 다방면으로 사용될 수 있었던 벽돌은 견고하고 우아한 기둥을 만드는 데도 쓰였다. 대리석을 대신한 것이었지만, 저렴하고 무제한 공급받을 수 있다는 장점이 있었다. 5-6세기 비잔틴에서는 아치와 볼트, 지붕 구조물에 두께가 약 4-6cm, 너비가 35-38cm에 달하는 정방형 벽돌이 쓰였다. 주기적으로 검사를 거쳤던 이 벽돌에는 공식 인증 마크가 표시되었다. 고대의 벽돌 공사 기술은 새로운 양식적, 구조적 요구사항들을 효과적으로 만족시키며, 로마네스크나 고딕 건축에까지 이어졌다.

아래 :
테라코타 장식,
원래 있던 자리에 복원해 놓은 이슈타르문의 세부.
고대 바빌론 지역에 세워진 원래의 문(기원전 580년)은 현재 베를린 페르가뭄 박물관에 소장되어 있다.

막센티우스 바실리카,
서기 4세기,
로마 사크라 가

벽돌 기둥 유적, 기원전 120년,
폼페이의 바실리카.
5각형 모양의 벽돌을 원기둥에 붙여서 기둥의 플루트가 형성되었다. 그런 다음 기둥에 스투코를 바르고, 대리석처럼 보이도록 채색되었다.

왼쪽 :
프란체스코 보로미니, **테라코타로 된 파사드**, 1640년,
로마 오라토리오 데이 필리피니

아래 :
알도 로시,
센트로 토리,
1988년, 파마

근대와 현대

모든 벽돌 구조물 중에서 가장 대담하고도 혁신적인 것은 피렌체의 산타 마리아 델 피오레 성당(1429-1433년)의 돔이다. 이 돔은 필리포 브루넬레스키가 건설한 것으로, 생선뼈 모양으로 켜를 이루며 스스로 힘을 받는 벽돌 구조로 되어 있다.

로마에서 벽돌을 놀라운 방식으로 사용했던 바로크 시대 건축가는 프란체스코 보로미니였다. 그는 오라토리오 데이 필리피니의 파사드 등 여러 작품을 통해 벽돌이 지닌 모든 잠재력을 이끌어냈다.

보잘것없는 건설 재료로 간주되었던 벽돌은 18-19세기 동안 겉으로 드러나지 않도록 플라스터나 회반죽으로 덮이곤 했다. 20세기 들면서 벽돌 공법의 가치가 재발견되었다. 발터 그로피우스(파구스 공장)를 비롯해, 알도 로시가 이탈리아(파마의 센트로 토리, 1988년)와 네덜란드(마스트리히트의 보네판텐 미술관, 1990-1994년)에서 한 최근 프로젝트들을 통해 그 발전된 모습을 엿볼 수 있다.

콘크리트 건물과 조립식 건물

로마 시대에도 일종의 콘크리트("석회"라는 말인 칼크스calx와 "쌓아 올리다"라는 뜻의 스트루에레struere에서 유래)가 사용되었는데, 벽돌이나 석재를 잇는 데 사용한 모르타르가 그것이었다. 콘크리트는 수경 석회(다이칼슘 실리케이트가 첨가된 석회)나 시멘트에 혼합재(모래나 포졸란, 자갈, 쇄석)와 물을 섞어 만드는 인공 자재다.

오늘날 콘크리트는 클링커('공명하다'라는 의미의 네덜란드어 '클링켄klinken'에서 유래)를 분쇄하거나, 고강도 벽돌을 만들 때 사용되는 고온에서 구운 진흙과 석회를 혼합하는 등 여러 가지 방식으로 생산된다. 영국의 포틀랜드 채석장에서 나온 천연 이회토와 점토를 혼합해 만든 시멘트가 그중 가장 널리 사용된다.

철근콘크리트

19세기 중반까지 주로 교각이나 항만시설, 배관시설, 하수관에 제한적으로 사용되던 콘크리트의 사용을 늘리기 위해서는 인장력을 높여야 했다. 1852년과 1892년 사이에 이 문제에 대한 해결안을 제시한 20여 개의 특허권이 나왔다. 이 중 가장 성공적인 것이 콘크리트에 철근을 넣는 방법이었다. 이것이 곧 철근콘크리트로, 오늘날까지도 근본적으로 동일한 생산 공법이 사용되고 있다. 네르비가 지적했듯이, "천연 재료보다 하중을 견디는 강도가 훨씬 높으면서, 그 어떤 모양으로도 만들어낼 수 있는 돌"인 콘크리트는 그야말로 혁명적인 발명이었다. 저렴한 비용, 무한한 응용성과 높은 강도라는 장점 덕분에, 이 새로운 재료는 르 코르뷔지에가 모듈러 집합 주택의 단위 세대인 돔이노 주택(1914년)을 설계하는 데 사용하였다. 초기에 콘크리트는 좀 더 비싼 재료로 입혀지거나 페인트로 은폐되었다. 그러나 1950년대 이후 구상미술의 현대적 조류에 발맞추어 콘크리트가 지닌 고유한 아름다움이 높이 평가되면서 서서히 밖으로 노출되기 시작했다.

프리패브 자재

현장에서 직접 조립하는 프리패브 개념은 건축의 역사 내내 꾸준히 제기되던 주제였다. 그러나 현장에서 쉽게 조립되는 규격화된 산업 생산 자재와 패널이 만들어지기 시작한 것은, 새로운 건설기술과 건설자재(콘크리트, 철, 유리)가 등장한 20세기에 이르러서다.

위:
르 코르뷔지에, 돔이노 구조에 기초한 아파트용의 철근콘크리트 골조, 1914년

오른쪽:
오귀스트 페레, 프랭클린가 25번지 주택, 1903-1904년, 파리. 철근콘크리트 구조에 테라코타와 도자기 타일이 덧붙여져 있다.

철, 강철, 유리가 사용된 건물

17세기 말부터 석조건축물을 보강하거나 건설 과정 중 지지대로 이미 철이 사용되고, 로마 시대 이래로 창문에 유리가 사용되어 오고 있었지만, 체계적으로 활용된 시기는 19세기에 이르러서다. 19세기의 공학자들과 건축가들은 이 자재들이 조합될 수 있고, 이를 통해 상상할 수조차 없었던 건설 관련 문제들이 해결될 수 있음을 간파했다. 사실상, 주철 구조는 하중을 받을 때나 부하가 분산될 때 발생하는 문제들을 해결해 주었고, 지지 기능이 필요치 않은 빈 공간을 유리판으로 채울 수 있었다. 이 두 재료의 발견을 통해 온실과 철도역의 건설이 가능했으며, 후에는 채광이 좋은 내부 공간으로 이루어진 고층빌딩을 지을 수 있게 되었다.

19세기에서 오늘날까지

처음에 철은 교각이나 철도역, 지하철역 같은 공공시설에 주로 사용되었다. 철이 사용됨으로써 장식이 거의 가미되지 않은 이 건축물들은 근대성을 풍기게 되었다. 전통적인 방법보다 빠르고 훨씬 경제적인 건설공법으로 여러 가지 모양의 형강이 생산되었고, 아이빔에 뚫린 구멍에 리벳을 끼워 이를 접합할 수 있게 되었다. 파리의 에펠탑이 바로 이 방식으로 세워졌으며, 19세기 가장 널리 사용된 건설기술이 되었다. 사실, 전통적인 볼트 접합과 전기 용접(융점 1300도로 강철이 가열된다)으로도 이와 같은 결과나 더 나은 결과를 얻어낼 수 있었을 것이다.

철의 품질은 중요한 관건이었다. 처음에는 주철(탄소의 함유량이 높아 유

연성이 강한 구조를 만들어 내는 철)이 사용되었고, 곧이어 용광로에서 철을 제련하여 좀 더 순도와 강도가 높고 유연성이 큰 강철이 개발되었다. 19세기 말부터는 고층 건물에 철골 구조를 사용해 공간을 더 자유롭게 분할할 수 있

었다. 이러한 양상을 잘 드러낸 건축가는 미스 반 데어 로에였다. 그는 1929년에 (바르셀로나 박람회의 독일관에서) 크롬으로 마감된 강철 기둥을 반투명의 유리벽과 나란히 배치했다. 이후 렌조 피아노와 리처드 로저스가 퐁피두센터(1977년)에서 멋진 철골 트러스를 설계하면서부터, 강철은 하이테크 건축의 주재료가 되었다.

왼쪽 :
데시무스 버튼과 리처드 터너,
큐식물원의 팜하우스, 1844-1848년, 런던

위 :
렌조 피아노와 리처드 로저스,
퐁피두센터의 베어링 구조 세부,
1971-1977년, 파리

기둥과 다양한 수직 요소들

기둥과 피어(혹은 필라), 필라스터, 레세네는 각 건축 양식마다 변형되어 등장하는 수직 요소들이다. 기둥과 필라는 뚜렷한 진화를 거듭하면서 폭 넓게 사용되었지만, 필라스터는 고대 문명의 유산으로 고전 건축 양식을 떠올리게 하는 건축 요소다.

기둥

기둥은 건물의 기단(가장 아래쪽 요소)과 상층부(가장 위쪽 요소)를 연결하는 기능을 한다. 기둥은 보통 주초에 의지하는 원통형의 주신으로 이루어져 있으며, 그 위에 주두가 올려져 있다. 기둥은 일체식이거나 바위나 벽돌을 적절한 모양으로 다듬고 마감 처리해 만들 수도 있다. 기둥의 종류는 주신의 형태에 따라 분류되는데, 아래쪽과 위쪽으로 갈수록 가늘어지는 것이 있는가 하면 플루트 처리가 된 것도 있고, 줄을 감아 놓은 모양(노끈이나 작은 가지, 새끼줄과 같은 모티브로 기둥 아래쪽 1/3부터 장식되어 있는 플루트 부분) 혹은 매끈하게 처리된 것 등이 있다. 그리스 로마의 전형적인 기둥 형태는 중세의 기둥

오른쪽 :
아메노피스 3세 신전의 콜로네이드, 기원전 1450년, 룩소르

아래 :
쌍기둥과 꼬인 기둥, 13세기, 피아첸차, 키아라발레 델라 콜롬바, 수도원의 회랑

(꼬인 기둥, 매듭 기둥, 솔로몬 기둥)으로 대체되었다. 16세기 말에 혁신적인 변화를 이뤄 등장한 것이 보사지 기둥으로, 주신 주위를 포도줄기가 감싸고 있는 모양이었다. 근대의 기둥은 철로 만들어지며, 주두가 없다. 또한 위치에 따라 분류하는데, 쌍을 이루는 '쌍기둥', 건물의 모서리에 놓이는 '모서리 기둥', 벽에 붙어 있는 '등을 맞댄 기둥 (벽에 일부분이 묻혀 있으면 '반기둥' 이라고 부른다), 피어와 같이 오면 '민 기둥' 이라고 한다.

피어

필라라고도 알려진 피어는 주로 단면 모양이 정방형, 사각형, 다각형, 혼합형으로 된 수직 구조물이다. 아치나 천장, 린텔을 지지하는 역할을 하는 피어는 삼석탑의 수직 요소가 발전된 것으로 볼 수 있다. 석재나 벽돌을 쌓아 만들어진 피어는 여러 형상이나 역사적 장면들로 장식되곤 했다. 여러 가지 변형 중에 가장 주목할 만한 것은 중세부터 만들어지기 시작한 '다발 필라' (반기둥들이 서로 맞대고 있는 모습과 닮았기 때문에 이렇게 불린다)다. 철근콘크리트의 '버섯모양 필라' 는 끝이 잘린 원뿔이나 거꾸로 된 피라미드 모양으로 되어 있고, 건물 바닥과 위층의 바닥 슬래브를 바로 연결해 주기 때문에 붙여진 이

산타 크로체 성당 내 파치 예배당의 필라스터, 1433년 부르넬레스키가 짓기 시작, 피렌체

름이다.

필라스터와 레세네

필라스터는 벽에서부터 돌출된 직사각형 모양의 수직 구조물로, 하중을 지탱한다는 측면에서 피어라고도 볼 수 있으나, 건축적으로는 기둥으로 간주된

다. 띠모양 필라는 약간 돌출되며 순전히 장식적 요소로 사용된다.

레세네lesene는 주초나 주두가 없는 일종의 필라스터 띠이다. 이 요소들은 각각 서로 다른 건축 오더에 속한다.

주두

기둥이나 피어 구조에 반드시 필요한 주두는 고전 건축 오더의 기본이 되는 요소다.

주두는 에키누스로 연결되어 수직 구조물(기둥, 피어, 필라스터) 상부에 위치한다. 주두는 아키트레이브나 아치를 받치는 주초를 넓히기 때문에 건물의 구조적 요소이기도 하다. 이 구조적 역할은 매개 부재들(아바쿠스, 다도, 플린스)에 의해 한층 더 강화된다. 중세에 이르러 '부주두dosseret'나 '풀빈' 등, 주두 자체와 동일하거나 좀 더 강조된 요소로 발전한다.

전형적인 주두 도면

아바쿠스

에키누스

아래 :
사람 모양의 프로토메로 장식된 주두, 하토르 예배당의 페리스타일 홀, 기원전 1500년, 테베 다이르 알바흐리

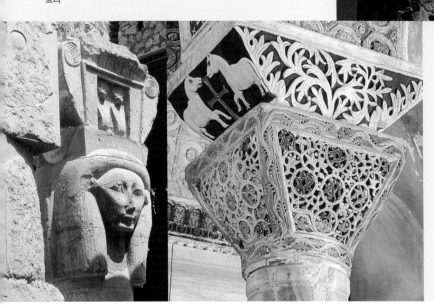

왼쪽 :
풀빈이 있는 비잔틴 양식의 주두, 서기 6세기, 산 비탈레 성당, 이탈리아 라베나

위 :
메데르사 주두, 1340년경, 모로코 살레

오른쪽 :
인물상 주두, 설교단 세부, 12세기말, 볼테라 성당

고대

고대에 이미 다양한 형태의 주두가 발달해 있었다. 이집트에서 널리 사용된 주두는 파피루스 암술머리를 본딴 종 모양으로, 사람 모양의 프로토메(작은 입상)로 장식되었다. 아케메네스 제국에서는 일반적으로 여러 갈래로 나뉘어 서로 등을 맞대고 있거나 마주 보고 있는 모습의 작은 동물상들로 장식된 주두를 사용했다. 미노아 시대의 대궁전에서는 아바쿠스와 에키누스 두 가지로 구분되는 쿠션 주두를 주로 사용했다.

고전에서 중세까지

가장 중요한 주두 유형(도리아식, 이오니아식, 코린트식 오더)은 그리스에서 표준화된 건축 오더와 관련이 있다. 고대에는 주두와 아키트레이브를 연결하는 것이 아주 중요한 문제였다. 로마 건축에서 주두는 돌림띠로 피어와 직접 연결되었다. 중세 때 대대적인 변화를 거치면서, 비잔틴 문화의 영향을 받은 주두는 아바쿠스가 커져 아치의 하중에 버틸 수 있는 지지체로 변형되었다. 이 때 아바쿠스는 부주두나 풀빈('쿠션'을 뜻하는 라틴어 '풀비누스')으로 불린다. 기독교의 성상과 관련된 이미지나 고전 건축에서 유래된 꽃 모양을 양각해 장식하면서 주두는 훨씬 더 화려해졌다.

근대

르네상스 때에는 새로운 시대의 흐름에 적응하면서 고전의 주두 유형들을 충실히 따른 반면, 바로크와 후기 바로크 건축에서는 고대의 사례에서 영향을 받은 환상적인 주두가 등장했고 새로운 주두가 만들어지기도 했다. 주두는 19세기 말까지 널리 사용되었다.

위 :
콜로세움, 서기 72-80년, 로마.
외벽의 반기둥은 아키트레이브와 유사하게 생긴 수평 돌림띠를 지지하고 있다.

아래 :
산타 클로체 성당 내 파치 예배당의 주두, 1433년에 부르넬레스키가 짓기 시작, 피렌체

아키트레이브와 수평 요소들

삼석탑의 다이어그램
A. 아키트레이브
B. 필라

건축에서 수평 요소들은 상부 구조체를 받치는 하중 지지 요소다. 삼석탑에서 수평 요소는 아키트레이브이며, 고전건축에서 수평 요소는 상인방이나 에피스타일이다. 그 외에 수평 요소에 해당되는 것에는 문 위에 놓이는 린텔, 목재 보를 지지하는 돌출된 내쌓기cobel, 지붕의 경사면이 한데로 모이는 꼭지점인 마룻대가 있다.

아키트레이브

르네상스 시대부터 유래된 이 용어는 글자그대로 '주된 보'를 의미한다. 고대에 아키트레이브는 에피스타일리온으로, 중세에서는 트라베스로 불렸다. 아키트레이브는 석재와 목재 모두를 이용해 만들어졌다. 오늘날에는 철근콘크리트가 쓰인다. 그리스 로마 건축, 특히 신전 건축에서 아키트레이브는 주두가 직접 지지하는 상인방의 아래쪽 부분에 해당한다. 중세의 아키트레이브는 대부분 아치로 대체되었으며, 고대 건축의 느낌을 주기 위한 경우처럼 제한적으로 사용되었을 뿐이다.

엔타블러처

상인방 혹은 엔타블러처는 하중을 받는 수평 구조 체계를 말하며, 기둥으로 지지되며 지붕의 기초를 형성한다. 엔타블러처는 아래쪽에서부터 아키트레이브, 프리즈, 코니스로 이루어진다. 건축 오더에 따라 프리즈는 연속되거나 혹은 트리글리프나 메토프로 번갈아 가며 만들어질 수도 있다. 앞서 지적했듯이 중

위 :
산 지오반니 바티스타의 콜레지아테 서쪽 입구의 아키즈레이브, 12세기, 이탈리아 시에나, 산 퀴리코 도르치아

첼소 도서관의 엔타블러처,
서기 107년 이후,
터키 에페수스.
그리스어로 비문이 새겨진 아키트레이브가 두 개의 주두 위에 올려져 있으며, 그 위에 차례로 식물 문양 볼루트로 장식된 프리즈와 코니스가 올려져 있다.

세 건축에서는 주로 고대의 느낌을 상기시키기 위해서만 사용되었을 뿐이다. 특히 15세기부터 이런 양상이 뚜렷하게 나타났다. 고대의 엔타블러처는 종탑과 궁전의 파사드 같은 여러 특징적인 건축 요소에 영향을 주었다.

기타 유형의 수평 요소

구조적으로나 장식적인 수평 요소 중에는 문이나 창문 위의 인방(린텔)이 있는데 이것은 일체식 혹은 벽돌로 만들어졌다. 인방에는 목재 보나 석재 보의 지지체 역할을 하며 밖으로 돌출된 내쌓기, 경사 지붕의 꼭대기에 놓이는 마루보(마룻대) 등이 속한다.

레온 바티스타 알베르티, **팔라초 루첼라이**, 1450년경, 피렌체.
수평 돌림띠는 고전의 엔타블러처 구조에서 영향을 받은 것이다.

에레크테이온 신전의 문에 사용된 코벨 다이어그램,
기원전 5세기, 아테네 아크로폴리스

아치

아치는 가구식 구조보다 더 안정적이기 때문에 넓은 스팬의 공간에 사용되었다. 아치가 받는 하중은 볼록한 선을 따라 분산되어 양쪽의 두 지지벽에 균등하게 배분된다.

아치는 빈 공간을 잇는 다리처럼 이어져 개구부를 만들 뿐만 아니라 벽을 지탱하는 역할도 한다. 예를 들어, 벽구조 안에 삽입되는 하중 경감 아치는 초과하중을 분산시키며 힘이 약한 부분의 하중을 감소시킨다. 반면 플라잉 버트레스는 아치 모양의 지지체를 통해 바

깥쪽에서 벽을 지지해 주며, 이 지지체는 수평 추력을 받아 이것을 땅으로 전달한다. 더불어 아치는 여러 가지 상징적 의미를 담고 있다. 이미 로마 시대에 아치는 군대의 영웅이나 황제의 업적을 기리는 기념비(개선문)가 되었으며, 이것은 근대까지 지속되었다.

구조와 유형

아치는 까치발이나 내쌓기로 마감되는 홍예받침대와 피어의 최상부에서부터 시작된다. 곡선이 시작되는 곳인 아치

위:
아치의 다이어그램과 구성요소

오른쪽:
아치 유형
1. 원형아치: 중심이 한 곳이며, 아치굽선을 직경으로 한다.
2. 높은아치: 중심이 아치굽선 위쪽에 생긴다.
3. 평아치: 중심이 아치굽선 아래에 생긴다.
4. 등변아치: 종석에서 교차되는 두 원호의 반지름은 아치굽선의 길이와 일치한다.
5. 높은 첨두아치: 반지름이 아치굽선보다 길다.
6. 낮은 첨두아치: 반지름이 아치굽선보다 짧다.
7. 다중심아치: 중심이 세 지점에 형성된다.
8. "튜더양식" 아치 혹은 낮은 다중심아치: 중심이 네 지점에 형성된다.
9. 굴절아치: 네 개의 원호가 교대로 볼록한 선과 오목한 선을 형성한다(동양의 전통).

굽선은 최상부에 의해 지지된다. 둥근 윤곽은 중심, 혹은 정점인 쐐기 모양의 키스톤(종석)에서 하나로 모아진다. 아치를 건설하는 데 사용되는 석재 블록들(홍예돌)은 꼭대기가 평평하게 잘린 피라미드 모양으로 깎여, 거대한 부채처럼 조합된다. 항상 밖으로 노출되는 면은 인트라도스(안둘레), 항상 벽 속에 묻히는 위쪽은 익스트라도스(겉둘레)라고 한다. 아치의 두께는 안둘레와 겉둘레 사이의 거리로 결정되며, 피어와 피어 사이의 거리는 스팬이라 불린다.

아치의 유형은 다양하며, 곡선 부분의 모양이나, 아치굽선과 아치중심 사이의 거리 관계에 따라 분류된다.

왼쪽 :
고딕식 갓돌이 있는
혼성아치(첨두아치와
원형아치), 14세기,
베네치아 성 마르코
성당의 파사드

오른쪽, 아래 :
고딕성당의
플라잉 버트레스

볼트와 천장

볼트는 아치를 응용한 구조물 또는 (축을 중심으로) 아치가 회전하여 나온 구조물로 볼 수 있다. 아치처럼 볼트는 겉둘레와 안둘레, 아치굽선과 이 요소 모두를 지지하는 피어로 구성된다. 아치가 서로 떨어져 있는 두 지점을 연결하는 데 반해 볼트는 내부 공간을 덮는 역할을 한다.

다시 말해, 아치는 본질적으로 "선적"인 데 반해 볼트는 기하학적인 표면을 구성한다. 볼트가 하중을 측면의 아치에 분산시키며 아치처럼 종석을 갖기 때문에 이 두 요소의 구조적 작용 방식은 유사하다고 할 수 있다.

또한 종종 하늘에 비유되거나 천공을 모사하기 위해 장식되고, 성경의 전통(시편 104편 2절)이나 고전문화에서 신성에 의해 펼쳐진 천막으로 묘사된다는 점에서 볼트는 상징적 의미를 동반하기도 한다.

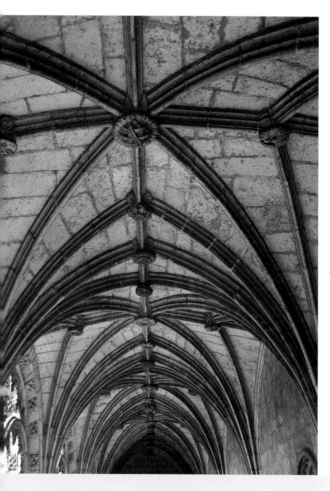

별 모양으로 가로지르는 복잡한 교차볼트 구조, **제로니모 수도원의 상층 갤러리**, 16세기 초, 리스본

볼트의 대표적 유형
1. 반원형볼트
2. 돔형볼트
3. 교차볼트
4. 클로이스터볼트(텐트형 볼트)
5. 카베토Cavetto
6. 엄브렐라볼트

역사와 유형

볼트와 유사한 구조물(정점에서 모이고 슬래브로 마감된 홍예돌이 여러 줄을 이루며 매달린 구조) 중에서 가장 오래된 사례는 다슈르에 있는 이집트 피라미드(기원전 2590–2570년)와 미노아 문명과 미케네 문명의 지하납골당인 톨로스(기원전 1570년경)에서 발견된다. 서양에서 볼트는 로마 시대에 널리 사용되기 시작했다. 첨두아치가 적용된 구조에 기초한 좀 더 복잡하고 튼튼한 볼트는 중세에 등장했다. 이로써 가장 기본적인 볼트 유형이 확립되었다.

볼트의 구조와 명칭은 주로 사용된 아치와 볼트가 단순한지 복잡한지에 따라 정해진다. 원형아치와 평아치의 변형으로 구성된 가장 기본적인 형태는 반원형볼트이다. 이 볼트는 양끝의 두 아치로 지지하는 반원기둥 모양의 구조다. 돔형볼트는 사각형 공간 혹은 스팬을 연결하는 측면 아치 위로 하중을 분산시키는 반구형의 칼로트(가톨릭 성직자의 챙 없는 모자 모양처럼 옴폭 파인 부분)를 말한다. 반원형 돔은 구의 1/4에 해당한다. 천장 또한 칼로트로 알려져 있으며, 아치 사이의 공간은 스팬드럴이나 펜덴티브로 불린다. 혼합형인 교차볼트는 두 개의 반원형볼트가 서로 교차하면서 생긴다. 서로 교차하는 아치(볼트형 리브)가 밖으로 드러날 때는 리브볼트라 불린다. 사각형 공간에 적용할 수 있는 네 부분으로 구성되는 클로이스터볼트도 이와 매우 유사하다. 초승달 모양의 볼트 양 측면에는 궁륭 segment과 아치형 채광창을 낸다. 사각형 보다는 다각형(중심형) 공간을 덮는 엄브렐라볼트에는 중심을 둘러 여러 개의 궁륭과 아치형 채광창lunette이 형성된다.

천장

근대적 재료와 새로운 공법이 개발되면서 볼트의 느낌을 주는 새로운 형태의 천장이 등장했다. 주목할 만한 사례는 1958년에 르 코르뷔지에가 브뤼셀 만국박람회의 필립 파빌리온에서 최초로 활용한 포물선 지붕이다. 이것은 포물선과 포물선 모양의 아치를 만들어내기 위해 고정된 지지 부재 대신에 일종의 얇은 막을 사용했는데, 섬유로도 대신할 수 있다.

■■ 리브 가늘게 몰딩된 조적조 아치로서 천장 표면에 돌출해 있는 구조적 틀

시에나 성당의 내부, 이탈리아

르 코르뷔지에, 1958년 브뤼셀 만국박람회에 맞춰 설계한 필립 파빌리온의 스케치

포물 쌍곡선 지붕의 다이어그램

돔

돔 혹은 큐폴라(원형 혹은 다각형의 기둥 상부 쪽 단위에 올려진 작은 돔)는 복잡한 볼트형 지붕이라고 할 수 있다. 건물의 지렛대인 돔은 표면이 노출되는 겉둘레 유형으로, 지붕을 올리는 '랜턴'이라는 프리즘 모양의 구조로 감출 수도 있다. 기하학적으로 보면 돔은 종석을 중심으로 아치가 회전하면서 형성된다. 이런 면에서 돔형볼트와 유사하면서도 둘레에 접하는 분산 아치가 없다는 점에서 돔형볼트와 차이를 보인다. 이와 반대로 돔은 원래 칼로트가 잘려나간 돔형볼트 위로 솟아오르기도 한다. 이런 과정에서 (돔형볼트에서와 같이) 팬덴티브나 스팬드럴이라 불리는 귀퉁이 요소가 만들어진다. 이 요소는 구의 일부로, 정

돔의 다이어그램과 부재들
1. 팬덴티브가 있는 돔
2. 팬덴티브에 탕부르가 삽입된 돔
3. 모서리의 스퀸치

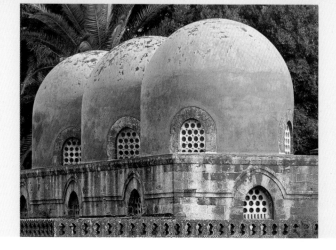

위 :
자미 마스지드 모스크의 중앙 돔, 1644–1658년, 뉴델리

오른쪽 :
산 카탈도 성당의 돔, 1160년경, 이탈리아, 팔레르모

사각형 평면의 각 스팬과 돔의 홍예굽을 이어주고, 하중을 주변의 아치로 분산하는 역할을 한다. 또 다른 전이 요소인 탕부르tambour는 주로 창문에 사용된다. 간혹 랜턴이 칼로트의 정상부에 놓임으로써 내부에 더 많은 빛을 제공하기도 한다. 측면의 아치로 하중을 분산시키는 또 다른 구조 체계에서는 팬덴티브와 동일한 역할을 하는 요소인 원뿔 모양의 스퀸치가 사용됐다.

역사와 유형

볼트와 마찬가지로 우주의 이미지를 상징하는 돔은 일반적으로 미노아 문명에서 처음 유래한 것으로 알려진다. (에트루리아의 경우처럼, 톨로스 돔은 실제로 돔 혹은 볼트와 유사한 구조를 나타낸다.) 로마인들은 판테온에서처럼 리브와 우물천장(장식된 오목한 패널)이 있는 볼트와 돔, 콘크리트로 만든 돔을 자주 사용했다. 돔은 또한 페르시아(기원 전 2세기에서 서기 3세기의 파르티아 왕조에서부터 서기 3세기에서 7세기 사이의 사산 왕조까지) 등 동양 문명권에서도 사용되었는데, 불의 의식에 봉헌된 건물들은 돔 모양의 홀을 지녔다. 또한 이 시기에 돔은 우주의 상징으로 굳어졌으며, 그 중심은 태양신의 화신인 황제의 자리로 여겨졌다. 또한 정사각형 평면에 원형 홍예굽(스팬드럴과 스퀸치)을 얹은 구조가 등장하기도 했다. 이슬람 건축은 사산 왕조의 전통적 요소에서 영감을 얻었다. 이 중에는 4개의 중심을 가지는 아치가 회전하면서 만들어지는 이상화된 양파 모양의 돔이 있다.

돔은 아치에 따라 형태가 결정된다. 판테온이나 베드로 성당처럼 반구형 돔이 있고, 부르넬레스키가 설계한 피렌체 성당의 돔처럼 기존 건물 위에 올려져 있는 돔도 있다. 현대의 측지 돔은 공장에서 생산된 삼각 모듈로 구축된다.

■■ 스퀸치 돔을 얹기 위해 돔 하단을 사각형에서 다각형으로 전이시키는 데 필요한 요소

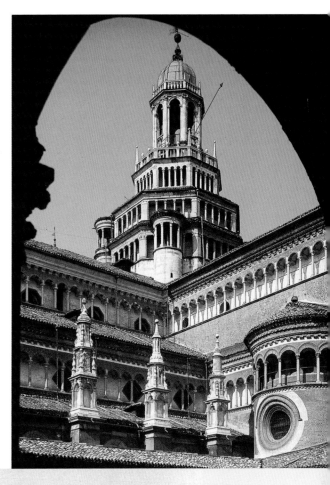

위 :
소규모 회랑에서 본 체르토자 수도원의 티부리움,
1473년경, 이탈리아, 파비아

왼쪽 :
버크민스터 풀러,
1967년 몬트리올 박람회에 세워진 미국관 위의 측지 돔.
강철과 플렉시 유리로 된 이 측지 돔은 반복되는 모듈에 따라 만들어졌기 때문에, 어떤 규모의 건축물도 지을 수 있다.

파사드

파사드('얼굴' 혹은 '얼굴 생김새'를 뜻하는 라틴어 '파키에스facies'에서 유래)는 내부와 외부의 경계를 이루는 건물의 정면을 말한다. 파사드는 건물의 '명함', 즉 한 건물을 인지하고 기억하게 하는 이미지가 되기도 한다.

전통적 파사드의 전형적인 모습은 오더와 창문, 문, 입구로 이루어지며, 조각상이나 얕은 부조, 상감 세공으로 장식되기도 한다. 파사드에는 종종 한 시대의 기술과 양식이 담기기도 한다.

역사적 분석

건물을 성스러운 장소로 선언하기 위해 조각상과 팀파눔으로 장식한 정면이 처음 등장한 것은 고대 그리스 신전이었다. 로마 건축은 독창적인 방식으로 건축의 조각적 측면을 강조했다. 바실리

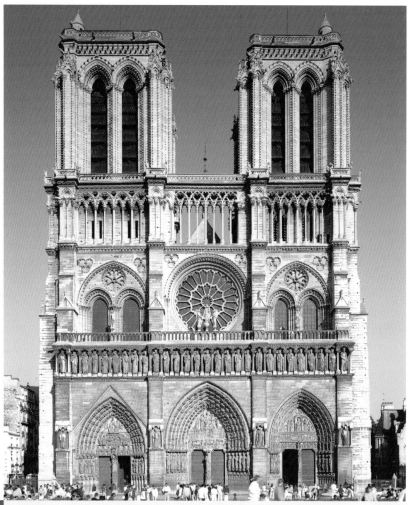

노트르담 성당의 파사드,
12세기 중반, 파리

줄리아노 다 상갈로,
**산타 마리아 델레 카르체
리 교회의 트랜셉트 중 한
곳의 측면 파사드**, 1475년
착공, 이탈리아, 프라토

프란체스코 보로미니,
오라토리오 데이 필리피니, 1640년, 로마.
대칭을 만들기 위해 보로미니는 건물 몸체 위로 파사드를 "밀어내어", 놀라울 정도의 투시도적 효과를 얻어내고 있다. 정문을 지나면 내부의 중심 쪽으로 개방된 입구 홀에 이르게 된다.

카 평면에 기초한 중세 교회에서는 파
사드로 꾸민 건물의 좁은 면에 입구가
놓였다. 라틴 십자형 평면이나 그리스
십자형 평면에서 트랜셉트는 측면 파사
드로 마감됐다. 파사드가 전체 건물의
구조에 '묻히는' 건물도 더러 있었다.
파사드가 지니는 건축적 가치가 제대로
이해된 때는 르네상스 시대였고, 그 잠
재력은 바로크의 배경화법적 양식을 통
해 더 폭넓게 개발되었다.

　신고전주의는 파사드의 고정된 개념
을 바꿔 놓았고, 이 획기적인 양상은 19
세기 절충주의에서도 뚜렷이 나타난다.
그러나 이러한 양식은 내부와 외부의
상호작용을 주장했던 20세기의 여러 조
류에 의해 철폐되었다. 이러한 경향에
가장 크게 기여한 것은 건물의 골조를
덮는 데 기성재 유리 패널들로 이루어
진 커튼월을 처음으로 적용시킨 미스
반 데어 로에의 실험이었다. 포스트모
던 운동에서는 파사드가 가지는 경계
벽으로서의 역할이 부활되었고, 이러한
특성은 곧 건축적 비판을 받게 된다.

미스 반 데어 로에,
시그램빌딩,
1954-1958년, 뉴욕

페르디난도 푸가,
**산타 마리아 마지오레 성
당의 파사드,** 1743-1750
년, 로마

오른쪽 :
찰스 무어, **이탈리아
광장,** 1975-1978년,
루이지에나 주 뉴올리
언스.
무어는 여러 가지 파
사드를 조합하여 만들
어진 건축적 기호를
유희적으로 배치하고
있다. 실제로 그 뒤쪽
에는 건물이 없고, 모
두 동일한 내부 공간
에 면해 있기 때문에
이 파사드들은 진짜
파사드가 아닌 셈이다.

문, 대현관, 포티코

건축 구성에서 입구의 위치는 매우 중요하다. 주 대현관과 보조 대현관의 배치, 주 건물에 부속된 소규모 구조물의 배치와 긴밀하게 관련되기 때문이다. 입구의 위치는 도시의 바깥쪽 경계를 표시하거나(도시 문), 도시 조직 안에 형성된 공공광장의 위치를 결정짓는다.

문

문은 내부 공간으로 접근할 수 있고, 또 내부에서 밖으로 나갈 수 있게 벽에 뚫린 개구부를 말한다. 고대부터 사각형을 띤 문에는 개구부의 틀과 여기에 고정된 문짝 위에 장식적 요소들이 더해졌다. 고대 세계에서는 문짝 대신에 패브릭(라틴어 '벨라리아velaria')이 종종 사용되었다. 도시의 성문은 접근뿐만 아니라 방어 목적으로도 이용되었으며, 때때로 그 위에 아치를 올리기도 했다.

도시적 규모의 문 중 주목할 만한 사례는 고전 시대인 그리스 로마에서 격리된 신전 안으로 접근할 수 있게 해주는 프로필라이아이다. 이 중 가장 유명한 것은 19세기에 신고전주의 양식의 모델이 된 아테네 아크로폴리스의 문이다.

대현관

대현관portal은 건물의 가장 바깥벽에서 건물로 향하는 통로로, 위엄과 신성함을 강조하기 위해 사용된다. 시리아와

14세기, 15세기 기독교 건축에서 발견된 초기 현관의 사례들은 대현관과 거의 유사한 형태를 띠었으나, 코니스와 피어로만 장식되었다는 차이점이 있었다. 역사적 장면이나 신화적 장면으로 장식된 진정한 의미의 대현관은 로마네스크와 고딕 건축에서 등장했다. 규모 때문에 대현관은 벽 구성에서 다른 무엇보다 가장 중요한 특징으로 인식된다. 16세기와 17세기에는 대현관 설계에 또 다른 요소들이 추가되기 시작했다. 측면의 임브레이져(때때로 기둥 모양의 조상으로 장식된다)가 강조되고, 반원창이 등장했으며, 프랑스 건축에서는 이 위에 트뤼모, 즉 중앙 필라로 입구를 반으로 나누기도 했다. 프랑스와 스페인 건축에서 창안된 역사적 장면으로 장식된 대현관은 복잡한 도상학적 표현이 이루어지는 곳이다. 이러한 대현관은 주로 건물 밖에 놓이지만, 부르

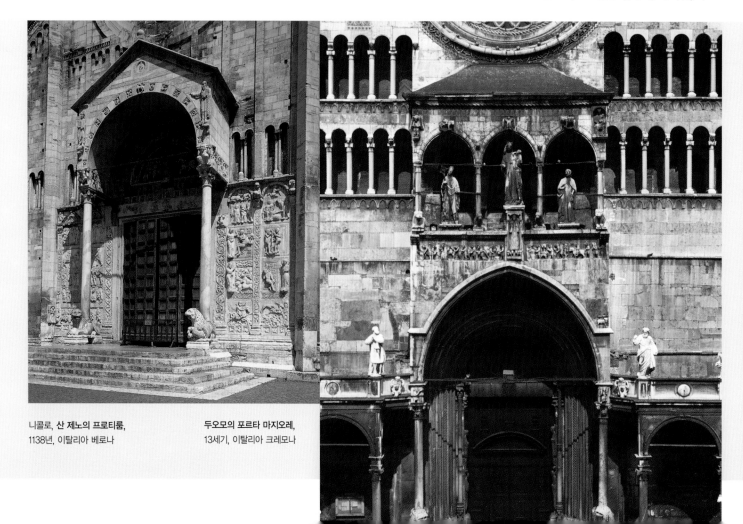

니콜로, 산 제노의 프로티룸, 1138년, 이탈리아 베로나

두오모의 포르타 마지오레, 13세기, 이탈리아 크레모나

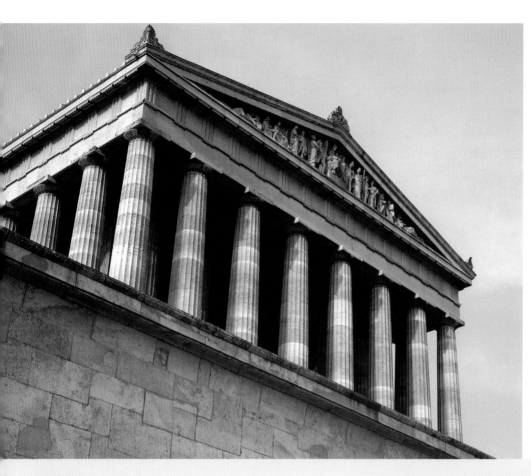

고뉴 지방 베즐레에 있는 로마네스크 생트 마들렌 성당의 경우처럼 내부를 장식하는 역할을 하기도 했다. 이탈리아에서는 이 방식을 거의 사용하지 않았으며 보다 일반적인 유형, 즉 파사드에서 직접 돌출된 프로티룸(입구의 포치)으로 꾸미고 양쪽으로 경사진 지붕을 덮거나 작은 로지아를 달기도 했다.

포티코

건물 내부와 외부 사이에 놓이는 건축 요소인 포티코portico는 일렬로 나열된 기둥이나 필라로 한 면이 개방된 요소다. 대수도원 건물과 귀족의 도시형 건물에서 회랑과 마당 주변을 포티코가 에워싸고 있다. 포티코는 거리나 도시 광장의 경계 역할을 하며, 이러한 기능을 하는 포티코를 '로지아' 라고 불렀다.

레오 폰 클렌체, **프로필라이아**, 1846년, 뮌헨

피렌체의 팔라초 베키오와 로지아 데이 시그노리의 모습, 고대 지도의 일부, 피안타 델라 카테나, 1472년, 피렌체 코메라 박물관

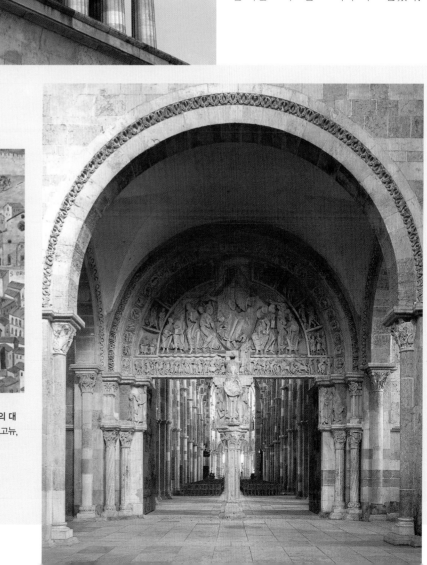

생트 마들렌 성당의 대현관, 프랑스 부르고뉴, 베즐레

창문과 스테인드글라스

창문은 건물의 내부에 빛을 끌어들이고 환기시키기 위한 요소다. 아주 먼 옛날 이 개구부에는 양피지나 설화석고 같은 반투명한 재료가 끼워졌다. 가장 투명한 재료인 유리는 로마 때부터 사용되기 시작했다. 기독교 세계에서 종교 건물 벽에 개구부를 크게 내면서, 납으로 씌운 유리판과 함께 스테인드글라스가 발전했다. 이와 대조적으로 이슬람 건축의 창문에서는 뚫린 모양이 강조되어, 마치 철이나 목재, 대리석 등 여러 재료로 만들어진 레이스처럼 보인다.

창문

창문은 일반적으로 양쪽에 서 있는 두 개의 기둥과 위쪽에 놓인 수평 요소(상인방이나 평아치, 수평띠), 아래쪽 수평 요소(창받침)로 이루어진다. 수많은 양식이 내부와 외부에 사용되면서 창문은 다양한 형태를 띠게 되었다. 건물 대부분이 폐허가 되어버렸기 때문에 얼마 남아 있지 않은 고대 시대 창문 중에는 로마의 트라야누스 시장의 창문, 신전에 사용된 창문의 초기 사례인 티볼리 베스타 신전의 창문이 있다. 고대 말과 중세에는 한 유리면에 아치(이후에는 첨두아치)가 올려진 형태에서 길고 좁은 두 개의 유리면에, 이후에는 세 개의 유리면에 아치를 올렸으며, 결국 여러 개의 유리면으로 이루어진 멀리온 창문으로 발전되었다.

르네상스 초기 건축에서는 좀 더 정형적이고 조화로운 모양인, 두 개의 유리면으로 된 창문이 다시금 유행했다. 십자형 창문과 팀파눔을 올린 창문 또한 널리 사용되었다. 또 다른 혁신적 디자인으로는 로마의 영향을 받아 돌출되며 휘어진 받침대를 가진 '페네트르 데 fenêtre condée' 라는 시리아의 창문과 바로크의 특징에 가까운 '마스카롱' 창문이 있다. 17세기에는 창문 위의 갓돌(벽의 경사진 최상부 돌림띠)이 좀 더 정교하게 다듬어졌고, 나중에는 다양한 모양의 틀로 둘러싸인 보조 개구부로 발전되었다. 북유럽에서 전형적으로 사용된 것은 내민창이다. 이것은 미국에서 널리 사용된 일종의 폐쇄된 발코니다.

창문의 여러 유형에 근본적인 변화가 생긴 때는 19세기 말엽이었다. 이 시기에는 아르누보의 장식적 특성으로 인해 일련의 기발한 디자인들이 대두되었

창문의 유형
1. 아키트레이브 창문
2. 아치형 창문
3. 깊은 임브레이져 창문
4. 한 짝 아키트레이브 창문
5. 두 짝 아키트레이브 창문
6. 두 짝 아치 창문
7. 세 짝 아치 창문
8. 폼페이식 창문
9. 초기 기독교 로마식 창문
10. 로마네스크식 창문
11. 고딕식 창문
12. 15세기형 창문
13. 16세기형 창문
14. 16세기 말기형 창문
15. 페네트르 콩데
16. 바로크식 창문

창문 구조
1. 상인방
2. 옆 기둥
3. 창받침

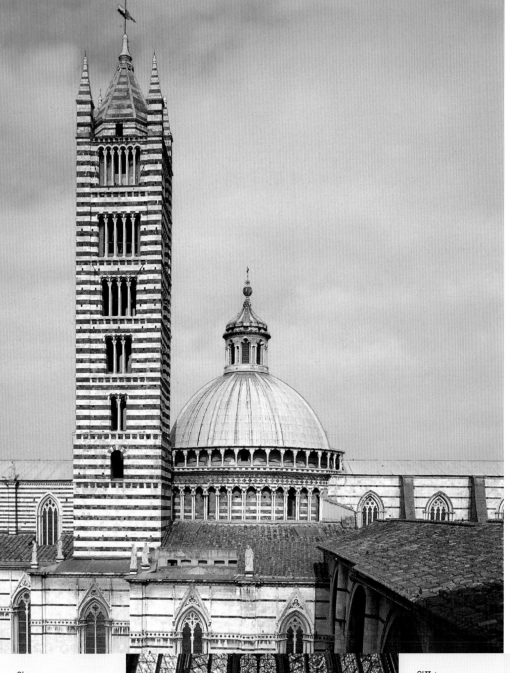

다. 20세기에 접어들어 건축의 모든 분야에서 일대 혁신이 일자, 창문의 개념과 모양에도 큰 변화가 생겼다. 1920년대 르 코르뷔지에는 커튼월뿐만 아니라 띠창을 시도했다. 띠창은 내부를 밝게 비추는 건물벽 전체에 가로로 뚫린 개구부를 말한다. 오늘날 공공건물과 일반건물에 주로 사용되는 창문 유형 중에는 새시와 오르내리창, 여닫이창 등이 있다.

스테인드글라스 창문

스테인드글라스는 장식 예술의 역사에서 특별하게 다루어지며, 건축 역사의 주된 발전 양상들과 그 맥을 같이한다. 주로 로마네스크 교회와 고딕 교회에 등장한 스테인드글라스 창문은 16세기까지 서유럽에서 널리 사용되었으며, 그 이후에는 북유럽에서 폭넓게 사용되었다. 19세기에 가서 고대의 수공예에 대한 관심이 다시 집중되면서 관련 기술이 부활하였다. 이때부터 윌리엄 모리스, 존 라 파즈, 루이스 컴포트 티파니, 앙리 마티스, 마르크 샤갈 등의 예술과 수공예 운동의 여러 회원들은 종교 건물과 일반건물의 중요한 장식 수단으로 스테인드글라스를 도입했다.

위 :
시에나 성당의 종탑과 돔,
13세기-15세기,
이탈리아 시에나.
종탑의 아랫부분에서부터 위쪽으로 중간 문설주가 끼워진 창문이 나 있다. 이 창문들은 문짝이 하나인 것, 두 개인 것, 세 개 혹은 여러 개인 것 순서대로 나열되어 있다.

왼쪽 :
도나토 브라만테,
팔라초 카프리니
(당시에는 라파엘 궁이었다),
1510년경, 출처: 안토니오 라프레리의 1549년 동판화

왼쪽 :
생트 샤펠 성당 성가대석의 스테인드글라스 창문, 13세기 중반, 파리

오른쪽 :
르 코르뷔지에,
사보아 주택의 외관과 내부 공간,
1928-1931년,
프랑스 푸아시,
긴 수평창(띠창)을 가진 건물의 대표적인 사례

평면과 도시유형학

건물의 평면은 수평적인 구조 단면으로 공간이 어떻게 구성되고 내부와 외부가 어떤 관련성을 가지는지 보여주는 체계다. 평면은 서로 다른 레벨, 즉 층에 따라 나뉘며, 각 도면에는 벽의 두께와 방의 치수, 문과 창문, 마당, 탑, 로지아 등의 위치와 크기가 표시된다. 평면을 기초로 해서 역사적 시기에 따라 건물에 나타나는 건축 양식과 형태, 요소들을 가려낼 수 있으며 그 건물이 지어진 연대를 알아낼 수 있다. 따라서 평면은 건물의 '유전자 코드'인 셈이다. 이와 유사한 차원에서, 도시 패턴을 형태론적으로 표상한 도시유형학을 통해서도 도시의 역사를 파헤칠 수 있다. 즉 도시의 기원과 번성 시기, 여러 문명과 문화, 지배 권력이 이어지면서 가해진 주된 도시 확장 등을 파악할 수 있다.

바알베크의 원형 신전,
서기 2세기-3세기,
레바논

디오클레티아누스 궁전,
서기 4세기 초기,
크로아티아 스플리트

산타 마리아 델레 그라치에 성당,
13세기-15세기, 밀라노

세례당,
1153-1356년, 피사

팔라초 베네치아,
15세기, 로마

파운틴스 수도원의 유적지, 12세기, 영국 요크셔.
시토 수도회의 창시자인 클레르보의 베르나르는 건축가 지오프로이 다이나이를 영국으로 보내, 프랑스 수도원을 본딴 대 수도원을 설계하도록 했다.

건물의 평면

특정한 문화적 맥락에서도 구조물을 올릴 수 있도록 건물 평면의 모든 요소들은 규모에 맞게 그려진다.

예를 들어, 중세 시토회 수사들이 사용한 건설 체계는 반복되는 정방형의 모듈에 기초하고 있다. 이 모듈은 건물 전체를 조율하는 데 사용되었다.

이 방식이 널리 적용됨으로써 수마일 떨어진 먼 곳에서도 아주 유사한 건물이 건설될 수 있었다. 따라서 이 건물들 사이의 관계를 말해 주는 증거인 평면은 각 지방의 전통이나 규제를 따르면서 생긴 변화들이 무엇인지 알게 해

준다. 즉 건물이 좀 더 오래된 모델에서 영향을 받았다는 점을 밝혀준다.

도시유형학

광범위하게 볼 때 도시유형학(혹은 도시 평면유형학)은 특정한 순간, 즉 역사의 특정한 지점에서 도시가 취한 범위와 윤곽을 규정하는 것이다.

서로 다른 시기의 평면유형학을 비교함으로써 특정 도시의 발전 과정이나 그리스 로마 문화권의 정방형 그리드에서부터 근대 메트로폴리스의 도시 스프롤 현상에 이르는 도시계획 자체의 발전 과정을 추적할 수 있다.

팔라초 마시모,
15-16세기, 로마

산타 마리아 델라 살루트 성당,
16세기, 베네치아

바로크 시대에 증축된 건물이 부속되어 있는 팔라초 피티,
15세기, 피렌체

루이스 칸, 국회의사당,
1962-1973년, 방글라데시 다카

건축 양식
Styles

건축은 문법적 규칙들과 통사론적 규칙들, 즉 '양식' 이라고 불리는 일종의 언어학적 코드를 통해 해석 가능하다. 이러한 견해에 비추어 볼 때 고대 그리스인들은 이오니아식, 도리아식, 코린트식으로 '말했다' 고 할 수 있으며, 로마네스크 양식과 고딕 양식에는 중세의 정신이 표출되어 있다고 할 수 있다. 여기서 간과하지 말아야 할 점은 각 시대의 양식을 칭하는 이 용어들은 후대에 만들어진 것이라는 사실이다. 르네상스 시대에 건축가들은 고전 세계로부터 영감을 받은 반면, 16세기를 거치는 동안 유럽 전역에는 매너리즘이 만연했다. 이 매너리즘은 바로크 시대에 대두될 여러 건축적 창안물의 전조였으며, 바로크의 영향력은 신세계의 여러 식민지에까지 미쳤다. 소위 '신고전주의' 라 불리는 양식의 언어를 통해 건축 어휘들이 미와 조화, 균형감을 표현하기 시작하기 전까지는 적어도 18세기, 특히 프랑스에서 로코코가 주류를 이루고 있었다. 역사주의와 근대주의가 대립했던 19세기에는 대서양 양쪽 대륙에서 새로운 건축 개념, 즉 양식의 관습화가 대두되었다. 이 결과로 여러 종류의 건축 어휘들이 서로 섞이는 절충주의가 등장했다. 합리주의나 아방가르드의 실험을 야기한 것은 건축의 언어학적 코드가 지닌 역사적 가치를 무효화시킨 바로 이 '양식의 부재' 였다. 20세기와 새천년이 시작되던 몇 년 동안 사실상 세계 건축의 파노라마는 여러 조류들과 경향들로 넘쳐났으며 이 중 대부분은 명쾌한 양식적 규정을 거부하고 있다.

위 :
시디 우크바의 대모스크, 9세기, 튀니지 카이로우안.
여러 단을 이루는 사각형 미나레트가 있는 이 건물은 800년에서 909년까지 카이로우안을 통치한 아글라비드 시대에 설계된 가장 유명한 모스크다.

아래 :
한스 홀라인, **하스하우스,** 1989년, 빈.
상상력이 넘치는 유명한 포스트모던 건축가 중 한 명인 오스트리아의 한스 홀라인은 빈 쇼핑센터의 지붕 층에 원형 중정을 설계했다. 이 중정은 스테판 광장을 향하고 있다.

왼쪽 :
시토회 수도원의 측면 네이브, 13세기 말, 이탈리아 포사노바

고대 건축

이 책에서도 거론되는 '고대'라는 용어는 지중해 유역에서 최초의 기록이 있었던 때부터 로마제국이 붕괴되던 때까지의 시기를 말한다. 만일 그리스 로마 건축의 헤게모니를 배제한다면, 고대는 수많은 서로 다른 건축 원리에 의해 아로새겨진다고 할 수 있다. 나일강 유역의 삼각주에서 페르시아 만에 이르는 광대한 지역에 이르기까지 이 원리들은 아주 다양한 표현 형태들을 내놓았을 뿐만 아니라, 여러 건축 양식들이 혼합된 것들도 발견된다. 이러한 복잡한 양상들의 공통된 특징은 건축을 통해 공간을, 궁극적으로는 세계를 합리화하고 인간의 창의성을 발전시킬 수 있다는 점이다.

람세스 2세 신전의 중정, 기원전 1260년경, 룩소르

이집트

"명쾌한 수학: 모든 사물에 대해 알 수 있게 해주는 관문." 따라서 『린드 파피루스』라는 귀중한 이집트 관련 문서에서부터 이야기를 시작해 보자. 아마도 이 책의 기원은 숫자에 대한 최초의 찬가이자 우주의 조화를 이해하는 열쇠인 합리적인 사고를 할 수 있는 인간의 능력일 것이다.

고대 이집트의 건축 경향은 순전히 미학적 관점이 아니라 구체적인 이미지를 통해 특정한 신학적 믿음을 표현하려는 열망에 의해 결정되었다. 따라서 특정한 기하학적 구성과 공간 구성은 일꾼들이 거주하는 마을은 물론이거니와 신전이나 장례용 건축물에도 적용됐

다. 신전의 신성한 기능은 그 형태와 일치되어야 한다는 점을 표현하기 위해, 이집트인들은 건축 평면과 신전의 기초, 의식용 성상에 동일한 건축적 어휘를 적용했다.

예를 들어, 룩소르에 있는 람세스 2세(기원전 1290-1223년경, 19왕조)의 라메세움(장제신전)은 태양 광선의 방향을 고려하여, 새벽에 의식용 성상에 햇빛이 비치도록 설계되었다. 카르나크 신전에서는 다주실을 비추도록 독창적인 채광 방식이 고안되어, 공간은 마치 '하늘 천장'을 지지하는 파피루스 기둥으로 가득 찬 일종의 소우주로 표현된다.

우주라는 거대한 전당을 암시하거나 모사하는 보다 구체적인 방식은 천장을 별로 가득한 하늘처럼 장식하는 것이다. 대표적 사례는 테베 강 근처의 다이르 알바흐리에 있는 하트셉수트 여왕 신전의 천장으로, 볼트와 유사한 형태로 되어 있다.

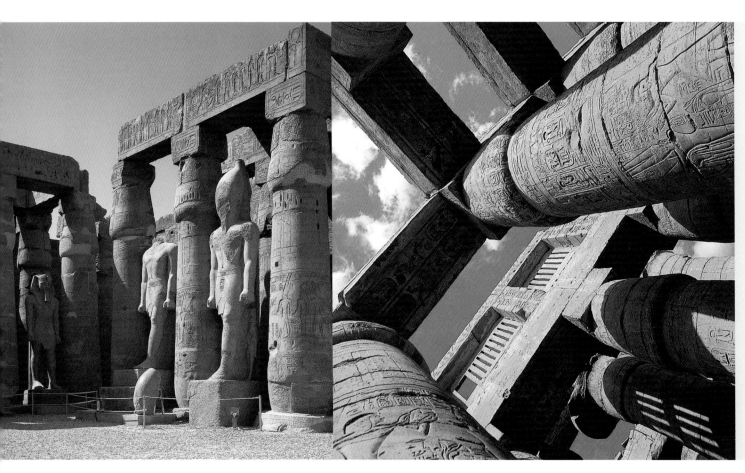

장식

기둥은 이집트 건축에서 중요한 요소로, 야자나무 모양 기둥(주두에서 위쪽으로 펼쳐진 잎 모양), 로터스 기둥(서로 오므리고 있는 꽃받침 같은 잎 모양), 파피루스 기둥(닫힌 주두 모양) 등 다양한 형태를 지니고 있다. 나일강 유역의 습지를 따라 무리지어 서식하는 파피루스를 암시하는 다주실은 강력한 물의 상징성을 드러낸다. 마치 그곳이 최초의 대양으로 넘쳐흐르는 듯한 인상을 준다. 조각에 가까운 이러한 중심 요소에 자연으로부터 영감을 받은 벽장식이 가미되어 있는데, 파피루스 모티브와 우라에우스uraeus, 즉 신성한 뱀의 모티브가 반복되고 변형된다. 일상생활의 모습이나 신화와 종교에서 다뤄지는 일화를 묘사한 양각화와 벽화도 흔하다. 피어 위의 문장이 새겨진 프리즈에는 연꽃의 이미지도 등장한다.

오른쪽 위부터 :
조세르 왕의 장제 신전, 담청색 도기 장식, 남쪽 무덤의 내부, 기원전 2680년, 사카라

프톨레마이오스 시대 신전의 다주식 홀, 19세기의 복원도, 기원전 150년. 상징적 의미들로 가득한 이 수채화는 이집트 신전의 화려하고 아주 다채로운 장식을 보여주고 있다.

왼쪽과 위 :
아몬-라 신전의 다주식 홀, 기원전 1290-1260년, 카르나크.
134개의 기둥으로 유명한 이 거대한 신전의 내부에서 빛은 구멍 뚫린 석재로 만들어진 전형적인 창문을 통해 들어온다.

메소포타미아

메소포타미아 문명은 건축에 적용되었던 점성학과 천문학적 지식(고대 이집트인들은 이 지식에 따라 건물의 방위를 정했다)뿐만 아니라 훗날 페르시아의 아케메네스 왕조를 통해 다시 등장하게 되는 장식적인 양식을 여러 중동 지역에 퍼뜨렸다.

메소포타미아 건축은 수메르 문명과 아카드 문명(기원전 4000년)에서부터 아시리아-바빌로니아 복고(기원전 12세기부터 6세기까지)에 이르는 약 4000년 동안 전개되었다. 이 시기 말엽에 알렉산더 대왕이 이끄는 마케도니아의 정복군에 의해 고대 왕국이 멸망했다. 현재 남아 있는 건물도 얼마 되지 않고(남아 있는 것은 거의 기초 부분일 뿐이며 그것도 문명 초기 단계에서 나온 것들이다), 수메르 건축이나 아카드 건축에 대해 알려진 것도 거의 없는 형편이다. 그러나 이 지역 역사의 제 2단계에 대해서 알려진 이야기들은 더 정확하고 믿을 만하다. 고고학적 조사를 통해 코르사바드가 발굴되었는데, 이 도시의 북동부 지역은 사르곤 2세(기원전 721-705년)의 거대한 궁전 건물을 중심으로 펼쳐져 있다. 아시리아 건축의 특징은 '라마수'라는 형상에서 찾을 수 있다. 이것은 황소의 몸과 사람의 머리, 독수리의 날개를 하고 있는 자비로운 영물

절대신 아후라 마즈다 상징 아래 사람의 머리를 맞대고 있는 한 쌍의 날개 달린 사자, 역청 도기, 수사에 있는 다리우스 1세 왕궁(기원전 521-485년), 파리 루브르 박물관

위 :
제임스 퍼거슨, 쿠윤지크에 세워진 센나케리브 왕궁의 복원도, 1872년

코르사바드에 세워진
사르곤 2세의 왕궁
복원도

의 모습을 표현한 것으로 여타 도시에서도 공통적으로 발견되는데, 도시 성문과 왕의 알현실 입구를 지키는 위치에 세워져 있다. 코르사바드 발굴 과정에서 포티코의 대현관을 장식했던 것으로 추정되는 기둥의 주초가 출토되기도 했다.

장식

마리에 있는 바빌로니아 왕궁(기원전 2000년경)에서 출토된 얼마 안 되는 회화 장식의 파편들이 남아 있을 뿐이다. 메소포타미아 문명 말기의 여러 문화에서 발견되는 장식 유형은 바벨 지역의 이슈타르 문처럼 형상들이 새겨진 유약

바른 벽돌로 이루어져 있다. 님로드, 니네베, 코르사바드에 있던 왕궁들은 통치자의 공적을 기리거나 종교 의식을 묘사하는 석재 부조로 장식되어 있었다. 일반적으로 사용되던 장식 모티브는 연꽃과 장미 매듭이다.

아케메네스

아케메네스 왕조 통치하의 페르시아 제국에서 발전한 구조와 장식들은 주로 메소포타미아 문명에서 유래된 것이었다. 그러나 아케메네스의 방들이 규칙적인 모양을 하고 있는데 반해(아시리아와 바빌로니아 건축의 경우처럼 거의 정방형이다), 메소포타미아 문명에

서는 방들이 내부의 중정을 중심으로 배치되지 않고 오히려 거대한 다주실 주위를 감싸고 있다. 이 내부 공간(아파다나)은 전체 건물의 한 가운데에 위치해 있다. 그러나 사자와 소, 라마수가 새겨진 벽돌 부조와 유약이 사용된 것으로 보아 아케메네스의 장식이 고대 메소포타미아의 장식과 유사했음을 알 수 있다. 장미매듭과 삼각형, 작은 멜론 무늬(총안 무늬) 모티브처럼 화려한 아케메네스 장식이 페르세폴리스 왕궁에서 발견된다. 메소포타미아 건축과 다른 양상으로는 기둥의 이중적 모습에서 찾을 수 있다. 서로 등을 돌리고 있는 사자와 황소, 흰목대머리수리 상과 소

아파다나로 연결되는 계단 모습, 기원전 5세기, 페르세폴리스, 이란 타흐트 잠쉬드

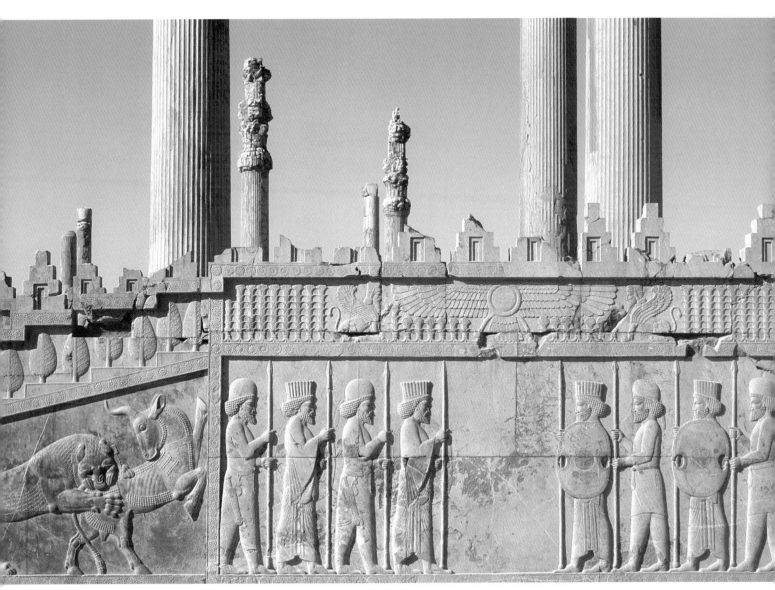

용돌이 무늬가 주두에 조각되어 있다.

크레타 문명과 미케네 문명

역사가들이 '그리스의 기적'이라고 칭하는 선구적 문명이었다는 점에서 크레타(혹은 미노아) 문명과 미케네 문명은 공통점을 지닌다. 그러나 건축적 측면에서 볼 때, 이 두 문명처럼 서로 다른 문명도 없을 것이다. 크레타 문명은 섬 지역의 풍토에, 미케네 문명은 대륙(그리스 본토) 문화의 영향을 받았다. 미케

크노소스 궁의 북쪽 입구,
기원전 17세기, 크레타 섬

크노소스 궁과 주변 건물들의 배치도
1. 중정을 중심으로 형성된 궁을 여러 채의 일반 건물들이 둘러싸고 있다.
2. 별궁
3. 왕실의 별채 (J.D.S 펜들 베리의 도면, 1933–1954년)

크노소스 궁의 내부,
기원전 17세기, 크레타 섬

네와 티린스의 청동기시대 성채들은 방어벽으로 둘러싸여 있을 뿐만 아니라 산악 지형의 지세를 그대로 따라 정치적 중심지는 가장 높고 안전한 지점에 배치되어 있다. 이와는 대조적으로 크레타의 왕궁에서는 내부공간과 외부공간이 확실하게 구분되어 있지 않다. 최근의 고고학적 발굴 결과에 따르면, 미노아 문명의 왕궁들은 기존의 도시 격자 위에 세워졌고, 이 도시 격자의 도로 체계는 공공광장을 중심으로 조직되어 있어, 광장은 결국 왕궁의 거대한 내부 중정이 되었다고 한다. 전자의 경우는 닫힌 공간 체계이고, 후자는 열린 공간 체계를 지닌다. 미케네의 도시 공간은 위치와 주변 맥락에 따라 다양한 형태와 기능들로 배분되어 있는 반면, 미노아의 왕궁은 메소포타미아의 전형을 그대로 따르면서 도시 전체 평면의 통합된 축소판을 재현하고 있다.

미노아 예술과 미케네 예술의 장식 모티브에서는 근본적인 차이점이 발견되지 않는다. 이들 모두 기하학적 형태로 확대되거나 축소되어 묘사된 자연 요소에 기초하고 있다. 이러한 유사성은 두 문명 사이에 교류(바닥으로 갈수록 주신이 가늘어지는 기둥처럼)가 있었기 때문이며 동일한 건축 유형이 사용되고, 밝은 색을 선호하는 지중해 유역의 전형적인 특성을 공유했기 때문이기도 하다.

위 :
미케네 유적지,
그리스 펠로폰네소스 반도

왼쪽 :
미케네 성채의 평면
1. 사자문
2. 무덤 A 군락
3. 왕궁의 입구
4. 보존되고 있는 벽
5. 신전
6. 공식 알현실
7. 마당
8. 계단실
9. 메가론
10. 기둥 주택
11. 탑

0 50 m

건축 오더

건축 오더를 정립하고 변형시키는 데 크게 기여를 한 것은 그리스 고전 건축이다. 로마 제국이 번성하면서 고대 세계에 두루 전파됨으로써, 그리스에서 나온 건축 오더들은 로마의 지배가 끝난 이후에도 존속되어 19세기까지 서양의 건축 양식을 판가름하는 기본적인 코드가 되었다. 가장 대표적인 오더는 도리아, 이오니아, 코린트 오더이며 터스칸 오더와 콤포지트 오더도 주목할 만하다.

도리아식 오더

고대 그리스인들이 가장 아름답고 순수한 오더로 간주한 도리아식 오더는 기원전 12세기에 펠로폰네소스를 침략한 도리아인들에 의해 널리 전파되었다. 드럼형 기둥(초기 오더에서는 주초 없이 스타일로베이트 위에 바로 놓였다)과 아바쿠스와 에키누스로 이루어진 주두가 특징이다. 이 주두 위에는 메토프와 트리글리프로 장식된 상인방(엔타블러처)이 놓인다. 아크로터(조각된 굽도리)는 보통 처마에서 발견된다. 기둥 위에 새겨진 모서리가 날카로운 플루트는 16개에서 20개로 다양하게 나타난다. 기둥 최상부는 깃collar과 고리ring, 테annulet로 처리된다. 기둥을 가늘게 만듦으로써 기둥의 높이와 직경 사이의 비율을 조정하고, 엔타블러처의 높이는 기둥 높이의 약 1/3로 정해진다.

이오니아식 오더

이 오더를 만든 이들은 도리아인들의 침략으로 본토를 잃고 아나톨리아 중서부 해안과 에게 해의 여러 섬에 정착한 이오니아인들(기원전 580-537년)이었다. 이오니아 주두의 원류가 된 곳은 식물의 형태로부터 영감을 얻어 양쪽에 두 개의 나선형 소용돌이 무늬를 사용

왼쪽 :
도리아 신전

라리사의 볼루트가 있는
아이올리스 주두,
기원전 7세기,
이스탄불 고고학
박물관

트리글리프
메토프
아키트레이브
주두
기둥
스타일로베이트

오른쪽 :
포르투나 비릴레 신전,
기원전 1세기, 로마

했던 아이올리스 지역이다. 이오니아식 오더는 도리아식보다 가늘고 덜 뾰족하지만, 평평한 면에 의해 분리되는 플루트 수(20개에서 24개까지로)가 더 많다. 기둥은 플린스(대좌)로 지지되는 정교한 주초 위에 놓인다. 연속되는 토루스(볼록) 몰딩과 스코티아(오목) 몰딩 위에 세워진 기둥은 매끈하게 처리되거나, 에그-앤-다트로 장식된 아스트라갈(염주모양 몰딩)로 끝난다. 이 아스트라갈은 기둥 최상부에 놓이는 깃 역할을 하기도 한다.

이오니아식 주두에서 아바쿠스는 대폭 축소되고 에그-앤-다트 모티브가 새겨진 프리즈로 모아지는 나선형 소용돌이무늬가 특징적으로 나타난다. 엔타블러처에는 매끈하게 처리되거나 시마티움(왕관모양 몰딩)으로 에워싸인 띠로 구성된 프리즈가 있다. 딘텔 열에 의해 지지되는 이 몰딩은 에그-앤-다트 모티브로 장식되어 있다. 이 프리즈 위에 게이손과 시마(이중으로 굴곡진 돌출된 몰딩)가 놓인다. 로마에서 사용된 이오니아식 오더에서 볼루트를 서로 연결하는 요소는 직선으로 처리되거나 식물 모티브로 장식되었다. 기둥 아래쪽 1/3 지점까지의 플루팅은 작은 토루스로 대체되고 프리즈가 장식되기도 했다.

코린트식 오더

코린트식 기둥은 주초와 주신이 이오니아식과 유사하지만, 종 모양의 주두로 이오니아식과 구별된다. 주두는 휘감아 도는 여러 줄의 아칸서스 잎과, 아바쿠스 가장자리 아래쪽의 작은 나선형 소용돌이무늬로 이루어진다. 이 기둥은 종종 내부의 콜로네이드에 사용되어 '모서리 처리 문제'에 대한 해결안이 되기도 했다. 코린트식 오더는 로마 건축에서 널리 사용되었다. 로마 건축에서 이 오더는 훗날 이오니아식 오더와 결합되어 콤포지트 오더를 만들어 낸다. 코린트식 주두 위에 이오니아식 볼루트가 삽입된 이 오더는 지나치게 장식적인 느낌을 준다.

터스칸 오더

에트루리아에서 널리 사용되었기 때문에 이름이 붙여진 터스칸 오더의 특징은 절제된 장식이다. 도리아식 오더의 기본적인 특질을 따르고 있지만, 기둥 부분이 보다 단순화되어 있고 엔타블러처도 매끈하게 처리되거나 장식이 거의 없다.

이오니아식 주두

코린트식 주두

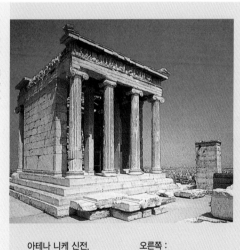

게이손과 시마
딘텔
시마티움
상인방

아테나 니케 신전, 기원전 420년경, 아테네, 아크로폴리스. 이오니아 주두가 앞쪽으로 나와 있기 때문에 건축가 칼리크라테스는 모서리에 대각선 방향으로 볼루트가 있는 주두를 놓았다. 이것은 "모서리 기둥"의 문제를 해결하려는 시도였다. 하지만 결국 그 해결방식은 그리 만족스럽지 못한 것으로 평가된다.

오른쪽 : 터스칸 주두

오른쪽 : 건축가 리시크라테스가 설계한 아테네의 "디오게네스의 랜턴"으로 알려진 기념비의 상부 복원도, 기원전 315년경

오더의 상징성

건축 오더가 지니는 상징적 의미는 1세기 로마의 건축가이자 기술자였던 비트루비우스의 『건축서De Architectura』에 잘 명시되어 있다. 이 최초의 건축 서적에서 비트루비우스는 오더와 그리스 로마의 모든 신들 사이의 관계를 규정함으로써 르네상스와 바로크 양식에 가서도 변하지 않는 가치를 오더에 부여하려고 했다.

그의 규정에 따르면, 도리아식 오더는 미네르바, 마르스, 헤라클레스와 연관된다. 신전과 마찬가지로 이 신들은 부드럽거나 온화한 느낌 대신, 강한 힘과 당당함을 풍기기 때문이다. 코린트식 오더는 비너스, 플로라, 프로세르피네, 특히 물의 요정들과 비교된다. 꽃 모티브가 사용되었기 때문에 달콤함과 신선함, 기쁨 등을 전달한다. 비트루비우스에 따르면, 코린트식 주두는 코린트 출신의 젊은 아가씨가 아칸서스 잎을 정교한 수법으로 엮어 바구니를 만드는 광경을 관찰하던 칼리마쿠스에 의해 디자인되었다고 한다. 이러한 이야

기는 이 오더의 섬세함과 우아함을 더 강조해 준다. 마지막으로 이오니아식 오더는 도리아식 오더와 코린트 오더의 중간 단계로, '온화한' 본성을 지닌 주노, 디아나, 바쿠스와 같은 신과 연관되었다.

비트루비우스가 세운 전제들을 그대로 이어받아 레온 바티스타 알베르티, 브라만테, 미켈란젤로, 세바스티아노 세를리오(가장 유명한 인물들만 거론해 보면) 같은 르네상스의 이론가들과 건축가들은 다음과 같이 확연히 대응되는 세 가지 건축 오더의 기본적인 특성들을 인식했다.

도리아식 오더　　남성다운
이오니아식 오더　　여성다운
코린트식 오더　　처녀다운

이러한 상징적 의미들은 모뉴먼트의 유형과 구조에 영향을 주었다. 모뉴먼트에 함축된 의미에 따라 오더들이 선택된 것이다. 남성다운 성향이 순교자들의 영웅적인 업적과 연관되면서, 도리아식 오더는 베드로 성당의 콜로네이드에 사용되기에 적합한 것으로 여겨졌다. 또한 도리아식 오더는 방어용 문이나 병기고 같은 군사 시설들에도 사용되었다.

터스칸 오더나 러스틱 오더를 사용할 경우에도 이와 동일한 원리가 기본적으로 작용했으며, 이는 18세기까지 꾸준히 이어졌다. 이오니아식 오더는 개인 저택이나 우아함을 요구하는 건물처럼 비교적 위엄성이 약한 건축물에 사용하기에 적합한 것으로 간주되었다. 그 자체만으로도 풍부한 장식 역할을 했던 코린트식 오더는 성모 마리아에게 봉헌된 성당에 자주 사용되었다.

잔 로렌초 베르니니,
베드로 성당의 콜로네이드,
1660-1667년

팡테옹(공식명칭은 생트 준비에브),
1757-1792년, 파리.
자크 제르멩 수플로가 설계하고, 파리의 수호성인 이름을 그대로 붙여 부르던 이 교회는 프랑스 대혁명 시기에 일반 건물로 바뀌면서 1791년에 팡테옹이라는 새 명칭을 갖게 된다. 신고전주의 시대의 대표적인 이론가 로지에가 "완벽한 건축이 무엇인지 보여주는 최고의 사례"라고 지적한 이 건물의 페디먼트는 얕은 부조로 장식되어 있으며, 플루트 처리된 코린트식 기둥은 고전주의의 영향을 잘 드러내고 있다.

초기 기독교 건축과 비잔틴 건축

비잔틴 건축은 그리스 로마 예술과 같은 줄기에서 뻗어 나왔다고 할 수 있다. 동일한 양식적 코드, 즉 고대 후기의 양식적 코드에서 출발했지만 비잔틴 건축은 그 원류가 밟아 갔던 길과는 전혀 다른 고유한 방향으로 발전해 갔다.

비잔틴 제국의 형성과 전성기, 쇠퇴기는 1000년이 넘는 기간 동안(330년에서 1453년) 전개된다. 수세기를 지나는 동안 로마에서부터 모스크바에 이르는 광범위한 지역과 문화권에 걸쳐 매우 독창적이고 다양한 건축 양식이 생겨나면서 양식적으로 엄청난 발전이 이루어졌다.

새로운 양식적 조류의 근본 원인은 기독교가 도입되면서 고대의 건축 유형에 새로운 종교적 요구사항을 적용해야 하는 필요성 때문이었다.

기독교 로마

이 새로운 현실에 직면한 최초의 도시는 로마였다. 공공시설이었던 바실리카를 새로운 신전으로 활용한 것은 성직자 계층에게 국한되었던 종교가 누구나 참여할 수 있도록 바뀐 세태를 잘 드러내고 있다. 건물들은 여전히 그리스 로마풍에 머물러 있었다. 기둥은 코린트식 오더로 되어 있었으며, 파로스 섬의 백색 대리석으로 만들어졌다. 그러나 앱스에서 발견되는 모자이크 요소들은 기독교적 토양에서 나온 것임에 틀림 없다. 이교도의 님파에움Nymphaeum(님프 신에게 봉헌된 그리스 로마의 기념비)에서 유래한 원형 건물들은 이제 교회로 이용되기 시작했다. 이러한 경우에

라테란의 성 요한 세례당,
15세기 초반, 로마, 라테란 궁의 님파에움 위에 콘스탄티누스가 세운 교회

성 사비나 성당,
서기 417–432년, 로마.
이 코린트식 기둥들은 파르테논 신전과 마찬가지로 파로스 섬의 백색 대리석으로 만들어졌다.

도 마찬가지로 형태의 원천은 고전에서 나온 것이지만, 기독교의 장식적 주제들이 활용됨으로써 그 분위기와 의미가 변화했다.

이탈리아 라베나

따라서 주된 차이점은 건축 형태보다는 장식에서 나타난다고 할 수 있다. 라베나에 남아 있는 제단의 칸막이처럼 복잡하고 정교한 작품들은 후기 로마 문화에 속한 꽃 모양 모티브로 장식되어 있는 반면, 십자가 모티브와 영혼의 상징인 공작은 기독교의 영향을 그대로 반영한다. 이 새로운 장식은 때마침 정교하게 발전된 코린트식 주두 유형을 위주로 이루어졌으며, 십자가의 이미지

에 맞게 일종의 레이스처럼 평평하게 처리되었다. 이러한 건축 양식에서 중요한 요소는 주로 원형의 내부공간 위에 솟아 혁신적으로 사용된 돔이나 큐폴라다. 이런 유형 중 대표적인 것은 라베나에 있는 성 비탈레 성당이다. 콘스탄티노플의 성 세르기우스와 바쿠스 성당의 영향을 받은 이 교회는 9세기와 10세기 제국 건축의 모델이 된 곳이다.

그리스와 러시아

돔을 일종의 천공으로 간주하는 개념에는 기독교적 가치가 담겨 있으며, 이 가치는 전능자 그리스도(모든 만물의 주님)를 칼로트의 중심에 놓는 방식에서 가장 잘 표현되어 있다. 돔의 모양은 넘

치는 빛을 끌어들여 교회 내부 공간 자체를 변모시켰을 뿐만 아니라 건물의 모양새와 건물 외부의 의미도 바꾸어 놓았다. 그리스와 러시아에서 십자형 평면 위로 솟아 오른 동양풍의 돔은 각 교회를 일종의 축소된 도시로 만들어냄으로써 마치 벽돌로 지어진 천상의 예루살렘처럼 보이게 한다.

콘스탄티누스 바실리카 내부, 서기 305-312년, 독일 트리어. 콘스탄티누스 대제 치하에 세워지고 나서 훗날 봉헌된 이 건물은 교회로 전용되었던 가장 오래된 바실리카 중에 한 곳이다.

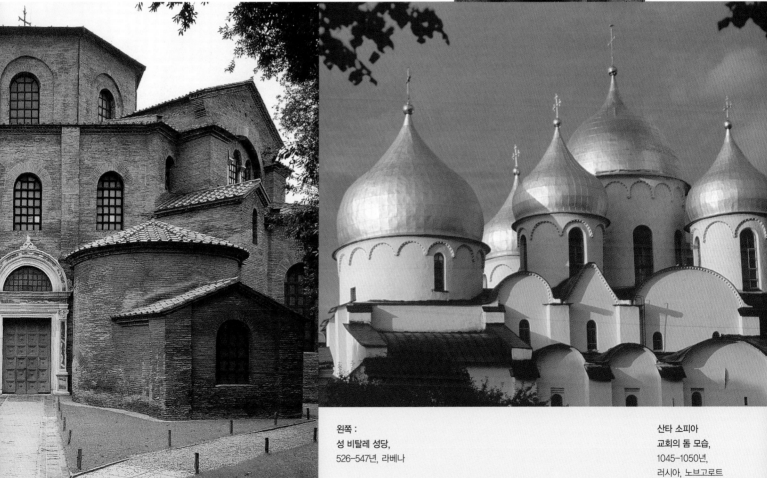

왼쪽 :
성 비탈레 성당,
526-547년, 라베나

산타 소피아
교회의 돔 모습,
1045-1050년,
러시아, 노브고로트

데오도릭 대제의
왕궁, 7-8세기,
이탈리아, 라베나

바바리안 건축

성 드니 성당의 난간 판,
메로빙 왕조, 라피다리움, 성 드니.
현재 남아 있는 파편들을 통해 판단해 볼 때,
바바리안 건축은 고전 건축의 자연적 형태를
양식화한 조각적 요소들을 사용했음을 알 수
있다.

20세기의 사료편찬에서 '바바리안'이 라는 부정적인 개념은 결국 배제되었다. 이 용어는 그리스 역사가인 헤로도 토스로부터 나왔다. 그는 그리스 말을 제대로 구사하지 못하는 외국인들을 가리키기 위해 '바바로스'(말더듬이)라는 단어를 사용했다. 이들 중에는 심지어 페르시아의 아케메네스(111-211쪽 참고)도 포함되었다. 시간이 흐르면서 이 단어는 부정적인 함축 의미를 지닌 말로 일반화되었고, 미성숙한 문명의 사람들을 지칭하는 데 사용되었다. 그러나 19세기에 와서 독일 역사가들은 상반된 입장을 내세우기 시작했다. 바바리안 문명의 '후손'이기도 한 독일인들

은 상이한 문명권의 사람들이 로마 문명권에 처음으로 발을 디뎠던 역사의 한 순간을 묘사하는 '바바리안의 침략' 설을 받아들이지 않으려 했다. 오히려 그들은 폴크스반데룽Volkswanderung (사람들의 이주)이라는 말을 더 선호함으로써, 이 바바리안 문화의 역할과 서양 세계에 크게 기여한 부분을 강조했다.

건축과 조각 장식

제국의 문화에 매료된 바바리안들은 곧 로마인으로 동화되었다. 처음에 이들은 군대의 비숙련공으로 고용되었다가 점차 국가의 행정직에 올랐고, 제국이 멸망한 후에는 소위 로마 바바리안들이 권

생-장 세례당,
7세기, 건물 외관,
프랑스, 푸아티에.
라베나의 갈라 플라
키디아 영묘를 모델
로 한 이 프랑스 모
뉴먼트의 외벽은 다
양한 건축 요소와 장
식 요소로 치장되어
있다.

력을 쥐게 되었다. 바바리안 문화가 중세 문명에 미친 영향은 장식에 대한 그들만의 독특한 접근 방식에서 잘 드러난다. 이들의 영향을 통해 장식은 고도로 기하학적으로 발달해 거의 문장에 가까워, 자연적 모습은 더 이상 찾아 볼 수 없다. 심지어 주두와 같은 그리스 로마 건축과 후기 로마 건축의 전형적인 요소들도 이 새로운 감각에 따라 재해석되었다. 테나일레tenaille 끈과 같은 전형적인 바바리안 모티브와 함께, 중세 내내 널리 사용되게 될 또 다른 장식 형태들이 대두되었다. 이 중 지랄레 아비타토girale abitato라고 불리는 모티브는 새들로 가득한 포도나무 덩굴을 기하학적으로 해석한 것으로, 안티오크에 있는 로마의 모자이크(1세기)에서 발견할 수 있다. 바바리안 문화가 이렇게 로마 문화로 동화되는 과정은 어떤 측면에서 볼 때 기독교로의 전향을 시작한 것이기도

했다. 이제 십자가 같은 뚜렷한 기독교적 기호들은 완전히 새로운 양식으로 해석되기 시작했다.

건물 유형

바바리안 건축 중 현재 남아 있는 얼마 안 되는 건물들은 교회와 세례당이다. 아주 드물게나마 이탈리아 라베나에서 도시 공공시설을 발견할 수도 있다. 기원이나 기능이 여전히 논쟁 중에 있음에도 불구하고, 이 건물 자체는 콘스탄틴 문화나 비잔틴 문화에 기초하고 있는 것으로 보인다.

바바리안 건축가들은 기존의 건물을 재사용하는 데 그치곤 했다. 투르의 생마르탱 성당과 같은 프랑스 메로빙 왕조 시대(5세기에서 6세기)의 몇몇 바실리카는 문헌에 기록된 묘사로만 알려졌는데, 푸아티에의 세례당은 라베나에 있는 갈라 플라키디아 영묘를 연상시킨

다. 스페인 오비에도(9세기)의 나란코 궁전(9세기)은 소실된 7세기 건물들의 흔적을 보여준다. 이들 건물 양식은 고전 건축의 규칙들이 단순화된 것이다.

산타 마리아 데 나란코 궁전, 9세기, 스페인, 오비에도. 라미로 1세(842-850년)를 위해 건설한 이 건물은 7세기의 스페인 왕궁 양식을 그대로 반복하고 있다. 이 스페인 왕궁 양식은 후기 로마 건축을 바바리안 식으로 해석해 놓은 것이다.

이슬람 건축

비잔틴 건축처럼 이슬람 건축은 국가의 경계를 넘나드는 방대한 영역을 망라한다. 알라에 대한 믿음('이슬람'이란 말은 '신의 의지에 순종한다'는 뜻이다)이 온갖 다양한 문화를 하나로 융합할 수 있었던 것이다. 예언자 마호메트가 메카에서 메디나로 향한 헤지라(622년) 이후 한 세기가 조금 넘어 이슬람 세력은 아무 저항 없이 인도 국경과 스페인 남부에 이르는 방대한 영토로 확장되었다.(프랑크 왕국의 통치자 카를 마르텔은 스페인에서 북상하는 아랍 이슬람의 공격을 732년 푸아티에 전투에서 막아냈다.)

기본적 특징

이슬람 건축에 뿌리를 둔 여러 양식들은 모두 신인동형론적 재현을 금기하는 원리를 따른다. 구상 예술에까지도 이러한 제약을 가하는 이유는 종교적 전통에서 찾을 수 있다.

비록 코란 자체가 신에 대한 이미지(수라 5, 92)와 관련되는 의식만을 금지하고 있음에도, 전통적으로 내려오는 지침은 식물을 제외한 살아 있는 모든 것의 형상을 금지하는 데까지 확대 적용했다. 따라서 기하학적 모티브나 쿠픽(고대 아라비아 문자)의 비문들과 함께 이 식물의 이미지는 이슬람 건축의 가장 보편적인 장식 요소를 이룬다. 이슬람 건축의 특징으로 여러 종류의 아치들을 들 수 있는데, 편자 모양의 아치(혹은 무어양식의 아치), 사엽아치, 꼬인아치는 물론이거니와 양파 모양의 돔도 있다. 천장과 벽장식에서 전형적으로 나타나는 것은 무카르나스 디자인이다.(이것은 표면으로 이동하는 느낌을 주는 벌집 모양 셀들의 연속된 무늬다.)

장식되어 있는 이슬람제국 풍의 돔 드로잉,
출처: 에밀 프리스 다벤의 『아랍 예술』 Art Arabe d'après les Monuments du kaire』, A. Morel & Cie., 파리 1877년

타메를란 영묘,
1404년경, 우즈베키스탄, 사마르칸트. 구리미르("티무르의 무덤")로 알려진 이 기념비적 건물들에는 전형적인 제국시대 돔이 올려진 왕의 무덤뿐만 아니라 모스크와 수도원도 들어서 있다. 타메를란은 페르시아, 이라크, 아르메니아, 그루지아, 아나톨리아, 시리아와 인도위 일부 지역을 포함한 광활한 영토를 정복했다. 제국의 수도 사마르칸트에 그는 화려하고 멋진 여러 모뉴먼트를 세웠다.

아래
마스지드 이 샤의 돔,
1611-1629년. 이란, 이스파한

아래 :
대 모스크의 미나레트, 848–852년, 이라크 사마라.
알 말비야("나선")라 불리는 대모스크의 이 미나레트는
사마라에 지어진 다른 미나레트의 전형이었다. 어쩌면
카이로의 이븐 툴룬 모스크의 미나레트에도 영향을 주
었을 것이다.

아래 :
카이로 이븐 툴룬 모스크의 내부(9세기),
출처: 에밀 프리스 다벤의 『아랍 예술L' Art
Arabe』, 파리 1877년

아래 :
카이로 모스크의 미나
레트 그림, 출처: 에밀
프리스 다벤의 『아랍
예술L' Art Arabe』,
파리 1877년

이와 동시에 이슬람 건축, 특히 우마이야드 칼리프(661년–750년) 시기의 건축 또한 그리스 로마의 모델과 비잔틴 모델에서 영감을 끌어왔으며, 이러한 양상은 모스크에 사용된 기둥이나 주두와 같은 요소들에 잘 나타난다.

건물 유형

모스크 외에도 이슬람 건축에는 미나레트 같은 독특한 건물 유형이 있다. 이것은 발코니 역할을 하는 연단 달린 정방형이나 원기둥 모양의 탑이다.(아마도 시리아의 비잔틴 문화에서 발견되는 절충적 탑에서 유래되었을 것이다.) 이 미나레트로부터 무에진(기도 시각을 알리는 사람)은 신자들에게 믿음을 설파한다. 특히 놀랄 만한 것은 메소포타미아 문명의 지구라트에서 영향을 받은 사마리아의 나선형 미나레트(8세기에서 9세기)다. 11세기부터 나타나기 시작한 마드라사('연구한다'를 의미하는 아랍어에서 유래), 즉 이슬람 교육 시설은 일반적인 건축 유형으로 발전했다. 마드라사에는 적어도 한 곳의 이완(볼트로 덮인 거대한 홀)이 있었으며, 제자들과 스승, 관리인들을 위한 단위 공간이 소규모 중정 근처나 돔 아래쪽에 있다.

다른 문명과 접촉함으로써 영묘 등의 건물들이 건설되었는데, 타지마할처럼 엄청난 규모의 영묘들도 더러 발견된다.

아랍-노르만 건축, 무어 건축, 모사라베 건축

9세기와 15세기 사이에 서양 문명과 이슬람 문명이 서로 충돌하고 예술적 교류가 이루어지면서 발생한 양식들 간의 독특한 혼합 양상을 고려하지 않고서는 이슬람 건축에 대한 논의를 제대로 마무리 짓지 못할 것이다. '아랍-노르만' 이라는 용어는 노르만족(글자그대로, '북방 사람들'을 의미)의 통치 기간에 이탈리아 반도 남부에서 발견되는 건물 양식을 가리킨다. '무어'라는 말은 이슬람 문명이 베르베르 문화, 여전히 번성하는 그리스 로마계 서고트족, 그리고 이베리아 반도의 예술적 전통과 접촉하던 시기에 스페인과 북아프리카에 등장한 양식을 말한다. '모사라베'('아랍화된'이란 의미의 용어, 혹은 아랍어 '무스타리브'에서 유래한 '무데하르')라는 용어는 스페인 남부에서 기독교 전통과 이슬람 경향의 무어 양식이 혼재되며 등장한 양식을 의미한다.

아랍-노르만 건축

무역과 문화 교류의 요충지였던 이탈리아 남부에서는 오래도록 지속되던 비잔틴의 문화(아풀리아, 루카니아, 칼라브리아)와 이슬람 문화의 영향(시실리)이 이미 정착되어 있었다. 노르만족의 북벌은 1061년부터 시실리에서 권력을 확장시켜 나간 로베르토 구이스카르도가 캄파니아 지방을 정복하면서 1047년에 시작되었다. 루게로 2세, 굴리엘모 1세, 굴리엘모 2세의 뒤를 이은 로베르토는 초창기의 예술적 전통을 무시하고 기독교적 신앙과 전통의 맥락에서 아랍과 비잔틴 전통이 해석된 새롭고도 아주 독창적인 양식을 권장했다. 팔레르모와 시실리에서, 카펠라 팔라티나의 비잔틴 양식 모자이크는 코스마테스크 바닥(중세 이탈리아의 전형적인 바닥 문양, 대리석 공방인 코스마티에서 유래됨)과 무카르나스 천장(이슬람과 페르시아 전통 건축의 내쌓기 방식으로 된 천정 장식)과 함께 조화를 이루었다. 이 요소들

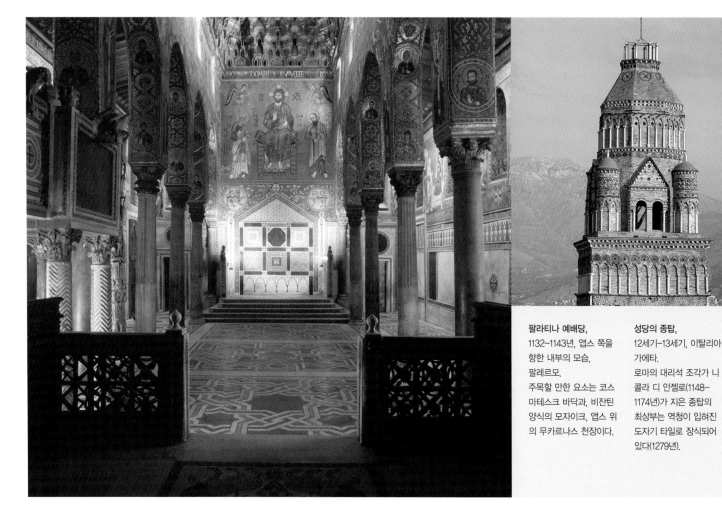

팔라티나 예배당,
1132–1143년, 앱스 쪽을 향한 내부의 모습, 팔레르모.
주목할 만한 요소는 코스마테스크 바닥과, 비잔틴 양식의 모자이크, 앱스 위의 무카르나스 천장이다.

성당의 종탑,
12세기–13세기, 이탈리아 가에타.
로마의 대리석 조각가 니콜라 디 안젤로(1148–1174년)가 지은 종탑의 최상부는 역청이 입혀진 도자기 타일로 장식되어 있다(1279년).

은 화려한 바그다드와 이스파한의 것에 버금갈 정도였다. 여러 양식이 적절하게 융합된 훌륭한 기념비인 몬네알레 성당 앱스의 교차아치들은 이슬람 전통이 잘 드러난 법랑 도기로 장식되었다.(체팔루 성당의 내부와 유사한 이곳의 내부 공간은 비잔틴 양식으로 되어 있다.)

이탈리아 남부에서는 이슬람의 영향이 노르만족의 지배 후에도 지속되었으며, 그 대표적 사례에는 아말피 성당의 천국의 회랑과 모로코의 미나레트를 연상시키는 제타의 성 에라스무스 성당의 종탑이 있다. 이탈리아의 여러 지역과 도시, 특히 바다를 터전으로 한 피사 공국 또한 아랍 문화의 영향을 받았다.

무어 건축과 모사라베 건축

스페인에서는 알모라비드 왕조(1056-1147년) 때 처음으로 여러 전통이 혼재되었으며, 스페인과 북아프리카(모로코, 튀니지, 알제리)를 지배했던 알모하드 시기(1130-1269년)에 또 다시 이 현상이 반복되었다. 그라나다 근처의 유명한 알함브라 궁전 이외에 이 시기에 나온 것으로는 알제리 틀렘센 모스크의 리브형 돔이 있다. 안달루시아에서 유래된 이 모스크의 각 요소들은 페르시아의 영향을 받은 다른 요소들과 조화를 이룬다. 스페인에서 일어난 기독교도의 레콘키스타(국토회복운동) 후에도 살아남은 무데하르 건축은 톨레도 성당과 코르도바의 안달루시아 도시에서 나온 대표적인 작품들을 자랑스럽게 선보였다. 역사 이래 가장 웅장한 건물 중 하나로 간주되는 이 도시의 모스크는 교회로 개조되어, 아랍 예술의 열렬한 애호가였던 찰스 5세의 분노를 샀다.

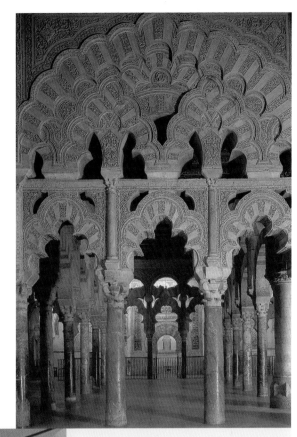

대모스크의 빌라비치오사 예배당, 13세기, 코르도바, 스페인 안달루시아 지방

왼쪽 :
천국의 회랑의 부분, 1266-1268년, 아말피 성당.
가는 쌍기둥 위에서 서로 교차하는 첨두아치들은 모로코의 미나레트를 장식하고 있는 유사한 모티브를 연상시킨다.

아래 :
산 지오반니 델리 에레미티 교회, 1132년, 팔레르모.
이슬람의 영향이 확연히 드러나는 양파 모양의 돔은 팔레르모의 또 다른 교회인 산 카탈도의 특징적인 요소이다.

로마네스크 건축

아래 :
1. 안장 모양의 지붕이 있는 파사드
2. 복합 지붕이 있는 파사드
3. 두 개의 탑이 있는 파사드

오른쪽 : 모데나 성당의 중앙 네이브 벽의 복원도, 이탈리아, 12세기.
1. 클리어스토리
2. 마트로네움 혹은 트리포리움
3. 아치 층

로마의 콘스탄티누스 개선문, 315년경에 완공, 오래된 판화

토어할레 혹은 개선문, 774년 이후, 독일 헤센, 로르슈. 세 개의 아치와 콤포지트 주두는 로마의 콘스탄티누스 개선문을 연상시킨다.

위 :
콘스탄티누스 시대 성 베드로 성당의 평면, 330년경, 로마

오른쪽 :
수도원 교회의 평면, 791-819년, 독일 헤센, 풀다

유럽 전역에 퍼진 최초의 예술 운동을 지칭하기 위해 여전히 관행적으로 사용되고 있는 '로마네스크'라는 말은 11세기와 12세기에 찬란하게 꽃피었던 건축 양식을 정의하고 이것을 이후에 등장한 고딕 양식과 구별하기 위해 19세기에 만들어졌다. 이 명칭은 14세기 건축에 내재된 것으로 추정하는 독일의 정신과 이보다 2세기 전의 건축에서 발견되는 로마적 특성 사이의 상반성을 암시한다.

카롤링거 왕조 양식과 오토 왕조 양식의 전제들

로마네스크 건축이 고전이라는 줄기에서 나온 새로운 가지처럼 성장했다는 확신에 찬 주장들은 충분히 타당하다. 이 전통은 카롤링거 왕조와 오토 왕조의 부흥기에 부활했으며, 그 부흥에는 기독교를 수용했던 콘스탄티누스 대제와 같은 로마의 황제들을 기념하려는 명백한 의도가 깔려 있었다. 로마에 있는 콘스탄티누스 개선문이 독일 로르슈의 카롤링거 수도원 개선문(토어할레 Torhalle)의 전형이 된 것은 우연이 아니었다. 한편 로마에 있는 라테란 궁전은 액스라샤펠(아헨)의 왕궁에 영향을 준 듯하다. 콘스탄티누스 대제의 통치 기간에 세워진 T형의 트랜셉트와 거대한 아트리움, 지하 납골당이 있었던 구 베드로 성당은 수많은 교회 건물의 모델이 되었다.

기본적 특징

로마인들로부터 물려받아 카롤링거 왕조와 오토 왕조의 영향이 가미된 로마네스크 건축은 주로 바실리카형 평면의 명쾌함과 구조의 뚜렷한 윤곽을 통해 표현된 유기적 공간을 보여준다. 이러한 양식을 나타내는 주된 요소는 2배 혹은 3배의 비율로 공간을 분배하는 둥근 아치다. 이러한 공간 체계는 스팬의 정방형 모듈을 기본 모듈로 하는 "전체 비례 체계"의 일부이다. 이 모듈은 측면 네이브(보통 아일aisle이라고 부른다)에서는 반으로 줄어든다. 또한 이 공간 체계는 교회 건물 자체와 트랜셉트, 나르텍스, 아트리움의 비례를 좌우한다. 정방형 모듈에 기초한 둥근 아치는 기둥과 피어가 반복되며 배치되는 복잡한 공간 체계를 연결하는 데 사용될 수 있다.

성당의 앱스 모습,
1030-1082년, 독일
라인 팔라티네이트
슈파이어

슈파이어 성당의 평면,
1082년.
살리 왕조의 정치적
명성의 상징인 이 교
회의 복잡하고 거대한
구조는 12세기 독일
성당의 대표적 전형이
었다.

마인츠 성당의 평면,
1081년, 독일 라인 팔
라티네이트, 마인츠.
건물의 서쪽과 동쪽에
배치된 두 곳의 성가
대석에는 트랜셉트와
납골당이 마련되어 있
다. 이중 성가대석은
건축물을 다채롭게 만
들 뿐만 아니라 상징
적인 의미, 즉 두 성인
을 기리기 위한 종교
적 차원의 의미도 전
달한다.

교회

지형이 서로 다른 유럽의 여러 지역에
서 로마네스크 교회의 파사드는 다양한
형태로 발전했다. 이탈리아 교회와 프
랑스 남부 교회의 파사드는 안장형 지
붕(두 곳의 경사면만 있는)이거나 한쪽
끝이 뾰족한 지붕(중앙 네이브 위의 중
간 부분이 더 높게 처리된 혼성지붕)이
었다.

스페인과, 독일, 프랑스 북부의 교회
파사드에는 종탑이 두 개인 경우도 더
러 있었다. 장미창은 파사드를 장식하
는 데 종종 사용되곤 했다. 앱스 공간은
더 작은 여러 개의 앱스로 분할되고 성

가대석이 추가되었다. 천장은 목조나
석조로 만들어졌으며, 반원형볼트나 교
차볼트가 일반적으로 사용되었다. 외관
에서 보이는 혁신적인 변화로는 네이브
와 트랜셉트 사이의 교차 공간 위로 높
이 솟아오른 탑과 돔형 지붕이 있다.

혁신적인 내부 공간의 요소는 마트
로네움이다. 애초에 이곳은 중앙 네이
브의 측면을 따라 여성용으로 계획된
공간이었지만, 훗날 많은 교회에서 그
저 장식을 위한 구조물 정도(블라인드
트리포리움)로 축소되었다. 이 위로는
클리어스토리clerestory('빛이 들어오는
층'이라는 뜻의 중세 영어인 '클리어스

토리clere story'에서 유래)가 놓이기도
했다.

또 다른 새로운 양상은 교회 동쪽에
배치되던 성가대석 맞은편에 성가대석
이 하나 더 보태진 이중 성가대석이다.

로마네스크 양식의 전형적인 특징은
외벽, 즉 파사드와 측면벽과 앱스를 분
절하는 리듬감을 지닌 작은 블라인드
아케이드다. 고딕 건축에서 심도 있게
발전된 또 한 가지 기본 요소는 다양한
형태와 모티브로, 대현관과 주두, 윈도
우 임브레이져를 장식하고 때때로 파사
드 전체 표면을 장식하는 장엄한 조각
장식들이다.

유럽의 로마네스크 양식

유럽의 로마네스크 건축은 기본적으로 네 단계로 구분될 수 있다. '초기 로마네스크'(955–1030년)로 알려진 첫 번째 단계는 이탈리아와 스페인 카탈로니아 지방에서 생겨났다.

프랑스의 루아르, 손, 노르망디와 이탈리아의 롬바르디아에서 근본적인 변화가 일어났다(1030–1080년). 이어 진정한 로마네스크 양식(1080–1150년)은 독일, 영국, 스칸디나비아 주변국으로 번져갔다. 말기(13세기)에도 이 특징들은 이어졌다. 다만 초기 고딕 양식과 섞이는 경우가 더러 있었다.

프랑스와 영국

노르만족의 침략 이후, 프랑스는 로마네스크 양식을 적극적으로 받아들였다. 남부 노르망디의 캉에 생테티엔 성당을 세운 사람은 노르만족 통치자인 정복자 윌리엄이었으며, 그의 부인인 마틸다는 그곳에 트리니테 수녀원을 지었다. 클루니 수도회와 시토 수도회의 개혁 운동으로 대두된 웅장하고 혼합된 건축 양식이 20여 채의 지방 교회 건물과 함께 부르고뉴 지방에서부터 번져나갔다. 프랑스 로마네스크 양식이 가장 잘 표현된 사례는 고딕 건축의 서막을 알리는 성 드니 성당이다.

노르만족의 침략으로 로마네스크 양식이 영국에 도입되었으며, 앱스와 앰뷸러토리ambulatory로 유명한 이곳 교회들에 그 영향이 미쳤다.

이탈리아, 스페인, 독일

이탈리아에서도 로마네스크 양식은 각 지역별 '분파'가 대두되면서 중대한 변화를 겪었다. 도시에서는 고전은 물론 동양까지 포함해 광범위한 전통으로부터 영향을 받아 자율적인 양식으로 거듭난 기념비적인 건물군이 세워졌다. 스페인의 로마네스크 건축은 순례 여행길과 관련되어 발전했으며, 곧이어 이

성 베드로 성당의 서측 모습, 12세기말, 독일 라인 팔라티네이트

홀리 트리니티 성당의 평면, 1096년 착공, 영국 노리치.
노르만의 영향을 받은 세 곳의 앱스가 연결된 원형 성가대석이 엠블러토리를 형성하고 있다.

산타 마리아 교회의 평면, 1020–1032년, 스페인, 헤로나, 리폴

가까운 오른쪽 :
노트르담 라 그랑드, 13세기 중반, 프랑스 비엔, 푸아티에

먼 오른쪽 :
성 요한 예배당, 1078년, 런던, 화이트 타워.
왕궁과 방어용 건축물로 세워진 화이트 타워는 노르만 시대 이래로 영국에서 가장 중요한 모뉴먼트 중에 하나이다.

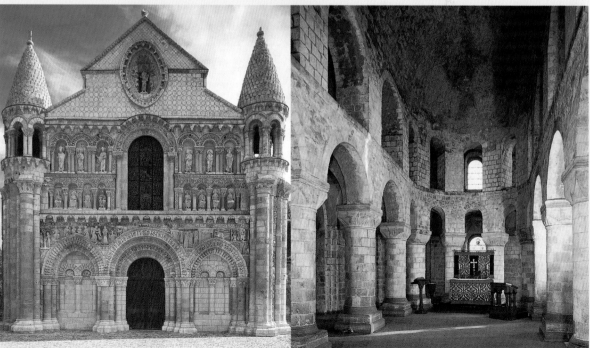

탈리아의 건축적 방식이 모방되었다. 가장 유명한 기념비 중에는 산티아고데 콤포스텔라 성당과 고요한 안정감을 풍기는 리폴의 산타 마리아 교회가 있다. 독일은 베스트베르크Westwerk를 통해 후기 로마네스크 양식을 내놓은 선두주자였다. 베스트베르크는 교회의 서쪽 끝에 있는 건축요소를 일컫는 말이다. 베스트베르크가 사용된 교회의 1층에는 로지아가 있는 탑과 네이브를 향해 개방된 아트리움이 특징적으로 나타나며, 대천사 미카엘에게 봉헌된 홀이 그 위에 놓인다.

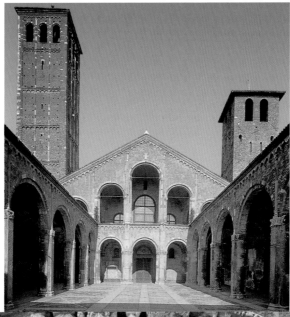

산탐브로지오 성당, 9–10세기, 밀라노. 유럽의 초기 건설가 길드와 석공 길드 중 한 곳의 일원이었던 공사책임자 코마치니는 콘스탄티누스 시대의 구 성 베드로 성당의 모습이 여전히 남아 있는 이 대규모 건축군에서 일했다.

성당의 파사드, 1093년 착공, 장미창 세부, 아풀리아 포쟈, 트로이아

고딕 건축

예술사의 다른 많은 용어들과 마찬가지로, '고딕'이란 말은 원래 비웃는 어조로 사용되었다. 이 말은 1533년에 작가 프랑수아 라블레에 의해 프랑스에 소개되었으며, 몇십 년이 지난 후에 이탈리아 사람인 조르조 바사리가 "고트족에 의해 수립된 … 수법"을 "괴기스럽고 야만적인"것으로 언급했다. 반면 형용사 고티쿠스gothicus는 이미 스크립투라 로마나(로마성경)이외의 방식으로 쓰인 성서 사본을 정의하기 위해 중세 라틴

어에서 이미 사용되었다. 고딕이라는 표현(자의적이며 부조화스럽고, 거친 의미를 함축하는)은 원래 라틴과 지중해 문화와 상반되는 북유럽 세계를 가리키기 위해 사용되던 것으로, 라틴 세계와 지중해 세계에서는 미와 조화를 자신들 문화만이 지닌 고유한 가치라고 간주했다. 이러한 사고는 영국과 프랑스의 예술사가들이 결국 이 문제를 재고하기 시작했던 18세기 중엽까지 지속되었다. 1797년에 제임스 홀은 소위 '숲

이론'이라는 것을 제안했다. 이 주장에 따르면, 고딕 양식은 독일의 고대 종족들이 숭배용 숲에 건설해 놓은 원시적인 목조 구조물에서부터 유래되었다고 한다. 좀 더 최근의 연구들은 고딕 양식을 조롱하는 이 모든 가설들을 반박하고 있으며, 고딕은 고전 양식과 그 파생 양식들만큼이나 품격 높은 양식으로 인정되고 있다. 사실상 고딕 복고 양식(160-161쪽 참고)이 19세기를 휩쓸었다는 사실을 기억해야 할 것이다.

기원

로마네스크 건축의 기원과 관련된 흔적이 서유럽의 여러 지역에서 나타나는 반면 고딕 건축의 발상지는 일반적으로

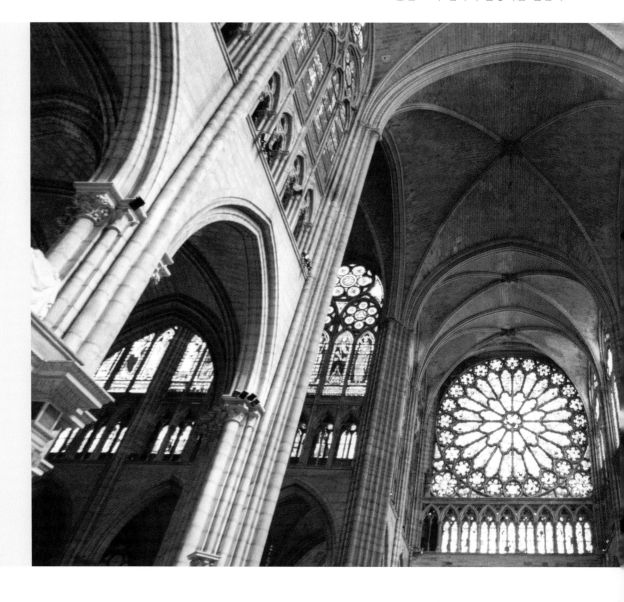

수도원 교회의 내부, 창문과 클리어스토리의 모습, 1140-1238년, 생드니 성당, 파리. 생드니 성당은 프랑스를 넘어 고딕 건축 전체의 비할 데 없는 대표적 전형이다. 최초의 건물은 쉬제르 대수도원장의 명령으로 세워졌다. 그는 우리에게 중세 사상에 대한 대부분의 지식을 전달해 준 저서를 쓴 비범한 인물이었다. 쉬제르에 따르면, 스테인드글라스 창에서 흘러나오는 빛은 정신세계를 충만케 하는 신의 말씀을 의미하는 은유적 표현이라고 한다.

프랑스 북부라는 것이 정설로 받아들여지고 있다. 그러나 '고딕'이라는 명칭을 붙일 만한 최초의 건물은 1140년 쉬제르의 주도하에 지어진 생드니 수도원이었다는 의견이 널리 수용된 때는 19세기뿐이었다. 앰뷸러토리로 둘러싸인 성가대석의 빛으로 넘쳐나는 구조물을 지닌 이 건물은 로마네스크의 특질로부터 새로운 완결미를 이끌어냄으로써 일드프랑스를 중심으로 고딕 양식이 번져나갈 수 있는 길을 열어주었다.

기본적 특징

고딕 건축은 내부 공간이 훨씬 밝다는 점에서 로마네스크 건축과 현격한 차이점을 보인다. 이러한 차이는 주로 첨두

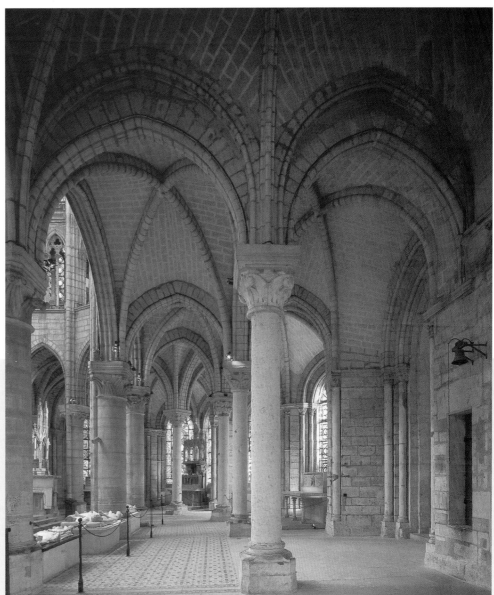

위 :
수도원 교회의 내부, 앰뷸러토리 모습, 1140–1144년, 생드니 성당, 파리.
1231년까지 대수도원장 쉬제르의 교회 대부분은 허물어지고 다시 지어졌다. 서쪽의 나르텍스와 남쪽 탑, 성가대석 주위의 밝은 앰뷸러토리만이 지금까지 남아 있다.

아래 :
수도원 교회의 평면,
1140–1238년경,
성 드니 성당, 파리

아미엥 성당의 네이브
단면, 비올레르뒤크의
드로잉

1. 버트레스
2. 램펀트 아치
3. 리브형 볼트
4. 첨두아치

**"홀 형 교회"의
다이어그램**

아치를 사용했기 때문에 생긴 것이다. 이 아치는 원형아치보다 더 큰 하중을 견딜 수 있었고, 창문도 훨씬 더 크게 내고, 피어의 크기도 작게 할 수 있었다. 9세기에 북아프리카의 이슬람 건축에서 이미 사용되었던 첨두아치는 유럽의 교회 설계에서 중요한 역할을 해왔다. 즉 이 아치는 상징적이며 종교적인 의미를 내포한 채 높이 치솟아 오르는 힘을 드러냄으로써 신에 대한 열망을 표현해 준다. 게다가 첨두아치와 리브형 볼트가 더 큰 안정성을 지녔기 때문에 피어와 기둥이 번갈아 하중을 받지 않고 피어만이 구조를 지탱할 수 있게 되었다.

중앙 네이브의 벽을 따라 배분된 요소들이 로마네스크 교회의 요소들과 동일한 상태로 남아 있었던 반면(아래쪽

부터 지지 아치, 블라인드 트리포리움 혹은 마트로네움, 클리어스토리), 고딕 건축에서 보이드는 확장되었고, 가는 줄 세공으로 된 레이스처럼 섬세하게 구멍이 나 있던 장미창과 창문들을 통해 장식이 점차 정교해졌다.

이렇게 벽에 큰 개구부가 생기면서 새로운 보강 구조와 지지 구조가 대두되었다. 특히 하중을 분산시키는 역할을 하는 플라잉 버트레스와 한쪽 홍예받침이 높은 아치가 고안되었다.

구조 기술이 개선되어 하늘로 솟는 모양이 보편화됨으로써 파사드의 탑 위와 트랜셉트의 교차부분 위로 첨탑이 세워졌다. 장식 또한 변했다. 즉 대현관과 주두뿐만 아니라 리브형 볼트, 다발모양 피어, 피너클(버트레스 위쪽에 난 첨탑)에도 여러 인물 형상과 서사적 요

왼쪽 위부터 :
트리어의 성모마리아 교회
평면, 독일

톨레도 성당의 평면,
스페인

위 :
웨스트민스터 사원과
주변 건물의 평면, 런던

소들이 등장한다. 프리즈에서는 로마네스크에서 전형적으로 나타났던 기하학적 무늬들이 아칸서스, 무화과, 담쟁이덩굴, 엉겅퀴 잎들을 통해 표현된 생생한 자연주의적 표현에 밀려 사라진 듯했다. 장식 요소들은 양식화된 잎장식 모티브(프랑스에서는 랭소rinceau)로 이루어졌으며, 특정한 건축 구조물에도 사용되었다.

평면 구성도 좀 더 복잡해져, 로마네스크의 라틴 십자형 대신에 원형 평면과 '홀형 교회Hallenkirche'가 주를 이루었다. 중앙 네이브가 높이 치솟을 경우에 '계단 모양'이라 불리는 서너 곳의 네이브가 에워싸는 홀형 교회의 평면은 측면 네이브의 창문에서부터 흘러들어오는 빛을 직접 받으며 단일하고 거대한 공간의 느낌을 자아낸다.

양식의 발전 과정과 양식의 규정

12세기 말부터 16세기 초에 이르는 오랜 기간 동안 고딕 양식은 여러 지역 고유의 색채를 띠며 지속적으로 발전해 갔다. 가장 완숙된 단계(대략 14세기 말에서 15세기 초반 40여 년 동안)는 그 복잡다단한 건축적 양상만큼 여러 수사어구로 묘사된다.

'국제적 고딕'은 고딕 양식이 어느 정도로 널리 퍼졌는지를 보여준다. '왕실 고딕'이라는 말(독일어로 '호프쿤스트')에는 왕실과 고딕 건축과의 연계성이 부각되어 있다. '플랑부아 고딕'(프랑스어의 '플랑부앙', 독일어로 우아한 양식을 뜻하는 '바이허 슈틸')은 굽이치는 모양의 선과 휘감아 올라가고 돌진하는 듯한 불꽃을 상기시킨다. 또한 이 말은 잎이나 꽃에서 영감을 얻은 풍부한 장식 모티브를 암시하기도 한다. 프랑스어인 '레요낭'(빛나는)은 특히 장미창에서 뿜어 나오는 빛을 의미한다.

엄청나게 다양한 종류와 이에 따른 명칭은 라틴 고딕(독일어 '슈페트고틱')에서 막을 내린다. 이 양식은 16세기 초까지 특히 이탈리아 르네상스 건축의 반향이 다소 늦게 전해진 북유럽 지역에서 지속되었다.

방대한 지역에 걸쳐 나타나면서, 유럽의 고딕 운동은 전형적인 국가적 양식을 양산해내기도 했다. 이것은 고딕 건축의 주제들이 다양하게 분화되어 나타난 여러 양상들을 통해 잘 알 수 있다.

프랑스

고딕 양식이 유럽에 퍼진 것은 어느 정도 고유한 독립성을 확보한 국가 권력

위 :
**밀라노 두오모의 평면,
이탈리아**

오른쪽 :
**두오모, 1386년 착공되어 1856년에 완공됨,
밀라노**

이 설립된 것과 맥락을 같이한다. 이 시기의 기념비들이 주로 도시에 세워진 점은 우연한 일이 아니다. 십자군 전쟁이 발발하고 통상 항로가 확장되던 시기에 고딕 양식은 동지중해 문화를 유럽 세계로 연결하는 일종의 콜링카드 역할을 했다는 주장도 제기될 만하다. 다양한 접근 방향이 수립되는 데 결정적인 역할을 한 곳은 12세기 중반의 일드프랑스 지역이었다. 12세기 말까지 프랑스 건축가들과 건설가들은 첨두아치의 구조적, 기술적 가능성을 확고하게 인식함으로써 샤르트르 대성당(1260년)을 통해 감탄할 만한 형식들을 만들어낼 수 있었다. 14세기에는 고딕 교회 건축이 더 정교하게 다듬어져, 구조체

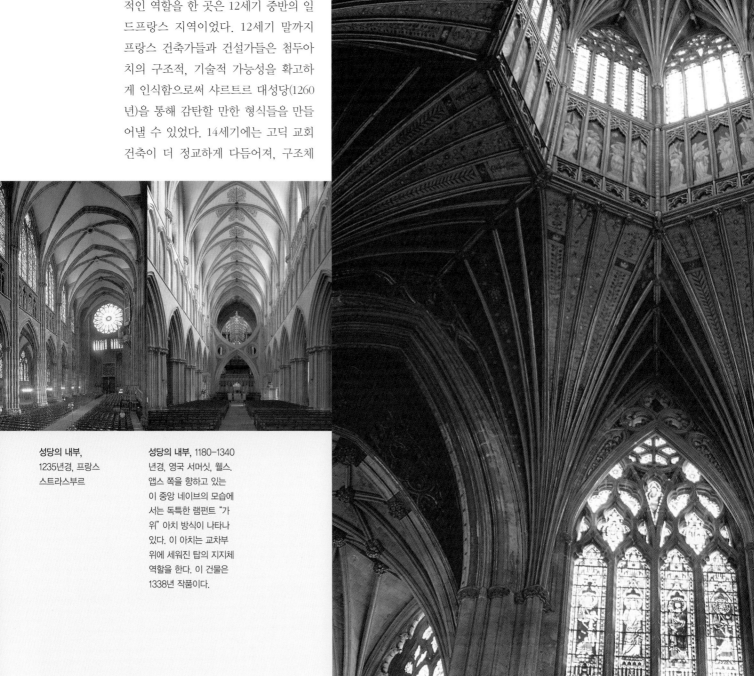

성당의 내부,
1235년경, 프랑스
스트라스부르

성당의 내부, 1180–1340
년경, 영국 서머싯, 웰스.
앱스 쪽을 향하고 있는
이 중앙 네이브의 모습에
서는 독특한 램펀트 "가
위" 아치 방식이 나타나
있다. 이 아치는 교차부
위에 세워진 탑의 지지체
역할을 한다. 이 건물은
1338년 작품이다.

는 가늘어지고 내부는 더 풍부한 빛으로 넘쳐나게 되었다. 15세기 플랑부아 고딕의 두드러진 특징은 이례적으로 풍부한 장식이다.

영국

프랑스 건축의 영향을 받은 영국은 그들만의 고유한 어휘를 통해 독특한 국가적 양식을 만들어냈다. '초기 영국'은 12세기 말에서 13세기 중반에 이르는 시기를 말하며, 이 시기에는 링컨 성당과 일리 성당의 별 모양 볼트와 같은 새로운 특징들이 나타났다. 13세기 후반에서부터 1340년대까지는 홈과 이중 곡선이 새겨진 리브로 꾸미는 '장식 양식'이 발달했다. '수직 양식'은 1300년경에 등

장하여 거의 15세기 말까지 지속되었다. 대담하게 솟아오른 수직 구조물이 인상적인 고안물들과 함께 세워진다.

스페인과 포르투갈

스페인과 포르투갈은 상대적으로 서서히 고딕 양식을 수용했다. 이곳에는 이슬람 세력의 지배가 점차 약해지던 13세기에 시토수도회를 통해 고딕 양식이 소개되었다. 한 세기 후에야 포르투갈에 처음으로 고딕 양식의 건물이 등장했다. 이것은 마누엘 1세(1495–1521년)의 이름을 딴 '마누엘리노 양식'이 확산되는 계기가 된 작품이었다. 스페인에서 이 양식에 해당하는 것이 '가톨릭 왕Reyes Católicos' 양식이다.

독일과 이탈리아

13세기 초반에 시작된 독일의 고딕 건축은 프랑스의 영향을 받았다. 마르부르크의 엘리자베스 교회는 랭스 성당을 상기시키고, 쾰른 성당은 아미엥 성당과 보베 성당의 느낌을 준다. 헬렌 교회에 적용된 방식들은 팔러 가문과 같은 대건축가들의 기여로 15세기 말까지 독일에서 지속적으로 사용되었다.

시토수도회에 의해 소개된 이탈리아의 고딕 양식은 고전적 전통뿐만 아니라 다양한 영역에서 종교 건물과 공공 건물을 좌우하던 부르고뉴 건축의 영향력에도 직면해야 했다.

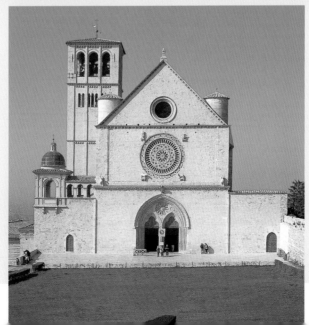

위 :
성당의 내부,
1248년 착공, 독일 라인란트, 쾰른

왼쪽 :
교차볼트와 목재 팔각당,
1322–1340년, 영국 케임브리지셔, 일리.
1322년 2월 22일에 교차부 위의 탑이 붕괴된 이후에 이 교회는 장엄한 모습으로 다시 지어졌다.

왼쪽 :
성 프란체스코 성당,
1228–1253년, 이탈리아 페루지아, 아시시

위 :
카스텔 델 몬테,
1240년경, 이탈리아 바리, 안드리아.
고전 시대의 영향을 받은 장식들이 나 있는 이 웅장한 성에서 부르고뉴의 요소들이 발견되며, 슈바벤의 프레데리크 2세의 "전형적인 인본주의"적 취향을 그대로 따르고 있다.

중국 건축

중국 문명은 그 역사가 매우 깊으며 극동의 많은 나라에 큰 영향을 미쳤다. 중국과 서양 세계의 접촉은 11세기와 12세기에 활발히 이루어졌다. 이 시기에 유럽 상인들은 실크로드를 따라 모험으로 가득한 여행길에 올랐으며, 고국으로 돌아와서는 화려한 궁전과 정원에 대한 기록을 남겼다.

고대의 전통
만리장성이 중국의 정치적 통일을 말해 주는 가장 돋보이는 증거물이긴 하지만, 시안에 있는 진시황의 왕릉은 이 시기에 건설된 최초의 거대한 기념비임에 틀림없다. 이 왕릉은 테라코타로 만든 병사들과 말들로 구성된 군대로 잘 알려져 있다. 고대에서부터 지금까지 남아 있는 가장 중요한 건물군인 중국의 왕릉에는 고도로 숙련된 솜씨들이 잘 드러나 있다. 불교 유적지 근처에서 발굴된 4세기의 암각화도 마찬가지다. 한나라 황제들(기원전 202년에서 서기 220년)의 무덤은 목재로 지어졌고, 그 평면은 훗날 석재로 복원되었을 것이

위 :
사찰과 강 위의 다리가 있는 풍경, 백운사를 묘사한 두루마리책의 세부, 1656년, 취리히 리트베르크 미술관, 드레노바츠 컬렉션

아래 :
가옥 모델, 채색된 테라코타, 서기 2세기, 캔자스시티 넬슨아트킨스 미술관

기년전(천단), 1420년 (1751년 복원되고, 화재 후 1889년에 다시 지어짐), 베이징 천단 공원. 정방형을 이루는 네 개의 중심 형 기둥을 둘러싼 원 위에 서 있는 12개의 기둥으로 유명한 이 원형 사찰에서 황제는 하늘(중국의 상징체계에서 하늘은 둥글고 땅은 사각형이다)의 운을 빌기 위해 정월에 제를 올렸다. 나무로 된 구조 부재의 다양한 색채는 기둥과 까치발, 보의 접합부를 보여준다. 이와 동일한 방식이 석재 건물에도 그대로 적용되었다.

다. 인도에서 들어온 불교가 중국에 전
파되면서(2세기) 상상력 넘치는 다양한
형태의 지붕이 돋보이는 파고다와 빼어
난 사찰들이 등장했다. 고대 중국의 기
념비적인 건물군 중 주목할 만한 것은
거의 훼손되지 않고 남아 있는 얼마 안
되는 유적 중 하나인 베이징의 자금성
이다.

특징과 건물 유형

중국어 '투무'(건설)는 고대 이래로 주
택을 지을 때 사용되어 오던 재료, 즉
흙(투)과 나무(무)를 가리킨다. 지형의
특색과 재료에 따라 건물들은 흙이나
석재, 벽돌 등으로 세워졌다.

평면은 사각형이며, 각 방은 명확한
질서에 따라 배치되었다. 골조는 굵은
목재로 만들었으며, 그 사이의 흙벽은
칸막이 역할을 했다. 이 건물들의 특징
은 굴곡지거나 평평하게 처리된 지붕이
다. 한 나라 말기(25년에서 220년)부터
는 나무판을 덮고 있는 단열용 점토층
위에 기와를 놓았으며, 이 기와들은 종
종 채색되기도 했다. 이러한 건설 방식

에 전형적으로 사용된 것은 전국시대
(기원전 475-221년)에 이미 완성된 지
붕 골조와 까치발 구조다. 한편 곡선형
의 지붕은 당나라 시대(618-907년)에
도입된 것으로 추정된다. 원형 건물은
드물었는데, 목재가 그 모양에 적합하
지 않았기 때문이다. 원기둥형 건물들
은 베이징에 있는 특이한 모양의 천단
처럼 공공 목적이나 종교적 목적 하에
지어졌다. 중국의 건설 방식을 보여주
는 두드러진 요소는 다리다. 다리는 서
양의 경우와 마찬가지로 홍예돌(석재
블록)이 아치의 스팬에서부터 뻗어 나
올 수도 있고, 수직으로 놓이거나 아치
의 안쪽 곡선 모양을 따라 굴곡이 지기
도 한다.

중국 건물의 조화로움을 한층 빛내
기 위해 만들어진 것이 일본 문화에서
널리 발전한 정원이다. 자연의 형용할
수 없는 본질을 상징하는 동양의 정원
은 식물과 바위, 연못 등을 조화롭게 배
치함으로써 산과 강, 숲의 장엄한 아름
다움을 환기시키며 자연의 오묘함을 재
창조한다.

중국의 지붕 유형
1. 장식기와가 없는 맞배지붕
2. 사모지붕
3. 장식기와가 있는 맞배지붕
4. 원뿔모양의 지붕
5. 용마루가 잘린 맞배지붕
6. 교차지붕
7. 우진각지붕
8. 다층 팔작
9. 팔작지붕

르네상스 건축

르네상스는 이탈리아에서 발생하여, 유럽 전역에 여러 형태로 전파된 문화현상이다. 이 시기에 특징적으로 나타난 조화감과 균형감은 북유럽 고딕 양식의 '수직으로 치솟는' 양식에 물들지 않은 이탈리아의 중세 건물들을 통해 볼 수 있다. '르네상스'라는 용어는 스위스 역사가 야콥 부르크하르트에 의해 1860년에 출판된 『이탈리아 르네상스 문명』에서 처음으로 사용되었다. 그러나 16세기에 이미 조르조 바사리는 고대의 조화로움으로 회귀하는 차원에서 예술이 부활하고 번성하는 현상을 언급하기 위해 '복고의 전성기'라는 말을 사용했다.

그는 한 세기 전에 고딕 건축을 정의하기 위해 레온 바티스타 알베르티가 만든 '최신 유행'에 반대하며 이 말을 거론했다. 심지어 '르네상스'란 용어는 너무 모호해 이 거대한 운동을 묘사하기에 충분해 보이지 않는다. 따라서 15세기는 '초기 르네상스', 16세기의 30년은 '성기 르네상스', 1530년대부터는 '후기 르네상스'(매너리즘을 포함하여)라고 지칭한다.

기본적인 특징

이탈리아 북부의 수도원이었던 파비아의 은둔수도원Certosa은 고딕 양식과 르

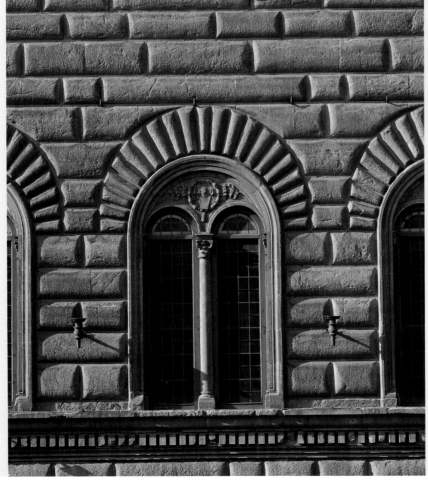

팔라초 스트로치의 파사드, 세부 모습, 15세기 말, 피렌체

레온 바티스타 알베르티, 산탄드레아 성당의 내부, 1470년경, 이탈리아 만토바.
아키트레이브, 필라스터, 주두에서 고전의 영향이 잘 드러나 있다.

익명의 예술가(피에로 델라 프란체스카 혹은 줄리아노 다 상갈로의 작품으로 추정되기도 함), **이상도시 모습**, 1460–1480년, 우르비노 마르케 국립 미술관 소장

오른쪽 :
안드레아 팔라디오,
**빌라 로톤다의 비례 연구
도**, 출처: 『건축4서』, 베
네치아 1570년

**칸델라브라가 있는 필라
스터**, 15세기 말, 베로나,
로지아 델 콘실리오.
필라스터의 치장 요소로
사용된 칸델라브라는 르
네상스 건축의 전형적인
장식 모티브이다.

네상스 양식을 비교할 수 있는 유용한 사례다. 이 건물은 고딕 시대에 지어졌지만, 훗날 지오반니 안토니오 아마데오에 의해 개축되었다. 이 건물의 파사드에 남아 있는 고딕적 요소들은 무엇인가? 과도하게 사용된 장식, 측면의 버트레스, 필라스터 위의 조각상들, 피너클일 것이다. 그렇다면 어떤 요소들이 르네상스 양식의 특성을 가지고 있는가? 원형 아치, 장미창 위의 고전적인 팀파눔, 임브레이져가 없는 대현관, 창문 위에 씌운 아치형 채광창, 그리고 피

너클의 양식일 것이다.

또 다른 사례로는 베네치아의 포르타 델라 카르타와 나폴리의 아라곤 왕 알폰소의 개선문이 있다. 베네치아의 문에서는 사각형 입구와 조상들만이 르네상스 양식에 속하는 반면, 나폴리의 개선문은 로마의 콘스탄티누스 황제와 셉티미우스 세베루스 황제의 개선문 같은 고대의 모델을 재해석한 것이다. 고전 건축의 어휘를 부활시킨 최초의 인물 중 한 명이 바로 레온 바티스타 알베르티다. 템피오 말라테스티아노로 알려

진 리미니의 성 프란체스코 교회를 설계하면서 그는 이 도시에 있는 아우구스투스 개선문의 이교도적 양식의 전형으로부터 영감을 끌어왔다.

따라서 르네상스 건축 언어에는 그리스 로마 세계의 것과 동일한 어휘가 구사되어 있다. 비록 여러 모양으로 변형되긴 했지만, 고전의 오더들(도리아식, 이오니아식, 코린트식, 콤포지트 오더)이 다시 등장했으며, 이와 함께 우물 천장과 흔히 사용되던 장식 요소들(딘텔, 몰딩, 에그-앤-다트 무늬, 메토프,

지오반니 안토니오 아마데오, 은둔 수도원의 파사드, 1491-1504년, 이탈리아 파비아

바치오 폰텔리, 주두 드로잉,
출처: Codex Escurialensis, c.22r, 1480-1490년, 마드리드 에스코리알 도서관

오른쪽 :
지오반니와 바르톨로메오 본, **포르타 델라 카르타**, 1438-1442년, 베네치아.
고딕 전통이 뿌리 깊이 남아 있던 베네치아에서 르네상스 양식은 서서히 전개되었다.

트리글리프, 아키트레이브, 기둥, 주두, 필라스터)도 부활했다. 리듬과 균형미를 나타내는 요소들이 대두되면서 과도한 장식은 사라졌다. 첨두아치는 원형 아치나 엔타블러처로 대체되고, 교차볼트 대신에 반원형볼트와 돔형볼트가 더 선호되었다. 그러나 경사지붕과 함께 교회 평면에서는 라틴 십자형과 그리스 십자형, 중심형 평면이 그대로 유지되었다. 하지만 르네상스 건축은 고대를 맹목적으로 모방하는 데 그치지 않았다. 특히 귀족의 궁전과 시골의 저택들

레온 바티스타 알베르티가 설계한 리미니의 템피오 말라테스티아노의 파사드 도면

아래 : 리미니의 아우구스투스 개선문 도면

프란체스코 라우라나와 피에트로 다 밀라노, **아라곤의 알폰소 개선문**, 1455-1466년, 나폴리.
이 개선문은 아라곤 왕 알폰소가 1443년에 앙주왕가를 물리친 것을 기념하기 위해 나폴리에 세워졌다.

오른쪽 :
필리포 브루넬레스키, 파치 예배당, 1433년 착공. 피렌체 산타 크로체 파사드에는 수직 요소(기둥과 필라스터)와 수평 요소(두 개의 엔타블러처와 지붕)가 특이하게 조합되어 있으며, 그 위로 둥근 돔이 올려져 있다. 캐노피와 돌출된 채 개방된 갤러리는 채움과 비움의 상호작용을 만들어내고 있다.

에서 혁신적 건축 양상들이 뚜렷이 나타난다.

초기 르네상스

15세기 건축의 두드러진 특징은 균형미와 조화미다. 이 새로운 양식이 가장 정교하게 표현된 사례는 부르넬레스키의 건축 개념이 종합적으로 나타난 피렌체의 파치 예배당이다. 프라토의 산타 마리아 델레 카르체리 교회를 통해 줄리아노 다 상갈로는 이 모델을 기념비적

스케일로 모방했다. 미켈로초가 설계한 피렌체의 팔라초 메디치 리카르디는 10년 후에 지어진 팔라초 스트로치에 영감을 주었다. 이 건물은 좀 더 거대한 형태에도 불구하고 앞선 팔라초만큼의 단순미와 조화미를 특징적으로 나타낸다. 위대한 로렌초를 위해 상갈로가 설계한 포지오 아카이아노의 메디치 빌라는 르네상스에서 전형적으로 나타나는 고대 형식의 차용 현상이 건축적으로 잘 표현된 사례다. 이 점은 특히 신화의

지우스토 우텐스,
포지오 아카이아노의 메디치 빌라, 1599년, 피렌체

위와 오른쪽 :
팔라초 스트로치의 목재 모형과 중정, 1489–1513년, 피렌체.
막 쪼갠 석재로 정연하게 마감된 이 궁전의 상부는 딘텔과 모딜리온으로 장식된 우아한 코니스로 되어 있다. 이 부재들은 로마 신전의 엔타블러처에서 영향을 받은 듯하다.

피에트로 롬바르도,
산타 마리아 데이 미라콜리 성당, 앱스의 세부 모습, 1481–1489년, 베네치아.
베네치아의 이 성당에서 잘 드러나 있듯이, 초기 르네상스 양식에서는 그렇게 경직되고 판에 박힌 원리가 고수되지 않았다.

여러 장면들로 장식된 팀파눔에서 극명 하게 드러난다.

성기 르네상스

16세기 르네상스 건축의 특징은 대담무 쌍하게 사용된 새로운 표현 수단들이 다. 15세기 설계 방식의 특성이었던 균 형이 약화되고 역동성과 조형성이 한층 더 강화되었다. 이러한 양상은 브라만 테가 설계한 밀라노의 산타 마리아 델 레 그라치에 교회의 새로운 파사드에 잘 나타나 있다. 외벽의 "톱니바퀴" 장 식과 앱스 아래쪽에 채워진 오목한 대 형 패널은 새로운 공간감각을 잘 표현 하고 있으며, 이는 로마의 팔라초 마시

안토니오 다 상갈로(大), **마돈나 디 산 비아지오 성당의 종탑에 난 창문**, 1518년, 이탈리아, 시에 나, 몬테풀치아노

안토니오 다 상갈로(大), **마돈나 디 산 비아지오 성당**, 1518년, 이탈리아, 시에나, 몬테풀치아노

왼쪽 :
발다사레 페루치, **키지 저택(라 파르네시나)**, 정 원쪽 모습, 1508–1511년, 로마

도나토 브라만테, **산타 마리아 델레 그라 치에 교회**, 앱스와 티부 리움의 모습, 1499년 이 후, 밀라노

모 알레 콜로네에서도 잘 나타나 있다. 아고스티노 키지의 로마시대 저택인 라 파르네시나를 통해 페루치는 새로운 빌라 유형을 제시했다. 양면이 튀어나오는 특징을 지닌 이 건물은 17세기 로마에 지어진 빌라 보르게세와 팔라초 바베리니까지 이어지는 교외 별장의 전형적인 모델이 되었다.

성기 르네상스 기간에는 15세기의 건축 사례들도 영향을 미쳤다. 즉 몬테풀치아노의 마돈나 디 산 비아지오 성당은 프라토의 산타 마리아 델레 카르체리 성당이 성기 르네상스 양식으로 발전되어 나타난 건물로 보인다.

후기 르네상스에서 매너리즘까지

1527년에 로마에서 자행된 약탈은 그곳에 있는 예술가들을 여러 지역으로 분산시켰고, 이들이 이주함으로써 프랑스는 물론 스페인과 영국을 포함한 유럽 전역으로 르네상스 건축이 전파되는 계기가 마련되었다.

이 시기의 건축들은 명암법의 요소를 강조했다. 특히 이 요소들은 바사리가 설계한 피렌체 우피치 궁의 웅장한 디자인에 잘 드러나 있다. 이 건물의 외관에서는 흰 벽과 회색 대리석인 피에트라 세레나 요소가 극명한 대조를 자아낸다. 한편으로는 문헌을 통해 고대 오더를 복원시키는 일에 큰 관심이 집중되었고, 다른 한편으로는 대담하고 배경화법적인 효과를 내는 일이 점차 강조되었다.

건축가들은 인상적인 효과를 내는 건축 방법으로 다시 눈길을 돌렸다. 즉 줄리오 로마노는 만투바의 팔라초 테에서 '러스틱' 오더를 사용했으며, 안드레아 팔라디오는 '자이언트' 오더를 고안했고, 미켈란젤로는 매너리즘 건축을 상징하는 로마의 성문 포르타 피아를 설계하면서 건축 규범 전체를 뒤흔들었다.

위 :
조르조 바사리,
우피치 궁전의 중정,
1560년부터, 피렌체

위 :
미켈란젤로, **포르타 피아**,
1560–1564년, 로마

왼쪽 :
지아코모 비뇰라, **파르네세 주택**,
1559년부터, 이탈리아 카프라롤라

아래 :
줄리오 로마노,
팔라초 테, 동측면,
이탈리아, 만토바

매너리즘에서 바로크 양식까지

'매너리즘'이라는 용어는 16세기 중반에 만들어졌음에 틀림없지만, 적어도 18세기 말 이래로 사용된 '바로크'의 기원은 확실치 않다. 이 용어는 어쩌면 '바로코barroco'(볼록한 보석의 불규칙한 모양을 암시하는 포르투갈어)나 '바로코baroco'(중세 시대에는 교묘한 삼단논법을 가리키는 데 사용되고 그 이후에는 의미가 더 확장되어 현학적이고 기묘한 논거를 지칭하는 데 사용된 말)에서 유래했을지 모른다. 따라서 '바로크'라는 말은 가식과 변덕, 위장, 무절제와 동의어가 되어버렸다. 다시 말해

건전하지 않은 취미와 추함을 의미하게 된 것이다. 17세기의 건축을 경멸한 인물은 당시의 건축가이자 신고전주의 이론가였던 프란체스코 밀리치아였다. 그는 1781년에 보로미니의 작품을 '기괴함과 어리석음이 극에 달해 있는 대표적 사례'라며 비난했다. 19세기 말에 접어들어서야 하인리히 뵐플린의 저서를 통해서 이 양식은 인간 정신이 솔직하게 표현된 것으로 재평가되었다. 바로크에 대한 격론을 펼치며, 밀리치아는 심지어 미켈란젤로의 예술에 대해서도 거론했다. 그 비판에 따르면, 미켈란젤

로는 적어도 이 새로운 양식의 중요한 한 양상을, 즉 매너리스트의 변조와 술책을 바로크가 이어받았음을 효과적으로 드러내 주었다고 한다. 바로크 양식의 전형적 양상은 대담무쌍한 건축적 고안물들을 통해 표현된 풍부한 장식과 점진적으로 강조되는 조형적이며 역동적인 건물군이다. 르네상스의 전형인 원형 평면과 달리 타원형 평면과 굴곡진 선이 압도적이며, 돔은 대담해지고 장중한 구조는 경이롭고 극적인 효과를 자아낸다.

매너리즘에서 바로크로의 이행을 이해하려면, 3가지 유형의 창문을 비교해보면 된다. 성 베드로 성당 돔의 칼로트에 미켈란젤로가 설계한 창문, 베드로 성당 파사드 위 갓돌에 있는 마데르노의 창문, 팔라초 바르베리니 파사드의

미켈란젤로,
성 베드로 성당 돔의 칼로트에 난 창문,
1558–1561년,
바티칸시국

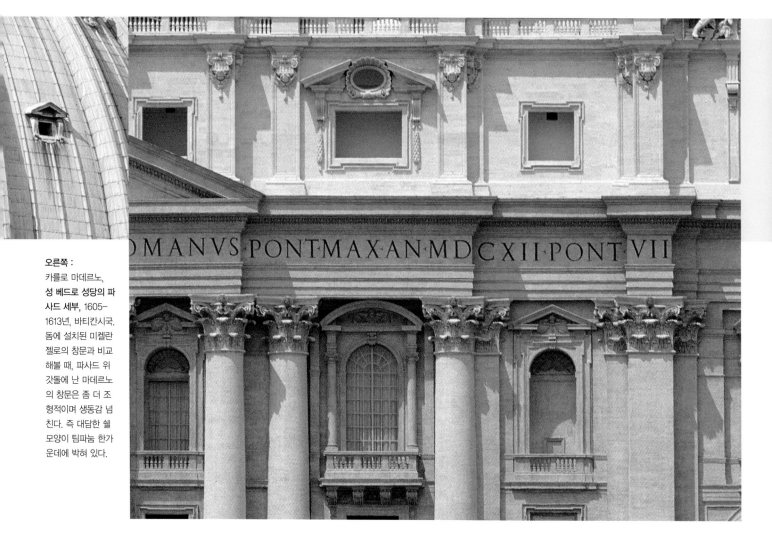

오른쪽:
카를로 마데르노,
성 베드로 성당의 파사드 세부, 1605–1613년, 바티칸시국.
돔에 설치된 미켈란젤로의 창문과 비교해볼 때, 파사드 위 갓돌에 난 마데르노의 창문은 좀 더 조형적이며 생동감 넘친다. 즉 대담한 쉘 모양이 팀파눔 한가운데에 박혀 있다.

세 번째 측면 오더에 보로미니가 설계한 창문이 그것이다. 마데르노의 창문에는 미켈란젤로의 특성이 뚜렷하게 남아 있지만, 미켈란젤로는 구조에 변형을 가하지 않고 그대로 두었고(두 개의 지지 볼루트를 가진 팀파눔과 창문), 마데르노는 화려한 쉘로 팀파눔을 단절시켰다. 미켈란젤로가 여전히 건축 오더를 중시한 반면, 마데르노는 조형적 효과를 통해 시각에 호소했다. 이것은 이미 바로크 정신의 전형적인 양상이 되고 있었다. 그러나 후자의 시각에 호소하는 이 방식은 유기적이라기보다 형식적인 차원에 가까웠지만, 보로미니는 파편화된 팀파눔 대신에 연속된 코니스를 사용하기에 이른다.

카를로 마데르노, **산타 수잔나 교회의 파사드**, 1597-1603년, 로마.
바로크 건축에서 양쪽의 소용돌이무늬 크기는 점차 줄어든 반면, 다른 요소들의 규모가 커졌다. 일 제수 성당의 매너리즘 양식의 "물결치는" 벽은 로마식 바로크의 출발점인 산타 수잔나의 조각적인 벽으로 바뀐다.

구아리노 구아리니, **팔라초 카리냐노 (1678년)의 앞쪽과 파사드 윤곽**, 1686년의 판화
토리노의 레알레 도서관

위 :
지아코모 델라 포르타, **일 제수 성당의 파사드**, 1568-1575년, 로마

오른쪽 :
프란체스코 보로미니, **팔라초 바르베르니의 주 파사드 세부**, 1630년경, 로마.
마데르노의 조카였던 젊은 보로미니는 이 건물의 세 번째 측면 오더 사이에 삼촌의 것보다 "유기적"인 창문을 디자인해 놓았다. 단편적으로 처리된 팀파눔 대신에 연속된 코니스가 쉘 위에 조형적인 곡선을 이루며 나 있다.

바로크 양식의 전파

이탈리아에서부터 시작해 프랑스, 스페인, 포르투갈 등 그 외 여러 유럽 국가에 전파된 바로크는 구대륙의 경계에서 벗어나 신세계, 인도, 필리핀에 정착한 최초의 양식이었다. 전성기에 들어설 무렵 바로크 양식은 전 세계로 널리 전파된다.

이탈리아의 바로크 양식

바로크 양식의 거점인 로마에서는 새로운 건축 유행을 이끌어낸 카를로 마데르노를 비롯해 잔 로렌초 베르니니, 프

카를로 라이날디와 잔 로렌초 베르니니, **포폴로 광장**, 1662-1679년, 로마 (1930년의 사진). 투시도가 일으키는 착시에 의해, 두 교회 산타 마리아 디 몬테산토와 산타 마리아 데이 미라콜리는 똑같이 보이며, 세 곳의 거리(바뷔노 거리, 코르소 거리, 리페타 거리)가 이루는 "프로세니움"은 대칭을 이룬다.

구아리노 구아리니, **성의 예배당의 돔**, 1667-1690년, 토리노

발다사레 롱게나, 베네치아 산타 마리아 델라 살루트 성당의 파사드 디자인(1631-1687년), 빈 알베르티나 박물관의 그래픽 컬렉션. 이 교회는 1630년에 전염병이 퇴치된 것을 기념하기 위해 세워졌다.

란체스코 보로미니 같은 위대한 건축가와 그 외 카를로 라이날디, 피에트로 다 코르토나, 마르티노 롱기, 지오반니 안토니오 데 로시, 카를로 폰타나가 활발히 활동했다. 또한 모데나 공국의 구아리노 구아리니(토리노와 파리에서 활동), 베네치아의 발다사레 롱게나, 피렌체의 게라르도 실바니, 나폴리의 코시모 판차고 등의 건축가도 있었다.

아풀리아와 시실리의 경우, 이 새로운 양식이 널리 퍼지고 애호되면서 도시 전체의 모습이 변모했다.

이탈리아에서부터 그 외의 나라들로

1657년에 이미 프랑스의 대 건축가 루이 르 보는 로마의 팔라초 바르베리니 같은 교외의 대저택에서 영향을 받은 샤토의 공간을 배치하면서 이탈리아 바로크에서 영감을 얻었다. 루브르 개축 작업(1665년)에 베르니니가 초청되면서 이 새로운 양식은 범유럽적 양상을 띠기 시작했다. 같은 시기에 또 다른 이탈리아 건축가인 구아리노 구아리니도 프랑스에서 활동하고 있었다. 프랑스에서는 군주국의 영광을 드높이기 위해 르와이얄 광장과 베르사유 궁전을 짓고

있었다. 이니고 존스가 '팔라디아니즘'을 소개한 영국에서 바로크 양식의 대표 주자는 크리스토퍼 렌(312-313쪽 참고)이었다. 스페인과 포르투갈, 신세계 식민지에서 주도적으로 나타난 양상은 '추리게라 양식'을 통해 절정에 이른 장대하고 도를 넘은 화려함이었다. 추리게라 양식은 아메리카 대륙의 토착적 요소들로 매우 장식적이었다. 이 명칭은 바르셀로나 조각가 가문 출신 건축가 삼형제인 호세 베니토 추리게라, 호아킨 추리게라, 알베르토 추리게라의 이름에서 나왔다.

왼쪽 :
루이 르 보,
보 르 비콩트 샤토,
1657-1658년.
샤토는 일반적으로 프랑스의 건축 유형이다. 보 르 비콩트 샤토는 왕실의 재무 장관 니콜라 푸케를 위해 지어졌다. 여러 선이 조합된 파사드에서는 필라스터와 기둥이 리듬을 이루며 부각되어 있고, 부속 건물에서는 자이언트 오더가 돋보인다.

위 :
이니고 존스, 연회관,
1619-1622년, 런던.
단아한 고전 양식으로 설계된 이 건물의 기단 보사지와 자이언트 오더에서는 팔라디오의 영향이 엿보인다.

오른쪽 :
산토 도밍고 성당의 장식된 천장, 18세기 초반,
멕시코 옥사카

후기 바로크에서 로코코 양식까지

피셔 폰 에를라흐,
카를 성당의 파사드,
1715-1716년,
빈.
이탈리아 바로크
양식의 영향을 받은
이 교회의 거대한 기
둥에서는 독특한 "고
고학적인" 복고풍도
엿보인다.

세계적인 규모(포르투갈에서부터 러시아까지, 스칸디나비아 반도에서부터 오스트리아까지, 미국 식민지들부터 극동지역까지)로 널리 전파되었던 후기 바로크 양식(혹은 성기 바로크)의 두드러진 특징은 형태의 다양함과 자유로움이다. 체코슬로바키아의 몇몇 건축가들은 이때에도 여전히 이탈리아 바로크를 지향했으며, 종교개혁으로 그 맥이 끊긴 지역 고유의 고딕 양식도 마찬가지로 열렬히 환영했다. 다른 나라에서 복고된 이 이탈리아 바로크 양식은 온전히 원래 그대로 재해석되긴 했지만, 이러한 복고에는 종교적 의미와 정치적 의미도 담겨 있었다. 정치적 입지가 약화되고 경제도 악화되었지만 이탈리아는

다른 나라의 건축가들에게 여전히 본보기가 되었다. 그들 중엔 후기 바로크의 대표적 인물이었던 독일의 요한 발타자르 노이만도 포함된다. 빈에서는 이탈리아에서 유학한 피셔 폰 에를라흐가 보르미니와 라이날디로부터 영감을 얻어 카를 성당Karlskirche을 설계했으며, 로마에서 카를로 폰타나의 제자로 있었던 루카스 폰 힐데브란트는 오이겐 왕자를 위해 벨베데레성을 설계했다. 그러나 후기 바로크와 뒤이은 로코코 양식을 한껏 과시해 보였던 이들은 중앙유럽의 건축가들이었다. 이들은 프러시아 제국의 프레데릭 황제가 그렸던 꿈을 현실로 바꾸어 놓은 게오르크 벤

크리스토프 딘첸호퍼,
**성 니콜라스 교회의
파사드**, 1703-1711
년, 프라하.
유럽 건축가 가문 중
하나의 일원이었던 딘
첸호퍼는 보로미니의
산 카르리노 교회로부
터도 어느 정도 영감
을 얻었으며(거대한
장막tabernacle 형태
의 파사드), 구아리니
가 설계한 토리노의
팔라초 카리냐노의 영
향(기둥과 필라스터)
도 어느 정도 받았다.
기둥은 첫 번째 레지
스터 위에 부과되는
강한 힘을 암시하고,
필라스터는 다른 두
레지스터의 우아함을
암시한다(구아리니의
배열 방식과 정반대를
이루며).

아래 :
루이지 반비텔리와 카를로 반비텔리, **카세르타 왕궁, 비너스와 아도니스의 분수에서 본 모습**, 1752-1774년.
정원을 가로지르는 길고 곧은 길과 연못을 통해 표현된 건축과 자연의 관계 방식에서 베르사유 궁전의 영향이 엿보인다.

맨아래 :
루카스 폰 힐데브란트,
빈의 벨베데레 상궁,
1721-1723년

체슬라우스 폰 크노벨스도르프(1699-1753년), 독일의 대규모 개신교 교회인 드레스덴의 성모교회Frauenkirche를 설계한 게오르크 바르(1666-1738년)다. 영국에서는 팔라디오 양식이 콜린 캠벨(1676-1729년)과 리처드 벌링턴(1694-1753년)에게 영감의 원천으로 작용하고, 신고전주의 양식을 향한 기초를 다져주었다. 이탈리아는 유럽의 다른 국가들의 양식을 따랐다. 카세르타 왕궁은 이탈리아판 베르사유 궁을, 스투피니지의 사냥용 별장은 프랑스의 샤토를 모방한 듯하다. 이탈리아 건축가들은 해외로 진출해 유럽 세력권의 중심에서 일했다. 필리포 유바라는 스페인에서 마드리드 왕궁과 세고비아 근처의 그랑하 사냥용 별장을 설계했다. 러시아에서는 바르톨로메오 프란체스코 라스트렐리와 그의 아들 카를로 바르톨로메오가 신고전주의로 개축되기 이전에 상트페테르부르크 자체를 웅장한 양식으로 만들었다.

로코코 양식

흔히 후기 바로크와 동일하게 취급되는 로코코 양식은 루이 14세(1661-1715년) 통치기간 중 마지막 15년부터 18세기 말까지 이어졌다. '로코코'라는 용어(이 당시 사람들은 '스틸 누보'라고 불렀다)는 1730년대에 다소 경멸적인 어조로 사용되었다. 이 용어는 프랑스어 '로카이유'(16세기 말부터 정원의 석굴이나 파빌리온을 장식하는 데 사용되어오던 바닷조개)에서 따온 것이다.

이 양식은 벽에 가지 장식을 덧붙여 내부를 치장하면서 시작되었다. 새와 파슬리, 중국의 모티브로 생동감 넘치는 늘어진 가지와 잎, 꽃, 포도나무 덩굴은 일반적으로 스투코로 만들어 금도금되거나 채색된다. 이런 유형의 장식이 후기 바로크의 형태 위에 덧붙여질 때에만 로코코 양식이 드물게나마 건축적 위엄성을 보장받을 수 있었다.

위 :
지오반니 파올로 파니니, 베네딕트 14세가 새롭게 완공된 트레비 분수를 방문하고 있다, 1744년, 모스크바 푸시킨 박물관.
이 거대한 분수는 새로 지은 폴리 공작의 궁 앞쪽에 세워졌다. 이 궁의 파사드는 분수의 배경으로 활용되었다.

왼쪽 :
바르톨로메모 라스트렐리,
겨울 궁전의 기념비적인 계단,
1752-1763년, 상트페테르부르크.
로코코 양식의 장식이 후기 바로크 양식의 건축물에 덧붙여져 있다.

초기 인도 건축

수세기 동안 인도 건축은 광활한 대륙에서 성장한 불교와 힌두교, 이슬람교 등 여러 종교와 문화를 반영하며 다양한 형태와 특색을 보였다.

불교 건축

초기 불교 건축물은 거의 남아 있지 않다. 목재로 지은 사원과 궁전이 완전히 소실되어 버렸기 때문이다. 그러나 이들의 배치 방식은 유명한 여러 석굴 사원(칼라, 엘로라, 아잔타, 245쪽 참고)을 통해서 짐작할 수 있다. 특히 주목할 만한 것은 기둥의 다양한 주두들이다. 페르시아에서 유입된 인도 기둥의 주두들은 페르시아의 유형을 그대로 따르고 있다. 즉 서로 기대고 있거나 등을 맞대고 있는 동물 형상으로 갈라진 모양, 구

근 모양, 술잔 모양, 구 모양(종종 아바쿠스가 올려져 있기도 하다) 등이 나타난다. 특히 정교한 것은 사자 주두로, 하단에서 상단까지에는 뒤집어진 연꽃, 동물 형상, 풀빈(볼록한 주초) 등이 장식되어 있다. 또 한 가지 특징은 위로 연장된 아치이다. 이 아치는 종종 천장의 구조를 만들어내기 위해 여러 줄을 이루며 반복적으로 배치되기도 한다.

불교의 건물 유형은 오늘날 사찰에서도 볼 수 있다. 승방으로 둘러싸인 중앙 회랑인 비하라, 한 곳 혹은 세 곳의 네이브를 지닌 바실리카 평면의 기도실인 차이티아로 이루어지며, 불교 건축의 정수에 해당하는 스투파는 풍부한 문 조각 장식이 돋보이는 건물로 힌두 사원을 연상시킨다.

힌두 건축

힌두 사원은 3가지 기본 양식의 범주로 분류할 수 있다. 이 중에서 나가라 유형의 전형적 사례는 카주라호, 코나라크, 북인도 부바네스와르의 사원들이다. 주초 위에 세워진 이 사원들엔 특이한 뾰족탑(시카라)이 산봉우리처럼 솟아올라 있는데, 이것은 아마라크(순수한 본질) 위에 놓인 한 사발의 물을 상징한다. 신인동형론적인 해석에 따르면 이것은 왕관이 씌워진 머리를 상징한다고도 한다. 6세기와 7세기를 거치는 동안 남인도에서는 마드라스 근처의 '일곱 사원의 도시'를 통해 드라비다 양식이 등장한다. 이곳의 각 건물(라타)은 화강암 바위를 파내고 만든 것들이다. 남인도에서 이 양식은 전형적인 계단형 탑으로 발전했으며, 밝은 색조로 채색된 인물 군상들이 더해져 활력을 띠기도 했다. 6세기와 7세기에 찰루키아 왕조의 통치 아래 발달한 베사라 양식에서 특히 돋보이는 것은 별 모양의 사원이다.

이슬람 건축

이슬람교도들은 11세기부터 인도에 정착하기 시작했다. 다발 모양과 알 모양의 돔과 함께 이곳의 이슬람 건축에서 특히 주목할 만한 것은 사엽아치이다. 세계적으로 유명한 타지마할 등 뛰어난 이슬람 건축물들은 무굴제국 시대에 지어졌다.

스리 미낙시 사원,
17세기, 타밀나두
주, 마두라이

아메리카 원주민 문화

마야 문명, **승려들의 마당**, 남측 건물로 나 있는 입구, 멕시코 유카탄, 욱스말.
'승려들의 마당'이란 명칭은 회랑과 유사하기 때문에 스페인 사람들이 붙인 것이다. 이곳으로 이어지는 통로는 매달린 홍예돌을 지닌 전형적인 유사 아치로 이루어진다.

위 :
톨테크 예술, "아틀라스" 전사들의 기둥이 있는 모닝스타 사원, 서기 10세기~12세기, 멕시코 히달고, 톨라

아래 :
마야–톨테크 문명, 엘 카라콜(관측소)와 배경에 있는 쿠쿨칸 피라미드, 1050년경, 멕시코, 유카탄, 치첸이트사.
이 원기둥 모양의 탑에서 마야의 천문학자들은 아주 정확한 달력을 만들어내기 위해 별을 연구했다.

중앙아메리카와 남아메리카에 이르는 방대한 지역에는 기원전 2000년과 서기 16세기 말 사이에 고유한 예술적 특징을 지닌 서로 다른 여러 문명이 번성했다. 그럼에도 건축 형태와 장식을 사용하는 방식에서 연속성과 동일성이 분명하게 드러난다. 그 주된 이유는 각 문명이 비슷한 제례를 행함으로써 종교적 공통성을 지녔기 때문이다.

기본적 특징

스페인이 멕시코와 중앙아메리카, 안데스 산맥 일대를 정복하기 전에 발전한 건축의 주된 특징은 기둥과 아키트레이브 방식이었다. 아치에 대해 몰랐던 톨테크, 마야인, 아스텍인, 잉카인 들은 커다란 돌에 개구부를 내거나 벽에 홍예돌을 쌓아가며 삼각형 모양을 만들었다. 치첸이트사의 웅장한 천문관측 탑 등 얼마 안 되는 원형 건물이 남아 그 위용을 과시하고 있다.

아메리카 원주민들이 사용한 기둥은 대체적으로 주초나 주두가 없는 사각 단면의 필라와 유사했다. 마야의 건물들에는 초기 단계의 풀빈이 사용되기도 했다. 병사들의 상이 양각으로 조각되기도 했던 필라는 기하학적 모티브로 장식되었다. 위로 갈수록 좁아지는 문은 이런 양식의 또 다른 전형적인 특징이다.

석재로 지어진 원형 출파, 서기 12세기, 페루 시유스타니 유적

왼쪽과 위 :
마야 문명, **비문의 사원**(혹은 피라미드), 외관과 납골당, 서기 7세기, 멕시코 치아파스 주, 팔렝케 유적.
피라미드의 중앙 계단은 이 건축물의 정상부로 이어지며, 이곳에서부터 납골당으로 접근할 수 있다. 마야의 왕 파칼(615–683년)의 시신이 모셔진 이곳의 일체식 석관은 부조로 장식된 육중한 석판으로 덮여 있다. 이곳은 1952년에 발굴되었다.

아래 :
에스메랄다 신전, 장사방형 모티브로 된 장식 디테일, 페루 트루히요, 찬찬

건물 유형

아메리카 원주민 문명은 태양과 달에게 바치는 의식을 치르던 계단형 피라미드로 유명하다. 이 피라미드들은 번제를 드리는 제단이자 천문학 관측소이기도 했으며, 장례 의식을 치르는 곳이기도 했다. 마야 건축 역시 계단식으로 된 기단 위에 세워진 사각형 건물들로 이루어진 장엄한 저택으로 유명하다.

안데스 산맥의 전형적인 건물 유형은 리마와 페루 근처의 '쿨피' 라는 가옥식 무덤이다. 보통 석재로 지어진 원형 평면인데, 간혹 가장자리가 둥글게 처리된 다각형 평면이나 사각형 평면인 것도 있었다.

유사볼트 모양의 천장으로 된 이 건물의 상부층에는 거주 공간이 있고, 땅을 파서 만든 아래층에는 무덤이 자리잡는다. 구조적인 면에서 쿨피는 페루의 장례용 '출파' 와 유사하다. 티티카카 호수 근방에서 발견되는 이 건물들 역시 원기둥 모양으로 쌓은 석재로 지어졌다.

장식 요소

장식은 마름모, 격자, 톱니, 미앤더(곡절 무늬) 등 직물 패턴에서 따온 모티브들로, 기하학적 무늬가 대부분이다.

이 외에 종교적인 영감에서 나온 깃털 달린 뱀과 재규어 신의 가면 등이 사용되었다.

신고전주의 건축

요셉 미카엘 갠디,
건축비전, 1820년,
런던 존 손경 박물관

신고전주의 최초의 대 이론가이며 독일의 고고학자이자 예술사가인 요한 요하임 빙켈만(1717-1768년)에 따르면, "위대함에 도달하고, 추종을 불허할 정도로 훌륭해지는 유일한 길은 고대인들을 모방하는 것이다"(1764년). 그렇다면, 이미 서양 세계에서 전개된 양식들의 모델이 된, 고대 세계의 영향을 받은 사조에서 혁신적인 역할을 하는 요인은 무엇일까? 수세기를 거치는 동안, 유럽 건축은 그리스 로마의 양식적 코드들을 단순히 모방하는 데 머무르지 않고 정교하게 다듬으며 변화시켰다. 중세에는 로마제국과 기독교가 지배하던 로마 사이의 연속성을 보여주기 위해 고전의 전통이 부활되었으며, 초기 르네상스 건축가들은 고대의 기념비들을 연구하고 그 기본 요소들(기둥, 엔타블러처, 아치 등)을 찾아냄으로써 고전의 건설 방식들을 재발견했다.

그러나 15세기에 들어 법칙들이 체계화된 이후 유럽 건축은 고전 건축의 규준에서 멀어져 매너리즘으로 향해가며 바로크의 기상천외하고 극적인 효과를 통해 절정에 이르게 된다. 후기 바로크와 로코코 양식은 마지막으로 구조적, 장식적으로 이러한 조류를 더 심화시키며, 초기 르네상스 양식의 정연한 균형을 거의 포기하기에 이른다. 결국 이에 대항해 신고전주의가 대두되었다. 그렇다고 해서 15세기로 회귀하려는 것은 아니었다. 엄중한 언어학적 해석 방식에서부터 두 양식은 상당이 큰 차이점을 지녔다. 이 해석 방식은 대대적인 고고학적 탐험을 통해 드러난 고대 기념비들로부터 직접 알아낸 지식에 의해 결정되었다. 베수비오산이 폭발한 이후 수세기 동안 땅속에 묻혀 있었던 고고학 유적들, 로마의 팔라틴 언덕(1729년), 티볼리의 하드리아누스 빌라(1734년), 그리고 헤르쿨라네움은 유럽 전역

오른쪽 :
안토니오 졸리,
페스툼의 넵튠 신전,
1759년, 카세르타,
팔라초 레알레

의 이론가와 여행가, 예술가 들을 매료시킨 여러 발굴 작업의 시발점이 되었으며, 새로운 양식이 발전하는 데 중요한 역할을 한 판화 수집 열풍을 일으켰다.

새로운 양식 이론

비록 부정확하고 잘못된 부분도 있었지만, 처음으로 그리스 예술과 로마 예술이 서로 구분되었으며, 고대라는 공통된 기원 개념이 사라졌다. 그러면서 그리스와 로마 예술품의 절대적인 우월성보다는 상대적인 장점들이 폭넓게 논의되었다. 이 새로운 조류를 이끈 대표적 인물은 1755년부터 로마의 알바니 추기경이 소유한 훌륭한 도서관의 관원으로 일하며 자신의 이론들을 세워나갔던 빙켈만이다. 저서 『고대 예술사』에서 그는 고대 예술을 네 가지 시기, 즉 피디아스 이전 그리스의 '고풍스런' 시기, 기원전 5세기의 '숭고한' 시기, 기원전 4세기의 '아름다운' 시기, 그리스도 탄생 이전의 로마 시대인 '데카당적' 시기로 구분했다. 신고전주의가 발전하는 데 중요한

역할을 했던 새롭고 대담한 이론들은 이탈리아의 프란체스코 밀리치아, 독일의 안톤 라파엘 멩스, 두 명의 베네치아인 카를로 로돌리(1690–1761년), 프란체스코 알가로티(1712–1764년)에 의해 제시되었다. 로돌리는 프란체스코 수도회의 성직자이자 수학자였으며, 바로크에 적대적인 인물이었다. 알가로티는 1753년에 출판된 저명한 건축 관련 에세이의 저자다.

기본적 특징

건축의 신고전주의는 단순성과 합리성이라는 두 단어로 요약할 수 있다. 고대 그리스의 조화와 균형에 버금가는 가치를 찾기 위해, 신고전주의 건축은 바로크와 로코코의 불필요한 장식을 거부했다. 우연적이며 비합리적인 것들은 금지되었으며, 형식은 이제 기능에 의해 결정되었다. 신고전주의 양식의 궁전들은 원근화법적인 효과에 빠지지 않았고, 각 요소들은 고유한 구조적 기능들을 명료하게 드러냈다. 이 차이는 두 채

위 :
자크 제르맹 수플로, 팡테옴의 돔(공식적인 명칭은 생트 준비에브),
1757–1792년,
파리

오른쪽 :
윌리엄 토른튼, 스티븐 핼릿, 벤저민 라트로브, 토머스 월터 외, 미국의 국회의사당, 1793–1814년.
워싱턴DC에 계획된 토른튼의 프로젝트는 1793년에 열린 공모전에서 우승했다. 비록 훗날 변경되긴 했지만, 건물은 정연한 신고전주의 양식을 그대로 간직하고 있다.

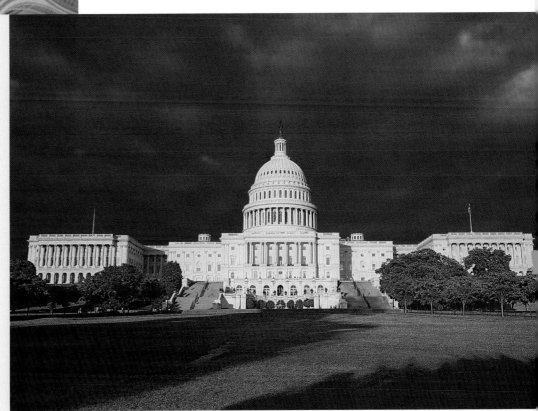

의 궁전, 즉 라스트렐리의 스트로가노프 궁전(1750-1754년)과 장 바티스트 발랭 드 라 모트의 소 에르미타슈(1764-1775년)를 비교해 보면 잘 알 수 있다. 이 두 궁전은 모두 캐서린 대제 치하에서 신고전주의 물결에 휩쓸렸던 상트페테르부르크에 세워졌다. 두 건물 사이에는 공통점이 많지만, 차이점 또한 짚어야 할 부분이다. 스트로가노프 궁의

코니스는 몰딩으로 처리되어 있고, 파사드 중앙부 위에 올려진 팀파눔으로 마무리된다. 돌출된 필라스터들은 이 중앙부를 더욱 돋보이게 만들어 준다. 피아노 노빌레(주층)와 그 아래층의 창문 끝은 둥글게 처리되어 있지만(중앙부에 있는 창문들에도 팀파눔이 있다), 중층의 창문들은 넓게 몰딩 처리된 코니스 틀에 에워싸여 있다. 파사드의 가

장자리는 필라스터로 처리되어, 역동적이며 조형적인 효과를 준다. 이와는 대조적으로 소 에르미타슈에는 기둥 위로 돌출한 아키트레이브 유형의 덴틸 장식된 코니스가 있다. 1층이나 주층의 창문들은 모두 아치형으로 단순하게 처리되어 있다. 돌출한 기둥들은 두 개의 필라스터로 파사드와 연결된다. 전체적인 분위기는 직선적이며 정적이다. 비록

아래 :
바르톨로메오 라스트텔리, **스트로가노프 궁의 파사드**, 1750-1754년, 상트페테르부르크

위 :
장 바티스트 발랭 드 라 모트,
소 에르미타슈의 파사드, 1764-1775년, 상트페테르부르크.
스트로가노프 궁에 있는 몇몇 요소들(자이언트 오더, 기단의 보사지, 사각형 정면)과 공통점을 가지긴 하지만, 이 소 에르미타슈는 중요한 차이점을 보이고 있다. 예를 들어, 중앙의 팀파눔이 초점을 이루고 있는 몰딩 처리된 코니스 대신에, 드 라 모트가 설계한 이 건물에는 아키트레이브 역할을 하는 이 모양 장식을 한 코니스가 있다. 몰딩 처리된 코니스 창틀이 있는 창문이나 원형 창문 대신에 단순한 창문이 사용되었다. 이 두 궁의 건설 시기 사이의 10년 동안, 역동성과 조형성 대신에 선적이며 정적인 특성이 더 우위를 점하게 된다.

양식적 코드는 후기 바로크의 것과 동일하지만, 그 결과는 매우 다르다. 합리성을 찾으려는 열망을 지녔던 르두나 블레 같은 건축가들은 로돌리와 알가로티 건축 이론이 구체화된 이상적 건물들을 디자인하며 합리주의의 서곡을 마련했다. 계몽주의 정신에 입각한 신고전주의는 러시아에서 크게 발전했다. 이곳에서 신고전주의는 라스트렐리 같은 후기 바로크 건축가들을 무색하게 만들었다.

세계로 전파된 신고전주의

신고전주의 양식은 세계적으로 성공을 거두었다. 맨 처음 이론을 정립한 이탈리아는 오히려 나중에서야 신고전주의를 수용했다. 프랑스 신고전주의 건축은 군주제와 혁명 사이의 격변기를 넘어 나폴레옹 시대와 부르봉 왕정복고로 이어진다. 신고전주의는 미국에 자유 이상을 심기에 적합하고, 건축가이자 대통령이었던 토마스 제퍼슨의 이상과도 합치되는 양식이었을 것이다. 미국 건축은 영국에서 유래된 신팔라디오 양식의 영향을 받았다.

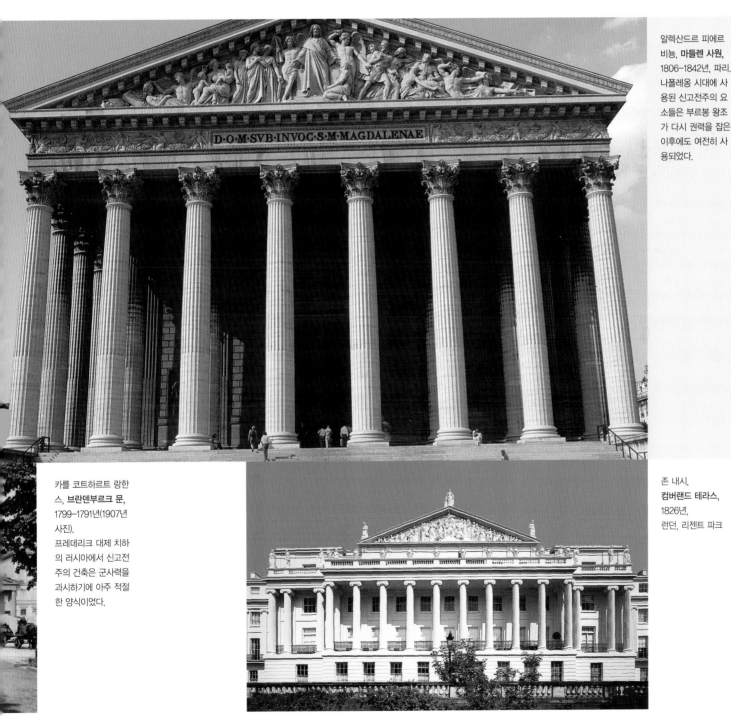

알렉산드르 피에르 **비뇽, 마들렌 사원**, 1806-1842년, 파리. 나폴레옹 시대에 사용된 신고전주의 요소들은 부르봉 왕조가 다시 권력을 잡은 이후에도 여전히 사용되었다.

카를 코트하르트 랑한스, **브란덴부르크 문**, 1799-1791년(1907년 사진). 프레데리크 대제 치하의 러시아에서 신고전주의 건축은 군사력을 과시하기에 아주 적절한 양식이었다.

존 내시, **컴버랜드 테라스**, 1826년, 런던, 리젠트 파크

네오고딕 건축 혹은 고딕 복고

중세 시대를 모방한 전형적인 양식복고는 18세기 중엽 영국에서 대두되었다. 아마추어 건축가이자 '고딕 소설' 작가였던 호레이스 월폴(1717-1797년)이 이 시기에 활동했다. 템스 강이 내려다보이는 그의 독특한 시골 주택인 스트로베리 힐은 19세기까지 지속하게 될 '고딕 복고' 유행의 시작을 알렸다. 여러 나라로 널리 퍼져 있던 신고전주의와는 대조적으로 이 복고 현상은 국가적 양식을 다시금 환기시켰다. 이 고딕 복고는 일찍이 1720년대부터 유럽 건축에 스며든 시누아즈리(중국적인 것)에 대한 취미를 반영함으로써 이국적인 느낌을 풍겼다. 고딕 건축에 대한 이 새로운 관심은 수세기 동안 미완으로 남아있던 건물들을 완공하기 위해 대두되었다. 새롭게 재발견된 이 양식은 곧바로 '근대' 건축에 맞는 형태와 해결 방식에 대한 필요성을 둘러싼 논쟁을 불러일으켰다. 이 '근대' 건축은 철이나 유리 같은 새로운 재료들을 활용하고 철도 역사나 기계화된 다리 등 새로운 빌딩 유형을 도입함으로써 빠르게 산업화되어 가는 사회의 요구에 부응할 수 있는 것이어야 했다. 문헌을 통해 과거의 '어휘'를 복원하기 위한 연구가 활발히 이루어졌으며, 가장 널리 보급된 책 중에는 오거스터스 웰비 노스모어 퓨진의 『기독교 건축의 진정한 원리The True Principles of Pointed or Christian Architecture』(1841년)와 제임스 홀의 『고딕건축의 기원에 관한 에세이Essay on the Origin of Gothic Architecture』(1797년)가 있다. 외젠 엠마누엘 비올레르뒤크는 이론가와 건축가라는 두 가지 역할을 동시에 해냈다. 한편 신고전주의를 옹호하던 사람들은 고딕으로의 회귀를 몹시 반대했다. 이들은 신고전주의를 전통에서 나온 유일하게 정당한 양식으로 간주했다.

스트로베리 힐의 모습, 호레이스 월폴의 시골 별장, 1750-1770년, 영국 미들섹스, 튀케넘.
호레이스 월폴은 성공한 작가였으며, 자신의 소설 『오트란토 성』(1764년)을 통해 네오고딕 양식을 알리는 데 일조했다.

호레이스 존스와 존 울프 베리, **타워브리지**, 1886-1894, 런던.
이 가동교는 증기로 움직이는 장치에 의해 들어 올려졌고, 이 장치는 1976년에야 전기 장치로 대체되었다.

발터 슈튤러, **호헨졸렘 성의 회계실**, 1850-1867년, 독일 부르템베르크

니콜라 마타스,
산타 크로체 성당의 파사드,
1853-1863년, 피렌체

여러 나라의 고딕 복고

네오고딕 양식은 멀리까지 퍼져 나갔다. 미국의 돋보이는 사례로는 고딕 양식의 첨두아치를 연상시키는 가대가 세워진 브루클린 다리와 뉴욕의 고층빌딩 가운데에 솟아 있는 트리니티 교회의 첨탑이 있다. 그러나 고딕 복고의 가장 큰 반향은 이 시대의 주도적 권력층으로부터 나왔다. 권력층들은 대단위 건축 사업을 벌이며 고딕 복고 양식을 신고전주의의 대안으로 정당화시켰다. 1835년에 영국 정부는 국회의사당을 네오고딕 양식으로 개축하기로 결정했다. 영국에서는 이미 고딕 양식의 여러 건물들이 정부가 채택한 양식으로 복원되고 증축되고 있었다. 오스트리아와 독일에서도 네오고딕 양식은 국가의 정체

성을 회복시킬 수 있는 구체적인 표현 수단이었다. 권위가 있으면서 그리스 로마와는 다른 전통을 지녔기 때문이다. 신고전주의로는 결코 표현될 수 없었던 북유럽 전통의 환상적인 분위기를 잘 드러낸 바바리아의 루드비히 2세의 성은 20세기 월트 디즈니의 왕자와 요정들이 사는 집의 모델이 되었다. 네오고딕 양식은 '성채'나 골동품 애호가들의 저택에서부터 산타 크로체 성당과 피렌체의 산타 마리아 델 피오레 성당의 파사드에 적용되며 이탈리아에서 성공을 거두었다.

주세페 판첼리,
존 템플 리더의 고딕 복고로 된 성, 1860년, 피렌체 피에솔레, 빈칠리아타

에두아르트 리델과 게오르크 돌만,
바바리아의 루드비히 2세 성, 1869년, 독일 노이슈반슈타인

포 계곡 위의 다리 위에 놓인 네오고딕 양식의 입구,
1865년, 이탈리아 피아첸차(과거의 사진).
당시로서는 상당히 근대적인 기술이 사용되어 세워진 이 다리는 진보와 동격이었던 재료인 철로 지어졌다. 걸어다닐 수 있는 넓은 길이 철로 옆에 나란히 나 있다. 새로운 기관차의 무게를 더 이상 견디지 못했기 때문에 이 철도교는 1931년에 가서 허물어졌다. 다리가 지어질 당시에는 이러한 종류의 기관차를 상상하지 못했던 것이다.

절충주의

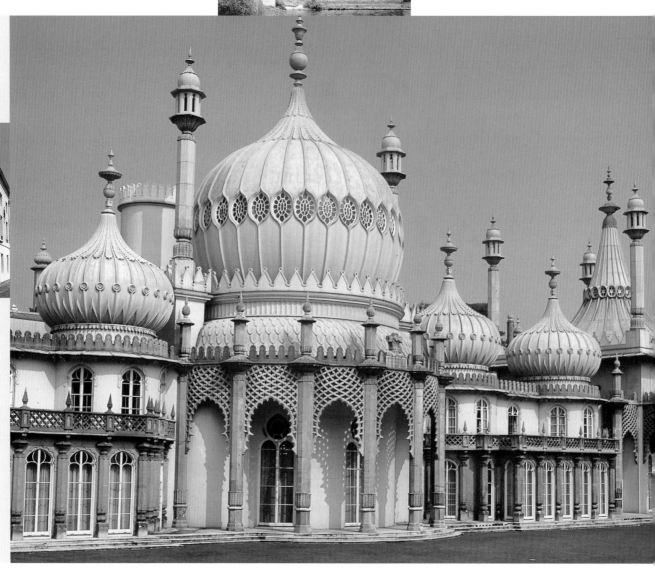

루드비히 페르시우스, **하일란트 교회**, 1841-1844년, 독일 포츠담 자크로브.
이러한 종류의 모뉴먼트, 즉 고대 말기와 비잔틴 양식을 기초로 로마네스크의 영향을 받은 모뉴먼트를 위해, 하인리히 흡쉬는 1878년에 룬트보겐스틸(둥근아치 양식)이라는 용어를 만들어냈다.

오른쪽 :
존 내시, **로열 파빌리온**, 1818년, 영국 브링톤

주세페 자펠리,
카페 페드로치와 페드로치노, 1816-1831년과 1837년, 이탈리아 파도바.
자펠리는 우아한 카페 페드로치를 설계하면서 신고전주의 전통을 충실히 따랐지만, 몇 년 후에 네오고딕 양식으로 된 "페드로치노"를 이 건물에 과감하게 부속시키고 말았다.

19세기 말 건축에서 고딕복고 양식이 주도적인 세력을 형성함으로써, 관습으로 굳어진 양식에 대한 비판이 제기되었다. 수세기 동안 전통과 맺은 오랜 관계는 전혀 다른 상황에서 더 이상 유지될 수 없었고, 많은 양식적 대안들 중 그 어떤 것도 빠르게 변하는 사회의 요구사항들을 제대로 만족시키지 못했다. 심지어 장식적인 기능성이 돋보이는 튼튼하고 믿을 만한 재료인 철을 공학자들이 선호해도 문제 해결에는 충분하지 않았다. 고전주의가 유일하게 유효한 양식이라는 사고가 한풀 꺾이자, 특정한 상황과 개인적 취향에 맞추어 사용되던 다양한 범주의 여러 양식들에 의존하려는 가능성이 포착되기 시작했다. 따라서 역사적 양식들은 장식 예술에서도 절충적 해결안으로 눈을 돌리는 취미에 부응함으로써 교체 가능한 일종의 '건축적 옷'이 되고 말았다.

여러 나라의 절충주의

이제 고전 양식은 여러 가지 건축적 해결 방안들 중 하나가 되었지만, 1884년의 비토리오 에마누엘레 2세의 기념관과 같은 대규모 건축 프로젝트에서 여전히 사용되고 있었다. 이 프로젝트를 진행하면서 쥬세페 사코니는 로마 제국의 건축으로부터 영감을 얻었다고 했다. 10년 후 바로 이 공공광장에 사코니는 15세기의 팔라초 베네치아에서 영감을 얻어 앗시쿠라치오니 제네랄리의 본

찰스 가르니에, **오페라하우스**, 1862-1875년, 파리.
로마와 아테네 사이를 두루 여행한 후에 가르니에는
1861년 파리 오페라하우스 설계공모전에서 우승했
다. 이 건물은 과도한 네오바로크 양식으로 14년 후
에 완공되었다.

헨리 홉슨 리처드슨,
뉴욕 주의회 의사당
의 기념비적인 계단
(19세기 말의 사진),
뉴욕, 올버니

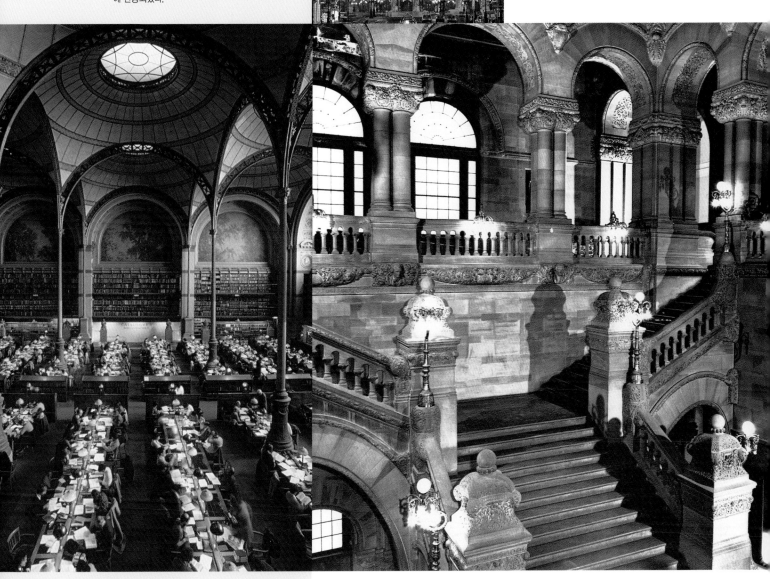

앙리 라부르스트, **열람실**, 1868년 착공,
기존의 국립도서관.
로마의 수도교를 연구하고 페스툼의 신전 복원 계획
을 진행하며 이탈리아에서 오래 머문 후에, 파리의
이 공학자이자 건축가는 처음으로 철의 중요성을 간
파한 사람 중 한명이 된다. 국립도서관에 설계해놓은
열람실은 달걀껍질 모양의 소규모 돔 9개를 지지하
는 16개의 주철 기둥으로 이루어져 있다.

사를 설계했다. 영국의 존 내시는 런던
의 리젠트 파크에 있는 저택들을 정연
한 신고전주의 양식으로 설계했다. 반
면 이후에 그는 아랍 건축에서 영향을
받아 브링턴에 공상적인 파빌리온을 만
들어내기도 했다. 미국에서는 리처드슨
(1838-1886년)이 로마네스크 양식을 선
호하는 경향을 보여주었다. 유럽 전역
을 돌며 사례들을 연구하고 파리에서
라부르스트와 히토르프와 함께 작업한
그는 로마네스크 양식에서 영감을 얻어

육중하고 장중한 형태의 저택과 도서
관, 백화점 등을 설계했다. 로마네스크
양식은 영국에서도 복고되었다. 이곳에
서 소위 '노르만' 양식으로 불린 로마네
스크 양식은 민족적 전통을 불러일으켰
다. 독일의 건축은 고대 후기 양식이나
비잔틴 양식의 중도적 위치에 놓인 양
식을 지향한 반면, 프랑스는 태양왕 루
이 14세의 위엄을 환기시킬 수 있는 장
중한 이미지를 드러내기 위해 바로크
양식을 선택했다.

모더니즘과 아르누보

요제프 호프만,
스토클레 저택,
1905-1911년,
브뤼셀

오토 바그너,
**칼스플라츠 역사
세부**,
1898년, 빈

양식의 개념 자체를 재해석함으로써 건축가들은 고전의 오더에 대한 논쟁을 멈추고 건물의 기능이나 목적과 관련된 문제로 관심을 돌리게 된다. 무엇보다 장 니콜라 루이 뒤랑과 같은 이론가들의 노력이 이러한 건축적 사고의 전환에 큰 기여를 했다. 뒤랑은 저서 『건축강의록』(1802-1805년)에서 "사실상 오더는 건축의 본질이 아니다"라고 지적했다. 그의 결론에 따르면, '장식 그 자체는 결국 어리석음에 이르는 망상과 낭비일 뿐이다.' 네오고딕 운동과 함께 널리 읽힌 비올레르뒤크의 저서들은 건축 역사 자체를 다시금 조명했고, 고딕의 근본적인 본질에 입각한 구조적 양상에 주목했다. 따라서 양식 문제에 대한 새로운 전제들이 성립되기에 이르렀다.

한 양식을 표현하는 여러 명칭들

1890년과 1910년 사이에 아르누보는 미국을 비롯한 전 세계로 퍼져갔다. '이 용어는 1895년 특별히 근대적 물건들만 전문적으로 취급하는 곳인 파리의 한 상점에서 유래했다. 독일식 명칭인 '유겐트스틸'은 1896년 뮌헨에서 발간된 잡지 「유겐트」에서 비롯되었다. 이탈리아에서 이 운동은 아서 R. 리버티가 소유한 런던의 백화점 상호를 딴 '리버티 양식'으로 알려졌다. 이 백화점에서는 꽃무늬 직물 등의 상품을 팔았다. 빈에서 채택된 용어는 기성 예술에 대해 선전포고를 단행한 빈의 시세션(분리파, 1897년)을 암시하는 '제체천스틸'이었다. 영국에서는 '근대 양식'이라는 명칭이 선호되었다.

기본적 특징

주요한 특성은 식물 세계에서 영감을 얻은 물결치듯 흐르는 선이다. 곡선으로 이루어진 디자인은 아르누보 양식의 보석, 가구, 난간, 유리판, 심지어 건물 외관에 두드러지게 나타나는 특징이 되었다. 또 다른 특징은 철, 주철, 마욜리카 도자기와 같은 산업 재료들이 사용되었다는 점이다. 건축 오더에 대한 그 어떤 참조도 허용되지 않았으며 건물의 구조 자체가 장식과 동일시되었다.

기원과 전개

아르누보는 예술과 수공예의 새로운 관계를 모색하며 영국에서 전개된 예술과 수공예 운동으로부터 영향을 받았다. 아르누보는 미학적 이상을 받아들이긴

했지만, 사회주의적 기치들은 거부했다. 빈의 시세션과 긴밀하게 접촉함으로써 스코틀랜드 건축가이자 디자이너인 찰스 매킨토시와 스페인 건축가 안토니 가우디와 같은 주목받는 인물들의 작품들로 풍부해졌다. 아르누보의 중심지는 요제프 마리아 올브리히(1867-1908년)가 설계한 시세션관이 있는 빈과 빅토르 오르타가 장식과 구조를 하나로 융합한 건물을 설계했던 브뤼셀이었다.

한편 헨리 반 데 벨데(1836-1957년)는 그래픽과 응용예술에서 이 새로운 양식의 가능성을 탐색해 나갔다.

지오반니 미켈라치, **빌리노 리버티**, 1911년, 피렌체

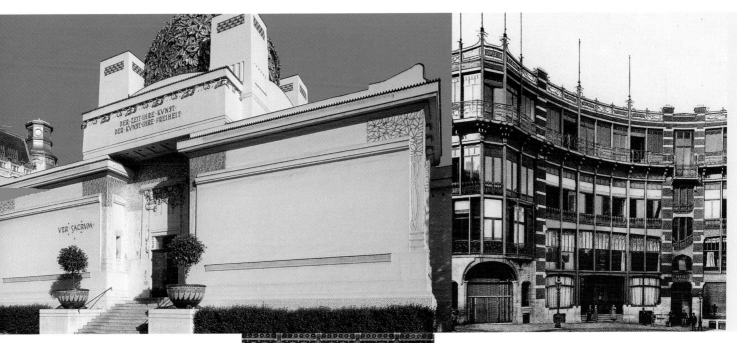

요제프 마리아 올브리히, **시세션관**, 1897-1898년, 빈.
아방가르드 예술가(구스타프 클림트, 요제프 호프만과 올브리히 자신)들의 작품을 전시하기 위해 세워진 이 시세션관은 세워지자마자 빈의 예술적 전통에서 돌연히 벗어난 작품으로 평가받았다. 입구 위에는 DER ZEIT IHRE KUNST DER KUNST IHRE FREIHEIT(각 시대 고유의 예술 각 예술 고유의 자유)라는 문구가 새겨져 있다.

왼쪽:
오토 바그너, **마졸리카하우스 세부**, 1898-1899년, 빈

빅토르 오르타, **브뤼셀의 민중의 집**(1897년), 과거의 사진. 사회 활동을 위한 대규모 센터의 설계는 사회민주노동자당원이었던 빅토르 오르타에게 의뢰되었다. 현재 허물어지고 없는 이 건물에는 사무실과 상점, 공연장과 카페가 들어서 있었다. 건물 전체는 노출된 철골 구조로 되어 있었다.

일본 건축

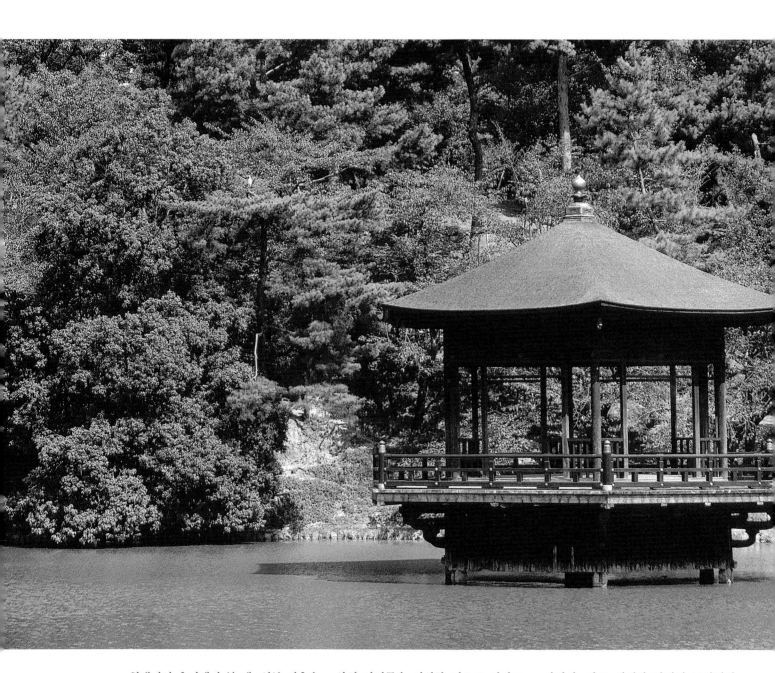

형태적인 측면에서 볼 때, 일본 건축은 중국의 구축방식에 큰 영향을 받았다. 이 기술은 불교가 전파되면서 6세기 중반경 킴메이 천황 치하에 동쪽 끝에 있는 나라, 일본에 전파되었다. 불교가 전파되기 전, 일본은 민족 신앙인 신도(神道)가 지배했었다.(중국의 문헌들은 이미 활용되고 있었다.) 이것은 다양한 양상의 자연물을 신성한 것으로 여기고, 고차원적인 세계를 환기시키는 모든 인간 감정의 능력에 신성을 부여하는 일종의 물활론적 신앙이었다. 16세기에 개신교와 가톨릭 선교사들이 유입되면서 일본과 유럽의 접촉이 활발해졌으나, 17세기 중반부터 200년 동안 일본은 어떤 외국인도 해안에 접근하지 못하게 하면서, 다른 세계와 완전히 고립되었다. 메이지 천황이 즉위하고 서양과의 접촉이 재개되면서, 일본 문화의 독특한 매력은 서양 세계를 강하게 매혹시켰다. 특히 건축 분야에서 일본을 영감의 원천이나 상호 교류의 대상으로 삼는 경우가 많아졌다.

오른쪽 :

"대 토리" 뒤로 보이는 이쓰쿠시마 신사,
1241–1571년, 미야지마 섬.
내해에 면한 히로시마 만을 향하고 있는 이 신사는
한때 일본에서 가장 아름다운 삼대 명소 중 한 곳이
었다.

아래 :
봉황당의 보 결구 방식,
1053년, 교토 현,
보도인

기원과 특징

가장 오래된 전통 주택인 하니와는 몇 안 되는 테라코타 모델을 통해서만 그 흔적이 남아 있다. 다른 동아시아 국가들과 유사한 특징을 보이는 이 주택은 목재와 종이, 짚으로 지어진 전형적인 농가로 바닥과 툇마루는 지면 위로 떠 있고, 경사진 지붕은 갈대로 덮여 있다.

전형적인 일본 건물들에는 사원, 궁궐, 성채, 말뚝 위에 지은 쌀 저장소 등이 있다. 일본의 전형적인 건설 방식은 특히 농촌 주택이나 신사를 통해 전해내려 오고 있다. 신사는 '토리'라는 입구가 세워진 담으로 둘러싸여 있으며, 토리는 두 기둥 위로 수평 부재가 얹힌 사다리꼴 모양에 가깝다. 이 시기의 사원

은 주로 홀 모양의 평면을 따르고 있으며, 특히 팀파눔을 지지하는 외곽 기둥과 매우 유사한 특징을 보인다. 이 변형안 중 하나는 장측면에 입구가 나 있는 십자형 평면이다. 이 건물들의 주된 특징은 구조와 장식이 서로 밀접하게 연관되어 있다는 점이다. 불교가 도입되고 급속도로 전파되면서 중국 문화의

전형적인 특징인 탑이 있는 사원이 널리 보급되었으며 신사 건물에도 큰 영향을 주었다.

서양과 동양

거의 2세기 동안 고립된 이후, 문호를 개방하고 다른 세계와 접촉을 재개하라는 미국의 요구로 쇼군의 영지가 공개되면서 이를 본 서양의 예술가들은 놀라움을 금치 못했다. 클로드 모네는 유럽에서 유행한 극동지역의 다색 목판화 양식으로 자신의 지베르니 정원을 설계할 정도였다. 그리스 로마 건축과 완전히 다른 전통으로부터 영감을 얻으려 하는 건축가들의 관심이 고조되었다. 1874년 영국인 조시아 콘더가 동경대학에 문화 교류의 중심지 역할을 할 건축 교육 기관을 세운 이래 유럽과 미국의 대표적인 건축가들이 일본에서 활동을 시작했다. 이들 중에는 안토닌 레이몬드의 협조를 받아 1916년에 동경 제국호텔(현재는 소실됨)을 설계한 프랭크 로이드 라이트가 있다. 레이몬드는 일본에 끝까지 남아 많은 건물을 설계했다. 특히 1950년대에 일본 건축가들은 주도적 건축가 단게 겐조의 세계적 명성에 힘입어, 아방가르드적 계획안을 선보이며 국제적인 수준으로 활동하기 시작했다. 그로 인해 일본의 전통 건축은 서양 세계에 영감의 원천이 되었다. 특히 멋진 정원을 내다볼 수 있는 툇마루와 미닫이문을 통해 빛이 들어오는 내부 공간의 단아하고 본질적이며 기하학적 특징이 서양인들을 매료시켰다. 일본의 주택과 정원은 도저히 분리할 수 없는 일체를 이루고 있다. 이러한 통합 개념이 너무도 강한 나머지, 표의 문자 '가'(주택)와 '타이'(정원)가 하나로 연결되어 집이라는 개념이 형성된다.

위 :
리츠린 정원의 다실,
다카마쓰, 리츠린 공원

현대 일본 주택의
내부

클로드 모네,
**지베르니 정원의 수
련 연못**, 1917년, 파
리, 오르세 미술관.
1883년에 살았던
노르망디 지방의 지
베르니에 지어진 모
네 주택의 정원이
이 그림에 그려져
있다. 전형적인 일
본식 다리는 이때
그려진 여러 그림들
에 등장하고 있다.

오른쪽 :
가노 아키노부,
**수미다 강 위의 료고
쿠 다리**, 에도 시대
모습을 담은 그림,
도쿄 국립미술관

근대적 고전주의

19세기 말 서양 사회가 요구하는 것들을 만족시키는 대안으로 전개되었던 아르누보마저도 곧이어 반대에 부딪히거나 신랄한 비판에 직면했다. 1900년대 초반에도 여전히 주도적 양식이었던 아르누보에 대해 비판적 입장을 가진 건축가들은 '근대적 고전주의'라는 말을 건축적 전통이나 관습과 관련된 것으로 인식했다. 이는 진정한 의미의 운동이라기보다, 새로운 건축 운동의 필요성을 직관적으로 느끼며 독립적으로 활동한 인물들 위주로 구성된 흐름이었다. 여전히 아르누보에 뚜렷이 각인된 과도한 미학주의를 뛰어넘을 수 있는 건축

을 제안하려는 목적 이외의 그 어떤 통일된 의도도 없었다. 제1차 세계대전 바로 직전에 일어난 이 문화적 조류를 '합리주의의 전형'이라고 부르는 것도 우연이 아니다. 이러한 문제의식에서 출발해 다양한 건축적 방향이 모색되었지만, 구체적인 결실을 내지 못하거나 제대로 인식되지도 못했다. 이 흐름들은 아르누보 운동이 와해되지 않고 남아 있는 것에 대해 한결같이 불만을 표했다.

아돌프 로스

처음에는 오토 바그너와 유사한 입장을 취했던 아돌프 로스(1870~1933년)는 곧

1909년에 피터 베렌스와 동업자들이 계획했지만, 실제로 지어지지 않은 공장 프로젝트

위 :
아돌프 로스, 미하엘 러플라츠에 있는 로스하우스, 1910년, 빈

아돌프 로스, 슈타이너 주택, 1910년, 빈

오른쪽 :
피터 베렌스, AEG 터빈 공장의 세부, 1909년, 베를린

시세선운동의 원리들을 거부했다. 그
이유는 이 운동에서 그리스 로마 혹은
네오고딕의 것만큼이나 위험한 새로운
전체주의를 발견했기 때문이다. 그의
건축 개념은 무슨 일이 있더라도 진기
함을 거부하고, 단순성을 옹호하여 모
든 유형의 장식을 금지하는 것이다. 로
스가 부활시키려 했던 예술과 수공예
운동의 한 가지 측면은 건설이 지니는
장인적이며 '인간적'인 양상이었다. 이
러한 사고로 그는 계획 단계 자체가 우
선시되는 현상을 비판하고, 개별적으로
모든 세세한 공정들이 제대로 되는지
확인할 수 있도록 건축가가 항상 현장
에 있어야 한다고 주장했다. 로스의 가
르침은 바로 뒤이어 등장하는 건축 세
대들에게 큰 영향을 미쳤다.

위 :
오귀스트 페레, 에스더 산업
방직회사의 내부, 1919년, 파리

오른쪽 :
오귀스트 페레,
노트르담 성당의 내부, 1923년,
프랑스 센셍드니, 르 랑시

피터 베렌스

20세기 초의 산업 건축에서 주된 역할
을 한 독일인 피터 베렌스(1868-1940
년)는 윌리엄 모리스의 이상으로부터
큰 영향을 받았다. 1907년에 베를린의
AEG 전기회사의 사장이 된 베렌스는
터빈공장과 관리동, 공방, 여러 종류의
제품들을 통해 넘치는 상상력을 발휘했
다. 그는 건축 활동을 하는 동안 역사적
흔적을 거의 발견할 수 없는 간명하고
강력한 양식을 선보였다. 이 양식의 주
된 원동력은 새로운 재료를 활용하는
일이었다.

토니 가르니에

19세기의 사회주의 사상에 매료된 프랑
스의 건축가이자 도시 계획가였던 토니
가르니에(1869-1948년)는 주로 산업 세
계의 도시 문제들에 관심을 두었다. 그
는 『공업도시Cité Industrielle』(1901년
작, 1917년에 출판됨) 계획안을 통해
'전원도시' 개념을 부각시켰다. 이 공업
도시 계획안은 부분적으로나마 그의 고
향 리옹에서 실현되었다. 그는 1915년
에 이곳에다 넓은 초원을 사이에 두고
서로 떨어져 있는 바람 잘 통하고 상쾌
한 파빌리온들로 이루어진 에두아르 에

리오 병원을 설계했다.

오귀스트 페레

건설가의 아들이었던 프랑스인 오귀스
트 페레(1874-1954년)는 철근콘크리트
의 구조적 역할(파리의 에스더 산업 방
직회사를 통해 잘 알 수 있듯이)을 숨기
지 않고 노출된 상태 그대로 사용하고,
장식적인 기능까지 부여한(르 랑시의
노트르담 성당에서 잘 드러나 있듯이)
초기 건축가 중 한 명이었다.

아방가르드 건축

루돌프 슈타이너, **2차 괴테아눔**, 1924-1928년, 스위스 도르나흐.
인간은 영적인 것을 인지할 능력을 가지고 있다고 주장하는 인지학의 이론가이자 정신과학 대학을 설립한 오스트리아인 루돌프 슈타이너(1861-1925년)는 괴테 연구 센터 본사를 설계하는 데 주력하면서, 가장 독특한 표현주의 건축의 사례 중 하나를 만들어냈다. 곡선 평면으로 된 1차 건물(1913-1920년)을 설계하면서 그는 자신의 신비주의 교의에 따른 일곱 가지 원리들을 반영하는 일곱 가지 유형의 서로 다른 목재를 사용했다. 1922년에 화재로 소실된 괴테아눔을 슈타이너 자신이 새롭게 설계하고 철근콘크리트로 다시 지었다. 내부의 일부 실들은 신비한 동굴 같은 모습을 하고 있다.

과거의 전통을 청산하고 새롭게 출발했던 건축은 이제 아방가르드 예술운동에 의해 수행된 회화적인 실험들과 깊은 관련을 맺게 된다. 따라서 1900년에는 새로운 예술 사조를 흡수하거나 활용한 건축양식들이 다양하게 대두되었다.

표현주의

엄밀히 말하자면, 표현주의는 1905년 독일의 드레스덴에서 '디 브뤼케'(다리파)로 알려진 단체의 예술가들이 내놓은 작품들에 해당되는 운동이다. 이 운동은 기존의 교육 과정에 기초하지 않은 새롭고 주관적인 표현 형태를 촉발시켰다. 키르히너, 헹켈, 슈미트 로트루프와 그 외 여러 화가의 그림들은 모든

개인의 내면에 깊이 자리 잡은 '원초적인 절규'를 발산해 냄으로써 고통과 죽음에 얽매여 있는 부조리한 인간 조건을 부각시켰다. 아돌프 로스 건축에서 발견되는 사상("건축은 예술이 아니다. 사용 목적을 가진 것은 모두 예술의 영역에서 배제되어야 한다")과 상반되는 경향을 공유한 건축가들은 거의 환상에 가까운 상상력과 창조력에 의지하기 위해 기능성을 반대하는 사람들과 유대를 맺었다. 이들에게 건축은 반짝이는 수정의 세계나 동굴 내부의 신비스런 세계에서 도출된 듯한 유연하고 유기적이며 감싸는 형태를 통해 감성을 유발하기 위한 것으로 간주된다. 가우디 건축의 형태와 유사한 식물이나 광물 세계

로부터 영감을 얻었다는 측면에서 건축의 표현주의는 어느 정도는 아르누보에서 발전되었다고 할 수 있으며, 베렌스(시각적 효과가 두드러진 산업 건축물을 설계한 최초의 건축가)의 흔적을 보여주기도 한다.

이 운동의 주도적인 인물들은 대부분 독일 건축가들이었다. 이들은 여러 프로젝트를 계획했으나, 이 중 대부분은 현재 파괴되고 없거나 지어지지 않았다. 그 이유는 이 프로젝트들이 지니고 있던 이상주의적 속성 때문이었다. 이들 중에는 한스 포엘치히(1869-1936년), 에리히 멘델존(1887-1953년), 부르노 타우트(1880-1938년), 프리츠 회거(1877-1949년) 등이 있다. 포엘치히는

에리히 멘델존, **아인슈타인 탑의 모습과 단면도**, 1920년, 포츠담. 아인슈타인 재단이 이 독일 건축가에게 의뢰한 천체 관측소는 상대성 이론과 관련된 스펙트럼 분석 조사를 목적으로 설계되었다. 돌발적이며 육중한 형태를 보이는 몇몇 스케치들은 훌륭한 표현주의 작품들과 유사점을 보이고 있다.

부르노 타우트와 마르틴 바그너, 베를린 브리츠 지구 도시계획(1925-1927년)

부르노 타우트와 마르틴 바그너, **링스트라세의 브리츠 지구**, 1925-1927년, 베를린. 유리 건축(Glasarchitektur)의 이론에 처음으로 관심을 갖기 시작한 사람 중 한 명이었던 타우트는 1918년에 표현주의에 가담했다. 이전에 그는 베를린, 쾰른, 슈투트가르트, 드레스덴, 프랑크푸르트 등지에서 일했으며, 1920년대 초반에는 마그데부르크 시의 책임 건축가가 되었다. 나치가 정권을 잡자 그는 독일을 떠나게 된다. 일본과 러시아를 여행한 후에 그는 터키 앙카라에 정착하여 여생을 보낸다.

1918년, 1970년대에 허물어진 베를린 대극장 Grosses Schauspielhaus(59쪽 참고)을 설계했다. 멘델존은 현재까지도 여전히 사용되고 있는 포츠담 천체물리학 연구소의 탑(아인슈타인 탑)을 1920년에 설계했다. 타우트는 도시 계획 문제에 관심을 쏟았으며, 1914년 쾰른에 독일공작연맹관(수공간에 반사된 모습이 돔을 통해 걸러 들어온 빛과 서로 교차하는 유리 파빌리온)을 세웠다. 회거는 벽돌의 중후함(특히 클링커 벽돌)을 되살렸다. 표현주의는 20세기의 아방가르드 운동에 크게 기여했으며, 그로피우스, 미스 반 데어 로에에게 큰 영향을 미쳤다.

프리츠 회거, **칠레하우스**, 1922-1924년, 함부르크. 예리한 모퉁이는 이 인상적인 건물의 극적인 양상을 드러내주며, 벽돌은 장식적인 가치를 지니고 있기도 하다.

요제프 고차르,
**흐라트차니 언덕의
쌍둥이 주택 입구,**
1912년, 프라하 티코
노바 거리(옛날 사
진).
건축가이자, 도시계
획가, 교육자였던 고
차르(1880-1945년)
는 체코 입체파 운동
의 주도적 인물 중
한 명이었으며, 비평
가 바츨라프와 빈첸
츠의 지지를 얻었다.

파벨 야나크,
**전쟁 희생자들을 기리는
기념비 습작,** 1917년

자코모 발라,
**시에나 광장의
애국가,**
1915년

안토닌 프로카츠카,
책상 디자인, 1916년,
브르노, 모라비아 미술관

미래파

마리네티의 선언문(1909년 2월 20일)에
잘 명시되어 있듯이, 미래파는 부르주아
의 인습을 조롱하고 근대 산업문명을 환
호했다. 속도감, 기계, 전기, 전쟁은 진
보를 규정하는 신화로 여겨졌다. 1차 세
계대전 이후에 사회적 위기를 드러내는
징조들이 대두되자마자 이 운동은 와해
되었지만, 전 세계에 걸쳐 번진 이 운동
의 두 번째 단계는 1915년에 전 우주의
미래파적 재구축을 주장했던 발라, 데페
로, 마리네티를 중심으로 전개되었다.
미래파 건축은 르 코르뷔지에(348-349
쪽 참고)와 그로피우스의 건축적 입장을
예고했다. 이 점은 마리네티와 산텔리아

의 1914년 선언문에 잘 드러나 있었다.
그러나 산텔리아의 드로잉(338-339쪽
참고)과 마리오 키아토네(1891-1957년)
의 건물과 디자인들을 제외한 그 어떤
자료도 남아 있지 않다.

입체파

비록 이 운동이 피카소나 브라크의 작
품 덕분에 20세기의 아방가르드 역사에
서 가장 널리 알려진 양식이었지만, 건
축에 직접석으로 미친 영향은 미약했
다. 진정한 의미의 입체파 건물은 1912
년과 1915년 사이에 몇 명 안 되는 보헤
미안 예술가들이 체코슬로바키아에 계
획한 건물들뿐이었다. 그럼에도 불구하

야코부스 요하네스 피에터 오우트, 카페 드 위니, 1924–1925년, 로테르담. 간판과 글귀들은 이 프로젝트의 통합을 이루는 각 부분들이다.

게리트 리트벨트, **실내 장식가 트루스 슈뢰더의 주택**, 1924년, 위트레흐트. 이 삼차원 공간을 이루는 벽과 수직요소들은 몬드리안의 그림에 나타난 것과 같은 리듬감 있는 선들을 드러내고 있다.

피에트 몬드리안, **구성**, 1929년, 베오그라드 국립미술관

고 사물을 공간 속에 배치하는 입체파의 방식과 그 혁명적인 세계관은 르 코르뷔지에(작품 활동 기간의 어느 한 시기에 그 자신 또한 입체파 화가이기도 했다)나 네덜란드의 반 도스부르크와 같은 건축가들에게 큰 영향을 주었다.

"데 스틸"과 신플라톤주의
화가였다가 후에 건축가가 된 반 도스부르크(1883–1931년)가 1915년 네덜란드 라이덴에서 창간한 잡지 「데 스틸」은 15년 동안 이상적 리듬과 표현수단의 경제성, 엄밀한 구성을 포용했던 산업 예술가, 건축가, 화가(몬드리안을 포함한) 집단의 사상을 전달하는 매체 역할을 담당했다. "신조형주의"라고도 알려진 이 운동은 암스테르담 학파가 수용한 표현주의의 "환상적이며 역동적인" 혼돈(멘델존의 지적에 따르면)과 대조되게도 예술의 급진적 변모를 의도했다. 몬드리안의 그림과 마찬가지로 건물들은 수직선과 수평선, 원색(적, 청, 황)과 평활한 면 위주로 구성되어 있다. 반 도스부르크가 사망한 이후 이 그룹은 서로 다른 조류의 예술을 갈구하는 개별 예술가 위주로 해체되었다. 이들은 합리주의에 큰 영향을 미쳤다.

구성주의

블라디미르 타틀린이 만든 가늘고 기계처럼 보이는 금속 구조물을 정의하기 위해 러시아 예술비평가 니콜라이 푸닌이 만들어낸 "구성주의"라는 용어는 1920년대 러시아 볼셰비키의 미학적 이상을 말해주는 일종의 라벨과 같은 명칭으로 굳어졌다. 미래파의 개념에 근접하면서 그 혁명적인 추진력과 형식적 전제들을 이어받아 회화와 조각, 건축, 드라마에 적용한 이 새로운 표현방식은 대중을 위한 예술을 재정립하기 위해 부르주아 미학에 도전했다. 부상되던

파시즘과 거리를 두며 활동한 이탈리아 미래파와 달리 구성주의는 그 초기 단계부터 마르크스나 레닌의 사상을 지원하는 국가 체제에 의존하며 활동했다. 그러나 1932년 스탈린 치하에서 예술가 단체들은 억압받았으며, 트로츠키가 "영원한 혁명" 프로젝트의 하나로 처음 공표한 변혁의 물결은 멈추고 말았다.

역설적이게도 구성주의이 대표적인 상징은 결코 실제로 지어지지 않은 "조각적 건축"을 작은 크기로 만든 모델에 그쳤을 뿐이다. 타틀린이 설계한 제3인터내셔널 기념비는 상부에 배치된 실

(室)들 주변을 회전하는 이중 나선 모양의 탑으로 계획되었다. 이 실들은 네바 강을 가로지르는 다리처럼 매달려 있다. 실제로 지어진 구성주의 건물은 얼마 되지 않는다. 이 건물들 중에는 베스닌 형제가 설계한 레닌그라드(상트페테르부르크)의 프라우다 본사와 모스크바의 노동궁이 있다. 이들은 노동자 계급을 위한 친교 클럽과 극장을 전문적으로 다루었다.

여러 번의 기회를 맞아 활동해오며 맺은 서유럽과의 접촉을 통해 중요한 계기를 맞았던 인물은 화가이자 건축가

엘 리시츠키, **볼켄뷔겔(공중 마천루 계획안)**, 1924-1925년.
이 기이한 사무소 건물에 "볼켄뷔겔"이라는 명칭을 붙인 이는 바로 엘 리시츠키 자신이었다. 그는 수평적으로 뻗어나가는 엄청나게 많은 블록으로 형성된 고층빌딩의 일종으로 이곳을 계획한 것이다.

위 :
엘 리시츠키, 볼켄뷔겔(공중 마천루 계획안)의 포토몽타주, 1924 1925년

이며 디자이너였던 엘 리시츠키였다. 1920년대 그의 디자인 방식은 데 스틸의 방식과 유사했다. 레닌그라드 프라우다 빌딩에 대한 그의 열정어린 지적은 구성주의를 간명하면서도 적절하게 정의하고 있다. 즉 "모든 액세서리, 사인, 광고물, 시계, 확성기, 엘리베이터는 프로젝트의 통합된 일부분들이며, 통일된 전체와 하나가 된다. 이것이 바로 구성주의 미학이다"(1929년). 멜리니코프는 날카롭고 기하학적인 매스가 마치 날개처럼 퍼져 있는 모스크바의 루사코프 노동자 클럽으로 잘 알려져 있다.

멜리니코프,
루사코프 노동자 클럽, 1927–1929년, 모스크바.
이 건물의 1층과 돌출된 부분의 4층에는 대규모 강당이 있다. 이곳은 시대를 앞선 일종의 복합 상영관이다.

엘 리시츠키,
모스크바 레닌언덕에 계획된 국제 공산당 스타디움의 엑소노메트릭, 1925년

쾰른 신문 박람회의 소련관, 1928년

근대운동

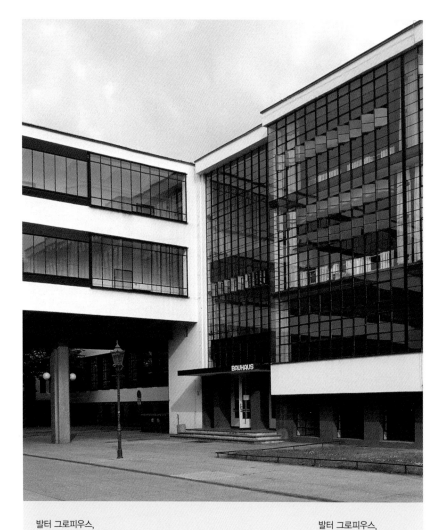

발터 그로피우스,
**바우하우스 건물의 평면
도**, 1925–1926년,
독일 데사우.
이 건물은 두 개의 볼륨
으로 이루어져 있다. 직
사각형 모양의 한 볼륨에
는 교실과 공방이 배치되
어 있고, L자 모양의 다
른 한 볼륨에는 강당 무
대, 부엌, 매점이 배치되
었다. 5층짜리 건물은 28
호의 학생용 아파트와 침
실, 체육관이 배치되었고,
본관은 도로를 가로지르
는 연결다리 위에 배치되
었다.

발터 그로피우스,
**2층에 연결 다리가 있는
바우하우스의 주출입구**,
1925–1926년, 데사우

제1차 세계대전이 발발할 무렵 산업은 서양에서 가장 막강한 경제력으로 부상하며 새로운 도시 문제와 대단위 주거 건물의 필요성을 불러일으켰다.

'세계를 변화시키기' 위해 이상적인 프로그램을 전개했던 초기 아방가르드 운동의 이론들은 이 시기에 이르러 널리 알려지게 되었다. 건축의 경우 입체파 운동과 같은 몇몇 사조들이 힘을 잃고, 산업도시 개념을 주창한 미래파와 같은 여러 조류들이 절대적 합리성의 원리 하에 수용되고 정교하게 다져졌다.

여러 명칭들

1936년 건축역사에 등장한 '근대운동'이라는 말은 니콜라스 페브스너의 저서 『근대 운동의 선각자들 : 윌리엄 모리스에서 발터 그로피우스까지Pioneers of the Modern Movement from William Morris to Walter Gropius』에서 소개되었다. 이 책은 뉴욕 현대미술관에서 '근대건축'이라는 제목으로 전시회가 열린 지 4년 뒤에 출간되었다. 이 전시회는 라이트나 르 코르뷔지에, 그로피우스와 같은 거장들에 의해 실현된 건축을 기리기 위해서 열렸다. 이 건축의 뿌리가 논리적인 분석에서 나온 것으로 여겨졌기 때문에, 이 운동 또한 합리주의로 알려졌다.

근대 운동의 기본 원리는 루이스 설리번이 규정한 "형태는 기능을 따른다"라는 교의다. 이 교의에 따르면, 건물이나 사물의 외관은 순전히 미학적 차원의 요인들이 아니라 건물이 담당하고 있는 목적에 따라 결정된다.

따라서 모더니스트들의 작품에 근본적으로 나타나는 특질을 반영하며 '기능주의'라는 말이 사용된다.

발터 그로피우스, **남서쪽에서 본 바우하우스 건물,**
1925-1926년, 데사우.
학생들의 주거 겸 작업실이 배치된 5층짜리 건물이 오
른쪽에 있다. 두 볼륨을 연결하는 큰 창문이 돋보이는
바닥 쪽의 부속 동에는 매점과 강당, 무대가 배치된다.
왼쪽에 보이는 것은 공방이 있는 부분이다.

위 :
발터 그로피우스,
데사우-퇴르텐 교외에 위
치할 건물 계획안의 엑소
노메트릭, 1926-1928년

아래 :
발터 그로피우스,
데사우-퇴르텐 교외의
모습, 1926-1928년

바우하우스

20세기에 처음으로 세워지고, 가장 널리 알려진 건축 및 산업디자인 학교인 바우하우스(31쪽 참고)는 1919년 발터 그로피우스가 바이마르에 설립했다. 바이마르의 학구적인 부르주아 단체들이 적대감을 표출해 1925년 데사우로 옮긴 바우하우스 본교는 철근콘크리트와 유리, 엄격한 기능성의 원리에 따라 그로피우스가 설계했다. 이 건물은 근대운동의 선언문과 같은 존재라 할 수 있다.

다양한 교육활동을 위한 독립된 동들(교실, 학생기숙사, 강당)이 여러 층에 걸쳐 있는 이 건물에는 도로를 가로질러 공방이 배치된 대형 커튼월로 연결되는 다리가 2층에 놓여 있다. 그로피우스에 따르면, 이 건물은 "이 시대의 정신을 그대로 반영하고 있으며, 대칭적 파사드의 표상 형태와는 거리가 멀다. 건물의 3차원적인 양상을 완전히 파악하고 각 요소들의 역할을 이해하기 위해서는 건물 주위를 한 바퀴 돌아야만 한다."

이 건물의 단순하고 기하학적인 형태는 데 스틸을 통해 이미 대두되었고 이제 '새로운 객관성'(합리주의의 또 다른 규정 인자)이라는 방향으로 선회하고 있는 명쾌함과 질서에 대한 열망을 잘 표현하고 있다. 이 새로운 객관성 하에서는 그 어떤 감성적인 것이나 주관적인 것도 용납되지 않는다.

유럽의 합리주의

1933년 나치 정권에 의해 폐쇄된 바우하우스를 통해 독일은 근대운동의 이상을 확립시키는 데 주도적인 역할을 했

다고 평가된다. 근대운동의 이상은 다음과 같다. 건축가는 사회적 임무를 담당해야 한다. 건축가는 최소한의 비용으로 사회에 최대한의 이익을 가져다주어야 한다. 기능을 잘 보완해줄 수 있는 합리적인 형태를 위해 쓸모없고 사치스러운 장식은 배제해야 한다. 모든 설계 주제들은 서로 관련성을 지녀야 하며, 건축가는 '숟가락에서 도시'에 이르는 모든 것을 디자인함으로써 전체에 대한 책임을 떠맡는다.

산업의 잠재성을 온전히 개발해내기 위해서 산업분야와 적극적인 협력을 맺어나가는 일이 중요하게 여겨졌다. 저가의 공동주택을 보급하는 일도 마찬가지로 중요하게 다루어졌다.

이 일은 모든 개인들에게 최저생활 Existenzminimum을 보장하려는 정부의 도덕적 사안이었던 만큼 중요하지 않을 수 없었다. 관건은 가능성 있는 디자인과 시설들, 주택 단지의 구체적인 건설 방향을 연구함으로써 방법론을 모색하는 것이었다. 독일 프랑크푸르트의 시영주택 고문관이었던 에른스트 마이(1886-1970년)의 업적과, 1919년에서 1925년까지 동 프리시아 새건 장관이었던 한스 샤로운(1893-1972년)의 기여를 통해 공동주택과 관련된 이론이 구체적으로 실현되었다. 그로피우스 역시 기술적, 경제적, 사회적 측면이 강하게 부각된 프로젝트들에 기초하여 아파트를 설계했다. 러시아에서는 공동주택과 도시 시설들을 통해 집단주의의 개념이 최고조로 이행되었지만, 그 기본 전제

는 마르세유 집합주택에서 르 코르뷔지에가 제안한 '주거 단위'(1946-1952년)에서 크게 벗어나지 않았다. 근대운동의 주도적인 인물이었던 이 스위스 출신 건축가는 1925년 파리의 국제 장식예술 박람회에 전시된 자신의 모델 하우스를 통해 이러한 해결 방식에 도달했다.

기타 사조들

건축가들은 설계에만 머물러 있지 않았다. 근대운동의 보편적인 특성과 표준화를 통해 삶의 질을 개선하려는 노력은 1929년부터 시작된 근대건축국제회의(CIAM)에 잘 명시되어 있다. 이 회의에서는 사회적, 경제적 현실을 주목하면서 건축 개념과 방법론들이 논의되었

위 :
르 코르뷔지에와 피에르 잔느레, **모델하우스의 내부**, 국제 장식예술 박람회, 에스프리누보관(파리, 1925년).
박람회가 시작되면서 이 에스프리누보관의 벽 너머에 무언가를 감추고 있을 것이라는 소문이 일게 만들었다. 당시에 찍은 이 사진에는 철근콘크리트로 건설되고 완전히 공장에서 미리 생산되어 건설 단가를 근본적으로 낮출 수 있는 아파트 건물의 전형적인 단위 주거동이 잘 나타나 있다.

오른쪽 :
후고 헤링, **구트 가르카우 농장의 평면도**, 1924-1925년, 독일 뤼베크.
특히 U자 모양의 대형 구유가 있는 내부 영역이 평면 전체를 지배하고 있다. 이것은 대규모 농업기업을 위해 설계되었으며, 그 일부만 실제로 지어졌다.

아달베르토 리베라, **말라파르테 저택**, 1938-1943년, 이탈리아 카프리 섬.
그룹 7과 이탈리아 합리주의 건축운동의 회원이었던 리베라가 설계한 작가 쿠르치오 말라파르테의 이 저택에서는 전통과 근대성이 조화를 이루고 있다. 마술로 곶의 끝에 자리 잡은 이 건물은 3층까지 뻗어 있다. 최상층은 계단을 통해 이어지는 테라스다. 이 계단 역시 건물 지붕의 일부를 형성하고 있다.

다. 이 결과로 파시스트 정권의 지지를 받으며 시작된 이탈리아 합리주의(아달베르토 리베라가 대표적 인물이다)와 같은 여타 사조들이 대두되었다. 독일인 후고 헤링(1882-1958년)은 유기적 건축을 발전시키는 데 중요한 역할을 했다. 유기적 건축은 어느 면에서 볼 때 생태주의 건축이라고도 할 수 있다. 그의 오간베르크Organwerk(기능성에 가까운 '유기적 작품') 개념과 게슈탈트베르크Gestaltwerk(오간베르크와 형식적 변화에 근거한 '형식적 작품') 개념은 알바 알토와 한스 샤로운에게 영향을 미쳤다.

미국의 상황

유럽의 여러 사조로부터 유래된 유기적 건축 개념은 시카고학파의 영향권 내에서 발전한 미국판 합리주의의 핵심적인 정신이었다. 그 시발점이 된 것은 조각가 호레이쇼 그리노(1805-1852년)가 제안한 이론이었다. 그는 19세기의 절충적 양식에 반대하면서, 새로운 형태를 창조하는 영감의 원천으로 자연을 강조했다. 비록 그리노의 이론적 함의들은 빠져 있지만, 이 개념은 자연에서 "형태는 기능을 따른다"라고 선언한 설리번에게 이어졌다. 유럽에서도 이론화된 바 있듯이, 기능주의는 기계적 법칙 보다는 자연 법칙에 따라야 된다는 것이 이러한 견해의 요지이다.

프랭크 로이드 라이트가 식민지 시대부터 이어지던 미국의 전통 주거 형태에서 영감을 받았다는 점은 우연의 일치가 아니다. 이 위대한 건축가는 내부의 거주 공간이 외부와 연속적으로 연결되어야 하며, 비록 개별 요소들이 전체의 일부를 형성하지만 각 요소들은 고유한 독자성을 가져야 한다고 생각했다. 미국의 건축운동은 나치 치하에 미국으로 이주한 유럽의 대표적 건축가들 덕분에 한층 더 발전해 갔다.

특히 미국의 경제력에 힘입어 유럽에서는 생각할 수도 없었던 복합건축 단지를 세울 수 있었다. 이로써 건축가들은 도시의 독특한 현실을 직시해야 하는 임무를 맡게 되었다.

위 :
프랭크 로이드 라이트, **정원 쪽에서 본 쿤리 저택의 모습**, 1908년, 일리노이 주 리버사이드. 라이트가 에이버리 쿤리를 위해 설계한 이 저택은 정원으로 둘러싸여 있으며, 그 외관은 역청으로 마감된 마졸리카 타일로 기하학적 패턴을 이루며 장식되어 있다.

왼쪽 :
프랭크 로이드 라이트, **리버사이드에 지어진 쿤리 저택의 평면도.** 이 평면에는 하나로 통합된 건축물과 개별적 요소들의 특징 사이의 상호작용에 대한 라이트의 관심이 잘 반영되어 있다.

위 :
공중에서 본 1930년대의 뉴욕

국제주의 양식

르 코르뷔지에, **노트르담 뒤 오 예배당**, 1950-1954년, 프랑스 롱샹

제2차 세계대전 이후 몇 년 동안 근대운동이 세계의 건축계를 지배했지만, 점차 재평가의 시기를 맞게 된다. 이것은 결국 공공연한 비판으로 발전하였고, 1970년대부터는 새로운 방향들이 다양하게 제시되었다.

명칭의 역사

'국제주의 양식'은 1922년과 1932년 사이에 유럽에서 생산된 근대적 디자인들을 지칭하기 위해 역사가 헨리-러셀 히치콕과 건축가 필립 존슨이 만들어낸 용어로, 뉴욕 현대 미술관의 근대 건축 전시회를 위해 출판된 이들의 저서 『국제주의 양식: 1922년 이후의 건축The International Style: Architecture Since 1922』에서 처음 등장했다. 이 전시회는 당시 현대미술관 관장이었던 필립 존슨에 의해 주최되었다. 이 책은 이 시기에 설계된 프로젝트들에서 근본적으로 발견되는 양식적 원리, 즉 볼륨으로서의 건축, 질서와 명쾌함이 돋보이는 건축, 디테일에 집중하기 위해 모든 장식을 배제하는 것, 이 각 원리들을 세심하게 실현하는 것 등을 자세하게 다루고 있다. 이 미학적 교의는 곧바로 국제적인 원리로 가늠되었고, 전 세계적으로 퍼진 합리주의를 표현하는 데 적합하다고 간주된 '국제주의 양식'이라는 용어는 전후에 이루어진 건축적 실험들을 지칭하는 의미로 확대되었다. 여러 가지 양상으로 변화를 겪긴 했지만, 1970년대 말까지 이 국제주의 양식은 일본에서부터 미국에 이르는, 스웨덴에서부터 오스트레일리아에 이르는 근대 건축의 공식 언어로 자리 잡았다.

거장들의 유산

제2차 세계대전 이후에 일어난 획기적인 변화는 새로운 세대의 건축가들에게서 비롯되지는 않았다. 제1차 세계대전 이후에 합리주의 건축을 내세웠던 이들이 전후 개발의 최선두에 나선 장본인이었다. 프랑스 시민권을 취득하고 페탱 장군이 이끄는 군사정권과 손잡았던 르 코르뷔지에 이외에도, 독일의 그로피우스와 미스 반 데어 로에, 헝가리의 마르셀 브로이어, 오스트리아의 리처드 노이트라 등을 포함한 주도적인 건축가들은 나치정권이 들어서자 미국으로 망명했다. 이들이 바로 미래 건축 양식의

구로가와 기쇼, **가루이자와**
캡슐 주택, 1972년, 도쿄

제임스 스털링(마이클 윌포드, 말콤 힉스와 합작), **역사
과학관**, 1964-1967년, 영국 케임브리지.
장관을 이루며 7층까지 솟아 있는 양쪽의 두 동에는 사
무실과 세미나실이 배치되어 있고, 이 실들은 직각을
이루는 도서관 열람실의 유리 돔을 향하고 있다. 그 아
래층에는 서고가 들어서 있다.

기초를 다진 건축가들이었다. CIAM도 이 시기에 다시 활동을 시작했다. 실제로 이 세대의 거장들 모두는 적어도 1960년대 중반까지 활동을 계속해 나갔으며, 이들 중 몇몇은 훗날 문화적 독재 체제로 전락하고 마는 국제주의 양식에 반기를 들게 된다.

주제의 변주 : 야수주의

롱샹 성당, 인도 찬디가르 계획, 뇌이(파리 근교)의 자울주택과 같은 르 코르뷔지에의 후기 작품들은 '야수주의' 양식의 초석으로 간주된다. 야수주의를 통해 콘크리트의 미학적 특질이 처음으로 그 진가를 발휘할 수 있었다. '야수주의'란 말은 르 코르뷔지에의 프로젝트에서 사용되었으며, 특히 철근콘크리트를 노출함으로써 드러나는 당시의 양식적 흐름을 정의하기 위해 1954년 영국에서 만들어졌다. 이러한 양식의 선례가 될 만한 양상이 페레의 '고전적 모더니즘'인데, 르 코르뷔지에는 합리주의자들의 비난을 받은 바로 그 표현성을 부활시키며 재발견해 냈다. 이 사조는 곧 이탈리아에서부터 영국까지, 미국에서부터 라틴아메리카(이곳의 주도적인 선구적 건축가는 이탈리아나 프랑스, 알제리에서 활동한 브라질의 오스카 니마이어였다)까지 이르는 세계 곳곳으로 퍼져 나갔다.

메타볼리즘

'메타볼리즘'이라는 사조는 일본에서 나왔다. 르 코르뷔지에의 동업자였던 마에카와 쿠니오의 사무실에서 일했던 단게 겐조를 필두로, 이 스위스 거장의 건축 개념은 멀리 극동아시아까지 전파된다. 콘크리트를 노출시키겠다는 결정은 공적 공간과 사적 공간의 관계를 다시 생각하는 계기가 되었다. 마치 일종의 구조적 '메타볼리즘'의 원리처럼, 사적 공간은 낡고 훼손되면 언제든 교체될 수 있는 하이테크 '캡슐'이 되고 만다. 공간을 배분하는 이 개념과 함께 유기적인 거대구조물에 대한 가설이 재등장했다. 거대구조물을 설계할 때는 거의 '단백질' 혹은 '생물학적' 형태의 변화되는 요구조건을 충족시키기 위한 방식이 적용된다. 그 목적을 달성하는 데 실패한 메타볼리즘 운동은 1970년 오사카 국제박람회 이후 와해되었으며, 이

아래 :
루드비히 미스 반 데
어 로에, 베를린 유리
고층빌딩의 모형,
1922년

오른쪽 :
루드비히 미스 반 데
어 로에, 시카고
860-880 레이크 쇼
어 드라이브 아파트,
1948-1951년,
일리노이 주, 시카고.
높이 솟아 있는 두 동
의 아파트 타워는 테
라스나 발코니 없이
설계되었으며, 극단적
인 기하학적 엄중함을
과시하고 있다.

위 :
루드비히 미스 반 데어
로에, 시그램 빌딩의 입
구와 건물 앞쪽의 지붕
덮인 통로, 1954-1958
년, 뉴욕

엘리엘 사리넨과
에로 사리넨,
근래에 그려진 디트로
이트에 있는 GM사
건물, 1951년

운동과 관련된 건축가들은 그 이후 서
로 다른 사조들을 추구해 나갔다.

미국으로 이주한 유럽 건축가들

건축 활동 내내 미스 반 데어 로에는 근
대운동의 전제들을 꾸준히 지켜나갔다.
나치와 협력하여 작업하려는 시도가 허
사로 돌아가자, 이 독일 긴축가는 1938
년에 미국으로 이주했다. 그는 얼마 지
나지 않아 자신이 귀화한 나라에서 어
마어마한 가능성을 발견했다. 미국 사
회의 요구 사항들과 특권이 그의 예술
적 기질과 잘 맞아들었던 것이다. 처음

오른쪽:
발터 그로피우스(TAC 스튜디오),
팬암 빌딩, 1958–1963년, 뉴욕.
지붕에 헬리콥터 착륙장을 갖춘 이 랜드마크 건축물은
마치 거대한 8각형 탑 같아 보인다. 이 건물은 철골조로
지지되며, 프리스트레스트 콘크리트 격자로 마감되어
있다.

으로 고층빌딩 계획안을 내놓은 지 20여 년이 지난 후, 미스 반 데어 로에는 미국의 건축 경관에 뿌리를 내린 유리와 철골로 된 고층빌딩을 설계했다. 이 건물들 중에서 특히 유명한 것이 1958년 필립 존슨과 협력하여 완성한 시그램 빌딩이다. 최초의 '차세대' 고층빌딩이었던 이 건물은 합리주의 건축의 지침서와도 같다. 미스로부터 영감을 받은 인물로는 에로 사리넨(1910–1961년)이 있다. 그는 핀란드 출신의 건축가인 아버지 엘리엘 사리넨(1873–1950년)을 따라 미국으로 이주했다. 사리넨 부자

는 협력 작업을 통해 GM 사의 건물들을 설계했는데, 1946년 시카고에서 미스 반 데어 로에가 설계한 IIT(일리노이 주 공과대학) 건물들에서 영향을 받았다.

그로피우스와 TAC

발터 그로피우스는 다시 돌아올 수 있다는 희망을 품고 1934년 나치 치하의 독일을 떠났다. 그러나 런던에서 3년을 보낸 후, 그는 미국에 정착하여 하버드 대학에서 교편을 잡았다. 1945년 6명의 젊은 동업자들과 함께 건축가연합, TAC를 창설했다. 내로라하는 프로젝트를

맡은 이들은 국제주의 양식을 약화시키는 데 결정적인 역할을 했다. 그로피우스가 가르친 지침들은 비록 서로 다른 노선을 걸어갔음에도, 그 제자들에게 건축적 유산이 되었다. 그의 명석한 제자들 중 두 명이 바로 I. M. 페이(365쪽 참고)와 마르셀 브로이어(1902–1981년)다. 브로이어는 지역주의 건축언어를 부활시키는 데 전념했는데, 지역주의 건축의 핵심적 특질은 목재나 쇄석 같은 지방 고유의 재료를 사용하는 것이었다.

네르비외 지오 폰티 외, **피렐리 고층빌 딩**, 1953~1961년, 밀라노

루이지 네르비, **격납고**, 1939~1942년, 이탈리 아 그로세토. 2차 세계대전 말에 파괴된 이 건물은 4,000평방미터에 달하 는 면적이 덮여 있고 여섯 개의 측면 파일론으로만 지지되는 측 지선 지붕으로 되어 있다.

네르비, 폰티, 그리고 이탈리아 건축가들

이탈리아 건축가들은 미스 반 데어 로 에로부터 영감을 얻었으며, 국제주의 양식을 완벽하게 따랐다. 게다가 이탈 리아에서는 주세페 테라니, 루이지 피 지니, 아달베르토 리베라, 그 외 그루포 세테(이 그룹은 1926년 창설되어 1931 년에 해제되고, 훗날 파시스트 조직에 흡수된 단체 MIAR, 즉 이탈리아 건축 운동Movimento Italiano per l'Archite-ttura Razionale으로 바뀌었다)의 여러 회원들의 작품을 통해 합리주의 전통이

뿌리내리고 있었다. 오르베텔로 공항 (현재 허물어지고 없는)의 격납고를 설 계하면서, 공학자 피에르 루이지 네르 비(1891~1979년)는 각진 보로 된 지붕 구조를 개발했다. 이탈리아 합리주의 실험들과 나란히 행해진 그의 실험은 1950년대에 큰 결실을 맺었다. 파리의 유네스코 빌딩, 비델로치와 협력 작업 하에 설계된 로마의 종합경기장, 그리 고 네르비와 지오폰티가 포르나롤리, 로셀리, 발토리나, 델로르토, 다누스소 와 협력하여 설계한 밀라노의 피렐리 고층빌딩이 그 결실이다.

왼쪽:
BBPR 스튜디오, 벨라스카 타워,
1950-1958년, 밀라노.
이 건물을 설계한 스튜디오의 협력자인 에르네스토 나탄 로저스는 "환경적 선재先在" 이론을 주창했다. 이 이론에 따르면, 장소가 지니는 역사에서 끌어온 건축적 가치는 현대적이면서도 익숙한 해결방식들을 제시해야만 한다. 99m 높이에 달하는 이 타워의 디테일은 스포르체스코 성과 밀라노 성당을 연상시킨다.

위:
이그나치오 가르델라, 콘도미니오 치코냐의 뗏목주택, 1953-1958년, 베네치아.
이탈리아 합리주의 건축의 거장 중 한 명인 가르델라는 부지의 독특한 특성에서 영감을 얻었다. 이 건물은 현대적인 모습을 보여주면서도 역사적·예술적 기억들을 드러내고 있다.

아래:
피에르 루이지 네르비와 안니발레 비텔로치,
팔라체토 델로 스포르트(경기장), 1958년, 로마.
원형 평면인 이 건물의 지붕은 내부의 리브형 천장에서부터 뻗어 나오는 포크 모양의 구조로 지지된다. 이 건물의 모습에서 건축가 비텔로치의 개념과 공학자 네르비의 공법이 완벽하게 조화를 이루고 있음을 알 수 있다.

루이스 칸, **의학연구소(리처드연구소),** 1957-1964년, 펜실베이니아 주 펜실베이니아 대학. 이탈리아 산 지미냐노에 있는 중세시대 타워를 묘사한 여러 수채화를 그린 후 칸은 각 동의 지붕으로부터 9m 높이 솟은 탑이 부속된 일련의 여러 동들로 리처드 의학연구소를 설계했다. 뚜렷한 영향이 나타나 있는 중세 토스카나 건축이 당시의 뛰어난 기술과 결합되어 있다. 공기조화장치가 설치된 계단실은 각 동에서 돌출되어 있다. 이 건물의 특징을 결정짓는 돌출된 동은 벽돌로 마감된 철근콘크리트 구조로 되어 있다.

국제주의 양식의 위기

1930년대에 알바 알토와 프랭크 로이드 라이트는 이미 근대운동을 거치는 동안 건축의 질이 하락했다는 의견을 표명했으며, 근대운동의 한계를 지적했다. 이러한 반성 과정은 1960년대 말에 끝났다고 할 수 있다. 이때까지 많은 건축가들이 이미 새로운 방향을 모색하고 있었다. 예를 들어 1950년대 중반에는 신자유주의적 사조가 이탈리아에 등장했다. 이 시기에 이루어진 구이도 카넬라, 가에 아울렌티, 그 외 여러 건축가들의 작품은 세기말의 리버티 양식뿐만 아니라 특별한 장소에 깃든 건축적 기억들에서 가져온 역사적 선례들을 참조했다. 이러한 양상은 이그나치오 가르델라와 BBPR 스튜디오(건축가 반피, 바르비아노 디 벨지오이이오소, 페레수티, 로저스의 이름 첫 자에서 따온 합성어)의 '합리주의'를 야기시켰다. 이들의 표현 의도는 합리주의의 맥락 하에서 역사적 건축의 시각적 기억을 회복시키는 것이었다. 1905년에 에스토니아에서 미국으로 이주한 루이스 칸(1901-1974년)은 근대적 기술을 통해 재발견된 '역사적 가치들을 염두에 두어야 함'을 주장했다. 국제주의 양식을 맹렬히 비판하면서, 칸은 합리주의적 입장에서 출발하여 야수주의를 새롭게 해석하고 발전시켰다. 또한 마지막에는 기능에 의해 형태가 도출된다는 주장인 "형태는 기능을 따른다"라는 교의와 상반된 개념을 드러내는 양식을 선보인다. 다시 말해, 건물 자체를 주시하고 그 기능과 실질적인 목적을 이해함으로써 종국에는 건물의 내적인 본질을 인식할 수 있다는 것이다.

현대 건축

미국의 대학 캠퍼스와 유럽 대륙을 휩쓴 학생들의 저항운동에서 잘 드러났듯이 1970년대는 서양 사회에서 근본적인 변화가 일었던 시기다. 이 위기는 산업화의 첫 단계가 종식되었음을 알려주는 지표와 같다. 즉 20세기에 미국과 유럽의 강대국에서 추진되어 건축양식의 발전에 큰 영향을 미쳤던 그 현상이 막을 내린 것이다. 건설 생산을 규격화하려

는 시도, 소위 표준화라는 것을 기회로 삼아 어떤 문제라도 풀어낼 수 있는 방안을 찾으려는 노력은 이제 그 한계를 드러내며, 국제주의 양식의 기본적 교의는 물론이거니와 합리주의 원리 그 자체에 이의를 제기했다. 이제 무엇보다 가치 있다고 여겨지는 특질은 결코 공식으로 축소될 수 없는 창의적인 독창성이었다. 건축가의 사회적 역할과

문화적 역할이 전 세계에 걸쳐 뜨거운 논쟁의 주제가 된 1970년대 서양세계는, 합리주의의 밑바탕에 깔린 기술적 전제들이야말로 허물어지기 쉬운 것임을 점점 더 절실하게 자각하게 되었다. '후기 산업사회'로 이제 널리 명명되고 있는 문명에 대처하기 위해 구조적인 변화를 급속도로 꾀하고 새로운 선결 과제들을 내세워야 할 필요성이 절실해지기 시작했다. 1970년대부터 1990년대를 거쳐 21세기에 접어들 때까지 신진 건축 세대들은 다양하고 혁신적인 접근 방향을 모색해 나갔다.

위 :
필립 존슨, **루플래스 교회**, 1960년, 인디에나 주, 뉴하모니

오른쪽 :
마리오 리돌피, 루도비코 쿠아로니, 카를로 아이모니노 외, **이나-카사 빌딩**, 1949-1950년, 로마 티부르티노 지구.
이 아파트 건물의 예술미 넘치는 불규칙적인 배치, 지방 토속 재료의 활용, 복잡하고 비대칭적인 효과는 로마 서민 주택의 전통을 잘 반영하고 있다.

위 :
월리스 해리슨,
밤에 본 메트로폴리탄 오페라하우스 신관 정경,
1959-1966년,
뉴욕, 링컨 센터.
기념비적인 아치들은 역사적인 실마리를 가지고 재해석해 놓은 새로운 건축 양식을 잘 드러내 보여주고 있다.

아래 :
필립 존슨,
AT&T 빌딩, 1978-
1982년, 뉴욕.
높이 200m가 넘는
이 고층빌딩은 철골
구조의 경직된 느낌
을 부드럽게 만들고
우아한 느낌을 부여
하는 분홍색 화강암
으로 마감되어 있으
며, 건물의 정상부에
는 아르누보의 형태
에서 영향을 받은 일
종의 몰딩 처리된 팀
파눔이 나타나 있다.

위와 아래 :
마이클 그레이브스,
휴머나 빌딩,
켄터키 주, 루이빌.
이 고층빌딩은 25층짜리
사무소다. 이 건물의 가
장 돋보이는 특징은 포티
코의 모습을 띠는 도로
쪽 정면의 기단이다.

포스트모던 운동

처음으로 등장한 운동은 1975년에 시작되어 1980년대 말까지 지속된 포스트모더니즘이다. 이 운동은 합리주의의 경직된 개념에서 벗어나 형태가 지니는 역사적 차원으로 회귀하고자 했다. 역사적 형태에 주목하는 이러한 태도에는 건물이 익살스러운 요소로 구성될 수도 있다는 자각이 깔려 있다.

기원

건축가 찰스 젠크스와 로버트 A. 스턴이 1975년 처음으로 건축에 적용한 '포스트모던'이라는 용어는 서사적 장르로 회귀하려는 문학 비평가들에 의해 이미 사용되고 있었다. 이러한 서사적 장르는 말의 원래 의미들을 복원시키려는 유기적 접근 방식 하에 구조화된다. 포스트모던 건축의 전조가 될 만한 사조

는 1920년대의 '전통주의'에서 발견된다. 그러나 앞서 지적한 것처럼 지역적 양식과 특정한 역사적 맥락과 관련된 양식들에 근대의 기술이나 건설 방식이 적용되어 복구되는 경향, 즉 포스트모던과 유사한 경향은 1950년대에 이탈리아에서 대두되어 곧이어 미국에 등장한 사조였다.

대표적 건축가

포스트모던 운동의 초기 이론가는 1962년에 『건축의 복합성과 대립성Complexity and Contradictions in Architecture』이라는 에세이(4년 뒤에 책으로 출판된다)를 쓴 미국 건축가 로버트 벤투리였다. 이 에세이는 훗날 큰 영향을 미쳤다.

국제주의 양식에 대한 포스트모던 건축의 반발은 필립 존슨이 전개한 양식적 변화를 통해서 잘 알 수 있다. 국제주의 양식의 순수한 사례인 시그램 빌딩이 세워지는 데 일조한, 건축가 존슨은 1960년대 초에 일찌감치 포스트모던 쪽으로 관심을 돌리기 시작했다. 이러한 경향은 뉴하모니 루플래스 교회와

같은 그의 프로젝트에 이미 드러나 있다. 미국 원주민의 텐트에서 착안한 이 프로젝트는 역사주의 범주에 포함시키기에 충분하다. 존슨은 1970년대 말에 접어들어 포스트모던 양식의 대표적인 건물 중 하나인 뉴욕의 AT&T 빌딩을 건설했다. 이 건물의 진정한 혁신적 양상은 우아한 복고풍으로 고층빌딩의 이미지를 그려내는 데 기여한 모더니티와 역사 사이의 변증법적 관련성이다. 이로써 고층빌딩은 모더니티의 상징으로부터 역사적 참조체로 변모하게 된 것이다. 비록 그 역사가 미국이란 나라의 역사, 즉 다른 어떤 나라보다 미래에 큰 기대를 건 나라의 역사지만 말이다. 역

설적인 왜곡이 없진 않지만, 현대 건축에 처음으로 역사적 양식들(고전, 바로크, 신고전주의)을 접목시킨 이는 찰스 무어(1925-1995년)였다. 고국을 기리려는 뉴올리언스의 이탈리아 주민들을 위해 설계한 그의 유명한 '이탈리아 광장'을 통해 무어는 향수적 키치, 즉 '진짜'보다 더 진짜 같아 보이게 하는 장소를 재창조해 냈다. 젠크스의 표현을 빌리면, "포스트모던 빌딩은 간단히 말해 적어도 두 가지 부류의 입장에서 동시에 의사소통되는 건물이다. 즉 다른 건축가들과 건축의 진정한 의미를 이해하는 소수의 사람들, 또한 안락하고 전통적인 구축 방식이나 생활 방식과 같은 색

위 :
제임스 스털링, **슈트트가르트 신미술관과 음악학교의 모습**, 1977-1996년, 독일 뷔르템베르크, 슈투트가르트

오른쪽 :
제임스 스털링, **슈트트가르트 신미술관의 조각상이 있는 중정 홀**, 1977-1996년, 독일 뷔르템베르크, 슈투트가르트

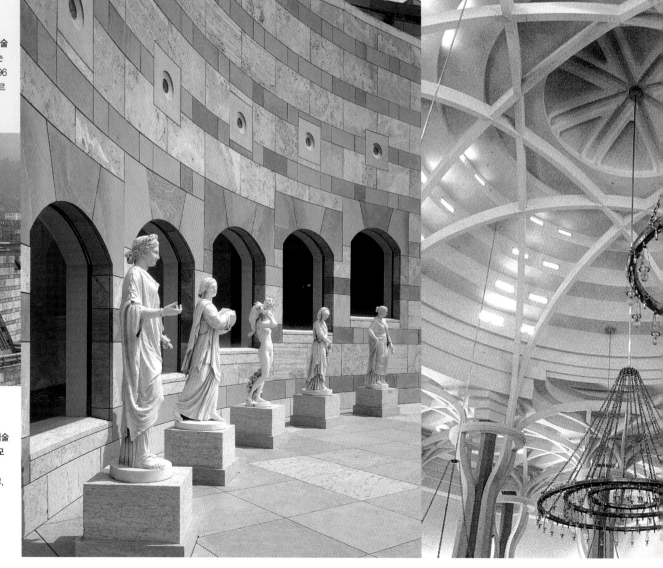

다른 이슈들에 관심을 두는 거주민들이나 일반 대중 사이에서 동시에 의사소통될 수 있는 건물을 말한다."

이탈리아 건축가 파올로 포르토게시가 주관한 1980년 베네치아 비엔날레에서 열린 한스 홀라인의 '스트라다 노비시마Strada Novissima' 전에서 공식적으로 지향된 포스트모더니즘의 미학을 소진하게 만든 것도 바로 이러한 모호성이 분명하다. 이탈리아 17세기 건축 전문가인 포르토게시는 새로운 건축을 창조해 낼 수 있는 개념으로, 역사와 전통의 가치를 인식했다. 이러한 입장을 지켜나가며 그는 이슬람 문화센터 근처에 장엄한 모스크를 설계함으로써 이슬람

공동체의 새로운 요구에 부응했다. 이와 같은 경향을 나타내지만 좀 더 일관적인 맥락을 드러낸 것은 스코틀랜드 출신 건축가 제임스 스털링(1926-1992년)이 설계한 다중 형태의 건축이다. 그는 슈투트가르트 신미술관과 음악학교를 통해 탑 모양 등 역사적 형태들을 서로 조합해 냈다. 이 두 건물은 동일한 건축군, 바로 기억이 담긴 거대한 실체, 즉 도시 그 자체를 의미한다.

이와는 대조적으로 베를린 슈첸스트라세에서 이탈리아 건축가 알도 로시(1931-1997년)는 17세기의 피렌체 궁들의 강한 엄격성을 환기시키는 파사드를 구사함으로써 마치 이야기를 들려주는

주체가 건축 그 자체인 것처럼 과거에 대해 참조하고 있다.

포스트모던 양식의 건축적 융통성이 너무 지나친 나머지 마이클 그레이브스(1934년생)의 켄터키 주 루이빌의 휴매나 빌딩처럼 전혀 기대하지 못했던 결과물들이 초래되는, 혹은 권장되는 현상까지 생겼다. 그레이브스가 추구하는 건축은 인용과 재발견이라는 이중적 양상을 중심으로 한다. 그의 의도는 놀랍기도 하고 감성을 자극하기도 하는 또 다른 형태를 위해 '상자 같은' 고층빌딩의 차가운 모습에서 탈피하는 것이었다.

한스 홀라인,
"현재 속의 과거" 전
에 세워진 스트라다
노비시마 파사드,
1980년,
베네치아 비엔날레

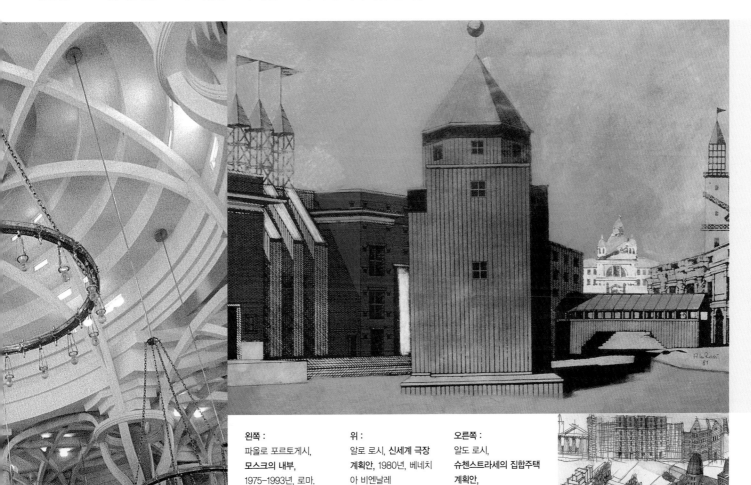

왼쪽 :
파올로 포르토게시,
모스크의 내부,
1975-1993년, 로마.
포르토게시는 무어 양식과 무데하르 전통의 굽이치는 선들을 복고시키는 역할을 했다.

위 :
알도 로시, **신세계 극장**
계획안, 1980년, 베네치아 비엔날레

오른쪽 :
알도 로시,
슈첸스트라세의 집합주택
계획안,
1992-1998년, 베를린

해체주의

'해체주의' 라는 용어는 프랑스 철학자 자크 데리다가 고안해 낸 텍스트 분석 방식에서 유래했다. 그는 스위스 출신의 베르나르 추미(1944년생)와 미국의 피터 아이젠만(1932년생)과 여러 번에 걸쳐 작업했다. 예를 들어, 1984년의 에세이를 통해 데리다는 '해체' 에 긍정적인 중요성을 부여함으로써 마르틴 하이데거의 용어 '해체destruktion' 에 이의를 제기한다. 여기서 '해체' 란 텍스트를 분석하면서 의식하지 못하지만 항상 암시되고 있는 인위적인 '구축' 을 드러내는 과정을 말한다.

이론보다는 철학적 기초에 기댔기 때문에 진정한 의미의 건축 운동도 양식도 아니었지만, 해체주의 개념은 1988년에 공식적으로 건축사에 그 이름을 새겼다. 그해 여름에 필립 존슨과 마크 위글리는 뉴욕 현대 미술관에서 '해체주의 건축' 이라는 전시회를 조직했다. 그 몇 달 전에는 런던의 테이트 갤러리에서 건축가와 예술가 들이 참여한 제1차 해체주의 국제 심포지엄이 열렸다.

선례들

해체주의 건축은 뉴욕 전시회가 열린 1980년대부터 시작되었지만, 여러 선례를 찾아볼 수 있다. 그 중 하나는 시카고 출신의 건축가 제임스 와인(1932년생)이 설립한 회사인 SITE 종합사무소(환경 속의 조각Sculpture in the Envi-ronment의 약자)의 작품들이다. 와인은 '반-건축' 의 미학을 아이러니에 기초한 표현적 예술로 정의했다. 이 예술은 잡지의 연재만화와 같은 그래픽적인 언어를 포용하며 미국 자본주의가 과도한 권력을 행사하는 법칙들에 이의를 제기한다.

슈퍼마켓 체인점인 베스트 사 건물들을 설계하면서 사이트는 폐허처럼 보이는 건물을 고안해 냈다. 휴스턴에 있는 이 회사의 건물 외벽은 조금씩 무너져 내리고 부서지는 듯 보인다. 새크라멘토에 있는 가게에서는 매일 개점 시간이 되면 건물 모서리 부분에 금이 가는 것을 볼 수 있는데, 이것은 사실 문이 열리는 모습이다.

위와 오른쪽 :
SITE, 베스트 슈퍼마켓의 "오뉘 모양 진열실", 캘리포니아 주, 새크라멘토

위 :
제임스 와인과 SITE, 베스트 슈퍼마켓의 "파격적인 파사드 진열실", 1975년, 텍사스 주, 휴스턴

대표적 건축가

뉴욕 현대 미술관의 전시회를 주도한 아이젠만, 추미, 프랭크 게리와 빈의 건축가 그룹 힘멜블라우, 이라크 출신의 자하 하디드로 대표되는 해체주의 건축은 고형성(솔리드) 개념을 와해시키는 데 그치지 않고 건축의 의미 자체를 혁명적으로 변화시키고자 했다. 해체주의 건축에서 이제 구조적 조화나 완전성이라는 전통적인 질서의 흔적은 찾아볼 수 없다. 모든 프로젝트는 설계자의 자유로운 상상에 맡겨진다. 거인이 깔고

프랭크 게리, **게리 주택**,
1978년, 캘리포니아 주 산타모니카.
1977년에 게리는 아는 이웃이 없는 산타모니카에 가족을 위한 "평범하면서도 멋진 구 가옥"을 개축했다. 이 새 주택은 해체주의 건축을 대표하는 일종의 선언문이 되었으며, 이 캐나다 출신의 건축가를 세계적인 건축가의 반열에 올렸다. 고철과 골판지, 철망을 활용하여 게리는 부엌과 식당, 테라스를 새로 만들었으며, 이 공간의 일부는 기존의 주택으로 둘러싸여 있다.

위:
신시네티 자택의 유리로 된 옥상층에 서 있는 건축가 필립 존슨

아래:
피터 아이젠만,
아르노프 디자인 & 예술 센터, 신시네티 대학교, 1988-1996년, 오하이오 주, 신시네티.
건물 중앙의 해체된 구조는 복잡한 컴퓨터 프로그램의 계산을 기초로 하고 있다.

앉은 것처럼 찌그러진 공 모양을 한 주택이나, 지진으로 몹시 흔들리는 듯한 느낌을 주는 아파트도 있다. 이 모든 파격은 눈속임이 아닌 진짜다. 즉 벽이 기울어져 보인다면, 그 벽은 실제로 기울어진 것이다. 건물이 뒤틀려 천장이 내려앉은 것처럼 보인다면, 실제로도 그런 것이다. 이렇듯 해체주의 건물은 현대 세계에 대한 은유이며, 인간만이 합리적인 존재라는 국제주의 양식의 관점을 암묵적으로 비판하고 있다. 아이젠만(뉴욕 파이브라는 건축가 그룹에 속

해 근대주의자로서의 이력을 지닌 건축가)이 지적한 것처럼, 이러한 관점과 상반되게 해체주의는 '이성과 광기' 사이를 오가며, 필립 존슨을 영감의 원천으로 간주하는 측면에서는 포스트모더니즘과 연관되기도 한다.

컴퓨터에 기초한 설계 방식은 해체주의에 중요한 역할을 했다. 건축가들은 컴퓨터를 이용해 실제로 재현 가능한 특이한 모양과 변형체를 설계했으며, 이를 분석하고 보완했다.

하이테크

건축의 경향성을 가리키는 '하이테크놀로지'의 약자인 하이테크는 1970년대 말에 대두되어 20세기 말까지 지속되었으며, 현재에도 주도적으로 전개되며 가장 발전된 공학 기술을 활용하는 사조다.

이 용어는 『하이테크』(1978년)라는 제목으로 조안 크론과 수잔 슬레진이 낸 책이 성공을 거두면서 유명해졌다. 이 책은 뉴욕 현대 미술관에서 열린 전시회를 계기로 출판되었다. 하이테크의

선례가 될 만한 양식은 19세기 말의 공학 건축인 에펠탑을 들 수 있으며, 1920년대의 러시아 구성주의에서도 볼 수 있다.

대표적 건축가

이 새로운 사조의 양식이 잘 드러나 있는 초기 건물은 파리의 퐁피두센터와 런던의 로이드 보험회사 사옥으로, 기계미학과 이 미학의 본질적인 공격성이 강조되어 있다. 비록 이론적인 전제는 명쾌함(구조적 논리가 명확하게 드러나

는 건물)이지만, 그 효과는 훨씬 더 복잡했다.

분명한 것은 바로 이 점이야말로 하이테크 디자인의 도발적이며 개척적인 양상이라는 것이다. 즉 프랑스 건축가 장 누벨 (1945년생)이 지적한 것처럼, "건물은 그 시대의 염원을 전달해야만 한다." 따라서 박물관은 공장과 유사한 모습을 띤다. 놀랄 만한 장관을 이룬 아랍세계연구소 남쪽면은 240개의 광전자 셀로 이루어진 거대한 유리벽으로 되어 있다.

리처드 로저스 & 파트너, **로이드 빌딩의 강철 패널로 된 계단탑**, 1978-1986년, 런던.
이 건축가는 19세기의 중요한 사조였던 공학 건축을 따르면서도, "기계 유령"을 도심 한가운데에 삽입시켜 놓았다.

장 누벨, 질베르 레젠느, 피에르 소리아 건축 스튜디오, **아랍세계연구소**, 1981-1987년, 파리

아래 :
자크 헤르조그와 피에르 드 므롱,
테이트 갤러리 신관의 모습, 1994-2000년, 런던.
2000년 5월에 개관한 테이트 갤러리의 전시관 확장 계획은 99m에 달하는 굴뚝으로 유명한 뱅크사이트 발전소 리노베이션 계획과 관련된 작업이었다. 거의 9,200 평방미터의 바닥 면적에 달하는 이 미술관은 유럽에서 가장 규모가 큰 현대미술관이 되었다.

왼쪽 :
도미니크 페로,
프랑스 국립도서관,
1988-1997년,
파리 13구.
새로운 프랑스 국립 도서관의 L자 모양 네 탑들은 대규모 정원 겸 광장을 향해 있고, 400km에 달하는 서고를 보유하고 있다.

알바로 시자,
산타 마리아 교회와 목사관, 1990-1996년, 포르투갈 마르코 데 카나베제스.
이 종교 건물의 하얗기 그지없는 벽은 신성한 느낌을 더 강화시켜 주고 있다.

미니멀리즘

1960년대 말에 만들어진 이 용어는 처음에는 문학과 영화, 회화에 사용되었다. 미니멀리즘 건축은 표현 수단을 최소화함으로써 보는 이에게 그 어떤 감성적인 자극도 일으키지 않으려 한다. 주도적인 건축가에는 스위스 출신의 자크 헤르조그와 피에르 드 므롱, 포르투갈의 알바로 시자, 프랑스의 도미니크

페로가 있다. 이 사조는 근대 운동과 국제주의 양식의 교의를 완전히 포기하지 않으면서도, 팝아트나 대지미술, 개념예술의 영향도 받았다. 형태와 기하학적 선들의 순수함은 새로운 건축을 위한 대안의 하나로 간주되고 있다.

기타 사조

1970년대 이후 등장했던 다양한 예술

마키 후미이코,
종합경기장, 1980–
1984년,
일본 후지자와

사조와 문화 사조들에 어떤 특정한 명칭을 부여하기란 쉽지 않다. 심지어 작업을 진행하며 여러 다양한 양식들을 섭렵했던 건축가들도 그것을 어려워 한다. 다음은 현대 건축에서 전 세계를 무대로 전개된 가장 중요한 몇 가지 조류를 요약한 것이다.

합리주의와 건축유형학
'돌아온' 합리주의의 건축물로는 머피–얀 사무소와 SOM의 시카고 사무실이 작업한 프로젝트들에서부터 일본 건축가 마키 후미히코(1928년생)의 미래파적인 개념과 주변 경관과의 조화로운 통일성을 가장 큰 특징으로 드러내는 리처드 마이어의 순수한 백색 건축에 이른다. SOM은 1936년에 루이스 스키드모어(1897–1962년)와 나다니엘 오잉스(1903–1984년)가 설립하고, 1939년에 존 메릴(1896–1975년)이 합류한 회사다.
　단순성과 전형으로의 회귀를 꾀하는 건축가들도 있었다. 이 전형들은 조합되어 사용되곤 했다. 스위스 건축가 마

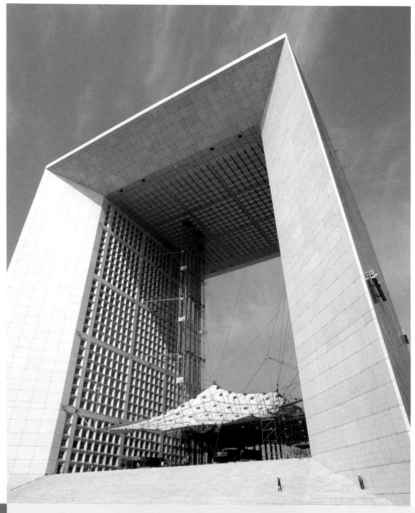

위:
요한 오토 폰 슈프레켈젠과 폴 앙드뢰, **그랑드아르슈**, 1989년, 파리.
거대한 입체 모양의 아치에는 회의실과 전시실들이 들어서 있다.

왼쪽:
리처드 마이어, **더글라스 주택**, 1971–1973년, 미시간 주, 하버 스프링.
이 건물은 미시간 호수변의 전나무 숲 사이에 극적인 모습을 드러내고 있다.

오른쪽:
찰스 무어,
시 렌치 콘도미니엄, 1965년, 캘리포니아 주 샌프란시스코, 소노마 카운티.
무어는 단순하면서도 시선을 집중시키는 건설 방식을 사용하여 전통에 바탕을 둔 설계 방향을 선택하고 여기에 생태학적 접근을 시도했다.

왼쪽:
마리오 보타, **현대미술관**, 1989–1995년, 샌프란시스코

리오 보타(1943년생)는 단독 주택을 주로 설계했으며, 샌프란시스코 현대 미술관은 이 주택들을 확장해놓은 것으로 유희적인 구성 요소가 훨씬 더 두드러지게 표현되었다. 이와 유사한 양상은 보타와 마찬가지로 전형을 찾고자 했던 오스왈드 마티아스 웅거스(1926년생)의 작품에도 잘 드러나 있다. 또한 파리의 그랑드 아르슈나 뉴멕시코 알토의 스펜서 극장 같은 거대구조물에도 적용되어 있다.

쿠프 힘멜블라우,
팔커 가의 변호사 사무실, 1983-1988년, 빈.
17년 전에 W.D. 프릭스, H. 슈비친스키, R.M. 홀처, F. 슈테퍼가 빈에 설립한 쿠프 힘멜블라우("푸른 하늘 사무소")는 "i"에 괄호를 붙여 Coop Himmelb(l)au("푸른 하늘 건설회사")가 되었다. 매달린 골조가 있는 이 지붕층의 사무실은 포스트모던 양식과 하이테크를 결합해 주고 있기도 하며, 두 양식을 재해석해 주고 있기도 하다.

유기적 건축

앞서 지적했듯이, 건축적 '메타볼리즘'은 살아 있는 유기체의 성장과정을 건축 설계에 도입하고자 했던 사조다. 이 개념은 알바 알토와 한스 샤로운의 프로젝트에서 등장하기 시작했다. 최근 들어서는 프라이 오토(1925년생)나 즈비 헤커(1931년생)와 같은 건축가들이 생물학적 성장 과정으로부터 영감을 얻어 작업하고 있다.

생태건축

양식적 조류 그 이상의 의미를 지닌 생태건축은 핀란드 건축가 유하니 팔라스마가 '생태학적 기능주의'라는 명칭을 부여한 설계 접근 방식을 대표한다.

어떤 양식적 코드를 사용하든지 환경을 중시하는 원리에 기초한 이 건축의 설계 방향은 전통에 기반을 두거나, 주변 자연환경을 중심으로 정해진다.

헤테로피아

글자 그대로 '또 다른 장소'의 건축을 의미한다. 예를 들어 빈의 쿠프 힘멜블라우가 증축한 법률 사무소는, 상상력으로 넘쳐나는 몽상적인 영역에서 생겨난 외계의 존재처럼 보인다. 고도의 기술에 바탕을 둔 이러한 프로젝트들은 기괴하고 비현실적인 세계의 파편 조각들처럼 생경한 느낌을 준다.

위 :
글렌 멀컷, **심슨-리 주택**, 1989-1994년, 오스트레일리아 뉴사우스웨일스 주, 윌슨.
철과 유리, 폐자재로 지어진 이 주택에서는 주변 환경과 완전한 조화를 이루는 생태학적 건물을 만들어내기 위해 부지의 자연 환기, 자연광, 우수를 그대로 이용하고 있다.

Part 2

문명, 대표적 건물, 주요 인물

건축은 빅토르 위고의 지적처럼 "인류의 커다란 책"으로 정의될 수 있다. "6천 년 동안 멀게는 힌두 사원에서부터 쾰른 대성당에 이르기까지 건축은 인류에 의해 기록된 커다란 책자나 마찬가지였다. 그리고 이같은 진리에 따라 모든 상징은 물론이거니와 인간의 모든 사상은 모뉴먼트들로 이루어진 이 방대한 책의 각 페이지를 장식하고 있다."

건축의 의미를 정치적, 종교적 혹은 그저 미학적 감각들의 공동체적 표현으로 좀 더 명쾌하게 종합해내기는 불가능할 것이다. 그러나 그 의미에는 모든 세대의 열망과 지향점이 표현되어 있다.

또한 건축은 다음과 같이 정의될 수 있다. 즉 건축은 심혈을 기울여 써진 돌로 된 거대한 책이며, 작고 일시적인 것들이 응축되어 만들어진 거인, 즉 앞으로 펼쳐지게 될 수세기 동안 이것들을 표상해낼 거인이다.

이 책의 본문에서는 각 시대와 나라의 가장 뛰어난 걸작들과 건축 역사상 중요한 인물들이 고찰될 것이다. 이러한 측면에서, 위대한 걸작품을 창조해내는 독립된 인물로 건축가를 바라보는 것은 이해방식과 해석의 하나에 불과하다는 점을 잘 기억해두는 것이 좋겠다. 건물의 형태는 모든 사람들의 의식이 생산해 놓은 것으로 이해할 필요도 있다. 특히 자료가 거의 남아 있지 않기 때문에 누가 최초의 건축적 아이디어를 구상했는지 알 길이 없는 고대의 신전들이 이러한 경우이다. 현대로 올수록 건축가의 개성이 더 강하게 드러난다. 기본 평면과 양식적 특징들을 전반적으로 이끌어내는 주체는 바로 이러한 개성으로 간주된다.

UNDERSTANDING
ARCHITECTURE

신석기시대 사람들과 고대 민족문화

왼쪽 :
이누이트족의 이글루, 북극권의 판화, 1874년

위 :
알루미늄으로 만들어진 현대 건물, 그린란드 북서부, 일루리사트, 아크틱 호텔. 이글루 모양에서 영향 받음. 디스코 만에 떠다니는 빙하를 향하고 있다.

『건축서』에서 비트루비우스는 건축을 인간 문명의 기원과 관련지었다. 구석기시대와 신석기시대(기원전 8000-3000년) 사이의 중간 단계, 즉 유목민족들이 반유목민족이 되거나 정착생활에 접어든 시기에 대해 알려진 것은 거의 없다. 반유목민족인 카스카프 수렵꾼들과 어부들이 살았던 아랄 호수 일대에 분포했었던 켈테미나르(기원전 4천 년)의 신석기 문화가 이 시기의 한 사례라고 할 수 있다. 원형 기단과 연기가 배출될 수 있도록 지붕 한가운데에 구멍이 뚫린 원뿔 모양의 집단 오두막은 작은 나뭇가지와 그루터기로 엮인 지붕 구조로 되어 있다. 이런 종류의 오두막은 오늘날에도 몇몇 문화권에서 여전히 사용되고 있다.

카자망스 지방에 사는 부족의 전형적 가옥 내부, 서아프리카 세네갈

민족지학적 맥락

따라서 가장 오래된 건물에 관한 이야기는 고대 민족문화권, 즉 지구상의 광범위한 영역에 걸쳐 분포하면서 수세기에 걸쳐 전승되는 관습들을 물려준 종족들을 조사함으로써 얻어낼 수 있다. 인류학자와 환경론자들이 경각심을 일으키며 호소했음에도 불구하고 이들의 정주지는 이제 서양의 경제개발과 생태학적 재앙으로부터 갈수록 위협을 크게 받고 있다. 대표적인 곳은 아마존과 중앙아프리카의 열대우림 지역에서부터 북극지방과 척박하지만 다이아몬드 광산과 금 광산이 풍부한 아프리카 남부 지역에 이른다. 따라서 너무 늦기 전에 위험에 처한 이 종족들의 생활방식과 정주지에 대한 기록이나마 빠른 시일 내에 남기는 일이 무엇보다 중요하다.

종종 에스키모로 잘못 거론되곤 하는 이누이트족은 아직도 신비로운 기원에 휩싸인 인종 언어학적 유목민족이며 약 5,500년 전에 아시아에서 베링 해협을 가로질러 시베리아, 알래스카, 캐나다, 그린란드에 정착했다. 이글루라는

전형적인 주거로 인해 이누이트족은 세계 그 어느 종족과도 다른 독특한 특징을 지닌다. 이 주거는 몹시 혹독한 폭풍에도 견딜 수 있고 극한의 기온에서도 거주가 가능한 건축물이다. 둥근 구조를 형성하기 위해 얼음 블록으로 완전히 뒤덮였으며, 반원형 입구에, 연기를 배출하거나 환기를 위해 꼭대기에 구멍이 뚫려 있다. 이글루는 수렵과 어로 절기 동안 일시적으로 사용되는 주거지다. 나무가 전혀 자라지 않는 그린란드 남쪽 해안과 북서쪽 해안을 따라서 산재해 있는 마을의 전통 가옥은 이끼로 덮인 석재로 지어져 있다. 유럽 식민주의자들이 정착한 이후에야 이 주택들은 목재 널로 다시 지어졌고, 마치 수상가옥처럼 바위 위에 매달려 있기도 한다.

또한 베링 해협 일대에서 이누이트족은 아주 오래전부터 말뚝 위에 해마 가죽을 덮은 오두막에서 살아오고 있다. 선사시대 이래로 줄곧 사용돼 온 수

상가옥은 다양한 유형으로 전 세계의 여러 문화권, 특히 극동지역에 걸쳐 오늘날에도 여전히 널리 분포하고 있다. 온화한 기후대 지역의 경우, 손쉽게 구할 수 있는 자연 재료로 건설된 주거 유형에는 남아프리카 크랄(촌락)의 전형적인 둥근 지붕 오두막이 있다. 실제로 아프리카 중남부 지역에서는 원기둥 모양의 집채와 원뿔 모양의 지붕으로 된 오두막이나 가늘고 긴 집채에 평지붕이나 경사지붕이 올려진 오두막이 발견된다.

스톤헨지

거주 목적으로 사용된 건물과 함께, 종족의 숭배의식이나 회합 장소로 사용된 기념비적인 구조물도 아주 먼 고대 때부터 세워졌다. 이러한 구조물 중에서 가장 유명한 것은 영국 남부에 위치한 스톤헨지일 것이다. 이 유적지에서 가장 오래된 부분은 기원전 2000년대 후반부터 있었다. 스톤헨지는 천문학 관측소나 태양 신전의 일종으로 간주되며, 이 두 가지 목적을 모두 담당하던 곳으로 여겨지기도 한다. 이 거석들은 여러 동심원을 이루며 세워져 있으며 육중한 석재로 지어져 있고, 땅 위에 수직으로 서 있는 석재 기둥과 그 위에 수평으로 올려진 슬래브가 삼석탑 형식을 이루고 있다.

이 거대한 돌기둥은 다듬어진 여러 돌들로 이루어져 있으며, 이 돌들은 아키트레이브의 새김 눈에 맞물린 돌기를 통해 서로 연결되어 있다. 이 거석 중에서 증축된 원을 이루는 것들의 높이는 4m에 달하고 그 외의 것들은 8m에 달한다.

푸에블로

수렵과 어로 경제에서 농업경제로 전환되던 시기는 애리조나와 뉴멕시코 초원, 그리고 고원지역의 푸에블로(글자 그대로 "사람들", "마을"을 의미) 족을 통해 오늘날에도 관찰되고 있다. 이들의 정착지는 상자 모양의 작은 가옥들로 이루어져 있으며, 이 가옥들은 협곡의 바위 면에 의지해 상하로 서로 겹치듯 배치된다. 이들 가옥 근처에는 안식을 위해 잠시 은둔하고 있다고 믿어지는 혼령들의 신성한 장소인 키바가 있다.

위 :
스톤헨지 거석군,
기원전 3천년,
영국 윌트셔주 솔즈베리

아래 :
공중에서 본 보니토 푸에블로의 모습,
서기 850-1130년, 뉴멕시코 차코 문화 국립 역사공원.
한때 아나사지 종족(나바호족 말로, "나이든 사람들"을 뜻함)이 살았던 이 마을에는 600채의 가옥과 33곳의 키바가 남아 있다.

아래 :
운하 위에 지어진 수상가옥, 베트남

이집트 문명

수천 년 동안 번영과 부의 원천을 제공했던 긴 나일 강을 따라 분포한 고대 이집트 문명은 기원전 5천 년부터 고레스 대왕의 아들 캄비세스 2세가 이끈 페르시아 정복군의 공격을 받은 기원전 525년까지 번성했다. 이집트 문화와 그리스 문화 사이의 교류가 활발해진 것은 이 시기 이후의 일이었으며, 도시 알렉산드리아(기원전 332년)를 세운 알렉산더 대왕 치하였다. 훗날 프톨레마이오스 왕조(기원전 31년)를 무너뜨린 로마는 이곳을 제국의 곡창지대로 활용하게 된다. 후에 이집트는 비잔틴의 지배하에 놓이게 되며, 그 이전에 이미 이슬람 세력(서기 639-642년)에 의해 완전히 정벌되고 만다.

하트셉수트 여왕과 투트모세 3세의 신전에 세워진 기념비적인 문, 가르나크. 이 문의 돋보이는 특징은 최상부에서 가늘어지는 두 개의 거대한 탑인 파일론이라는 요소다.

아래 :
니우세레의 태양신전 복원도, 제5왕조(기원전 2480년), 아부 그라부.
1. 기념문
2. 신전으로 이어지는 길
3. 중정
4. 제단
5. 오벨리스크
6. 태양의 방주

수도

이집트의 가장 오래된 수도는 멤피스다. 피라미드로 유명한 멤피스는 나일 강 하류와 중류 지역 사이의 경계에 있었다. 제11왕조 치하에 이르러 수도는 테베로 옮겨졌으며 테베는 기원전 16세기와 13세기 사이(제18왕조에서 19왕조)에 가장 번성한 나일 강 하류의 도시였다. 나일 강을 따라 오늘날의 카르나크와 룩소르(강의 동쪽)에서부터 구르나 마을과 메디넷 하부(강의 서쪽)에 걸쳐 형성되었던 테베는 아몬 신에게 봉헌된 신성한 도시였다. 가장 유명한 기념비적 신전 유적들을 발견할 수 있는 곳이 바로 이 지역이다. 이 유적들은 수 세기를 거치는 동안 점진적으로 거대하고 복잡한 구조물로 발전되었다.

신전

이집트 신전들은 세 가지 기본 유형으로 분류될 수 있다. 태양신 라에게 봉헌된 히페트랄(지붕이 없는) 유형, 그리스 신전의 모태가 된 페리프테랄(단축 방향은 개방되어 있고 나머지는 기둥과 필라로 이루어진 포티코로 둘러싸인 사각형 방) 유형, 그리고 페네트랄리아(깔때기 모양의 전체 배치에 따라 늘어선 포티코로 둘러싸인 안마당, 아트리움, 현관, 성소, 작은 방을 갖춘) 유형이 그 세 가지다.

건축술

처음에는 목재와 갈대, 나중에는 나일 강에서 채취한 진흙과 짚의 혼합재인 어도비 벽돌 같은 보잘것없는 건설재료에 주로 의존하던 이집트 건축은 기원전 2600년경부터 석회석이나 사암을 이용하기 시작했다. 이전의 재료들보다 더 강도 높고 견고한 이 자재들을 이전과 동일한 형태와 유형의 건물에 사용하기 위해서는 좀 더 정교한 건설 기술이 필요했다.

가장 근본적인 문제, 즉 막 자른 돌

람세스 3세 장제신전의 다주식 홀, 20왕조(기원전 1182~1151년 통치), 테베, 메디네트 하부

람세스 3세의 장제신전, 20왕조, 테베, 메디네트 하부.
하트셉수트 여왕이 아몬 신에게 바치기 위해 세우고 그 아들 투트모세 3세가 확장한 신전 옆에 람세스 3세는 대규모 장제신전을 짓는다. 그의 선조인 람세스 2세의 라메세움과 평면상으로 유사한 이 신전은 운하를 통해 나일 강과 연결된다. 이 신전은 "불멸의 람세스 성"이라고 불린다.

덩이들을 채석장에서 현장으로 옮기는 문제는 땅 위에서는 롤러를 이용하고, 강 위에서는 뗏목을 이용함으로써 해결되었다. 이러한 해결방식은 비용이 얼마 안 들고 숙련된 노동력이 뒷받침되었기 때문에 가능했다. 돌덩이들은 벽돌로 쌓은 경사로 위로 굴러올려짐으로써 놓여야 할 자리로 이동되었다. 안정성을 최대한으로 높이기 위해 기둥 사이의 공간은 흙으로 임시 메워졌으며 이 흙은 나중에 제거되었다.

구조를 더 견고히 하기 위해 필라가 때로는 땅 속에 일부 파묻히는 경우도 있었다. 지붕은 삼석탑 형식에 따라 지어졌다. 즉 대형 석재 슬래브가 고정된 조인트를 통해 엔타블러처와 접합되었고 주거의 경우에는 목재 슬래브가 사용되었다. 벽의 최상부에 건물 측면을 따라 나 있는 개구부들은 내부공간에 적절한 효과를 주도록 배치되어 빛을 제공하고 있다.

오벨리스크

신전과 피라미드 이외에 고대 이집트의 전형적인 모뉴먼트는 오벨리스크다. 원래 세워졌던 장소에 현재 남아 있는 경우는 거의 없고, 아우구스투스 황제 시대에 적어도 30개의 오벨리스크가 서양으로 옮겨졌다. 하나의 부재로 이루어진 사변형 모양의 이 탑은 위로 갈수록 가늘어지며 꼭대기의 한 정점에 이른다.(따라서 "꼬챙이"를 의미하는 그리스어인 '오벨리스코스' 라고 불린 것이다.)

오벨리스크는 단순하면서도 효율적인 기술을 이용해 신전의 입구에 세워졌으며, 이 기술에는 모래가 담긴 채움벽이 활용되었다. 오벨리스크는 신성한 태양광선을 상징하거나 땅의 수맥이 시작되는 원시의 산을 상징하기도 한다. 40m 높이에 달하는 것도 있는 오벨리스크의 그 압도적인 느낌은 르네상스 시대의 사람들을 크게 매료시켰다.

헬리오폴리스 오벨리스크, 기원전 13세기, 로마, 포폴로 광장.
태양신 라에게 바쳐진 24m 높이에 달하는 이 오벨리스크는 원래 헬리오폴리스(카이로 근처)의 태양신전 앞에 서 있었으며, 대리석에 조각된 상형문자로 뒤덮여 있다.
아우구스투스 황제가 서기 10년에 로마로 가져와 막시무스 경기장에 세워놓은 이 오벨리스크를 교황 식스투스 5세가 복원하여 1588년 포폴로 광장에 세웠다.

피라미드

"피라미드"라는 단어는 그 불꽃 같은 모양 때문에 그리스어 '피르'(불)와 가장 관련이 있어 보이지만 그 어원은 명확하지 않다. 피라미드는 이집트 파라오의 장지를 의미한다. 따라서 피라미드는 왕실의 무덤이며, 사각 기단에 놓인 4개의 삼각 면들이 꼭대기의 정점으로한데 모이는 기하학적 입체와 같은 모습을 하고 있다.

마스타바에서 피라미드로

이집트 왕실의 피라미드는 고왕국 시대 (기원전 2850–2230년)에 널리 사용된 일반인의 무덤이었던 마스타바가 기념비적 크기로 발전한 것으로 간주되고 있다. 사각형 기단에 끝이 잘린 피라미드처럼 되어 있는 이 무덤들의 모양은 ("돌 벤치"를 의미하는 아랍어 '마스타바'를 떠올리며) 벤치를 연상시킨다. 마스타바는 석재와 테라코타로 만들어진 단단한 흙무덤이며, 대개 긴 면에 두 곳의 개구부가 나 있어 묘실로 이어지는 지하통로로 접근할 수 있게 되어 있다. 무덤의 동쪽 외곽에는 번제를 위한 봉헌용 제단이 있다. 이 제단은 훗날 이와 동일한 기능을 담당하는 공간으로 변형된다. 가정생활을 암시하는 여러 영역들(마당, 복도, 그림과 부조로 장식된 방들)이 나중에 덧붙여진다. 이 방들의 풍부한 장식들은 일상생활에서부터 죽은 자가 겪은 "다른 세계"로의 여행에 이르는 장면들이 묘사되어 있고 이 죽은 자의 모습은 조상을 통해 재현된다. 파라오의 무덤이 마스타바보다 더 큰 상징적 의미를 갖는다는 점을 드러내기 위해, 아마도 왕실 피라미드의 형태는 이 일반무덤들이 이상적인 모양으로 서로 겹쳐지며 크게 발전된 것일지도 모른다. 가장 높은 곳에는 가장 작은 것이 올려지며 이렇게 마스타바가 여러 개 겹치며 쌓여 올라가는 모양은 단형 피라미드를 연상시킨다. 단형 피라미드의 대표적 예로는 현재 남아 있는 가장 오래된 조세르 왕의 피라미드가 있다.

기본적 특징

각 단 사이에 생기는 공간을 채워나감으로써 피라미드는 완결된 형태에 이르게 된다. 마스타바와 달리 피라미드에는 지하의 매장용 공간이 없다. 대신에 피라미드 내에는 길고 좁은 통로를 따라 들어갈 수 있는 중앙의 묘실이 있다. 이 시대의 건축가들에게 묘실은 최초의 볼트형 방을 실험할 수 있는 계기를 마련해 주었다. 파라오의 미라가 안치된 이 방이 피라미드의 중심에 있기 때문

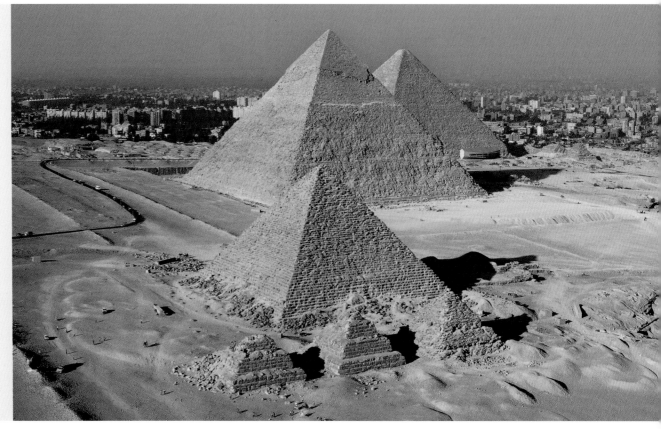

쿠푸, 카프레 그리고 멘카우레 피라미드, 제 4왕조(기원전 2625–2510년), 기자.
이 장엄한 피라미드들을 세우는 데는 한 세기가 넘게 걸렸다. 피라미드를 배경으로 작은 단형 피라미드가 세워져 있다.

에 이 모뉴먼트의 하중 대부분은 이 공간에 의해 지탱된다. 유사아치, 평지붕, 역 V형 지붕과 같은 구조 형태들은 이 빈 묘실의 천장에 가해진 하중을 경감시킨다. 피라미드는 독립된 모뉴먼트가 아니라 장례의식이 거행되는 부속 건물들과 나란히 배치된다.

끝없는 마력

고대 로마 이래로 수세기 동안 많은 사람들은 이집트 피라미드의 압도적인 형태와 중후한 위엄에 크게 매료됐다. 이집트 문화를 재발견한 르네상스는 피라미드의 개념을 장례용 모뉴먼트나 영원성의 상징으로 부활시켰다. 근대 건축에서 피라미드의 이러한 의미는 상실되었지만, 재료 면이나 기능 면에서 혁신적인 양상을 보이며 새로운 형태로 거듭나고 있다. 이러한 사례 중에 가장 대표적인 것은 I. M. 페이가 루브르 궁에 설계한 유리 피라미드일 것이다.

안토니오 카노바, **테라코타와 목재로 만들어진 티치아노 기념비의 모형**, 1795년경, 베네치아 코레르 박물관

맨 위 :
카이우스 세스티우스 피라미드,
기원전 28-12년, 로마. 로마의 피라미드 무덤은 아우구스투스 시대에 유행한 이국적 취미를 그대로 반영하고 있다.

위 :
마스타바 군락

기자에 있는 쿠푸왕 피라미드 종단면
1. 입구
2. 진입통로
3. 가짜 묘실
4. 여왕의 묘실
5. 하중 경감 석실층
6. 파라오의 묘실
7. 대회랑

인더스 문명

모헨조다로(죽은 자의 언덕)는 전통적으로 오늘날 파키스탄의 카이르푸르 근처인 인더스 강 오른쪽 강변에 솟아오른 높은 흙 언덕을 지칭하는 말이다. 1922년에 인도의 고고학자 바네르지가 2세기에서부터 4세기 사이의 것으로 추정되는 스투파 밑에서 생 벽돌과 구운 벽돌로 지어진 집들이 있던 아주 오래된 도시 유적을 발견한 곳이 바로 이 지역이다.

이 발견은 인더스 강 유역, 즉 기원전 4세기 말과 1세기 중반 사이에, 대략 오늘날의 파키스탄과 인도 서북부에 해당하는 지역에서 번성한 위대한 문명의 다양한 양상을 드러내주는 일련의 이례적인 여러 발굴 사건의 시작에 불과했다.

하라파와 모헨조다로

모헨조다로의 일차 유적지 발굴에서는 1860년에 발견된 또 다른 고고학 유적지의 특징과 유사한 모습이 드러났다. 이 유적지는 거의 알려진 바 없던 고대 문명, 즉 오늘날 파키스탄 펀자브 지방에 있었던 하라파 문명의 한 가운데서 발굴된 것이다. 이 두 유적지에서 공통적으로 발견되는 뚜렷한 특징은 정연한 도시계획이다. 이것은 인간 문명사의 이처럼 오래된 초기 단계에서 거의 발견되지 않는 이례적인 특징이다.

모든 가능성을 동원해 볼 때, 이 두 곳의 유적지는 요새화된 언덕 아래에 포진한 채 흩어져 있는 여러 마을로 구성된 한 왕국의 수도였을 것이다. 각 마을은 직각을 이루며 교차되는 거리와 고도로 발전된 하수로가 정비된 바둑판 모양의 배치를 이루고 있다. 이 발굴지에 기초해 볼 때, 인더스 문명은 동석기시대와 청동기시대에 발전했던 모든 문명 중에 가장 중요한 문명의 하나로 간주되기에 충분하다. 동시대의 지중해 지역이나 메소포타미아, 중국의 도시문명과는 완전히 독립적으로 발전한 인더스 문명은 그 건축적, 예술적, 사회적 업적들에 비추어 볼 때 다른 문명에 버금가는 것이었다.

고고학적 발굴

바네르지와 그 후배 고고학자들이 모헨조다로를 대상으로 행한 고고학적 연구와 하라파에서 이루어진 연구(탐험가 찰스 마송과 알렉산더 번즈의 발견에서 알렉산더 커닝엄의 발굴에 이르는)는 19세기 내내 진행되었고 최근에도 계속되고 있다. 모헨조다로의 경우, 이 문명이 그 시작부터 이미 발전된 상태였다는 점을 시사하듯 첫 번째 발굴층과 마지막 발굴층 사이에 근본적인 차이점을 보이고 있지 않다.

유적의 항공사진, 파키스탄 신드, 모헨조다로

모헨조다로의 배치 복원도

왼쪽 :
스투파를 배경으로 한 성채 유적지, 파키스탄 신드, 모헨조다로

오른쪽 :
대형 욕장 유적지, 파키스탄 신드, 모헨조다로. 이 대형 욕장은 구운 벽돌로 지어진 대규모 건물이며, 그 안에는 종교적인 기능을 담당했을 것으로 추정되는 여러 개의 방이 배치되어 있다. 중앙에는 거의 12m 길이에 10m 너비로 된 수공간이 있다.

아래 :
장인 가옥의 바닥에 난 테라코타 구덩이, 파키스탄 신드, 모헨조다로

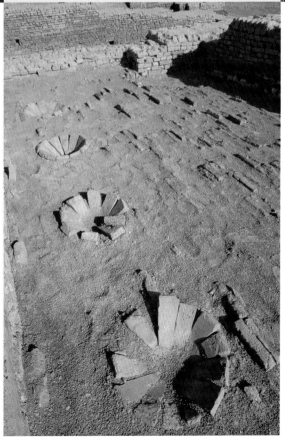

실제로 첫 번째 발굴 단계에서는 격자형 도로망을 갖춘 정연한 도시계획이 드러났고, 이후에는 바둑판 모양의 주된 배치도와는 무관한 작은 길과 골목길이 흐릿하게 겹쳐지며 드러났다. 도로는 이 시기에 비해 굉장히 넓은 편으로 3m에 얼마 못 미치는 폭에서부터 약 6m 폭에 달하는 것까지 있었으며, 이어지는 골목길의 폭도 1m에 육박했다. 비록 도로는 포장되어 있지 않지만, 겉으로 보기에 포장을 하려 했던 시도들이 벽돌이나 파손된 토기 파편을 통해 드러나 있다.

이 유적지의 가장 놀라운 양상 중 하나는 수로망과 뚜껑 덮인 하수로망이다. 이 시설들은 각 주택의 변소에서 나온 위생 및 유기 오물들을 모아 정화조를 거쳐 흘려 보낸다. 하수로 시설은 생수 시설과 마시기 적당한 식수용 시설과 완전히 분리되어 있다. 하라파 유적지에서는 사각 저장소에 퇴적시켜 놓은 쓰레기 집하시설이 최근 발견되었다.

주택

원천 자료나 다른 증거들이 부족하기 때문에 여러 건물의 기능을 정확하게 지적하는 것은 불가능하다. 그러나 그 형태에 근거해 볼 때, 이 건물들은 사원, 왕궁, 개인 주택, 공방, 가마 등으로 분류할 수 있다. 개인 주택은 아주 작은 규모(그렇지 않다면 의문에 휩싸인 이 건물들은 주택이 아니라 저장소나 창고였을 것이다)였을 수도, 아주 큰 규모였을 수도 있다. 실제로 중간 정도의 규모로 된 것들이 전혀 없기도 하다. 주택은 한 곳의 넓은 실로 이루어져 있고, 몇몇 경우에 상층이나 지붕으로 연결되는 계단이 있기도 하다.

메소포타미아 문명

네부카르네자르 2세 시대의 고대 바빌로니아 영토의 범위와 공화정시대와 제국시대의 로마 영토 범위가 서로 비교되고 있다.

거대한 지구라트, 기원전 2000년, 이라크 우르. 메소포타미아 건축에서 가장 독특한 건물은 지구라트이다. 건축물 최상부에 신전을 세우는 것은 상징적 의미를 지닌다. 즉 가장 적합한 지점에서 우주의 신성에 대해 명상할 수 있도록 만든 것이다.

티그리스 강과 유프라테스 강 사이의 비옥한 땅인 메소포타미아는 대체로 오늘날의 이라크, 터키, 시리아 북부 국경 지역에 해당한다. 기원전 331년 알렉산더 대왕에게 정복당하기 오래전부터 이 소아시아 지역에는 여러 민족이 잇달아 세력을 잡으며 거주했다. 이들은 건축사에서도 아주 중요하게 평가되는, 고도로 발전된 도시사회 형태를 띠고 있었다.

수메르

어쩌면 인더스 문명을 일으킨 종족에서 뻗어나왔을지 모르는 수메르인들(기원전 3200–2800년)이 메소포타미아에 정착한 시기는 기원전 3천 년대의 마지막 두 세기였다. 유프라테스 강 오른쪽 유역에 위치한 이들의 수도 우르(오늘날의 이라크 텔 엘 무카이야르 근처)는 합리적인 공간 활용을 위해 "사각형 그리드" 도시망에 따라 계획되었다. 유프라테스 강 유역의 또 다른 중요 도시국가는 우루크(히브리 성경에서는 '에레크', 아라

비아에서는 '와르카' 라 불렸다)였다. 이곳에서는 가장 오래된 지구라트의 사례를 발견할 수 있다. 지구라트는 지하에 묘실을 갖추고 원심형의 두꺼운 벽 두 곳으로 에워싸인 특이한 구조물이다. 또 다른 주목할 만한 구조물은 기원전 2750년에서 2600년 사이로 추정되는 카파예 지역(이라크 디얄라 지방)의 소위 타원형 신전이라 불리는 곳이다. 이 건물은 도시 그리드 내에서 눈에 띄고 독립적인 모습으로 돋보이며 마찬가지로 두 원심형 벽으로 에워싸여 있다. 이 건물군에서 보조적 역할을 했던 건물은 이 신성한 영역의 권력과 경제적 위력을 보장해주는 신전의 업무를 맡아보던 곳이었을 것이다. 이러한 건물은 고대 세계의 다른 문명에서도 많이 발견된다.

아카드

마지막 라가시 왕조가 몰락하면서 수메르인들의 권력은 아카드 왕국의 사르곤 왕(기원전 2350–2300년)에게 넘어갔다. 사르곤 왕은 라가시의 구데아 통치(기

바빌로니아 신전의 복원도. 어쩌면 성경에 나오는 바벨탑의 모양일 수도 있는 이 피라미드 같은 건축물은 역사가 스트라브에 따르면 180m 높이에 달했던 것으로 추정된다. 이 신전은 당시에 알려져 있던 행성의 수에 해당하는 일곱 개의 층으로 되어 있다.

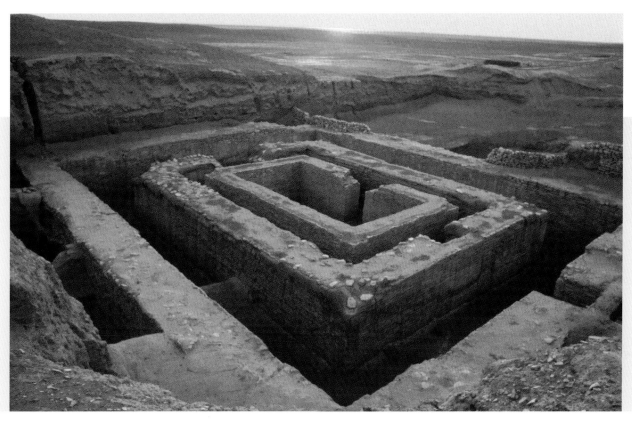

고대 우루크 시의 돌로 된 지하무덤 유적지, 기원전 4천년-3천년, 이라크 와르카

원전 2141-2122년)와 우르의 제3 왕조 통치 하에서 지속되었던 복구와 건축적 복원의 시대를 열었던 인물이다.

바빌로니아

페르시아 만에서부터 지금의 바그다드 지역까지 뻗어 있는 비옥한 바빌로니아 평원에는 두 단계의 위대한 역사적 시기가 있었다. 첫 번째 시기는 함무라비(기원전 1792-1750년 통치)라는 군주의 개인적 위상과 업적으로 유명한 최초의 왕국(기원전 20세기에서 16세기)에 해당하며, 다른 한 시기는 히타이트족, 카사이트족, 네부카드네자르 2세(기원전 605-562년) 치하의 아시리아족이 차례로 지배한다.

고대 세계를 통틀어 그 공중정원과 신전으로 유명한 바빌론(혹은 바벨)이라는 수도에 건축이 처음으로 번성한 시기는 함무라비의 효율적인 통치하에서였다. 기원전 1531년에 유프라테스 강 양 유역의 신비스런 도시는 히타이트족에게 약탈당하고 쇠퇴기에 접어든

다. 수도 인구가 당시에 백만 명에 달할 정도였던 네부카드네자르 시대에 복원된 바빌론은 기원전 539년에 페르시아에 의해 완전히 멸망했다.

히타이트

바빌로니아 문명 쇠퇴기의 첫 번째 단계는 아시리아 식민지들이 해방되고 히타이트 제국(기원전 15-13세기)이 팽창하면서 비롯되었다. 메소포타미아 북부 지역에서부터 오늘날의 터키 국경까지

이르렀던 히타이트 제국은 이집트만큼이나 강력한 정치적, 군사적 위력을 넓혀갔던 것으로 파악된다. 히타이트 문명의 건축은 넘치는 활력을 드러내고 있다. 비록 그 예술은 아시리아나 바빌로니아의 선례에서 영향을 받은 것임에 분명하지만 말이다. 아나톨리아 지방(터키) 하투사스 시의 웅장한 사자문과 같은 특이한 건축물들의 독창성은 부정할 수 없을 정도로 돋보인다.

사자문, 기원전 13-12세기, 터키 하투사스, 보가츠코이. 히타이트족의 도읍지에 세워진 입구 유적에는 문을 지키는 두 마리 사자가 조각된 부조가 있으며, 그 일부만이 복원되어 있는 상태다.

이란 고원의 문명

메소포타미아처럼 이란 고원에는 화려하게 빛나거나 번성하지 못한 다양한 문명들이 거쳐갔다. 고대에는 아리아(아리아인들의 땅)라고 알려졌던 이 영역은 북쪽으로 카프카스 산맥과 아랄 호수, 동쪽으로는 티그리스 강, 서쪽으로는 인더스 강, 남쪽으로는 페르시아 만과 아라비아 해와 경계를 이루는 지역을 포함한 오늘날 이란의 고지대에 해당한다. 아리아의 서쪽 영역은 메디아에서 페르시아까지 이르렀다.

엘람 왕국

기원전 4천 년경에 이란 고원의 변방에서는 엘람(혹은 수시아나) 문명이 등장했으며, 그 중심지는 도시국가 수사였다. 약 3500년에 이미 수사(오늘날 이란 남서부에서는 수스라고 불린다)는 2ha가 넘는 지역을 차지하고 있었다. 수메르 문화의 영향을 크게 받은 엘람 왕국은 기원전 2300년에 아카드 왕국으로 흡수되었다.

이 왕국은 그 후 몇 세기가 지나 다시 부흥했으며, 기원전 1930년경에 우르를 정복했다. 현재까지도 거대한 지구라트가 남아 있는 수도 두르운타시(오늘날의 초가잔빌)를 세우고, 기원전 1175년에 바빌론을 정복함으로써 엘람 왕국은 최고의 전성기를 누렸다.

메디아 왕국

이 지역에서 처음으로 강력한 정치세력을 갖춘 것은 메디아 왕국이었으며, 그 수도는 엑바타나 시(오늘날 테헤란에서 남서쪽으로 400km 떨어진 하마단 시)였다. 이곳에서는 북방계에서 유래된 민족인 메디아인들이 거주했다.

기원전 9세기 정도의 오래된 사료에 따르면, 메디아인들은 신 아시리아 왕국을 제압하면서(기원전 614-612년) 우선 서쪽으로 영역을 넓힌 다음 아주 단기간에 페르시아 제국을 정벌한다.

위 :
인슈시나크와 나피리샤의 엘람 지구라트 계단으로 이어지는 아치, 기원전 1250년경, 이란 두르운타시(초가잔빌).
생벽돌로 지어진 신전이 있는 성도 두르운타시는 수사에서 그리 멀지 않으며, 통치지역을 통합하려는 목적으로 운타시 나피리샤 왕의 주도하에 세워졌다. 세 단계의 벽으로 둘러싸인 이 도시 중심에는 많은 성소들이 배치되었다. 세 번째 벽은 결국에는 지어지지 못한 일반 주거지와 함께 도시 자체를 에워싸도록 계획되었다. 정수된 우물로부터 나온 물은 어느 정도 제한이 가해진 상태에서 운하를 통해 도시에 공급되었다.

우라르투 왕조

아르메니아 국경지역에 있었고 훗날 메디아 왕국에 합병된 우라르투 왕국은 기원전 9세기부터 시작된다. 탑과 유사한 우라르투 신전들은 아케메네스 건축에 지대한 영향을 미친 것으로 알려져 있다.

아케메네스 왕조

아케메네스 왕조를 연 키로스 대제 치하에서 페르시아인들은 메디아인들에게 정치적으로나 군사적으로 대항했다. 기원전 550년에 키로스는 아스티아게스 왕을 물리치고 스스로 페르시아인들과 메디아인들의 왕임을 선포했다. 아케메네스 왕조는 파사르가다에(이란 남서부)의 키로스 왕릉에서부터, 다음 두 페이지에 걸쳐 다루어지게 될 화려한 페르

세폴리스 왕궁에 이르는 아주 독특한 건축 유산을 남긴 예술의 부흥시대였다.

파르티아 왕국과 사산 왕조

알렉산더 대왕에 의해 정벌된 아케메네스 대제국은 셀레우코스 니카토르 1세(기원전 305-281년) 치하에서 새롭게 정비된 후 여러 소국으로 분할되었고, 파르티아인들의 지배하(기원전 247-서기 227년)에 가서야 다시 통합된다. 비록 서양문명의 기원을 그리스 로마에서 찾곤 하지만 예술적 관점에서 볼 때 아케메네스 건축은 서양문화의 고유한 양식을 만들어냈다고 할 수 있다. 사산 왕조(서기 224-642년)는 불에 봉헌된 신전과 기념비적인 왕궁을 지으면서 아케메네스 전통을 계승해 나갔다.

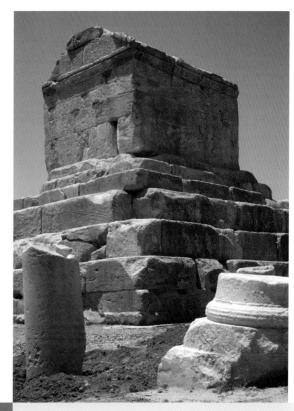

위 :
카로스 대제의 무덤,
기원전 529년, 이란 파사르가다에.
이란 남서부에 위치한 파사르가다에("페르시아인들의 정착촌" 혹은 "파르스 요새")는 풀바르 강 인근의 마르하브 평원 위에서부터 1,900m 높이로 솟아 있다. 남서쪽에서 성채에 진입하자마자 대략 10m 높이의 이 키로스 대제의 무덤이 나타난다. 아케메네스의 이 위대한 군주는 자신의 폭넓은 식견에 따라 대단위 도시 계획안을 후원했다.

왼쪽 :
고대 도시국가 수사의 유적지,
이란, 수사.
기원전 640년에 아슈르바니팔에 의해 멸망한 수사는 이곳에서 겨울을 나던 아케메네스인들에 의해 재건되었다. 성채의 잔해는 고고학적 유적지로 단층지대를 이루고 있는 인공 언덕 위에 서 있다.

위 :
사산 왕조의 궁과 알현실,
기원전 6세기,
이라크 타크 키스라, 크테시폰

오른쪽 :
파르티아 시의 유적지,
기원전 5세기,
이라크 하트라

페르세폴리스

다리우스 대제는 페르시아 문화와 아케메네스 문화의 중심지인 파사르가다에에서 그리 멀지 않은 페르시아(현재의 파르스) 지방의 북부를 뒤덮은 드넓은 평원 위에 왕국의 중심을 세웠다.

화려한 페르세폴리스 궁에서 "왕 중의 왕"을 알현하러 온 외교사절단이나 군의 사절단을 맞았던 장소가 바로 이곳이다. 계승자들이 그랬듯 다리우스는

페르세폴리스 유적지, 이란, 페르세폴리스. 현대의 이란어 페르세폴리스는 '잠쉬드 왕의 옥좌' 라는 의미인 '타흐트 잠쉬드' 라고 불린다.

오늘날 이란 땅에 속한 나크시 에 로스탐의 바위 무덤에 매장된다.

건축물

거의 한 세기에 걸쳐(기원전 6세기에서 5세기) 완성된 화려하고 거대한 공사였던 페르세폴리스 대 건물군은 다리우스 대제가 직접 감독하면서 건설되었다. 현재 이곳은 돌이킬 수 없을 정도로 훼손되어 있다. 인공대지의 높이는 거의 14m에 달하고 그 폭은 300m, 길이는 500m에 이른다. 다리우스는 완공되는 날까지 살지는 못했으며 그의 아들 크세르크세스 1세가 마지막 세부 공정을 감독했다. 이 작업 중에는 석재 블록을 잘라 만든 경사진 단형 이중 계단이 있다. 이 계단 앞에 크세르크세스 기념문(또는 제국의 문)이 있다. 이 문의 평면은 사각형이며, 그 내부에는 네 개의 기

페르세폴리스의 배치도 (현존하는 건물들은 붉은 색으로 표시)

A. 입구로 이어지는 단이 진 계단
B. 크세르크세스 기념문 혹은 제국의 문
C. 아파다나 혹은 알현실
D. 병사의 길
E. 두 중정 사이의 벽
F. 완공되지 못한 문
G. 공식 접견실 혹은 기둥신전
H. 왕실의 마구간
I. 요새
J. 보물창고
K. 곳간
L. 크세르크세스 왕궁
M. 왕궁 H
N. 다리우스 1세의 왕궁
O. 트리파일론의 입구

둥과 네 개의 석재 의자가 있다. 문에 나 있는 세 곳의 통로는 성스러운 라마수 상으로 장식되어 있다. 이 동물은 악운이 들어오지 못하게 문을 보호하는 신화 속 존재(인간의 얼굴을 하고 날개가 달린 사자)다.

진입로는 서쪽을 향하고 있는 반면, 출구는 기둥신전과 연결되는 길 방향인 동쪽으로 나 있다. 문의 남쪽 개구부는 아파다나 쪽을 향하고 있다. 이곳은 세 곳의 측면에 이중 포티코가 마련된 단이 높은 다주식 홀이며 왕실의 알현용 홀 역할을 했다.

많은 방이 배치된 곳은 왕과 고관들이 사용하던 공간이었으며 그곳에는 작은 홀인 트리파일론이 있다. 세 곳의 입구를 거쳐 진입되는 배치이기 때문에 트리파일론이라 불리는 이 홀은 왕의 고관들이 모여 회의를 여는 곳이었을 것이다. 이 트리파일론의 오른편에는 '병사의 길'이라 불리는 길을 따라 긴 벽이 세워져 있다. 이 길은 완공되지 못한 건물 쪽으로 나 있으며, 이 건물에서 알현 손님들은 왕실 의전관을 통해 왕

에게 보고되었다. 이 거대한 건물군은 또한 왕실의 주거지로 사용되었다. 이 중 두 영역은 통치자들이 머물렀던 공간인 '다리우스'와 '크세르크세스'의 왕궁이었다.

지면에서 2m나 높은 단 위에 세워진 다리우스의 왕궁은 12개의 기둥으로 지지되는 다주실을 중심으로 배치되어 있다. 이 왕궁 주위로 다른 방이 배치되어 있으며, 각 방의 외벽은 출입구, 아키트레이브, 창문과 함께 오늘날에도 그대로 남아 있다. 크세르크세스 왕궁도 이와 유사한 평면에 따라 지어졌으며, 바로 옆에 후궁도 마련되어 있다. 이 통치자들의 보물과 아케메네스 제국의 유물들은 남동쪽 지역에 안전하게 보관되었다. 이 위풍당당한 성채의 중심에는 기둥신전(혹은 공식 접견실)과 알현실(앞서 언급된 아파다나)이 있었다. 이 공간들은 위엄에 찬 왕의 모습을 묘사한 장면으로 온통 장식되어 있다. 제국의 스물여덟 국가에서 보낸 특사들은 이 알현실에서 순종의 표시로 통치자에게 경의를 표했다.

다리우스 1세의 장세신전 제단, 기원전 521-486년, 이란, 페르세폴리스, 나크시 에 로스탐. 페르시아인들은 생명의 근원이자 절대 신인 아후라 마즈다(지혜로운 주)를 숭배했다. 그들은 사각형 기단 위에 놓인 타워형 신전을 건립했고, 이것은 우라르투 왕국의 것과 유사하다.

기둥신전의 유적지, 이란, 페르세폴리스

크레타 문명과 미케네 문명

크레타 문명과 미케네 문명에는 모종의 연속성과 이중성이 반영되어 있다. 앞서 지적했듯이, 동지중해에 위치한 크레타 섬의 고대 미노아 문명은 펠로폰네소스 반도의 미케네 문명의 중요한 전신으로 간주된다. 비록 두 문화 모두 고유한 특질들을 보여주고 있지만 말이다.

기원전 15세기부터 13세기까지 미케네는 멀리 크레타 섬까지 지배 영역을 확장하고 있었다. 미노아 문명은 정복자들의 문명을 통해 이어졌다. 이 정복자들은 다른 무엇보다도 금세공, 보석, 그림 분야에서 미노아인들의 새로운 기술을 배웠다.

미노아 문명

크레타 문명은 신석기 시대의 마지막 단계(기원전 2900년)에 시작되어 청동기시대 말(기원전 1200년)까지 지속되었고, 호메로스가 『일리아스』에서 지적한 바 있듯이(13장 450절) 소위 "궁전" 문화가 발전했던 기원전 2000년과 기원전 1500년 사이에 최고의 번성기를 누렸다. 이 문화의 대표적 특징은 바로 도시국가의 중심을 형성하는 대단위 건축군이었다.

"미노아의"라는 수식어를 만들어낸 사람은 영국의 고고학자 아서 에반스였다. 그는 1900년에 시작한 발굴을 통해 크노소스를 발견한 장본인이다. 에반스는 신화의 인물 미노스 왕과 다이달로스가 만든 미궁(迷宮)을 암시하기 위해 이 용어를 사용했다. 다이달로스가 고대에 살았던 최초의 대 건축가라는 주장이 제기되어 현재 설득력을 얻고 있다.

섬 전체에 산재해 있던 많은 대규모 왕궁(가장 중요한 것들만 언급해보면, 말리아, 파이스토스, 자크로스, 고르틴) 이외에 미노아 건축에는 독립된 주택들로 이루어진 규모가 작은 평범한 건물도 있다. 이 주택과 관련된 유물들은 매우 드물게 발견되고 있으며 중요한 사료가 되고 있다. 가장 오래된 것은 자크로스의 석기시대 말 주택이다. 이 주택의 평면은 마치 소규모 미궁처럼 신비스런 G 모양으로 되어 있다. 미노아의 주거 공간에 사용된 다양한 색채 패턴과 장식들뿐만 아니라 몇몇 입면 디자인은 크노소스 왕궁의 "지하 유적" 근처에서 출토된 도자기 장식판에서 나왔을 것이다. 방들의 배치와 건물 볼륨의 비례는 테라코타 모델이나 섬의 여러 발굴지에서 드러난 유물들을 통해 추측해볼 수 있다. 또한 크레타 문명이 도달한 고도로 발전된 건축적 양상은 근대적 유형의 접합부들이 있는 테라코타 파이프 유물을 통해서도 잘 드러난다.

미케네 문명

미케네 문명은 가장 대표적인 도시인 미케네에서 그 명칭이 유래하였다. 이 도시는 그리스의 고도이며 『일리아스』에서 트로이에 대항해 아카이아 군대를 이끈 강력한 왕 아가멤논의 고향이기도 하다. 그러나 고대의 그 어떤 저자들도 미케네인들을 지칭하는 데 이 명칭을 사용하지 않았다. 호메로스는 이들을 아케아인, 다나오이, 혹은 아르고스인이라고 불렀다. 그리스인들이 알고 있었던 자신들의 원류는 신화에서 유래되었으며, 그 대부분은 근거 없는 것이었다.

미노아인들의 개인주택을 묘사한 세라믹 장식판, 기원전 1700-1600년, 크레타 섬, 이라클리온, 고고학박물관. 3-5cm 크기의 이 작은 물건에는 여러 층으로 된 미노아인들의 주택 파사드가 그려져 있으며, 여러 가지 다양한 디자인이 나타나 있다.

왼쪽:
곡식을 담아두던 지하의 원형 저장고

위:
고고학 발굴현장, 크레타 섬, 크노소스

고전의 역사를 무척 애호한 독일 고고학자 하인리히 슐리만의 심도 있는 연구와 현지조사를 통해 1876년에 호메로스의 서사시가 진짜임이 드러나게 된다. 겨우 11주 동안의 발굴을 통해 슐리만과 그의 발굴팀은 화려한 예술품들이 소장된 왕실의 무덤을 찾아냈다. 현재 이 유물들은 트로이 전쟁이 나기 적어도 100년 전에 통치했던 왕조의 것으로 알려져 있다. 슐리만의 발굴작업에서부터 지금까지 몇 십 년 동안 이 위대한 문명에 대한 훨씬 더 많은 자료가 밝혀졌다. 예를 들어 현재 우리가 이미 알고 있듯이, 미케네 문명은 그리스 본토를 거쳐 에게해와 동지중해 해변까지 전파되었다.

황금 미케네

호메로스가 명명한 적 있는 "황금 미케네"는 펠로폰네소스 지방 동쪽의 아르고스 평원 변방에 위치한 한 언덕에 세워졌다. 거석을 쌓아 세운 벽으로 둘러싸인 정상부 위에 아크로폴리스가 평원보다 278m나 높게 솟아올라 있었다(113쪽 지도 참고). 언덕 정상부에 독립되어 세워진 또 다른 도시는 "철통 같은 벽으로 둘러싸인 티린스"였다. 벽 속에 설치된 이곳의 터널망은 거대한 다각형 블록들로 건설되었다.

미노아 왕궁과 달리, 미케네의 왕궁은 요새로 되어 있었다. 그야말로 요새였던 이곳에 들어갈 수 있는 방법은 기념비적 문들을 통해서만 가능했다. 이 문들 중 한 곳이 현재 남아 있으며, 그것이 바로 서로 마주보고 있는 두 마리 사자 부조로 장식된 그 유명한 사자문이다. 언덕 꼭대기 정중앙에 왕궁이 세워졌으며, 그 중심은 메가론이었다. 메가론은 중심에 화로가 있고 네 개의 기둥으로 지지되며 앞쪽에 입구 현관과 포티코가 배치된 방이다. 비록 그 규모는 작지만, 이 건물은 미노아 왕궁의 중심에 위치한 중정과 동일한 기능을 담당한다.

긴 통로(드로모스)를 따라 진입되는 원형 묘실로 이루어진 미케네의 톨로스(지하 납골당) 또한 크레타의 무덤 형식과 유사하다. 비록 원형 무덤이 미케네에서도 발견되지만 이 두 문명 모두의 공통적인 매장방식은 토장이었다. 슐리만의 강력한 주장에 따르면, 이 미케네의 원형 무덤은 아가멤논과 그 추종자들의 매장지라고 한다.

위 : 성채 내의 왕실 무덤(Circle), 기원전 13세기, 그리스, 펠로폰네소스 반도, 미케네

아래 : 미케네의 톨로스 무덤 배치도와 단면도. 출처: 윌리엄 테일러 경의 『미케나이 I Micenei』, 피렌체 1987년

오른쪽 : 아트레우스 보고로 알려진 톨로스 무덤의 볼트 디테일, 기원전 13세기, 그리스, 펠로폰네소스반도, 미케네

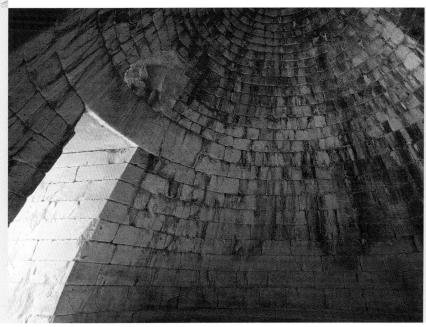

에트루리아 문명

아주 풍요로운 고대 문명 중에 하나를 일구어냈던 에트루리아인들의 기원은 오늘날까지도 확실히 알려져 있지 않다. 이 사람들은 도대체 어디에서 왔을까? 이들은 이탈리아 반도의 토착민이었을까 아니면 이주물결에 따라 이 땅에 도달한 것일까? 이 문제를 처음으로 제기한 이는 기원전 1세기 할리카르나소스의 디오니시오스였다. 그는 이전의 모든 이론들을 정리한 개괄서(『고대 로마』, 26-30장)를 만들었다. 오늘날 가장 신뢰할 만한 가설들의 범위는 옛 이탈리아인들과 함께 북쪽에서 이주했을 가능성을 제기하는 토착적 기원설에서부터 가장 그럴듯해 보이는 소아시아 유래설에 이른다.

연대기

이탈리아 연안 지방에 자신들의 문화를 들여놓은 에트루리아인들은 스스로를 라세나라고 불렀다. 고대 그리스인들은 이들을 티세노이(이 말에서 티레니아해가 나왔다)라고 불렀다. 이들의 문명은 빌라노반 문명과 겹치거나 어쩌면 이 문명을 계승했을지도 모른다. 이 빌라노반 문명의 명칭은 에밀리아 지방의 고고학 유적지에서 따온 것이다. 이 지방에서 발견된 대규모 공동묘지들의 경우, 죽은 사람들은 화장되고 그 재는 납골 단지에 보관되었다. 이것은 에트루리아인들의 일반적 관습이었다. 기원전 8세기에 에트루리아 도시들이 세워졌고 그 다음 세기까지 에트루리아의 지배권은 캄파냐 지방 연안에서부터 포 계곡

벨베데레의 에트루리아 신전, 기원전 4세기, 이탈리아, 오르비에토

오른쪽 :
이탈리아 오르비에토에 지어진 벨베데레 신전의 복원 배치도

석회석으로 만들어진 주택 모양의 유골함. 피렌체, 국립 고고학 박물관.
이 유골함은 헬레니즘 시대 귀족 저택의 미니어처럼 생겼으며, 기둥과 아이올리스 주두와, 로지아, 막돌로 쌓은 벤치로 장식되어 있다.

돋을새김 장식에 오두막 모양으로 된 청동 박판 유골함, 기원전 8세기 초기, 로마, 빌라 줄리아 국립 고고학박물관.
이러한 원형무덤 유형은 씨족을 주축으로 한 고대 사회에 전형적으로 나타난다.

붉은 점토로 만들어진 주택 모양의 유골함, 기원전 650-625년, 로마, 빌라 줄리아 국립 고고학박물관

의 남쪽까지 이른다. 타르퀴니우스 프리스쿠스 왕(기원전 607년)과 세르비우스 툴리우스 왕(기원전 578년) 시대부터 타르퀴니우스 수페르부스 왕에 이르는 기간 동안 에트루리아는 로마를 지배하기도 했다. 이 타르퀴니우스 왕은 기원전 509년에 로마에서 쫓겨났으며, 이후 수년 동안 로마에 대항하고 전략적 동맹을 맺으며 기원전 351년에 로마와 협정하기에 이른다. 2차 포에니 전쟁 기간에 로마의 막강한 힘을 약화시키려는 시도가 수포로 돌아갔지만, 결국 에트루리아인들은 카르타고와 전쟁을 치르는 로마에 물자를 대줄 수밖에 없었다. 당당하던 에트루리아 도시들은 차례차례 로마제국의 식민지가 되었고, 결국 기원전 27년에 에트루리아는 레기움 7로 로마제국에 합병되었다.

건축적 특징

아주 오래된 에트루리아의 주거들은 경사 지붕에 원형 평면(이후에는 사각 평면)으로 된 오두막 모양의 납골단지와 비슷하게 생겼었음에 틀림없다. 아치 이외에도 에트루리아 건축만의 독특한 특징은 정면에 입구로 이어지는 계단이나 있는 포디엄 신전이다. 계단과 입구를 지나면 인접한 세 곳의 방으로 개방된 프로나오스로 이어진다. 이것이 바로 옛 이탈리아 신전의 전형적 배치가 되며, 훗날 로마인들과 이탈리아 반도의 여러 민족들은 이 유형을 사용한다. 지금은 실제 페디먼트 장식들이 사라지고 없는 넓은 경사 지붕의 이 건물들은 종종 막새(처마 장식)로 장식되어 있곤 했다.

에트루리아 건축의 또 다른 전형적 특징은 대규모 공동묘지이다. 오늘날의 토스카나 남부와 상 라티움에 해당하는 지역 전반에 걸쳐 이러한 묘지가 발견되고 있다. 무덤은 볼트 유형("볼트형 무덤"으로 알려진)과 유사한 모양, 고분 유형, 화려하게 치장되곤 했던 석실 유형으로 되어 있다.

방패와 의자가 있는 묘실형 무덤 내부,
기원전 6세기 중반,
라티움, 체르베테리

전형적인 "볼트형 무덤", 기원전 620~600년, 피렌체, 국립 고고학박물관(볼테라의 카살레 마리티모에서 발굴되어 복원됨).
이 천장은 실제 돌이 아니라 동심원 모양으로 쌓인 가벼운 석재로 건설되고 슬래브로 마감된 유사돔이다. 중앙의 기둥이 지지체 역할을 한다. 이 무덤은 1898년에 발굴되었으며, 피렌체로 옮겨져 고고학박물관의 정원에 복원되었다.

위 :
고르곤 머리 모양의 테라코타 막새, 기원전 6세기 말~7세기, 로마, 빌라 줄리아 국립 고고학박물관(베이오의 포르토나치오 신전에서 출토됨).
이 부재는 기와의 마구리를 장식하는 데 사용되었다. 아마도 습기로부터 보를 보호하고, 별다른 장식이 없는 페디먼트의 아랫단을 꾸미기 위해 사용된 듯하다. 비록 그리스인들이 이 막새를 처음 선보였지만, 독특한 방식으로 사용한 이들은 에트루리아 사람들이었다.

아래 :
경주마가 새겨진 점토 프리즈, 기원전 6세기, 시에나, 고고학박물관(무를로에서 출토됨).
최근 몇 십 년 동안 중요한 발굴지 중에 한 곳인 귀족 저택의 유적과 성소로 추정되는 유적지가 1977년 시에나 남쪽의 작은 마을 무를로에서 발굴되었다. 프리즈 장식과 조각된 여러 요소는 아주 훌륭하게 만들어져, 이곳이 명소였음을 말해준다.

고대 세계의 일곱 가지 불가사의

위 :
배경에 바벨탑이 보이는 바빌론의 공중정원 복원도.
1899년 독일의 고고학자 로베르트 콜데바이는 바빌론 지역 일대를 이례적으로 여러 차례에 걸쳐 발굴하기 시작했다.
14년이란 기간 동안 그는 바벨탑의 기초 부분, 네브카드네자르 왕궁, 도시 한가운데를 통과하는 대규모 진입로를 찾아냈다. 그러나 공중정원의 정확한 위치가 어디인지를 밝혀내지는 못했다. 왜냐하면 콜데바이가 성채의 남쪽 부분에서 발굴한 유적지, 즉 고대의 기록과 일치하는 장소는 물을 대기에는 강에서부터 너무 먼 곳이었기 때문이다. 좀 더 최근의 연구(1986년)에 따르면, 성벽 너머의 북쪽 왕궁 근처가 공중정원이 있었던 자리라고 추측된다. 그러나 이 고대 세계의 불가사의는 여전히 미스터리로 남아 있다.

아래 :
공중정원의 수로망 복원도.
이 복원도는 고대의 기록을 토대로 만들어졌다. 이 기록에는 아래쪽에서 물을 끌어올려 테라스의 정원으로 보낼 수 있는 장치가 언급되어 있다. 이 정원에는 물탱크가 급수조처럼 배치되어 있다.

체인

물통

저수원

지중해 유역과 소아시아에 살았던 고대인들은 당시 사람들을 감탄하게 할 만한 뛰어난 건축 작품을 만들어냈다.

오늘날 우리는 지리학자나 여행가들(특히 기원전 1세기와 서기 1세기 사이)의 기록을 통해서 이러한 작품들의 존재를 알 수 있다. 특히 7가지 경이로운 작품들은 그 사라진 시대의 장엄함을 통해서만 추측해 볼 수 있는 전설 속에 가려져 있다. 피라미드를 제외하고 이 "고대 세계의 불가사의"는 헤로도토스, 스트라보, 디오도루스 시쿨루스, 쿠르티우스 루푸스, 플리니의 저서들을 통해서만 알려져 있을 뿐이다. 바빌론의 공중정원, 로도스 섬의 아폴로 신상, 페이디아스가 상아와 황금으로 만든 올림피아의 거대한 제우스 신상, 할리카르나소스의 영묘, 에베소의 아르테미스 신전(아르테미시움), 알렉산드리아의 등대를 이들은 경외심어린 필체로 묘사했다.

바빌론의 공중정원

공중정원은 유프라테스 강의 동쪽 유역에 있었음에 틀림없다. 바빌론에 대해 상세하게 기록한 헤로도토스(기원전 450년)는 아주 이상하게도 이 고대의 불가사의에 대해 언급하지 않았고, 대신에 디오도루스, 스트라보, 쿠르티우스 루푸스가 이곳에 대해 기술했다. 페르시아의 전통에 따르면, 전설의 니노 왕의 부인 세미라미스가 특별한 정원을 구상했다고 한다. 이 여왕은 바빌론을 세우고 왕이 죽은 후에 42년 동안 아시리아를 통치했다고 알려져 있다. 전설 속 그녀의 모습은 실제로 존재했던 아시리아의 여왕 사무라마트(샴시 아다드 왕의 부인)로부터 비롯되었을 것이

다. 이 여왕은 왕이 죽은 후 어린 왕자 아다드니라리 3세의 섭정 여왕으로 기원전 810년에서부터 기원전 805년까지 통치했다. 어쨌든, 기원전 605년부터 43년 동안 바빌론을 통치했던 네브카드네자르 2세 치하에서 바빌론을 방문한 사람들은 이 정원의 장관에 감탄했다고 한다.

다른 사료들에 따르면, 메디아 왕의 딸로 메디아의 초원에 향수를 느꼈던 부인 아미티스를 위해 공중정원을 만들어낸 장본인은 바로 이 네브카드네자르 2세 자신이었다고 한다. 이 정원은 독특하게도 지면에 배치되지 않고, 여러 단의 테라스 위에 꾸며졌다. 각 테라스는 역청으로 방수 처리된 돌기단 위에 거대한 나무(쿠르티우스 루푸스는 높이가 15m, 지름이 4m인 나무를 거론한 바 있다)가 자랄 수 있을 만큼 충분한 깊이의 토양층으로 덮였다. 테라스는 정원의 경계 역할을 한 구조물에 의해 지지되고 둘러싸여 있었다. 이러한 배치의 정원을 소화하려면 메소포타미아 지역에는 비가 잘 오지 않기 때문에 주로 유프라테스 강에서 끌어들인 물을 제대로 대고 배수할 수 있는 특별한 시설이 필요했을 것이다. 우르도 이와 유사하지만 훨씬 더 단순한 해결방안을 선택했

에베소(터키)의 아르테미스 신전 유적지, 1890년 사진. 건물 뒤쪽으로 여러 채의 고대 모뉴먼트와 언덕 위의 성이 보이고 있다.

할리카르나소스의 마우솔루스 영묘 복원도.
기원전 4세기 중반에 지어진 마우솔루스 무덤은 12세기에 발생한 지진으로 인해 거의 파괴되고 1402년부터는 대리석 채석장으로 개발되었다. 크리쉔이 제시한 복원도에 따르면, 이 모뉴먼트는 여러 단을 이룬 기단에 의지하는 22m 높이의 다도 위에 세워졌다고 한다. 이 다도 위에 약 13m 높이의 이오니아 열주랑이 세워졌으며, 측면에는 9개의 기둥이, 정면과 배면에는 7개의 기둥이 세워졌다. 건물의 정상부에는 7m 높이의 단형 피라미드가 올려져 있고, 이 위에 4륜 마차 조각상이 놓여 있다. 비례체계는 푸트나 사미sami 큐빗을 여러 배 늘림으로써 이루어졌으며, 2배 혹은 2의 거듭제곱 배수로 생기는 1:2, 1:3 비례로 되어 있다. 플리니의 지적에 따르면, 건물의 외관은 아마존 전사들이 조각된 부조로 장식되었다고 한다. 동쪽면의 부조는 스코파스가, 서쪽면은 레오카레스가, 나머지 두 면은 브리아크시스와 티모데우스가 조각한 것으로 추정된다.

다. 즉 주택의 평지붕들은 토양층으로 덮였고 그 위에 소규모 채소밭이 일구어졌다.

에베소의 아르테미시움

사냥의 신인 아르테미스에 봉헌되고 기원전 6세기에 에베소(오늘날의 터키)에 지어진 것으로 추정되는 이 최초의 신전은 역사에 이름을 남기는 것이 유일한 범행동기였던 헤로스트라투스라는 광인에 의해 기원전 356년에 완전히 불타버렸다. 이후 건축가 케르시프론이 이 모뉴먼트를 다시 지었다. 그는 조상들이 새겨진 주초를 가진 기존 건물의 기둥 127개를 그대로 살렸다. 이 기둥 중 37개의 주초에는 플리니가 저서 『박물지Naturalis Historia』에서 지적한 바대로, 스코파스 대제가 조각되어 있었다.

할리카르나소스의 마우솔루스 영묘

소아시아 왕국 카리아의 왕 마우솔루스는 기원전 377년에서 기원전 353년까지 그리스 식민지들을 통치했다. 자신의 위엄에 맞는 무덤을 가져야겠다는 것이 그의 큰 야망이었으며, 결국 그는 살아 있을 때 이미 그 묘를 짓기 시작했다. 미망인 아르테미시아 여왕이 그가 죽은 지 얼마 안 되어 묘를 완공했음에 분명

하다. 그 결과물은 모든 예상들을 뛰어넘었음에 틀림없다. 이 모뉴먼트를 아주 자세하게 묘사한 플리니는 세계의 7가지 불가사의 중 하나로 간주했다. 심지어 오늘날에도 "영묘"라는 단어는 이례적으로 위엄에 넘치고 당당한 무덤을 가리킬 때 사용된다. 비트루비우스는 이 거대한 구조물을 설계한 이가 피테오스라고 지적했으며, 전차를 몰고 있는 마우솔루스와 아르테미시아의 조각도 그의 작품일 것이라고 추정한다. 플리니의 묘사는 고고학적 발굴들(영국의 고고학자 찰스 뉴턴이 이끈 최초의 발굴작업은 1856년에 이루어졌다)을 통해 어느 정도 증명이 되었지만, 대리석으로 지어졌을 가능성이 아주 높은 무덤의 원래 모습이 어떠했는지는 여전히 의문으로 남아 있다. 18세기에 오스트리아 건축가이자 학자였던 피셔 폰 에를라헤는 플리니가 제공한 자료를 토대로 여러 가지 안들을 만들며 이 모뉴먼트를 되살려 보았다.

약 49m 높이에 달하는 이 영묘는 다도로 이루어진 기단 위에 세워졌을 것으로 추정되며, 무덤 자체를 지탱해주는 이오니아 기둥들로 둘러싸여 있다.

마우솔루스, 기원전 359년, 런던 대영박물관(할리카르나소스의 마우솔루스 영묘)

그리스와 로마 : 건축적 차이

불레우테리온 유적지, 기원전 4세기, 터키 프리에네.
소아시아의 다른 여러 도시들과 마찬가지로 규칙적인 "정방형 그리드" 평면에 따라 계획된 카리아의 고대도시 프리에네는 기원전 4세기 중반경에 메안더 강의 범람을 피해 약 400m 높이의 경사진 언덕 위에 재건되었다. 소아시아의 다른 도시들에 있었던 것과 유사한 불레우테리온은 계단으로 분리된 여러 열의 벤치로 이루어졌다. 이 계단들은 중심에서 대각선 방향으로 나 있고, 중앙에는 웅변가가 이야기를 하는 단상이 있다.

오른쪽 위 :
그리스 극장의 모습, 기원전 2세기, 터키 밀레투스.
소아시아에서 가장 규모가 큰 극장 중의 하나인 이 밀레투스 극장은 1,200명의 관중을 수용할 수 있었다. 세 측면에 포티코가 있는 서쪽의 아고라가 이 극장에 면해 있다.

오늘날 사람들은 그리스의 천년 역사에 비해 로마 역사를 덜 중요하게 인식하는 것 같다. 그리스 국가 전체가 기원전 146년에 로마에 합방될 때는 신화로 전해지는 바대로 로물루스가 쟁기로 이 도시의 경계를 다져놓은 지 600년도 지나지 않은 시기였다.

로마인들은 지배권을 행사하면서 이러한 점을 분명히 자각하고 있었음에 틀림없다. 학자 포르키우스 리키니우스에 따르면, 로마가 그리스를 무력으로 정복한 것보다 훨씬 더 빠르게 그리스는 문화와 예술이라는 무기를 통해 로마를 굴복시켰다고 한다. 다시 말해 로마 문명은 문화적으로는 지중해 세계

전체에 걸쳐 그 헤게모니를 평화적으로 장악해낸 그리스 문명에 의존했다는 것이다. 역설적이게도 로마의 정치권력은 세계 전역으로 그리스 사상의 여파를 널리 알린 거대한 "메가폰"처럼 되고 말았다. 각 지역의 특질과 한데 섞이게 된 이 그리스 문명이 널리 전파됨으로써, 우리가 서양문명이라고 알고 있는 것의 기초가 다져졌다. 그러나 이러한 지적이 로마의 문화에는 고유성이 부족했다는 점을 의미하는 것은 아니다. 특히 건축의 경우에 로마에도 고유한 특질이 발견된다. 고대 로마인들의 실용주의 정신은 건축을 통해 훌륭하게 표현되었다.

그리스 건축의 특징

그리스인들이 건축 분야에서 이룬 업적은 우선 건축 오더를 정립하고, 이집트인들이 이미 알고 있었던 페리프테랄 신전의 유형을 확립하고, 도시의 아고라를 변모시키는 과정에서 도시의 각 기능에 맞추어, 민주 정부를 위한 평의회관인 블레우테리온에서부터 공동체의 놀이과 카타르시스를 위한 극장에 이르는 다양한 건물 유형을 만들어냈다는 것이다. 이러한 유산들은 그리스 정신과 서양의 고전적 전통에서 독특하게 발견되는 개념, 즉 조화로움은 합리성이나 논리 그 자체라는 개념과 맥을 같이한다. 이러한 사고는 그리스 도시 건

아우구스쿠스 개선문,
기원전 24년,
이탈리아 아오스타

하드리아누스 왕궁의 화려하게 꾸며진 수공간,
서기 118-134년, 로마 티볼리.
통로로 연결된 많은 방들로 이루어진 하드리아누스 황제의 왕궁에는 열탕과 님파에움(님프 신에게 바친 기념비)과 노예 숙소가 있었다. 또한 이곳에는 로마제국에서 가장 중요한 모뉴먼트들을 그대로 본딴 모사물들이 배치되어 순회하는 중에 황제가 볼 수 있도록 해놓았다.

축은 물론이거니와 좀 더 작은 규모에 속하는 개인 주택의 배치에도 영향을 주었다.

로마 건축의 특징

그리스 건축의 본질적인 양상들은 로마인들에 의해 대부분 흡수되었다. 게다가 이들은 아주 특별한 정치, 경제적 구조하에서만 가능할 수 있는 막대한 원천들과 광범위한 해결방식들을 소유할 만한 여력을 갖추고 있었다.

로마 건축은 고대 이탈리아 문화가 기여한 여러 양상들을 통해 더 발전하게 되었다. 이 중에서 주목할 만한 것은 아치이다. 아치는 에트루리아인들로부터 나온 것이며 건물 자체나 장식뿐만 아니라 기념 목적으로도 사용되었다. 모뉴먼트들이 부와 영광을 전달하는 데 이용되었던 헬레니즘 문화보다 더 강도 높게 로마는 제국의 모든 지역에 개선 아치(개선문)를 세움으로써 그 권력과 위신을 과시했다. 로마로 흘러들어간 막대한 부 역시 호화로운 저택들을 만들어냈다. 이 중 몇몇 저택은 소도시만큼 넓은 곳도 있었다. 로마인들의 합리적 정신은 도시계획뿐만 아니라 카스트룸(성채나 요새)과 같은 군사시설에도 드러나 있다. 이러한 성채의 공간 구조는 많은 호화 왕궁 설계에 영향을 주었다.

크로아티아 스플리트에 세워진 디오클레티아누스 왕궁의 모형.
두 곳의 주가로가 직각으로 교차하는 왕궁의 1층 평면은 로마의 군용막사처럼 구성되어 있다. 이곳에서 황제는 305년 왕위에서 물러난 이후부터 사망하던 316년까지 살았다. 바다를 향해 있고 벽으로 둘러싸인 이 왕궁은 중세 성의 모델이 되었다.

아테네의 아크로폴리스

아테네의 가장 높은 지점, 즉 거의 150m 높이까지 솟아오른 바위투성이 언덕인 아크로폴리스는 인간 역사에서 가장 특별한 유산의 하나다. 신석기시대(기원전 2000년) 이래로 사람이 살아왔던 이곳을 한 미케네 왕자가 기원전 13세기에 자신의 거주지로 선택하게 된다. 아테나 신에게 봉헌된 아크로폴리스의 많은 신전들 가운데 가장 오래된 것은 피시스트라투스 참주(기원전 561-527년) 시대까지 거슬러 올라간다. 그 길이가 30여 미터에 달했기 때문에 헤카톰페돈이라 불린 이곳은 클레이스테네스 신전(기원전 508년)으로 바뀌었다. 아크로폴리스는 페르시아와 전쟁을 치르는 동안 두 번(기원전 480년과 기원전 479년)이나 불탔다. 두 번의 사고가 날 때마다 벽이 다시 세워졌다. 첫 번째 복구는 테미스토클레스가, 두 번째는 시몬이 주도했지만, 이곳을 그 무엇보다 아름다운 장소로 만든 장본인은 아테네의 정치 지도자이자 위대한 예술적 흐름과 지적 풍토를 만들어나간 페리클레스(기원전 460-429년 통치)였다. 아크로폴리스의 이 아름다움은 정치적 권위와 개인의 주장이 관철되어 나온 결과이며, 그 외의 다른 세계보다 아테네가 문화적으로 우월하다는 점을 직접적으로 확증해주는 단서이기도 하다. 페리클레스 이후에는 그 누구도 이곳의 아름다움을 바꿀 엄두를 내지 못했다.

모뉴먼트

기원전 447년부터 기원전 432년에 이르는 페리클레스 치하에서 아테나 신에게 봉헌된 오래된 신전은 건축가 익티노스와 칼리크라테스가 설계한 파르테논으로 대체되었다. 아크로폴리스의 진입 부분에는 건축가 므네시클레스가 구상한(기원전 432년) 프로필라이아(입구)가 새로 세워졌다. 이로부터 10년 뒤에는 에레크테우스 신전이 세워졌으며, 뒤이어 기원전 421년과 406년 사이에는 칼리크라테스의 아테나 니케(승리의 여

위 :
기원전 400년경의 모습으로 재현된 아크로폴리스 모형

오른쪽 :
프로필라이아,
기원전 437-432년, 아테네 아크로폴리스

아래 :
프로필라이아 쪽에서 본 아크로폴리스의 모습, 기원전 421-408년, 아테네. 오른쪽에 아테나 니케 신전이 보인다.

오른쪽 아래 :
파르테논 신전,
기원전 447-432년, 아테네 아크로폴리스

아테네 아크로폴리스 전경

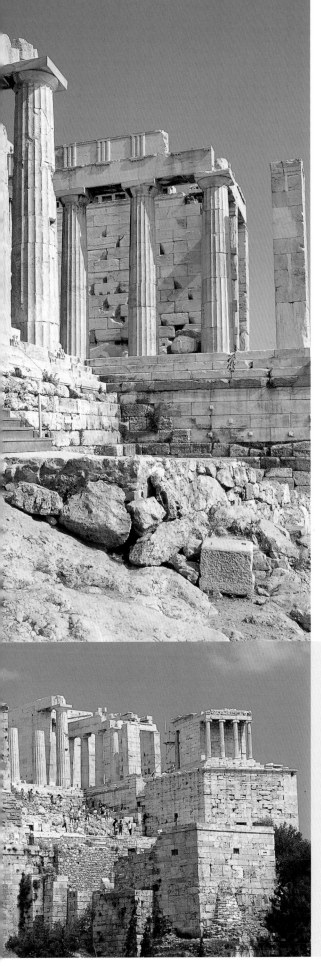

신) 신전이 세워진다. 에레크테이온 근처의 아레포로이의 집에서는 젊은 아테네 처녀들이 1년 동안 신성한 페플럼을 위해 일했다. 이 페플럼은 4년마다 열린 파나테나이아제에서 여신에게 바치는 망토였다. 아크로폴리스의 중심에는 거대한 아테나 프로마코스(싸우는 자) 상이 서 있다. 페리클레스에 따르면, 이 신상의 창끝이 항해자들의 이정표였다고 한다.

파르테논

펜텔릭 대리석을 사용해 도리아 양식으로 지어진 파르테논은 고대 세계의 알려진 신전 중 가장 규모가 크다. 옥토스타일 페리프테랄 유형(정면에는 8개의 기둥이, 측면에는 17개의 기둥)의 배치로 되어 있는 이 신전은 황금분할에 따른 비례를 갖추고 있다. 이 신전은 17세기에 베네치아인들과 터키인들 사이에 일어난 전쟁과 세월의 흐름 때문에 손상된 채 오늘에 이르고 있다. 양쪽의 페디먼트는 한때 페이디아스의 조각들로 장식되었으며, 이 당시에 일반적인 방식대로 채색되어 있었다. 신전의 그 유명한 부조들은 현재 런던의 대영박물관에 소장되어 있고, 내부의 프리즈는 원래 장소에 그대로 남아 있다.

프로필라이아

프로필라이아는 아크로폴리스의 기념비적 입구를 이루고 있다. 이 건물의 중심 공간은 6개의 도리아식 기둥으로 장식되어 있다. 이 기둥 뒤로는 5개의 문이 달린 벽이 있고, 이 문들은 두 곳의 현관 쪽으로 나 있다. 두 곳 중 더 큰 현관에는 세 곳의 네이브가 배치되어 있었다. 중앙의 네이브는 중요한 회화들이 소장되어 있었던 대규모 방인 피나코테카로 개방되어 있었다.

에레크테이온

카리아티드 로지아로 유명한 에레크테이온은 두 명의 신에게 봉헌된 건물이다. 한 쪽은 아테나 폴리아스(시민) 신전, 다른 한 쪽은 포세이돈 에레크테이온 신전이다.

아테나 니케 신전

정면과 배면에 4개의 기둥이 배치되고(테트라스타일) 측면에는 기둥이 없는(엠피트로스타일) 이 신전은 마라톤 평원에서 페르시아와 치른 전쟁에 승리한 것을 기념하기 위해 세워졌던 것 같다.

로마의 포룸

카스토르와 폴룩스 신전에 남아 있는 세 기둥,
기원전 5세기-서기 1세기, 로마.
레길루스 호수 전투에서 승리한 후 아울루스 포스투미우스의 아들이 건 맹세를 실현하기 위해 지어진 이 신전은 기원전 117년에 개축되고 서기 6세기 아우구스투스에 의해 다시 한 번 개축되었다.

로마 포룸의 모습

비너스 신전

박센티우스
바실리카

여사제의 집

안토니나
파우스티노
신전

바실리카
에밀리아

쿠리아

포룸

카스토르와
폴룩스 신전

바실리카 줄리아

새턴 신전

콘코드 신전

로마 포룸의 배치도

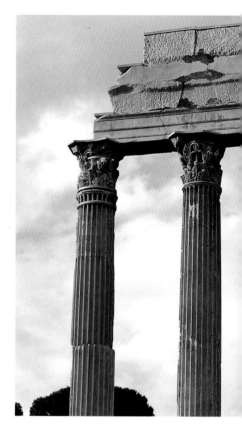

로마제국에 속한 각 지역의 도시에서 포룸은 모두 그리스의 아고라와 같은 목적을 가지고 세워졌다. 포룸은 공공 건물과 종교 건물로 둘러싸인 공공광장으로 이루어져 있다. 로마의 상황은 아주 색달랐다. 북쪽 끝의 에스퀼린 언덕으로 둘러싸이고 팔라틴 언덕, 카피톨린 언덕과 캐리안 언덕 사이에 위치한 드넓은 유역에는, 수세기에 걸쳐 여러 왕의 지배를 거치는 동안 세워진 포룸을 중심으로 신전과 모뉴먼트, 광장이 모여 있었다. 청동기시대부터 시작된 (기원전 1500년) 최초의 건물들은 보아리움 포룸(가축시장)에서 발견되어 고대의 전설 속에 담긴 역사의 진실을 증명해준다. 불을 뿜는 카쿠스 신을 살해한 후 헤라클레스는 이곳에 아라 막시마 Ara Maxima를 마련했다고 전해진다. 훗날 완벽하게 건설된 이 고대 포룸에는 포르투나 여신과 마테르 마투타 여신에게 봉헌된 신전들이 들어서 있었다.

고대 로마의 포룸

고대 로마의 중심 영역이었던 포룸은 이 도시 만큼이나 오래된 역사를 지닌다. 파르살루스 전투(기원전 48년)를 치르기 전에 줄리어스 카이사르가 전쟁에서 승리한다면 비너스 제니트릭스에게 봉헌된 신전을 짓겠다고 맹세했을 때 이미 포룸의 배치가 정해져 있었다. 따라서 2년 후에 카이사르는 구 포룸 한쪽에 고가의 토지를 매입해야만 했다. 몇 세기를 거치는 동안 이 포룸은 거의 변형되지 않은 채 여러 단계로 발전해 갔다. 이곳에는 원로원의 회합 장소인 쿠리아에서부터 새턴 신전, 카스토르와 폴룩스를 위한 신전에 이르는 로마사에서 아주 중요한 모뉴먼트들이 세워졌

다. 이 두 건물 유형은 고대 이탈리아의 포디엄 유형을 따르고 있다. 또한 사크라가 내다보이는 두 곳의 바실리카도 있었다. 그 하나는 바실리카 에밀리아(기원전 179년에 세워졌고 화재로 소실된 후에 아우구스투스가 재건했다)이며 다른 하나는 카이사르가 기원전 55년에 원래의 바실리카 셈프로니아를 복원하는 일환으로 세운 바실리카 줄리아이다.

로마제국의 포룸

율리아누스 가문의 보호여신인 비너스 신전뿐만 아니라 자신의 포룸도 세운 카이사르의 지배 기간 동안에는 많은 웅장한 건물들이 세워졌다. 포룸의 영역은 남루한 하층민 거주지역인 수부라의 남쪽 경계 지역까지 뻗어갔다. 로마제국의 첫 번째 황제였던 옥타비아누스

오른쪽 :
카이사르 포룸

오른쪽 아래 :
포룸 보아리움

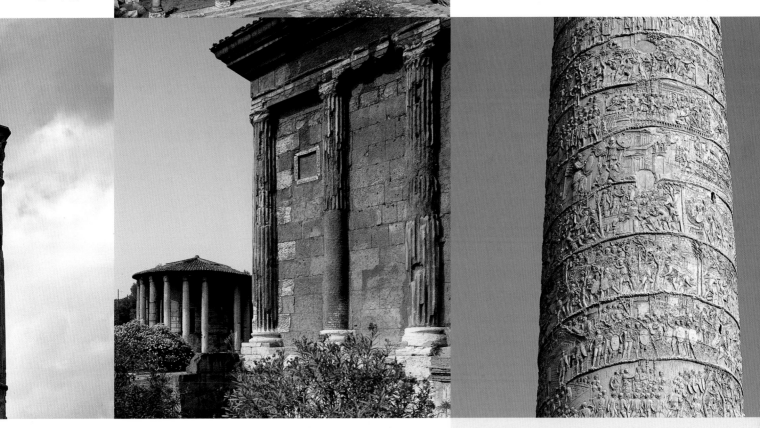

트라야누스 기둥의 디테일, 서기 101–108년, 로마.
고대의 걸작품 중에 하나인 28m 높이의 이 기둥
은 다키아에서 거둔 트라야누스의 승리를 기념하
기 위해 만들어졌다. 이 기둥은 2,500명의 인물이
조각된 연속된 부조의 띠로 덮여 있다.

아우구스투스는 카이사르 포룸과 직각 방향으로 군신 마르스를 위한 신전을 갖춘 자신의 포룸을 세웠다. 그 뒤로 베스파시아누스 치하에서 평화의 포룸(서기 71–75년)과 포룸 네르바가 세워졌다. 이 포룸 네르바는 건축가 라비리우스가 설계한 것으로 추측된다. 서기 97년에 짓기 시작된 이 직사각형 건물에서 현재 남아 있는 부분은 "콜로나체"라는 한 쌍의 코린트식 기둥뿐이다.

트라야누스 포룸

가장 나중에 세워진(서기 107–113년) 이 포룸은 로마제국의 포룸 중에 가장 멋진 장관을 이룬다. 트라야누스 포룸의 설계자는 트라야누스 시장의 배치도 맡았던 다마스쿠스 출신의 아폴로도루스였다. 이 포룸은 그 길이가 100m 이상인 공공광장으로 이루어졌다. 광장의 배경막이 된 건물은 바실리카 울피아였으며, 이중으로 배치된 포티코를 통해 북쪽면과 남쪽면이 서로 연결되었다. 이 바실리카 외에도 이 포룸에는 트라야누스 기둥 사이에 두 곳의 도서관 건물이 서 있었다. 엑세드라로 에워싸인 트라야누스 신전이 이 포룸을 이룬 건물군의 끝에 배치되었다. 포룸이 내다보이는 서쪽면에는 막센티우스 바실리카와 콘스탄티누스 바실리카가 서 있었다. 이 포룸의 가장 마지막 요소는 비잔틴 황제 포쿠스의 명령하에 세워졌다. 그는 서기 608년에 이곳에다 헌정용 기둥을 세울 것을 지시했다.

트라야누스 포룸의
배치도,
서기 107–113년,
로마

1. 개선문
2. 트라야누스의
 기마상
3. 도서관
4. 트라야누스 기둥

수도교

로마 문명은 여러 가지 명칭으로 거론되어 오고 있다. 그 중 하나가 "물의 문명"이다. 각 도시에 물을 제공하는 문제는 고대 세계에서 시급한 사안이었다. 이때에는 전기발전 시설이나 자가발전 시설이 없었으므로 동력은 동물의 힘을 빌거나 순전히 인간의 노동에 의해 공급되었다. 그러나 결국 고대인들은 물 자체에서 고유한 힘이 나온다는 사실과 물의 일정한 수압을 유지시킴으로써 그 동력을 이용할 수 있다는 사실을 깨닫게 되었다. 해결해야만 했던 또 다른 문제는 오염물질로부터 물을 보호하여 물을 식수로 사용할 수 있을 정도로 깨끗하게 유지하는 일이었다. 복잡하고 정교한 수로망은 많은 고대문명에 이미 존재했었다. 아시리아–바빌로니아 문명, 미노아–미케네 문명, 그리스 문명이 그 대표적 사례다. 그러나 수로 시설과 관련된 중요 문제들을 가장 효율적으로 해결해냈던 이들은 로마인들이었다.

수도교의 원리

고대 로마인들은 지면이나 지하의 터널보다는 공중으로 물을 흐르게 하는 혁신적인 방식을 사용한 것으로 전해지고 있다. 수도교의 물은 가로지르는 언덕이나 계곡에 의지한 채 여러 층으로 들어올려진 아치형 다리를 통해 흘려 보내진다.

이 시설의 가장 큰 장점은 언덕이나 계곡, 심지어 험준한 지형일지라도 아무런 문제 없이 물이 제공될 수 있다는 점이다. 두 번째 장점으로 이 수도교는 물에 중력을 부여한다. 이 힘은 최종 목적지까지 물을 제대로 공급하기 위해 로마의 기술자들이 숙련된 솜씨로 개발해 낸 것이다.

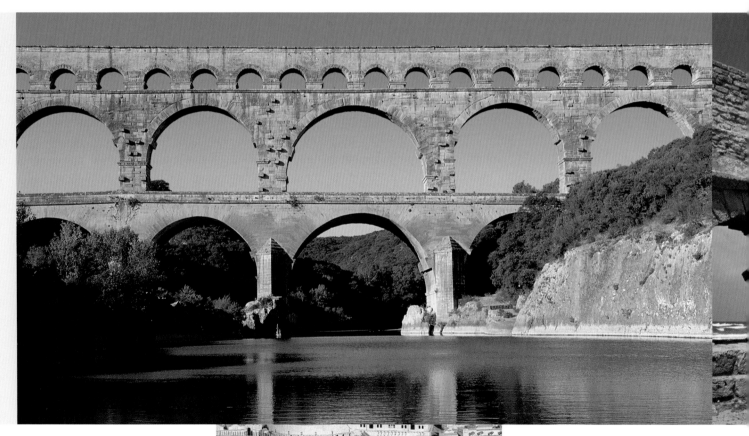

위 :
로마의 수도교, 서기 20년경, 프랑스 님므, 퐁뒤가르.
이 웅장한 수도교를 건설하도록 명령한 사람은 아우구스투스의 사위 아그리파였다. 이 구조물은 위제에서 님므까지 약 50km에 달하는 길이에 라인 강의 지류인 가르 강 위로 50m 높이에 세워졌다. 이 지역에는 로마 건축의 여러 잔해들이 산재해 있다.

왼쪽 :
고대 로마의 모형에 나타난 네로 수도교의 세부 모습, 로마문명사 박물관.
이 수도교는 서기 46년에 복원되었다. 높이가 다양하고 여러 가지 모양으로 조합된 아케이드에 주목해보자. 이 아케이드들은 다양한 목적과 필요를 충족시키도록 설계된 것이다.

세 번째 장점은 감염이나 도관에 생기는 우발적 손상을 피함으로써 물을 깨끗하게 유지할 수 있다는 점이다.

이로써, 여러 단계의 경사를 지닌 구조물 덕분에 상수원에서부터 수로를 통해 물은 아주 먼 거리까지 깨끗한 상태로 흐를 수도 있고, 압력이 작용하는 덕트를 통해 높은 곳까지 끌어올려질 수도 있다. 로마제국 시대에 이미 수도교 시설의 양쪽 끝에 위치한 대규모 정화 수조를 이용해 물의 순도를 높이는 작업이 진행되었다. 이곳에서부터 물은 카스텔룸이라고 불리는 저수조로 출수되며, 이 수조에서 다시 파이프(칼리시스) 망으로 유입되어, 도시 전체의 분수나 공동 우물, 욕탕으로 흘러들어 간다.

건축과 물

수도교는 물을 수송하기 위해 고안된 정교한 건축 작품의 하나다. 로마시대에 이미 "형태는 기능을 따른다"라는 20세기 합리주의의 근본적인 원리가 실행에 옮겨졌던 것이다.

고대 세계에서 이러한 종류의 구조물 중에 가장 유명한 것은 로마에 놓인 네로의 수도교였다. 이 수도교는 팔라틴 언덕의 황궁까지 직접 물을 댔던 클라우디우스 황제의 수도교에서 유래되었다. 현재 네로 수도교의 흔적이 스타틸리아 가 근처의 도시 중심부에 아직도 남아 있다.

또 하나의 중요한 사례는 도시 바로 외곽인 치암피노의 자연 온천수에서 물을 끌어와 아피아가도 근처의 퀸틸리우스 가(서기 180-192년)에 있는 빌라까지 운반한 수도교였다.

특이한 또 다른 수도교는 스페인에서 프랑스까지 그리고 멀리 팔레스타인에 이르는 제국의 변방지역에 지어진 것들이다.

현재 남아 있는 고대의 수도교 중에서 특히 인상적인 것은 프랑스 남부의 님므에서 그리 멀리 않은 다층의 퐁뒤가르(가르교)이다.

또 하나의 멋진 사례 중 하나는 세고비아 수도교다. 이 수도교는 스페인 중부의 구아다라마 산맥 경사지 위에 세워져 있고, 두 가지 오더로 이루어진 웅장한 아케이드로 되어 있다.

위 :
로마식 수도교,
팔레스타인 카에사리아

왼쪽 :
클라우디아누스 수도교,
서기 38-52년, 로마

위 :
로마식 수도교, 스페인 카스틸레-레온, 세고비아.
이 위풍당당한 수도교는 트라야누스 황제의 명령에 따라 세워졌다.

대 성 역

지중해 동중부 지역에는 기념비적인 성역의 흔적들이 도처에 산재해 있다. 이 성역들은 고대에 그리스 로마의 문화공동체인 코이네Koiné를 형성하는 데 큰 역할을 했던 곳이다. 이 두 문명을 하나로 묶어주는 요인들 중 하나는 사실상 공동의 신앙과 관련되어 있다. 그 세력을 엄청나게 확장한 후에도 로마인들은 비록 의식과 예배에서 어느 정도 차이를 보였지만 그리스의 만신을 계속해서 믿었으며, 올림포스 신들에게 많은 신전을 봉헌했다.

그리스의 성역

성역은 원래 신성한 경내를 말하며, 파이스툼, 아그리젠토, 마그나 그레시아(이탈리아 남부 연안)의 셀리누스의 경우처럼 때때로 도시 중심에서 멀리 떨어진 곳에 위치하기도 했다. 지중해 지역의 기념비적 성역군 중에서 가장 오래된 것은 터키 해변에서 멀리 떨어져 있는 사모스 섬의 헤라이온(헤라 여신에게 봉헌된)이다. 이곳의 건물들이(기원전 8세기 중엽에서부터 6세기 초까지 개축되거나 변모되었다) 이루는 조화는 그 자체의 유기적 구조를 드러내기 시작했다. 고전시대로 접어들면서 요새

형태의 성역들은 델피와 올림포스의 범그리스 신전들의 윤곽을 뚜렷이 따르게 된다. 오랫동안 세계의 중심(옴파로스)으로 여겨져 온 델피는 아폴로 신전으로 특별히 역사적 중요성을 띤다. 이곳에서부터 신탁을 전하는 사람들은 미래를 예언했다. 화재 이후 기원전548년에 다시 지어진 이 신전은 모든 그리스 도시들로부터 값진 상납품들을 전해 받았다. 심지어 외국의 왕자들도 신이 보호해주길 빌며 금은보화를 보내왔다.

또한 기원전 6세기부터 델피는 그리스 안피치오니아(그리스 본토 사람들의 연합체)의 회합 장소가 되기도 했다. 이 때문에 신전 건설이 더 활기를 띠었고, 이러한 열풍은 공동체 전체에 영향을 미쳤다. 마찬가지로 제우스 신전(기원전 468년)과 금과 상아로 만들어진 피디아스의 거대한 제우스 신상(고대 세계

위 :
아크로폴리스에서 동쪽으로 보이는 신전, 기원전 6세기-5세기, 이탈리아 셀리눈테(셀리누스).
기원전 7세기 중반 즈음에 메가라 이블레아에서 건너온 그리스인들이 처음 세운 이 시칠리아 섬의 셀리누스 시는 기원전 409년에 이곳을 파괴한 카르타고인들에 의해 정복되었다. 주거지역은 북쪽의 고지대에 있었고, 신전이 모여 있던 성역은 아크로폴리스와 북서쪽 지대에 배치되었다. 각 신전의 봉헌 신들은 알려지지 않고 있다.

왼쪽 :
아폴로 신전 유적지, 기원전 548년 이후, 그리스 델피.
파르나소스 산등성이에 위치한 델피는 기원전 8세기에 이미 미래를 예언하는 아폴로 신탁으로 유명한 장소가 되었다. 신탁은 그리스 정치사에 중대한 영향을 미친 여러 예언을 내놓았다.

위 :
헤라이온 유적지, 기원전 6세기, 그리스 사모스 섬. 헤라 신전은 여러 차례에 걸쳐 지어지고 개축되었다. 헤카톰페돈에는 바깥쪽 콜로네이드가 배치되어 있고, 내실 안쪽에도 콜로네이드가 배치되었다. 이것은 헤라 신상이 안치된 뒤쪽으로 시선을 유도한다.

의 7가지 불가사의 중 하나)이 있던 올림피아의 도시 전체 모습은 성역이 넓게 확장되어 생긴 성스러운 도시가 되었다. 올림피아와 델피는 수천 년 동안 지중해 유역을 주도한 문화가 공동체의 차원에서 구체적으로 표현되어 있는 대표적인 사례.

로마의 성역

현대적 관점에서 볼 때, 공화정 시대부터 로마의 성역들은 놀랄 만한 시각적 충격을 던져주는 "거대 건축"처럼 인식된다. 로마에서 그리 멀지 않은 고대 도시 프레네스테(오늘날의 팔레스트리나)의 포르투나 프리미게니아 성역(기원전 2세기 말, 1세기 후에 복원됨)은 원래 여섯 곳의 인공 테라스가 있는 건축물로 설계되었고, 15세기와 16세기에 가서 콜로나 가의 건설계획에 따라 개축

되었다.

페르가몬 출신의 건축가 한두 명이 전반적인 설계를 맡았을지 모르는 이 프리네스테 건물군에는 지배적인 건물 하나가 부각되어 있기보다는 아주 역동적이고 조형적인 조합을 이루며 모든 건물들이 하나로 통합되어 있다. 3번째 테라스로 연결되는 계단, 담화실(엑세드라) 디자인, 완전하게 조화를 이룬 구조와 장식으로 인해 이곳은 비할 데 없이 훌륭한 종교 건축의 한 예가 되고 있다. 단순한 건축적 특질만을 보여주는 테라치나의 주피터 안쿠르 성역의 건축물(기원전 1세기)과 이곳을 비교해보면, 이러한 진기함을 더 강하게 느낄 수 있다. 예를 들어, 이 건축물에서는 입구로 연결되는 두 경사로가 있지만, 단순하게 처리되어 있다.

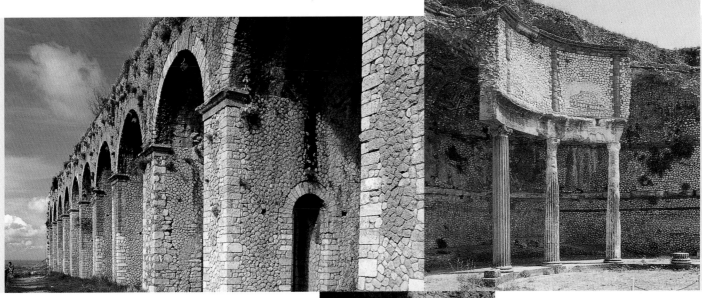

위 : 주피터 안쿠르 성역의 오푸스 인서툼 방식으로 건설된 테라스 유적지, 기원전 1세기, 로마, 몬테 산탄젤로 디 테라치나. 웅장한 테라스 위로 솟아오른 이 종교 건물들은 전략적으로 중요한 위치인 페스코 몬타노의 기슭, 즉 티레니아 해가 내려다보이는 몬테 산탄젤로의 깎아지른 바위 위에 세워졌다.

오른쪽 : 주피터 안쿠르 성역의 오푸스 인서툼 테라스를 지지하는 아치, 기원전 1세기, 로마, 몬테 산탄젤로 디 테라치나

위 : 포르투나 프리미게니아 신전의 엑세드라 유적지. 기원전 80년경, 로마 팔레스트리나. 언덕 위로 200m 이상 높이 솟아오른 테라스 위에 세워진 성소의 3층은 이오니아 기둥으로 된 포티코가 있는 두 곳의 고풍스러운 엑세드라가 차지하고 있다.

맨 위 : 포르투나 프리미게니아 성역의 복원도, 기원전 2세기-1세기, 로마 팔레스트리나. 1. 분수 2. 정면 경사로 3. "파테스"성역 4. 엑세드라 테라스 5. 포르닉스 테라스 6. 극장과 포티코 7. 신전

극장과 원형극장

지오반니 바티스타 피라네시,
'십자가의 길'이 있는 콜로세움,
1746-1750년, 카사나텐세 도서관.
수세기에 걸쳐 콜로세움(72-80년)은
파괴되고, 변형되고 약탈당했다. 중세
시대부터 18세기까지는 주택과 '십자
가의 길'이 콜로세움 내부에 지어졌
다. 또한 이곳은 채석장으로 이용되기
도 했다. 피라네시가 그린 이 판화는
18세기 당시에 고대 원형극장의 모습
이 어떠했는지를 잘 보여주고 있다.
원래 지하에 배치된 방과 통로, 엘리
베이터 호이스트가 설치된 중앙의 설
비 공간, 검투사와 맹금, 무대 배경을
돌연히 극에 나타나게 하는 극장의 여
러 장치들이 있었다. 투기장은 좁은
개구부와 진입구가 있는 3,357m의
목재판으로 덮여 있었고, 모래층으로
숨겨져 있었다.

아래 :
오늘날의 콜로세움 장내

건축적인 관점에서 볼 때, 그리스 극장과 로마 극장의 근본적인 차이는 다음과 같다. 즉 여러 층을 이루는 그리스 극장의 관람석은 자연적인 경사지의 지형을 그대로 살려 만들어진 것이지만 (때로는 바위 자체를 깎아서 만들기도 했다), 로마 극장의 경사는 인공적인 구조를 통해 조성되었다. 이러한 차이 덕분에 로마인들은 주변의 자연 환경에 상관없이 아무 곳에라도 극장을 세울 수 있었다. 그러나 그리스나 로마나 할 것 없이 극장의 내부(카베아)는 동일했다.

58쪽의 복원도를 보면 알 수 있듯이, 내부의 배치는 중심 공간, 측면의 경사로로 연결된 합창단 공간인 오케스트라, 오케스트라 뒤의 프로시니엄과 무대(스케네)로 이루어진다.

로마인들이 창안해낸 걸작은 원형극장amphitheater(글자 그대로 보자면, "이중 극장")이다. 이론적으로 보자면, 원형극장은 마주보는 두 극장을 하나로 합쳐 만든 것이며, 여러 층을 이루며 세워진 아치 열에 의해 지지되는 타원형 구조물이 된다. 이러한 유형의 구조는 더 많은 관중을 수용하고 좀 더 극적인 오락성을 주는 볼거리, 즉 검투사들의 난투, 해전naumachie, 맹금 사냥venationes에 적당한 현장감을 살리기 위해 개발된 것이다.

콜로세움

로마의 가장 훌륭한 원형극장은 콜로세움이라 알려진 플라비우스 극장이다. 콜로세움이란 명칭은 이례적으로 큰 규모 때문이거나 근처에 있던 네로의 조상 콜로수스 때문에 붙여진 것이다. 이 유명한 건축물의 바깥쪽 지름은 188m이며, 안쪽 지름은 156m, 둘레는 527m에 달한다. 콜로세움은 좌석 관중 4만 5천 명, 입석 관중 5천 명가량을 수용할 수 있었다고 추정된다. 네로의 도무스 아우레아(황금궁전)의 인공호수 자리에서기 71년부터 72년까지 베스파시아누

아래 :
**로마의 식민지 티스드루
스의 원형투기장,**
서기 2세기-3세기,
튀니지, 엘잠

마르첼루스 극장의 모형,
기원전 13-11년, 로마, 로마문명사 박물관.
튜퍼와 트래버틴으로 지어진 이 극장은 옥타비아누스
아우구스투스의 손자인 마르쿠스 클라우디우스 마르첼
루스에게 바쳐졌으며, 15,000명의 관중을 수용하도록
설계되었다.

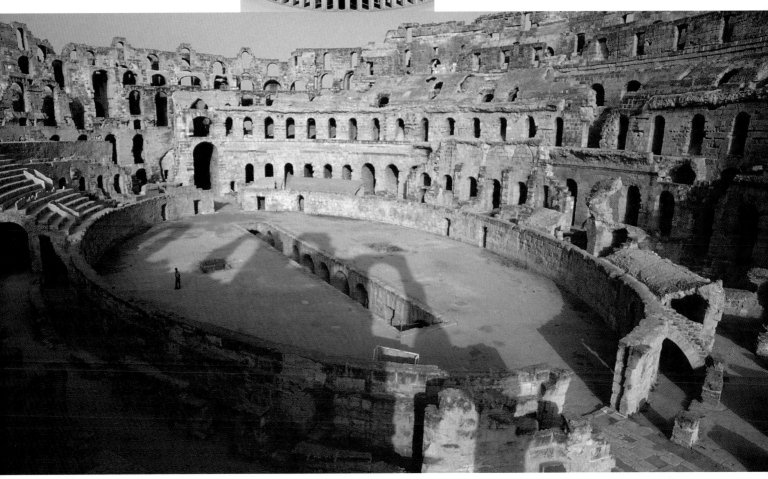

스 황제가 짓기 시작한 이 콜로세움은 티투스 황제 때 완공되었으며, 80년에 문을 열었다. 통치자들의 독재 권력에 쏠리는 관심을 분산시키기 위해 사람들에게 "빵과 서커스panem et circenses"를 제공한 플라비우스 황제들의 정책에 일조하며 콜로세움은 이 도시의 영구적인 극장이 되었다.

콜로세움의 외관에는 필라와 아치로 이루어진 세 가지 오더(바닥에서부터 도리아식 오더, 이오니아식 오더, 코린트식 오더 순으로 되어 있다)가 있다. 반기둥과 서로 다른 오더의 코니스들은 필라를 배경으로 세워져 있다. 건설 재료는 트래버틴(구멍이 많은 바위를 의

미하는 "티볼리의")이었으며, 이 트래버틴 블록들은 원래 철재 꺾쇠(중세 때 제거됨)로 서로 조여져 있었다. 지정석으로 입장하는 각 관람객 수에 맞도록 80군데에 입구가 나 있다. 입장 허가권, 관람권을 제시한 관객들은 카베아의 층진 관람석으로 연결되는 공동 이동로를 이용하도록 되어 있다. 남아 있는 기록에 따르면, 관람석은 각 사회계층에 따라 다섯 부분maeniana으로 나뉘어져 있었다고 한다. 가장 아래쪽 열은 가장 중요한 명사들의 자리였고. 가장 위쪽 열은 일반인들clientes에게 지정되었다. 관람석 아래쪽 공간은 통로와 설비 관련 시설로 이루어져 있었고, 사람과 동

물을 끌어올릴 수 있는 엘리베이터 장치도 갖추고 있었다. 햇빛으로부터 관람객들을 보호하기 위해, 카베아의 좌석들 위로 거대한 베라리움, 즉 천막을 덮을 수 있도록 되어 있었다. 이 천막들은 각 층별로 구획되어 있었고, 240개의 장대로 지지되었다. 이 장대는 바로 위층 코니스에 나 있는 구멍에 끼워졌다. 이 대대적인 일을 하기 위해서는 100명이나 되는 인부가 필요했으며, 미세노곳에 위치한 군항의 선원들이 이 일에 고용되었다.

판테온

로마의 판테온("만신"을 뜻하는 그리스어 '판테온'에서 유래)은 고전 건축의 가장 훌륭한 걸작 중에 하나다. 포티코 위에 새겨진 것처럼, 우주의 조화에 바쳐진 모뉴먼트인 이 신전은 옥타비아누스 아우구스투스, 즉 "제3대 집정관"의 사위였던 마르쿠스 비프사니우스의 명령 하에 지어졌다.

판테온 신전은 기원전 27년에 7명의 행성 신들에게 봉헌되었다. 서기 80년에 화재로 손상된 이 건물은 도미티아누스에 의해 복원되었다. 화재가 또 한 번 일어나자 하드리아누스 황제(118-125년)는 이 건물을 완전히 새로 지었다. 이 공사 과정에서 봉헌 기록이 새겨졌으며, 이때 포티코도 같이 세워졌던 것으로 추정된다.

이 건물은 넵튠 신전 주변을 따라 복구된 대규모 아그리파 욕장 시설의 일부에 해당한다. 원래는 포티코의 양쪽으로 콜로네이드가 둘러쳐져 있었다. 이 콜로네이드는 건물의 뒤쪽을 가려주는 역할을 했고, 포티코를 거쳐 내부로 들어가는 모든 사람들이 탄성을 자아내는 효과를 연출해냈다. 원래 있었던 신전 앞의 광장은 굉장히 넓었다. 이 건물은 202년에 다시 한 번 복원되었다.

건축물

판테온을 설계한 건축가의 이름은 전해지지 않지만, 로마의 전통을 철저히 따른 거대한 돔이 얹혀진 원통 모양의 내부 공간과 그리스 양식의 포티코를 독창적으로 조합한 방식에 이 건축가의 뛰어난 솜씨가 잘 드러나 있다.

33m 폭의 포티코에는 높이 12m에 이르는 코린트식 기둥이 서 있으며, 이 기둥들의 샤프트는 분홍색과 회색 빛깔이 나는 화강암 덩어리 하나로 되어 있다. 앞쪽의 기둥들은 여덟 열을 이루며 세워져, 세 곳의 네이브를 만들어내고

오른쪽:
지오반니 바티스타 피라네시, 1711년 재건된 이후의 판테온 광장, 카사나텐세 도서관.
아그리파 시대에 지어진 판테온은 하늘의 일곱 신에게 봉헌되었으며, 아우구스투스 의식의 거점이었으며, 태양과 동일시되었다. 원래 판테온은 하드리아누스 황제 때 재건된 판테온과 다른 방향으로 놓여졌다. 이 판화의 오른쪽 끝에는 원통형 건물의 하중경감 아치가 보이고 있다.

오른쪽:
지오반니 바티스타 피라네시, 산타 마리아 아드 마르티레스 성당으로 바뀐 판테온의 내부, 로마 카사나텐세 도서관.
1725년에 이곳에 높은 제단이 만들어졌다.

판테온의 엑소노메트릭과 평면

오른쪽:
판테온의 내부, 서기 118-125년, 로마

있다. 포티코의 청동 보는 17세기에 우르반 8세가 빼내서 베드로 성당의 잔 로렌초 베르니니의 발다키노(제단의 덮개)와 산탄젤로 성의 대포에 사용되었다. 벽돌로 지어진 원통 모양 건물 몸체의 직경은 43m에 이르며, 그 벽두께는 6m에 달한다. 일곱 곳에 나 있는 내부의 거대한 니치들(네 곳은 사각형, 세 곳은 반원형)은 삼각형이나 원형의 팀파눔이 얹혀진 8개의 에디큘과 교대로 배치되고 있다. 빛이 들어오는 유일한 곳은 직경이 9m 정도 되는 대형 오쿨루스(눈)이며, 우물천장lacunaria으로 된 웅장한 돔의 정중심에 있다.

이 이교도 신전이 산타 마리아 델라 로톤다 교회(산타 마리아 아드 마르티레스라고도 불린다)로 바뀌게 되자, 원통 모양의 홀 뒤쪽에 위치한 공간들은 성물실이나 예배실로 이용되었다.

건설방식

판테온은 건축술의 걸작품이라 할 수 있다. 브루넬레스키 시대에서 피라네시 시대에 이르는 몇 세기 동안, 중앙이 뚫린 이 건물의 돔을 건설하는 데 적용된 기술은 방대한 연구와 감탄의 주 대상이었다. 우선적으로 거론할 요소는 원통형 건물 몸체의 두 레지스터를 따라 숨겨진 하중경감 아치들이다. 이 아치들은 돔의 하중 때문에 생기는 추력을 흡수하는 기능을 한다. 이 돔은 중심 부분으로 갈수록 그 두께가 얇아지고, 아주 가벼운 화산석으로 되어 있다.

조화미

판테온의 형태는 우주적인 조화미를 전달한다. 이 형태는 수세기 동안 안드레아 팔라디오가 설계한 레덴토레의 베네치아풍 교회, 카노바의 작품인 포사노의 템피에토, 나폴리 플레비시토 광장의 산 프란체스코 디 파올라 교회, 포치안티가 설계한 리보르노의 시스테르노네Cisternone와 같은 건물들을 통해 반복해서 모방되었다. 돔의 정상부에서 바닥에 이르는 대규모 홀의 내부 높이는 건물의 직경(43m)과 동일한 수치다. 따라서 우주적 조화와 균형이 함축된 형태인 구가 홀의 내부에 접할 수 있도록 계획되었다. 디오네 카시오(LIII, 27)가 지적했듯이, 이 돔은 천공을 상징한다.

피에트로 비안키, **산 프란체스코 디 파올라 교회**, 1817-1849년, 이탈리아 나폴리

안토니오 카노바, **템피오**, 1819-1830년, 이탈리아 트레비소, 포사노

파스쿠알레 포치안티, **시스테르노네**, 1829-1842년, 이탈리아 리보르노

산타 콘스탄차 영묘

로마 체칠리아 메텔라 무덤(기원전 1세기 말)의 유적지,
준보석에 상감된 18세기의 풍경화, 피렌체, 피에트레 두
레 공방.
고대 로마의 성벽 안쪽에 무덤을 만드는 것은 금지되었
기 때문에, 도시에서 시작되는 주가로가 공동묘지까지
뻗어 있었다. 이러한 현상은 아피아 가도에 마련된 원형
평면의 기념비적인 체칠리아 메텔라 무덤을 통해 잘 알
수 있다.

톨로스 유적지,
기원전 334년, 그리
스 올림피아.
마케도니아 왕국을
기리기 위해 세워진
이 원형 신전에는 조
각가 레오카레스의
작품인 〈필립의 조상〉
과 〈알렉산더의 조상〉
이 있었다.

주로 세례당이나 순교자 기념 성당(순교
자들을 기리기 위해 봉헌된 영묘)이 주
류를 이루었던 초기 기독교 건축의 원형
건물들은 고대 로마 건축과 고대 말기
건축을 서로 이어주는 역할을 했다.

선례

로마의 판테온이나 그리스의 톨로스 무
덤을 통해서도 알 수 있듯이 원형 평면
그 자체는 기독교 건축의 획기적인 변
화 양상은 아니었다. 오히려 이 새로운
건물의 모델이 된 것은 원형으로 설계
된 로마의 장례용 모뉴먼트였다. 현재
그 일부가 남아 있는 아우구스투스 영
묘와 크로아티아스필트의 디오클레티

아누스 영묘와 같은 위풍당당하고 혁신
적인 건축물들이 그 선례이다. 디오클
레티아누스 영묘는 팔각형 평면의 배럴
볼트형 페리스타일, 코린트식 오더로
되어 있는 포티코, 내부의 콜로네이드
가 특징적으로 나타난다.

영묘의 역사

콘스탄티누스 황제의 명령으로 4세기
초에 세워진 이 모뉴먼트는 사방이 애
워싸인 대규모 묘지 유적지 뒤쪽에 서
있다. 콘스탄티누스 황제는 딸들인 콘
스탄티나(이 이름은 이후 콘스탄차로
줄여져 불렸다)와 배교자 율리아누스
황제의 부인 헬레나의 영묘로 사용하기
위해 이 건물을 세웠다. 원형 평면에 기
초한 이 건물의 장측 방향에는 앱스 모
양의 나르텍스가 나 있다. 이 건물은 벽
돌로 지어졌으며, 돔의 곡선으로 모아
지는 건물의 중앙 벽체 주변으로 바깥

위 :
16세기에 그려진 로마
의 산타 콘스탄차 영묘,
우피치 미술관 디자인-
문헌 컬렉션

아래 :
산타 콘스탄차 영묘의
외관, 서기 6세기, 로마

쪽 앰뷸러토리가 배치되어 있다. 이런 모습으로 판단해 볼 때, 이 건물은 콘스탄티누스의 어머니였던 성 헬레나의 영묘를 떠오르게 한다. 토르피냐타라에 있는 이 영묘의 남아 있는 부분은 거의 없다.

또한 이 원형 건축물은 산토 스테파노 로톤도 교회에 영향을 주기도 했다. 이 교회는 상층에 돌출되어 매달려 있는 보조 앰뷸러토리 갖추어진 가장 큰 원형 건물로 알려져 있다. 산타 콘스탄차 내부의 채광은 건물의 중심 벽체에 나 있는 12개의 둥근 창문을 통해 이루어진다. 이 중앙 벽체는 돔이 올려질 수 있도록 일종의 북 모양(원형의 지지벽 부분)을 형성하고 있으며, 그 기단의 폭은 22m에 달한다. 콤포지트 오더의 주두를 지닌 12쌍의 화강석 기둥들은 12개의 짧은 엔타블러처를 지지하고 있고, 이 엔타블러처에서부터 아치가 뻗

어나와 돔을 지탱해주고 있다. 앰뷸러토리의 반원형 볼트와 작은 앱스는 모자이크로 장식되어 있다. 이 영묘는 얼마 안 있어 세례당으로 바뀌었고, 1254년에 가서는 교회로 사용되었다.

영묘에서 세례당으로

예술사가이자 고고학자인 리하르트 크라우타이머가 주장해 보였듯이, 세례당과 영묘가 동일한 건축 형태에 따라 지어지는 이유는 로마서(6장 3-4절)의 한 구절에 잘 드러나 있다. 성 베드로는 죽음을 그리스도의 이름과 믿음으로 거듭나기 위해서 반드시 필요한 전제 조건으로 지적하면서 세례를 죽음에 비유했다. 이후 이 사상은 정교회 신부였던 성 바실리우스와 라틴교회 신부였던 성 아우구스티누스에게로 이어졌다.

산타 콘스탄차 영묘
의 내부,
서기 6세기, 로마

콘스탄티노플

오늘날 이스탄불(아마도 그리스어 '아이스 텐 폴린'에서 유래되었거나, 1453년에 터키 군대에 의해 정복되던 날 포위병들이 외친 "도시로 진격"이라는 말에서 유래됨)이라 불리는 콘스탄티노플(콘스탄티누스의 도시)의 역사는 330년 5월 11일에 콘스탄티누스 대제가 이곳을 세우기 오래전부터 시작된다. 흑해와 마르마라 해, 결국 지중해를 직접 연결해주는 보스포루스 해협의 해변을 따라 전략적인 입지를 갖추고 있던 이 도시 자리에는 선사시대부터 사람들이 살아오고 있었다. 처음으로 도시 중심이 형성된 시기는 메가라의 식민지가 세워진 기원전 7세기로 거슬러 올라간다. 이곳을 세운 비자스의 이름을 따서 이곳은 비잔티움이라 불리게 되었다. 서기 2세기까지 독립을 유지했던 이 도시는 로마 황제 셉티미우스 세베루스(193-211년 통치)에 의해 정복되었다. 이 황제는 이 도시를 거의 마을과 같은 규모로 축소시킨 후 이곳의 전략적인 입지로부터 이득을 얻기 위해 복원계획을 추진하게 된다.

콘스탄티누스의 도시

앞서 일어난 몇 가지 일들을 통해 왜 제국의 새로운 수도를 골든 혼 주변의 이 지역에 건설할 계획을 잡았는지 알 수 있다. 일곱 곳의 구릉으로 에워싸여 있고, 티베르 강을 연상시킬 만한 좁은 물줄기가 가로놓인 이곳의 험준한 지형은 여러 가지 면에서 로마와 유사했다. 모든 의도와 목적을 충족시키며 콘스탄티노플은 제2의 로마로 거듭나, 수세기에 걸쳐 로마의 부와 명성을 회복해갔다.

모뉴먼트

새로운 수도의 도시 배치는 셉티미우스 세베루스 시대와 비교해 기본적으로 변하지 않고 그대로였지만, 성벽의 둘레를 더 넓힘으로써 그 면적은 확장되었다. 레지아 혹은 메세로 불린 주가로에는 기둥이 나란히 놓였다. 일직선을 이루며 도시를 관통하는 이 가로의 중간 중간에는 대형 광장이 들어섰다. 이 광장들은 콘스탄티누스 포룸에 이어 타우리 포룸, 보비스 포룸, 테오도시우스 1세 시대부터 아르카디우스(379-408년) 시대에 걸쳐 지어진 아르카디우스 포룸

발렌스 수도교의 유적지, 378년, 이스탄불, 파힛트 구역
364년에서 378년까지 동로마제국의 황제였던 플라비우스 발렌스는 제국 역사상 가장 질풍노도와 같은 시기를 통치했다. 그는 알라니족, 훈족, 그리고 최종적으로는 고트족에 대항해 전쟁을 일으켰다. 고트족은 하드리아노폴리스 전투에서 황제의 군대를 무찔렀다. 바로 이 황제의 통치기간 중에 이 콘스탄티노플 수도교가 완공되었다. 지금까지도 많은 부분이 남아 있는 높이 세워진 부분들의 길이는 900m에 달했었다. 이 구조물은 두 가지 아케이드로 설계되었다. 첫 번째 아케이드는 거대한 석재 블록으로 건설되었고, 두 번째 아케이드는 좀 더 가벼운 재료로 건설되었다. 여러 번에 걸쳐 복원된 이 수도교는 훗날 술탄의 왕궁이 되어버린 황제의 대 궁전에 물을 공급했다.

왼쪽 :
콘스탄티노플의 외성벽
복원(15세기 초기)

위 :
골든 게이트 유적지,
이스탄불

으로 이루어진다. 실질적인 도시 중심은 히포드롬 주변에 세워진 건물군이었다. 히포드롬은 전차 경주가 열리고 검투사들의 혈투가 치러졌던 로마의 막시무스 경기장을 모방하여 세베루스 치하에 세워진 확장된 경기장이다. 주로 U자형 평면를 하고 있고, 그 길이가 500m가 넘는 히포드롬의 중앙에는 많은 기둥들과 이집트의 오벨리스크, 제국 전역에서 가져온 조상들이 척추 모양을 이루며 늘어서 있다. 이 히포드롬의 서쪽에 콘스탄티누스는 자신의 대왕궁을 지었다. "도시 속의 도시"인 이 팔라티움 매그넘은 포티코가 있는 전정으로 서로 연결되는 여러 건물들로 이루어졌다. 북쪽에는 세베리아누스 시대부터 있던 제욱시푸스 욕장과 아우구스테이온 광장, 성 소피아 성당, 원로원이 배치되어 있었다.

콘스탄티누스 이후

콘스탄티누스 대제 이후의 여러 황제들은 공공광장, 기둥, 궁전, 욕장, 기념문, 성당, 공공시설 등으로 이 도시를 꾸며나갔다. 이 중에서 주목할 만한 것은 콘스탄티누스 때 짓기 시작하여 378년 발렌스 황제 치하에 완공된 대 수도교이다. 그러나 정작 이 도시가 가장 넓게 확장된 시기는 콘스탄티누스 때의 성벽 주위로 새로운 성벽을 세운 테오도시우스 2세 치하였다. 5세기 중엽에 이르러 이 도시는 4,388채의 멋진 개인 주택과 322곳의 가로, 153채의 개인 욕장, 5채의 황궁, 8곳의 공공광장을 갖춘 번창한 수도로 거듭났다. 이 도시는 세워진 지 11세기 이상이 경과된 1453년에 결국 터키 군대에 의해 정복되었다.

위 :
터키에게 점령되기 이전의 콘스탄티노플, 출처:C. 부온델몬테의 『Liber Insularum archipelagi』, 1420년경, 파리, 국립도서관. 가장 오래된 이 콘스탄티노플 지도는 자연방어 방법과 1,000년 이상 동안 동로마제국의 수도를 실질적으로 보호해주었던 요새들이 결합된 독특한 방어 형태를 보여주고 있다. 삼면이 바다로 둘러싸인 이 도시의 서쪽 지역은 이중 성벽으로 강화되어 있다. 콘스탄티노플의 이 축소판에는 성채와 성문, 대형 히포드롬(동쪽), 황제의 궁전, 대표적인 교회들, 당시에 도시의 특색을 이루었던 고대의 많은 기둥들이 잘 나타나 있다.

왼쪽 :
블루 모스크 앞의 아트메이단 광장,
이스탄불.
오늘날의 술탄 아흐메트 메이단(아트메이단은 "직사각형 광장"을 의미한다)은 원래 대규모 히포드롬이었다. 지금은 베네치아의 성 마르코 성당을 장식하고 있는 그 유명한 청동 기마상이 한때 세워졌었던 이 웅장한 구조물의 끝 부분(sphedone)만이 현재 남아 있다.

왼쪽 :
4세기부터 10세기까지 건설된 건물과 구조물이 배치되어 있는 콘스탄티노플 대궁전의 복원도.
1204년까지 5백 개가 넘는 방이 있었다는 점에서도 잘 알 수 있듯이 이 넓은 왕궁은 동로마제국의 황실생활 규모가 얼마나 크고 위엄 있었는지 잘 보여주고 있다.

하기아 소피아 성당

이스탄불의 하기아 소피아 성당은 '거룩한 지혜'(그리스어 '하기아 소피아')에 봉헌되었으며, 신의 본체가 표현되어 있는 곳으로 여겨졌다. 또한 메갈레 에클레시아(대형 교회)로도 언급되는 이 성당은 서로마제국의 수도가 내세우는 자랑거리이자, 고대인들이 경외감을 가지고 바라본 더할 나위 없이 아름다운 신전이었다.

초기의 구조

하기아 소피아 성당의 원래 모습은 현재 남아 있는 건물과 아주 달랐다. 콘스탄티누스 대제 치하에 지어지기 시작한 이 건물은 아마 그의 아들 콘스탄트 2세에 의해 완공되었을 것이다. 바실리카 평면에 목재 지붕으로 된 이 건물은 404년에 화재로 소실되어 테오도시우스 2세 때 복원되었다. 하지만 이때 지어진 건물도 화재로 망가졌다. 이번 화재는 새롭게 권좌에 오른 유스티니아누스 1세에 대항한 봉기가 일어났던 532년에 자행되었다. 이 건물의 평면 역시 바실리카형으로 되어 있었으며, 포티코의 일부만이 남게 되었다. 곧바로 권력을 다시 잡은 유스티니아누스 황제는 더 장대한 모뉴먼트를 짓기로 결심한다. 하기아 소피아는 제국에서 가장 아름다운 교회여야 했기에, 그는 당대의 가장 유명한 건축가 두 명을 고용했다.

건축가

새 건물의 설계를 총괄했던 건축가는 트랄레스의 안테미우스였다. 비록 언제 태어났는지는 알 수 없지만, 그가 리디아 왕국의 의사 집안에서 태어나, 건축가로는 물론 조각가이자 수학자로 명성을 떨치던 사람이었다는 사실은 밝혀져 있다. 그의 작품 중에 알려진 것은 역사적으로 가장 훌륭한 건축적, 공학적 걸작인 이 하기아 소피아 성당뿐이다. 그와 함께 이 건립 작업에 참여한 건축가

는 특히 기하학에 조예가 깊었던 밀레투스의 이시도루스였다. 놀랍게도 이 대형 모뉴먼트는 불과 5년 만에 지어졌으며, 537년에 장엄한 개관식을 연 유스티니아누스 황제에 의해 봉헌되었다.

건축물

엄밀히 말하자면, 바실리카형도 아니고 원형 평면도 아니기 때문에 이 건물을 특정한 유형에 분류해 넣기란 곤란하다. 이 건물의 놀라울 정도로 독특한 특징은 바로 돔이다. 카이사르의 연대기 작가 프로코피우스가 전하는 바에 따르면, 직경이 약 31m에 달하는 이 돔은 "공중에 매달려 있어" 보이도록 설계되었다고 한다. 사각형 기단의 규모는 거의 길이 70m, 폭 75m에 달한다. 내부 공간의 피어들은 지역의 토착 재료로 만들어졌고, 비교적 힘을 적게 받는 요소들은 가벼운 벽돌로 만들어졌다. 세 곳의 네이브로 구분된 성당에는 입구 쪽에 두 곳의 엑세드라가 붙어 있는 앱스가 있다. 이 입구 앞에는 나르텍스가 이중으로 배치되어 있다. 이렇게 독창적으로 공간이 분할됨으로써 내부 공간은 막힘 없이 성장하고 확장되는 느낌을 자아낸다.

건설 시 난제들

프로코피우스가 직접 설명해 준 바에 따르면, 안테미우스와 이시도루스가 당면했던 문제들은 아주 근본적인 사항이었다고 한다. 그 시대에는 심지어 구조 요소들의 추력과 반추력을 계산하여 건물의 안정성을 확보하는 일 자체가 불가능했던 것이다. 그리고 실제로 이 건물은 지어진 지 20년 만에 붕괴되었다. 이 두 명의 건축가가 이미 사망했기 때문에, 이시도루스 2세가 이 성당을 복원하는 일에 고용되었다. 그는 건물의 모습을 바꾸지 않은 채 원래 안을 그대로 따르며 건물을 다시 지어내게 되었다.

비록 이 특이한 바실리카 모양은 큰 감탄을 자아냈지만, 해결해야 되는 건설 과정의 난제들 때문에 이러한 공간 구조는 거의 모방되지 못했다. 오랜 뒤에 술레이만 대제 시대의 위대한 건축가 시난(1489-1578년)은 자신이 맡은 모스크를 설계하면서 이 성당을 재현해 보려고 시도했다.

왼쪽:
소피아 성당의 돔 내부, 558년, 이스탄불. 현재의 돔은 이시도루스 2세에 의해 개축된 것이다.

아래:
소피아 성당의 평면도

위:
앱스 부분이 보이는 소피아 성당의 내부, 이스탄불.
이 웅장한 건물은 우주를 모사한 축소판이라고 할 수 있다. 즉 돔은 창공을 상징하고, 중심홀은 신의 빛을 받아 빛나는 창조된 세계를 의미한다. 동로마제국이 멸망한 후에 이 기독교 교회는 모스크로 바뀌게 된다.

테오도리크 대왕의 영묘

디오클레티아누스의 영묘
내부, 313년경,
크로아티아, 스플리트

로마제국의 영광과 지배, 즉 주변 세계의 모든 사람들을 그 통치하에 하나로 묶었던 이 보편적인 제국 개념은 역사적 쇠퇴와 멸망을 겪고 나서도 사라지지 않는 사상이었다.

사라지기는커녕, 이 사상은 다양한 형태와 여러 가지 의도를 내포한 채 수 세기 동안 반복적으로 재생되곤 했다. 이러한 제국 개념을 처음으로 되살린 사람은 동고트족의 테오도리크 왕(454-526년)이었다. 그는 스스로를 로마의 유산을 물려받은 비잔틴(동로마)제국의 서쪽 지역 대사로 간주했다.

테오도리크

콘스탄티노플 왕실에서 볼모로 키워진 테오도리크는 로마문화에 완전히 동화되어버린 아말족 사람이었다. 그는 교육을 통해 자신의 민족 중에서 두각을 나타내는 인물이 될 수 있었다. 아말족 사람들은 그에게서 카리스마 넘치는 지도자의 모습을 보았다.

그 당시 파노니아에 정착한 고트족은 테오도리크 왕을 중심으로 결집했다. 테오도리크 왕은 488년에 발칸반도를 강탈한 후에 비잔틴의 제논 황제로부터 메기스터 밀리툼에 임명되었다. 이 장군의 권한으로 그는 황제의 도움을 받아 이탈리아를 침략함으로써, 로물루스 아우구스툴루스를 폐위시킨 후 476년에 왕좌에 오른 오도아케르에게 전쟁을 선포했다. 겉으로 보기에 테오도리크는 로마의 권위를 정당하게 회복시키는 역할을 한 듯했다.

하지만 사실 그는 오스트로고트(동쪽에서 온 코트족)의 통치를 단행하기 시작한 것이다. 이 오스트로고트는 오도아케르가 패배하고 살해된 493년부터

테오도리크 대왕의 왕궁과 라베나의 모습이 그려진 모자이크 벽의 세부, 6세기, 이탈리아 라베나, 클라세의 성 아폴리나레 성당.
아마도 이 모자이크는 소실된 데오도릭 대왕의 왕궁을 이상화된 형태로 모사한 것일지 모른다.

비잔틴의 군대가 동고트의 마지막 저항까지 무너뜨린 553년 사이의 60년 동안 지속되었다. 테오도리크는 동고트인들과 로마인들을 엄격히 구분하는 정책, 즉 양 민족 간의 결혼을 금하는 등의 정책을 추구했지만, 법적 기구에서부터 재정 체제, 그리고 종국에는 종교에 이르는 후기 로마의 제도들을 그대로 따르지 않을 수 없었다.(그 자신의 신앙은 소위 아리아 이단이라 불리는 것이었다. 이 종교에 따르면 그리스도는 그의 아버지 주 하나님과 같은 존재가 아니라 최초의 창조물이라고 한다.) 테오도

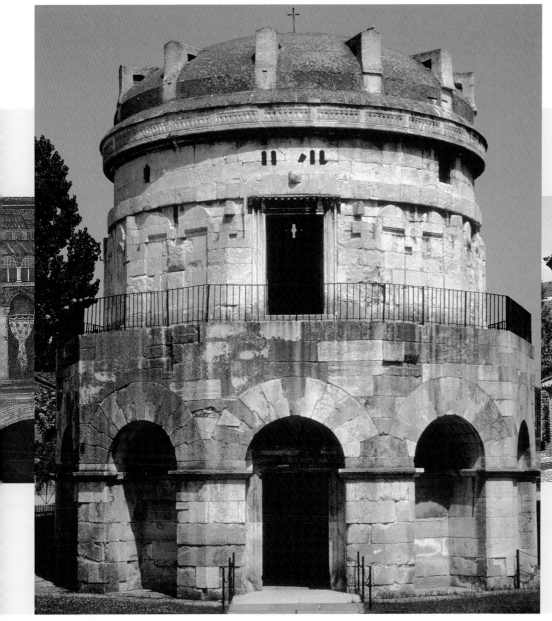

왼쪽 :
테오도리크 대왕의 영묘, 6세기, 이탈리아, 라베나. 독특한 모양의 돔을 꾸미고 있는 일체식 석재의 무게는 거의 300톤에 달할 것으로 추정된다.

위 :
아리아인들의 세례당, 6세기, 이탈리아, 라베나. 종교적 믿음을 기리기 위해 데오도릭이 세운 이 세례당은 교회가 아리우스주의를 배척한 후 가톨릭 예배당으로 사용되었고 성모 마리아에게 봉헌되었다.

리크의 통치기간 동안, 모자이크에서부터 건축에 이르는 다양한 예술의 표현 방식들은 로마제국과 비잔틴제국의 양식이나 형태, 유형을 그대로 따랐다.

영묘

살아 있을 때 이미 라베나에 세워진 테오도리크의 영묘는 특정한 건축 유형으로 분류하기 어렵다. 역사가들은 이 모뉴먼트를 로마-비잔틴 양식과 전형적인 독일 건축의 요소들이 조화롭고도 특색 있게 조합된 아주 이례적인 것이라고 평가한다.

원형 평면이 증명해주고 있듯이, 이 건물은 영묘 건축 유형에 포함시키는 것이 타당하다. 건물의 아래쪽은 12각 기단을 가진 다면체 모양이며 내부는 교차볼트로 된 천장이 얹혀진 십자형 공간을 이루고 있다. 채광은 원통 외벽의 블라인드 아치에 뚫린 좁은 세로 기둥을 통해 이루어진다.

건물의 위쪽은 원형 평면으로 되어 있고, 아래쪽보다 더 좁게 되어 있다.

내부에는 현재 비어 있지만, 한때 이 통치자의 시신이 담긴 대리석 석관이 놓여 있었다. 건물 최상부에는 직경

이 10m가 넘고 일체식 석회석으로 만들어진 칼로트(오목한 왕관)가 올려져 있다. 이 영묘와 다른 영묘들과의 유사점은 평면뿐만 아니라 규모가 서로 다른 아래쪽과 위쪽의 레지스터로부터 연결되는 가짜 앰뷸러토리가 설정된 모습에서도 발견된다. 차이점은 벽돌 대신에 이스트리아의 석재와 같은 재료들이 사용되고, 기하학적 유형의 장식물뿐만 아니라 돔을 장식하는 로스트라(연단)가 나타나 있다는 점이다.

예루살렘의 바위 돔 사원

전통이나 명성 면에서 메카의 카바 신전과 비교될 만한 이슬람권의 건물이 있다면, 그것은 예루살렘의 쿱바트 알 사크라, 즉 오마르 모스크일 것이다. 이 건물은 서양 세계에서 '바위의 돔'으로 더 잘 알려져 있다.

여러 번에 걸친 전쟁과 민중의 봉기 기간에는 사실상 메카로의 순례여행을 떠날 수 없었기 때문에 그 대안으로 이슬람교들은 이 바위 돔 사원을 방문할 수 있었다.

역사

이슬람 시대의 서막을 알린 헤지라(기원전 662년) 이후, 즉 마호메트가 메디나로 이주한 이후 60년이 지나 이슬람 세력은 통일 국가를 이루고, 세계적인 위상으로 부각된 신앙에 걸맞은 건축을 만들어내기 위해 여전히 분투하고 있었다. 이슬람제국이 엄청나게 그 세력을 넓힌 기간인 우마야드 왕조(661-750년)는 내부통합에 박차를 가하고, 여러 대제국과 여타의 종교에 속한 건물들에 견줄 만한 건물들을 내놓기 위해 노력했다. 다른 누구보다, 바위 돔을 짓는 작업을 추진한 칼리프 아브드 알 말리크(685-705년)는 이슬람 세계에 지울 수 없는 기억을 남긴 개혁을 단행한 장본인이다.

알 말리크의 통치하에 우마야드 제국은 자국만의 고유한 화폐를 주조하기 시작했고, 비잔틴 화폐와 사산 왕조의 화폐는 더 이상 통용될 수 없었다. 아랍어는 제국과 종교의식의 공식 언어가 되었다. 이러한 정책과 다른 여러 방책들은 다양한 이슬람 세계의 내적 통합을 강화시키는 역할을 했다. 이로써 이슬람 세력은 동쪽으로는 인도 국경까지, 서쪽으로는 스페인에 이르는 방대한 영역으로 뻗어갔다.

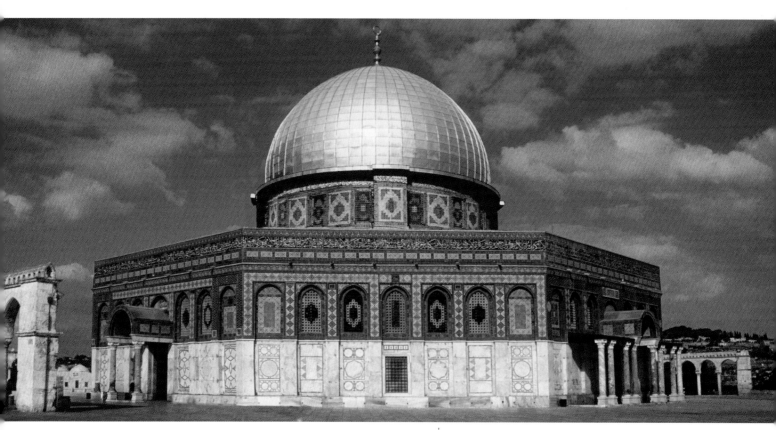

바위 돔 사원,
7세기 말, 예루살렘.
이 건물은 688-689년에 지어지기 시작해 691-692에 완공되었다.

예루살렘의 바위 돔 사원의 단면도와 평면도.
이 건물의 지지 구조는 교대로 배치된 28개의 기둥과 12개의 필라로 이루어진다.

위치

알라에 대한 믿음을 기리고 팔레스타인의 기독교 건물에 이슬람식으로 맞대응하기 위한 일이 추진될 장소를 고르는 것이 무엇보다 중요한 사안이었다. 그래서 아브드 알 말리크는 신성한 도시 그 자체인 예루살렘을 택했다. 이곳에는 하람 알샤리프와 한때 솔로몬 신전이 있던 자리의 성전산이 있었다. 특히 이곳에 모스크를 세우게 되면 아브라함이 신의 명령에 복종하며 아들을 번제물로 바치려 했던 그 바위를 빛낼 수 있을 것이라 생각했다.

또한 마호메트가 메카로의 기적 같은 밤여행을 마친 후 날개 달린 말을 타고 하늘로 올라갔다는 전설이 전해지는 곳이기도 하다.

구조

돌 유물 주변에 지어진 바위 돔 사원은 알 아크사 모스크가 부속된 건물군의 일부에 해당한다. 이 모스크는 여러 번에 걸쳐 개축된다. 전체적인 평면은 예루살렘에도 세워졌던 성묘의 로툰다와 인근에 위치한 바실리카 등의 기독교 건물 유형에 어느 정도 영향을 받았다. 건축적 용어로 말하자면, 전체 구성은 서로 다르지만 보완적인 역할을 하는 기하학적 형태들 사이의 균형을 만들어내고 있다고 할 수 있다. 평행 육면체(모두 평행하고 있는 6개의 면을 가진 다면체)와 원통형 구조가 바로 그것이다. 전자는 기도자들을 수용하는 "용기"와 같은 역할을, 후자는 성골을 담는 작은 상자 역할을 하게 되어 있었다. 바위 돔 사원은 앰뷸러토리가 이중으로 난 팔각형 건물이다. 타와프라 불리는 의식을 치르며 믿음어린 마음으로 대 모스크 주변을 걸으며 돌 때 이 앰뷸러토리의 모든 각도에서 성골함이 보이도록 되어 있다. 중앙의 페리볼로스(봉헌 상징물을 담아놓은 신성한 용기,) 위로 황동 타일이 붙여진 목재 돔이 올려져 있다. 이 돔은 16개의 창이 나 있는 석조 호박주춧돌에 의해 지지된다. 아래쪽의 팔각형 구조에는 1552년에 술레이만이 설계한 40개의 쇠격자 창이 나 있다. 그는 건물의 외관을 화려한 다채색의 마졸리카 타일로 장식했다. 건물의 전체 공간구조는 그리스-비잔틴 문화에서부터 영향을 받은 별 모양의 다각형이라는 기하학적 모델에 기초하고 있다.

바위 돔 사원의 창문과 외벽 장식 디테일, 16세기, 예루살렘. 아주 정교한 외벽의 장식은 술탄 술레이만 1세 시대에 만들어졌다.

바위 돔 사원의 내부, 17세기 말, 예루살렘

석굴 건축

카즈네 피라움의 파사드, 기원전 1세기, 요르단 페트라.
순전히 바위를 파서 만들어진 이 인상적인 장제 사원은 나바타이의 왕 아레타스에 의해 기원전 84년과 85년에 지어진 것으로 추정된다. 높이 40m에 달하는 파사드는 이중의 코린트식 오더로 이루어져 있다. 팀파눔 위의 중앙 구조물은 아테네의 코라고스 기념비 양식을 그대로 반영하고 있다.

건축과 땅은 조상 대대로 관련을 맺어온 서로 떼려야 뗄 수 없는 존재이다. 땅은 종종 신이 만든 위대한 작품으로 이해되곤 한다. 따라서 땅 그 자체는 뛰어난 구축물의 하나로 간주되며, 그 땅 "속"에 지어진 건물은 조물주로 추정되는 존재의 창조적인 행위를 영속시킬 수 있을 만한 곳이어야 했다. 따라서 여러 문명에서 발견되는 석굴 건축은 종교적 목적뿐만 아니라 주거 공간으로도 사용되면서 독특한 마력을 지니고 있다. 건축과 땅 내부의 관계는 선사시대까지 거슬러 올라간다. 동굴이 일종의 자연 그대로의 건축을 제공했던 인간사의 초기 단계 이래로 이 관계성은 서로 다른 행로를 따라 전개되면서 극도로 아름다운 건축 작품들을 유도해내기도 했다.

페트라

오늘날의 요르단 남쪽 국경 근처의 방대한 사막 고원지대에 있는 산과 산 사이에 마치 자연의 법칙을 거스르려는 듯 페트라가 서 있다. 페트라는 지중해 동쪽 해안을 연결해주는 대상 행로들의 교차 지점이다. 동서양 간 교역의 중심지로 성장한 이 상업도시는 기원전 4세기부터 시작된 아랍의 나바타에아 왕국의 도읍지였다. 발전된 관개시설을 갖춘 페트라는 기원전 106년 로마의 지배 하에 들어간 이후에도 여전히 중요한 도시 중심으로 남아 있었다. 공공욕장, 님파에움(님프들을 기리는 모뉴먼트), 사원, 왕궁, 극장을 포함한 이곳의 건축은 그리스 로마의 전통에 큰 영향을 받았다. 상당 부분이 바위를 직접 파내어 조성된 페트라에는 카즈네 피라움("파

라오의 보고," 기원전 1세기)과 같은 비할 데 없는 매력을 발산하는 모뉴먼트들이 돋보인다. 이 건물은 특히나 복잡한 파사드를 가졌지만, 내부의 페트라 무덤들은 이와 대조적으로 꾸며지지 않은 공간이며, 시체가 안치되는 큰 벽감만이 장식되어 있을 뿐이다.

아잔타 석굴 사원

기원전 1세기와 서기 7세기 사이에 지어진 인도 중서부의 데칸고원 암석지대에 위치한 아잔타 석굴사원들은 세계에서 가장 중요한 유적 중에 하나다. 이 지역에서 불교의 번성이 절정에 다다랐을 때 지어진 아잔타는 신성한 성채 역할을 했음에 틀림없다. 몇 세기가 흐르는 동안 완전히 잊혀진 이곳은 1819년에 우연히 발굴되었다. 고대의 무역 항

로에서 벗어나 있지만, 그렇게 멀리 떨어져 있지는 않은 아잔타의 29개 석굴은 순례와 참선을 위한 장소였을 것이다. 바위를 마치 인공 동굴처럼 파내어 만든 이 석굴들은 사찰이나 불교 승려들의 회합소로 사용되었다. 장식의 완성도 또한 굉장히 높다. 각 벽은 거대한 인물 벽화(고대 인도 회화의 방대한 산 증거)로 장식되어 있어, "아시아의 시스틴 성당"이란 별칭을 얻기도 했다.

중국의 석굴 건축

석굴 건축군은 중국 본토의 광활한 지역에 걸쳐 분포해 있기도 하다. 간수 지방의 고비사막 인근 실크로드를 따라 세워진 오아시스 도시 돈황(불지펴진 등대)의 석굴과 같은 몇몇 사례들은 거의 파내기 불가능한 바위들을 파서 만

들어졌다. 서기 5세기와 8세기 사이로 추정되는 돈황 석굴은 벽화로 유명하다. 산시지방의 다퉁시 근처에 있는 윈강석굴 42곳은 1km가 넘는 길이로 사암 벽을 파내어 만들어졌으며, 거대한 석가모니 상들이 안치되어 있다. 이 석굴의 상당수 내벽은 멋진 다채색 양각으로 장식되어 있다.

카파도키아

기독교 세계에서도 석굴 건축에 대한 마력에서 벗어날 수 없었다. 이 점을 증명해주는 사례가 바로 지금의 터키 중부에 해당되는 카파도키아의 많은 교회들이다. 이들 교회는 아주 정교한 비잔틴 프레스코화로 장식되어 있다.

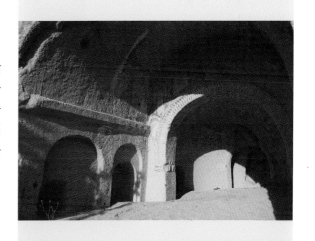

팔라틴 예배당

아래 :
팔라틴 채플의 내부,
790–805년, 독일 아헨

오른쪽 :
팔라틴 채플의 돔,
790–805년, 독일 아헨

이스탄불의 성 세르기우스와 바쿠스 성당(527–536년)의 단면 엑소노메트릭과 라베나의 성 비탈레 성당(526–547년)의 평면. 성 비탈레 성당은 성 세르기우스와 바쿠스 성당의 것과 공통된 여러 기본적 요소를 지니고 있다. 즉, 기둥과 피어가 교차하며 배치되어 돔을 지지하는 방식, 엑세드라, 나르텍스, 돔형 볼트를 형성하도록 기둥을 배열하는 방식이 두 성당에 공통적으로 나타나 있다. 그러나 성 비탈레 성당의 팔각형 평면은 외관에 그대로 드러나는 반면, 콘스탄티노플에 세워진 성당의 팔각형 평면은 사각형 건물 안에 감추어져 있다.

아퀴스그라나(오늘날의 독일 아헨)의 팔라틴 예배당은 원형 평면의 일반적 규준에 따라 고대의 중요 모뉴먼트들을 상상해 보려는 우리의 노력을 허사로 만든다. 이 아퀴스그라나의 건물 형태는 새로운 의미를 지니며, 가장 대표적인 원형 평면의 선례들로 여겨질 수 있는 건물들과 비교해볼 때 상이한 기능을 수행한다.

비잔틴의 모델

콘스탄티노플의 하기아 소피아 성당과 같이 대담하게 설계된 대부분의 모뉴먼트들은 그 시대 건축가들이 실제로 흉내내기 불가능했지만, 이 도시의 성 세르기우스와 바쿠스 성당과 같은 모델은 비잔틴제국 내 어디서라도 차용될 수 있었다. 라베나(동로마의 지배하에 있던 벨리사리우스가 서기 540년에 탈환한 이탈리아 영토 일부분의 도읍지)의 성 비탈레 성당은 어느 정도 변화를 보

이며 콘스탄티노플의 이 성당 평면을 그대로 따르고 있다. 게다가 라베나의 이 모뉴먼트는 유스티니아누스와 그 부인인 데오도라의 "궁전 예배당"이었다. 이 점은 이들의 많은 중정과 함께 두 사람을 표현해낸 앱스의 그 유명한 모자이크에 잘 드러나 있다.

샤를마뉴 대제의 이상

프랑크 왕국의 피핀 4세는 754년과 756년 두 번에 걸쳐 군대를 일으켜 비잔틴 제국으로부터 라베나와 그 관할 지역을 정복한 후 로마공국과 함께 이 정복지들을 교황에게 바쳤다. 따라서 비잔틴의 황후 이레네는 피핀의 맏아들인 샤를마뉴 대제가 800년 12월 25일에 교황 레오 3세의 집전하에 '로마눔 구베르만스 임페리움'에 오르는 대관식을 신랄하게 비판했다. 정치적 관심 분야는 아주 달랐지만, 샤를마뉴 대제는 콘스탄티노플을 가장 높은 질서에 이른 문화

적 중심지로 간주했다. 고대 로마의 아름다움을 재생시켜야겠다고 결심한 이 새로운 황제는 비잔틴의 문화와 예술로부터 배울 게 많다는 점을 누구보다 잘 알고 있었다. 바로 이 때문에 그가 아퀴스그라나를 제국의 도읍지로 선택했을 때, 라베나의 유스티니아누스 황제의 예배당을 모델로 하여 팔라틴 예배당을 짓고자 한 것이다. 이 예배당은 다시 얻은 영광에 힘입은 황제의 이상을 건축적으로 표상해 주기에 가장 적절한 모델이었다.

건축물

아퀴스그라나의 팔라틴 예배당은 원래는 궁전 내 거주 구역(파괴되고 없는)의 일부였으며, 긴 통로를 통해 이 구역과 예배당은 서로 연결되었다. 현재는 소실되고 없는 비문에 따르면, 이 예배당의 설계자는 건축가 메츠의 오도라고 한다. 이 건물을 지을 때, 고대의 모뉴

먼트로부터 추출한 기둥과 대리석 블록들이 로마와 라베나로부터 수입되었다. 이러한 자재 수입은 하드리아누스 1세의 허가하에 이루어졌으며, 다분히 상징적인 의도로 추진된 일이었다. 자재가 풍부했고, 기술방식도 대담했으며, 가구와 디테일도 세심하고 정교하게 디자인되었기 때문에, 이 모뉴먼트는 카롤링거 건축의 남아 있는 유산 중 가장 훌륭한 것이라 할 수 있다. 직경이 16m 이상에 달하는 돔이 올려진 건물은 다소 복잡한 팔각형 공간 구조를 보이고 있다. 건물의 앱스에는 황제의 옥좌가 놓인다. 돔은 아치로 연결되는 8개의 필라로 지지되며, 아치들은 마트로네움(여성들의 갤러리)을 받쳐주는 역할도 한다. 볼트로 덮인 이 공간은 마치 앰뷸러토리처럼 내부를 한 바퀴 돌며 배치되어 있다. 상부 레지스터의 아치들은 기둥에 의해 분절되어 있다.

오른쪽 위 :
"샤를마뉴 대제의 왕좌"가 있는 팔라틴 채플의 내부, 790-805년, 독일 아헨

포티코가 있는 유적지, 레바논 안자르. 아름다운 안자르 시를 건설하기 위해 칼리프 알 왈리드는 주두로 장식된 기둥을 사용했으며, 이 기둥들은 로마의 모뉴먼트에서 가져온 것이다.

16세기 레바논 안자르 시의 평면 복원도.
왕의 궁전과 모스크, 공공욕장(두 채의 건물로 이루어졌으며, 이 중 한 채는 성벽 가까이에 있다)이 배치된 이 요새는 로마의 카스트룸으로부터 영향을 받아 주가로와 도로(카르도와 데쿠마노스)를 따라 포티코가 나 있고 영토가 여러 블록insulae으로 구획되어 있다.

1. 카르도
2. 데쿠마노스
3. 테트라파일론
4. 앱스가 딸린 홀에 면한 왕의 궁전
5. 모스크

우마야드 성채

우마야드 칼리프 왕조 치하에서 이슬람 제국은 이베리아 반도에서부터 인도 대륙까지 뻗어갔다. 원래 도읍지는 다마스쿠스(661년부터 750년까지)였고, 이후에는 코르도바(756년에서부터 1031년까지)였다. 특히 새로운 신앙이 널리 수용되지 못한 시리아-팔레스타인 지역에서 1차 지배기간 동안 이들이 정치권력을 공고히 하는 데 이용한 수단은 비옥한 초승달 지대의 서쪽 경계지역을 따라 소위 사막의 성채로 알려진 건물들을 건설하는 사업이었다. 군사용 전진기지와 사막 재건시설이라는 이중의 기능을 담당한 이 전략적 건물들이 강수량이 가장 많은 지역임을 알게 해주는 길게 연장된 굴곡진 선을 따라 세워진 것도 우연이 아니다. 이렇게 하여 이 칼리프 통치자는 로마와 비잔틴의 농업시설과 군사시설을 부활시켰다. 이 시설들은 한때 영토가 극심하게 줄어든 제국을 보호하는 기능을 담당하며 세워졌었다. 전통적인 로마의 "시골 별장"을 모델로 한 우마야드 주거지는 진정한 의미의 농업공동체가 되었다. 우선 도시 중에는 베이루트와 바알베크를 이어주던 길을 따라 형성된 비옥한 베카 계곡에 칼리프 알 왈리드(705-715년)가 세운 안자르(오늘날의 레바논)라는 도시가 있었다. 도시 배치와 궁전이나 욕장의 공간 구조에는 이들이 로마의 건축 전통에서 영향을 받았다는 사실이 잘 드러나 있다.

위 :
대규모 광장과 왕궁의 공식 알현실 유적지,
8세기 초반, 요르단 암만, 무사타.
무사타 사막에 남아 있는 대규모 성채의 잔해는 지붕 덮인 거대한 광장(한 면이 130m) 터뿐이다. 이곳에서부터 아울라 레지아(공식 알현실) 터로 접근할 수 있다. 이러한 배치는 세 곳의 네이브와 세 곳의 앱스로 된 교회의 평면을 따른 것이다.

아래 :
무사타의 우마야드 궁전의 파사드에 있는 석회석 장식부조, 8세기 초반, 베를린 국립박물관.
1904년부터 베를린 박물관의 이슬람 문화관은 무사타에 세워진 성채 파사드의 오른쪽 절반을 소장하게 되었다. 이 파사드는 터키의 술탄이 황제 윌리엄 1세에게 바친 것이다. 이것은 이슬람 벽장식 중 최초의 사례에 속하며, 인간의 형상을 표현하는 것을 금하는 규제가 잘 준수되어 있다.

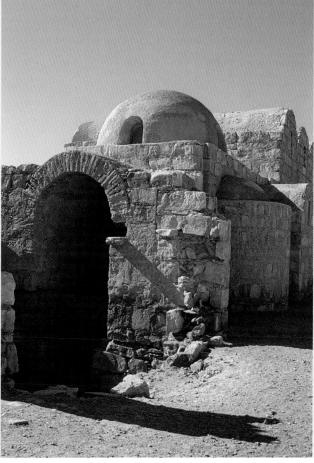

위 :
욕장에 있는 칼리다리움 위의 돔,
711년경, 요르단 쿠이사르 암라.
이 돔은 십이궁도와 하늘의 이미지로 장식됨으로써, 그 위력을 행사할 때마다 점성용 천궁도에 의지했던 칼리프 왕실에서 점성술이 얼마나 중요한 역할을 했는지 잘 보여주고 있다. 20세기 역사가 프리츠 작슬에 따르면, 쿠이사르 암라의 장식 원은 그리스의 점성술서에 근거하고 있다고 한다.

왼쪽 :
욕장 유적지,
711년경, 요르단 쿠이사르 암라

사막 위의 아름다운 건물

우마야드 성채 중에서 가장 오래된 곳 중 한 군데, 즉 오늘날 이스라엘 지역의 갈릴리호 변에 위치한 알미나 성채는 칼리프 알 왈리드의 통치 기간에 지어졌던 것 같다. 로마와 사산 왕조의 모델을 따르고 있는 이 건축군은 세 곳의 네이브를 가진 모스크와 많은 바이트로 이루어져 있다. 이 바이트는 진찰소로 사용된 작은 부속실이다. 이 사막의 성채가 보여주는 아름다움은 장식에서도 느껴진다. 그 풍부한 장식들을 복원하기란 거의 불가능하지만, 현재의 수도 암만 인근에 있었던 요르단의 알 무사타 성채의 잔해들은 장식의 아름다움을 잘 보여주고 있다. 25곳의 탑까지 연장된 벽으로 둘러싸인 사각형 구조에는 모스크와 의식용 마당이 있는 화려한 입구가 나 있다. 이 마당은 지붕이 덮인 대형 중심 공간으로 이어지며, 그 뒤쪽으로 완공되지 않은 듯이 보이는 성채 영역이 펼쳐진다.

욕장

여러 번에 걸쳐 로마의 수도교로부터 지속적으로 물을 공급받을 수 있었던 우마야드 사막도시들도 그곳만의 호화로운 욕장을 갖추고 있었다. 예를 들어, 요르단 쿠사이르 암라 왕궁 욕장의 돔은 하늘 모습과 12궁도 이미지로 장식되어 있다. 외관이 거의 장식되지 않은 이 욕장 딸린 건물은 대규모 건축군의 일부분이었으며, 현재 남아 있지 않다. 거의 알아보기 힘들고 손상된 상태인 벽화로 장식된 욕장의 내부는 19세기 말경에 발견되었으며, 당시에 그려진 삽화가 아직도 남아 있다. 벽화의 장면과 도상, 양식은 후기 로마와 비잔틴의 모델들을 반영하고 있다. 아주 정교한 모자이크도 폐허가 되어버린 팔레스타인의 키르바트 알 마프자르 욕장을 장식하는 데 사용되었다.

앙코르 유적지

아래 :
앙코르와트 사원,
1112-1150년, 캄보
디아 시엠리아프, 앙
코르.
앙코르와트는 세계에
서 가장 큰 종교 건
물이며, 로마의 베드
로 성당보다 크다.
사원은 4곳의 강으
로 흘러나가는 상징
적인 호수(한때는 넓
은 해자였지만 현재
는 거의 늪 수준으로
좁아졌다)에 비춰진
다. 이 호수로부터 4
곳의 강이 흘러나가
며, 기독교 에덴동산
의 4대강을 연상시
킨다. 답사를 시작하
는 일환으로 방문객
들은 일련의 여러 장
애물들을 건넌 후 돌
로 된 놀라운 광경을
접하게 된다.

최근 몇 십 년 동안 폭력적인 정치적 격변을 겪는 와중에도 캄보디아는 세계에서 가장 크고 가장 흥미로운 고고학적 유적지로 유명세를 떨치고 있다. 규모 면에서 이곳을 능가할 만한 것은 중국의 만리장성뿐이다. 800년경에 세워진 고대 앙코르시는 이때부터 1225년까지 크메르제국의 수도였다. 1860년에 재발견된 이래로 불행히도 앙코르 유적지는 잦은 약탈의 희생양이 되었다. 무성하게 자라는 정글의 식물들에 뒤덮인 앙코르의 사원들은 심각한 붕괴 위험에 처해 있다. 물론 이 식물들이 완전히 파괴되는 것을 막아주는 데 일조를 하지만 말이다. 국제적인 복원계획과 유지보수계획이 지원되고 있지만, 환경오염과 약탈자들 때문에 이 건물들은 위험한 상황에 처해 있으며, 아시아 문명의 가장 위대한 성과의 상징물이라기보다는 방치된 유적의 이미지로 기억될 위험에 처해 있다.

크메르족

크메르 문명은 서기 2세기에 메콩 강 유역에 등장하여 오랜 정치적, 군사적 변화 과정을 겪으며 발전하였다. 중국의 문헌들에 따르면, 푸난이라는 왕국이 권력을 잡으며 들어선 곳이 바로 이곳이라고 한다. 전설로 전해지는 왕국의 기원은 브라만 수도자 캄부와 아름다운 처녀 메라(혹은 토착 원주민 추장의 딸이었거나)의 결혼으로 거슬러 올라간다. 원래 주민들이 인도계 혈통이 섞여 있는 몽골계였던 푸난 왕국이 번성하며 그 세력을 넓혀가자, 캄보디아 북쪽의 대호수 지역에 위치한 캄부이아(캄부의 아들들) 공국을 합방했다. 캄보디아라는 명칭은 바로 이 공국명에서 유래된 것이다. 6세기 중반경에 이 공국은 푸난 왕국의 지배로부터 겨우 해방될 수 있었으며, 도읍을 잠보르에서 앙코르로 옮겼다. 이때부터 이 공국은 세력을 넓혀나가기 시작하여 결국에는 크메르제국으로 발전해갔다. 이 지역 사람들의 원래 종교는 시바 신을 믿는 힌두교가 보편적이었지만, 8세기에는 불교가 도입되었다. 최전성기에 오른 크메르 문명은 오늘날의 캄보디아 경계를 넘어 타이와 라오스, 베트남까지 그 문화 및 건축적 영향력을 미쳤다. 타이의 파놈 룽 사원은 앙코르와트 사원에 영향을 준 중요한 선례이며, 100km에 달하는 길로 앙코르와트와 이어진 라오스 남부의 왓 푸에서는, 크메르 문화에서 특히 중요한 의미를 가진 링구스 의식이 받아들여졌다. 건축과 관개술, 장식예술 분야에서 아주 뛰어났던 이 발전된 문명은 1190년에 참파를 무너뜨린 불교 왕자야바르만 7세 통치 기간에 절정에 다다랐다. 그러나 이 번성기 이후 얼마 안 있어 많은 원인들(중국이 침략해 오거나 부속국가들이 차례로 반란을 일으키는 등의 요인) 때문에 쇠퇴기에 접어들었고, 1431년에 타이족의 정복으로 막

왼쪽 :
앙코르와트 사원에 조각되어
있는 나가의 세부,
캄보디아 시엠리아프, 앙코르

을 내린다. 타이족은 앙코르와트를 점령하고 도읍을 프놈펜으로 옮겼다.

돌로 된 정글에서

크메르예술의 특징이자 인도차이나 지역 전체에서 공통적으로 발견되는 것은 인도에서 유래된 후 오랜 시간을 거치며 독자적인 양식적 조류로 발전해나간 불교의 도상학이다.

802년에 제왕 자야바르만 2세(자바에서 태어난 왕자)가 세운 크메르제국의 수도였던 앙코르 내 40평방킬로에 이르는 지역에는 수많은 사원과 모뉴먼트, 길, 다리, 인공호수, 연못, 수로와 제방이 있었다. 복잡한 수역학 시설과 수로 시설(메콩 강으로부터 수송되는 8천만 입방 미터의 물)은 쌀농사에 물을 대고 땅을 비옥하게 만드는 데 이용되었다. 부지의 중앙은 대규모 앙코르톰(앙코르는 "수도"를 의미하며, 톰은 "큰"을 의미함) 건물군이 차지했다. 자

야바르만 7세 치하에 세워진 앙코르톰은 사각형 평면으로 되어 있고, 벽으로 에워싸인 각 측면의 길이는 거의 3km에 달한다. 이 주변으로 많은 사원이 세워져 있고, 이 중에서 가장 유명한 것이 바로 앙코르와트(와트는 "사원"을 의미함)이다.

수리야바르만 2세가 자신이 이끄는 군대의 승리를 기념하기 위해 1112년과 1150년 사이에 세운 앙코르와트는 거의 반 평방킬로의 면적을 차지하며 200m 폭의 방어용 해자로 둘러싸여 있다. 이 작품은 신성한 산을 은유적으로 표현하고 있으며, 힌두교와 불교의 우주론에서 세계의 축에 해당하는 메루산의 눈 덮인 봉우리들을 상징하는 4개의 탑으로 둘러싸여 있다. 한가운데에는 3곳의 동심원 모양 갤러리로 둘러싸인 중앙탑이 65m 높이까지 솟아 있다.

아래 :
앙코르와트 사원의
평면도

오른쪽 :
공중에서 본 앙코르와트
사원

보로부두르

앙코르 사원보다 바로 앞서서 세워진 자바 섬의 보로부두르 사원은 인도네시아 전역에서 가장 중요한 유적의 하나이다. 크메르 문명과 마찬가지로 인도네시아 문명은 인도로부터 큰 영향을 받았다. 자바 섬의 숙련된 인부들이 높이가 45m에 달하고 그 부피가 55,000입방미터에 달하는 이 거대한 돌산을 세운 시기는 사일렌드라 왕조 치하인 서기 760년경이었다. 이 건축물은 기본적으로 명쾌한 기하학적 방식에 따라 배열된 다수의 스투파로 구성된다. 메라피산을 바라보는 케두 계곡의 언덕 꼭대기로 솟아오른 보로부두르는 사각형 평면을 기초로 하여, 원심형 테라스들로 이루어져 있다. 이 테라스들은 5개의 단을 거친 후 사각형에서 원형으로 바뀌고 있다. 축선상에 배치된 네 곳의 계단을 통해 접근할 수 있는 정상부에는 이 건물의 중심을 형성하는 거대한 스투파 하나가 놓여 있다. 도보면 위로 연장되어 있는 각 단 사이의 벽은 바로 위층 통로의 난간 역할을 하고 있다.

왼쪽 :
공중에서 본 보로부두르의 모습, 760-847년, 인도네시아 자바섬. 1991년에 유네스코 세계 문화유산으로 등재된 보로부두르는 대대적으로 복원되고 있는 중이다.

위 :
원형 테라스 위의 스투파 모습과 부처상, 760-847년, 인도네시아 자바섬. 지면에서부터 사각형의 네 기단을 지나면 72개의 스투파가 있는 원형 기단이 이어진다.

카주라호

북인도 마디아프라데시 주 중동부 숲에는 인도 대륙에서 가장 잘 보존되어 있는 사원 건축군 중 한 곳이 서 있다. 바로 카주라호이다. 대추야자(이곳의 명칭은 "대추"를 뜻하는 '카주르'에서 유래됨)가 풍부하고, 10세기에서부터 12세기까지 찬델라 왕국의 수도였던 이 도시는 19세기 중반에 와서야 발견되고 알려졌다. 그 위치가 상당히 멀었기 때문에 인도를 여러 차례 공격한 이슬람의 침략으로부터 안전할 수 있었던 것이다. 이 건축군을 돋보이게 만드는 85채의 힌두 사원과 자이나교 사원들 중 대부분은 건축과 문학을 장려했던 분델칸드(마디아프라데시)의 찬델라 왕조의 라지푸트 왕들에 의해 950년과 1050년 사이에 지어진 것들이다. 오늘날에는 25채의 사원이 남아 있으며, 이 중 20채는 여러 번의 복원작업과 개축작업을 통해 최상의 상태로 보존되고 있다.

사랑의 사원

카주라호 사원들의 외관은 히말라야 산맥의 눈 덮인 정상이나 신화에서 전하는 카일라쉬 산의 동굴에 거주하는 시바 신의 집에서 영감을 얻은 것이다. 모두 나가라 양식으로 된 이 건물들은 사암으로 지어졌다. 이 건물들의 가장 대표적인 특징은 내부와 외부를 장식하고 있는 화려한 부조이다. 이 부조는 여러 신(브라마, 비슈누, 시바)을 재현해놓은 것에서부터 종교의식, 일상생활, 전쟁과 관련된 장면이나 동물을 묘사해놓은 것에 이른다. 많은 인물상은 에로틱한 자세를 취하고 있으며, 아주 노골적인 장면도 간혹 있다. 이 장면들은 불교와 힌두교 내의 신비주의 운동인 탄트라교의 성행위를 암시하는 상징적 의미와 관련되어 있는 듯하다.

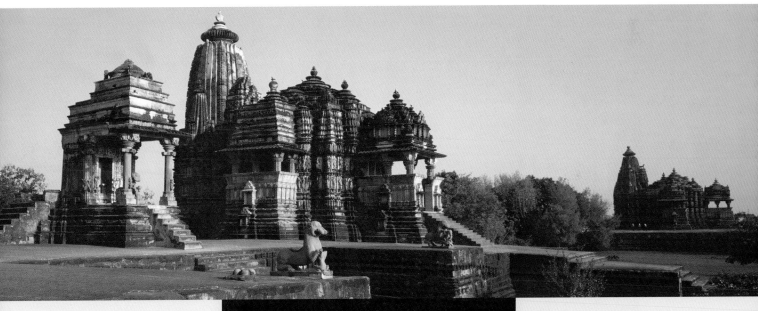

위 :
파르스바나트 사원, 954년경,
인도 마디아프라데시 주, 카주라호.
전형적인 사원은 4곳의 기본적인 부분, 즉 입구(아드르 마드합), 집회실(만답), 신상이 모셔진 성소(가르바 그리하)로 연결되는 현관(안타랄)으로 이루어진다. 규모가 큰 사원에는 프라닥쉬나 의식을 위한 앰뷸러토리가 있다. 이 의식은 기도를 하면서 신상 주위를 돌며 치러진다. 만답은 사원을 장식하고 있을 뿐만 아니라 신자들이 모이는 장소로도 활용된다.

왼쪽 :
에로틱한 장면의 디테일, 11세기,
인도 마디아프라데시 주, 카주라호.
에로틱한 장면들은 행복과 다산을 나타내는 것일 수도 있고, 서로 반대되는 존재(남성과 여성)가 하나로 결합되는 우주적 상징성을 함축한 것일 수도 있다. 성적인 결합은 우주의 두 창조적 원리를 하나로 합치시키도록 유도하며, 신자들이 자연과의 조화로움에 빠지고, 환생의 고리를 벗어나 죽음과 함께 육체에서 해방되며 열반에 들 수 있는 길을 열어준다.

힐데스하임

루드비히 황제가 815년에 주교관할구로 지정한 힐데스하임(독일의 니더작센)은 오토 왕조의 가장 중요한 건축적 모뉴먼트 중 하나인 성 미카엘 성당이 세워진 곳이다. 이 성당은 제2차 세계대전 중에 심하게 훼손된 후 복원되었다. 이 수도원 건축군은 힐데스하임이 정치적으로 가장 중요한 위상을 가졌던 11세기 초반(비록 이 도시가 계속해서 번성해 나간 때는 그 이후의 여러 세기들이지만 말이다)에 세워졌다.

베른바르트와 성 미카엘 수도원 성당

성 미카엘 성당의 기원은 이 도시의 주교이자 993년까지 도시 정치의 수장이었던 베른바르트(960–1022년경)라는 인물을 중심으로 형성되었다. 이 대수도원을 설립하고 지금도 그 일부가 남아 있는 수도원의 방어벽을 계획한 장본인이 바로 그다. 학식이 아주 풍부했던 베른바르트는 어린 왕 오토 3세(980–1002년)의 가정교사였다. 그의 관심은 내세울 만한 필사실을 만들고, 도시의 성당을 치장하고 증축하는 일로 이어졌다. 이 성당에는 형상들이 조각된 그 유명한 청동문(1015년)을 제작한 공방이 있었다. 이 공방은 원래는 수도원에 부속되도록 계획된 것이었지만, 결국 성당에 배치되었다. 1162년의 화재로 황폐화되고, 이후에 손상되어버렸음에도 불구하고 성 미카엘 수도원 성당은 베른바르트 시대의 평면을 거의 그대로 유지하고 있다. 삭소니 지방의 주교관구에 최초의 베네딕트 수도원이 수용할 수 있도록 계획된 이 건축군은 세 곳의 네이브와 이중 성가대석, 이중 트랜셉트를 지닌 수도원 성당을 중심으로 배치된다. 이 건물의 동쪽 부분에는 3곳의 앱스가 있고, 황제를 위해 마련된 서쪽 부분의 돋보이는 요소는 베스트바우이다. 이곳은 납골당 위에 배치된 복잡한 홀처럼 생긴 공간이며, 서쪽 정면의 여러 특질들을 미리 선보이는 곳이다. 건물 외부에는 팔각형의 기단을 한 4개의 원통형 탑들이 트랜셉트 근처에 세워져 있다. 이 탑들은 원뿔 모양의 꼭대기와 지붕으로 덮여 있다. 이 중에 트랜셉트의 교차부 위로 솟아오른 두 개의 탑은 마치 작은 도시처럼 보이기도 한다. 세로로 긴 건물 몸체 부분의 내부 공간은 연속되는 3곳의 베이로 분할되어 있으며, 작센의 방침에 따라 이 베이에는 수직 필라와 두 개의 기둥이 서로 번갈아가며 배치되었다.

성 미카엘 수도원 성당의 동쪽 트랜셉트, 1010–1033년, 독일 로어 삭소니, 힐데스하임.
이 건물의 특징 중 하나는 동쪽 트랜셉트와 서쪽 트랜셉트의 완벽한 대칭이다.

힐데스하임에 있는 성 미카엘 수도원 성당의 평면도.
세심하게 연구되어 적용된 비례에서는 그리스 로마 건축의 영향이 발견된다. 비례의 기준이 되는 부분은 트랜셉트의 교차부 스팬이다. 이것이 전체 건물을 지배하며, 중앙 네이브에서는 세 배가 된다.

성 미카엘 성당의 내부, 독일 로어 삭소니, 힐데스하임.
원래 주두는 부분적으로 바뀌었으며, 원형 창문이 있는 레지스터 아래에 분명히 있었을 것 같은 프레스코화의 흔적은 전혀 남아 있지 않다. 대수원장 테오도리크 2세(1179–1203년)의 명령에 따라 첨가된 또 다른 장식들이 만들어진 시기는 1162년 화재 이후이다.

클루니 수도원과 시토 수도원

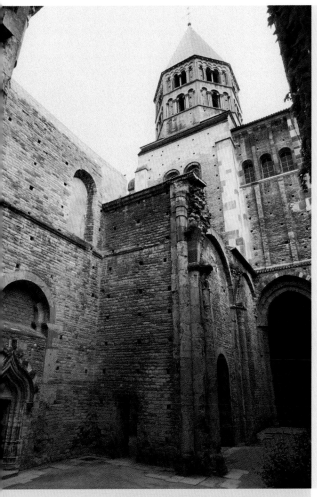

위에서부터 차례로 :
2차 시토 수도원(1130-1140년)의 평면: 3차 시토
수도원(1193년에 봉헌됨): 2차 클레르보 수도원
(1135-1145년): 3차 클레르보 수도원(1154-1174
년).
영국인 대수도원장 스테파노 하르딩 재임 기간 동안,
시토 수도원은 수도회 분원 4곳을 설립했다. 1113년
의 페르테 수도원, 1114년의 퐁티니 수도원, 1115년
의 클레르보와 모리몽 수도원이 그것이다. 이 수도원
들은 모두 수도회 "본원"과 유사하게 설계되었다.

위 :
수도원의 남쪽 트랜셉
트 팔각형 탑, 12세기
초, 프랑스 부르고뉴,
클루니

아래 :
12세기 중반 클루니 수
도원의 평면 구성(케네
스 J. 코넌트의 그림).
클루니 수도원은 세 단
계에 걸쳐 건설되었다.
우선 926년에 봉헌된

작은 교회가 제2차 클
루니 수도원(955-981
년, 1000년에 개조되
었다)에 세워졌다. 이
교회는 세 곳의 네이
브, 트랜셉트, 길게 늘
려진 성가대석, 측면의
부속건물이 배치된 바
실리카 유형이었다. 거
의 11세기 말에 짓기
시작하여 1130년에 봉
헌된 3차 대 클루니 수
도원은 다섯 곳의 네이
브와 두 곳의 트랜셉트
로 이루어졌다.

17세기와 19세기 사이에 파괴된 부르고
뉴 지방의 이 두 대규모 수도원은 서로
상반되는 건축세계와 종교세계를 반영
한다고 할 수 있다. 베네딕트 수도회의
개혁을 단행한 곳은 둘 중 더 오래된 클
루니 수도원이었으며, 그곳의 웅장함은
이 교회의 세계적인 명성과 풍요로움을
그대로 드러냈다. 이러한 입장에 반기를
든 종파는 프랑스 출신 수도사 클레르보
의 베르나르(1091-1153년)가 창설한 시
토 수도회였다. 그는 전례를 개혁하고
산과 들에서 노동을 함으로써 기독교의
"진정한" 본질, 즉 성 베네딕트의 기원
과 규율을 회복하고자 했다.

클루니 수도원

910년에 아키텐의 윌리엄이 창설한 클
루니 수도원은 점점 더 많은 부와 명성
을 얻으며, 위고 대수도원장(1049-1109
년) 시절에 전성기를 누렸다. 전적으로
교황청에 의존했던 이 수도원은 세속적
권력에 대한 그 어떤 책임도 지지 않았
다. 이 이례적인 지위는 오도(927-942
년)에 의해 다져진 것이다. 그는 최초의
대수도원장 베르노의 뒤를 이어 여러
곳의 수도원을 증축하고 그곳을 베네딕
트 수도회의 원칙에 따라 운영했었다.
이 거대한 수도원 건축군 중에서 남아
있는 부분은 3차 클루니 개혁운동 때 지
어진 교회의 트랜셉트 기단과 팔각형
탑(성수 탑)뿐이다. 마치 콘스탄티노플
의 구 베드로 성당을 부활시키려는 듯 3
차 클루니 수도원은 나르텍스가 187m
에 달하며 중세 유럽 전역에서 가장 큰
종교 건물이 되었다.

시토 수도원

시토 수도원의 단순성은 클루니 수도원
의 풍족함과 현격한 대조를 이룬다. 처
음 그곳에 작은 교회가 세워진 때는
1106년(1차 시토 수도원)으로 거슬러 올
라간다. 이 교회의 길이는 15m, 너비는
5m이며 다각형 평면의 성가대석까지
이어지는 세 곳의 네이브가 배치되어
있었다. 1130년과 1140년 사이에 이 건
물은 시토회 건축의 전형이 된 배치 개
념에 따라 증축되었다. 즉 규칙적인 베
이가 선적으로 반복되며 아주 규모가
작은 직선형의 성가대석까지 이어지는
배치에 기초한 라틴 십자형의 평면이
그것이다. 성가대석과 트랜셉트의 왼쪽
동은 1193년에 증축되었다.

퐁트네 수도원

퐁트네 수도원은 초기 시토회 수도원 건축에서 가장 잘 보전된 사례 중 하나일 것이다. 좀 더 후기의 건축물들은 클레르보의 베르나르에 의해 정립된 수도회의 예술적 원리를 반영하고 있다. 그 개념은 세계와 인간의 역사, 신의 우주 설계를 해석하는 특정한 방식에 기초하고 있다. 즉 우주의 기원과 본질이 거룩한 이성이라는 것이다. 이 이성을 통해 창조주는 수학과 음악으로 표현된 조화와 미의 관련성을 기준으로 우주 전체를 조율해나가게 된다. 따라서 이러한

왼쪽 :
수도원의 파사드,
12세기 초, 프랑스 부르고뉴, 퐁트네.
포티코가 세워져 있는 조적식 기단은 아직까지도 남아 있다.

위 :
수도원의 회랑,
12세기 초, 프랑스 부르고뉴, 퐁트네

아래 :
수도원의 내부,
12세기 초, 프랑스 부르고뉴, 퐁트네

수도회의 교리에 따라 건물들이 세워졌고 아무리 작은 규모라도 이 예술적 원리들이 표현되어 있어야 했다.

건축물

부르고뉴의 고드프로이 대수도원장이 1119년에 세운 이 수도원은 성 베르나르 시절에 증축되고 개축되었다. 1139년에 2대 수도원장인 기욤 드 에피리(1132-1154)는 노위의 에브라르 주교를 초빙했다. 수도원장의 넉넉한 재정지원을 받으며 그는 이 건물을 다시 짓는 데 헌신했다. 새 수도원 건축군은 1147년 교황 에우게니우스 3세의 주재하에 봉헌되었다. 교회의 평면은 3곳의 네이

브가 배치된 라틴 십자형이다. 현재는 남아 있지 않은 포티코가 원래 건물의 파사드 앞에 놓여 있었다. 내부 공간은 볼트와 첨두아치를 가진 여덟 개의 베이로 분할되어 있다. 이 볼트와 아치는 필라와 맞대고 있는 반기둥에서부터 시작된다. 클리어스토리가 없는 이 내부 공간의 빛은 측면의 작은 네이브와 파사드의 창, 성가대석으로부터 들어온다. 트랜셉트의 양 동은 각각 예배당으로 배치된다. 회랑은 쌍을 이룬 기둥에 의해 분절되며, 이 기둥의 주두는 주로 돌 하나를 그대로 조각해놓은 것이다. 식당은 적어도 8세기가 되어서야 복원되었고, 1750년에 개축되었다.

더럼

앵글로색슨족에 기원을 둔 도시 더럼 (영국 남부에 이와 동일한 이름을 가진 주에 위치함)은 노르만족이 침략하기 거의 한 세기 이전인 995년에 세워졌다. 더럼은 11세기부터 13세기까지 중요한 도시 중심이자, 주교관할구, 그리고 1096년 이전에 설립되어 13세기까지도 활동한 스크랩토리움(필사실)이 있었던 곳이다. 애초에는 목재로 지어졌던 대규모 성채의 남아 있는 부분은 주교의 저택으로 개조되었다.

더럼을 유명하게 만든 또 다른 건물

왼쪽 :
예배실 디테일, 1153–1195년, 영국 더럼 카운티, 더럼. 순례여행객들이 머무는 현관은 펏지의 휴 주교가 명령한 대로 성당의 서쪽 끝에 세워졌으며, 가는 기둥으로 둘러싸인 세 열의 아케이드가 특징이다. 붕괴를 막기 위한 대비책으로 이 기둥들은 1420년에 더 튼튼하게 만들어지게 된다.

아래 :
동쪽 단부가 보이는 성당의 네이브, 1093에 착공, 영국 더럼 카운티, 더럼

위 :
성의 모습, 13세기, 영국, 더럼 카운티, 더럼. 13세기 화재 후 모습이 바뀌긴 했지만, 하나가 된 전체 모습은 영국에서 가장 중요한 로마네스크 시대의 웅장한 건축군 중에 한 곳을 형성하고 있다.

하나는 초기 프랑스 고딕 성당의 선례가 된 더럼 성당이다. 이 성당의 역사는 린디스판의 켈트족 은자 성 커스비트 (685–687년)에게 바쳐진 전례와 연관된다. 995년 더럼에 그의 유골이 오자, 도시는 유명한 순례여행의 목적지가 되었으며, "성 커스비트의 땅"으로 불렸다.

성당

기존에 앵글로색슨계의 건물이 있었던 곳에 여러 단계를 거치며 지어진 이 로마네스크 양식의 노르만 성당은 세 곳의 네이브, 트랜셉트, 교차부 위의 탑, 파사드의 탑이 있는 바실리카 유형의 평면으로 되어 있다. 후기 로마네스크

시대와 고딕 건축 시대에 여러 번 개조되고 증축됨으로써 건물의 겉모습은 부분적으로 변했다. 이 개조 과정 중에 또 한 곳의 트랜셉트와 예배실, 주 건물 앞의 포티코가 더 지어졌다. 이 포티코는 건물 내부로 들어가지 못한 순례 여행자들이 머무는 곳이었다.

이 노르만 성당은 아주 정확하고 숙련된 석재연마 기술을 기반으로 온전히 석재로만 된 볼트로 지붕이 짜여진 최초의 건물 중 한 곳이다. 로마네스크 시대의 앱스는 훗날 성가대석과 트랜셉트로 바뀌었다.

모데나

위 :
모데나 성당의 건설현장에서 작업을 감독하는 건축가 란프란코,
12세기 초기의 미니어처, 출처:Relatio de inno-
vatione ecclesie sancti Geminiani ac de
translatione eius beatissimo corporis,
모데나, 성당의 아카이브, Ms.O.II.11, c.1v

위 :
란프란코, 성당, 1099-1106년,
이탈리아 모데나.
네이브에 맞추어 파사드를 구획해주는 두 개
의 버트래스를 통해 복합 지붕의 수직성은
더 강조된다. 수평적으로는 세 부분으로 나
누어지고 아치로 둘러싸인 창문으로 이루어
진 갤러리가 건물 표면에 강한 명암 효과를
주고 있다. 중심 축을 지배하는 요소는 장미
창(고딕시대부터)이며, 주출입구 위에는 프로
티룸(포치)과 에디큘(작은 집)이 있다. 원주
모양의 사자상은 윌리겔모가 조각한 것이다.

오른쪽 :
성당의 내부, 12세기,
이탈리아 모데나

처음에는 리구리아 사람들이, 나중에는
에트루리아 사람들이 거주했고, 로마시
대에 번창했던 도시 모데나는 7세기에
주교관할구가 되었다.

처음으로 도시 성벽이 세워지던 9세
기 초에 중세 모데나의 도시 건축물들
은 에밀리아 가의 축을 중심으로 세워
지기 시작했다. 바로 이 시기에 시청사
가 지어졌으며, 이 건물은 훗날 대대적
으로 개축되었다. 중세시대의 모뉴먼트
중 이 도시에서 가장 오래되고 가장 중
요한 것은 유럽 로마네스크 건축의 걸작
중 하나인 성당이다.

성당

10세기 때의 초기 교회 위에 지어진 모
데나 대성당(1099년 5월 23일에 짓기
시작하여, 1184년에 교황 루시우스 3세
에 의해 봉헌되었다)은 엄밀하게 말하
자면 1106년에 가서 완공되었다. 이때
성 제미니아노의 유골이 토스카나의 백
작부인 마틸다가 보는 앞에서 이곳에
안치되었다. 이 위대한 건축 작품을 세
우기 위해, 이 모데나 사람은 건축가 란
프란코, 조각가 윌리겔모를 고용했다.
윌리겔모는 포 계곡에 로마네스크 양식
의 걸작품인 파사드의 부조를 조각했
다. 알려져 있는 바가 거의 없는 란프란
코 역시 88m 높이의 기르란디나 종탑
을 설계했다.

성당의 내부는 세 곳의 네이브로 분할
되어 있다. 벽돌 필라와 대리석 기둥이
번갈아가며 배치되어 있고, 가짜 메트로
네움(여성용 회랑)에서는 파사드의 창에
끼워진 트리포름 모티브가 반복되어 나
타난다. 조각 장식은 주로 파사드와 내
부의 강단 칸막이에 집중되어 있다.

피사

해상공국이자 막강한 정치적, 군사적 거점이었던 피사는 지중해 유역과 소아시아 전체를 무대로 번성한 대상무역의 중심지였다. 중세도시 배치 중에서 아직도 남아 있는 흔적들은 탑상주택과 몇 채의 교회, 그리고 가장 주목할 만한 위대한 건축적 랜드마크인 피아차 데이 미라콜리이다. 이곳의 세례당과 종탑, 성당, 납골당 등의 모든 훌륭한 사례들은 아주 정연하고 독창적인 양식을 보여준다.

대리석 건물

48m 높이의 타원형 돔이 올려진 거대한 건축물인 피사 성당은 시실리 근해의 해전에서 피사인들이 사라센인들을 압도적으로 이긴 이후에 지어졌다. 성 레파라타에게 봉헌되었던 구 건물의 잔해 위에 1063년부터 부스케토가 짓기 시작한 이 성당은 라이날도에 의해 완공되고, 1118년에 교황 젤라시오 2세 때 봉헌되었다.

거대한 규모에도 불구하고 조화와 품격을 훌륭히 갖추고 있는 대리석 사원인 이 성당은 곧바로 피사와 그 주변 지역에 지어진 많은 로마네스크 교회의 본보기가 되었다. 루카와 피스토이아와 같은 도시도 물론이거니와 피사, 사르디니아, 코르시카의 지배를 받던 섬들의 교회에도 영향을 주었다.

종탑

기울어진 피사의 탑으로 세계적으로 유명한 종탑은 1174년에 짓기 시작해 1372년에 완공되었다.

양식 면에서 이 종탑은 라베나의 종탑들과 유사하다. 비록 건축가에 대해서 정확히 알려진 것은 없지만, 전통적으로 보나노 피사노가 설계했다고 전해지고 있다.

세례당

1153년에 건축가 디오티살비가 짓기 시작한 이 건물의 모습은 원기둥 모양이며, 세례당의 전형적인 팔각형 배치에 기초하고 있다. 디오티살비는 이 건물의 1층 부분을 설계했고, 니콜라 피사노와 그의 아들인 지오반니가 1273년경에 중앙 로지아를 지었다. 이 건물은 큐폴라가 완성되던 1365년에 완공되었다.

납골당

로지아와 구멍난 창과 함께 1278년에 지오반니 디 시모네에 의해 설계된 납골당은 15세기가 시작되면서 완공되었고, 이후에 부분적으로 개조되었다.

당시에 이 건물은 부팔마초와 피에로 디 푸치오, 베노초 고촐리가 작업한 중요한 프레스코화들로 장식되어 있었다.

오른쪽 :
피사의 모습,
피사의 성 톨렌티노를 묘사한 패널화 부분, 14세기, 산 니콜라, 피사.
14세기 피사의 도시 모습을 보여주는 이 귀한 그림에는 성벽 안에 배치된 두오모와 종탑의 명확한 윤곽이 드러나 있다. 이 두 건물 뒤로 전형적인 탑상주택들이 솟아 있다.

위 :
캄포 데이 미라콜리의 여러 건물들, 피사.
이 대규모 광장은 하얀 대리석으로 빛나고, 값진 보석상자처럼 섬세한 트레이서리로 장식되며, 솔리드와 보이드의 조화로운 작용이 엿보인다. 오른쪽에서부터 왼쪽으로 사탑, 세 곳의 네이브와 트랜셉트, 돔으로 이루어진 두오모, 직경이 18m에 달하는 큐폴라가 올려진 세례당이 보인다.

아래 :
세례당의 내부,
1153–1365년, 피사.
중앙에는 세례반이, 왼쪽에는 니콜라 피사노가 조각한 대리석 설교단이 있다.

위 :
앱스 쪽을 보여주는 성당 내부, 12세기, 피사.
다섯 곳의 네이브가 있는 이 성당은 회색과 흰색으로 조합된 띠로 장식되어 있으며, 세례당에도 이 장식이 발견된다. 벽을 지지하는 단아한 기둥들은 메트로네움(여성용 회랑)을 구획해주고 있다. 이 회랑은 트랜셉트까지 연장되어 있다.

아를

프랑스 남부의 론 강 삼각지에 위치한 고대의 전통 도시에는 기원전 6세기에 그리스인들이 정착해서 살았고, 몇 세기 후에 줄리어스 카이사르가 이곳을 식민지로 만들었다. 3세기가 지난 서기 395년에 이곳은 갈리아의 도읍지가 되었다. 서기 258년에 주교관할구 호칭을 얻은 이 도시는 프로방스 지방과 부르고뉴 지방을 포함한 아를 왕국의 수도로서 10세기에 중요한 역할을 담당한다. 이 도시는 12세기에 독립하여, 18세기 말에 프랑스 왕궁에 귀속되기 전까지 자유로운 상태를 유지해나갔다. 프랑스에 복속된 이후로 이 도시의 중요성은 점차 약화되어갔다. 이 도시의 배치, 특히 로마시대 극장과 원형극장의 유적들은 고대 아를의 모습을 잘 드러내주고 있다. 이 도시의 중세 때 유산들은 여러 건축물을 통해 반영되어 있다. 이 중에서 특히 주목할 만한 것은 10세기와 15세기 사이에 여러 단계를 거치며 지어진 생 트로핌 성당이다.

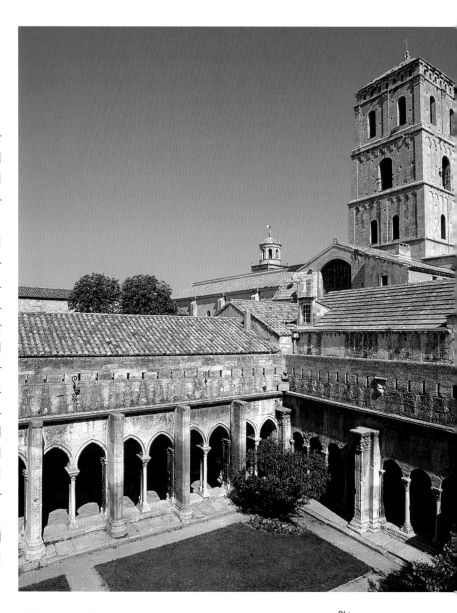

위 :
생 트로핌 성당의 회랑과 종탑의 모습, 13세기, 프랑스 프로방스, 아를

생 트로핌 성당, 13세기, 프랑스 프로방스, 아를

생 트로핌 성당

아를 최초의 주교였던 생 트로핌에게 받쳐진 이 로마네스크 성당은 성 스테판에게 봉헌된 구 두오모(5세기)가 있던 자리에 세워졌다(그래서 이 교회는 현재 두 가지 명칭으로 불린다). 이 성당은 스페인의 산티아고 데 콤포스텔라 성당으로 향하는 순례 여행객들이 도중에 방문하는 곳이기도 했다. 오늘날 남아 있는 구조물은 세 곳의 네이브와, 트랜셉트, 앰뷸러토리로 둘러싸인 성가대석이며, 종탑이 트랜셉트의 교차부 위로 솟아올라 있다. 파사드는 풍부하게 조각된 입구로 장식되어 있고, 이 조각 형상들은 고전 예술에 대한 독특한 감각을 반영하고 있다. 이러한 감각은 회랑의 조각 장식에서도 감지할 수 있다.

콩크

종교적인 거주지가 형성되면, 주변 도시가 발전하는 데 충분한 여건이 마련되었다. 그리고 성인의 유골을 숭앙하면서 신앙심을 키우게 되면, 그 발전 속도는 훨씬 더 빨랐다. 이러한 일이 바로 아베롱(프랑스 중남부)의 콩크에서 일어났다.

8세기에 이곳에 대수도원이 설립되었고, 곧바로 카롤링거 왕조의 권한으로 보호를 받으며 혜택을 누렸다. 아리비스퀴 수사가 4세기의 순교자 성 피데스(생트푸아)의 유골을 가론 강 유역의 아쟁으로부터 가져와 역청이 칠해진 값진 유골함을 만들자 신자들은 더 열렬한 관심을 가지게 되었다.

콩크 시와 대수도원은 14세기까지 번창했다. 이 시기에 이르러 프랑스 남부의 여타 종파들이 서로 갈등을 일으켜, 100년 전쟁(1336-1453년)이 일어나자 시와 수도원은 쇠퇴의 길에 접어들 수밖에 없었다. 수도원 일대가 세속화되던 15세기에는 그 쇠락의 정도가 가장 극심했고, 프랑스 대혁명 시기인 1790년에 가서는 거의 방치되어 버렸다. 마시프 상트랄의 숲에 덮여 있는 현재의 콩크에는 중세의 유산들이 거의 훼손되지 않고 남아 있다.

수도원

어린 순교자(디오클레티아누스 치하에서 건초더미에 불태워지고 참수당할 때 성 피데스는 겨우 열두 살에 불과했다)에게 봉헌된 이 수도원은 투르의 성 마틴 성당, 툴루즈의 생 사튀르넹 성당과 같은 중요한 몇몇 교회 건축물과 유사하다. 이 건물들처럼 수도원은 순례여행의 한 과정이며 스페인 산티아고 데 콤포스텔라 성당으로 가는 길에 들르는 곳이다. 콩크 수도원에 부속되어 지어진 이 대수도원은 1050년에 공사를 시작해 80년 뒤에 완공되었다. 성인의 유골 주위로 신도들이 더 수월하게 돌 수 있도록 이 수도원의 성가대석 주변과 교회 구조물 위로 확장된 주교좌, 그리고 트랜셉트 주위로 앰뷸러토리가 배치되어 있다. 외관은 로마네스크 형태를 유지하며 절제되고 단아하지만, 회랑과 챕터하우스가 있는 내부 공간에는 풍부한 조각 장식들이 있다. 파사드에는 장식된 입구 현관이 세워져 있고, 이 입구 현관에는 순교당한 성인이 등장하는 최후의 심판 장면이 묘사되어 있다.

성 마르코 성당(바실리카)

828년에 트리부노와 루스티코라는 이름의 베네치아 상인들이 이집트 알렉산드리아로부터 성 마르코의 유골을 훔쳐 베네치아로 가져온다. 이 유골은 공국 총독에게 넘겨졌으며, 그는 이 유골을 모셔 놓을 최적의 장소가 세워지기를 기다리며 자신의 궁전에 그것을 보관하고 있었다. 이러한 용도에 맞는 예배당이 산 차카리아 수녀원에 세워졌지만, 이 건물은 976년에 교회와 궁전 대부분과 함께 화재로 소실되고 말았다. 이를 계기로 그 성인과 현재 세레니시마(가장 위대한 도시)로 알려진 이 부유하고 권세 있는 도시에 어울리는 교회가 다시 건설되기에 이른다.

성당(바실리카)

공사는 1063년에 시작되었으며, 비록 1094년에 봉헌식을 치르긴 했지만, 이 바실리카는 15세기까지 계속해서 장식되었다. 비잔틴 제국 출신의 장인들만이 이 바실리카에서 일했다고 오랫동안 전해져 오고 있지만, 사실상 성 마르코 바실리카는 콘스탄티노플과 문화적 교류를 맺고 있던 지역 출신 건설 장인에 의해 지어졌다. 최근의 연구에 따르면, 이 건물의 평면은 몇몇 사람들이 주장하는 것처럼 돔이 다섯 개 올라간 콘스탄티노플의 사도교회에서 유래된 것이 아니라 데오도시우스 1세의 명령에 따라 비잔티움에 지어져 지금은 사라지고 없는 동일한 이름의 교회에서 유래되었다고 한다.

성 마르코 바실리카의 외관은 풍부한 대리석과 모자이크뿐만 아니라 금 도금된 청동제 말상과 같은 뛰어난 예술작품으로 경탄할 만한 모습을 보여준다. 이 조각품은 4차 십자군 원정의 전리품으로 콘스탄티노플에서 베네치아로 가져온 것이다. 화려하게 장식된 나르텍스를 거쳐 이어지는 내부 공간은 금박이 입혀진 모자이크를 통해 마치 값진 보석상자처럼 반사되는 빛으로 넘쳐난다. 조화롭게 어우러져 있는 이 건물의 다양한 양식들을 통해, 철저하게 일관된 도상학적 프로그램 하에서 여러 시기를 거치며 건물이 완성되었음을 알 수 있다.

위 :
성 마르코 성당의 파사드,
1063-1095년,
베네치아

왼쪽 :
공중에서 본 성 마르코 성당의 돔.
이 돔들의 그리스 십자형 배치는 비잔틴 건축의 영향을 받은 것이다.

위 :
앱스 쪽이 보이는 성 마르코 성당의 내부,
베네치아.
모자이크 장식은 12세기에서 16세기에 걸쳐 만들어졌다.

몬레알레

시칠리아 섬의 팔레르모 외곽에서 몇 킬로 떨어지지 않은 곳에는 노르만 건축의 걸작으로 여겨지는 건물이 서 있다. 베네치아의 성 마르코 바실리카와 비교되는 몬레알레 두오모는 비잔틴 문화와 예술이 반영된 이탈리아 표현 양식의 또 다른 대표 사례이다. 이 기념비적 건물의 진기함은 비잔틴의 모자이크와 아랍의 건축 양식, 그리고 노르만 전통이 하나로 융합되어 있다는 점에서 드러난다. 이러한 독특함 때문에 이 교회는 시칠리아의 몇 안 되는 여타의 건물에 견줄 만하며 세계의 다른 어떤 건물과도 비교될 수 없는 특징을 가진다.

성당(두오모)

즉위한 지 2년이 지난 1174년에 건설 명령을 내린 굴리엘모 2세 치하에서 세워진 두오모는 보나노 피사노에게 파사드의 청동문 제작을 의뢰한 1186년에 완공되었다. 노르만족 군주들을 위한 왕조의 영묘 기능을 하도록 설계된 이 건물에는 굴리엘모 1세와 굴리엘모 2세의 석관이 지금도 안치되어 있다. 세 곳의 네이브가 배치된 내부 공간은 비잔틴의 영향을 받은 아름다운 모자이크와 무카르나스 양식으로 장식된 사제석 위의 멋진 목재 천장에 의해 돋보인다. 이 천장에는 전형적인 이슬람 기술에 따라 만들어진 종유석과 포상 모양의 쉘이 가미되어 있다. 앱스에 놓인 수반에는 전능자 그리스도의 형상이 빛나는 금빛 배경 앞에 당당한 모습으로 세워져 있다. 건물 외관에서는 이슬람의 영향이 잘 드러나는 꼬인 아치들이 앱스에 생생한 율동감을 전해주고 있다.

이 건축군에서 값진 보석과 같은 또 다른 곳은 수도원이다. 한때 이곳은 현재 파괴되고 없는 부유한 베네딕트회 대수도원의 일부였다. 전형적인 아랍풍의 요소로는 분수를 들 수 있다. 이곳의 물은 양식화된 야자나무 모양으로 조각된 석재 주신에서 뿜어나옴으로써, 생명의 나무와 그 선물인 믿음과 풍요, 복된 양식을 잘 암시하고 있다.

■■두오모 주로 이탈리아에서 도시의 중심 장소가 되는 대성당을 의미
■■쉘 조개껍질 모양으로 굴곡진 교차볼트나 리브볼트의 한 구획

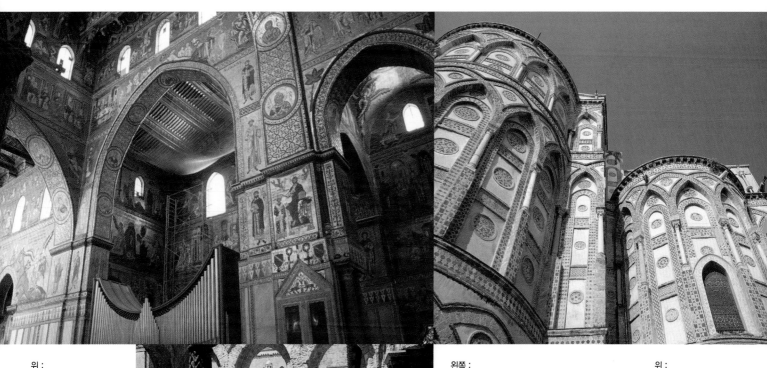

위 : 두오모의 트랜셉트에 나타난 모자이크와 무카르나스 천장

왼쪽 : 회랑의 남쪽 모퉁이에 있는 아랍풍의 분수, 12세기, 이탈리아, 팔레르모, 몬레알레

위 : 두오모의 무어 양식으로 된 앱스 모습, 12세기, 이탈리아, 팔레르모, 몬레알레

산티아고 데 콤포스텔라 성당

왼쪽 :
산티아고 데 콤포스텔라
성당의 평면도

아래 :
산티아고 데 콤포스텔라
성당의 파사드

위 :
P. 데르보,
콤포스텔라의 성 제임스 성당으로 가는 순례 길Carte des Chemins de S.Jacques de Compostelle, 1648년,
이 17세기의 지도에는 도로망과 프랑스 전역에서 산티아고 데 콤포스텔라 성당에 온 순례 여행객들이 머무는 장소가 표시되어 있다.

그 이후의 시대도 마찬가지였지만 중세 내내 갈리시아(스페인 북서부)의 산티아고 데 콤포스텔라 성당은 사회 모든 계층의 사람들이 떠나던 순례여행의 목적지였다. 전설에 따르면, 성 제임스(스페인어로 산티아고)가 그에게 기도하던 모든 사람들의 꿈에 나타나서 갈리시아에서 그를 만날 수 있도록 초대했다고 한다. 그곳은 밭을 일구던 한 농부가 하늘에서 혜성처럼 번쩍이는 빛을 목격한 후에 그 성인의 유골을 발견했던 장소였다고 전해진다. 이 들판은 캄푸스 스텔라(이 명칭에서 "콤포스텔라"가 나왔다)라고 불려졌으며, 바로 이곳에 작은 교회가 세워진 것이다.

또 다른 전설에 따르면, 813년에 성 제임스의 무덤을 발견한 장본인은 펠라기우스라는 이름을 가진 수행자였으며, 테오도미르 주교가 이 무덤을 산티아고 성당의 현재 위치에 옮겨 놓았다고 한다.

처음에는 노르만족에 의해 약탈당하고(968년) 다시 알 만수르가 이끄는 아랍인들에 의해 침략당한(997년) 산티아고 마을은 1078년에 교회를 증축하기 시작했던 디에고 펠라에즈 주교에 의해

르반 2세는 이곳을 주교관할구의 위치로 끌어올렸다. 갈리시아 지방을 다시 탈환한 후에 기독교 교회는 성 제임스 전례와 같은 장엄한 예배를 통해 기독교의 입지를 다시금 확고하게 만들길 원했다. 모든 유럽인들은 콤포스텔라로 관심을 돌렸고, 이곳으로의 순례는 일종의 빛을 향한 여행처럼 여겨지게 되었다. 1120년에 교황 칼릭투스 2세는 산티아고에서나 그곳으로 가던 도중에 죽은 사람들은 낙원으로 인도될 것임을 언도하는 특별한 은혜를 내렸다. "서쪽의 예루살렘"으로 여겨질 정도로 이 성전의 유명세는 그칠 줄 모르고 점점 더 커져갔다. 르네상스와 바로크 시대에 대대적으로 개조되었음에도 불구하고 성당의 평면은 기본적으로 중세의 평면에 기초하고 있다.

전형적인 로마네스크 양식으로 된 기독교 바실리카의 최초 사례인 이 거대한 성당의 내부 자체는 기본적으로 변하지 않았다. 지하 납골당은 이보다 더 잘 보존되어 있다. 이곳의 육중하고 윤곽이 뚜렷한 건축 형태는 주두와 대현관의 임브레이져에 나 있는 정교한 조각 장식의 느낌과 대조를 이루면서도 그 효과를 더 극상시키고 있다.

1075년부터 시작되어 중세를 지나 14세기 말에 가서야 완공된 오랜 공사 기간 동안 팔각형의 산타 페데 예배당과 수도원과 같은 부속건물들의 평면 또한 일정하게 정해졌다. 건축적 해결 방안의 지침을 미리 설정함으로써 선결 과제에 새로운 열정을 쏟아부은 이는 디에고 헬미레스 주교(1093-1140년)였다. 이로써 산티아고 성당은 뛰어난 조각 작품들로 넘쳐나는 순례자들을 위한 교회 겸 성소의 전형이 되었다. 이 조각품 중에서 유명한 것에는 마에스트로 마테오의 작품인 포르티코 데 라스 플라테리아스와 포르티코 데 라 글로리아가 있다.

재건되었다. 이 마을은 그 이후 여러 세기에 걸쳐 번영을 누리게 된다. 이 성당에는 아직도 성 제임스의 유골이 안치되어 있다. 그는 복음서 저자 성 요한의 형제이며, 44년에 순교당한 최초의 기독교 순교자이다.

도시

오늘날 이 도시의 모습은 바로크시대의 대대적인 재건 이후에 나온 것이다. 그러나 도시의 배치는 중세시대 그대로 유지됨으로써, 도시의 중심(지형학적으로나 상징적으로나)에는 성당이 서 있다. 중세시대 내내 이곳이 누린 명성은 성 프란시스가 1213년에 여기에 수도원, 즉 산 프란체스코 데 발데이도스를 설립했다는 사실에서도 잘 드러난다. 또한 산티아고에는 산 마르틴 피나리오라고 불리는 오래된 중세의 신학교가 남아 있다. 이곳은 16세기와 17세기에 대대적으로 다시 지어졌다.

성당

재건되고 있을 당시에 산티아고는 이슬람 세력의 땅에 남아 있던 기독교의 전진기지 역할을 했다. 1095년에 교황 우

샤르트르 성당

파리에서 남서부로 약 100km 떨어진 일드프랑스 주에 위치한 샤르트르 시는 로마네스크와 고딕 건축 중 가장 훌륭한 성당으로 전 세계에 잘 알려져 있다. 4세기 이래로 주교관할구였던 샤르트르 시는 프랑스 중북부에 위치해 북쪽과 남쪽(리옹, 루앙, 오를레앙), 서쪽과 동쪽(블루아, 르망, 파리)을 연결해주던 도로망의 혜택을 누리며 11세기와 12세기에 활발한 상업의 중심지가 된다. 마찬가지로 도시 아래쪽은 센 강의 지류인 유레 강을 따라 성장했으며, 가파른 길을 통해 도시 위쪽과 연결되는 장인들의 번화한 시장 지역이 되었다. 오늘날까지도 샤르트르 시는 중세의 중요한 유산들, 즉 남아 있는 성벽들, 오래된 주택들, 교회, 교외의 대수도원(생 마르탱뒤발과 생 페르), 그리고 무엇보다 대성당을 잘 보전하고 있다. 12세기 초반에 이 성당 주변에 신플라톤주의에 입각한 유명한 신학교가 설립된다. 이곳에서 중세의 위대한 철학자들(이들 중에는 성 베르나르, 샤르트르의 테오도릭, 베르나르 실베스트르 등이 있다)이 공부를 하고 가르쳤다. 이 학교에는 독립적인 미니아튀르 학교를 꾸릴 정도로 아주 중요한 필사실이 있었다. 이곳의 명성은 파리의 필사실에 밀려 바래지기 전인 1140년경에 절정에 달했다.

성당

건물의 위치를 언급한 최초의 자료는 743년으로까지 거슬러 올라간다. 비록 원래 그 자리에 있던 건축물이 파괴되었다는 점만을 전해주고 있지만 말이다.

초기 기독교인들이 순교를 당하던 장소로 알려진 고대의 우물 위에 세워진 예전의 건축물은 현재의 성당 자리에 서 있었던 것으로 전해진다. 생 뤼뱅(6세기 이후의 주교)이라 불리는 이 구덩이 주변에 고대 성당의 앱스가 서 있었음에 분명하며, 로마네스크 납골당도 바로 이 장소에 지어졌다. 납골당과 서쪽 파사드만이 1194년의 화재 때 소실되지 않음으로써, 건물 자체를 새로 지을 수 있는 계기가 마련되었다. 이 공사는 20년에 걸쳐서 이루어졌으며, 샤르트르 성당을 다른 고딕성당들과 견주지 못할 정도의 훌륭한 본보기로 만들었다.

기존의 납골당(1020–1024년) 위에 세워져 노트르담에 봉헌된 새로운 샤르트르 성당은 세 곳의 넓은 네이브와 앰뷸러토리가 배치된 성가대석으로 이루어져 있다. 이 앰뷸러토리는 다시 세 곳

위 :
성당 내부, 프랑스 외르에루아르, 샤르트르.
이 웅장한 건물에 난 많은 스테인드글라스 창은 대부분 13세기에 만들어진 것이며, 통일된 도상학적 이야기를 보여준다.

오른쪽 :
플라잉 버트래스가 있는 성가대석의 외관, 1220년, 프랑스, 외르에루아르, 샤르트르

위 :
노트르담 성당,
1194년 이후부터 지어져 1260년에 봉헌됨,
프랑스, 외르에루아르, 샤르트르

의 예배실로 분할되어 있다. 교회 건물 한가운데로 트랜셉트가 교차하고 있으며, 교차부에는 탑이 전혀 없다. 트랜셉트들은 남쪽과 북쪽 면에서 측면 파사드를 이루며 연장되고 있다. 내부는 벽을 지지하는 육중한 필라 위로 높게 솟아오르고 있다. 이 벽들의 트리포리움과 클리어스트리를 통해 내부에 빛이 들어오고 있다. 뛰어난 건설 기술은 성가대석의 외관을 보면 잘 드러난다. 이 외관의 플라잉 버트래스 열은 건물에 안정성을 부여한다.

이 건물의 또 다른 놀라운 양상은 그 어마어마한 규모와 더할 나위 없이 아름다운 스테인드글라스 창, 그리고 정교한 조각 장식이다. 특히 입구의 임브레이져와 측면 파사드는 조각으로 풍부하게 장식되어 있다.

위 :
노트르담 성당,
1134-1194년 이후,
프랑스, 외르에루아르, 샤르트르.
로마네스크 양식으로 된 원래의 파사드는 여러 차례에 걸쳐 변경되었고, 장미창도 훗날 부가되었다. 그러나 왕의 입구에 만들어진 조각 장식들은 그대로 유지되었다. 여전히 로마네스크 시기에 속하는 것이긴 하지만, 조각 장식과 건축 디자인이 아주 조화롭게 통합되어 있는 이 건축물은 고딕 양식으로 바뀌는 전환점으로 간주되기도 한다.

오른쪽 :
종탑에서 보이는 성당의 스테인드글라스 창문,
12세기, 프랑스, 외르에루아르, 샤르트르

베네데토 안텔라미

베네데토 안텔라미,
그리스도의 십자가 강하,
건축가 사인의 세부, 1178
년, 파르마 성당

오른쪽:
베네데토 안텔라미,
세례당, 1198년(1321년
이후에 완공), 파르마

아래:
베네데토 안텔라미
세례당의 북쪽 입구,
1198년(1321년 이후에
완공), 파르마.
〈동방박사들의 경배〉를
묘사하고 있는 루네트의
중앙에는 〈마리아와 아
기 예수〉가 새겨져 있
다. 다른 두 곳의 입구에
안텔라미는 〈최후의 심
판〉에 등장하는 예수(서
쪽 입구)와 요사파트와
바를라암의 전설(남쪽
입구)을 묘사해 놓았다.

오른쪽:
세례당의 내부, 파르마.
팔각형 모양의 건물 외형
과 달리 내부의 모양은
십면체를 이룬다.

건축가라는 직업에는 항상 실무적 능력과 이론적 능력이 동시에 필요하다. 그러나 중세시대 동안 재료를 직접 다룸으로써 새로운 형태를 만들어냈던 공방 위주의 도제제도는 예술적 단계에 접어들기 위한 필수적인 과정이었다. 그래서 건축가를 길러내는 것은 건축 자체의 영역을 넘어서는 일이었다. 베네데토 안텔라미(1178년부터 1230년까지 활동)가 건축가였을 뿐만 아니라 조각가이기도, 어쩌면 금세공인이었을 수 있었던 이유를 이러한 사실로부터 알 수 있다.

삶

이 예술가에 대해 알려진 바는 거의 없다. 유일하게 전해지는 확실한 정보는 1178년에 서명한 파르마 성당의 〈그리스도의 십자가 강하〉 부조와 같이 그가 작품에 남긴 사인을 통해서만 남아 있다. 이 작품은 베네데토가 조각가이자 건축가로서의 역량을 발휘하여 전체적으로 설계한 설교단과 강단 칸막이의 일부였을 수도 있을 것이라는 추측을 이 기록으로부터 이끌어낼 수 있다. 또한 심하게 훼손되었지만 증거자료가 되기에 충분한 슬래브도 이 점을 증명해주고 있다. 이 헌사문에 등장하는 안텔라미라는 이름은 이 예술가가 메기스트리 안텔라미라 불리던 공방의 일원이었음을 말해준다. 이 공방에 대한 정보는 1439년의 사료밖에 없다. "안텔라미"는 코모 호수와 루가노 호수 사이에 놓인 인텔비 계곡을 가리키는 중세 초기의 지명이다. 베네데토는 바로 이곳 출신이었을 것이다.

베네데토가 이 공방의 또 다른 작업장소인 제노바 출신이었을 것이라는 설도 있다. 그러나 이 모든 추측들 중에서 그의 삶과 교육 과정에 초점을 맞추고 있는 것은 없다. 작품들이 보여주는 그의 양식적 특질에 근거하여 비평가들은

두오모의 파사드 세부 모습,
1178-1196년, 파르마, 피덴차.
이 작품은 일반적으로 공사책임자의 조수가 만든 것으로
간주되고 있지만, 그도 어느 정도 작업에 참여했다. 샤르
트르 성당에서 빌어온 요소들이 로마네스크풍으로 처리
되어 있다.

그가 샤르트르 성당과 파리의 노트르담 성당에 대해 잘 알고 있었고 프로방스 지방에 머물렀으며, 어쩌면 아를의 생트로핌 성당에 세워진 기둥의 주두 중 일부를 조각했을 것이라고 추측한다.

파르마 성당

북쪽 입구의 아키트레이브 위에 1196년에 서명되고 기록된 파르마의 성당은 안텔라미의 대표작이자 이탈리아 고딕 건축의 위대한 모뉴먼트 중에 한 곳이다. 1216년에 첫 번째 세례의식을 치를 수 있을 정도로 공사가 진척되긴 했지만, 완전히 지어진 때는 난간과 블라인드 아치의 정교한 레지스터를 만든 후 공사책임자가 지붕과 첨탑 공사를 끝냈던 1321년 이후였다.

전통적인 팔각형 평면으로 된 건물의 외관은 베로나 대리석판으로 마감되어 있다. 놀랄 만한 음영효과를 내면서 배치된 외부의 갤러리와 안텔라미 자신

이 직접 조각한 부조가 있는 세 곳의 현관은 리듬감 넘치는 율동감을 자아낸다. 이 부조와 함께 그는 내부의 많은 조각 장식들을 손수 만들었다.

피덴차 성당(두오모)

피덴차 두오모의 "근대화"가 일어났던 시기는 1178년과 1196년 사이의 어느 때였다. 이 작업은 안텔라미 자신이 한 일이라기보다는 그의 제자가 한 일이었을 것이다. 에밀리아 가를 따라 서 있는 이 성당은 윌리겔모와 란프랑코 전통에서 유래된 원리에 의해 건설된 벽돌조 건물이었다. 안텔라미와 그의 제자들은 석재를 사용하자고 제안했고 정교하게 조각된 세 곳의 현관이 나 있는 새로운 파사드를 설계했다. 이 파사드는 프랑스 고딕 양식의 가장 참신하고 혁신적 양상을 따르며 두 탑 사이에 에워싸여 있다.

왼쪽 :
베네데토 안텔라미,
셉템베르, 1215년경,
파르마.
세례당에 보존되어 있는 다른 작품들과 함께, 이 작품은 달과 계절의 순환 일부를 이루고 있었다. 안쪽 구조의 16곳에 각각 조각된 16개의 부조들은 돔의 홍예굽 높이에 배치되었다. 조각과 건축을 조화롭게 통합시킴으로써 안텔라미는 당대의 가장 위대한 거장이 될 수 있었으며, 프랑스의 가장 혁신적인 걸작품들을 만들어낸 익명의 장인들과 견줄 만해졌다.

빌라르 드 오네쿠르

중세 때부터 이미 공학예술(즉 응용기술)로 간주되던 건축에서는 복잡한 이론이 수반되는 구조가 개발되었다. 이 구조에 대한 대부분의 지식들은 여러 가지 과정을 거치며 기술을 습득한 건설 장인들의 입에서부터 입으로 전해진 것들이다. 그러나 때때로 시방서에 해당되는 문서에 기술과 미학적 원리들이 기록되기도 했다. 이 중에서 오늘날에도 가장 중요하게 여겨지는 것은 빌라르 드 오네쿠르의 기록노트이다.

건축 기행

빌라르 드 오네쿠르의 삶에 대해 알려진 것은 거의 없지만, "기록노트"에 적힌 글을 통해 알려진 것들은 있다. 기록노트에서 이 예술가는 다른 무엇보다 자신이 헝가리에 간 적이 있으며, 교회의 바닥을 보고 그것을 스케치했다고 전하고 있다. 13세기에 활동한 그는 노르망디의 피카르디지역 출신일 확률이 가장 높으며, 어쩌면 오네쿠르-쉬르-에스코 출신일지도 모른다. 이곳에는 1

차 세계대전 때 파괴된 대수도원이 한때 서 있었다. 오랜 전통의 건설 장인 집안 출신(그의 설명에 따르면)이었던 빌라르가 바로 이곳에서 건축가로 훈련받고 예술에 대한 관심에 이끌려 여행길을 떠났음에 틀림없다. "이 책에 나타나 있듯이, 나는 많은 나라를 가 보았다"라고 그는 적고 있다. 빌라르의 이 말이 사실임에는 분명하다. 왜냐하면 그의 기록노트에는 수차례 여행뿐만 아니라 답사한 모뉴먼트들의 스케치도 담겨 있기 때문이다. 샤르트르 성당에서 장미창을 본 후에 그는 랭스 성당으로 갔고, 그곳에서 잠시 머문 뒤 랑 성당으로 향한 후, 성당 탑의 아름다움을 찬미하고, 또 다른 곳으로 이동했다. 그의

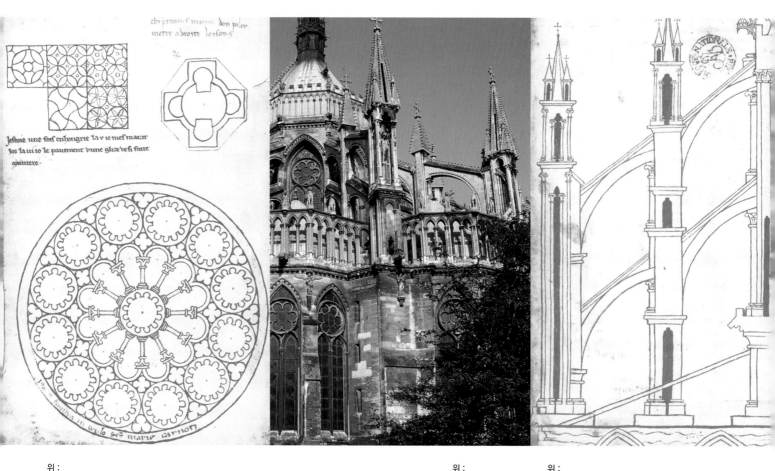

위 :
빌라르 드 오네쿠르,
헝가리 성당의 바닥 패턴, 랭스 성당의 필라 주초와 샤르트르 성당의 장미창, 출처: 『Livre de portraiture』, 1220-1235년, 파리 국립도서관, ms.fr.19093, c.15v

위 :
랭스 성당의 앱스가 있는 예배당의 외관, 1220-1241년, 프랑스, 마른, 랭스

위 :
빌라르 드 오네쿠르,
랭스 성당의 앱스가 있는 예배당의 벽과 한쪽 홍예받이가 높은 아치의 단면도, 출처: 『Livre de portraiture』, 1220-1235년, 파리 국립도서관, ms.fr.19093, c.32v

관심은 결코 이론적인 것에만 머무르지 않았다. 오히려 이 건축가의 직업에서 이론적 영역은 그렇게 중요한 부분으로 다루어지지 않는다. 다시 말해 빌라르는 자신의 고향에서도 많은 건설작업에 참여했음에 틀림없다.

기록노트

"기록노트"로 잘 알려진 이 문서의 정식 명칭은 『리브르 드 포르트레티르Livre de portraiture(도해서)』다. 이 문서에는 묘사하고 있는 작품에 대한 글과 스케치가 같이 들어 있다. 이 글과 스케치는 그가 직접 경험하여 얻은 것에 철저히 근거하고 있다. 묘사방식은 구축술의 비밀을 배우고자 열망하는 학생들을 위한 지침서에 가깝다. 재료 선택에 관한 부분은 여러 주제에 걸쳐 다루어지면서 지극히 기술적인 근거를 따르고 있다. 이 주제들은 기하학에서부터 건설 도면까지, 건설현장에서 사용된 장비에 대한 기록에서부터 장식 문양의 설정과 그 모양을 만들어내기 위한 기하학적 구성방식에까지 이른다. 모든 내용은 아주 명쾌하게 설명되어 있고, 장황한 논의들은 없다. 게다가 실제 현장에서 이용되는 건축 지침서 같은 이 책의 성격은 흑백 톤의 삽화에서 잘 드러난다. 분명히 생산비용을 줄이려는 의도로 선택된 방식이었을 것이다. 이 모든 점들은 빌라르의 도해서가 책장에 꽂힌 채 먼지만 뒤집어쓰고 있는 문서로 의도된 것은 아니라는 사실을 드러내준다. 특정한 건축적 혁신안들이나 건물의 특징을 묘사하기 위해 사용된 사례들을 저자 자신이 손수 선택했다. 샤르트르, 랭스, 랑을 답사할 때 그곳의 대성당들은 여전히 건설 중이었거나 샤르트르 성당의 경우에는 화재 후 재건되고 있던 중이었다. 빌라르는 여행객의 입장이나 예술사가의 견지에서 건설 과정을 둘러본 것이 아니라 건축가이자 기술자인 자신의 직업과 관련하여 현장을 세심하게 관찰했다. 제자들에게 온전한 자료를 남기기 위해, 직업과 관련된 사항 이외에도 장비 제작에서부터 인간 형상을 표현하는 기법까지 중요하게 다루고 있다.

빌라르 드 오네쿠르, **장식 모티브 드로잉**, 출처: 『Livre de portraiture』, 1220-1235년, 파리 국립도서관, ms.fr.19093, c.5v

위 : 빌라르 드 오네쿠르, **기계와 도구**, 『Livre de portraiture』, 1220-1235년, 파리 국립도서관, ms.fr.19093, c.23r

왼쪽 : **라옹 성당 서쪽 탑의 세부** 1150-1210년경, 프랑스, 피카르디, 라옹

위 : 빌라르 드 오네쿠르, **라옹 성당의 서쪽 탑**, 출처: 『Livre de portraiture』, 1220-1235년. 파리 국립도서관, ms.fr.19093, c.10r

시에나 대성당과
오르비에토 대성당

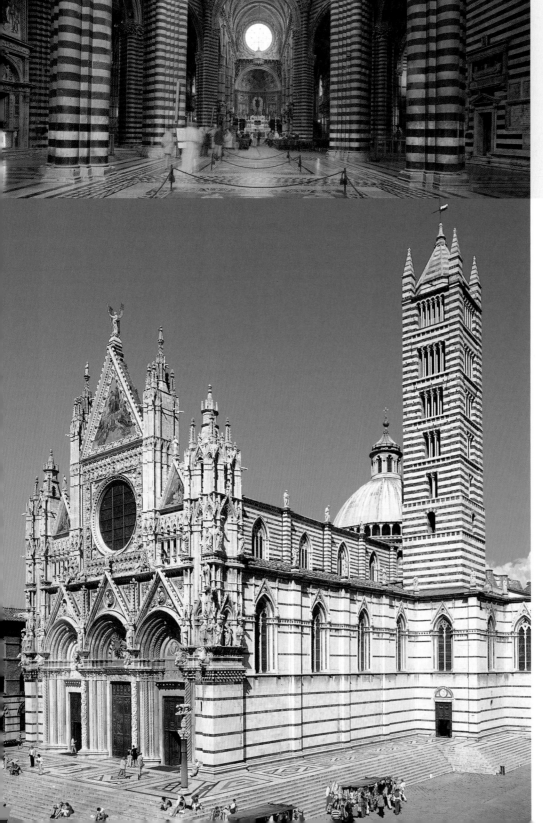

함축된 사상이나 역사적인 맥락에서는
아주 다르지만 형태와 양식 면에서는
상당히 유사한 두 개의 건축 작품을 찾
아내기란 쉽지 않다. 시에나 대성당은
정치적 혼란을 겪는 와중에 이 도시에
세워졌다. 그때 이곳은 교황에 의해 축
출되기 전까지 피렌체에 대항했던 토스
카나 기벨린당의 본거지였다. 이와는
대조적으로 오르비에토 대성당은 서로
적대시하던 파벌들에 의해 분리되긴 했
지만 교황 궁이 있던 곳인 겔프 시에 세
워졌다. 이 두 건물 모두 이탈리아 로마
네스크-고딕 양식의 걸작이지만, 전자
가 거의 저항의 차원으로 지어졌다면
("도시의 여왕" 마돈나에게 봉헌된 고대
의 전통을 되살리며), 후자는 1157년에
교황 하드리아누스 4세가 그 자치권을
인정해주었기 때문에 오르비에토를 로
마 쿠리아에 병합시킨 정책이 성사된
것에 보답하는 차원으로 세워졌다. 이
러한 차이점들이 있음에도 불구하고,
유사점 또한 분명하게 드러난다. 성당
문제를 해결하기 위해 오르비에토 시민
들은 시에나의 조각가이자 건축가로서
이 도시 성당의 배치에 대해 정통했던
로렌초 마이타니를 고용했다. 게다가
시에나 사람들이 1376년 성당의 파사드

를 완성할 때 이들은 오르비에토 성당의 파사드에서 영감을 얻었다.

시에나 대성당(두오모)

시에나 대성당은 9세기가 되어서야 역사의 미명을 뚫고 등장했다. 이때 성모 마리아에게 봉헌하기 위해 미네르바 신전 위에 세워진 교회가 오늘날 주교관이 서 있는 지역의 일부를 차지하고 있었다고 전해진다. 12세기 말에 가서야 기도하는 사람과 고통 받은 사람들 사이의 관계를 강조하도록 의도된 파사드가 고대 병원 쪽을 향하며 이 새로운 대성당에 세워지게 된다. 1215년에는 교회의 일부분이 사용되고 있었음에 분명하다. 왜냐하면 이 해에 이 성당에서 미사가 올려졌다는 기록이 전해지고 있기 때문이다. 내부 공간은 1264년에 가서 사용되기 시작했고, 새로운 파사드 계획은 1284년경에 추진되기 시작했다. 이때 시에나 사람들은 지오반니 피사노를 불러들였고, 그는 1296년까지 아래쪽 레지스터 부분의 공사 감독을 맡았다. 시에나 사람들이 더 큰 기독교 교회를 세우려고 계획했기 때문에 그 후로 80년 동안 파사드 공사는 중단되었다. 이 새 교회에서 기존 건물은 왼쪽 트랜셉트의 일부분을 이루도록 계획되었다. 이들은 심지어 로마의 베드로 성당에 버금가는 건물을 원했지만, 이 방대한 계획은 실현되지 못하고 결국 1340년과 1350년 사이에 공사 책임자로 있었던 지오반니 다고스티노의 설계안에 기초한 기존의 평면에 따라 건물이 완성되기에 이르렀다. 지오반니 디 케초가 완성한 파사드에는 이러한 일련의 사건들을 그대로 반영하듯, 아래쪽 레지스터는 로마네스크로 되어 있고 위쪽 레지스터는 플랑부아 고딕으로 되어 있어 양식상의 차이가 두드러진다. 또한 뾰족탑은 장미창과 나란히 배치되어 있고, 장미창도 중앙 현관의 필라스터를 기준으로 볼 때 중앙 축에서 벗어나 있다.

오르비에토 대성당(두오모)

오르비에토 대성당의 역사는 비교적 덜 복잡하다. 이곳은 1290년 페루지아에 의해 지어지기 시작해, 1300년까지 우구촐라 다 오르비에토에 의해 고딕 양식으로 계속해서 지어진다. 벽이 불안정하다는 사실이 분명히 드러나자 로렌초 마이타니(1275-1330년경)가 고용되었다. 그는 1310년에 우니베르살리스 카푸트마기스터로 임명되었다. 그는 한쪽 홍예받이가 높은 아치를 활용하여 앱스의 문제를 해결했을 뿐만 아니라 파사드를 계획하고 그 공사를 진행하기도 했다. 마이타니는 현관에 배치된 네 개의 필라스터를 장식한 훌륭한 부조를 만든 조각가일 가능성이 높다. 내부 공간은 시에나 대성당의 내부와 그렇게 크게 다르지 않다. 결구식 보구조인 천장을 제외하고 이 성당의 내부는 시에나 성당 내부를 따르고 있다.

토디

이탈리아 중부의 티베르 계곡을 내려다 보는 언덕 위에 토디 시가 있다. 이곳의 중세도시 및 건축물 배치는 19세기를 거치면서도 거의 변하지 않고 남아 있으며, 다른 어떤 곳보다 보존이 잘 되어 있다. 12세기에 교황당의 시로서 독립적인 자치지역으로 조직된 토디 시는 1240년에 프레데릭 2세와 맞서게 되었다. 14세기에는 이곳의 정치적 중요성이 점차 약화되기 시작했고 여러 가문

의 지배를 받으면서 자치권마저 급속도로 잃어가게 되었다.

지금도 일부가 온전하게 남아 있는 육중한 중세의 성벽에 둘러싸인 이 도시 언덕 정상부에는 종교 및 정치적 중심지가 형성되어 있다. L자형을 이루며 세로로 길게 연장된 이곳의 직사각형 광장 주위로 정치세력의 궁전과 두오모가 서 있다. 주교관이 부속된 이 성당은 건축군의 가장 북쪽에 위치하고 제일

높이 솟아올라 있다.

도시 궁전

광장을 둘러싼 건물들 중에서 가장 오래된 팔라초 델 포폴로는 1214년에서 1248년 사이에 지어졌다. 우아한 겔프 멀론(흥벽) 고리가 올려져 있는 두 개 층이 1층의 로지아 위로 솟아 있다. 난간이 없는 넓은 계단으로 이 건물과 연결되어 있는 곳은 1290년에 지어진 팔라초 델 카피타노이다. 마지막으로 예를 들어볼 건물은 1334년과 1337년 사이에 세워져 1514년에 개조된 팔라초 데이 프리오리이다. 이 건물은 지금도 4변형 탑이 있는 원래의 구조 그대로 남아 있다.

오른쪽 :
중세에 세워진 성벽
중 남아 있는 부분,
1244년, 이탈리아
토디

아래 :
성당(두오모)의 파사
드,
11세기-14세기,
이탈리아 토디

오른쪽 :
팔라초 델 포폴로
(혹은 팔라초 델 포
테스타)와 팔라초 델
카피타노
이탈리아, 토디

성당(두오모)

웅장하면서도 조화로운 이 성당의 파사드는 넓은 계단 위로 솟아 있다. 내부 공간은 세 곳의 네이브로 분할되어 있다. 12세기에 지어지기 시작한 이 성당은 13세기와 15세기 사이에 완공되었다.

브뤼헤

서 플랑드르(현재의 벨기에 서부)에서 가장 중요한 도시인 브뤼헤(플랑드르어로는 브리헤)는 오스텐드의 북해 항에 서부터 내륙으로 좀 더 들어간 곳에 위치한다. 이 도시는 11세기에 고대 로마의 카스트룸(요새화된 진지) 주변으로 성장한 상업의 중심지가 됨으로써 경제적으로 중요한 곳이 된다. 백작 볼드윈 5세는 이곳의 새로운 정치적, 경제적 역할에 대해 언급하기도 했다. 즈빈 강이 갑자기 범람했기 때문에 그 당시의 도시가 지닌 지형학적 입지는 예측할 수 없었다. 이 범람으로 인해 도시는 자연적으로 형성된 항구처럼 변모했다. (현재는 흙으로 메워져 있다.) 13세기와 15세기 사이에 급속도로 늘어난 인구는 이 도시의 번영을 잘 증명해준다. 많은 교단이 이 도시에 매력을 느껴 여러 공공건물과 일반 건물을 지었으며, 이 건물들은 도시를 멋진 모습으로 바꿔놓았다. 도시의 사회 구성요소 중에서 중요한 것은 베긴회 공동체였다. 13세기에 지어진 이 단체의 교회는 4세기 후에 다시 지어진다. 베긴회는 종교 서언을 하지 않고 도시의 특정지역에서 함께 살며 경건하고 성실한 생활을 꾸려가던 여성들이 모인 단체였다.

브뤼헤의 주목할 만한 모뉴먼트 중에는 13세기 중반 성 요한 병원 근처에 지어지기 시작한 노트르담 교회가 있다. 이 병원은 그 당시로서는 상당히 현대적인 시설이었다. 또 다른 중요한 건물은 1376년과 1420년 사이에 세워진 시청사 Stadhuis이다. 사용된 장식 때문에 이 건물은 플랑부아 고딕 양식에 속한다고 할 수 있다. 도시 전체의 배치는 잘 보전되어 있고, 중세 때의 아름다운 건물들이 아직도 많이 남아 있다.

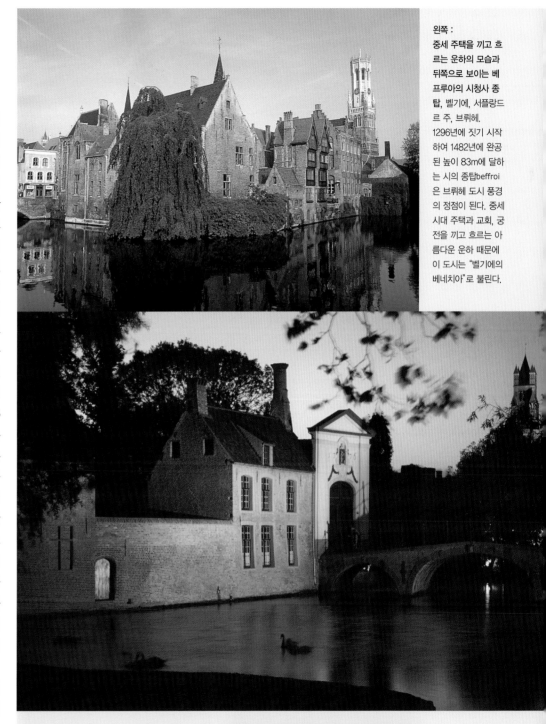

왼쪽 :
중세 주택을 끼고 흐르는 운하의 모습과 뒤쪽으로 보이는 베프루아의 시청사 종탑, 벨기에, 서플랑드르 주, 브뤼헤. 1296년에 짓기 시작하여 1482년에 완공된 높이 83m에 달하는 시의 종탑beffroi은 브뤼헤 도시 풍경의 정점이 된다. 중세시대 주택과 교회, 궁전을 끼고 흐르는 아름다운 운하 때문에 이 도시는 "벨기에의 베네치아"로 불린다.

위 :
베긴회 건물들, 1245년 설립, 벨기에, 서플랑드르 주, 브뤼헤

오른쪽 :
부르그 광장의 시청사, 벨기에, 서플랑드르 주, 브뤼헤.
벨기에에서 가장 오래된 이 시청사는 세 개의 작은 탑에 의해 돋보이며, 멀리온이 달린 우아한 두 짝 창문과 풍부한 조각들로 장식되어 있다.

캔터베리

영국에서 가장 잘 보전된 중세도시 중한 곳이며 영국 성공회의 대주교가 배출된 캔터베리는 원형에 가까운 도시 배치를 보여주며, 아직도 많은 부분이 남아 있는 성벽으로 둘러싸여 있었다. 영국 남동부에 위치한 캔터베리는 6세기에 켄트 왕국의 색슨계 도읍지였으며, 597년에 성 아우구스티누스(교황 그레고리 1세가 파견)에 의해 기독교 지역으로 바뀌었다. 아우구스티누스는 이곳을 주교관할구로 지정했으며, 이곳의 가장 중요한 랜드마크를 설립했다.

캔터베리 대성당은 영국 전역에서 가장 빼어난 건축군이며, 이곳의 최종 형태는 수세기 동안 누적된 여러 양식들의 결과로 생긴 것이다. 아우구스티누스가 세운 예전의 교회는 1070년과 1077년 사이에 파비아의 란프란코 대주교(1003-1089년)에 의해 노르만족의 성당으로 변모됐다. 란프란코는 정복자 윌리엄이 파견한 고위 성직자였다. 사각형의 탑과 함께 이 교회는 란프란코가 주교로 재직했던 노르망디 캉의 생테티엔 수도원 교회의 강력한 디자인으로부터 영향을 받았다. 주교는 노르만 교단의 대수도원장을 역임하기도 했기 때문에, 란프란코가 거느린 수도사들은 100명이 넘었다. 따라서 더 많은 공간을 확보하기 위해 1096년에 교회 일대는 증축되었고, 화재 이후 1175년에 완전히 다시 지어졌다. 처음에는 상스의 건축가 기욤이, 나중에는 영국인 윌리엄이 공사 감독을 맡은 이 두 번째 개조 시기에 영국의 노르망 고딕 양식의 최초 사례인 성가대석이 지어졌다. 네이브와 서쪽 트랜샙트는 1377년경에 후기 고딕 양식으로 다시 지어졌다. 파사드의 북쪽 탑은 그 다음 세기에 세워졌고, 수도원, 챕터하우스, 남동쪽 탑과 중앙의 탑은 16세기 초에 세워졌다.

위 :
성당의 모습,
12세기-16세기, 영국,
켄트, 캔터베리

오른쪽 :
성당의 네이브, 1377년경, 영국, 켄트, 캔터베리. 높이 솟은 수직 부재들이 있는 네이브는 이 시대 영국의 거장 건축가 헨리 예벨레(1320-1400년)에 의해 설계되었다. 리브 볼트는 1405년에 완성되었다.

위 :
성당의 성가대석,
12세기-16세기, 영국,
켄트, 캔터베리.
1170년 12월 29일에 이 성당은 캔터베리의 대주교 토머스 베케트가 암살되던 현장이었다. 3년 후 그는 성인으로 추앙되었다.

뤼베크

중세시대에 독일 지역 밖에서도 아주 중요한 도시였던 뤼베크는 한자동맹(1358년)이 결성된 곳이었다. 이 동맹에 의해 무역단체(한자)는 200곳이 넘은 독일의 도시들과 동맹에 참여한 발트해와 북해 근처의 상업지역에 막대한 경제적 힘을 행사했다. 이들 조직은 독과점 그 자체였다. 자신들의 물건에 한에서는 비용을 지불하지 않고 짐을 부릴 수 있게 조치했던 반면, 외국 상인들이 항구에서 선적할 때는 관세를 지불하도록 요구할 수 있는 권한을 누렸다. 이러한

왼쪽 :
마리아 교회가 보이는 뤼베크의 모습.
라트하우스처럼 이 교회는 시장 광장에 세워져 있다. 이 광장은 귀족들이 살던 지역의 한가운데에서도 도시의 경제적, 정치적 중심지였다. 14세기가 시작되자 뤼베크의 인구는 25,000명에 달했다.

오른쪽 :
마리아 교회의 내부,
1282-1300년, 독일, 슐레스비히 홀슈타인 주, 뤼베크

위 :
홀슈텐토어, 1464년, 독일, 슐레스비히 홀슈타인 주, 뤼베크.
홀슈텐토어는 도시로 이어지는 거대한 성문이다.

아래 :
라트하우스 모습,
14세기, 독일, 슐레스비히 홀슈타인 주, 뤼베크

위상을 지녔던 뤼베크는 동쪽에서 서쪽의 프러시아와 리보니아(오늘날의 라트비아)로 항해하는 상선의 수화물들이 거쳐 가는 중심지로서 중요한 역할을 담당했다. 최근에 발굴된 12세기 초의 작은 주거지였던 뤼베크는 1143년에 북쪽으로 한참을 옮겨간 후 1157년에 화재로 폐허가 되었고, 대군주 사자왕 헨리의 명령에 따라 곧 재건되었다. 오늘날 남아 있는 도시의 역사적 중심지는

이 시기에 세워진 것이다. 뤼베크의 경제적, 정치적 성장은 한편으로 그곳에서 독자적으로 화폐를 주조할 수 있는 권한을 누렸다는 사실과 다른 한편으론 1229년부터 육중한 성벽(이 흔적은 오늘날에도 여전히 남아 있다)이 건설되었다는 점을 통해서 잘 드러나 있다. 두 곳의 강 트라베 강과 바케니츠 강으로 둘러싸인 뤼베크의 정치적, 종교적 중심지는 주 광장이다. 이 광장에는 라트하우스, 즉 시청사

(이 도시는 1937년까지 독립을 유지했다)와 화재 후에 완전히 새로 지어진 마리아 교회가 있다. 시 내부에 갈등이 일고, 복원 결정이 미루어졌기 때문에 재건공사는 화재 후 6년이 지나서야 시작되어 1300년에 완공되었다. 한편 도시의 남쪽 구역에는 두오모가 서 있었다. 이곳은 1247년에 봉헌되었지만, 성가대석의 개조 작업은 1277년부터 1329년까지 지속되었다.

아르놀포 디 캄비오와 조토

얼핏 생각하기에는 전혀 다른 두 인물 아르놀포 디 캄비오와 조토를 같이 논의할 수 있는 결정적인 근거는 이 두 예술가가 아시시의 대성당 건설현장에서 함께 일했다는 최근의 주장에 기초하고 있다. 특히 아르놀포는 이곳에서 최초의 그림들을 완성했다고 알려져 있다. 이 그림들은 소위 명장 이삭이라는 사람이 그린 것으로 일반적으로 전해지던 두 작품으로 구성된다. 한편 조토는 건축의 기본요소에 대해 공부했으며, 그 후 최고의 전성기를 누리며 작업에 고용되었다고 전해진다.

아르놀포 디 캄비오

화가이지만 무엇보다 조각가이자 건축가이기도 했던 아르놀포는 시에나에서 그리 멀지 않은 콜레 발 델사에서 1240년과 1245년 사이에 태어났고, 1302년

에 자신이 기용된 도시 피렌체에서 사망했다. 비록 그의 초기 작품은 주로 조각품들이지만, 이 당시에 예술가들은 종종 건축물까지 설계해달라는 의뢰를 받곤 했다. 이러한 사례 중 확실한 것은 페루자의 "작은" 분수에 잘 드러나 있다. 이 분수는 1308년에 원래 있던 곳에서 옮겨졌다. 이 분수에는 아직도 아르놀포의 정교하게 조각된 작품들이 남아 있고, 이 분수가 가지고 있던 많은 건축적 문제들을 해결해야만 했다. 오르비에토의 추기경 브라예의 모뉴먼트나 특히 로마의 성 바오로 성당의 닫집ciborium(기둥으로 지지되는 제단 위의 덮개) 같은 작품에서도 이와 동일한 과정이 있었을 것이다. 최근에 제기된 주장에 따르면, 1390년대 초기에 아시시의 성 프란체스코 성당 건설현장에서 활동함으로써 아르놀포는 교단과 인연을 맺을 수 있는 기회를 잡게 되었다고 한다. 이 교단은 처음으로 그가 한 건축적 대작인 피렌체의 산타 크로체 성당의 설계를 의뢰하게 된다. 양식적으로도 상당히 유사할 뿐만 아니라 바사리의 증

위 :
아르놀포 디 캄비오,
팔라초 베키오, 1299–
1315년, 피렌체.

오른쪽 :
아르놀포 디 캄비오,
**다리를 저는 목마른
남자**, "작은" 분수,
1277–1281년, 이탈리
아, 페루자, 움브리아
국립미술관.
예술사가들의 지적에
따르면, 아르놀포는
당시 파리의 조각에
대해 잘 알고 있었음
에 틀림없다고 한다.

왼쪽 :
아르놀포 디 캄비오,
닫집, 1284년, 성 바
오로 성당, 이탈리아,
로마

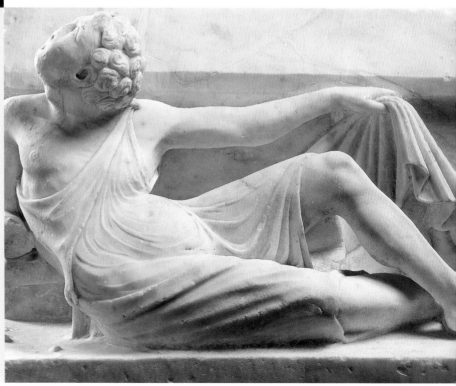

언에 근거해 보았을 때 아르놀포의 작품으로 추정되는 피렌체의 팔라초 베키오는 기존 건물 위에 올려졌다. 이 건물들은 1299년부터 새로운 건축물을 이루며 하나로 합쳐졌다. 이 궁전의 중심부는 아마 1302년에 완성된 듯하지만, 전체 공사는 아르놀포가 사망한 이후에도 진행되었다.

높이 94m에 달하는 탑을 세우는 1310년의 공사 같은 경우는 5년이 지나서야 마무리되었다. 이 웅장하고 기념비적인 건물은 돌덩이를 끌로 새기고 조각하여 형상을 부여하던 조각가로서의 경험을 여실히 드러내 보이고 있다. 비록 바사리의 증언에 따라 많은 작품들이 아르놀포가 한 것이라고 믿어지고 있지만, 피렌체 두오모의 설계가 그에게 주어졌다는 사실은 1300년 4월 1일에 작성된 문서에도 잘 나타나 있다. 이 문서에 따르면, 산타 마리아 델 피오레 건설현장의 카푸트마기스터(공사 책임자) 자격으로 아르놀포는 세금을 면제받았다고 한다. 새로운 두오모는 기존의 건물인 산타 레파라타 성당 위에 지어졌고, 이 구 건물은 새 두오모와 하나로 합쳐졌다. 이 작업은 부분적으로 아르놀포에 의해 이루어졌다. 그는 구 교회 외벽의 일부를 새 교회를 짓는 데 사용했다. 불행히도 이 건축가가 선택한 양식적 요소들 중 남아 있는 것은 없다. 르네상스의 새로운 미학 원리에 따라 건물을 최신식으로 만들기 위해 베르나르도 부온탈렌티가 1587년에 허물어진 이 건물을 인수받게 된 것이다. 그러나 전반적인 평면 배치는 아르놀포 디 캄비오가 설계한 그대로 유지되었다.

조토

1302년에 아르놀포가 사망하자 아시시의 현장에서부터 그와 같이 일하던 조토에게 두오모 공사가 인계되었다. 조토가 건축가로서 작업한 유일한 사례는 84m 높이의 종탑이다. 비록 육각형 패널로 탑의 하단부만 그가 완공했지만 말이다. 이 피렌체 출신의 예술가는 두오모의 공사 책임자 역할을 했을 뿐만 아니라 시 당국으로부터 피렌체 성벽 작업의 감독자로 지명되기도 했다.

왼쪽 :
앱스와 쉐베의 모습,
1294년, 산타 크로체 성당, 이탈리아 피렌체.
이 건물에서 아르놀포의 영향을 받은 곳은 이 공간들과 납골당뿐이다. T자 모양의 트랜셉트는 시토회의 전통에서 유래된 것이다.

위 :
조토 외, 산타 마리아 델 피오레 성당의 종탑,
1334–1359년,
이탈리아 피렌체

오른쪽 :
산타 마리아 델 피오레 성당(1296–1468년)의 평면.
이 그림에는 오래된 산타 레파라타 성당이 새로운 두오모에 어떤 영향을 주었는지 잘 드러나 있다.

팔러 가문

위 :
마리아 교회의 모습,
1350-1358년, 독일,
뉘른베르크

오른쪽 :
앰뷸러토리에서 보이
는 홀 유형의 성가대
석, 14세기 말, 독일,
바덴뷔르템베르크
주, 프라이부르크

오른쪽 :
성 십자가 교회의 평
면도, 1330-1351년

오늘날 건축가 하면 기껏해야 사무실에서 직원들과 함께 작업하는 다소 고립된 인물이 떠오를 것이다. 그러나 과거의 건축직은 아버지에서 아들로 되물림되었으며, 종종 여러 세대에 걸쳐 이어지기도 했다.

"팔러"라는 명칭의 가문이 공사책임자의 조수로 임명되었다는 의미를 지닌 '팔리어'라는 독일어에서 유래된 것은 우연한 일이 아니다. 실제로 팔러는 중세 건축가 가문 중 한 곳의 이름이기도 했다. 라인란트(독일 서부) 출신의 팔러 가문은 14세기부터 15세기 초반까지 유럽의 여러 지역에서 활동을 계속하며 어느 정도의 영향력을 얻어갔다. 이러한 영향력을 통해 이들은 팔러 차이트(팔러 시대)라고 불리게 될 독특한 양식적 변주를 통해 독일의 후기 고딕이 형성되는 데 일조를 하게 된다.

이 가문의 일원 중에 가장 중요한 인물은 하인리히 팔러와 그의 아들 피터와 요한이다.

하인리히 팔러

적어도 예술적 차원에서 볼 때 이 가문을 일으킨 장본인으로 간주되는 하인리히 팔러는 14세기 초반경에 쾰른에서 태어난 것으로 추정된다. 그의 대작은 성 십자가Heiligkreuzkirche에 봉헌된 슈베비슈 그뮌트(독일 남서부)의 교회이다. 그는 이곳의 건설현장을 지휘 감독했다. 그는 자신의 아이가 태어났다고 기록된 1333년에 이곳에서 실제로 일하고 있었다. 자신이 받은 건축 교육에 기초해 그는 교회의 평면을 변경했다. 바실리카 유형이던 원래 평면을 파리의 노트르담 성당을 모델로 하여 "홀 유형" 교회로 변모시킨 것이다. 또한 하인리

히는 동정녀 마리아에게 봉헌된 뉘른베르크의 성모 교회에서도 일했으며, 아우구스부르크 성당의 공사도 맡았을 가능성이 높다. 이 건물의 석재 블록 일부에는 팔러 가문의 문장이 새겨져 있다. 이 문양은 끊어진 두 선으로 된 사각형인 팔러하켄이다. 하인리히 팔러는 슈베비슈 그뮌트에 묻혔다.

피터 팔러

팔러 가문의 가장 영향력 있던 인물인 피터 팔러는 1333년에 태어나 66세까지 살았다. 그는 아버지가 운영하는 학교에서 교육을 받았고, 슈베비슈 그뮌트 교회 현장에서 처음 실무를 접한 다음 뉘른베르크의 성모 교회 현장에 투입되었다. 이곳에서 그는 부친을 대신하여 1356년까지 일했다. 이 교회의 설계는

황실에서 의뢰한 것(이 교회는 찰스 4세의 명령으로 지어졌다. 그는 라우프 성 근방에 교회를 세우도록 했다)이었기 때문에, 피터는 자신의 일생에서 가장 중요한 위치에 올라가게 되었다. 즉 그는 프랑스 건축가 마티유 다라스의 뒤를 이어 프라하 성당의 현장감독 자리에 오른 것이다.

성 비투스에게 봉헌된 프라하 성당의 평면을 대충 훑어 보기만 해도, 그가 부친의 건축적 가르침을 얼마나 확실히 실천에 옮겼는지를 단번에 알 수 있다. 피터는 조각 작업에도 손을 댔으며, 이것은 팔러 가문의 관행이 되어 독특한 "팔러 가문" 양식이 만들어지는 데 기여하게 된다.

찰스 4세는 프라하의 찰스 다리와 같은 다른 작업들도 피터에게 의뢰했다.

파사드 조각으로 장식되어 있는 이 다리의 탑은 프라하 성 서쪽 동의 지붕뿐만 아니라 구도시까지도 이어준다.

요한 팔러

아버지 하인리히와 형 피터와 달리 요한 팔러는 팔러 가문의 일원보다는 그뮌트의 요한으로 불려지기를 더 좋아했다. 요한은 브라이스가우 소재 프라이부르크 성당의 공사책임자로 일했다. 그는 다각형의 내부 공간을 둘러싼 앰뷸러토리를 포함한 성가대석을 설계하여, 아주 독창적인 방안을 내놓았다.

팔러 가문의 전통은 피터와 요한의 아들들까지 이어졌다. 이들은 아버지와 할아버지, 삼촌의 행보를 그대로 따라갔던 것이다.

알람브라 궁전

왼쪽 :
대사의 방에 장식된 세라믹 모자이크 상세,
1333-1354년, 스페인, 안달루시아, 그라나다, 알람브라

아래 :
은매화 중정에서 보트 홀로 이어지는 입구,
1333-1354년, 스페인, 안달루시아, 그라나다, 알람브라

위 :
알람브라 궁전의 모습,
13세기-16세기, 스페인, 안달루시아, 그라나다

왼쪽 :
은매화 중정, 1333-1354년, 스페인, 안달루시아, 그라나다, 알람브라

지중해 근처의 안달루시아 산맥으로 둘러싸인 스페인 남부는 작지만 아주 비옥한 평원에 자리잡고 있다. 해발 700m의 시에라 네바다의 봉우리들로 에워싸인 채 그라나다 시가 서 있다. 다로 강의 왼쪽 강둑에 위치한 사비카 구릉지가 이 평원과 도시 위로 솟아 있다. 이 구릉지의 숙련된 아랍 농경가들은 물과 목재, 정원을 충분히 공급받았다.

나스리드 왕조를 건립한 무하마드 1세는 1238년에 자연경관으로 잘 보호되고 바다로 탈출할 수 있는 길과 그리 멀리 않은 이 지역의 한 곳에 자신의 왕궁을 마련했다. 그 다음 세기에 가서 이곳에 거주하던 여러 왕자들의 주도하에 세계에서 가장 독보적인 건축군의 하나인 알람브라(붉은색) 궁전이 그 모습을

드러내게 된다. 주거지이면서 동시에 성채인 이 궁전은 1492년까지 지배했던 스페인 통치자 페르디난드와 이사벨라의 권력에 저항하면서 그라나다 시의 나머지 부분과 함께 서양 세계에 남아 있던 이슬람 문명의 마지막 보루였다.

무하마드 1세는 알람브라 궁전을 두꺼운 벽으로 둘러쳤으며, 육중한 4변형 탑을 세워 이 궁전을 성채로 만들었다. 16세기에 황제 찰스 5세 때 증축된 이 탑들의 수는 24개에 달했다. 이 중 오늘날 남아 있는 것은 8개뿐이지만, 중세시대의 에워싸인 성채의 모습을 연상시키기에 충분하다. 이 건축군 내에는 적어도 여섯 채의 궁전이 있었다. 이 궁전들은 전형적인 동양식 평면에 따라 지어졌으며, 법정과 거주 공간, 파티오(안

뜰)와 중정 주변에 욕실이 배치되어 있었다.

무하마드 1세 치하에서는 본래의 알람브라 궁전 외에도, 알카차바라 불리던 방어용 성채와 알카차르라 불리던 왕궁이라 사비카에 세워졌다. 알람브라 궁전에서 가장 오래된 곳은 유수프 1세(1333-1354년 통치)에 의해 지어졌으며 아름다운 은매화 중정 주변으로 펼쳐진다. 오렌지 나무로 뒤덮여 있기 때문에 이곳은 아라야네스 파티오(오렌지 중정)라고 묘사되기도 한다. 이 중정의 중앙에는 아라비아어 알 비르카(물통 혹은 수조)의 변형어인 알베르카라 불리는 큰 수공간이 있다. 이 넓은 안뜰의 동쪽 정면을 지나면 배의 방으로 이어진다. 이 홀은 축복의 방(아라비아어

왼쪽 :
스투코 장식이 있는 아치와 고대 아라비아 문자가 새겨진 비명, 1354-1391년, 스페인, 안달루시아, 그라나다, 알람브라

위 :
사자 중정,
1354-1391년,
스페인 안달루시아,
그라나다,
알람브라

아래 :
자매의 방에 있는 조각된 스투코와 모자이크로 된 장식 상세, 1354-1391년, 스페인, 안달루시아, 그라나다, 알람브라

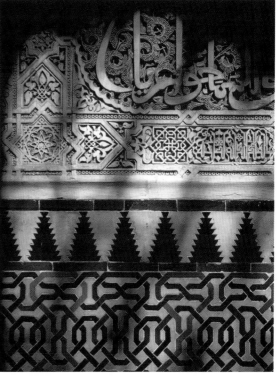

'알바라카'에서 유래됨)이라 불리기도 한다.

코마레스 탑이 우뚝 선 이 홀 뒤로는 아름다운 대사의 방, 즉 알현실이 배치되어 있다. 이곳의 천장은 이슬람 전통의 칠궁을 상징하는 별 모양 문양으로 가득 차 있다. 이러한 문양을 통해 왕자와 우주의 중심을 동일시하고 행운의 징조를 나타낸 것이다. 왕궁 중정이 배치된 이곳은 동쪽의 사적 영역이나 거주 영역과 욕실 영역을 분리시켜주고 있다. 서쪽에는 쿠아르토 도라도(황금의 방)로 진입되는 팔라초 네 코마레스가 있다. 이 명칭은 온통 금잎으로 덮인 스투코 천장 때문에 붙여진 것이다. 이곳의 동쪽까지 뻗어 있는 방들은 이슬람의 중요한 전통에 따라 욕실로 사용된다. 하지만 이러한 유형학은 분명히 로마에서 유래되었다고 할 수 있다.

무하마드 1세는 이 건축군과 직각 방향으로 자신이 기거하는 리바트 유형의 별궁을 지었다. 이 건축군은 사자 중정을 중심으로 배치된다. 이 명칭은 사자 머리로 장식된 중앙의 분수(수로를 통해 중정의 네 면에 각각 배치된 작은 분수들과 이어져 있다) 때문에 붙여진 것이다. 사자 중정의 한쪽은 두 자매의 방에 면해 있고, 다른 쪽은 아벤세라헤스의 방(이곳에서 살해되었다고 전해지는 무어인 가문의 이름에서 유래된 명칭)에 면해 있다.

베이징과 자금성

1695년에 개축된 태화전
의 왕좌, 중국 베이징

베이징이 세워진 정확한 시기를 알아내기란 어렵다. 왜냐하면 연대기 학자들의 지적에 따르면 이 도시는 진시황이 나라를 통일하기 이전인 춘추전국시대(기원전 3세기와 4세기)에 이미 번성한 상태였기 때문이다. 베이징이 수세기를 거치며 발전했기 때문에, 많은 고대 도시들이 보편적으로 지닌 이러한 기원의 역사적 불확실함은 더 증폭된다. 게다가 남아 있던 많은 사적들을 복원하던 마지막 왕조가 이 모뉴먼트들을 모조풍으로 대체시켜버림으로써 이러한 불확실성은 더욱 심화되었다. 다시 말해, 18세기와 19세기에 대대적으로 개조된 도시 중심은 15세기의 도시 모습을 하고 있다. 사실상 청나라(1644 –1911년)는 1421년에 베이징으로 도읍지를 옮겼던 명 나라의 모델들을 여지없이 그대로 따랐다. 이러한 과정을 거쳐 베이징의 역사가 제대로 수립되던 15세기의 모습을 한 이 구역이 도시에 등장하게 된 것이다. 따라서 지금까지도 거의 변하지 않고 남아 있는 15세기의 도시 배치는 연대기적인 일관성을 적용하여 분석할

수 있다. 이 배치는 마치 "차이니즈 박스"와 같다고 할 수 있다. 도시 중심에는 벽으로 둘러싸인 자금성이 있다. 그 주위에는 또 다른 높은 성벽이 서 있었으며, 이 벽은 소위 황성에 해당하던 곳의 경계선이었고 현재는 소실되고 없다. 이곳에 들어가기 위해서는 4개의 커다란 문을 통과해야 하며, 이중 남쪽에 있는 문은 천안문이라 불렸다. 도성 전체는 사각형 모양으로 둘러쳐진 세 번째 성벽으로 보호된다. 이 성벽을 이루는 데 측면까지의 거리는 6.5km나 8.5km에 달함으로써, 로마제국의 도성 영역(아우렐리아누스 성벽 내의 반경은 4.5km가 채 못 되는 거리)의 거의 두 배에 달하는 면적을 가지고 있었다. 밖에서 보면, 연속적으로 펼쳐진 벽들은 막

강해져가는 권력의 본거지에 경계를 설정해주고, 도시 내로의 진입을 더 엄격히 제한한다.

중국의 중심인 자금성에는 황제와 황실 사람들이 거주했다. 이곳에 바로 인접한 외곽의 황성은 4명의 황실 관료들에게 배당되었고, 소위 도성에 해당하는 곳은 북쪽의 타타르인 구역(과거 원나라 시대 권력을 잡았던 몽골족이나 만주족 주민들이 거주)과 남쪽의 중국인 구역으로 분할되었다.

자금성

황실의 건물들이 모여 있는 곳은 중국어로 구궁, 혹은 "자금성"이라고 한다. 1404년 영락제 치하 때 짓기 시작하여 1420년에 완공된 전체 건축군은 아직도

원래의 배치를 그대로 간직하고 있다. 에워싸인 영역의 모양은 남북 축을 가지는 사각형이다. 궁의 가장 높은 곳에는 황실의 정전으로 사용되던 태화전이 있다. 베이징에서 가장 높은 곳은 북쪽에서 자금성을 내려다볼 수 있는 징산이며 이곳은 전략적으로나 흙점상으로나 방어적인 입지를 지닌다. 거리의 조직과 건물들의 배치는 실제로 고대의 흙점술에 의해 결정되었다. 자금성의 중심은 세 곳의 주요 궁전으로 이루어진다. 앞서 언급되었던 태화전과 황실을 물려받기 전에 황제가 머무는 중화전, 연회를 베풀거나 외국의 사절단을 알현하는 보화전으로 구성되는 것이다. 이 건물들 뒤로는 별궁이 놓이고, 그 주위로 인공 연못이 배치되어 있다.

위 :
1695년에 개축된 자금성의 태화전.
대리석이 깔린 넓은 궁전 마당을 앞에 둔 이 전각은 처마가 이중으로 된 독특한 지붕으로 덮여 있고, 거의 2,300평방미터에 달하는 면적을 차지하고 있다.

오른쪽 :
자금성에 있는 여섯 채의 일반 전각을 이어주는 문, 중국 베이징

필리포 브루넬레스키

르네상스 건축 양식을 대두시킨 사람 중 하나인 브루넬레스키는 겉으로 보기 엔 자신이 맡은 분야의 문제들과는 직접 관련이 없는 것에 관심을 기울였다. 그는 회화에서 투시도법을 처음으로 확립하고 수학이나 물리학을 심도 있게 연구했다. 물리학자이자 지리학자인 파올로 달 포초(1397–1482년)와 친분을 쌓음으로써 그는 지구가 둥글다는 이론의 열렬한 지지자가 되었으며, 그의 저작들은 콜럼버스가 항해를 구상하는 데 일조했다.

삶

3명의 형제 중 둘째였던 필리포 브루넬레스키는 1377년 피렌체에서 태어났다. 중세 아랍 철학자들과 수학자들의 전통을 공부했던 관례적인 교육 과정을 마친 후 21살에 그는 금세공인과 금속세공인들(아르테 디 포르 산타 마리아라는 명칭하에 결성된)의 단체인 아르테 델라 세타의 회원이 되었다. 그 이듬해에 그는 피스토이아의 금세공 명장인 루나르도 디 마테오 두치의 공방에 합류했다. 이곳에서 얻은 경험을 바탕으로 그는 1401년에 열린 피렌체 세례당의 문 설계 공모전에 참가했다. 이 일은 이탈리아 르네상스의 시작점으로 간주되곤 한다. 3년 후에 그는 아르테 디 포르 산타 마리아의 금세공 책임자가 되고, 동시에 건축가로서의 경력을 시작한다. 그가 처음으로 로마를 여행한 때가 바로 이 시기인 듯하다. 1417년경에 그는 두 개의 그림판을 이용해 칼차이우올리 거리에서 피렌체 세례당과 팔라초 데이 프리오리를 바라보며 그 유명한 투시도 실험을 단행했다. 1420년에 이미 브루넬레스키는 유명한 예술가 반열에 들어섰으며, 피렌체의 영애가 그에게 의뢰한 많은 건축 작품들을 수행하는 데 전념했다. 그는 1446년 4월 15일과 16일 사이 밤에 사망했다.

작품

비록 피렌체의 산타 마리아 델 피오레 성당의 돔으로 가장 잘 알려져 있지만, 브루넬레스키는 이 외의 훌륭한 작품들도 많이 내놓았다. 그는 피사를 포함한 토스카나 지방의 여러 도시에 소속된 군사 기술자로 자신을 내세우려 했다. 그는 피사에서 폰테 아 마레의 보수공사에 소집되기도 했다. 1418년에 그는 피렌체의 산 로렌초 성당을 설계하게 된다. 이 작품은 건축 문법적 요소들, 즉 고전적 디자인의 여러 요소들을 가지고 새로운 건축언어를 구성해낸 최초의 시도였다. 또한 1418년에 브루넬레스키는 산 로렌초 성당 인근의 구 성구실을 손보는 일을 했다. 이곳에서 그는 자신의 이상적 비례조화 원리와 단순한 기하학적 모티브를 적용했다. 즉 돔이 올려진 방은 사각형 앱스 길이의 두 배이며, 이 앱스는 세 곳의 영역으로 분할되어 있고, 이 중 중간영역에 돔이 올려져 있다. 47세에 그는 오스페달레 델리

아래 :
필리포 브루넬레스키, **산 로렌초 성당의 내부**, 1418년, 피렌체.
피렌체의 산타 크로체 성당의 영향을 받은 이 교회는 세 곳의 네이브, 즉 중앙 네이브, 측면 네이브, 그리고 채플의 각 베이의 높이가 서로 비례를 이룸으로써 시각상과 투시도상의 원뿔이 기하학적으로 감소되는 현상을 드러낼 수 있도록 설계되었다.

오른쪽 :
필리포 브루넬레스키, **산 로렌초 성당의 구 성구실**, 사각형 앱스 쪽으로 본 모습, 1418년, 피렌체

위 :
필리포 브루넬레스키, **피렌체에 세워진 산토 스피리토 성당(1436년)의 평면도**

오른쪽 :
필리포 브루넬레스키, **오스페달레 델리 이노첸티의 포티코**, 1424년, 피렌체

이노첸티의 책임 건축가로 임명되었다. 이 건물은 이미 그의 설계에 따라 지어지고 있었지만 그 속도는 더뎠다. 1433년에 그는 산타 크로체성당 옆의 파치 예배당(142쪽 참고)을 짓기 시작했다. 1436년경에는 산토 스피리토 성당을 설계하는 일을 맡게 되었다. 이 건물을 통해 그는 사각형의 기본 베이들을 엄격하게 반복시킴으로써 산 로렌초 성당에서 적용한 비례개념을 더 발전시켜나갔다. 또한 그는 완공되지는 못했지만 로마의 모뉴먼트들을 연구하며 얻은 경험들이 총체적으로 반영된 로톤다 델리 안젤리(1434년)와 피티 궁전(1440년)의 중심부를 설계하기도 했다.

돔

피렌체 성당에서 해결되어야 할 문제는 조적조를 지지하는 고정된 외부의 홍예틀에 의지하지 않고 돔을 건설하는 작업이었다. 브루넬레스키는 로마의 건설 기술을 응용해 벽돌들이 스스로 힘을 받을 수 있도록 생선뼈 모양으로 쌓아나감으로써 이 문제를 결국 해결할 수 있었다.

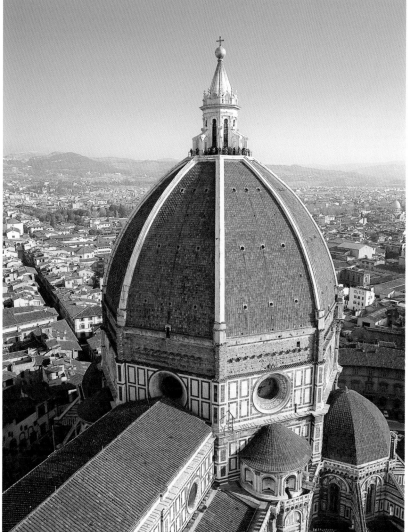

아래 :
필리포 브루넬레스키, 산타 마리아 델 피오레 성당의 앱스 외벽을 장식하는 에디큘의 쌍을 이룬 주두, 1436년, 피렌체

왼쪽 :
필리포 브루넬레스키, 산타 마리아 델 피오레 성당의 돔과 탐부르 모형 (건축가 F. 기초둘리치, 피렌체 1995년). 피렌체 과학사연구소와 박물관. 브루넬레스키의 돔은 홍예틀 없이 지어진 것 중에 가장 큰 돔이다. 이 돔은 여덟 부분으로 나누어진 칼로트를 이루고 있다. 이중 칼로트의 각 부분들은 두 개의 볼트형 리브로 이루어져 있다. 오각형 기단부의 양 끝 사이의 거리는 대략 55m에 달한다.

위 :
필리포 브루넬레스키, 산타 마리아 델 피오레 성당의 돔, 1420-1436년 (랜턴은 1436-1469년), 피렌체. 돔의 최대 높이는 107m에 달하며, 이 돔을 짓기 위해 4백만 개의 벽돌이 필요했다. 돔의 무게는 약 사천 톤에 이를 것으로 추정된다. 상부의 구리로 된 볼을 포함한 랜턴의 높이만 22m이다.

우르비노의 두칼레 궁전

우르비노와
두칼레 궁전

르네상스 때에는 귀족과 백성의 관계가 어느 정도 변하게 된다. 공작과 왕자들은 적어도 피상적으로는 권력을 좀 더 관대하게 행사하길 원했으며, 두터운 방어벽 안의 살벌한 성 안에 갇혀 있을 필요가 없었다. 르네상스의 귀족주택은 조화로운 형태로 된 궁전이었다. 이 궁전들은 공격과 방어용 구조물로 에워싸이지도 않고 겉으로 보기에는 모든 사람에게 개방되어 있는 듯했다. 우르비노의 두칼레 궁전은 하나의 빌딩 유형에서 다른 빌딩 유형으로 전환되는 순간을 대표적으로 보여주는 사례다. 그러나 이곳은 왕실의 저택뿐만 아니라 시 당국의 행정 건물이기도 했던 독특한 건물 유형으로 분류될 수도 있다. 이러한 맥락에서 이 건물은 동양의 궁전이나 바티칸의 궁전과 비교될 만하다. 하지만 15세기 피렌체에서 팔라초 메디치 리카르디는 도시

의 실질적 지배자의 저택이긴 했지만, 적어도 메디치 가문이 1540년에 이곳을 떠날 때까지 공식적인 시 당국의 건물은 팔라초 베키오라고도 알려진 팔라초 델라 시그노리아였다. 이때부터 이곳은 "두칼" 궁전으로 불리게 된다.

르네상스의 대표적 도시

메타우로 계곡과 폴리아 강 사이에 위치해 있고, 로마시대 이래로 중요한 도시센터로 자리잡은 우르비노는 6세기에 벨리사리우스 장군이 이끄는 비잔틴제국의 군대에 의해 정복당했고 이후에는 카롤링거 왕조에 의해 교황령이 되었다. 이에 저항하기 위해 도시는 황제당에 소속되었지만, 이러한 선택은 치명적인 결과만 낳았다. 왜냐하면 스와비아인들이 이곳의 지위를 자유로운 자치 공동체에서부터 교구의 관할구역으로,

그 다음에는 몬테펠트로 공작의 영지로 강등시켰기 때문이다. 이때부터 이 도시는 1508년까지 몬테펠트로 가문의 지배를 받았다. 1628년에 이곳은 교황령이 되었다. 이 도시는 아름다운 르네상스 건축의 대표적인 사례다. 1507년에 육중한 요새로 에워싸인 이 도시는 이때부터 대체로 변하지 않고 옛 모습 그대로 남아 있다.

도시같은 궁전

우르비노의 소박한 왕실 궁전을 장중한 형태로 새롭게 바꾸려고 구상한 장본인은 대 콘도티에레(거상)이자 학식이 아주 풍부했던 페데리코 다 몬테펠트로(1422-1482년)였다. 이 목적을 이루기 위해 1466년과 1468년 사이에 그는 달마티아 건축가 루치아노 라우라나(1420-1479년경)에게 기존에 있던 건물

아래 :
작은 탑이 있는 파사드,
1472년 이전, 이탈리아,
마르케 주, 우르비노, 두
칼레 궁전

아래 :
프란체스코 라우라나, **두칼레 궁전의 돌음 계단실**, 1472년 이전,
이탈리아, 마르케 주, 우르비노.
공작의 마사를 향한 파사드의 작은 두 탑 중 한 곳에 배치된 이 멋진 계단실을
통해 공작은 말에서 내리지 않고 자신의 웅장한 궁전으로 들어갈 수 있었다. 공
작의 궁전 역시 서양에서 이 시기에 실내 욕실이 배치된 흔치 않은 건물 중 한
곳이다.

의 중심부를 증축하는 일을 의뢰한다. 현재의 팔라초 리나시멘토를 내려다볼 수 있는 두오모 쪽 측면에서 아직도 이곳을 볼 수 있다. 라우라나는 1472년까지 이 작업을 감독했으며, 그의 뒤를 이어 시에나 건축가 프란체스코 디 지오르지오 마르티니(1439-1502년)가 이 일을 맡아 1489년까지 공작의 지원을 받았다. 그는 메르카탈레 산책길을 내려다볼 수 있는 건물의 측면을 세우면서 선임자가 설정해놓은 설계방침을 그대로 따랐다.

궁전 일대는 메르카탈레 근처에 있는 공작의 마구간을 통해 계곡 아래와 연결되며, 원형 계단실을 이용해 이곳에 이르도록 되어 있다. 조화롭고 균형잡힌 이 궁전은 넓은 중정을 중심으로 구성되며, 이러한 배치는 피렌체의 여러 궁전들로부터 영향을 받고, 다시 브

라만테와 같은 건축가들에게 하나의 모델이 되어주었다. 이 중심 공간에서부터 건물의 한 부분은 두오모 쪽을 향해 연장되고 다른 한 부분은 오래된 경계를 따라 확장되어, "델 파스퀴노"라고 알려진 또 다른 중정을 형성해낸다.

그러나 이 궁전을 독특하게 만드는 요소는 작은 탑이 있는 파사드다. 이곳의 로지아는 부분적으로나마 나폴리 소재 아라곤의 알폰소 개선문의 로지아를 본따고 있다. 우아하면서도 대담한 탑들은 페데리코 정권의 특징인 조화와 위력이라는 이중적인 양상을 상징하고 있음에 틀림없다. 이 건축물에 대해 가장 적절한 정의를 내린 이는 발다사르 카스틸리오네였다. 그는 이것을 "도시 같은 궁전"이라고 지적했다.

왼쪽 :
공중에서 본 두칼레 궁전의 모습, 이탈리아, 마르케주, 우르비노.
메르카탈레 길로 이어지는 오른쪽 끝에는 공작의 마사가 배치된 건물이 있다.

아래 :
우르비노에 지어진 두칼레 궁전의 평면도

피아차 두카 페데리코(광장)

코르틸레 델 파스쿠이노(안뜰)

메르카탈레

레온 바티스타 알베르티

브루넬레스키와 함께 이탈리아 르네상스 건축을 주도한 또 한 명의 인물인 알베르티는 이론가와 건축가라는 이중의 역할을 했다. 건축서의 저자인 그는 르네상스 원리들을 명쾌하게 선언함으로써, 1400년대와 그 이후의 여러 세기 동안 예술가들이 너나 할 것 없이 인용하며 거론하는 대상이 되었다. 건축가로서 알베르티는 이론적 원리들을 실제 형태로 구체화시킬 수 있는 능력의 소유자였으며, 이 원리들이 훌륭하게 표현된 건물들을 설계했다.

삶

알비치 가문에 대항해 도시에서 추방당한 피렌체의 부유한 상인 로렌초의 서자였던 레온 바티스타는 1404년 제노바에서 태어났다. 최고의 학교에서 교육을 받은 그는 14살에 볼로냐대학에서 법학학위를 받았다. 여러 학문을 공부한 덕분에(그는 수학, 철학, 문학교육도 받았다) 곧 고위 성직자들의 비서로 고용되어, 이들과 함께 외교사절단이나 문화사절단의 자격으로 유럽 전역을 여행했다. 그는 1431년부터 1434년까지 교황이 파견한 대사의 수행비서로 로마에 있었다. 이 영원한 도시 로마에 머물면서 건축과 관련된 문제들에 관심을 가지게 되고, 『로마에 대한 가이드북 Descriptio urbis Romae』을 저술할 계기를 얻게 된다. 1434년부터 피렌체 예술인들과 교류하면서 『회화론 De Dictura』그는 이라는 글을 써 브루넬레스키에게 바쳤다. 페라라에서 법정 관련 일을 다룬 후에 그는 로마로 돌아와 1452년에 교황 니콜라우스 5세에게 『건축론 De Re Aedificatoria』을 헌정했다. 1459년에 그는 교황 피우스 2세를 따라 만토바로 간 후 1463년에 다시 로마로 돌아왔다. 1464년에 그는 『조각론 Sculptura』을 저술했으며, 자신이 설계한 건물들의 공사를 더 꼼꼼하게 감독하기 위해 교황 수행비서의 직분을 그만두었다.

작품

알베르티는 비교적 늦게 건축에 대해

레온 바티스타 알베르티, **산타 마리아 노벨라 성당의 파사드**, 1439–1470년, 이탈리아, 피렌체.
이 성당의 파사드가 완성되기까지는 오랜 시일이 걸렸다. 1439년에 피렌체 의회는 이 성당을 개조하기로 결의하고, 이 해부터 1442년 사이에 알베르티에게 이 작업을 의뢰했다. 팀파눔 아래쪽의 프리즈가 완성된 날이 바로 이 파사드 공사가 끝나던 때였다.

관심을 가지기 시작했다. 이것은 고전적 전통의 미를 강조하는 다방면의 문화관련 교육을 받은 후 나온 자연스러운 결과였다. 그가 지오반니 디 파올라 루첼라이의 의뢰를 받아 작업한 피렌체 산타 마리아 노벨라 성당의 개축작업에는 이러한 정황이 잘 드러나 있다. 이 작업을 통해 그는 이 성당의 중세 때 파사드를 고전 양식으로 바꾸어놓았다. 그는 리미니의 템피오 말라테스티아노를 보수할 때도 이와 동일한 문제에 직면했다. 알베르티가 건축가로서 이루어낸 작품은 그의 폭넓은 학식과 비트루비우스의 『건축서』와 같은 고전의 저작들에 대한 지식을 기반으로 나온 것이다. 이 저작들을 통해 그는 과거의 뛰어난 문헌학적 엄밀성에 바탕을 둔 건축적 해결안들을 제시하게 된다. 브루넬레스키가 다소 약화된 고전주의를 반영

하고 있는 피렌체의 로마네스크 모뉴먼트들로부터 영감을 얻은 반면, 알베르티는 로마 건축의 원본들에서 직접적으로 영향을 받았다. 이 점은 로마의 개선문을 모델로 한 만토바의 산탄드레아 성당의 파사드에 잘 드러나 있다. 따라서 알베르티의 건축언어는 고전적 어휘들을 적용해 새로운 표현을 얻어내는 그의 역량으로 빛나게 된다. 팔라초 루첼라이에서 이러한 사실을 잘 간파할 수 있다. 이 건물의 파사드 기단부에 배치된 벤치 등받이의 오푸스 레티쿨라툼과 콜로세움을 연상시키는 여러 오더들의 조합은 르네상스 건축주가 갖고 있던 인본주의 문화를 함축하고 있기도 하다. 이 요소들은 알베르티가 설계한 많은 작품에 반복해서 등장한다. 이 중에는 만토바의 산 세바스티아노 성당 같이 완공되지 않은 채 훗날 설계 변경

왼쪽 : 레온 바티스타 알베르티, 루첼라이 채플의 성묘의 템피에토, 이탈리아 피렌체. 템피에토의 길이와 너비 사이의 비율은 음악의 비율인 2/3이다. 이런 측면에서 중요하게 부각되는 점은 비문에 로마 문자가 선택되어 있다는 것이다. 고전주의와 기독교, 조화원리가 르네상스의 새로운 건축적 이상을 통해 하나로 통합되어 있다.

위 : 레온 바티스타 알베르티, 산탄드레아 성당의 파사드, 1470년경부터 설계, 이탈리아 만토바

아래 : 루돌프 비트코버가 그린 이탈리아 만토바의 산 세바스티아노 성당의 복원도. 비트코버가 보여준 것처럼, 알베르티는 건축적 선례를 참조하여 설계했다. 이 작품은 오랑주의 티베리우스 개선문의 영향을 받았다.

된 작품들이 있다.
　알베르티는 항상 비례법칙에 관심을 두었다. 성묘Holy Sepulcher의 템피에토에서는 비문에까지 이 법칙들이 적용되어 있다.

도나토 브라만테

초기 르네상스 건축 양식이 성기 르네상스 건축 양식으로 발전할 수 있도록 기본방향을 제시해준 것은 15세기의 브라만테 작품들이다. 우르비노의 루치아노 라우라나, 프란체스코 디 지오르지오 마르티니, 피렌체의 브루넬레스키, 특히 레온 바티스타 알베르티의 건축적 성과들로부터 브라만테가 영감을 끌어온 것은 우연한 일이 아니다. 작품을 통해서 브라만테는 대담한 융통성을 보여주었으며, 자신의 목적을 이루기 위해서는 교묘한 솜씨를 사용하는 것도 마다하지 않았다.

삶

그 이전에 이미 부친처럼 "브라만테"로 알려진 도나토 디 파스쿠치오 단토니오는 현재 페르미냐노(당시에는 몬테아스드루알도)라고 불리는, 우르비노에서 그리 멀지 않은 도시에서 1444년에 태어났다. 인근의 공작령 도시는 부친으로부터 회화에 대한 천부적 재능을 살리기를 독려받았던 젊은이에게 흠모의 대상이 되었다. 바사리가 전하는 바에 따르면, 몬테펠트로 공작을 위해 일했던 건축가 중에 한 명이 도나토를 학교에 보냈다고 한다. 그는 프라 카르네발레로 알려진 프라 바르톨로메오 디 지오반니 델라 코라디나였다. 브라만테가

피에로 델라 프란체스카(투시도법)와 만테그나(착시수법)와 같은 거장들과 함께 일했다는 기록들이 전해지긴 하지만, 그의 교육과정에 대해 알려진 것은 거의 없다. 브라만테가 뛰어난 솜씨를 지닌 조각가이자 화가였음은 분명하다. 또한 그가 돔을 건설하면서 생기는 구조적, 수학적 문제들에 정통한 이탈리아에 몇 안 되는 건축가 중 한 명이었다는 점도 의심의 여지가 없다. 그는 이탈리아 북부에서부터 본격적으로 일하기 시작했으며, 그곳에서 1499년까지 살았다. 그후 로마로 건너가 1514년 사망할 때까지 그곳에서 머물렀다. 그는 라파엘의 친구이자 후원자였지만, 미켈란젤로와는 팽팽한 경쟁관계에 있었다.

작품

브라만테가 처음으로 건축적 성과를 거둔 시기는 우르비노에 머물 때였다. 그

도나토 브라만테, **신전 유적지**, 1481년, 바르톨로메오 프레베다리의 뷰린 인그레이빙, 런던 영국박물관. 분실된 브라만테의 드로잉에서 가져온 이 판화는 그가 밀라노에서 투시도를 연구했음을 밝혀주고 있다. 이 투시도법은 아주 정확해서 건물의 정확한 배치까지 추적할 수 있을 정도다.

위와 오른쪽 :
도나토 브라만테, **산타 마리아 프레소 산 사티로의 가짜 앱스 세부**, 1482년경, 이탈리아 밀라노

오른쪽 :
안드레아 만테냐, **결혼식장의 천장**, 1465–1474년, 이탈리아, 만토바, 팔라초 두칼레.
브라만테는 산타 마리아 프레소 산 사티로의 가짜 앱스에 사용한 트롬프뢰유 장식을 착안하면서 이 작품으로부터 영감을 얻었을 확률이 높다.

곳에서 그는 훗날 프란체스코 디 지오르지오 마르티니에 의해 건설된 산 베르나르디노 교회를 설계했다. 이후에 그는 우르비노를 떠나 밀라노로 갔다. 사료에 따르면, 그는 1481년에 그곳에 왔으며, 이듬해에 산타 마리아 프레소 산 사티로 공사에 참여했다고 한다. 이 건물은 산 사티로 성당에 속한 소예배실Sacellum 밖의 에디큘에 그려진 기적적인 성모 마리아상을 보호하기 위해 지어졌다. 브라만테는 이탈리아 북부에서 많은 일을 했다. 그곳에서 그는 파비아 두오모(브루넬레스키가 설계한 피렌체의 산토 스피리토 성당으로부터 어느 정도 영감을 얻었지만, 이보다 더 웅장하고 극적인 효과를 낸다)를 설계했고, 밀라노의 산타 마리아 델레 그라치에 교회를 설계했다. 그는 15세기의 바실리카 평면(144쪽 참고)과는 독립적인 요소로 부속된 이 교회의 주교좌 영역을 설계했다. 루도비코 일 모로(프랑스 루이 12세에 의해 1499년 밀라노에서 축출되었다)가 몰락하자, 브라만테는 로마로 건너가 산타 마리아 델라 파체 교회(23쪽 그림 참고)의 회랑을 짓고, 라우라나가 규정한 원리들을 더욱 발전시켜나갔다. 그의 성숙된 건축 양식이 처음으로 표현되어 있는 작품은 로마 몬토리오에 있는 산 피에트로의 템피에토일 것이다. 반원형을 이루는 기둥 열이 건물 전체를 한 바퀴 감싸는 이 작품은 "영웅의 무덤"으로 설계되었다. 이 영웅은 바로 기독교인 성 베드로이며, 브라만테는 그의 덕을 기념하기 위해 도리아식 오더를 선택했다. 반면에 그는 미사와 성찬식을 상징하는 요소로 원형 아키트레이브 위의 메토프를 장식했다. 율리우스 2세(1503-1513년 통치)가 교황의 권좌에 선출되자마자 브라만테는 교황의 건축 개조사업의 책임 건축가가 되어, 바티칸 궁을 증축하고 새로운 베드로 성당을 짓는 데 고용되었다.

도나토 브라만테,
몬토리오의 산 피에트로 템피에토,
1502년경, 로마

오른쪽 :
도나토 브라만테, **산타 마리아 델라 파체의 회랑,** 1500-1504년, 로마.
브라만테는 아래쪽 레지스터에 터스칸 오더와 이오니아 오더를 사용했고, 위쪽 레지스터에는 코린트식 오더를 정교한 모양으로 사용했다. 그는 건축의 오더가 지니는 중요성과 관련된 비트루비우스의 지침을 처음으로 활용한 사람 중에 한 명이었다.

라파엘로

널리 각광받고 존경받던 화가로 더 유명한 "거룩한" 라파엘로, 즉 라파엘로 산치오 역시 뛰어난 자질과 영향력을 지녔던 건축가였다. 그의 건축적 재능은 주로 뛰어난 공간감에서 드러난다. 이러한 공간감각은 구성을 위해 적용하고 고안해낸 독특한 해결방식들에 잘 표현되어 있고, 너무도 혁신적인 나머지 그 표현된 영역의 공간적 느낌을 획기적으로 변화시킬 정도였다. 그가 스케치 작업을 하는 방식도 다분히 건축

적이었다. 다시 말해, 그림에 표현될 건물의 구조가 대칭적이라면 라파엘로는 건축가들이 건물의 평면을 그릴 때 주로 하던 방식대로 스케치의 절반만을 그렸다. 게다가 자신과 마찬가지로 마르케 지방 출신인 오랜 친구 브라만테와 로마에서 접촉하면서 그는 건축에 대해 더 깊은 관심을 기울이게 된다. 프레스코 대작인 〈아테네 학당〉을 구상하면서 그는 브라만테의 조언을 구한 것 같다. 그러나 브라만테에게 도움을 구했다고 해서 그가 건축 분야에서는 아마추어였다는 말은 아니다. 첼리오 칼카니니가 1519년에 수학자인 친구 야콥 지글러에게 보낸 편지에 썼듯이, 라파엘로는 "심지어 최고의 기술자들도 그

분야에서 그와 경쟁할 수 없어 낙담시킨 아주 이례적인 작품들을 고안하고 구체화시킬 수 있는 뛰어난 재능을 소유한 진정한 건축가였다." 그러나 그의 건물들이 거의 남아 있지 않기 때문에 시간이 지나고 역사가 흐르면서 건축가로서의 라파엘로의 명성은 약화되고 말았다.

삶

부계의 "산치오"라는 이름을 딴 화가 조반니 산티의 아들이었던 라파엘로는 1483년 우르비노에서 태어났고 페루지노의 도제생으로 훈련을 받았다. 1500년에 이미 그는 "명장"이라는 별칭을 얻었다. 1503년경에는 시에나에, 그 이듬

오른쪽 :
라파엘로, **아테네 학당, 세부**, 1509–1510년, 로마, 바티칸 궁전.
바사리에 따르면 "교황의 집무실에서 보이는 파르나수스 산의 투시도적 광경"을 디자인한 사람은 바로 브라만테였다고 한다.

위 :
라파엘로, **팔라초 판돌피니**, 1517–1525년, 피렌체

오른쪽 :
라파엘로과 제자들, **마다마 저택의 로지아 내부**, 1518년 설계, 로마.
건축 설계에서부터 장식용 그림에 이르는 모든 것을 포함하는 "패키지"를 후원자들이 구입할 수 있었다는 점에서 라파엘로의 공방은 특별했다.

오른쪽 :
피에트로 페레리오, **로마 보르고 누오보에 세워진, 팔라초 브란코니오 델 라퀼라**, 1655년.
이것은 1518년과 1520년 사이에 지어진 이 궁전의 가장 아름다운 모습이다.

해에는 피렌체에서 명성을 얻게 된 그는 1508년까지 이곳에 머문 후, 같은 해에 바티칸 궁내 아파트의 프레스코화를 그리기 위해 로마로 초빙되었다. 교황 레오 5세(1513-1521년 통치)가 선출되자, 건축일을 할 더 많은 기회를 접하게 되었다. 우선 그는 로마 고대유적들의 보수 책임자로, 그 다음에는 파브리카 디 산 피에트로의 건축가로 임명된 것이다. 그가 죽은 후에는 브라만테가 이 직위를 이어받았다. 사실상 이 자리에 라파엘로를 추천한 장본인이 바로 브라만테였고, 그 후로는 줄리아노 다 상갈로와 프라 지오콘도의 도움을 받았다.

라파엘로는 많은 작품을 설계했고, 로마의 고대유적들을 보수하는 데 필수

지침서로 간주된 책을 발다사르 카스틸리오네와 함께 저술했다. 1516년과 1517년 사이에 교황 레오 5세에게 보낸 편지에서 그는 일종의 건축 통계조사를 하여 모든 고대 건물의 평면과 입면을 기록하자고 제안했다. 그러나 교황보다 1년 앞선 1520년에 사망했기 때문에 라파엘로는 이 프로젝트를 실현할 수 없었다.

작품

파괴되거나 심하게 변경된 라파엘로의 많은 건축 작품들 중에는 로마의 산텔리지오 델리 오레피치 교회가 있다. 이 건물은 1601년에 붕괴된 후 플라미니오 폰치오에 의해 완전히 다시 지어졌다.

교황 레오 5세의 예술고문이었던 지오반 바티스타 브란코니오 델라퀼라를 위해 라파엘로가 설계한 궁의 모든 흔적이 17세기 중반에 베르니니가 성 베드로 성당의 콜로네이드를 세우고 난 후에 사라졌으며 이 작품의 도면 자료들만 남아 있을 뿐이다.

비록 원래 평면에서 어느 정도 수정된 채 지어지긴 했지만 라파엘로는 피렌체의 팔라초 판돌피니를 설계하기도 했다. 로마에서 라파엘로의 가장 유력한 후원자는 여전히 교황 레오 5세였으며, 그는 바티칸의 로지아와 빌라 마다마의 설계와 건설, 장식을 라파엘로에게 의뢰했다.

아래 :
라파엘로, **로지아**,
1516-1519년,
로마, 바티칸 궁전

오른쪽 :
마르텐 반 헴스케르크, **성 베드로 광장에서 보이는 로지아의 파사드**, 베드로 성당과 바티칸 궁전, 1534-1535년, 베를린 동판화 진열실

미켈란젤로

아래 :
미켈란젤로, 캄피돌리오 광장과 팔라초 데이 콘체르바토리, 1538-1564년, 로마.
미켈란젤로는 이 프로젝트가 모두 완공될 때까지 살지는 못했고, 다만 팔라초 데이 콘체르바토리의 공사 일부만을 감독했을 뿐이다.

위 :
미켈란젤로, 산 로렌초 성당의 신 성구실, 1520년, 피렌체. 이 성구실은 바사리에 의해 꾸며졌다. 그는 미켈란젤로의 원래 평면을 바꾸지 않으려고 노력했다. 비록 미켈란젤로가 필요한 조상들을 모두 조각한 것은 아니었지만 말이다.

오른쪽 :
미켈란젤로, 피렌체 성채의 평면, 1527년, 피렌체, 카사 부오나로티

화가이자 조각가, 건축가였던 미켈란젤로는 역사상 이 세 분야 모두에서 뛰어났던 유일한 예술가다. 바사리는 그를 예술사에서 천재성의 정점을 대표하는 인물로 간주하며 "신이 내린", 견줄 데 없는 존재로 격찬했다. 바사리에 따르면, 결과적으로 어쩔 수 없이 미켈란젤로 이후로는 그의 업적들이 세워놓은 높은 탑에서 "하강하는" 일만이 가능할 정도이다. 그러나 건축뿐만 아니라 회화와 조각에서 미켈란젤로는 적어도 어떤 측면에서 볼 때(1620년대) 의도적이진 않았지만 매너리즘의 발판을 닦아놓았다고 할 수 있다. 이 매너리즘은 쇠퇴기의 양식이라기보다는 성기 르네상스의 전제들이 극단적으로 표현된 건축 사조라고 할 수 있다.

미켈란젤로 건축이 미친 혁신적인 영향을 제대로 파악하기 위해서는 그가 벽에 부여한 가치들을 눈여겨보는 것만으로도 충분하다. 그의 벽은 더 이상 내부와 외부 사이에 놓인 단순한 장벽 같은 요소가 아니라 공간의 경계를 규정하기 위해 고안된 유기적 구조 요소다. 두 가지 사례를 통해 이러한 양상이 잘 드러나 있음을 충분히 알 수 있다. 산 로렌초 성당의 신 성구실 내부에서 미켈란젤로는 구 성구실에서 브루넬레스키가 사용했던 것과 동일한 색채 구성을 적용했지만, 미켈란젤로가 낸 15세기의 그래픽 효과는 배제되어 있다. 만일 문이 벽 사이에 끼워진 채 개폐된다면, 벽은 문을 수용할 수 있도록 조형적인 형상을 가져야 하며, 볼륨감 있는 비례를 이루어야만 했다.

따라서 미켈란젤로는 벽에 뚫린 개구부 개념의 문이 아니라 진정한 문의 체계를 정초한 것이다. 이러한 혁신적

오른쪽 :
미켈란젤로, 산 로렌초
성당(1519년경)의 목재
모형. 피렌체, 카사 부오
나로티

아래 :
미켈란젤로, 율리우스 2세의 무덤, 1547년,
로마, 산 피에트로 인 빈콜리 성당.
이 무덤 프로젝트는 어느 정도 조정되긴 했지만, 조각상
을 만들고 배치한 장본인은 미켈란젤로 자신이었다.

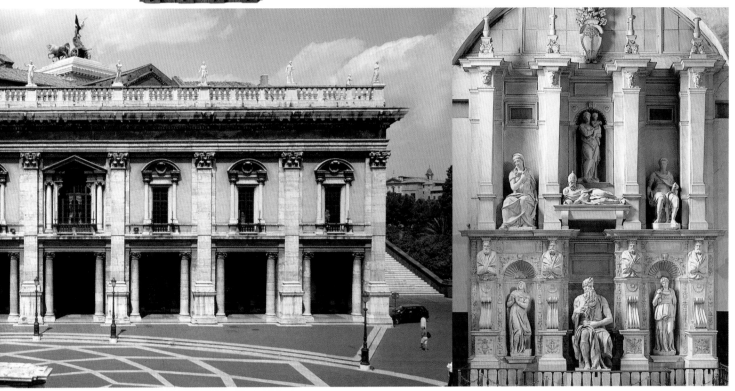

양상은 라우렌치아나 도서관의 현관에서도 나타나 있다. 이곳의 벽은 열람실 방향으로 난 문을 수용하기 위해 마치 "움직이고 있는 듯하다."

삶과 작품

미켈란젤로는 키우시와 카프레세의 토스카나 마을을 통치했던 루도비코 부오나로티의 아들로 1475년에 태어났다. 그의 부친은 그를 문인으로 만들고자 했지만, 얼마 안 있어 이 소년은 예술에 비범한 재능을 보이기 시작했다. 그는 1488년에 기를란다요의 작업실에서 도제생으로 훈련을 받았지만, 이듬해에 산 마르코에 있던 메디치 가의 조각 정원에 자주 드나들기 시작했다. 이곳에서 미켈란젤로는 로렌초 데 메디치의 환심을 샀으며, 그는 미켈란젤로에게 인본주의적 교육을 받을 수 있는 기회

를 제공했다.

1490년대 말에 미켈란젤로는 개인 후원자와 피렌체 공화국 모두로부터 처음으로 중요한 작품을 의뢰받게 된다. 그는 1508년과 1512년 사이에 그 유명한 시스틴 성당의 프레스코화를 그렸고, 그의 건축적 천재성을 확신한 교황 레오 5세는 1518년에 피렌체 산 로렌초 성당의 파사드 설계를 그에게 의뢰한다. 이 파사드는 결국 지어지지 못했지만, 그의 도면과 목재 모형이 남아 있다. 4년 후에 미켈란젤로는 산 로렌초 성당의 신 성구실 현장으로 다시 돌아갔으며, 1524년에는 라우렌치아나 도서관 현장에 재투입된다. 그 후 1529년 그는 신성로마제국의 황제 찰스 5세에 의해 포위당한 피렌체 성벽을 통해 군사 시설 건축가로서의 재능을 발휘할 기회를 얻게 된다.

미켈란젤로가 아주 골치를 앓은 작품은 율리우스 2세의 무덤이었다. 그는 로마와 피렌체를 드나들며 1505년부터 1545년까지 작업을 멈추었다가 진행하곤 했던 것이다. 그가 세워 놓은 모세상이 있는 이 정교한 대리석 모뉴먼트는 원래 계획대로 바티칸이 아니라 결국 로마시대 때 산 피에트로 인 빈콜리 성당에 놓이게 되었다. 애초의 장중한 안에서 어느 정도 축소되어버린 최종 결과물에서는 미켈란젤로의 아주 뛰어난 건축적 감각과 미래의 모범이 될 만한 조각과 건축 사이에 그가 확립해놓은 관련성이 약화되고 말았다. 로마에서 그는 팔라초 델 캄피돌리오와 같은 작품을 설계했으며, 더욱 중요하게도 베드로 성당의 책임 건축가로 임명되었다. 미켈란젤로는 1564년 2월 18일에 사망했다.

아래 :
미켈란젤로,
시스틴 성당의 천장,
세부, 1508-1512년,
로마.
이 방대한 프레스코
화의 그림들은 아주
견고한 채색 건축물
이라고 할 수 있다.

성 베드로 성당

실제로 지어진 것뿐만 아니라 계획안에 그친 것까지 합치면 적어도 바티칸의 베드로 성당에 대한 설계안은 여섯 가지나 되었다. 역사가 카에사리아의 에우세비우스에 따르면 모든 안은 67년에 순교했다고 전해지는 사도의 무덤을 중심으로 구성된다. 이후 이곳에는 박해받던 기독교인들이 처형되던 가이우스와 네로의 원형 경기장이 들어섰다. 고고학적 발굴들이 이러한 주장을 뒷받침해 주고 있다. 즉 성당 지하에는 에디쿨의 파편들이 남아 있는 오늘날의 참회용 소광장에 해당하는 곳이 발견되었고, 이 벽에는 베드로와 그의 순교 유적지임을 나타내는 낙서들이 적혀 있다.

319년과 350년 사이에 지어진 콘스탄티누스 시대의 원래 바실리카는 "낙원"이라고 불린 거대한 포티코를 통해 진입하는 다섯 곳의 네이브로 이루어졌다. 교황 보니파스 3세와 피우스 2세가 감사기도용 로지아를 부가하는 등 변경되거나 보수되긴 했지만, 구조물 자체는 1452년까지 기본적으로 변하지 않고 유지되었다. 이 해에 교황 니콜라스 5세는 베르나르도 로셀리노에게 적어도 부분적으로나마 이 건물의 개축을 의뢰한다. 하지만 교황 율리우스 2세가 선출되기 전까지는 건물이 그렇게 대대적으로 바뀌지는 않았다. 그는 처음으로 교황의 대규모 예배당을 짓는 구상을 내놓았지만, 후에 기존 건물 전체를 다시 짓기로 결정한다.

하나의 개념과 여러 계획안

16세기의 목적은 자명했다. 즉 기독교 세계에서 가장 크고 아름다운 교회를 짓는 것이었다. 그러나 이 목적을 어떻게 이룰 수 있을까? 기존의 바실리카형 평면을 그대로 유지한 채 할 수 있을까? 아니면 건물 전체를 완전히 바꾸어버려야 가능할까? 이 문제와 다른 여러 문제들을 해결하기 위해서 율리우스 2세는 그리스 십자형 평면을 선택한 도나토 브라만테를 고용했다. 브라만테의 안은 새로운 성 베드로 성당을 지상에 세워진 천상의 예루살렘 이미지로 만들려는 명쾌한 상징주의에 기초하고 있다. 실제로 새로운 건물의 평면은 중앙의 큰 십자가와 모서리의 작은 십자가 네 개로 구성된 예루살렘의 십자가, 혹은 디감마에서 영감을 얻은 것이다. 결국 브라만테는 천상의 예루살렘에 존재한다

위 :
도나토 브라만테, 양피지에 그려진 성 베드로 성당의 평면, 1505년, 피렌체 우피치 미술관, 디자인-문헌 컬렉션, inv.no.1A

오른쪽 :
안토니오 다 상갈로 2세, 성 베드로 성당 계획안의 목재 모형, 앱스의 모습, 1520년경, 바티칸, 파브리카 디 산 피에트로

고 믿어진 숫자와 동일한 12개의 입구가 생기도록 계획했다.

그의 설계안은 곧바로 변경되지는 않았지만, 그의 뒤를 이어 책임 건축가가 된 라파엘로는 자신이 설계한 파비아의 성당 배치를 따라 바실리카형 평면을 선호했다. 다른 여러 건축가들도 여러 가지 안을 내놓았다. 이들 중에는 발다사르 페루치와 라파엘로를 도와 같이 일하도록 교황 레오 5세가 선택한 안토니오 다 상갈로 2세가 있다. 상갈로는 중심형의 그리스 십자형 평면과 기존 건물의 부속 부분으로 된 거대한 목재 모형을 만들었다. 미켈란젤로의 안은 브라만테의 안을 반영하고 있지만, 자신만의 양식이 적용되어 있으며 상갈로의 "중재안"을 통해 훨씬 더 정연해졌다. 어쨌든 미켈란젤로가 선택한 개념은 명료했다. 즉 베드로 성당은 중앙에

돔이 올려진 원형 평면으로 구성됨으로써 돌로 만든 천상의 예루살렘을 재현할 수 있어야 했다. 그러나 이 안도 실현되지는 못했다. 보르게세의 교황 바울 5세가 카를로 마데르노에게 미켈란젤로가 설계하고 이미 일부 지어지고 있던 구조물을 변경하여 라틴 십자형 평면의 교회로 바꾸도록 명령했기 때문이다. 변경한 공식적인 목적은 신도들에게 좀 더 많은 공간을 할애한다는 명목이었다. 이 일, 즉 미켈란젤로의 대작을 어쩔 수 없이 수정해야만 하는 일은 마데르노 평생의 큰 고민거리였다. 마지막으로 베르니니가 1656년과 1667년 사이에 열주랑을 부속시켰다.

왼쪽 :
공중에서 본 성 베드로 성당과 콘칠리아치오네 대로를 향하는 베르니니의 열주랑 모습

위 :
미켈란젤로 외, 성 베드로 성당의 돔, 1547-1589년, 로마. 돔을 건설하는 데 걸린 40년이라는 기간 동안 피로 리고리오에서부터 비뇰라에 이르는 여러 건축가들이 이 작업을 거쳐 갔다. 18세기에 반비텔리는 이 건물을 유지하는 데 전념했다. 그는 작업을 수월하게 하기 위해 목재 모형을 만들도록 했다.

왼쪽 :
17세기 드로잉에 나타난 성 베드로 성당과 베르니니의 열주랑의 원래 계획안 모습. 입구 위에 세 번째 날개가 디자인되어 있다.

올메크, 톨테크, 아즈텍, 마야, 잉카 문명

유럽과 남아메리카나 중앙아메리카 제국들이 처음으로 접촉한 시기는 스페인 정복자들이 당시에 발견된 땅을 침략하던 16세기였다. 어쩌면 이러한 접촉이 강압적이며 폭력적인 방식으로 이루어졌기 때문에 먼 훗날까지도 유럽인들은 이 제국들을 고유한 문명국으로 인정하지 못했던 것 같다. 오해와 잔인성으로 일그러진 이들에 대한 관심은 주로 정치적이고 경제적인 차원에 머물러 있었고, 이국적인 것에 대한 호기심 그 이상을 벗어나지 못했다. 그 이전과 이후의 아시아 문화들과 달리, 아메리카 문명들은 유럽 세계의 예술과 건축에 거의 영향을 주지 못했거나 전혀 영향을 끼치지 못했다.

올메크인들과 테오티우아칸

올메크인들은 메소아메리카 문명을 발생시킨 사람들로 간주된다. 이 명칭은 이들이 거주하던 "고무나무의 땅"을 뜻하는 올멘에서 유래되었다. 이 민족이 개발하고 11세기부터 15세기까지 멕시코 일대에서 유행하던 틀라츠틀리라는 게임이 고무공을 가지고 하는 경기였다는 점은 우연한 일이 아니다. 적어도 기원전 12세기 이후부터 발전해나간 올메크 문명은 기원전 6세기와 5세기에 번성했다. 그러나 기원전 400년이 되자 종교 중심지 라 벤타는 황폐화되고 올메크 문명도 붕괴되었다.

테오티우아칸(신의 탄생지)은 콜럼버스 이전의 메소아메리카 문명들 가운데 세워진 최초의 도시이며, 기원전 100년경에 발생하여 적어도 이어지는 7세기 동안 중앙멕시코 일대를 지배했다. 도시의 중심은 대표 사원 일대와 시장으로 이루어지며, 거대한 태양 피라미드를 중심으로 펼쳐진다.

톨테크 문명

톨테크 문명은 테오티우아칸이 멸망하고 난 후인 약 900년부터 서기 12세기 중반까지 중앙멕시코 일대를 지배했다. 수도는 툴라였으며, 민족 명칭도 이 도시명을 따르고 있다. 전하는 바에 따르면 톨테크의 왕 케찰코아틀은 툴라에서 달아난 뒤 신비로운 털에 감싸인 뱀의

아래 :
케찰코아틀 신전의 큰 돌로 된 뱀 장식 프리즈 세부, 8세기, 멕시코, 테오티우아칸

위 :
펠로타 경기장, 멕시코, 유카탄 주, 치첸이차. 깃털 달린 뱀에게 바쳐진 이 경기장은 치첸이차의 대규모 의례 유적지에서 발견되었다. 공이 던져지기 시작한 이곳은 우주를 표상하며, 이 경기는 빛과 어둠의 싸움을 상징한다.

왼쪽 :
16세기 판화에 묘사된 테노크티틀란 평면. 작은 섬 위에 지어진 이 도시는 우이칠로포츠틀리 신전("잠자리", 아즈텍의 보호신)을 중심으로 펼쳐져 있다. 이 신전은 현재 멕시코시티 성당이 위치한 곳에 세워졌다.

위 :
치첸이차의 경기장에 있는 깃털 달린 꼬인 뱀 모양 석재 고리, 멕시코, 유카탄 주. 톨테크 문화에서 유래한 깃털 달린 뱀인 케찰코아틀은 유카탄에서는 쿠쿨칸으로 알려져 있다.

모습으로 돌아왔다고 하며, 아즈텍인들과 마야인들로부터 창조신으로 숭배되었다고 한다. 1156년에 치치멕 족에 의해 툴라가 파괴되자 아즈텍인들이 본격적으로 침략해오기 시작했다.

아즈텍 문명

오늘날 멕시코시티에 해당하는 아즈텍 문명의 수도 테노크티틀란은 1370년에 세워졌으며, 테오티우아칸 남쪽의 호수 섬에 위치했다. 이 도시의 흔적은 전혀 남아 있지 않지만, 1521년에 이곳을 정복한 에르난 코르테스가 남긴 기록은 도시와 관련된 몇 가지 단서들을 제공해 준다. 아즈텍 건축 유적도 거의 남아 있지 않다. Xampala의 전쟁의 신을 모신 사원은 톨테크 문명의 사원과 유사한 유형이다.

마야 문명

마야인들은 방대한 지역을 다스렸던 사람들이며, 이들의 문화는 톨테크 문명의 요소와 섞여 있었다. 마야 문명은 약 기원전 2000년부터 우르수아가 마야의 마지막 도시를 정복한 서기 1697년까지의 3천 년이 넘는 기간 동안 지속되었다. 마야의 도시들은 신앙의 중심지 역할을 하던 피라미드를 기준으로 배치되었다. 이곳에는 성직자들을 위한 공간과 사람들이 모일 수 있는 광장, 펠로타 경기를 할 수 있는 운동장이 있었다.

잉카 문명

잉카제국은 수도 쿠스코를 세워 서기 1100년경부터 발전하기 시작했다. 제국은 15세기에 빠르게 성장해갔으며, 16세기 중반에 내전과 스페인의 침략으로 붕괴되었다. 잉카의 고고학 유적지 중에서 가장 흥미로운 곳은 고원지대에 세워진 장엄한 건축적 사례인 페루의 마추픽추이다.

아래:
마야-톨테크 예술, 전사의 신전, 12세기, 멕시코, 유카탄 주, 치첸이차.
이 단형 피라미드 유형(사각 지주가 있는 포티코를 통해 진입되고 상부에 사각형 단이 있는 유형)은 툴라에 있는 유적에서 영향을 받은 것이다.

위:
마추픽추 유적의 모습, 13세기-15세기, 페루, 쿠스코.
해발 2,000m 이상의 고지에 세워진 이 정주지는 산등성이를 통과하는 길을 통해 쿠스코와 연결된다. 경사지에 만들어진 각 단들은 경작할 수 있는 땅을 늘리기 위해 만들어진 것이다.

오른쪽:
쿠스코의 16세기 모습.
가장 유명한 이 잉카 도시(12세기-13세기)는 아나나(상 쿠스코)와 우린(하 쿠스코)이라는 두 지역으로 나누어졌다. 그 중앙에는 태양 신전이 세워졌다. 모든 거리는 두 곳의 주 광장으로 연결되어 있었다.

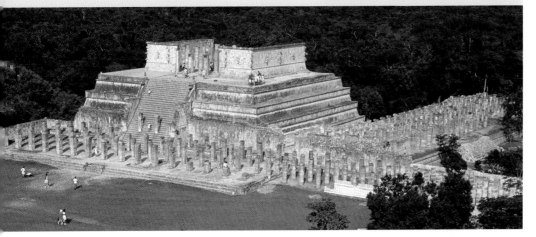

안드레아 팔라디오

인, 미국인들은 그의 작품을 고대의 고전보다 더 진정한 고전으로 인식했다.

팔라디오는 성기 르네상스의 위대한 건축가 중 한 명이며, 양식적 정의의 맥락에서 볼 때 매너리즘에 속하는 건축가이기도 하다. 그는 로마로 여러 번 답사 여행(1541년, 1545년, 1547년, 1549년)을 다니면서 얻은 지식을 기반으로 형성된 고전 건축으로부터 영감을 얻었다. 팔라디오는 1570년 출간된 후 크게 영향을 미친 『건축사서』에 자신이 관찰한 것들을 기록해놓았다.

자신이 설계한 프로젝트와 함께 이 책에는 훌륭한 삽화가 수록되어 있으며, 로마의 많은 모뉴먼트들을 자세하게 분석한 자료도 실려 있다. 팔라디오뿐만 아니라 세바스티아노 세를리오와 같은 당대의 건축가들을 연구함으로써

그는 음가의 기본단위에 기초한 비례를 재발견했다. 그러나 이러한 주장은 팔라디오가 고전 건축을 맹목적으로 모방했다는 의미는 결코 아니다.

팔라디오는 고향 베네토 지방의 아름다운 예술을 기반으로 하여 고대의 건축언어를 재생시켰지만(그리고 바로 이러한 측면에서 그의 건축에서 매너리즘적인 요인이 발견되는 것이다), 효과적인 방식을 통해 고대의 양식을 뛰어넘어 자신만의 양식을 창조해냈다. 팔라디오 양식으로 알려진 건축적 현상이 무엇인지 잘 설명해주고 있는 것이 바로 이러한 독창성이다. 이 사조는 건축가 자신의 뛰어난 자질이 발휘된 것으로 이해할 수 있으며, 영국인들과 독일

삶

안드레아 디 피에트로 델라 곤돌라는 1508년 파도바의 서민층 집에서 태어났고, 겨우 13세에 석공의 견습생으로 일했다. 16세 되던 1524년에 그는 비첸차로 건너가 이 도시의 "건설축, 석수, 석공협회"에 가입했다. 이때부터 그는 일손이 많이 필요한 공방에 고용되곤 했으며, 30세 즈음에 수장이 되었다. 그러나 비첸차의 가장 저명한 지식인이었던 지안지오르지오 트리시노에 고용되어 일하게 되는 운명이 그를 기다리고 있었다. 이때 그는 삶의 전환기를 맞이하게 된다. 백작은 그의 문화적 교육 배경을 알고 나서는 그에게 고전적 어조가 풍기는 팔라디오라는 이름을 부여했으며, 그를 일종의 특별고문으로 만들기 위해 그가 건축과 기술교육을 받을 수

아래와 오른쪽 :
안드레아 팔라디오, **바실리카의 모습,** 1549-1617년, 이탈리아 비첸차. 난간은 건물의 솔리드와 하늘의 거대한 보이드를 시각적으로 연결하고 있다. 미켈란젤로 역시 팔라초 데이 콘체르바토리를 설계하면서 사용한 이 방식은 매너리즘에서 영향을 받은 것임에 분명하다.

오른쪽 :
안드레아 팔라디오, **팔라초 키에리카티,** 1550-1557년, 이탈리아 비첸차. 팔라디오가 설계한 몇 안 되는 도시형 팔라초 중에 한 곳인 이 건물은 실제로 건설되면서 설계변경이 이루어지지 않은 드문 사례이기도 하다. 이 건물에서 사용된 자이언트 오더는 극적인 효과를 자아내고 있다.

있도록 했다.

파도바의 알비제 코르나로 집안과 접촉하고, 세를리오의 저서를 접하고, 로마로 자주 여행을 다님으로써 팔라디오는 심도 있고 폭넓은 교육을 받게 되었다. 처음 로마를 여행할 때는 트리시노 공작과 함께 했다. 로마에서 팔라디오는 당대의 건축에 매료되기도 했다. 이러한 점은 그가 그린 브라만테의 템피에토 스케치에 잘 드러나 있다. 미켈란젤로와 함께 그는 처음으로 자이언트 오더를 활용했으며, 이 오더는 바로크 시대에 널리 유행하게 되었다. 라틴문학에도 관심을 가지고 있었던 팔라디오는 카이사르의 『회고록』을 출판하기도 했다. 팔라디오는 72세의 나이로 트레비소에서 사망했다.

작품

그가 처음으로 의뢰받은 지명도 있는 작품은 소위 비첸차 바실리카라는 건물

이었다. 즉 이 도시의 팔라초 델라 라지오네의 외관을 개조하는 작업이었다. 알베르티가 리미니의 템피오 마라데스티아노에서 했던 것처럼, 팔라디오는 기존 건물을 보호하기 위해 보석상자와 같은 덧붙여진 벽을 설계했다. 그가 선호한 장식 디자인은 촘촘하게 연속되며 반복되어 장중하면서도 율동적인 리듬을 만들어내는 세를리아나였다. 팔라디오는 지방 귀족들의 저택과 궁전을 전문적으로 설계했으며, 르네상스의 가장 아름다운 극장 중 하나인 비첸차의 올림픽 극장을 설계하기도 했다. 1570년에 그는 베네치아의 책임 건축가로 지명되어, 그가 남긴 유일한 종교 건물 두 채인 산 조르조 마조레 교회와 레덴토레 교회를 설계했다. 이 건물들을 설계하면서 그는 로마에 있는 판테온의 파사드로부터 영감을 얻었다.

위 :
안드레아 팔라디오,
레덴토레 교회의 모습,
1577–1592년, 베네치아

오른쪽 :
안드레아 팔라디오,
레덴토레 교회의 오른쪽 측면 모습, 1577–1592년, 베네치아

맨 위 :
이오니아식 프로나오스가 있는 빌라 포스카리의 파사드, 1588년, 베네치아 말콘텐타 디 미라

위 :
안드레아 팔라디오,
스폴레토 인근의 클리툼누스 신전 연구 스케치, 1560년경, 비첸차 시립박물관

잔 로렌초 베르니니

화가이자, 조각가, 건축가, 아마추어 극작가였던 잔 로렌초 베르니니는 바로크 양식의 특징인 고전주의와 조화, 균형 개념을 잘 드러내주었다. 바로크 운동이 그렇게 복잡한 양상으로 전개되지 않고, 여러 예술 분야의 노력을 통해 촉발되었다면, 베르니니는 어쩌면 바로크의 "창시자"로 불리게 되었을 것이다. 한 가지 확실한 점은 미켈란젤로(때때로 베르니니는 미켈란젤로와 비교되기도 한다)만큼이나 권위 있게 조각과 건축 분야를 총괄했던 베르니니는 처음으로 건축을 보편적인 차원으로 인식한 사람이었다. 즉 그는 일상과 관련된 모든 것을 디자인하고 만들어내는 일(몇 세기 뒤에 거론된 "스푼에서 도시에 이르기까지"라는 개념)을 모두 포괄하는 분야로 건축을 정의한 것이다. 따라서

건축가이자 천재적 예술가인 베르니니가 운영하는 공방에서는 가구, 극장의 장치들, 축제용 무대장치들, 마차, 분수, 기념비적인 조각품 그리고 도시 전체가 디자인되었다. 바로크 양식이 형성되는 데 한몫을 했던 것은 작은 것에서부터 큰 것으로, 사소한 것에서부터 중요한 것으로 자연스럽게 연속되는 이러한 전이적 양상이었음에 분명하다. 이러한 양식에서 시보리움(천개)은 발다키노(제단의 닫집)가 되고, 분수는 테이블 위의 중심 장식과 유사한 것이 된다.

삶과 작품

예술의 아이이자 후기 매너리즘 조각가 피에트로 베르니니의 큰아들이었던 잔 로렌초는 1598년 12월 7일에 나폴리에서 태어났다. 그는 부친 밑에서 훈련을 받았다. 그의 부친은 산타 마리아 마조레의 바울 5세 예배당에서 일하기 위해 로마로 건너간 후 인맥을 동원해 이 어린 예술가를 아르피노의 공방에 등록시키고 바티칸 내 아파트에서 일할 수 있

게 해주었다. 이 현장에서 베르니니는 미켈란젤로와 라파엘로의 걸작들을 연구할 수 있게 되었다. 그의 부친은 시피오네 보르게세와 같은 최고위층 성직자들과도 친분을 유지하고 있었다. 시피오네 보르게세는 잔 로렌초의 최초 후견인이 되어 예술사에 길이 남을 프로젝트들을 그에게 의뢰한다. 베르니니는 성 베드로 성당의 천개를 설계한 후 이어서 처음으로 단일 프로젝트들을 맡게 된다. 이 프로젝트들은 발다키노의 경우와 여러 가지 면에서 유사했다. 베르니니가 세운 최초의 건물은 로마의 산타 비비아나 교회다. 그 자신이 손수 작업한 부분 중 하나는 높은 제단용의 조상이었다. 이 작품은 17세기 내내 그리고 18세기까지 하나의 모델로 작용했다. 창조적인 천재성 덕분에 베르니니는 전 영역의 예술을 충분히 소화할 수 있었기 때문에, 단 하나의 프로젝트에도 그의 건축가이자 조각가, 화가로서의 재능이 잘 드러나 있다. 자신만의 다재다능함을 통해서 그는 벨 콤포스토 bel

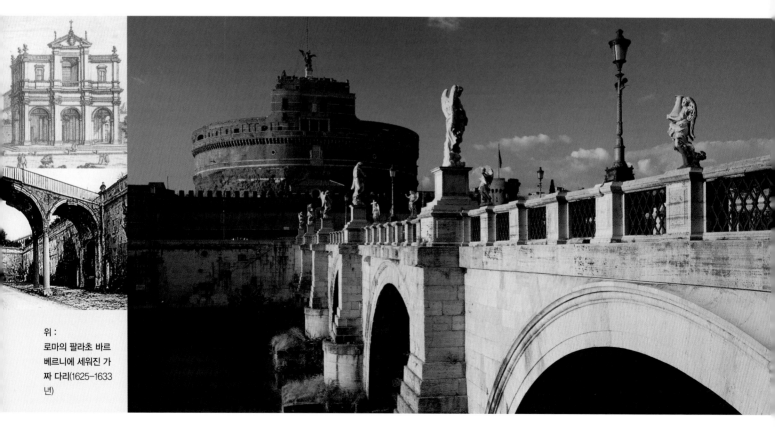

위 :
로마의 팔라초 바르베르니에 세워진 가짜 다리(1625-1633년)

composto 이론을 발전시켜나갔다. 이 이론에 따르면 모든 예술 분야가 동일한 위상을 띠며 하나의 작품을 완성해내게 된다. 이 개념을 제대로 이해하기 위해서는 성 베드로 성당의 내부, 특히 거대한 트랜셉트 공간을 살펴보기만 하면 된다. 이곳의 건축 볼륨과 회화적인 다채색 대리석, 부조들, 조상들은 장엄한 전체를 이루며 하나로 통합되어 있다.

베르니니는 교묘한 재주와 기발한 것을 애호하여, 도시를 마치 디자인된 거대한 무대 장치처럼 다룰 정도였다. 이러한 성향은 산탄젤로 다리에 잘 나타나 있다. 그의 가장 뛰어난 걸작품들에는 입구 위에 세번째 날개 부분이 있는 베드로 성당의 열주랑과 지어지지는 않았지만 프랑스 건축에 큰 영향을 준 루브르 박물관 계획안이 있다. 거론할 만한 또 다른 작품으로는 모두 로마에 세워진 팔라초 몬테치토리오와 산탄드레아 알 퀴리날레 성당이 있다. 베르니니는 1680년에 사망했다.

잔 로렌초 베르니니, **다뉴브 강**, 4대 강의 분수 디테일, 1650년, 로마, 나보나 광장.
작품 공모전에서 뽑히기 위해 베르니니는 분수 형태의 은빛 중앙 장식물을 만들어 냈다. 이것은 교황 이노센트 10세의 형수였던 도나 올림피아 마이달치니에서 헌정되었다.

왼쪽 :
산탄젤로 성으로 이어지는 산탄젤로 다리의 단면 모습, 로마.
베르니니와 그의 제자가 이 유명한 다리에서 행한 작업은 두 곳의 아케이드를 부속시켜놓고, 기존의 임시 장식들을 영구적인 구조로 바꾸는 일의 하나로 열 명의 천사상을 조각하는 것이었다.

아래 :
잔 로첸초 베르니니, 프랑스 왕세자의 출생을 축하하기 위한 불꽃놀이 장치, 1662년, D. 바리에르의 판화, 로마 국립 미술연구소

오른쪽 :
잔 로렌초 베르니니, 코르나로 성당 혹은 성녀 테레사 다빌라, 예배당, 1647-1651년, 로마, 산타 마리아 델라 비토리아

위 :
잔 로렌초 베르니니 외, 성 베드로 성당 트랜셉트(1634-1638년)의 앱스 쪽을 향한 모습과 발다키노(1624-1633년)의 모습, 로마, 성 베드로 성당.
베르니니는 성 베드로 성당에 어울리는 기념비적 규모의 닫집을 만들기 위해 일반적인 닫집에서 영감을 얻었다.

프란체스코 보로미니

보로미니는 바로크 양식의 또 다른 대표적인 사상과 가장 공공연하게 모방되는 개념을 대표하는 건축가이다. 베르니니와 처음에는 친구이자 협력자로 이후에는 경쟁자였던 보로미니는 대담한 천재성을 발휘하고 건축적인 기이함을 여실히 드러내며 고전주의의 엄숙함에 반기를 들었다. 바로크 자체의 감성이 느껴지는 이러한 양상은 종종 자연법칙 자체에 도전하는 듯해 보이기도 한다. 산 이보 알라 사피엔차 성당의 돔 외관과 조개껍질의 연속되는 나선 모양이 유사하다는 점에서도 잘 알 수 있듯이, 보로미니가 만들어 낸 작품의 놀랍도록 빼어난 아름다움은 그 자신의 상상력과 경험에서 우러난 것이다. 그는 자연이 만들어낼 수 있는 예측할 수 없이 기이하면서도 조화로운 변종들에 매료되었

다. 이러한 접근방식은 사실 17세기의 분더캄머 전통에서 전형적으로 나타난 방식이다. 이것은 동물과 야채, 광물 세계의 가장 진기하고 기괴한 것들을 전시하는 컬렉션이 배치된 일종의 박물관이라 할 수 있다. 그러나 그가 영감을 끌어온 원천은 자연적인 영역에 그치지 않았다. 그는 문화와 상징세계의 방대한 지식으로부터도 영감을 얻었다. 이 모든 것들은 하나로 융합되어 건축사에서 그를 비할 데 없는 인물로 만들었다.

삶과 작품

1599년 스위스 티치노 주의 비소네에서 태어난 프란체스코 보로미니는 베르니니처럼 예술적 재능을 지닌 아이였다. 그의 부친 잔 도메니코 카스텔리는 비스콘티가에 소속된 수공간 조성 전문기

술자였고, 모친 아나스타시아 가르보는 유복한 건축 장인 집안 출신이었다. 겨우 9세에 프란체스코는 도제생으로 밀라노에 보내졌다. 이 도시에서 1613년과 1615년 사이에 그는 젊은이들에게 큰 영향을 끼치고 있던 우르비노 출신의 수학자 무치오 오디의 수업에 참여했다. 베드로 성당의 건설현장에서 일하던 그의 사촌 레오네 가르보가 1621년에 다치자, 프란체스코가 그의 뒤를 잇게 되었다. 2년 후 그는 책임 건축가 카를로 마데르노의 제1 조수였던 필리포 브레치올리의 자리를 맡게 된다. 결국 그는 이전에 발다키노와 팔라초 바르베리니 공사에 참여하게 해준 삼촌과 같이 일하게 된 것이다.

보로미니가 독자적으로 처음 맡은 프로젝트는 로마의 산 카를로 알레 콰트로 폰타네 성당 이다. 그는 이곳의 내부와 회랑, 맨발의 성삼위일체 수도회의 수도원을 설계했다. 그는 4년 동안 이 프로젝트를 진행하면서 동시에 오라토리아 데이 필리피니 공사도 의뢰받았

프란체스코 보로미니, **산 카를로 알레 콰트로 폰다네 성당의 돔 내부**, 로마.
십자형과 오각형 장식 모티브는 산타 콘스탄차 성당 의 카타콤에서 영향을 받았다.

프란체스코 보로미니, **라테라노의 산 지오반니 성당 네이브**, 1646-1649년, 로마.
보로미니는 조적식 천장을 설계했지만, 이것은 지어지지 않았다. 대신에 다니엘레 다 볼테라가 설계한 것으로 추정되는 목재 천장이 현재 남아 있다.

다. 보로미니의 방식은 전반적인 개념을 규정하고 이에 따라 작업을 진행해 나가던 베르니니의 방식과는 아주 달랐다. 이와는 달리 보로미니는 모든 디테일에 세심한 주의를 기울였다. 베르니니가 무너진 베드로 성당의 종탑을 설계한 후 신랄한 비판을 받을 때, 보로미니는 교황청에서 의뢰한 라테라노의 산 지오반니 성당과 산타네세 성당을 맡았다. 또한 콜레지오 디 프로파간다 공사를 수주했을 때, 그는 베르니니가 지었던 모든 것을 허물면서 가학적인 즐거움을 맛보기도 했다. 베르니니는 이 건물이 있던 가로의 모퉁이에 살고 있었기 때문에 허물어지는 장면을 목격하고야 말았다. 마치 운명의 장난에라도 이끌린 듯, 보로미니의 마지막 작품은 30여 년 전에 일했던 산 카를리노 성당의 파사드였다. 이 작업을 마치고 나서, 보로미니는 깊은 침체기에 빠졌고, 하인의 무례한 대우를 받았으며, 1667년에 자살했다.

아래 :
보로미니가 설계한 로마 산타네세 성당(1653-1655년)의 파사드 드로잉.
보로미니가 건축주 카밀로 팜필리와 의견 불일치로 건설현장에서 쫓겨났기 때문에 이 프로젝트는 카를로 라이날디에게 넘겨졌다. 그러나 후에 라이날디조차도 해고되었다. 결국 이 작업을 완성시킨 장본인은 베르니니였다. 이로 인해 보로미니는 자존심에 심한 타격을 받았고 심지어 깊은 좌절감에 빠지기도 했다.

왼쪽 :
프란체스코 보로미니, 산 이보 알레 사피엔차 성당의 나선형 돔, 1642-1660년.
이 돔은 트리톤 소라껍질 모양을 연상시킨다. 이것은 트리톤과 같은 신화의 인물을 상징하는 부키나로 알려져 있다.

아래 :
철학의 형상,
출처 : 체사레 리파의 『이코놀로지아』(1618년대 본). 리파에 따르면 "그 옷은 가볍고 얇은 실로 짜여지고, … 이 긴 옷의 가장자리는 그리스어 Pi, 상단부는 T, 한 문자와 다른 한 문자 사이에는 스케일을 이루는 특정한 단계가 있다. 이 단계는 가장 낮고 미천한 문자에서부터 가장 고원한 문자로 전개된다 (1603년 본)".
이 이미지는 산 이보의 지붕에 사용된 도상학적 원천과 동일하다. 특히 랜턴 아래쪽의 층이 진여러 단이 그러하다.

위 :
프란체스코 보로미니, 산 이보 알레 사피엔차 성당, 1642-1660년, 로마.
베르니니는 보로미니가 이 일을 해내지 못하길 바라면서 보로미니를 위해 이 작업을 수주해주었다. 비록 교회에 할애된 공간은 협소하고 지아코모 델라 포르타가 지은 중정에서만 보이도록 제한되었지만, 최종 결과는 하나의 걸작품이 되었다.

베르사유 궁전

근대 유럽에서 권력의 사치스러운 부가 잘 드러나 있는 곳을 꼽는다면, 그곳은 바로 베르사유 궁전일 것이다. 파리에서 남서쪽으로 20km 떨어진 베르사유 시는 17세기 중반에 왕실의 저택을 중심으로 성장했다. 최초의 건물은 루이 13세(1601-1643년)의 명령에 따라 세워졌다. 그는 주변의 삼림지대에 매혹되어 1624년 이곳에 사냥막사를 지은 것이다. 10년 후에 이 사냥막사는 샤토로 바뀌었고, 웅장한 새 건물의 중심을 차지하여 프랑스 왕실의 상징이 된 이곳은 17세기 말 이전에 완공되었다.

베르사유 궁전의 역사

베르사유 궁전의 여러 건물들은 루이 14세(1638-1715년)라는 인물을 중심으로 배치된다. 즉 절대권력과 왕권을 표상하는 구성을 보여준다. 5세에 왕좌에 오른 루이 14세는 1661년 마자린 추기경이 죽은 후에야 실질적인 지배권력을 지니게 된다. 절대권위를 강조한 그의 의지, 즉 베르사유의 개념은 "짐이 곧 국가이다L' État c'est moi"라는 그의 유명한 말에 잘 드러나 있다. 왕권의 위상을 뚜렷이 하기 위해 그는 자신을 태양에 비교했다. 이 태양을 중심으로 세계가 움직이니, 그는 그야말로 "태양왕"으로 불리게 되었다. 루이 14세는 정치를 자신의 개성이 표출된 것으로 간주했으며, 비밀 국무회의와 내각을 구성하는 대신들의 지지를 받으며 자신의 권력을 직접 행사했다. 루이 14세 정부는 국가 재정을 조절하고 군대를 재편성하는 정책을 폈다. 그의 군대는 너무도 위계적이어서 아직도 역사가들은 1600년대를 "태양왕의 세기"라고 지적한다. 막대한 비용 때문에 아무리 재정을 악화시키는

오른쪽 :
대리석 마당의 모습, 1634년, 베르사유 궁전

아래 :
공중에서 본 왕궁의 모습, 일드프랑스 주, 이블린, 베르사유 궁전

오른쪽 :
피에르 파텔, **베르사유 궁전**, 세부, 1668년경, 베르사유 궁전, 베르사유 미술관.
이 조감도는 루이 13세가 세운 원래의 샤토를 꾸미고 증축하기 위해 루이 14세 때 이루어진 첫 번째 공사 후에 궁전의 모습이 어떠했는지 보여주고 있다.

위 :
루이 르 보와 망사르, 장식된 대형 연못에서 보이는 왕궁의 서쪽 파사드, 1679-1684년, 베르사유 궁전

여러 문제가 발생하더라도 이러한 절대 왕권은 최고의 아름다움이 표현된 시나리오가 필요했다. 게다가 샤토와 베르사유 정원은 왕실 일에서 한숨 돌리게 하고 국정을 잠시 멀리할 수 있는 이상적인 장소였다.

건축가

두 명의 건축가가 베르사유 궁전의 확장공사를 맡았다. 한 명은 1661년 사망할 때까지 이 현장에서 일했던 루이 르 보(1612-1670년)이며 다른 한 명은 1690년 이 작업을 완성시킨 쥘 아르두엥 망사르(1646-1708년)였다. 르 보는 루이 14세 양식을 만든 사람으로 알려져 있다. 아주 실리적인 사람이었던 그는 빼어난 왕궁을 만들어낸 화가, 실내 장식가, 조각가, 정원사 집단을 지휘 감독했다. 특히 르 보는 정원쪽 파사드를 맡아 작업했다. 보기 드물게 웅장한 느낌을 풍기며 설계된 이 파사드는 훗날 망사르에 의해 변경되고 확장된다. 파리의 저명한 건축가 프랑수아 망사르(1598-1666년)의 증손자인 망사르는 르 보의 학교에서 교육을 받았다.

왕궁의 화려함

베르사유 궁전은 놀랄 만한 감탄을 자아낸다. 우선 방문객들은 망사르가 설계한 마구간으로 둘러싸인 넓은 연병장에 놀라움을 금치 못한다. 군주와 대신들이 사용하는 건물들이 측면에 배치된 두 곳의 마당(황실 중정)이 이곳에서부터 루이 13세 때부터 있던 궁전의 기존 중심으로 이어진다. 배면에 마련된 새로운 파사드의 중심 요소는 르 보에 의해 설계되었으며, 전체 길이가 580m까지 연장된 두 동의 긴 건물은 망사르에 의해 설계되었다. 내부 공간은 화려한 아름다움으로 돋보이는 반면, 잘 정돈된 정원은 여러 연못, 분수, 작은 숲들로 매혹적인 느낌을 자아낸다.

왼쪽 :
르 브랭, 거울의 방, 1678-1684년, 베르사유 궁전.
루이 14세 양식을 만들어낸 직접적인 계기가 되었던 이 걸작의, 번쩍이는 방의 길이는 73m에 달하며, 17개의 창으로 빛이 들어오고, 이 빛은 각 창문 앞쪽에 놓인 거울에 반사된다.

아래 :
망사르와 로베르 드 코트, 성 루이 성당, 1698-1710년, 베르사유 궁전

왼쪽 :
망사르와 로베르 드 코트, 그랑 트리아농, 1687년, 베르사유 궁전.
희고 분홍빛 나는 이 대리석 건물은 유명한 앙드레 르 노트르(1613-1700년)가 계획한 정원으로 둘러싸여 있다. 왕이 여름에 저녁식사용 식당으로 사용한 이오니아 주두가 있는 페리스타일의 방은 망사르의 처남이었던 로베르 드 코트(1656-1735년)에 의해 설계되었다. 망사르로부터 그는 최초의 왕실 건축가라는 직위를 물려받았다.

타지마할

건물은 여러 가지 다양한 목적에 따라 지어질 수 있다. 즉 건물은 정치적, 경제적 목적과 방어용이나 공공오락을 위해 지어질 수 있고, 거주의 장소나 기도의 장소로서 세워질 수 있다. 그러나 인도 아그라의 타지마할을 세운 무굴제국의 황제는 이러한 목적과는 아주 다른 의도로 이 건물을 세웠다. 즉 타지마할은 사랑을 기념하기 위해 세워진 것이다. 이 건물은 타지마할(궁전의 왕관)로 알려진 샤 자한의 왕비 아르주만드 바누 베굼의 무덤이다. 사랑에 깊이 빠진 나머지 황제는 하루 종일 아리따운 왕비를 찬미하며 그녀의 우아함과 아름다움에 매혹되었다. 14년 동안의 약혼 기간을 거친 후에 이들은 1612년 4월 12일에 결혼했다. 이 해에 공식적으로는

무굴제국의 쿠람 왕자였던 샤 자한은 황제가 되었다. 황제가 험난한 군대 행군에 참여할 때조차도 이들 남편과 아내는 결코 떨어져 지내지 않았다. 그녀는 이때에도 왕실 식구들과 함께 남편을 따라갔다. 13명의 아이들을 무사히 낳은 후에 그녀는 왕궁에서 아주 멀리 떨어진 데칸고원에서 마지막 아이를 낳고 사망했다. 그 아이는 자라서 아름다운 가우하라라 베굼이 되었다. 아르주만드는 1631년 6월 17일에 사망했고, 그 원인 중 하나는 남편의 마지막 군대 행군을 따라다니며 너무 무리했기 때문임에 분명하다. 이로써 역사상 가장 우화 같은 사랑 이야기가 막을 내린 것이다. 비록 샤 자한은 두 번 더 결혼을 했지만, 결코 아내를 잃은 슬픔에서 벗어나지 못했다.

부인을 기리고 그녀를 영원히 기억하겠다고 맹세하기 위해 샤 자한은 더없이 장엄한 무덤을 짓기로 결심했고, 한때 아르주만드 자신이 품었던 건물

구상으로부터 영감을 얻었다. 그녀는 수공간과 분수가 있는 화려한 정원으로 둘러싸이고, 상감으로 꾸며진 돌과 정교한 부조가 풍부한 흰 대리석으로 지어진 멋진 왕궁을 가지고 싶다는 꿈을 남편에게 이야기했었다. 깊은 슬픔에 잠겨 있던 샤 자한은 그녀에 대한 사랑을 보여주는 마지막 일로 그녀의 꿈을 실현시켜주기로 결심한 것이다.

건물

흰 마크라나 대리석으로만 지어진 타지마할의 가장 놀라운 면모는 풍부한 장식이다. 이슬람 문화권에서 전형적으로 사용되는 코란의 어구들이 식물과 꽃에서 따온 굽이치는 장식 무늬와 조합되어 있다. 이 무늬들 중 일부는 양식화된 형태로 상감되어 있고, 일부는 자연스러운 모양 그대로 얕게 조각되어 있다. 정원과 모스크를 둘러싼 거대한 석조담(거의 육백만 평방미터에 달하는 면적)으로 에워싸인 타지마할은 마치 신

오른쪽:
위쪽에서 내려다본 타지마할, 1632-1654년, 인도, 우타르프라데시 주, 아그라

위:
왕과 왕비의 무덤이 있는 타지마할의 내부, 1632-1654년, 인도, 우타르프라데시 주, 아그라

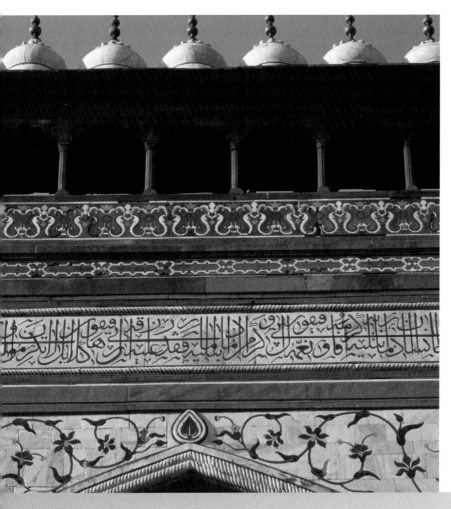

록의 틀에 박힌 빛나는 보석(이 건물은 "인도의 보석"으로 알려져 있다)처럼 보인다. 전체 배치에 생기를 불어 넣어주는 정원과 수공간, 분수는 영묘로 진입하는 일종의 가로를 형성해내고 있다. 그러나 웅장하고 화려함에도 불구하고 이 건물은 단순하다. 이 건물은 약 7m 높이의 정방형 기단 위에 세워져 있고, 모서리 쪽에 위치한 41m의 미나레트 네 개가 건물의 시각적 프레임 역할을 하고 있다. 사각형 평면과 모서리가 예리한 빗각을 이루는 건물 본체 위에는 직경이 20m에 달하는 양파 모양의 돔이 올려져 있다. 건물 내부에서는 레이스 모양으로 구멍이 뚫린 대리석 마감이 두 통치자의 무덤을 에워싸고 있다.

샤 자한은 타지마할 건너편에 검은 대리석으로 자신을 위해 똑같은 무덤을 세우고 싶어했지만, 이 계획을 실현시킬 기회도 얻지 못한 채 1658년에 사망했다.

왼쪽 :
타지마할 파사드의 세부, 1632–1654년, 인도, 우타르프라데시 주, 아그라.
장식 무늬는 코란의 비문과 다색채 대리석과 준보석에 상감으로 박아넣은 꽃 모티브를 기본으로 하고 있다.

아래 :
정원 쪽에서 본 타지마할, 1632–1654년, 인도, 우타르프라데시 주, 아그라

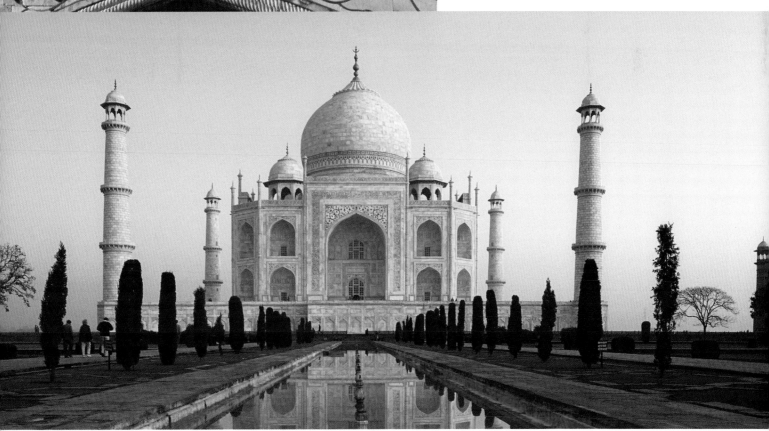

크리스토퍼 렌

크리스토퍼 렌의 이력은 서양 건축사에서 가장 특이한 경우 중 하나다. 과학자로서 훌륭한 경력을 뒤로하고(그는 옥스퍼드대학의 천문학 교수였다) 렌은 17세기 영국의 가장 중요한 건축가가 되었다. 어쩌면 그는 17세기뿐만 아니라 영국에서 가장 중요한 건축가일지도 모른다. 이니고 존스(1573-1652년)와 함께 그는 영국에 고전주의 어휘를 심어 놓은 최초의 건축가 중 한 명이었다. 그러나 존스가 팔라디오 건축을 통해 고전주의 양식을 이해한 반면, 렌은 베르니니를 모범으로 삼았다. 1665년 파리에 머물 당시 그는 다음과 같이 지적했다. "찰스 대수도원장은 내게 베르니니를 알게 해 주었다 … 베르니니의 루브

르 궁 계획안은 내 삶을 뒤바꾸어 놓을 것이다." 렌은 건축을 열렬히 찬미하는 사람이었다. 이러한 애정을 기반으로 아마추어 건축가로서의 훈련을 받았지만 그는 천재적인 재능을 지니고 있었다.

삶

프로테스탄트 목사의 아들이었던 크리스토퍼 렌은 1632년 윌트셔 주 이스트노일에서 태어났다. 당대의 최고 지성인들(시인 존 드라이든, 철학자 존 로크는 웨스트민스터 사원 부속학교의 동급생들이었다)과 함께 교육을 받은 렌은 정밀과학을 열성적으로 탐구하여 겨우 17세라는 나이에 옥스퍼드대학에서 학사학위를 받았다. 그는 21세에 석사학위를 받았으며, 25세에 런던의 프리셈 칼리지의 천문학 교수가 되었다. 30세가 되기도 전에 그는 옥스퍼드대학의 천문학 교수로 임명되기도 했다. 기하학 분야에서 영국의 일인자 중 한 명으

로 인정받은 그는 왕립협회의 창립 회원이었다. 영광스럽고 모범적인 길을 밟아간 그의 이력은 진정한 과학자가 거쳐가는 이력의 전형적 사례였다.

건축에 대한 그의 열정은 다른 행로를 밝게 했을지도 모른다. 비록 렌에게 건물을 설계하는 일이 거의 취미에 가까운 것이었지만, 그의 삶과 역사적 위상은 영국사에서 가장 비극적인 사건 중 하나인 1666년의 런던 대화재 때문에 바뀌게 된다. 렌이 건축에 대해 열정어린 관심을 가지고 있다는 점을 알게 된 찰스 2세는 그의 도움을 구하게 된다. 렌은 도시재건을 위한 계획을 내놓게 되고 왕은 그 계획안을 승인한다. 아마추어 건축가가 영연방의 교구 교회인 새로운 성 폴 성당을 포함한 52채의 교회를 설계하게 된 것이다. 이 건물은 렌의 대표적 작품이 되었다. 그는 1723년 91세의 나이로 사망했다.

크리스토퍼 렌, **월브룩에 세워진 성 스테판 성당의 내부.** 1672-1679년, 런던

위 :
크리스토퍼 렌,
쉘도니언 극장,
1663-1669년, 영국,
옥스퍼드.
이 극장은 1,500명
의 관객을 수용할 수
있도록 계획되었다.

아래 :
크리스토퍼 렌, **왕립 해
군병원**, 1695년,
런던, 그리니치.
건물 뒤쪽으로 이니고 존
스가 설계한 여왕 관저가
양쪽으로 떨어져 있는 이
건물들의 시각적 연결고
리 역할을 하고 있다. 각
건물 상부에는 높은 돔이
올려져 있다.

작품

렌이 처음으로 작업한 프로젝트는 로마
의 마르첼루스 극장에서 영감을 받은
옥스퍼드의 쉘도니언 극장이었다. 그의
설계안에는 고전주의와 고고학에 대한
이 신진건축가의 관심이 잘 드러나 있
다. 런던 재건 당시 설계되고 그 후 몇
세기 뒤에 허물어진 교회들 중 대부분
은 실제 공사 때의 상황이 거의 고려되
지 않은, 정해진 배치를 반복하며 중앙
집중식 평면으로 되어 있다. 아직도 남
아 있는 이 교회들 중 주목할 만한 것은
월브룩의 성 스테판 성당(1672-1679년)
이다. 성 폴 성당의 돔을 연상시키는 돔
을 지닌 성 스테판 성당은 조화로움과
균형미가 돋보이는 걸작으로 평가된다.
내부에는 16개의 거대한 코린트식 기둥
들이 중앙집중식 평면의 돌출된 코니스
를 지탱하고 있다.

런던 대성당

1666년의 화재로 소실된 구 성 폴 성당
을 대신하여 렌은 바로크 양식에 가까운
커다란 목재 모형을 선보였다. 이 안은
화재 직후에 이니고 존스가 제시한 설계
안과는 아주 달랐다. 이니고 존스가 설
계한 파사드에는 여전히 15세기의 영향
이 남아 있었던 것이다. 렌이 제시한 최
종안에서(성당이라고 하기에는 너무 획
기적이라고 판단한 목사는 그가 처음 제
시한 안을 승인하지 않았다), 건물의 대
체적인 구성방식은 복합적인 중앙집중
형 평면에서부터 돔이 올려진 중앙 부분
에 트랜셉트가 배치된 바실리카형 평면
으로 바뀌었다. 돔 자체는 원래 평면 상
태에서 근본적으로는 거의 변하지 않았
다. 성 베드로 성당의 돔을 본딴 성 폴
성당의 돔은 100m 높이에 이른다.

아래 :
크리스토퍼 렌,
성 폴 성당,
1675-1710년, 런던.
파사드에는 쌍을 이
룬 코린트식 기둥의
이중 레지스터가 나
타나 있다. 원래의 설
계안에 있었던 종탑
은 나중에 지어졌다.

J.B. 노이만

요한 발타사르 노이만은 독일의 대표적인 바로크 건축가다. 그는 주로 프란코니아 지방에서 활동했으며, 다른 무엇보다도 뷔르츠부르크의 주교관과 연관된 일을 했다. 이곳에서 그는 지암바티스타 티에폴로나 그의 아들과 같은 특별한 협력자들을 접할 호기를 맞게 된다.

18세기 독일에서 바로크 정신을 집대성한 그의 독보적인 업적을 기리며 당시 사람들은 노이만을 "건축가 중에 건축가"라며 추앙했다.

삶

가난한 옷감 상인의 아들인 요한 발타사르는 보헤미아 지방의 에겐(오늘날의 헤프, 체코 공화국)에서 1687년에 태어났다. 그는 뷔르츠부르크의 대포공장에서 처음 일을 시작했다. 프란코니아의 주교관할 공국의 도읍지였던 이곳에서 그는 영주 겸 주교가 이끄는 포병대에 입대했다.

1717년과 1718년 사이에 그는 건축 공부를 위해 파리와 밀라노를 포함한 여러 곳을 여행했다. 그의 재능은 곧 영주 겸 주교인 프란츠 폰 쉔브룬의 눈에 띄게 되었으며, 그는 처음으로 노이만을 군의 건축가로 고용했다. 1719년이 되자 노이만은 뷔르츠부르크 왕실의 책임 건설감독으로 임명되었다. 거의 평생 동안 이 직책을 맡아 일하면서도 그는 남부 프란코니아의 이 소도시 이외의 지역에서도 그 재능을 발휘할 기회를 얻게 된다. 도로를 계획하고 카푸치너카세에 있던 자택을 포함한 여러 주택들을 건설하는 일을 그가 맡았다는 점에서도 알 수 있듯이, 도시환경의 범위가 협소했던 이 소도시에서 그는 건축의 모든 분야에 걸쳐 자신의 재능을 발휘할 수 있었다. 따라서 노이만은 도시의 호화저택을 설계한 건축가일뿐만 아니라 18세기 초 건축술의 모든 측면을 다루어냈던 건축가이기도 했다. 그는 1753년에 사망했다.

작품

노이만이 심혈을 기울여 작업하고, 그에게 명성을 안겨준 주된 작업은 주교관이었다. 유럽의 다른 지역과 마찬가

지로 독일은 프랑스에 지어지고 있던 화려한 저택들과 베르니니나 보로미니와 같은 거장들의 건축적 업적들에 매료되어 있었다.

이 왕궁은 노이만이 파리로 초대되어 로코코의 거장들인 로베르 드 코트와 제르맹 보프랑의 조언을 들을 수 있게 해준 중요한 프로젝트였다. 이런 후에 요한 디엔첸호퍼의 공사 감독하에 요한 루카스 폰 힐데브란트와 여러 사람들의 도움을 받게 된다. 2층의 기념비적인 계단이 (너무 육중하고 볼품없어 보인다는 이유로) 제거되는 변경사항이 있긴 했지만, 처음으로 승인을 받은 설계개념은 그 자신이 제시한 안을 따른 것이었다.

최종안에서 건물은 중앙 공간을 중심으로 네 곳의 중정이 둘러싸도록 배치되었다. 중정으로 개방된 측면은 베르사유 궁전의 경우처럼 일종의 원근법적 배경을 이루고 있는 정원쪽 측면과 상당히 달랐다.

왕궁의 장엄함은 거대한 홀과 구조뿐만이 아니라 풍부한 장식의 아름다움에서도 느껴진다. 화려한 공간의 사례에는 카이저잘(황제의 방)이 있다. 이곳에 마련된 티에폴로의 장식은 건축과 최상의 조화를 이루고 있다.

그러나 노이만은 슈투트가르트와 카를스루에의 왕궁을 포함한 공공건물만을 세운 것이 아니라, 밤베르크 근처의 14성인(피어첸하일리겐, 1743-1772년) 교회와 같은 종교 건물도 다루었다. 이 교회에서는 보로미니의 영향이 한눈에 드러난다.

왼쪽:
J. B. 노이만 외, **주교관의 정원쪽 파사드**, 1719-1744년, 독일 프랑코니아 남부, 뷔르츠베르크

위:
J. B. 노이만 외, **지암바티스타 티에폴로의 프레스코화가 있는 주교관의 카이저잘**, 1719-1753년, 독일 프랑코니아 남부, 뷔르츠베르크. 티에폴로가 1751년과 1753년 사이에 그린 프레스코화는 프레데릭 바르바로사에 대한 이야기와 브르고뉴 왕국의 베아트리체와의 결혼에 관한 이야기를 표현하고 있다.

왼쪽:
J. B. 노이만 외, **주교관의 중정쪽 파사드**, 1719-1744년, 독일 프랑코니아 남부, 뷔르츠베르크

J. B. 노이만 외, **지암바티스타 티에폴로의 프레스코화가 있는 주교관의 대형 계단**, 1719-1753년, 독일 프랑코니아 남부, 뷔르츠베르크.
이 기념비적인 계단의 구조는 스스로 힘을 받는 교차 볼트에 의해 지지된다.

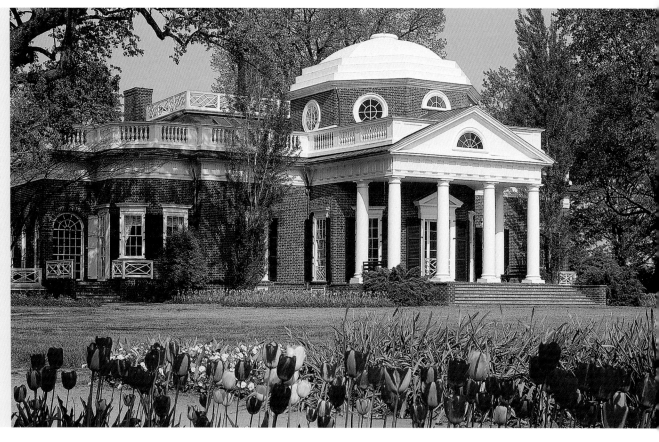

토마스 제퍼슨, 몬티첼로에 있는 제퍼슨 주택, 1769–1775년과 1796–1809년, 버지니아 주, 샬러츠빌. 원래는 팔라디오풍의 주택 모델에 따라 설계된 몬티첼로의 이 주택은 파리에서 대사로 오랫동안 머문 후 돌아온 제퍼슨 본인에 의해 개조되었다. 프랑스의 새로운 건축 양식에 영향을 받은 이 미래의 미국 대통령은 평면을 확장하여 건물에 좀 더 기념비적인 양상을 부여하려 했다. 그는 식품용 엘리베이터나 접이식 침대와 같은 혁신적인 장치들을 많이 선보였다.

토마스 제퍼슨

1801년 3월 4일 국회에서 공식 취임연설을 한 후 미국의 3대 대통령 토마스 제퍼슨은 저녁식사를 하러 호텔로 돌아왔다. 그가 식당으로 들어갔을 때, 누군가가 귀빈석을 내주기 위해 일어섰지만, 제퍼슨은 자신이 늘 앉던 자리에 앉았다. 이 당시에 부상하고 있던 이 나라의 인구는 이미 4백만 명이 넘었고, 그 면적은 거의 백만평방킬로미터에 달했다. 사실상 이 나라는 거대한 주권국가에 이르렀다. 정치 지도자로서 제퍼슨은 겸손하면서도 강인한 정치가 킨키나투스를 연상시킨다. 그가 지향했던 이상향은 그리스와 로마였으며, 혹은 적어도 역사서들에 조명된 이 위대한 문명의 이상화된 이미지였다. 게다가 버지니아의 지주로서 제퍼슨은 땅에 큰

애착을 가지고 있었으며, 물밀듯이 밀려오는 산업화의 위력과 인간의 존엄성(노예를 소유하고 있었던 그의 상황과 상반된 이념)에 위협을 가하는 그 어떤 것에라도 반감을 나타냈다. 제퍼슨의 확고한 열망은 그리스 페리클레스 시대와 로마 공화정 시대의 민주주의 정신을 회복하는 것이었다. 이 열망은 미국의 정치적 선전구호들과 법령들에 그대로 반영되었다. 사실상 "대통령 선거"라는 명칭은 정확히 로마의 콘술 데지그나투스consul designatus에 해당하며, 상원제도는 고전의 모델(이에 반해 하원은 영국의 전통을 그대로 따르고 있다)로부터 직접 영향을 받은 것이다. 로마의 상원처럼 실제로 미국의 상원은 교양 있는 지주들로 구성된 엘리트들의 의회였다. 이들은 국민에 의해 직접 선출되지 않고 여러 주의회로부터 지명되었다. 앞선 관행에 따라, 채택된 양식 이외의 다른 어떤 건축적 대안도 고려될 여지가 없었을 것이다. 이 양식은 팔

라디오주의라는 필터를 통해서도 잘 드러난 신고전주의이다. 제퍼슨의 협력자이자 워싱턴에 세워진 공공건물의 총책임 건축가로 임명된 벤자민 라트로브(1764–1820년)는 다음과 같이 적고 있다. "나는 열렬한 그리스 애호가다 … 내 취미의 규준들은 그리스 건축을 지향하고 있다 … 미국의 숲에서 그리스 시대는 다시 되살아날 수 있다." 애호하는 양식에 대한 이러한 지적의 이면에는 정교하게 규정된 정치적 이상이 담겨 있다.

삶과 작품

아들에게 막대한 부동산을 물려준 버지니아 출신의 부유한 지주를 아버지로 둔 토마스 제퍼슨은 1743년 샤드웰에서 태어났다. 이곳은 현재 알버마일 카운티다. 학식이 풍부했던 그는 법학자이자 경제학자, 박물학자, 교육자였을 뿐만 아니라 재능 있는 건축가이기도 했다. 그가 처음으로 손을 댄 작품은 몬티

아래 :
벤자민 라트로브가
1814년 화재 이전에
설계한 워싱턴 DC의
국회의사당 드로잉

오른쪽 :
공중에서 본 국회의사당
의 모습, 토마스 월터에
의해 1865년에 완공, 워
싱턴 DC

첼로라 불리는 자택이었다. 이 건물은
부친이 물려준 땅의 그림 같은 언덕에
세워졌다.

평면은 로버트 모리스의 저서 『Sele-
ct Architecture』에서 가져온 것이었다.
이 책은 팔라디오의 영어본을 기준으로
교정되고 레오니에 의해 편집되었다
(1721년). 몬티첼로의 모델이 팔라디오
의 로톤다임을 알아차리기는 어렵지 않
다. 이 건물은 식민지풍의 단순성과 자
연스러움에 대응되는 정교한 건축 양식
을 미국에 심어주는 중대한 역할을 했
다. 제퍼슨이 건축가로서 거둔 또 다른
업적에는 그가 설립한 버지니아대학의
구 건물들과 리치몬드의 주의회 의사당
건물이 있다. 조지 워싱턴의 국무장관
으로서 제퍼슨은 컬럼비아 지역의 도시
계획 지침을 마련했고, 대통령으로서는
라트로브에게 새로운 국회의사당의 설
계를 의뢰했다. 제퍼슨은 1826년 7월 4
일에 사망했다.

에티엔 루이 블레와
클로드 니콜라 르두

그 이전의 어떤 시대에도 그렇게 분명하게 드러난 적이 없는 신고전주의 건축의 또 다른 양상은 건축적 전통에서 선례를 찾아보기 힘든 형태를 실험한 점이다. 이러한 맥락에서 볼 때 신고전주의의 기반이 된 계몽주의 철학은 기존의 예술운동이 지향하던 원리와의 단절을 가져왔다. 로코코의 과도한 장식에 대항하며 이 새로운 양식은 자연법칙과 이성에 근거하며 발전했다. 독일의 안톤 라파엘 멩스와 요한 요하임 빙켈만이 18세기 중반부터 규정해낸 이론들에서 고대 그리스의 이상은 완벽한 미의 모델로 간주되었다. 합리성은 미에 다가갈 수 있는 유일하게 타당한 방

위 :
에티엔 루이 블레,
국립도서관 계획안, 1785
년, 출처: 『건축: 예술론』,
파리 국립도서관

왼쪽과 아래 :
에티엔 루이 블레,
뉴턴 기념관, 1784년, 출처: 『건축: 예술론』, 파리 국립도서관.
이 거대한 중심형 구의 높이는 거의 150m에 달한다.

왼쪽 :
에티엔 루이 블레, 바실리카 계획안, 1786년경, 출처: 『건축: 예술론』, 파리 국립도서관

아래 :
클로드 니콜라 르두,
제염소가 있는 쇼의 이상
도시, 1775–1779년

왼쪽 :
클로드 니콜라 르두, 쇼
의 이상도시에 세워진 그
로토의 문, 1775–1779년,
프랑스, 아르케스낭, 쇼

아래 :
클로드 니콜라 르두,
관리소, 1775–1779
년, 프랑스, 아르케스
낭, 쇼

도로 여겨졌기 때문에, "이성의 여신"이 베푸는 자혜로운 영향권을 벗어난 모델들에 현혹되는 것은 용납되지 않았다. 따라서 한편으론 사물이나 건물의 기능에 관심이 집중되었지만, 이성이 명료한 미의 영역에 이르는 길을 막는 그 어떤 모델도 무용한 것으로 간주되었다. 이것은 미국에서 가장 광범위하게 적용된 정치적 신고전주의와 정반대되는 상황임에 분명했다. 신고전주의의 이 두 번째 양상의 대표적 인물들은 건축가들과 블레나 르두와 같은 건축 이론가들이었다. 이들은 장 달랑베르와 드니 디드로가 이끄는 백과전서파의 일원이었다. 이들의 개혁은 문화재건 운동의 주된 요인 중 하나였으며, 프랑스 대혁명 이전에 등장한 강도 높은 세속주의와는 차별화된 것이었다.

에티엔 루이 블레

블레의 작품들에는 단순한 기하학적 형태로 귀결되는 합리적 접근방식에 그만의 기념비적이며 극적인 양상이 가미되어 있다. 역설적이게도 이러한 양상은 이성의 냉철한 엄격함을 환상적인 시각적 환영으로 바꾸어놓았다. 1728년 파리에서 태어난 블레가 실제로 건물을 거의 짓지 못하고(몇 채 안 되는 그의 작품 중 남아 있는 것에는 1766년에서 1768년 사이에 지어진 파리의 오텔 알렉산드르가 있다), 1953년에 가서야 출간된 저서 『건축 : 예술론Architectre: Essai sur l' Art』에 자신이 설계한 안들을 실어놓은 것은 우연한 일이 아니다. 이 책에서 그는 계몽주의의 전형적인 사상을 표상해내고, 이상적이며 도덕적인 의미를 함축한 단순하면서도 보편적인 형상들에 기초한 합리적 건축을 이론화했다.

실제로 건물을 거의 세우지 못하고 여러 세기 동안 저서도 출판되지 못했지만, 블레는 제자 장 니콜라 루이 뒤랑에서부터 벤자민 라트로브에 이르는 당대의 여러 사람들에게 지대한 영향을 미쳤다.

클로드 니콜라 르두

1736년 도르망쉬르마른에서 태어난 르두는 파리에서 교육을 받았지만, 지오반니 바티스타 피라네시의 환상적 건축에 큰 영향을 받았다. 비록 블레보다는 많은 건물을 지었지만, 그의 가장 훌륭한 작품은 허물어지고 없다. 1773년에 그는 "왕의 건축가architecte du roi"라는 호칭을 받게 된다. 이 직위는 그의 상상력을 더 자극시켰으며, 이것은 그의 이상도시 계획안(1794–1804년)에 잘 드러나 있다. 블레가 구상한 "기하학적" 형식들을 유지했지만, 르두는 지극히 표현적인 건축을 이론화했다. 즉 그의 작품들은 "말하는parlantes" 건축물로 의도되었다. 이 건축물에서는 형태 자체를 통해 그 기능이 표현된다.

자코모 콰렌기

위 :
상트페테르부르크의 겨울 궁전 대규모 홀을 그린 수채화,
19세기 초.
이 수채화는 1780년에 자코모 콰렌기가 설계하여 1837년 화재 이후 바실리 스타소프가 복구한 대규모 홀(또는 니콜라스 홀)의 원래 모습을 잘 보여주고 있는 가치 있는 작품이다.

위 :
오래된 사진에 나타난 상트페테르부르크의 국립은행(1783-1790년) 입구. 이 건물은 "대리석 궁전"으로도 불리며, 현재 레닌 미술관이 들어서 있다.

오른쪽 :
콘스탄틴 우크톰스커의 수채화에 그려진 상트페테르부르크의 "라파엘 로지아"(1783-1792년), 1860년.
1783년 콰렌기가 바티칸 궁의 로지아를 모방한 것으로, 자신이 상트페테르부르크에 설계한 극장 인근에 홀을 만드는 일을 의뢰받는다. 이 프로젝트는 1780년에 시작되었다. 이 해에 크리스토퍼 운터베르거를 위시한 예술가 집단은 캐서린 2세로부터 라파엘로와 그 학파의 회원들이 바티칸 궁에 그린 프레스코화를 그대로 모사하는 일을 의뢰받는다.

자코모 콰렌기가 활동했던 역사적 상황은 1745년에 암살된 표트르 3세의 미망인 캐서린 2세가 다스리던 러시아였다. 산업화되지 않았지만 다른 유럽 국가들에 의해 여전히 막강한 힘을 지닌 나라로 간주되고, 농민계층이 일하던 농지를 바탕으로 경제력을 유지하던 러시아는 표트르 1세(대제)의 개혁정책하에 근대화의 길에 접어들기 시작했다.

남편인 왕을 살해한 음모를 꾸민 장본인으로 의심받았던 캐서린 2세는 왕의 뒤를 이어 계속해서 통치해나갔다. 많은 연인들을 거느렸다고 알려진 활발하고 열정적이며 교양이 넘치는 여성이었던 캐서린 주변은 예술가들, 작가들, 계몽된 지식인들로 넘쳐났다. 모스크바 대학(1755년)과 미술아카데미(1758년)는 그녀가 통치하던 기간에 설립되었다. 이 학교들은 1725년 주도적인 문화시설로 설립된 과학아카데미 주변에 배치되었다. 지적 활동과 문화적 활동을 펼치긴 했지만 다음 세기에 가서야 비로소 그 결실이 맺어지기 시작했을 뿐, 캐서린 대제 치하의 러시아는 여전히 유럽을 모방해야 될 모델로 간주했다. 뛰어난 외국의 예술가들과 지식인들이 왕실로 초대되어 환대를 받았다.

이들 중에는 이탈리아 신고전주의 거장인 자코모 콰렌기가 있었다. 그는 오래된 건물들을 개축하고 새로운 건물들을 세우는 일에서 주도적인 역할을 하면서, 더 웅장하지는 않더라도 파리나 로마와 같은 유럽의 대표적인 수도와 유사한 모습을 상트페테르부르크와 모스크바에 부여했다.

삶과 작품

1744년 베르가모에서 그리 멀지 않은 롬바르디 지방의 발레 이마냐에서 태어난 콰렌기는 화가의 견습생으로 처음 경력을 쌓았다. 겨우 19세에 그는 로마를 여행하고 맹스와 포치 학교에 들어갔다. 이곳에서 그는 신고전주의의 이론적 전제들을 체득했다. 얼마 안 있어 그는 건축으로 관심을 돌렸으며, 로마의 고전 모뉴먼트들에 대해 공부했다. 그는 로마 외의 다른 도시들도 여행했으며, 이 도시들을 다니며 브라만테, 안토니오 다 상갈로 2세, 특히 그의 양식에 큰 영향을 미친 팔라디오의 작품들을 연구했다. 그가 처음으로 의뢰받은 중요한 작품 중 하나는 로마 서쪽에 위치한 수비아코의 산타 스콜라스티카 교회였다. 캐서린 2세 치하의 한 대신이 그를 상트페테르부르크로 초대해 일을 맡겼을 때 그는 삶에서 운명적인 변화를 맞게 된다. 1779년에 콰렌기는 왕실의 고문 건축가가 되었으며, 상트페테르부르크가 새로운 도시환경을 갖추는 데 주도적인 기여를 하게 된다. 처음으

로 손을 댄 프로젝트에서 그는 이탈리
아 건축가 라스트렐리가 설계했던 겨울
궁전의 건축 양식을 바꾸어놓았다. 같
은 맥락으로 그는 팔라디오가 설계한
비첸차의 올림픽 극장에서 영감을 얻어
허미티지 극장을 지었다.

그가 직접 전체적으로 설계한 국립
은행은 다색채 대리석으로 이루어졌음
에도 불구하고 아주 간결해 보이는 장
식을 갖춤으로써 팔라디오의 영향을 반
영하고 있다. 비례와 조화에도 관심을
가지며 콰렌기는 과학아카데미와 여러
저택들을 설계했다. 모스크바에서 그는
베르보로드코 궁과 같은 대규모 프로젝
트를 의뢰받았다. 그는 1817년 상트페
테르부르크에서 사망했다.

주세페 발라디에

이탈리아 신고전주의 건축가 중에서 가장 중요한 발라디에는 주로 교황령에서 일했으며, 이탈리아 건축 양식을 당시의 강대국 반열에 오르도록 만든 장본인으로 평가되고 있다. 그는 교황 피우스 6세(1775–1799년 통치)가 강력히 지원한 16세기의 형태를 단순히 복고시키는 차원을 넘어섰다. 이 형태가 속하는 양식의 대표적인 건축가는 코시모 모렐리(1732–1812년)였다. 발라디에의 대표적인 작품들이 새로운 세기에 속했던 것은 우연이 아니다. 당시의 지배계층이었던 성직자들이나 가톨릭 귀족과 아주 친밀한 관계를 유지했던 발라디에는 신고전주의 원리가 수용되는데 기여했을 뿐 아니라(이 원리가 계몽주의 이념에 기초한 것이라는 의심을 여전히 받긴 했지만 말이다), 프랑스 대혁명의 지지자들이 수용했던 낭만적 고전주의 복고에 아주 민감하게 반응했다. 발라디에는 건축가이자 예술가인 카를로 마르치오니(1702–1786년)의 영향을 받았음에 분명하며, 콰렌기의 혁신적인 양상과 프란체스코 밀리치아의 지침들에도 관심을 기울였다.

삶과 작품

고고학자이자, 건축가, 도시계획가였던 주세페 발라디에는 로마 교황청과 밀접히 관련된 일을 해오던 조각가이자 금세공인, 제련공의 아들로 1762년 로마에서 태어났다. 비록 어떤 교육을 받았

위 :
주세페 발라디에가 복원한 후 오늘날까지 남아 있는 로마의 티투스 개선문

아래 오른쪽 :
주세페 발라디에, 핀치오의 카시나 발라디에, 1810–1818년, 로마

핀치오에서 본 포폴로 광장의 모습, 19세기의 수채화. 2000년 대희년 축제행사 때 복원된 이 광장은 옛날의 아름다움을 회복했다. 발라디에는 1793년 광장을 재정비하는 계획을 단행한다. 우선 그는 이중의 오더를 지니며 긴 열을 이루는 건물들을 구상했지만 1816년에 승인된 최종안은 현재 상태의 광장 모습대로 되었다. 역시 발라디에가 설계한 핀치오 공원은 1810년과 1818년 사이에 조성되었다. 발라디에는 정원을 건축적 요소로 사용하는 데 세심한 관심을 기울였다.

는지는 거의 전해지지 않았지만, 그가 상당히 조숙한 아이였음은 확실하다. 겨우 11세에 그는 로마의 포폴로 광장에 있는 치보 예배당의 부조를 완성하고 서명을 남겼으며, 마찬가지로 로마에서 2년 후에 라우로의 산 살바토레 교회를 복원하는 공모전에 참가하기도 했다. 이후 발라디에는 지롤라모 토마 밑에서 공부했으며, 그는 발라디에에게 수학과 도형 기하학을 가르쳤다. 1781년 발라디에는 성 사도의 왕궁의 건축가라는 이름으로 파브리카 디 산 피에트로 건설팀의 일원이 되었으며, 얼마 안 있어 카를로 마르치오니 밑에서 일했다. 마르치오니가 죽은 지 1년 후 발라디에는 파브리카 디 산 피에트로의 책임 건축가와 고문으로 임명되었다. 이 시기에 그는 중요한 설계 의뢰를 몇 번 받게 된다. 교황 피우스 6세는 그에게 스폴레토 두오모를 복원하는 일과 1781년과 1787년에 발생한 지진으로 심

하게 훼손된 우르비노 두오모를 개축하는 일을 맡겼다. 다재다능함과 독창성 덕분에 발라디에는 아그로 폰티노 습지 매립을 계획하는 일과 로마냐 지방의 지진으로 인한 피해 규모를 조사하는 일도 맡게 되었다. 로마에서 그가 처음으로 한 대표적인 프로젝트는 지오반니 톨로니아 공작의 명령으로 개축된 산 판탈레오 교회였다. 그는 발라디에에게 새로운 파사드를 설계하도록 주문했다. 이 로마 건축가는 곧이어 도시계획의 문제에도 관심을 두며, 우선 플라미니아 가 정비계획을 단행하고, 그 후로 황제 포럼(1811년)을 통과하는 보행로를 계획했다. 로마의 고대유적에 매료된 그는 밀비오 다리(1805년)와 티투스 개선문(1811년)을 복원했다. 1819년 그는 테아트로 발레를 설계했다. 이 건물은 오늘날에도 여전히 제 기능에 맞게 사용되고 있는 우아한 극장이다. 또한 그는 오래된 리페타 항구 근처에 산 로코

교회를 설계하기도 했다. 코린트식 오더로만 된 필라스터가 있는 이 건물의 파사드(1833년)는 팔라디오가 설계한 베네치아의 산 조르조 마조레교회에서 영향을 받았다. 도시적 규모의 일을 진행하면서, 그는 라테아노의 산 지오반니 교회 앞 광장과 인근의 정원을 재정비했다. 그러나 그에게 명성을 안겨다 준 일은 포폴로 광장을 재구성하는 작업이었다. 이 작업은 플라미니아 가를 새롭게 정비하는 일에서 이미 시작된 도시재건사업의 마지막 과정이었다. 포폴로 광장은 원래 사다리꼴 모양이었으며, 발라디에는 우선 이 형태를 그대로 살려야겠다고 생각했다. 그러나 그 옆으로 핀치오 가든이 들어서자 그는 타원 모양으로 공간을 개방하기로 결정한다. 결국 포폴로 광장은 좀 더 복잡하고 분절된, 한층 더 흥미진진한 공간으로 변모하게 되었다.

아래 :
주세페 발라디에, **산 판탈레오의 파사드**, 1806년, 로마. 이 파사드는 피에트로 아우렐리가 스투코로 만든 프리즈에 의해 두 부분의 레지스터로 나누어져 있다. 정교한 팀파눔이 올려져 있는 위쪽에는 블라인드 초승달 모양의 개구부에 큰 창이 나 있다. 아래쪽에는 현관이 있고, 현관에는 두 개의 이오니아 기둥과 양쪽에 팀파눔이 있다. 이 파사드는 매끈한 보사지로 특색을 이루고 있다.

존 내시

클로드 로랭,
진입로가 보이는 델피의 모습, 1650년,
로마, 도리아 팜필리
미술관

예술과 자연의 관계는 예술사와 건축사에서 오랫동안 지속적으로 제기되던 주제였지만, 18세기 영국에서는 픽처레스크라는 장르를 통해 이 주제가 구체적인 양상으로 표현되던 시기가 있었다. 프랑스에서도 로코코 양식의 등장과 함께 발전한 픽처레스크는 자연의 창조적인 생명력을 강조하고 야생적이며 불규칙한 모습에서 아름다움을 발견해내는 양식이다. 이것은 "교화된" 자연이라는 미학 원리, 즉 현실에 존재하는 불협화음들이 말끔히 소거됨으로써, 실제로는 그렇지 않지만 자연스러워 보이는 듯한 원리를 낳았다. 공교롭게도 픽처레스크 원리가 가장 잘 표현된 사례는 18세기와 19세기의 영국 정원 건축에서 발견할 수 있다. 이 양식에 영감을 준 원천은 니콜라스 푸생과 클로드 로랭과 같은 17세기의 대표적인 프랑스 화가들의

작품에서 찾을 수 있다. 이들은 경관에 대한 이 새로운 감각이 발전하는 데 결정적인 역할을 했다. 많은 건축가들이 이 주제에 매료되었다. 이들 중에 주목할 만한 인물들에는 윌리엄 켄트(1685-1748년)와 케이퍼빌리티 브라운으로 더 잘 알려져 있는 그의 친구이자 제자였던 랜슬럿 브라운(1716-1783년)이 있다. 켄트와 브라운은 작은 관목 숲과 완만한 목초지, 작은 호수가 배치된 영국의 랜드스케이프 정원의 창시자로 평가될 수 있다. 존 내시 역시 이와 같은 문화적 기류에 영향을 받았지만, 경관 건축가로만 평가되어서는 안 된다. 왜냐하면 도시계획에서 그가 이룬 성과 또한 독보적인 것이었기 때문이다.

삶과 작품

영국의 건축가이자 도시계획가였던 존 내시는 1752년 런던에서 태어났다. 그는 이곳에서 영국 전역에 널리 퍼진 신 팔라디오 양식의 주도적 인물이었던 로버트 테일러(1714-1788년)의 가르침을 받았다. 젊은 나이에 성공한 그에게 고

무된 내시는 30세가 되기 전에 자신의 사무실을 개설했다. 그러나 얼마 안 있어 파산 위협이 닥쳐오자 이 결정은 잘못된 것이 되고 만다. 내시는 어쩔 수 없이 정원 건축가 험프리 랩턴(1752-1818년)과 동업을 하게 된다. 그와 함께 내시는 1783년에 부유한 중산층과 귀족의 별장을 짓는 작업을 통해 성공적인 동업관계를 일구어냈다. 그의 가장 유명한 작품 중 하나는 브라이턴의 로열 파빌리온이다. 이 건물은 아주 환상적인 무굴제국 양식으로 1818년에 세워졌으며, 마찬가지로 비현실적인 느낌의 중국풍에서 유래된 건축 양상들도 이 양식과 뒤섞여 있다. 이러한 중국풍 양상은 특히 내부 공간에 잘 드러나 있다. 이 프로젝트들이 성공을 거둘 수 있었던 이유는 이국적인 것에 대한 관심이 급속도로 확산되었기 때문이다. 이러한 관심은 대영제국이 급속도로 발전하며 먼 곳까지 그 영토를 확장함으로써 처음에는 상업 분야에서, 곧이어 문화적 차원에서 새로운 접촉이 일어나면서 생긴 현상이었다. 식민지가 점점 늘어감

오른쪽 :
케이퍼빌러티 브라운이 설계한 워릭성과 정원을 공중에서 본 모습, 1750년, 영국 워릭

으로써 따라 서로 다른 예술세계들 사이의 교류가 더 활발해졌다. 비록 방법적인 차원에서는 그리 지향할 만한 교류 과정은 아니었지만 말이다. 서양에 유입될 경우에 이 예술들은 진기한 것으로 여겨져 사람들의 구미를 자극했다. 내시는 훗날 조지 6세로서 영국을 통치하게 된 웨일스의 왕자로부터 런던의 리젠트 공원과 그 인근의 주거지역을 설계하는 일을 의뢰받으면서 획기적인 기회를 맞이하게 된다. 이 프로젝트에서 내시가 주도한 건축사업의 중심 주제였던 픽처레스크가 다시 한 번 대두된다. 18ha가 넘는 지역이 공원과 정원(1838년에 문을 열었다)으로 뒤덮이고, 우아한 테라스형 주거지(연립주택)로 둘러싸이게 되었다. 평면에는 공원에서 버킹엄 궁전으로 이어지는 행렬용 가로가 나 있으며, 이 길을 따라 기념비적인 광장들(피카딜리 광장과 트라팔가 광장)과 영국 수도의 모습을 바꾸어 놓은 신고전주의 양식의 테라스 주택들이 배치되어 있다.

브라이턴의 로열 파빌리온에 있는 중국풍의 복도, 존 내시 설계, 출처: 당시의 수채화

왼쪽:
존 내시, **트롱프뢰유로 그려진 내부**, 1798년, 런던, 사우스게이트, 그로스베너 프라이어리에 지어진 신고전주의 저택의 아침식사용 식당을 설계하면서 내시는 새장 안쪽을 닮은 환상적인 내부 공간을 만들어냈다.

위:
존 내시, **내시 테라스**, 1825년, 런던, 랭엄플레이스, 리젠트 파크. 내시는 특정한 상황에 맞게 변하는 일종의 의복과 같은 건축 양식을 사용했다.

주세페 사코니와 비토리아노 (에마누엘레 2세 기념관)

로마의 베네치아 광장에 있고 주세페 사코니에 의해 설계된 비토리아노라고 불리는 건물만큼이나 신랄한 비판대상이 된 모뉴먼트를 발견하기란 어려울 것이다. 이 건물은 비토리아 에마누엘레 2세에게 바쳐진 모뉴먼트이며 조국의 제단과 무명용사의 묘라고도 알려져 있다. 이러한 비판은 이 건물이 호화로운 공중화장실처럼 보인다고 지적한 저널리스트 지오반니 파피니의 거침없는 평가에 잘 드러나 있다. 위트 넘치는 그 유명한 별칭처럼 이 건물은 거대한 타자기에 비유된다. 실제로 세기 전환기에 생산된 조야한 기계식 타자기구를 떠올려본다면 이 비교가 쉽게 납득될 것이다. 그러나 20세기 초반에 사람들의 취미가 얼마나 빠르게 변했는지를 단적으로 보여주는 것이 바로 이러한 종류의 비판임에는 분명하다. 처음 눈 앞에 펼쳐졌을 때 이 건축물이 준 효과는 고고학적 발굴이 준 효과와 같은 것이었음에 틀림없다. 이 건물이 세워지기 시작한 1885년만 해도 파리는 1874년에 완공된 오페라 극장에서 퍼지는 음악에 흠뻑 젖어 있었다. 따라서 아방가르드는 아니었지만, 비토리아는 당대의 주도적인 양식적 조류를 적어도 완벽히 따른 셈이다. 그러나 이 건축물이 최종적으로 문을 연 1911년에 이르러서는 상황이 아주 달라졌다. 이탈리아는 미래파의 충격을 겪고 있었고, 피카소는 〈아비뇽의 처녀들〉을 그렸고, 유행의 첨단이 된 건축은 아돌프 로스의 건축이었다. 이러한 상황에 비추어보면 1913년 잡지 〈라체르바〉에 실린 파피니의 경멸어린 견해는 충분히 납득될 만한 것이었다.

주세페 사코니

이탈리아 동중부의 마르케 주 몬탈토에서 1854년 태어난 주세페 사코니는 비토리오 에마누엘레 2세 기념관을 위한 공모전에서 우승했다. 이것은 30세의 나이에 건축가로 그가 경력을 쌓을 수 있게 해준 프로젝트였다. 그는 각 계절마다 바꾸어주어야 하고 상황에 따라 변화를 주어야 하는 의복의 일종으로 양식을 간주하던 건축가 세대에 속했었다. 따라서 사코니가 백색을 띤 비토리아노의 고전적 형태에서 벗어나 앗시쿠라치오니 제네랄리보험회사의 본사로

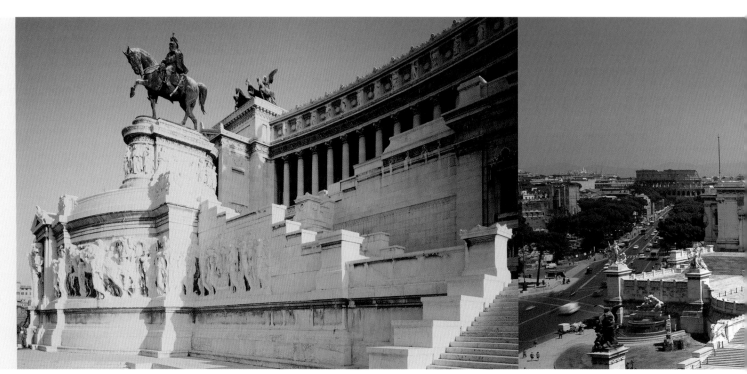

주세페 사코니,
**비토리오 에마누엘레 2세의
기념관**, 1885-1911년, 로마

주세페 사코니, **비토리오 에마누엘레 2세의 기념관**, 1885-1911년, 로마.
이 기념관을 지을 만한 공간을 확보하기 위해, 카를로 폰타나의 산타 리타(1665년) 소성당과 팔라초 바르보의 비리다리움(정원)이 허물어졌다.

사용된 15세기의 팔라초 바르보를 모방하기란 그리 어려운 일이 아니었다. 이것은 어쩔 수 없는 선택이기도 했다. 이 건물이 광장 반대쪽 면에 대칭적인 디자인을 만들어놓았기 때문이다. 이 광장은 오래전부터 있었던 주택지들을 모두 허물어내고 비토리오 에마누엘레 2세 기념관의 대지로 형성된 곳이었다. 이러한 측면에서 사코니는 도시계획가로도 간주될 수 있다. 왜냐하면 새로운 광장과 그럴듯한 배경을 만들어냄으로써 도시 중심부를 새롭게 재정비했기 때문이다. 공모전에서 뽑히고 난 후 그는 지명도 있는 여러 작품 의뢰를 받았다. 이 중에는 판테온의 움베르토 1세 무덤과 그의 마지막 프로젝트인 몬차의 속죄의 예배당이 있다. 그러나 비토리아노에 대한 비난을 받고 좌절하여 그는 1905년 51세의 나이로 자살하고 말았다.

비토리오 에마누엘레 2세 기념관

비토리아노가 나오게 된 상황을 이해하려면, 로마의 정신을 찬미한 구스타프 클림트(오른쪽 그림)의 유명한 초기 작품과 이 건물을 비교해보면 좋을 것이다. 비토리아노에 사용된 빛나는 백색 보티치노 대리석은 고대 로마의 영광을 떠올리기에 가장 적절한 재료로 간주되었을 것이라는 점을 이 그림은 잘 입증해 주는 듯하다. 말을 타고 있는 비토리오 에마누엘레 2세의 청동상 주위로 웅장한 건물이 열주랑으로 된 포티코 뒤로 펼쳐지고 있다. 양쪽 끝에는 사상과 행동을 표상하는 두 곳의 청동 조상군이 서 있다. 이 조상들 아래에는 두 곳의 날개돋친 승리의 여신상이 있다. 계단 양 측면에는 아드리아 해와 티레니아 해의 조상들이 있다. 무명용사의 묘는 이 기념관 앞쪽에 서 있다.

구스타프 클림트, 타오르미나 극장, 부르크 극장의 천장에 그려진 장식화, 1886-1888년, 오스트리아, 빈.
배경의 흰 대리석 건물은 비토리아노와 양식적으로 아주 유사한 유형의 건물이다. 대리석과 브론즈의 조합 또한 당시의 취미를 그대로 따른 것이다.

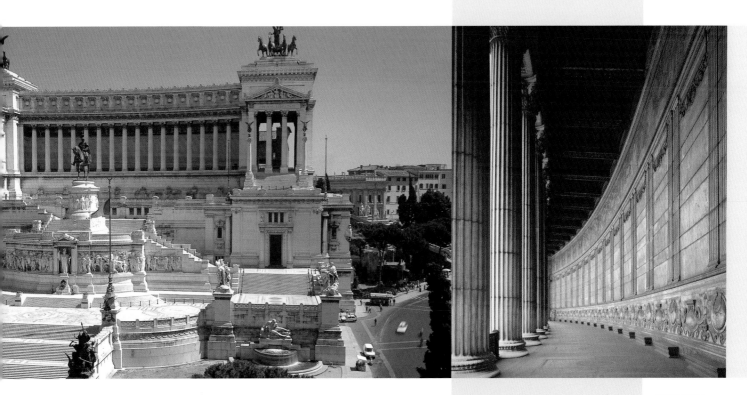

주세페 사코니, **비토리오 에마누엘레 2세 기념관의 포티코 내부**, 1885-1911년, 로마

외젠 엠마누엘 비올레르뒤크

아래 :
생트 샤펠 성당의 내부,
1840년 복원,
파리

아래 :
마들렌느 성당의 파사드,
1840년 복원, 프랑스, 부
르고뉴, 베즐레

비올레르뒤크의 건축 프로젝트와 저서들은 19세기에 고딕 양식이 복고되는 데 한몫을 했다. 그는 의류, 보석, 생활용품에서부터 실내디자인, 건축에 이르는 고딕 양식의 여러 형태와 표현방식들을 연구했다. 게다가 나사렛당이나 라파엘 전파와 같은 당시의 화가 집단들은 중세시대에 대해 새롭게 관심을 가지게 되었으며, 더 나아가 고딕복고는 19세기 문화 전반에 걸쳐 주도적인 흐름으로 등장하게 된다. 비올레르뒤크의 문화적 활동은 예술사, 중세 기념비 복원사업, 건축이라는 서로 다른 세 분야에 걸쳐 이루어졌다. 그러나 그의 작품과 교육들이 차세대에 미친 영향을 고려해 보아야지만 그의 중요성을 제대로 파악할 수 있을 것이다. 그의 고딕 건축 원리들은 피상적으로는 그의 미학과 공통된 양상을 드러내지 않은 이들에게 큰 영향을 미쳤다. 이들은 빅토르 오르타(1861–1947년)와 안토니 가우디(1852–1926년)에서부터 프랭크 로이드 라이트(1869–1959년)와 르 코르뷔지에(1887–1965년)에 이른다. 이들은 모두 여러 가지 차원에서 비올레르뒤크의 사상으로부터 도움을 받았다.

삶과 작품

부유한 가문의 자손이자 고위 공직자의 아들이었던 외젠 엠마누엘 비올레르뒤크는 1814년 1월 21일 파리에서 태어났다. 유명한 예술사가이자 화가 에티엔 장 들레클뤼즈(1782–1863년)의 손자였던 그는 진보적이며 개화된 프랑스의 문화적 분위기를 집안에서 한껏 느끼며 자랐다. 건축가 자크 위베(1783–1852년)와 에쉴 르클레르(1785–1853년)의 도제생으로 한동안 있은 후에 그는 건

축 공부를 마치는 일환으로 프랑스와 이탈리아 전역을 여행하기 시작했다. 드로잉 솜씨가 뛰어나 1834년 살롱에서 주목을 받았지만, 에콜 데 보자르의 고전적 교육방침에 대해 학창시절부터 크게 반감을 품고 있었기 때문에 그는 아카데미와 관련된 경력을 쌓는 것을 포기하고 중세의 건축과 고고학에 관심을 집중하고 19세기 낭만주의 교의들을 따랐다. 당시에 역사유적 검사관이었던 메리메(1803–1870년)가 12세기부터 있었던 대표적인 중세시대 성당들 중 한 곳인 베즐레의 생트 마들렌느 성당을 복원하는 일을 26세밖에 안 된 그에게 의뢰함으로써 그는 건축 이력상에 획기적인 전환점을 맞게 된다. 이 일이 있은

왼쪽 :
외젠 엠마누엘 비올레르뒤크, **노트르담 성당의 서쪽 탑** 정상에 있는 가고일, 1844-1864년경, 파리.
비올레르뒤크는 파리의 이 성당을 대대적으로 복원하는 작업의 일환으로 이 세로홈통(가고일)을 고딕복고 양식으로 디자인했다.

아래 :
노트르담 성당의 모습, 1844년 복원, 파리

후에 파리의 생트 샤펠 성당과 같은 중요한 모뉴먼트들을 복원하는 일들을 맡게 된다. 그는 장 밥티스트 랏수(1807-1857년)와 협력하여 1840년에 이 성당의 복원작업을 시작했다. 얼마 안 있어 비올레르뒤크는 프랑스에서 가장 저명한 중세문화 전문가가 되었으며, 1844년에 프랑스의 가장 유명한 성당인 파리의 노트르담 성당(1163-1320년)을 복원하는 일을 맡게 된다. 이 성당은 그즈음에 역사에 길이 남을 빅토르 위고의 소설 『노트르담의 꼽추(1833년)』의 배경이 되기도 했다. 그러나 이 프랑스 건축가가 행한 가장 벅찬 복원작업은 프랑스 남부의 카르카손 성벽을 복원하는 일이었다. 이 일은 1849년에 시작되

었으며, 같은 해에 그는 아미앵 성당도 복원했다. 비올레르뒤크는 많은 지침서들에 자신의 방대한 건축적 지식들을 기록하고자 했다. 이것은 중세예술에 대한 가장 훌륭한 연구들로(특히 『프랑스 중세 건축 사전Dictionnaire raisonné de L' architecture française』, 1854-1868년) 오랫동안 평가되고 있다. 그러나 그당시에 많은 고전주의자들은 그의 미학적 신념들에 적대감을 나타냈으며, 결국 그는 에콜 데 보자르에서 맡고 있던 예술사 교수직을 1864년에 사임해야만 했다. 그는 1879년 스위스 로잔에서 사망했다.

아래 :
찰스 베리와 아우구스투스 웰
비 노스모어 퓨진, **국회의사당**,
1839-1888년, 런던

영국 국회의사당

19세기 중엽에 고전주의를 거부하고 오히려 빠르게 확산된 고딕복고와 같은 색다른 양식들을 선택하게 되면 어느 정도 난관에 봉착하기도 했다. 특히 이러한 양상은 비올레르뒤크의 경력에 잘 드러나 있다. 그는 고전주의자들의 반대로 에콜 데 보자르의 예술사 교수직을 그만두어야 했던 것이다. 이러한 적대감이 생긴 원인은 반감을 품은 사람들의 고전 양식에 대한 오래된 신념 때문이다. 즉 네오고딕 양식을 무조건 수용하는 것은 그리스 로마 문화가 서양 문명을 대표하는 유일한 문화라는 오랫동안 보편적으로 인정되어 오던 신념을 결정적으로 저버리는 것과 마찬가지였

다. 게다가 고전 양식을 수용한다는 것은 고대 로마제국이라는 전 지중해 지역에 걸쳐 유일한 제국을 낳은 유럽의 라틴적 뿌리를 따른다는 것을 의미한다. 이 제국은 다양한 형태의(프랑스, 독일, 합스부르크, 나폴레옹 1세 등) 신성로마제국을 낳았던 것이다. 따라서 고딕 양식을 선택한다는 것은 비록 그리 적절한 명칭은 아니지만 "각 지역 고유의 양식"이라고 불릴 만한 것을 수용한다는 의미이며, 특정한 국가의 어휘와 상황을 표상한다는 것이다. 따라서 런던에 세울 영국의 국회의사당에는 고딕 양식을 선택하는 것이 가장 당연해 보였을 것이다. 이러한 경우에 고딕복

고 양식은 고유한 뿌리를 가진 이 나라의 긍지를 강조함으로써 중요한 정치적 의미를 함축했다. 11세기에 설립되고 1547년에 에드워드 6세에 의해 국회 자리로 지정된 고대 왕궁 터에 이 건물이 세워진 것은 우연한 일이 아니다. 1834년에 화재로 소실된 이 대규모 건축군은 1839년과 1888년에 걸쳐 아주 화려하게 높이 치솟은 고딕 양식으로 개축되었다.

건축가

두 명의 영국 건축가가 협력하여 이 건물이 세워지게 되었다. 찰스 베리(1795-1860년)는 화재 직후 바로 1834년에서 1835년 사이에 열린 설계공모전에서 당선되었다. 토공사는 1839년에 이루어졌고, 공사 자체는 1888년까지 지속되었지만, 1852년부터 건물은 사용되기 시작했다. 평면과 전체 배치는 베리

가 설계한 것이다. 그는 이전의 프로젝트들(예를 들어, 고전풍의 그리스 양식으로 된 맨체스터의 왕립예술학교)에서 여러 가지 다양한 양식들을 사용했었다. 세세한 디테일의 장식과 치장은 아우구스투스 웰비 노스모어 퓨진(1812-1852년)에 의해 설계되었다. 또한 퓨진은 내부 공간 배치와 가구 디자인, 잉크병에 이르는 내부의 모든 용품을 디자인했다. 마찬가지로 유명한 아우구스투스 찰스 퓨진의 아들이었던 그는 자력으로 노팅엄 성당(1842-1844년)과 런던의 성 조지 교회(1840-1848년)를 포함한 많은 교회들을 설계했으며, 고딕복고에 큰 영향을 미친 글들을 저술했다. 그는 고딕복고를 "최상의 양식"으로 간주했다.

건축물
33,000평방미터 면적을 차지하는 이 건물에는 하원(2차 세계대전 때 폭격을 맞아 손상된 후 1941년에 개축됨), 상원, 그리고 13세기부터 19세기까지의 법정이 들어서 있는 웨스트민스터 홀이 배치되어 있다. 사각형에 가까운 이 건물은 템스 강을 내려다보는 곧게 뻗은 파사드와 웨스트 민스터 사원에 면해 있는 측면의 불규칙한 파사드를 가지고 있다. 가장 돋보이는 특징인 높이 100m 정도의 시계탑으로 유명한 이 건물은 그 기능에 잘 어울리게도 아주 엄격한 모습을 드러내고 있다. 이 탑에는 빅벤(시계와 편종을 설치한 벤저민 홀 경의 이름에서 유래됨)이 달려있다. 건물의 남서쪽 모서리에는 높이 100m가 넘는 빅토리아 타워가 서 있다. 이 탑은 시계탑보다 2년 후인 1860년 완공될 당시 세계에서 가장 높았다.

구스타프 에펠

위 :
1889년 파리 만국박람회에 지어진 기계관의 사진.
1889년 세계박람회에 세우기 위해 건축가 샤를 뒤테르가 공학자 콩타맹, 피에롱, 샤르통과 공동으로 설계한 이 건물은 길이 420m, 너비 115m, 높이 48m에 달하는 금속과 유리로 된 아주 혁신적인 건축물이었다. 전시되고 있는 기계들을 관람객들이 볼 수 있도록 가동교도 적절히 배치되었다.

아래 :
당시에 그려진 만국박람회의 조감도. 에펠탑과 기계관 덕분에 1889년 만국박람회에서 금속건축은 확고한 성공의 발판을 마련했다.

원래는 1889년 만국박람회 동안에만 사용하기 위해 구스타프 에펠이 설계한 거대한 연철 탑은 지금도 파리의 스카이라인을 지배하고, 관광객의 이정표 역할을 하며 진보와 근대성의 맹목적 믿음에 대한 지속적인 상징물로 자리매김하고 있다.

만국박람회

1851년 런던에서 처음 열린 국제박람회는 19세기 말 유럽의 공공생활에서 두드러진 위상을 차지했다. 20세기에 들어서자 박람회가 그렇게 자주 개최되지 않았으며, 19세기에 열린 박람회만큼 선풍을 일으키지도 못했다. "엑스포"의 주된 목적은 일반 대중들에게 신기술의 경이로운 측면들을 알리고 그 잠재력을 보여주기 위한 것이었다. 이 목적을 위해 거대한 전시관이 건설되었으며, 박람회가 끝나고 나면 이내 철거되고 말았다. 또한 박람회는 건설 공정을 빨리 진행시킬 수 있는 기술, 즉 단시간에 감탄할 만한 임시건물을 세우는 데 필수불가결한 기술이 발전하는 데 큰 영향을 미치기도 했다. 이러한 상황이 바로 에펠이 도전해볼 만한 일이었을 것이다. 그래서 그는 300m나 되는 금속성 탑을 상대적으로 짧은 기간에 건설하는 도전을 단행한 것이다.

에펠탑

이 계획은 파리 박람회가 열리기 5년 전에 구상되었다. 구스타프 에펠이 이 프로젝트를 회사에 고용된 두 공학자 에밀 누기에와 모리스 쾨슐랭에게 위임한 때는 1884년이었다. 철골 교량을 현실화시키기 위해 공학자들은 철제 교각을 세우면서 생기는 문제점을 해결할 수

에펠탑,
1884-1889년, 파리.
이 유명한 탑은 거대한 지지 파일론에 의지하는 세 개의 층을 이루며 서워졌다.

오른쪽 :
1885년경 사진에 나타난 공사 중인 에펠탑 모습.
탑 뒤쪽으로 건축가 장 카미유 포르미제 (1845-1926년)가 같은 시기에 설계한 로톤다가 보이고 있다.

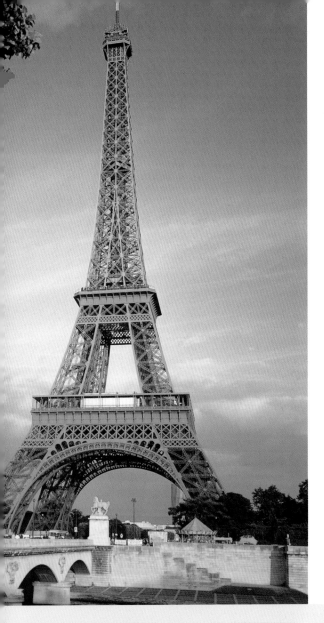

있는 기술 개발에 박차를 가했다. 다시 말해 미래형 탑은 거대한 교각을 세우는 데 필요한 재료의 유연성과 강도를 테스트하기 위한 실험의 하나로 시작된 것이다. 많은 문제들이 드러났으며, 이 중에서 풍 하중의 문제는 간과해서는 안 되는 것이었다. 에펠탑의 최종 형태를 좌우한 것은 미학적 창안이라기보다는 기술적 문제를 해결하면서 나온 결과였다. 그러나 이 탑의 발명자에 따르면 치밀한 계산에 근거해 도달한 탑의 곡선은 "아주 강하고 아름다운 인상을" 발산한다고 한다. 얼마 안 있어 공학자들의 분야에서 건축가들의 분야로 전수된 건설공학상의 혁명적 양상을 고려해볼 때, 에펠탑이 그저 기술적 결과물이라는 생각은 재고되어야 한다. 비록 당시에는 누구도 간파해 내지 못했지만, 실제로 에펠탑의 혁명적 양상은 기술적 차원에서 그치지 않았다. 다른 누구보다 에밀 졸라나 모파상은 이 탑의 미학적 특성에 대해 반감어린 성토를 했고, 많은 공학자들이 이 탑이 붕괴되리라고 전망했다. 이 지역의 토지 소유주들은 이곳에 건물을 임대하는 일이 어려워지

자 에펠사에 소송을 제기하기도 했다. 이 탑은 1887년 2월에 착공되어 놀랍게도 1889년 4월 15일에 완공되었다.

삶과 작품

알렉산드르 구스타프 에펠은 1932년 프랑스 디종에서 태어났다. 그는 18세에 화학 분야에서 학위를 받았지만 실무에서는 건축공학을 택해, 새로운 재료와 기술을 전문적으로 다루었다. 그는 교량과 고가교 공학자로 명성을 얻었으며 1867년 자신의 회사인 메종 에펠을 설립했다. 포르투갈 오포르토의 도우르 강 위에 세워진 마리아 피아 대교와 프랑스 가라비의 트뤼에르 강 위에 놓인 고가교가 이 회사의 주목할 만한 성과물이었다. 에펠은 전통적인 공법으로 의뢰된 안들을 실행하는 데 만족하지 않고, 구조적 통합성은 물론이거니와 미학적 효과도 향상시키기 위해 각 안마다 고유한 기술적 해결방안을 고안해 적용시켰다.

오른쪽 :
구스타프 에펠, 트뤼이엘 강 위의 가라비 고가교, 1880–1884년, 프랑스, 오베르뉴 주, 칸탈.
이 고가교를 세우면서, 에펠은 금속 트러스로 만들어진 160m 길이의 아치교를 설계했다. 이 구조는 최소한의 풍하중을 받고 최대한의 강도와 유연성을 가지도록 설계되었다.

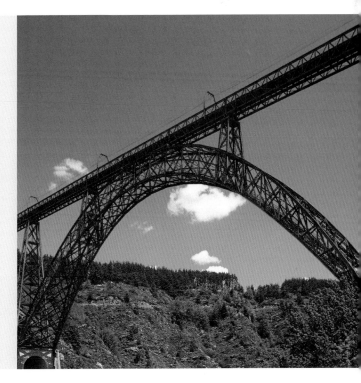

찰스 레니 매킨토시

오른쪽 :
찰스 레니 매킨토시, **힐 하우스의 백색 침실**, 1902-
1906년, 스코틀랜드 글래스고 헬렌스버러.
매킨토시는 아내인 마가렛 맥도널드의 도움을 받아, 내
부의 가구를 디자인하고, 침실과 거실 벽에 스투코 마감
을 했다.

찰스 레니 매킨토시,
힐 하우스,
1902-1906년, 스코
틀랜드 글래스고 헬
렌스버러.
이 주택은 글래스고
에서 23km 떨어진
클라이드 강의 어귀
가 내려다보이는 언
덕 꼭대기에 서 있
다. 주택의 소유주인
월터 블래키의 요청
에 따라 매킨토시는
주변의 정원까지 설
계했다.

19세기 후반과 20세기 초반에 여러 문화집단들 내에서 뜨거운 논쟁을 일으켰던 주제는 산업, 수공예, 그리고 예술 사이의 상호관련성이었다. 산업 생산력이 발전해감에 따라 비교적 저렴한 비용으로 물건을 대량생산해낼 수 있게 되었고, 이러한 현상은 몇몇 사람들에게 물건이 지니는 고유한 품격을 앗아가버리고 도처에서 삶의 질과 인간정신을 황폐화시키는 주범으로 여겨졌다. 기계문명에 대한 이러한 비판적 시각을 확고히 펼쳤던 사람은 윌리엄 모리스였다. 그는 자신 소유의 가구제작 및 장식 회사를 세우면서 1861년부터 산업생산에서 요구되는 것들을 지속적으로 받아들이면서도 예술적 수공예 정신을 고양시키려고 노력했다. 그의 이러한 노력은 일명 예술과 수공예 운동의 발단이 되었으며, 이 운동의 여파는 유럽 전역으로 확산되었다. 특히 이 이슈에 큰 관심을 보였던 사람은 벨기에의 디자이너이자 건축가인 앙리 반 데 벨데였다.

그는 모든 표현형식들, 즉 건축, 회화, 조각의 영역을 하나로 묶는 "종합예술작품Gesamtkunstwerk" 개념을 밀고 나갔다. 스코틀랜드의 건축가이자 디자이너였던 찰스 레니 매킨토시는 이러한 조류들 이면에 깔린 건축적 사고에 이의를 제기하며 건축 활동을 시작했다. 여전히 미학적 측면에 과도하게 치우친 감이 없지 않은 빈의 아르누보인 분리파는 19세기 말 영국에서 다른 나라의 아르누보 양상과 다소 다르게 인식되었다. 분리파의 이러한 관점은 후에 반 데 벨데 스스로가 피력했던 입장이기도 했다. 그는 1924년부터 써오던 저작을 통해 "합리적 미학"을 주장했다. 이러한 합리적 미학을 통해 미와 형태는 "환상이라는 해로운 기생충의 끊임없는 감염에 대해 면역능력"을 지니게 될 것이라고 그는 주장했다. 이러한 측면에서 볼 때, 매킨토시는 아르누보 미학에 대한 영국식 대응양상인 근대양식을 대표하는 건축가라고 할 수 있다.

삶과 작품

1868년 글래스고에서 태어난 매킨토시는 고향인 이 도시의 예술학교에서 건축을 공부했다. 1884년에서 1889년까지 그는 건축가 존 허치슨의 설계사무실에서 낮에 일하며 야간학교를 다녔다. 그가 헨리 맥네어, 프랜시스 맥도널드와 마가렛 맥도널드 자매와 오랜 친분을 맺었던 시기도 바로 이 학창 시절이었다. 그 후에 이들 자매는 각각 헨리와 찰스의 아내가 되었다. 서로 친구 사이인 이 네 사람은 또한 직업과 관련된 공통된 관심을 공유했다. 즉 예술가이자 화가인 이들은 공동작업을 통해 이룬 많은 프로젝트를 진행하면서 "더 포 The Four"라는 그룹을 결정했다. 22세에 찰스는 유럽을 여행하며 직업과 관련된 전문 능력을 키울 수 있는 혜택을 받게 되었다. 영국에 돌아오자마자 그는 허니맨-케피 건축회사에 근무했고, 1894년에는 동업자가 되었다. 2년 후 그룹 더 포는 런던에서 열린 예술과 수공예

오른쪽 :
글래스고 교외의 사우스 파크 78번가에 위치한 자택에 매킨토시가 리모델링한 식당

아래 :
찰스 레니 매킨토시, **글래스고 예술학교의 정면**, 1897-1909년, 스코틀랜드 글래스고. 1899년에 완공된 글래스고 예술학교 건물은 1907년에서 1909년에 걸쳐 증축되었다.

전시회에 초대되었으며, 이곳에서 이들의 작품은 크게 주목받았다. 1897년 매킨토시는 새로운 글래스고 예술학교를 짓는 설계 공모전에서 당선되었다. 이 안은 비록 양식상 차이는 있지만 바우하우스의 이상을 예고하는 명쾌한 합리주의적 원리에 따라 설계되었다. 글래스고 예술학교를 위한 새로운 건물을 설계하면서 그는 스코틀랜드의 위풍당당함과 기하학 아르누보의 모티브를 결합시켰다. 1900년에 열린 빈 분리파 전시회와 1901년 투린에서 열린 만국박람회에 출품한 가구디자인들 덕택에 그의 명성은 한층 더 높아졌고, 새로운 설계 의뢰가 들어오게 되었다. 이 중에서 특히 주목할 만한 작품은 글래스고에 있는 힐 하우스였다. 이 주택은 건축설계와 가구디자인이 조화를 이루며 하나가 되는 모습을 잘 보여주고 있다. 매킨토시는 1928년 런던에서 사망했다.

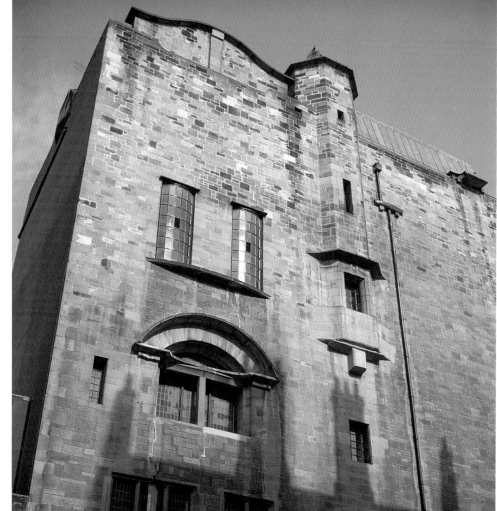

안토니 가우디

특정한 시대의 예술적 조류들을 분류하고 구분하는 데 양식적 규정들이 도움이 되고 이를 통해 각 조류들에 역사적인 의미를 부여하긴 하지만, 그 어떤 항목으로도 분류하기 어려운 예술가들과 건축가들도 몇몇 있다. 건축사에서 아주 독특한 위치를 차지하는 작품을 선보인 안토니 가우디가 바로 이러한 부류에 속한다. 비록 이 카탈로니아 지방의 건축가의 작품들이 종종 아르누보 양식으로 간주되긴 하지만, 그의 양식적 경향들은 표현주의의 몇몇 양상을 예고하기도 했다. 이 점은 멘델존의 아인슈타인 탑 스케치 하나와 바르셀로나에 세워진 카사 바트요의 창문을 비교해보면 명확히 드러난다. 한눈에 알 수 있을 정도의 차이점도 있지만, 진취적이면서도 돌발적인 선이 사용됨으로써 유사점도 분명히 드러난다. 이러한 선은 가우디의 넘치는 상상력이 가미되면서 온화하고 부드러운 이미지로 거듭날 수 있다. 또한 이 스페인 건축가의 형태 세계에서는 비올레르뒤크의 영향이 여

위와 오른쪽 :
사그라다 파밀리아의 뾰족탑 상세, 1883-1926년, 스페인 바르셀로나. 고딕 건축의 뾰족탑을 재해석해낸 이 요소에는 가우디가 보로미니 작품에 정통해 있었다는 점이 잘 드러나 있다.

오른쪽 :
안토니 가우디, 구엘 공원의 벤치, 1900-1914년, 스페인 바르셀로나

아래 :
안토니 가우디,
카사 밀라의 정면 상세,
1905-1910년, 스페인 바
르셀로나

오른쪽 :
에리히 멘델존, **독일 포**
츠담의 아인슈타인 탑 스
케치, 1919년경

위 :
안토니 가우디,
**카사 바트요의 정면
상세**, 1905년,
소위 "부조화Man-
zana de da Discor-
dia"이라 불리는 곳의
그라시아 거리Pas-
seig de Gracia를 따
라 걷다 보면 카사 바
트요를 발견할 수 있
을 것이다.

실히 드러난다. 그의 저서들은 가우디의 예술적 취향을 형성하는 데 일조를 했다. 가우디의 걸작으로 널리 손꼽히고 있는 바르셀로나의 사그라다 파밀리아 성당에 이러한 영향이 잘 드러난다. 가우디는 생의 마지막 몇 십 년 동안 이 작품에 혼신의 노력을 기울였다. 최초의 안(이 성당 건축의 전임자가 내놓은)은 고딕복고 양식이었지만, 가우디는 마치 채색된 연한 모래로 지어진 듯이 건축 요소들을 주저 없이 꼬아내고 비틀어내는 열정어린 판타지를 통해 이 성당 안을 다시 구상했다. 실제로 이 성당에서 받는 전체적인 느낌은 아이들이 해변에서 짓는 모래성과 같다. 하지만 가우디가 선택한 공학적 접근방식은 아주 정교하여, 정역학 반응을 지배하는 원리에서 자유로워진 듯한 효과를 내고 있다. 그의 가장 대범한 디자인 방식 중의 하나는 하중과 추력을 동시에 견딜 수 있는 기울어진 기둥을 사용함으로써

한 쪽 홍예받이가 높은 아치들을 필요 없게 만든 것이다. 가우디 작품의 또 다른 특성 중 하나는 강렬한 회화적 속성이다. 이것은 부드럽고도 물결치는 볼륨과 단순하면서도 선명한 색채의 재료들에서 잘 드러난다. 이 재료들은 마치 스스로 진동하는 듯한 건물 표면의 모습을 한층 더 변화무쌍하게 만든다. 이러한 측면에서 가우디는 존 러스킨의 건축 원리나 예술과 수공예 운동의 영향도 받았다는 것을 알 수 있다.

삶과 작품

안토니 가우디 이 코르네트는 1852년 카탈로니아 레우스에서 태어났다. 그는 장인 집안 출신이었으며(부친은 구리 세공인이었으며, 가우디는 그로부터 뛰어난 손재주를 물려받았다) 바르셀로나 아카데미에서 건축을 공부했다. 그만의 다양한 미학적 특성이 형성되는 데에는 여러 가지 요인이 작용했다. 철학과 낭

만주의 미학을 이수하고 비올레르뒤크의 저서들을 공부한 것도 이 요인들 중 하나이다. 가우디의 초기 의뢰인들 중 한 명은 부유하고 교양이 풍부한 바르셀로나 산업가인 구엘 백작이었다. 그는 가우디에게 구엘 저택(1885-1889년)과 온통 도자기 타일로 덮인 구엘 공원(1900-1914년)을 의뢰했다. 무한한 상상력 덕분에 가우디는 자신의 미학적 원리들을 포기하지 않고도 의뢰된 아주 전통적인 경향의 안들을 감당하면서 하나하나의 모든 안들마다 독특한 디자인 방식을 찾아낼 수 있었다. 이러한 측면에서 주목할 만한 작품이 바로 카사 밀라이다. 이 건물은 전통적인 집합주택의 미학에 일대 혁신을 가져왔다. 그는 1882년 사그라다 파밀리아 성당을 완성하는 일을 맡았으며 이 작업은 1926년 그가 사망할 때까지 1/4 공정만이 진행되었을 뿐이다.

안토니오 산텔리아

이탈리아 건축가 안토니오 산텔리아가 구상하고 계획하고, 설계한 프로젝트 중에서 코모 근처 산 마우리치오에 분리파 운동이 막 일고 있던 당시 세워진 소박한 엘리시 주택 외에 실제로 지어진 것은 없다. 그 원인은 건축주 측의 요구를 무시해서도 아니고 그의 창조적 재능이 제대로 인식되지 못해서가 아니라 시간이 부족했다는 점이다. 즉 산텔리아는 제1차 세계대전에서 28세라는 젊은 나이로 사망했기 때문이다. 비록 건축활동 시기가 짧았고 계획안들이 펜이나 물감, 종이를 통해 묘사되는 데 그치긴 했지만, 그의 건축사상은 새로운 세기의 건축 미학에서 뚜렷한 발자취를 남겼다. 산텔리아는 미래파 운동의 초창기 멤버였으며, 학창시절에는 이탈리아판 아르누보 운동인 리버티 양식에 가담하기도 했다. 사실상 그는 마리네티의 정정된 선언문 밑에 인용된 "미래파 건축에 대한 선언문"(1914)을 작성한 장본인이었다. 산텔리아는 리버티 양식 운동의 경험에 대한 입장을 구체적으로 밝히며 선언문의 첫 문장에서 다음과 같이 문제의 핵심을 지적했다. "근대 건축의 관건은 단선적인 재배치의 문제가 아니다. 그것은 새로운 윤곽을 찾는 문제, 문과 창문에 프레임을 다는 일, 필라와 코벨을 여상주나 금파리, 개구리 (자유양식의 장식을 지적하는 부분임에 분명하다)로 대체하는 문제가 아니다.

그것은 파사드 위에 벽돌을 그대로 노출시키느냐 그 위에 석재를 덧붙이느냐의 문제가 아니다. 한마디로 그것은 새로운 건물과 오래된 건물 사이의 형태적 차이들을 규정하는 문제가 아니라 새로운 유형의 주택을 창조해내고 과학과 기술의 모든 수단을 숙련된 솜씨로 적용하여 이 주택을 건설해내는 문제 … 근대적 삶의 독특한 조건들 속에서 새로운 형태, 새로운 선들, 새로운 존재이유를 밝혀내는 문제이다." 다시 말해 새로운 건축의 상을 가장 잘 드러내 주는 "새로운 주택"은 이 새 시대가 잉태한 진정한 "자녀"가 됨으로써 내적인 변혁을 표출해야만 한다. 창문의 모양이 사각형에서 타원형으로 바뀌는 피상적인 근대적 특성들에 만족해서는 안 되는 것이다. 새로운 시대는 과거의 그 어떤 시대와도 비교될 수 없기 때문에, 건축은 전통이나 선례로부터 영감을 끌어와서는 절대 안 되며, 과학과 기술을 통해서만 그 방향을 잡아나가야 한다. 산텔리아는 계속해서 다음과 같이 언급한다. "따라서 이 새로운 건축은 그 어떤 역사적 연속성의 법칙에 종속되지 않는다. 이 건축은 지금 이 역사적 순간의 여러 정황들이나 우리들의 신정신만큼이나 새로워져야 한다." 산텔리아는 자신이 살았던 시대의 역사적 순간과 그 이전 세기의 연속성(대체로 "양식적 주제의 변용들"로 간주될 수 있는) 사이에

위 :
안토니오 산텔리아,
전기발전소, 1914년

왼쪽 :
안토니오 산텔리아,
엘리시 주택의 동쪽
단부, 이탈리아, 코
모, 산 마우리치오

서 도저히 메울 수 없는 간극을 인지했던 것이다. 이 역사적 순간에 "기계적 수단을 통해 완벽성에 이르고, 재료를 합리적이며 과학적으로 사용함으로써", 구축예술에서 새로운 시대를 열어나가려 했다. 어쩌면 그는 이토록 명확하고 확신에 차서 이 역사적 순간을 해석한 최초의 인물일지도 모르며, 드로잉을 통해서는 그 어떤 완결된 해결책도 제시하지는 못했지만, 르 코르뷔지에나 그로피우스가 훗날 취하게 될 건축적 견해를 예고한 인물일 것이다. 비록 기념비적인 느낌이 여전히 남아 있지만 이 드로잉들은 빈 분리파 운동 이후 20세기 초반에 풍미했던 문화적 분위기를 반영하고 있다.

삶

1888년 이탈리아 북부의 코모에서 태어났으며, 이곳에서 기술교육을 받았다. 17세에 그는 브레라 아카데미에서 수업을 받으며 동시에 밀라노 시의 고문 건설가로 일하기 시작했다. 그는 볼로냐 대학에서 건축학위를 받은 후 밀라노에 사무실을 열었다. 그는 1911년 산 마우리치오에 엘리시 빌라를 지었고, 1912년 미래파 운동에 가담했으며, 그 이듬해에 환상적인 프로젝트인 시타 누오바(신도시) 계획에 착수했다. 이탈리아 군대에 자원한 후 그는 1916년 10월 몬팔코네 전투에서 사망했다.

루이스 설리번

"형태는 기능을 따른다"라는 유명한 경구는 이 미국 근대 건축가의 사상을 한 마디로 요약해주고 있으며, 19세기 말에서 1930년대 사이에 일어난 새로운 건축 양식의 발전에 그가 미친 영향이 어느 정도였는지 잘 드러내주고 있다. 그러나 설리번이 지향한 것은 이 짧은 문장이 의미하는 것보다 훨씬 더 복잡했다. 건축활동을 거의 마감하는 시기에 이르러 출간된 글에서 그는 "건축이란 어느 정도 성공적으로 실행될 수 있는 단순한 예술이 아니라, 하나의 사회적 표명과도 같다. 지금의 건축에서 나타나는 여러 상황들이 왜 일어나는지 알고 싶다면, 주변 사람들을 주목해 보아야 한다. … 따라서 이러한 관점에서 비평적인 건축연구는 실제로 이를 생산한 사회적 조건에 대한 연구가 되는 것이다." 따라서 자주 인용되는 이 건축가의 경구를 자세히 들여다보면, 기능이

란 바로 사회적 필요조건을 말하며, 형태는 이 요구사항들을 충족시키려는 노력을 통해 이루어지는 사회조직의 변모를 따라야만 하는 것이다. 설리번에 따르면, 이를 위해서 건축가들은 적절한 형태를 고안해내야만 한다. 그는 건축을 통해 사회가 변화된다고 주장하지는 않았지만, 이 교리의 도움을 받아 사회가 그 자체의 문제점들을 해결할 수 있다고 믿었다. 그래서 그는 다음과 같이 지적한다. "사회적 조건들에 대해 논의하는 것이 내 의도는 아니다. 나는 다만 이 조건들을 하나의 사실로 받아들인다. 내가 바로 지금 주장하고 싶은 것은 사무소용 고층건물이 절실하게 필요하다는 점이며 그 시작부터 해결되어야만 하는 하나의 문제, 즉 궁극적인 해결책을 필요로 하는 중차대한 문제로 인식되어야 한다는 점이다." 따라서 그는 특정한 목적에 부합되는 해결책들을 모색하는 데 전념했다. 1896년 리핀콧 매거진에 실린 글에서 언급된 바대로 그는 한발 더 나아가 다음과 같이 지적한다. "자연의 순리대로라면 모든 문제는 그 궁극적 본질 안에 해결점이 있거나 암

시되어 있다고 나는 확신한다." 이 지적에서도 설리번은 위에서 인용된 핵심 개념에 근거하여 자신의 사고들을 펴나가고 있음을 알 수 있다.

이 긴 글에서 설리번은 고층빌딩 설계에 대한 간단하면서도 구체적인 지침을 제시한다. 요약해보자면, 이 건물에는 대체로 다섯 종류의 층이 있어야만 한다. 난방설비와 여타의 설비시설이 배치된 지하층, 은행과 상점이 들어선 1층, 계단을 통해 이어지고 대규모 만남의 공간과 리셉션 홀이 있는 2층, 그가 벌집에 비유한 사무실이 배치된 건물 중간의 여러 층("한 층 한 층 차례로 올려진 각 사무소들은 모두 동일하다"), 그리고 "오르내리는 동선체계의 사이클이 끝나고 완결되는 곳"인 최상부의 지붕층이 바로 이 다섯 가지 층 구성이다.

이러한 지침을 따른 사례에는 이 글이 나오기 1년 전인 1895년 문을 연 버펄로의 게런티 빌딩이 있다.

삶과 작품

이 "고층빌딩의 아버지"는 1856년 보스턴에서 태어났고 1873년에 보스턴과 시

아래 :
루이스 설리번,
게런티 빌딩, 1895
년, 뉴욕, 버펄로

카고의 건축 사무소에서 일하기 전에 잠시 동안 매사추세츠 공과대학에서 배 웠다. 그는 파리의 에꼴 데 보자르에서 공부(1874-1876년)를 마쳤으며, 1879 년에 단크마어 아들러(1844-1900년)의 시카고 사무실에 합류했다. 아들러는 시카고의 대표적인 구조공학자였다. 15 년 동안 이어진 이 두 사람의 동업을 통 해 시카고의 오디토리엄 빌딩과 증권거 래소 빌딩, 세인트루이스의 웨인라이트 빌딩과 같은 혁신적인 건축물들이 세워 질 수 있었다. 이로써 설리번은 상업용 철골 고층빌딩으로 유명해진 시카고파 의 핵심 인물로 부상한다. 그러나 1893 년의 시카고 박람회는 아카데미의 고전 주의가 득세하는 계기를 마련해주었으 며, 이후부터 설리번의 성공가도는 허 물어지고 아들러와의 동업관계도 와해 되어버렸다. 후기 작품에는 시카고의 슐레징거 마이어(현재의 카슨 피리스콧 백화점) 백화점이 있다. 그는 1924년에 78세의 나이로 사망했다.

아래 : 루이스 설리번, 농공 **조합 은행의 파사드**, 1919년, 위스콘신 주 콜럼버스. 입구의 정교한 장식에 주목해보자. 이것은 고딕복고 양식과 빈의 분리파 양식 모두에서 영향을 받았다.

왼쪽 : 루이스 설리번과 단크마 어 아들러, **오디토리엄 빌딩**, 1887년, 시카고, 4,000명을 수용하도록 설계된 이 건물에서는 설 리번이 무척이나 존경했 던 리처드슨의 영향이 엿 보인다. 한때 설리번은 시카고의 마샬 백화점을 보고 난 후 건축가가 되 기로 결심했다고 밝힌 바 있다. 이 건물은 리처드 슨에 의해 1885년과 1887년 사이에 지어졌다.

위 : **시카고의 슐레징거 마이어 백화점**(1899-1904 년), 1920년대 사진

아래 ; 루이스 설리번, **슐레징거 마이어 백화점** (현재의 카슨 피리스콧 백화점), 입구 현관의 세부, 1899-1904년, 시카고

프랭크 로이드 라이트

왼쪽과 아래 :
프랭크 로이드 라이트,
윈슬로 주택, 1910년, 일
리노이 주 리버 포레스
트.
이 주택에서는 일본 전통
문화의 영향이 강하게 발
견된다.

위 :
프랭크 로이드 라이트,
윌리츠 주택, 1902년, 일
리노이 주 하이랜드 파
크.
라이트는 워드 윌리츠를
위해 설계한 이 집처럼,
직교하는 수직축을 중심
으로 공간이 배치된 주택
들을 선호했다.

루이스 설리번의 유산은 건물설계와 건
설 분야에서 새로운 방향(수직)성을 확
보한 건물들을 실현시켰다는 점에만 머
물지 않는다. 프랭크 로이드 라이트라
는 20세기 미국 건축계에서 가장 중요한
인물을 고려해야지만 설리번이 끼친 영
향이 어느 정도였는지를 제대로 가늠할
수 있다. 라이트는 설리번의 설계사무
실에서 6년이나 일했으며, 설리번을 "존
경스러운 스승"으로 부르면서 그의 중
요성을 종종 인정하곤 했다. 라이트는
아들러 · 설리번 설계사무실의 건축개
념을 보완하고 발전시키면서, 미국을
포함한 여러 나라의 적어도 3세대에 걸
친 건축가들에게 영향을 주고 300채가
넘는 건물을 지었다.

유기적 건축

제자인 라이트와 스승인 설리번은 여러
면에서 사뭇 달랐다. 유럽에서 건축 교
육을 받았던 설리번은 전통적인 사고에
서 벗어난 자신의 견해를 옹호해야만
하는 의무감에 차 있었다. 이와 대조적
으로 라이트는 전통 건축이 되살아나야
한다는 것을 당연하게 받아들였고, 무
언가를 옹호하거나 통렬히 비난하는 데
관심을 두지 않았다. 라이트의 이러한
복원의지의 원동력이 된 것은 개인의
가치를 우선시하는 미국 사회의 생활방
식이었다. 라이트가 지적한 바대로,
"유기적 건축은 어느 면에선 유기적 사
회를 의미한다. 이러한 이상의 고무된
건축은 심미주의나 단순한 취미가 조장
해낸 법칙들을 수용하지 않는다." 간단
히 말해, 고유한 필요조건들을 토대로
자연스럽게 돌아가는 사회는 사회적 요
구사항을 충족시킬 수 있는 새로운 건
축을 창출해낸다. 엄격히 말해 이곳은
일반적인 개척자들의 사회가 아니라,
유럽에서 만연했던 이데올로기적 이념
들에 얽매이지 않은 미국적 개척 정신
에 의해 구상된 사회였다. 따라서 라이
트가 선호한 주택의 구조는 미국적이며

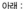

아래 :
프랭크 로이드 라이트, **탈리에신 웨스트의 전경**, 1938년에서 1959년까지, 애리조나 주 스콧데일, 파라다이스 벨리, 마리코파 메사.
피닉스 북쪽 사막에 위치한 마리코파 메사에 세워진 탈리에신 웨스트 단지에는 라이트가 설계한 여러 건물들이 있다. 이 건물들 중에 그의 자택과 교육센터가 있다. 라이트는 맥도웰 산맥의 산기슭에 드넓게 펼쳐진 이 땅을 자신의 겨울 주거지를 세우는 장소로 사들였다.

위 :
프랭크 로이드 라이트, **홀리호크 주택의 지붕 덮인 인도로 이어지는 계단**, 1920년, 캘리포니아 주 로스앤젤레스 할리우드 반스달 파크.
이 캘리포니아 주택의 장식들은 미국 토착문화의 영향을 받았다.

아래 :
프랭크 로이드 라이트, **낙수장**, 1936년, 펜실베이니아 주 베어런.
에드가 카우프만을 위해 라이트가 설계한 이 유명한 주택은 작품활동 시기 중에 그가 철근콘크리트를 최대한 활용했던 단계에 지어진 것이다.

영국적인 전통의 단독주택이었지만, 미국의 근대적 경험을 반영하기 위해 개척자들의 구축적 독창성을 다시금 정교하게 만드는 작업이었다. 즉 입구 현관 위로 넓은 지붕이 뻗어나가고, 수평적인 공간이 펼쳐지고, 외부의 자연환경과 내부 공간이 단절되지 않은 채 만나는 구조였다. 이 개념은 펜실베이니아 주 베어런 근처에 위치한 그의 유명한 작품인 낙수장(카우프만 주택, 1936년)에서 가장 잘 표현되었다. 그러나 일본 문화의 영향과 미국의 토착적 문화를 고려하지 않고서는 라이트의 작품을 이해하기란 어렵다. 일본문화에서 받은 영향은 1925년까지 거슬러간 자택 설계안에서 발견된다. 이렇게 두 문화의 영향을 받아 "프레리 하우스"가 탄생한 것이다. 이 프레리 하우스는 그가 부유한 산업자본가들이나 전문직 종사자들을 위해 설계한 주택 유형이며, 대표적 예로 시카고 남부의 그 유명한 로비 하우스가 있다.

삶과 작품

1869년 위스콘신 리치랜드 센터에서 태어난 프랭크 로이드 라이트는 위스콘신 대학교 공학부를 다녔다. 18세 때 그는 시카고에 위치한 실스비 설계사무실에 들어갔고, 그 이후에는 설리번의 사무실에 들어갔다. 2년 간 유럽을 여행한 후 그는 1911년 위스콘신 스프링 그린에 정착했다. 이곳에 그는 탈리에신이라는 자신의 주거를 설계했다. 여러 번에 걸쳐 개축되면서(탈리에신 II, 탈리에신 III라는 명칭으로), 이 집은 건축적 실험의 아주 중요한 사례가 되었다. 1916년부터 1922년까지 그는 일본에서 살았으며, 1931년부터 1935년까지는 브로드에이커 시티 프로젝트를 통해 도시계획 분야에 전념했다. 이 프로젝트는 대초원 한가운데에 기술과 자연이 하나가 된 이상도시를 세우는 안이었다. 1938년 그는 유기적 건축에 바탕을 둔 자신의 건축적 사고가 종합적으로 나타난 탈리에신 웨스트를 지었다. 1943년과 1958년 사이에 라이트는 또 다른 자신의 획기적 작품인 뉴욕시 소재 구겐하임 미술관을 만들어냈다. 라이트는 1959년에 90세의 나이로 별세했다.

가츠라 궁

위 :
**풍류전의 다다미 3장
으로 이루어진 방, 가
츠라 황궁, 일본 교토.**
가츠라 황궁의 내부는
간결한 직선, 경쾌함,
단순성을 추구하려는
경향을 잘 드러내며,
라이트는 이 점에 크
게 매력을 느꼈다.

아래 :
**피에트 몬드리안,
적·청·황의 구성,
1921년, 헤이그 시립미
술관**

교토 근처의 가츠라 황궁은 에도시대 초기(17세기)의 건물이다. 프랭크 로이드 라이트와 르 코르뷔지에, 그리고 이들과 동시대의 여러 건축가들을 통해 서양세계의 건축이 일본의 전통을 흡수할 수 있었기 때문에 이 곳을 대표적 건물의 목록에 넣었다. 자포니즘(일본 것에 대한 취미)이 이 시기에 대두된 것은 아니다. 이 일본문명이 수년 동안 서양인들이 매혹해하는 주 대상이었다는 점을 알아차리기 위해서는 제임스 휘슬러의 명화 〈공작새의 방(1876-1877년)〉을 떠올려 보기만 하면 된다. 그러나 서양의 건축가들이 일본 건축에 매료되었음을 자각할 뿐만 아니라 실제로 동일한 사상하에 설계를 함으로써 일본 건축을 통해 자신들 고유의 직관이 더 확고해짐을 인식하게 된 계기는 처음 라이트에서부터 비롯되었다. 이러한 측면의 이야기들은 1932년 출간된 라이트의 자서전에 언급되어 있다. 책의 끝부분에서 이 미국 건축가는 자신이 수년 동안 도달하려고 했던 형태의 단순화 과정이 이미 일본의 판화와 건축에 명료하게 표현되어 있음을 알게 되었다고 지적하고 있다. 즉 "나는 결국 일본 예술과 건축이 진정한 유기적 본질을 내포하고 있음을 깨달았다 … 일본의 예술과 건축은 좀더 자율적인 창작 결과이며 … 오늘날이나 고대할 것 없이 유럽문명의 그 어떤 예술보다 훨씬 더 근대라는 시대성에 근접해 있다." 1933년부터 1936년까지 일본에서 살며 작업해오던 독일 건축가 부르노 타우트는 몇 년 후 자신이 "영원한 실체"로 규정한 가츠라의 황궁에서 20세기 서양 건축의 수준을 높이고 개선하는 데 적용할 수 있는 하나의 모델을 찾아냈다. 게다가, 비록 직접적인 관련성

은 없지만, 이 주택의 선적인 내부 구성은 몬드리안 회화의 단순한 기하학 구성과 유사하기도 하다.

에도시대

이 명칭은 1815년에 도쿠가와 이에야스 막부의 통치하에 도읍지가 된 에도(오늘날의 동경)에서 따온 것이다. 이에야스는 정적이었던 도요토미 히데요시(1598년에 사망)를 무너뜨리고 오사카 성을 장악한 후에 자신 스스로를 일본의 절대군주의 자리에 올려놓았다. 264년 동안 외부세계와 단절된 채 외세의 영향, 특히 유럽의 영향을 거부했던 에도(혹은 도쿠가와) 시대는 1867년까지 지속된다. 이 시기에 일본은 유교사상을 폭넓게 수용했으며, 봉건체제는 더욱 강화되었다. 경제 정책도 마찬가지로 엄중하여, 화재시 소실될 경우에만 사원들을 재건축할 수 있게 했다. 일본의 고립은 19세기 중반에 미국 전함의

포격으로 돌연히 무너지고 만다.

가츠라 궁

가츠라 궁은 도요토미 히데요시 막부가 1590년에 세운 황실의 하치조 궁의 별궁에 속한다. 히데요시는 이 궁을 훗날 도시히토라 불린 자신의 가신 고사마루 왕자가 지배하도록 했다.

다도 스승이자 건축가였던 고보리 엔슈(1579-1647년)가 설계한 하치조 황궁은 다키야마(인공언덕) 유형의 대규모 정원이며, 그 특징은 드넓은 땅과 인공 언덕, 호수이다. 고요하게 펼쳐지는 풍경은 무작위성과 조화로운 느낌을 자아내도록 배치되어 있다. 그러나 각 풍경의 모티브들은 세심하게 고려되어 선택된 것들이며, 마치 정원이 다양한 경치들로 이루어진 하나의 화랑인 것처럼 각 풍경마다 주제들이 정해져 있다.

아러한 디자인은 각각의 풍경들이 독립된 회화처럼 연속되어 펼쳐지는 병풍화(에마기모노)의 영향을 받았다. 이 궁은 고 쇼인(정전), 추 쇼인(별전), 신 고텐(신궁)이라는 세 채의 주 건물로 이루어져 있다. 고쇼인과 추쇼인은 도시히토 왕자(1579-1629)의 거처였고, 신고텐은 도시타다 왕자(1619-1662)의 거처였다. 풍류전은 1662년에 지어졌다. 이로써 서로 다른 양식이 섞여있는 건축이 된 것이다. 즉, 중세 시대 신사에서부터 사무라이의 견고하고 거대한 거처에서 전형적으로 발견되는 건물 유형인 쇼인과 "일본의 자유 양식"(훗날의 수키야)이 서로 혼합되어 있는 것이다. 유명한 현대 건축가 이소자키 아라타가 관찰한 대로, 가츠라 궁은 일본의 근대 건축 역사에서 중요한 위치를 차지한다.

마르첼로 피아첸티니

마르첼로 피아첸티니의 역할과 그의 작품을 고찰해보면 파시즘 정권이 집권(1922-1943년)하기 전후의 이탈리아 건축계의 복잡한 이슈들을 발견할 수 있게 된다. 이 건축가의 오랜 경력과 작품의 높은 완성도에 비추어 볼 때, 예술적 과도기의 상황을 조명하기에 아주 적절한 건축가라고 할 수 있다. 이 시기는 중요하게 다루어지지 않지만 실제로는 유럽에 파장을 일으킨 대표적인 예술적 조류들이 교차했던 기간이다.

삶과 작품

마르첼로 피아첸티니는 1881년 로마에서 건축가 집안의 아들로 태어났다. 로마의 예술학교에 입학한 이후 그는 성공한 건축가였던 아버지 피오 피아첸티니의 사무실에서 건축훈련을 받았다. 당시의 유행에 맞추어 마르첼로의 작품은 절충적 고전주의 경향을 보이는 듯했다. 그가 한 작업은 주로 1910년 브뤼셀 만국박람회와 1915년의 샌프란시스코 박람회의 임시 구조물과 디자인 분야였다. 그러나 이후 얼마 안 되어(1915-1917년) 맡은 로마의 코르소 시네마는 모더니즘에 대한 뜨거운 논쟁을 일으켰다. 근대 양식은 여러 대안들 중 하나일 뿐이며, 윤리적이며 본질적인 사회의 절박한 요구들에 호소하는 양식이 아니라고(이러한 견해는 여전히 절충주의와 근대주의 사이의 중도적 양식을 보여주는 암바시아토리 호텔에 잘 드러나 있다) 간주한 점에서 피아첸티니는 당시의 다른 유럽 국가들의 근대주의 건축가들과 사뭇 달랐다. 이러한 경향은 파시스트의 통치를 별 이의 없이 수용하고, 합리주의 교의와 정권의 선전으로 조장된 교의들을 서로 동화시키려고 무모하게 노력한 그의 활동들을 잘 설명해준다. 이로써 피아첸티니는 MIAR으로 알려진 합리주의 운동을 펼치던 젊은 건축가들과 공공연히 갈등을 일으키곤 했다. 비록 그는 근대의 요구, 즉 기능주의 건축을 분명하게 이해했지만, 기능주의는 전통에 대한 존중이 전제된 상태에서 추구되어야 하며 상이한 맥락에 적용시킬 수 있을 만큼 충분한 유연성을 갖추고 있어야 한다고 믿었다. 다시 말해 급진적이지 않은 기능주의를 원한 것이다. 이러한 사실은 그의 작품들이 왜 그렇게 독특하고 또한 어떻게 그가 많은 이탈리아 자치제 당국의 건축 감독이나 특별 고문으로 선정될 수 있었는지를 잘 말해준다. 처음으로 그에게 의뢰된 도시는 투린이었다. 이곳에서 그는 1934년과 1938년 사이에 이루어진 비아 로마 누오바를 양식적으로 재정비하는 일의 책임을 맡았다.

피아첸티니는 파시즘이 지배한 20년 동안 활동했던 이탈리아 건축의 "취미의 권위자arbiter elegantiarum"라는 호칭을 얻을 만하다. 이 시기에 그는 정권

왼쪽 :
마르첼로 피아첸티니, 크리스토 레 교회의 돔,
1933-1934년, 로마

위 :
마르첼로 피아첸티니,
대학도시의 사제관,
1936년, 로마

의 이상에 부응하기 위해 국가의 이미지를 창조해내려고 노력했다. 그것은 동시에 로마의 혈통을 유지하며 근대적이면서도 고도로 효율적인 나라의 이미지였다. 그의 대표적인 몇 작품들은 로마의 대학도시에서 찾아볼 수 있을 것이다. 그곳에서 그는 건축 감독을 맡았으며, 사제관과 거룩한 지혜의 성당을 설계했다. 그는 E42 구역에서도 동일한 권한을 지닌 채 활동했다. 이곳은 파시즘의 승리를 축하하기 위한 박람회장이었지만 전쟁중에 버려졌고, 훗날 로마 외곽의 EUR로 변모했다. 이곳에 그는 이탈리아 문명관을 설계했다. 이 작품의 명료한 선과 볼륨은 화려함과 자기 도취에 저항하는 보루로 작용했다. 파시스트 정권이 무너진 후 피아첸티니는 자신이 설계한 콘칠리아치오네 가에 대해 맹렬한 비난을 받았다. 이것은 베드로 성당 광장을 위엄에 넘쳐 진입하게 만드는 작업이었으며, 교황 알렉산더 7세의 꿈을 이루기 위해 계획되었다. 피아첸티니는 1960년에 사망했다.

위 :
마르첼로 피아첸티니와 아틸리오 스파카렐리, 콘칠리아치오네 가, 1934-1950년, 로마

오른쪽 :
마르첼로 피아첸티니, **거룩한 지혜의 성당**, 1948-1950년, 로마

아래 :
마르첼로 피아첸티니, **법원**, 1933-1934년, 밀라노

르 코르뷔지에

르 코르뷔지에의 건축을 정의하기란 거의 불가능한 일이다. 그에 비교할 만한 인물이 있다면 피카소 정도로 보아야 할 것이다. 현대예술의 여러 사조들을 이끌어낸 이 화가처럼 르 코르뷔지에는 한결같은 노력으로 현대 건축이 발전할 수 있는 방향을 제시해주었다. 그러나 한편으론 르 코르뷔지에의 회화적 양식이 친분을 유지하고 함께 작업도 한 페르낭 레제의 스타일에 더 가깝다는 점을 간과해서는 안 될 것이다. 넘쳐나는 상상력과 뛰어난 창의성, 각고의 노력, 후대의 건축가들에게 미친 영향에 비추어볼 때, 어쨌든 르 코르뷔지에는 20세기 건축에서 가장 중요한 건축가로 평가되어도 무방할 것이다. 넓게 보면 그는 예술가였다. 즉 그는 건축가이자 동시에 화가, 조각가, 가구 디자이너, 건축 이론가였다. 그는 이러한 만능인으로서의 예술가를 하나의 사회적 임무나 인간정신을 새롭게 하는 수단으로 이해했다. 신도시를 위한 일종의 선언문이자 안내서인 『아테네헌장』의 여러 구절에는 도시계획과 관련된 그의 자세는 물론 그 외 여러 입장들이 명확하게 제시되어 있다. 1933년 열린 제4차 근대건축국제회의 때 편찬된 후 1942년 익명으로 출간된 이 책에서 그는 다음과 같은 견해를 밝히고 있다. "오늘날 대부분의 도시들은 무질서한 이미지처럼 보인다. 이 도시들은 그 어떤 방식으로도 본래의 목적들, 즉 도시 거주자들의 생물학적이며 심리학적인 요구사항들을 충족시켜야만 하는 목적들에 대처하지 못하고 있다 … 사리사욕이 낳은 폭력은 한편으론 경제적 힘이 지닌 모종의 압력, 약화된 정부 지배 체제와 다른 한편으론 사회적 결속의 중요성 사이에 형성되어야 할 균형을 완전히 망가뜨리고 있다 … 도시 그리드 내에 속한 모든 것의 규모는 인간 척도에 따라서만 제어되어야 한다." 합리주의 건축의 주도적 인물인 르 코르뷔지에는 논리와 이성이 불행과 무질서를 치유하는 최상의 해독제임을 확신했다. 그래서 그는 르네상스의 "황금분할" 개념을 부활시켜, 건축에 적용했을 뿐 아니라 "모듈러"의 원리에 따라 이것을 인간 신체에도 적용했다. 이와 동일한 이유로 그는 모든 것이 인간의 경험에 비추어 계획되는 합리적 건축물을 세우려고 모든 노력을 다했다.

그러나 종국에 그는 이러한 엄중한 논리적 접근이 그리 만족스럽지 못한 해결책임을 자각하며 노출 콘크리트가 불러일으키는 감성적 가능성을 재발견함으로써 새로운 양식인 야수주의를 정초했다. 일체식 구조와 관련된 기능주의와 합리주의 사이의 이 균열로 인해, 20세기 건축이 전반적으로 재검토되고 다른 양식들이 부활하는 추세가 전개될 수 있었다.

삶과 작품

르 코르뷔지에로 알려진 샤를 에두아르 잔느레는 1887년 스위스 라쇼드퐁에서 태어났다. 1900년에서 1905년까지 그는 이곳의 응용예술학교에 다녔다. 19세부

왼쪽 :
르 코르뷔지에,
사보아 주택의 외부,
1928–1930년,
프랑스 푸아시

위 :
르 코르뷔지에,
부아쟁 계획, 1925년,
파리, 르 코르뷔지에 재단

터 33세까지 그는 유럽 전역과 중동을 여행하며 스케치를 하고 건축에 대한 기록을 남겼다. 그는 빈의 요제프 호프만 사무실(1907년), 파리의 오귀스트 페레 사무실(1908년), 베를린의 피터 베렌스 사무실(1911년)에서 일했다. (지어지지 않았지만) 그가 처음으로 손을 댄 계획안은 소위 돔이노주택이라 불리는 단순하고 조립된 2층짜리 건축물이었다. 1917년 그는 파리로 이주했으며, 그곳에서 회화에 몰두했다. 1922년 그는 사촌인 피에르 잔느레와 함께 건축과 디자인 스튜디오를 열었다. 1925년 그는 파리 시를 재건하는 "부아장 계획"을 내놓았다. 이것은 도시계획 분야에서 영향력 있는 몇몇 작품들 중 하나이다. 1948년 그는 비례에 관한 소책자인 『모듈러Le Modulor』를 출간했다. 근대 운동을 이끌어갔던 인물이자 국제주의 양식의 주도적 인물이었던 르 코르뷔지에는 1965년 사망했다.

위 :
르 코르뷔지에, 의회의 **사당**, 1956-1965년, 인도 찬디가르

아래 :
르 코르뷔지에, 샤를로트 피에랑, 피에르 잔느레, 1928년, 이 긴 의자는 1965년에 설립된 카시나 가구에서 생산되었다.

오른쪽 :
르 코르뷔지에, **라투레트 수도원**, 1957-1960년, 프랑스 론알프 주, 에뵈

발터 그로피우스

발터 그로피우스의 건축활동 시기는 2차 세계대전을 기점으로 두 단계로 나뉘어진다. 첫 번째 시기에 그로피우스는 독일인이었고 훨씬 더 혁신적이며 창의적인 건축가였으며, 피터 베렌스로부터 영향을 받았다. 두 번째 시기에 그는 건축가이자 사업가인 미국인이었다. 초기의 그로피우스는 합리주의의 선두주자 중 한 명이었지만, 두 번째 시기의 그는 간혹 싫증을 내긴 했지만 국제주의 양식의 합리주의적 교의들을 지속적으로 추구해나갔다.

삶과 작품

건축가의 아들이자 손자였던 발터 그로피우스는 1883년 베를린에서 태어났다. 그는 처음에는 뮌헨에서 건축교육을 받았고(1903–1904년), 이후에는 베를린에서 공부했다(1905–1907년). 스페인 전역을 여행한 이후 3년 동안 그는 피터 베렌스의 사무실에서 일했다. 베렌스의 가르침을 받으며 그는 전문기술과 관련된 훈련을 받았을 뿐만 아니라 당시 독일의 현실, 즉 창조성과 새로운 산업을 접목시켜야만 하는 현실을 몸소 경험해보기도 했다. 산업화가 급속도로 이루어지던 바로 이 시기에 피터 베렌스를 포함한 일단의 건축가들은 윌리엄 모리스의 예술과 수공예 운동의 유산을 적극적으로 수용하고 독일 베르크분트(독일공작연맹)를 결성했다. 이 단체의 공

위 :
발터 그로피우스와 아돌프 마이어, **파구스 공장의 내부 계단**, 1911–1914년, 독일 로어 삭소니 주, 알펠트 안 데이 라이네

아래 :
발터 그로피우스와 아돌프 마이어, **파구스 공장**, 1911–1914년, 독일 로어 삭소니 주, 알펠트 안 데이 라이네

식적인 목적은 "예술과 산업, 수공예, 수공업의 저력으로부터 최상의 것을 선택하는 것"이었다. 영국과 프랑스에 비해 독일에서는 전통이 거의 부재한 상황이었기 때문에 새로운 개념들이 다른 어떤 곳보다 훨씬 더 빨리 전개될 수 있었다. 1910년에 그로피우스는 사무실을 개설하고 1925년까지 자신의 부족한 드로잉 기술을 보완해주었던 아돌프 마이어와 동업했다. (그로피우스가 1907년부터 1914년까지 가입해 있던) 독일공작연맹은 대량생산에 대한 편견을 가지고 있지 않았으며, 바우하우스 경험의 기본토대가 되었다. 그로피우스에게 명성을 안겨다준 파구스 공장이 이 시기에 완공되었다. 기술적 진보를 열렬히 환호하는 이 시기에 그가 지향한 설계 목표는 인간과 기계가 완전히 공생관계

를 이루며 작업할 수 있게 만드는 것이었다. 그러나 그로피우스가 많은 대학으로부터 강의를 의뢰받게 된 계기는 주로 실내디자인의 성과들 때문이었다. 제1차 세계대전 이후에 그는 바이마르에 있던 두 학교의 책임자 자리를 수락하게 되며, 이 두 학교는 1919년에 국립 바우하우스로 통합된다. 1925년 마이어와 결렬한 이후 그로피우스는 데사우에 새로운 학교 건물을 설계했다. 이때가 그로피우스의 건축 경력 중 가장 창조적인 시기였다. 이 시기에는 유토피아적인 종합극장(1926년)에서부터 혁신적인 아파트 건물에 이르는 작품들, 데사우 도시 재개발에서부터 이 도시의 고용청과 같은 독특한 건물 유형에 이르는 작품들이 설계되었다. 1933년 나치 정권이 들어서자 그로피우스는 "건축의

볼셰비키"라며 경멸당했고, 국외추방 압력을 점점 더 강하게 받고 난 후 결국 영국으로 강제추방된다. 이곳에서 그는 영국 바우하우스를 설립할 기회를 얻게 된다. 그러나 더 결정적 기회는 1934년 의뢰받은 원저 시의 주거단지 계획이었다. 그로피우스가 자신의 유명한 저서 『신건축과 바우하우스(1935년)』를 출판한 곳도 바로 런던이었다. 1937년 하버드대학의 총장직을 수락한 그는 미국으로 이주했다. 1945년에 그는 많은 젊은 건축가들과 연대하여 건축가연대(TAC)를 결성한다. 이 스튜디오를 통해 그로피우스는 맨해튼의 팬암 빌딩과 같은 기념비적인 프로젝트들을 설계했다. 그로피우스는 1969년에 사망했다.

위 : 발터 그로피우스, 남서쪽에서 본 교장의 관사, 1926년, 독일 데사우. 그로피우스가 설계한 데사우의 바우하우스

오른쪽 : 발터 그로피우스와 아돌프 마이어, 좀머펠트 주택, 1920-1921년, 베를린. 바우하우스에서 진행한 최초의 대규모 프로젝트였던 이 건물은 "종합예술작품"의 가장 훌륭한 건축적 사례로 간주된다.

위 : 발터 그로피우스, 마르셀 브로이어가 디자인한 좌석이 비치된 바우하우스의 강당, 1925-1926년, 독일 데사우

미스 반 데어 로에

1929년에 열린 **바르셀로나 국제박람회의 독일관** 복원, 미스 반 데어 로에와 릴리 라이히 설계. 당시에 철거된 이 파빌리온은 1986년 다시 지어졌다.

프랭크 로이드 라이트와 르 코르뷔지에와 함께 20세기 건축의 대표적 선구자 중 한 명으로 간주되는 미스 반 데어 로에는 활발한 건축 활동을 꾸준히 펴나가면서, 자신의 합리주의 원리와 미학적 규준들을 고수하면서도 최상의 질서에 도달한 주목할 만한 작품들을 내놓았다.

삶과 작품

루드비히 미스는 1886년 독일 아헨에서 태어났다.(반 데어 로에는 그의 어머니 이름이며, 1922년 그는 자신의 이름에 붙였다.) 그의 뛰어난 수공예 솜씨와 디테일에 대한 관심은 고향의 유명한 수공예 품목이었던 스투코 장식을 디자인하던 그의 아버지가 보여준 가르침과 실천에서 비롯되었다. 그는 건축 분야

에서 학위를 딴 적은 없었지만, 20세 경에 베를린으로 건너가 여러 건축회사에서 도제공으로 일했다. 이 중 한 곳은 목구조를 전문적으로 다루는 회사였다. 1908년 피터 베렌스의 사무실에 들어간 후 그는 발터 그로피우스나 르 코르뷔지에 같은 사람들과 일했다. 그는 1912년에 자신의 스튜디오를 열었고, 이후 10년에 걸쳐 자신만의 건축적 아이디어를 정립해 갔으며, 이것은 훗날 혁명적인 주장으로 평가되었다. 고층빌딩 계획안을 통해 그는 유리로 만들어진 외벽을 활용하여 처음으로 투명성과 반사 효과를 낼 수 있는 가능성을 제시했다. 1922년 그로피우스나 그 외 몇 사람과 함께 그는 표현주의 운동인 노벰버그루페(1918년에 바이마르 혁명이 일어났던

달을 기리기 위해 붙여진 명칭이다)의 회원이 되었다. 이 그룹은 스스로를 "급진적 건축가 단체"로 규정했다. 여기서 급진적이란 말의 의미는 "전통적인 표현형태를 거부하고 새로운 표현수단을 수용한다"는 것이다.

이러한 건축적 강령을 잘 지켜나간 사람은 바로 이 독일 건축가이다. 그는 1923년에 사무소 건물을 설계하면서 이 강령들을 적용해 나갔다. 이 건물은 주변경관을 한눈에 끌어들이는 철근콘크리트와 유리로 만들어진 단순한 상자 모양으로 되어 있다. 이 원리가 좀 더 전통적인 방식으로 적용된 대표적 사례는 구벤에 지어진 울프 주택(지금은 허물어지고 없다)인 반면, 좀 더 혁신적인 접근은 칼 리프크네히트와 로자 룩셈부르크를 위한 베를린 모뉴먼트(마찬가지로 허물어지고 없다)에서 이루어졌다. 이 시기에 미스는 또 다른 중요한 경험을 얻기 위한 방편으로 슈투트가르트의 바이젠호프 주거단지를 건설하는 일에 손을 댄다. 르 코르뷔지에를 포함한 많은 건축가들이 이 주거단지 건설에 참여했다. 이 몇 년 간의 활동 중에 미스가 이룬 최고의 성과는 1929년에 열린 바르셀로나 국제박람회의 독일관이었다. 바우하우스를 떠난 그로피우스의 요청에 따라 미스 반 데어 로에는 1930년부터 1932년까지 나치정권의 압력으로 강제로 문을 닫게 된 이 학교의 세 번째 교장을 역임했다. 1938년에 그는 독일을 떠나 미국으로 건너가 훗날 일리노이 주 공과대학(IIT)으로 알려진 시카고의 아머공과대학장을 역임했다. 외부와 내부 사이의 연속성을 확보하기 위한 일련의 실험들에서 완성도 높은 결실을 맺으며 그는 이 학교 안에 크라운홀을 설계했다. 미스 반 데어 로에는 베를린 미술관 신관과 같은 수평적 조직의 건물과 고층건물과 같은 수직성 강한 건물에 주력했다. 전자의 경우에 그는 유동적이며 구조적 실체를 역전시키는 공간을 실현하려 노력했으며, 후자의 경우에는 고층빌딩의 볼륨 자체가 빛나고 반사하는 프리즘이 되도록 애썼다.

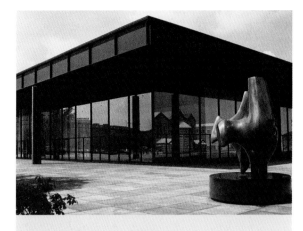

위 :
미스 반 데어 로에,
베를린 박물관 신관,
1962-1968년, 베를린

아래 :
미스 반 데어 로에,
일리노이 주 공과대학의
크라운 홀, 1950-1956
년, 시카고

알바 알토

루이스 헨리 설리번과 프랭크 로이드 라이트가 보여준 유기적 건축의 유럽판은 독립적으로 발전했으며, 유럽만의 고유한 특질을 동반했다. 이러한 양식의 대표적 거장은 알바 알토였다. 그와 함께 후고 헤링이나 한스 샤로운, 루이스 칸을 꼽을 수 있다. 이 운동의 핵심 개념은 사물들이란 그 고유한 내적 형태에 따라 만들어지기 때문에, 공장에서 생산된 기하학적 "상자"가 건물에 적용되어서는 절대로 안 된다는 점이다. 이 원리에 따르면 다음과 같은 결론에 이르게 된다. 즉 아무리 쉽게 구할 수 있더라도 합성재료는 피하고 목재와 같은 자연 재료를 사용해야 된다는 점이다. 알토는 바로 이러한 목재를 폭넓게 활용했다. 이 점이 잘 드러난 대표적 사례는 핀란드 비푸리에 세워졌던 공공도서관의 강당이다. 이 건물이 제2차 세계대전 중에 파괴되었다고 알려져 있었지만, 실제로는 10년 동안 버려졌었고 최근 들어 다시 복원되었다. 강당의 음향을 좋게 하기 위해 천장 모양을 특별히 알토가 직접 디자인했다. 그래서 천장은 마치 발산된 소리를 주조해내는 형틀처럼 보임으로써, 미리 정해진 기하학적 형태가 아니라 음파가 "유기적"으로 반사되는 과정을 따라 자연스럽게 만들어진 모양을 하고 있다.

삶과 작품

목재 관리인의 아들로 태어난 알바 알토는 1988년 핀란드 쿠오르타네에서 태어났다. 헬싱키공과대학에 다니면서 그가 접한 최초의 건축작업은 아라예르비에 부모님 집을 짓는 일이었다. 1921년에 대학을 졸업하고 그는 예테보리 박람회의 프로젝트 팀에서 2년 간 일했다. 1924년에 그는 결혼을 하고 고전을 답사하며 이탈리아를 여행했다. 결국 이 두 가지 사건은 그의 건축활동에 큰 영향을 미쳤다. 알토가 사망한 1949년까지 모든 프로젝트에 부인의 이름이 따

위 :
알바 알토와 엘리사 메키니에미, **시립센터 도서관**, 1951년, 프로젝트 착수, 세이네요키, 핀란드

오른쪽 :
알바 알토와 아이노 알토, 휘어진 자작나무로 만든 안락의자

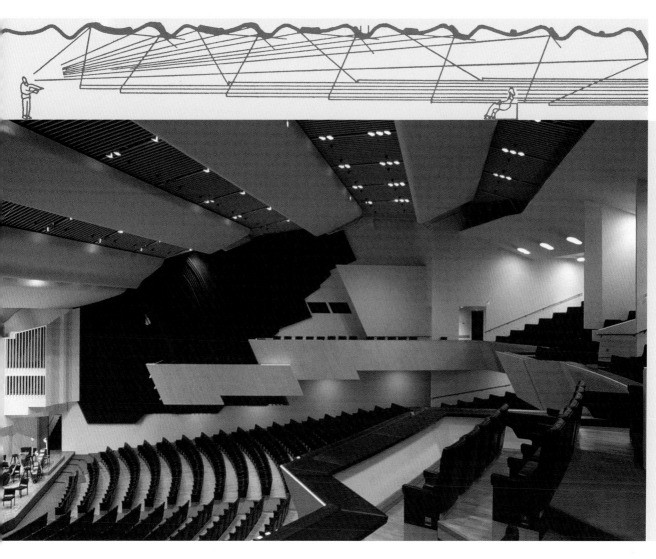

위 :
알바 알토, 비푸리
시립 도서관의 회의
실에 계획된 음향 반
사효과 다이어그램,
핀란드(1927-1935
년).
추상미의 특질을 드
러내는 이 천장은 정
교한 로가리듬과 음
향설계에 적용된 그
기하학을 바탕으로
계획되었다.

알바 알토, 핀란디아
콘서트 홀, 1971년,
핀란드 헬싱키

라붙을 정도로 사실 부인인 아이노와 그는 아주 생산적인 작업을 이끌어가는 관계를 유지해나갔다. 이탈리아 여행을 통해 그는 최초의 대표적인 작품인 위베스퀼레 노동자 회관(1924-1925년)의 영감을 얻었다. 이 작품은 피렌체를 기리기 위한 것이기도 했다. 그러나 알토를 유명하게 만든 프로젝트는 드넓게 펼쳐진 순록의 자연풍경 위에 자유롭게 배치된 채 지형과 완전히 하나가 된 파이미오 결핵요양원(61쪽)이었다. 이 건물은 하루 동안에 태양의 이동 경로를 고려하여 설계됨으로써 환자들은 최대한의 채광과 일사량(핀란드 같은 나라에서는 더할 나위 없이 중요한 요소이다)을 확보할 수 있게 되었다. 알토는 "건물의 외형"만을 다루는 데 그치지 않고 외부와 내부를 포함한 건물의 모든 부분을 디자인했다. 합판과 굴곡진 목재로 만들어진 가구디자인을 실현하기 위해 그는 심지어 공방까지 차렸다. 이곳은 나중에 아르텍이라는 회사로 바뀌어 1942년까지 부인 아이노가 운영해나갔다. 이렇게 열심히 노력한 끝에 알토는 뉴욕의 현대 미술관에서 자신의 작품을 전시한 1937년에 처음으로 국제적인 명성을 얻게 되었다. 여러 일을 통해 그는 미국과 지속적인 인연을 맺었다. 우선 1939년 그는 미국으로 돌아와 뉴욕 만국박람회의 핀란드관을 세웠다. 라이트는 이 건물을 극찬했다("알토는 천재다"). 제2차 세계대전과 1944년에 일어난 러시아와 핀란드 사이의 내전이 끝난 직후 수년 동안 알토는 도시계획 프로젝트에 주력했다. 라플란드 로바니에미 계획안이 그 대표적 사례다. 그는 1952년에 재혼했으며, 역시 건축가인 그의 두 번째 부인 엘리사는 그와 같이 작업을 해나갔다. 무엇보다 그는 그녀와 함께 세이네요키 시립센터를 설계했다. 이 건물에는 시청사와 감독관 교회, 교구회관, 도서관, 공용극장이 함께 모여 있다. 또한 1960년부터 시작된 헬싱키 도시건축 재건안도 빠트릴 수 없는 중요한 작품이다. 알토는 극동지역, 독일, 덴마크(올버그 미술관), 이탈리아(시에나 문화센터, 볼로냐 근처 리올라 디 베르가토의 교구회관)와 같은 다른 여러 지역에서도 작품활동을 했다. 그는 1976년에 사망했다.

브라질리아

위 :
주거지역이 보이는
브라질리아의 모습

아래 :
루시오 코스타, 브라질리
아 프로젝트의 배치개념
도, 1954년

아래 :
삼권광장의 모습,
브라질, 브라질리아

국가를 대표하는 건축 양식을 창조하여 시민의 공동체의식을 키워나가려는 필요성은 식민지 붕괴 이후에 세워진 국가들이 직면한 많은 도전들 중 하나였다. 이러한 국가들 중에 특히 브라질이 그러했다. 따라서 브라질리아 같은 도시의 설립은 유럽의 합리주의 양식 특히 르 코르뷔지에의 건축개념과 브라질 건축을 한 맥락에 놓는 이론적 교의들이 도시적 규모로 실현된 유례없는 사례다. 실제로도, 브라질의 근대 건축가이자 도시계획가인 루시오 코스타는 이 신도시계획에 대한 자문을 받기 위해 이 위대한 프랑스의 모더니스트를 고용하게 된다. 이중의 목적은 성취되었으며, 세계의 각 비평가들은 전 세계로 파급될 만한 독립적인 목소리를 브라질의 근대 건축 발전에서 인식하게 되었다. 또 다른 기회는 실험실에서처럼 도시 유기체 조직을 연구할 수 있는 가능성이 열린 것이었다. 1936년 빈의 수학자이자 건축가인 크리스토퍼 알렉산더에 의해 수행된 이 연구에서는 "인공적인" 도시를 설계하는 데 심리적 과정은 결국 나무의 다이어그램과 비교될 수 있다는 최종 분석이 도출되었다. 이와 대조적으로 역사적인 "자연발생적인" 도시는 오늘날 전문가들이 난해한 컴퓨터 작업을 통해서만 다시 만들어낼 수 있는 좀 더 복잡한 모델에 따라 발전했다고 한다.

도시의 역사

브라질리아의 탄생은 1950년대 말에서 1960년대 중반까지 브라질이 누린 경제적 호황이라는 맥락에서 조명되어야만 한다. 교육부와 보건부, 대통령 주셀리노 쿠비체크 데 올리베이라의 주도하에 세워진 새 연방 수도는 고이아스 주 고원지대의 인공 호수변을 따라 펼쳐진 연방구에 위치해 있다. 이곳은 리우데자네이루에서부터 약 1,000km 떨어져 있다. 1960년 4월 21일 새로운 수도 브라질리아는 7백만 명에서 8백만 명가량

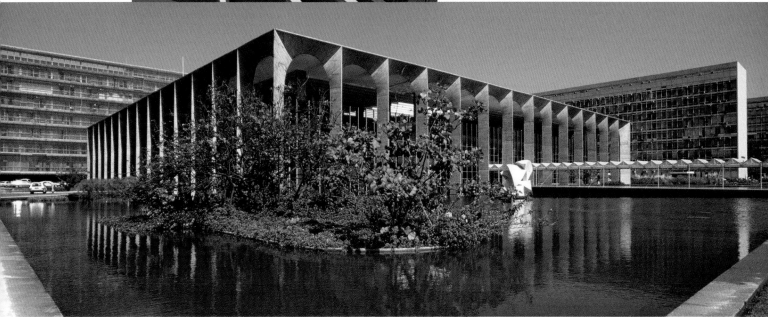

의 주민을 위해 계획되었다. 기본적인 배치 모양은 제트기와 유사하다. 주거지역과 상업지역이 날개 부분에 해당되고, 정부 청사들이 비행기 몸체에 해당되는 중심에 배치되어 있다. 길이 10km에 달하는 주가로는 몇 백 미터 안 되는 반경 내에 개별 학교와 교회, 시장을 갖춘 주거용 "슈퍼블록"이 할당된 지역을 구획시킨다. 교차로에는 다리와 지하로가 놓여 있다. 거주지역은 약 12km에 이르는 곡선 철도를 따라 이어지고 있다. 이러한 배치 방식은 몇몇 남아메리카 도시들을 계획한 경험이 있는 르 코르뷔지에의 도시 계획 연구를 어느 정도 반영하고 있다.

관련 건축가들

브라질리아를 건설하는 설계공모전에서 우승했던 1956년에 루시오 코스타(1902-1998년)는 이미 세계적인 명성을 얻은 건축가였다. 다른 무엇보다 그는 같은 나라 출신의 유명한 오스카 니마

이어(1907-1998년)와 협력하고 르 코르뷔지에의 자문을 받아 현재는 문화궁으로 알려진 리우데자네이루의 공공 교육부와 보건부 건물을 지었다. 브라질리아에 부여된 비행기 모양은 진보와 근대성의 은유를 의도한 것이며, 또한 1954년 독재에서 벗어난 후 브라질이 민주주의를 향해 "이륙하리라는" 희망을 표현하기 위한 것이기도 하다. 이 대규모 인공 도시에 대한 발상을 제기했던 이들이 "아테네헌장"의 건축가들이었다는 점은 우연한 일이 아니다. 도시 중심에 있는 기념비적인 건물들을 설계한 건축가는 니마이어였다. 이 새로운 건물 중에서 거론할 만한 것은 3곳의 정부조직 청사인(입법, 사업, 행정) 삼권광장이다. 행정부서들이 배치된 수직으로 치솟아오르는 두 개의 고층빌딩과 국회의사당의 수평적 볼륨을 통해 이 광장은 독특한 모습을 보여주고 있다.



시드니 오페라하우스

오페라하우스에서 본 시드니 항구와 시드니 하버 브리지, 1957–1973년, 오스트레일리아, 시드니

덴마크 건축가 요른 웃존에 의해 1950년대 말에 설계되고 1973년에 완공된 호주의 시드니 오페라하우스는 수년 동안 앞서가는 건축 디자인의 걸작으로 간주되었다. 시각에 놀랄 만한 충격을 던져준 이 작품은 건축의 미래가 지향해야 하는 지점으로서 자주 거론되던 건물이었다. 이 충격은 일종의 "에펠탑 효과"에 의해 한 층 더 심화되어, 이 건물은 오스트레일리아 대륙을 대표하는 하나의 아이콘이 되었다. 따라서 웃존의 대작은 20세기 중반의 건축적 랜드마크들로 이루어진 "가족 앨범"의 한 페이지를 장식하게 된다.

건축가

요른 웃존은 1918년 코펜하겐에서 태어났으며, 덴마크 수도에 있던 왕립예술아카데미에서 교육을 받았다. 이곳에서 그는 케이 피스커(1893–1965년)와 같이 공부했다. 1940년에서 1945년 사이에 웃존은 스톡홀름에서 살았고 그곳에서 세장한 철골 부재로 지지되는 대형 유리 패널이 전형적으로 사용된 군나 아스프룬드(1885–1940년)의 작품들로부터 영향을 받았다. 고향으로 돌아오자마자 웃존은 1년 동안 열심히 일하고, 1946년에 헬싱키로 옮겨 알바 알토의 사무실에 합류했다. 3년 뒤에 그는 미국으로 여행을 떠나, 프랭크 로이드 라이트를 만났다. 그곳에서 중앙아메리카로 이동하면서 그는 마야문명의 유적들을 답사함으로써, 두 가지 요소, 즉 기단과 지붕으로만 이루어진 건축개념을 찾아냈다. 1950년 32세의 나이로 웃존은 코펜하겐에 사무실을 열었다. 그가 처음 맡은 중요한 프로젝트는 라이트의 유기적 건축에 영향을 받은 헬레백(코펜하겐 북쪽)의 자택이었다. 그의 삶을 완전히 바꾸어놓은 해는 1957년이었다. 이

해에 그는 시드니 오페라하우스의 설계 공모전에서 우승했다. 이 공사를 직접 감독하기 위해 그는 1962년에 호주로 건너간 뒤 1966년까지 그곳에서 지냈다. 그의 다른 작품들 중에는 헬싱괴르의 킹고 주거단지와 프레덴스보르크(덴마크)의 주거단지가 있다. 이 단지의 주거 배치는 대지의 윤곽을 그대로 따르고 있다. 1964년에 그는 취리히 극장 설계공모전에서 우승했고, 비록 건물이 완공되지 못했지만 1970년까지 이 프로젝트를 진행해나갔다. 1972년과 1987년 사이에 웃존은 후기 작품 중에 가장 훌륭하다고 평가되는 쿠웨이트 국회의사당을 설계했다. 사막의 유목민으로부터 영감을 받은 이 건물을 통해 그는 "한 시대의 양식보다는 어떤 장소의 양식을 따르는 것이 더 중요하다"라는 아스프룬드의 주장을 실천에 옮긴 것이다. 그가 좀 더 최근에 한 작품에는 1995년에

요른 웃존과 피터 라이스, **오페라하우스의 지붕 세부**, 1957-1973년, 오스트레일리아, 시드니, 잭슨 항구

위 오른쪽 :
요른 웃존과 피터 라이스, **오페라하우스**, 1957-1973년, 오스트레일리아, 시드니, 잭슨 항구

공중에서 본 잭슨 항구와 오페라하우스의 모습, 오스트레일리아, 시드니

설계한 마조르카 산맥에 위치한 자택이 있다.

건물

오페라하우스는 조화를 이루고 있는 부분(기단, 네 곳의 오디토리엄, 복합적인 지붕)으로 구성되어 있다. 이 마지막 요소 때문에 웃존은 큰 고민에 휩싸였다. 결국 그는 각 지붕들이 동일한 구의 각기 독립된 여러 호를 이루어야 된다는 것을 알아낸다. 이 구는 직경이 75m에 달하는 이상적 형태여야 했다. 엄청난 공사비용 때문에 그는 이 프로젝트를 다른 사람들에게 넘겨야만 했다. 굽이치는 돛을 닮은 이 건물의 주 특징인 지붕은 스웨덴산 흰 회간타일로 마감된 프리스트레스트 철근콘크리트와 지붕 덮개에 부착된(기술자 피터 라이스가 설치한) 콘크리트 패널로 이루어진 유연한 구조이다.

단게 겐조

20세기 중반에 합리주의 양식은 전 세계에 퍼지게 되었고, 일종의 보편적인 설계방향이 되었을 뿐만 아니라 다양한 문화에서 여러 가지 방식으로 해석되었다. 일본의 대표적인 건축가이자 도시계획가인 단게 겐조는 두 가지 측면에서 아주 중요한 역할을 했다. 첫째, 그는 서양에서 다듬어진 새로운 건축개념을 자신의 고국에 보급하는 데 일조를 했다. 둘째, 그는 자신만의 일본적 감수성을 통해 절묘하게 이 개념을 발전시켜나갔다.

삶과 작품

단게 겐조는 1913년 일본 남부의 이마바리에서 태어났다. 1935년부터 1938년까지 동경대학에서 공부한 후에 그는 르 코르뷔지에와 동업한 마에카와 쿠니오(1905-1986년)의 사무실에서 건축 훈련과정을 마쳤다. 동경대학에서 학위를 취득하고 1년 후인 1946년에 단게는 교수직을 얻었으며, 1974년까지 근무했다. 그는 1946년 사무실을 개설해 여러 가지 회사명을 달고 작업해나갔다(1985년부터는 단게 겐조 어소시에이츠로 불렸다).

1949년에 그는 처음으로 중요한 설계를 맡게 된다. 그 프로젝트는 히로시마 평화센터였으며, 이 프로젝트를 통해 그는 원자폭탄으로 황폐화된 도시에 애도를 표했다. 그가 중요한 건축가 대

위 :
단게 겐조, 야마나시 신문사와 방송국, 타워 세부 모습과 설계 개념도, 1961-1966년, 일본 고후

오른쪽 :
단게 겐조 합작팀, 올림픽 경기장, 일본, 도쿄. 이 독특한 지붕의 윤곽은 사찰 지붕을 연상시킨다.

왼쪽 :
단게 겐조, 도쿄 도시계획안 모형(1960년).
이 프로젝트에서 가장 중요한 요구사항은 도쿄 도심에서 발생하는 혼잡을 완화시키는 것이었다. 자동차 교통이 원활해져야 한다고 확신한 단게는 "도시의 축" 개념을 구상해냈다. 이것은 도시 유기체를 구성하는 단위들인 주거지역, 행정지역 혹은 상업지역으로 설정된 자기보존 지구를 연결하는 도로망 개념이다.

오른쪽 :
단게 겐조, 공중에서 본 올림픽 경기장의 모습, 1961-1964년, 일본 도쿄

열에 합류하자 일본의 문화계에서는 뜨거운 논쟁이 일었지만, 사실상 주 비판 대상은 도쿄 도청사였다. 건물 자체는 르 코르뷔지에의 건축방식처럼 고전적인 필로티(기둥) 위에 올려져 있지만, 단게는 건물 앞의 포장된 광장이나 그 주변영역과 전통적인 일본식 정원에 따라 꾸며진 것들이 조화롭게 연속된 공간을 이루도록 세심한 배려를 했다. 그러나 그가 자국에서 비난을 받지 않고 결국 받아들여지게 된 계기는 1959년 저명한 건축상인 'architecture et d' Artbroad'를 수여하면서부터였다. 이 일이 있은 후 그는 고후의 야마나시 신문사와 방송국에서부터 도쿄의 성 마리아 성당에 이르는 많은 핵심적인 프로젝트들을 맡았다.

이 성당에서 그는 1964년 동경올림픽이 열린 경기장의 지붕 유형을 채택했다. 1만 5천 명을 수용하도록 설계된 이 시설의 특징은 케이블 체인으로 만들어진 우아한 곡선 지붕이다. 다양한 분절을 나타내는 이 지붕은 경기장 전체의 장식적인 모티브를 형성하고 있다.

1960년부터 단게는 도시계획으로 관심을 돌린다. 도시계획을 통해 그는 일본의 두 가지 고대정신, 즉 기원전 1세기부터 현대까지의 예술적 전통에 스며들어 있는 야요이 문화와 조몬 문화를 효과적으로 통합시킬 수 있었다. 한편 동물의 메타볼리즘과 유사한 원리에 기초하여, 그가 건축구조에 대해 한 실험은 건축적 메타볼리즘 개념과 이론을 예고해주었다.

그가 1960년에 내놓은 동경 도심 재개발계획을 통해, 만 위에 놓일 수도 있는 주가로를 따라 거대 구조물들이 발전하게 된다. 이로써 상업용, 행정용, 주거용 '섬들'이 간선도로망을 통해 유기적으로 연결될 수 있게 된다.

1970년대 이후부터 전 세계를 무대로 활동한 단게는 국제주의 양식에 가까운 건축을 펴나간다. 이 점은 도쿄 도청사와 볼로냐의 피에라 센터에 잘 반영되어 있다.

아래 :
단게 겐조, **어드미니스트레이션 센터(도쿄 도청사)**, 1986-1995년, 일본 도쿄, 신주쿠

위 :
단게 겐조, **성 마리아 성당**, 1963년, 일본, 도쿄. 포물선 지붕은 신비한 의미가 부여된 위로 치솟는 힘을 상징적으로 표현해주고 있다. 1,500명을 수용하도록 설계된 이 건물의 평면은 십자형 모양을 하고 있다.

이소자키 아라타

거장이 얼마나 위대한지는 작품뿐만 아니라 그 제자의 업적을 통해 가능할 수도 있다. 일본 내에서 새로운 건축적 사고의 열풍을 획기적으로 일으킬 정도로 단게 겐조가 일본 건축에 미친 영향력은 대단했다. 그를 통해서 그리고 그 덕분에 일본은 때때로 도발적이긴 하지만 항상 극도의 품위를 잃지 않으며 20세기 예술의 파노라마에서 두각을 나타내며 새 목소리를 낼 수 있었다. 대학이나 실무영역에서 받은 그의 가르침을 토대로 진정한 의미의 건축단체가 등장하게 된다. 그 회원 중 몇몇은 국제적인 명성을 얻었다. 이 중에 한 명이 바로 이소자키 아라타이다.

삶과 작품

이소자키 아라타는 1931년 일본의 오이타에서 태어났다. 동경대학에서 단게 겐조의 가르침을 받았으며, 졸업하자마자 그의 사무실에 입사하여 1963년까지 일했다.

지금도 국제적 무대에서 활동하고 있는 이소자키가 보여준 건축 양식은 1960년대 그가 신봉했던 사조인 메타볼리즘을 거부하면서부터 여러 단계의 과정을 거치며 변화된다. 단게의 사무실에 남아 있는 한 이소자키는 동경 도심 재개발계획과 같은 대규모 프로젝트를 주로 다루어야 했다. 이러한 프로젝트들에서 그가 창의력을 발휘하여 기여할 수 있는 부분은 자문과 실무영역이었다. 몇 년 후 단게는 마케도니아의 스코페 도시재건 프로젝트(1965–1966년)와 오사카 국제 박람회의 축제광장과 같은 프로젝트들, 즉 메타볼리즘의 구성요소들이 잘 드러나 있는 프로젝트들에 이소자키를 투입시켰다.

그러나 1970년대부터 이소자키는 단순한 기하학적 형태를 위주로 양식적 방향전환을 시도한다. 비록 난해한 신기술을 이용한 파편화와 조합화 경향이 엿보이지만 말이다. 기타큐슈 중앙도서관(후쿠오카 현)이 이러한 경향을 보여주는 적절한 사례일 것이다. 입방체와 삼각형으로 구성된 이 건물의 입구는 마치 거대한 벌레처럼 땅 위를 꿈틀거리며 기어가는 듯한 넓은 열람실 터널을 향하고 있다. 1970년대 말부터 이소자키는 역사주의에 가까운 양식으로 관심을 돌린다. 이 당시만 해도 역사주의 운동은 초기 단계였다. 그의 확고한 목적이 무엇인지 알게 해주는 흔적들은 그 유명한 1980년 베네치아 비엔날레의 "스트라다 노비시마" 전시회에서부터 찾을 수 있다. 이 전시회에서 그는 한스

이소자키 아라타, **오카노야마 그래픽 아트미술관**, 1982–1984년, 일본 효고 현 니시와키

위 :
이소자키 아라타, 우피치 미술관의 새로운 출구 모델, 1996년

아래 :
이소자키 아라타, 시청사, 1975-1978년, 일본 카미오카

홀라인과 같은 여러 주도적인 건축가들과 나란히 자신의 건축적 사고의 여러 단편들을 제시해 보였다.

1980년대까지 지속된 이 시기 동안 비록 어느 정도 변화의 조짐은 있었지만, 이 일본 건축가는 역사를 자신의 상상력의 발판이 될 수 있는 원천으로 삼으며 과거(줄리오 로마노, 블레, 르두, 싱켈 등의 건축가)로부터의 영감을 적극적으로 받아들였다. 역사적 선례에서 영향을 받은 작품 중에 한 사례는 바르셀로나의 산 조르디 경기장이다. 이 건물은 비첸차에 있는 팔라디오의 바실리카를 연상시키지만 진보된 기술을 이용함으로써 이 선례를 재해석하고 있다. 아키트레이브에 의존하는 둥근 아치가 있는 후지미의 컨트리클럽도 팔라디오의 빌라를 나름대로 자유롭게 해석한 결과라고 할 수 있다. 한편 피렌체 우피치 미술관의 새 출구 계획안은 시뇨리아 광장에 있는 중세의 로지아 데이 란치를 암시하고 있다. 최근 들어 이소자키는 건물과 그 주변환경 사이의 대조적 관계를 강조하면서 헤테로피아 모델을 따르고 있기도 하다.

그는 이러한 경향을 다음과 같은 방식으로 설명한다. "시청사는 조용한 도시에 정박한 우주선 같은 모양일 수도 있고, 성의 기단 위에 드러누운 고래와 같을 수도 있다." 이러한 지적이 잘 묘사되어 있는 사례는 성을 배경으로 언덕의 경사지에 서 있는 폴란드 크라코프의 일본 예술과 기술센터 (1990-1994년)이다. 다른 후기 작품들에는 로스앤젤레스의 현대미술관(1986년 개관), 동경대학교 예술디자인 학부(1990년), 뉴욕의 구겐하임미술관 신관(1992년) 등이 있다.

왼쪽 :
이소자키 아라타, **일본 예술과 기술센터,** 1990-1994년, 폴란드 크라코프

위 :
이소자키 아라타, **문화센터와 회의장,** 1999년, 일본 신주쿠

루브르박물관의 피라미드와 I. M. 페이

현재 국제무대에서 유명세를 떨치고 있는 유일한 중국인 출신 건축가인 I. M. 페이의 명성을 더 확고하게 만든 작품은 파리 루브르박물관의 입구를 위해 그가 1983년에 설계한 유리 피라미드다. 르네상스 양식의 파사드를 지닌 건물을 배경으로 이 피라미드는 프랑스의 대표적인 예술 박물관의 이미지에 활력을 부여할 뿐만 아니라 오늘날의 요구 사항들을 충족시키는 구조물을 세우려는 의도로 기획되었다. 특히 이 새 건축물은 점점 더 증가하는 관람객들을 효율적으로 수용하고, 기존 형태를 훼손시키지 않고서도 건물의 건축적 균형감에 변화를 줄 수 있는 것이어야 했다. 이 기존 건물 자체가 하나의 예술 작품이었기 때문이다. 따라서 페이의 이 프로젝트는 두 가지 단계로 진행되었다. 첫 번째 단계는 나폴레옹 중정 아래에 넓은 공간을 만들어내는 주출입구를 배치하는 작업이었다. 이제 관람객들은 지하에 위치한 세 곳의 부속공간을 따라 역사적 건물의 날개 부분에 다다를 수 있게 되었다.

현대박물관의 표준을 그대로 따른 새 구조물에는 각종 서비스 공간 즉 안내 데스크, 의류 보관실, 여러 곳의 입장권 발매소, 카페와 카페테리아, 넓은 도서관, 강당이 들어선다. 간단히 말해, 부속된 좀 더 작은 피라미드와 더불어 천장 역할을 하는 지상의 피라미드는 루브르박물관을 위해 페이가 구상한 기술적이며 건축적인 빙산의 일각에 불과하다. 1987년에 첫 번째 단계가 정리된 후, 두 번째 단계의 작업이 이어져 1993년에 마무리된다. 이 작업에서는 그때까지 재무성이 차지하고 있던 리슐리외관이 전시공간으로 바뀌었다. 이후 미테랑 대통령이 추진한 전반적인 지시사항을 통해 루브르박물관은 세계에서 가장 현대적인 박물관의 하나로 변모했다.

맨 위 :
I. M. 페이 건축사무소, 루브르박물관의 입구 피라미드, 1983–1987년, 파리

위 :
I. M. 페이 건축사무소, 루브르박물관 지하층으로 연결되는 계단, 1983–1987년, 파리

아래 :
페이 코브 프리드 앤 파트너스
루브르박물관 리슐리외관의 퓌제 중정의 모습, 1987–1993년, 파리

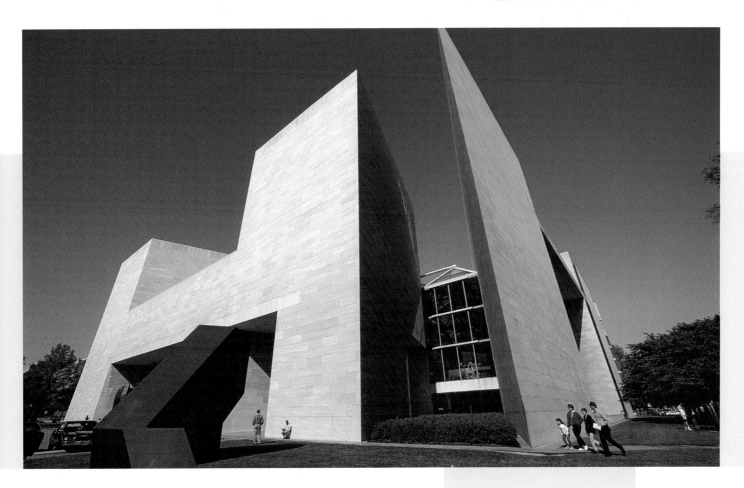

삶과 작품

이오 밍 페이는 1917년 중국의 광주에서 태어나, 17세에 미국으로 이민을 갔다. 그는 매사추세츠 공과대학에서 공부한 후 하버드대학의 발터 그로피우스 밑에서 수학했다. 뉴욕의 부동산 개발업자인 윌리엄 제켄도르프와 동업을 하면서, 그는 1948년에서 1955년 사이에 처음으로 주력할 만한 프로젝트를 맡게 된다. 38세에 그는 뉴욕에 자신의 사무실을 열었다. 이 사무실은 지금까지도 미국에서 가장 인정받는 곳 중에 하나로 꼽히고 있다. 그는 워싱턴 DC의 국립미술관 동관을 포함한 개인이나 공공기관으로부터 많은 작품들을 의뢰받았다. 마치 합리주의 개념을 억지로 갖다 붙이려는 듯 건물의 깔끔하고 솔리드한 형태는 고전적이며 근원적인 것을 상기시키는 기념비적인 느낌을 자아내고 있다. 광범위한 프로젝트들을 다루었음에도 불구하고, I. M. 페이 건축사무소(1989년에 페이 코브 프리드 앤 파트너스로 변경됨)는 최근의 혁신적인 양상들에 주목하며 회사 나름대로의 양식적 목표를 발전시켜 나갔다. 즉 모든 작품을 수행하면서 개별적인 미학적 취향과는 상관없이 설계의 기능성을 높인다는 주된 목적을 세워놓고 있었다. 역설적이게도, 20세기 말과 21세기 초에 페이가 내놓은 작품들에는 19세기에 전형적으로 나타난 개념이 다시 등장한다. 그러나 이 스튜디오는 포스트모던 경향의 설계안(워싱턴의 홀로코스트 박물관)과 하이테크의 영향이 분명히 드러나는 설계안들 또한 제시했다. 하이테크 양식의 사례로는 홍콩 소재 중국은행의 본사 건물로 세워진 고층빌딩이 있다. 이 건물은 세워지자마자 이 도시 자체의 상징물이자 중국 본토에 막 도래한 자본주의의 상징이 되어버렸다. 베이징과 중국 전역의 호화 호텔들은 이 나라의 변혁을 더 극명하게 드러내고 있다.

위 :
I. M. 페이,
국립미술관의 동관,
1968-1978년,
워싱턴 DC

왼쪽 :
I. M. 페이 건축사무소, **중국은행 타워**,
1982-1990년,
중국, 홍콩

로버트 벤투리

로버트 벤투리(아더 존스와 합작), **바나 벤투리의 주택**, 1959-1964년, 펜실베이니아 주 체스트넛힐.
어머니 집을 설계하면서 벤투리는 미국의 전통 주택에서부터 영감을 끌어왔다. 이 평면에서 보이는 벽난로는 주택 전체의 "지렛대 중심" 역할을 한다. 즉 위층으로 연결되는 계단이 이곳에서부터 시작되는 것이다.

1960년대에 로버트 벤투리가 건축을 둘러싼 논쟁과 새로운 양식적 조류에 미친 공헌은 처음에는 이론적인 차원에 가까웠다. 실제로 그의 저작들과 비평적 해석들은 그가 한 건축작업들보다 더 중요한 위치를 차지했다. 비록 그의 건축 작품들이 저서에 제시된 개념과 일치를 보이고 있지만 말이다. 당시의 사조들에 관한 에세이 "미국 건축의 복합성과 대립성"(1966년)에서 그는 서양 건축에서 서로 섞여 있지만 그렇게 명확하게 일관되어 나타나지 않는 양식적 사조들에 관한 논쟁어린 해석을 내렸고, 소위 "토속적"인 건축을 부활시키자고 주장했다. 벤투리의 주장에 따르면, 토속적 디자인은 미국의 건축 유산에서 중요한 위치를 차지할 수 있었지만, 부당하게도 합리주의 건축이라는 제단 앞에서 희생양이 되고 말았다고 한다. 스티븐 이제노어와 데니스 스콧 브라운과 함께 『라스베이거스의 교훈』을 출판했던 1972년에 벤투리는 세계적으로 주목을 받게 된다. 이 책에서 그는 광고와 조명, 네온사인, 가짜 파사드와 같은 "저급" 건축에 초점을 맞추면서, 그것을 국제주의 양식의 과장된 진지함에 상반되는 건축적 패러다임으로 간주하고 높이 평가했다. 이전에는 쓸모없게 취급되던 건축 형태가 갑자기 교훈의 원천, 즉 생기와 아이러니로 충만한 건축문화가 되어버린 것이다. 이러한 개념이 표출된 벤투리의 저서들은 국제주의 양식의 경건한 아우라를 와해시키면서 포스트모던 운동이 형성되는 데 중대한 기여를 했다. 1980년의 베네치아 비엔날레에서 다른 건축가들과 함께 선보인 "스트라다 노비시마" 전시회를 통해 벤투리는 포스트모더니즘을 이끌어 나가는 건축가가 된다.

삶과 작품

1925년 펜실베니아 주 필라델피아의 이탈리아계 집안에서 태어난 로버트 벤투리는 프린스턴대학에서 공부했다. 건축

오른쪽:
로버트 벤투리, **존 라우흐와 데니스 스콧 브라운**, 브랜트 주택, 1970-1973년, 코네티켓 주, 그리니치.
이 호화로운 주택은 아돌프 로스의 작품에서 영감을 얻은 것이다.

위
벤투리, 스콧 브라운 건축사무소, **디즈니월드의 RCID 소방서 건물**, 1993년, 플로리다 주, 올랜도.
이 프로젝트에서 벤투리는 자신이 라스베가스에서 얻은 교훈을 활용한다. 이 건물은 밝고 빛나는 색채를 띠는 도자기 패널로 마감되어 있다. 이러한 색채는 이 건물이 소방서 본부로서 실용적 시설이라는 점을 감추고 만다.

에서 학위를 받은 후에 그는 1958년부터 루이스 칸이나 에로 사리넨과 같은 유명한 건축가들과 같이 작업해나간다. 이런 실무와 동시에 그는 1977년까지 필라델피아에 있는 펜실베니아대학에서 교편을 잡는다. 1964년에 그는 존 라우흐와 동업을 시작하고, 3년 뒤에는 얼마 안 있어 부인이 된 데니스 스콧 브라운과 같이 일하기 시작했다(1989년부터 이들의 스튜디오는 벤투리, 스콧 브라운 건축사무소라고 알려져 오고 있다). 국제주의 양식에 대항해 비난을 쏟아붓던 바로 그 시기에 벤투리는 펜실베니아 체스트넛힐에 어머니인 바나 벤투리의 주택을 지으면서 자신의 신념들을 실천에 옮기게 된다. 이 건물을 통해 벤투리는 미국의 일반 단독주택의 전통적인 기본어휘들을 회복시켜, 독특한 공간 감각을 그것에 부여함으로써 새로운 해석을 가하게 된다. 그의 건축 양식이 보여주는 모순적인 양상은 필라델피아 프랭클린 주택과 같은 후기 작품들을

위와 오른쪽:
벤투리, 스콧 브라운 건축사무소, **국립미술관의 세인스버리관**, 1991년, 런던

통해 분명하게 드러난다. 이 건물의 가는 금속 뼈대들은 그 자리에 있었던 벤저민 프랭클린이 살았던 집의 볼륨을 연상시키고 있다. 반면 포스트모던 건축의 경향이 분명히 드러나는 사례는 런던 트라팔가 광장에 위치한 국립미술관의 세인스베리관 증축안이었다. 이 프로젝트에서는 기둥과 필라스터에 코린트식 오더를 사용함으로써 원래 건물을 연상시키는 시각적 연결고리를 마련하게 된다. 그러나 새 건물의 전체 모습이 완성되면서 이러한 연상효과는 점점 더 희미해진다. 이와 대조적으로 디즈니 월드의 RCID 소방서 건물은 아이러닉하고 만화 같은 모습을 하고 있다.

프랭크 게리

프랭크 게리를 통해 우리는 컴퓨터를 활용하는 건축가 세대들을 접하게 된다. 이들은 도면을 그리고, 설계개요를 잡고, 여타 설계 관련 서류를 작성하거나, 직관과 개념의 영역을 구체적인 접근과 실행의 단계로 이끌어내기 위해 컴퓨터에 의존한다. 게리는 확신에 찬 어조로 다음과 같이 주장한다. "내 스케치들은 일종의 몸짓이다. 내가 과연 어떻게 이것들을 세울 수 있을까? 나는 컴퓨터의 도움을 받아 이 일을 할 수 있다. 컴퓨터 없이 작업했다면 나는 아예 이러한 스케치들을 시도하지도 못했을 것이다." 3차원 디지털 모델을 통해 실제로 지어지기 전에 건물을 미리 시각적으로 표현할 수 있게 된 이후로, 건축 분야가 얼마나 크게 변모해왔는지를 게리의 이 지적에서 엿볼 수 있다. 그러나 1980년 이래로 건물을 단순한 용기가 아니라 볼륨들로 이루어진 유기적 집성체와 조각품으로 인식한 게리와 같은 건축가들은 여전히 상상력과 창의력을 최대한으로 발휘하는 면모를 보여준다. 널리 호평을 받은 스페인 빌바오의 구겐하임미술관(1991-1997년)은 독일의 바일 암 라인에 있는 비트라미술관을 완공하면서 그가 1987년부터 내세운 개념이 더 깊어지고 여러 방면으로 정교화된 건물이다(1987년 당시에는 전자공학이 오늘날처럼 놀라운 가능성들을 제시하지는 못했었다).

빌바오 미술관을 설계하면서 게리의 목적은 스펙터클한 시각적 효과를 내는 건물을 만드는 것이었고, 그 결과로 나온 모습은 번쩍이는 티타늄 필름으로 조각된 예술작품과 같다. 입체파와 미래파의 요소를 참조함으로써 과거와 현재가 혼합되어 있다. 어쩌면 이러한 모습은 쥘 베른의 상상력에서 나온 공상적인 노틸러스호처럼 보이기도 한다. 우주선이나 변화무쌍하게 살아 움직이는 형태처럼 느껴지는 이 빌바오 미술관은 네르비온 강가에 만들어진 인공

아래 :
프랭크 게리,
빌바오 구겐하임미
술관의 스케치,
1991-1997년

위와 오른쪽 :
프랭크 게리, **구겐하임미**
술관, 지붕 세부와 건물
외관, 1991-1997년, 스페
인 빌바오

호수에 비친 자신의 이미지를 마치 나르시스처럼 감탄해하며, 정역학을 태연히 무시한 채 24,000평방미터에 달하는 면적을 차지하고 있다. 또한 이 미술관은 구조공학적 측면에서 볼 때 하나의 대작이라고 할 수 있다. 왜냐하면 건축 비용을 최소화하고 구조의 효과를 극대화하기 위해 아연 도금된 강철의 모든 가능성이 개발되어 있는 건물이기 때문이다. 지붕의 표면은 0.25mm 정도 두께의 아주 가는 티타늄으로 마감되어 있다.

삶과 작품

프랭크 오웬 게리는 1929년 토론토에서 태어나, LA의 서던캘리포니아대학교와 하버드대학교를 거치며 미국에서 공부했다. 1953년부터 그는 여러 전문 스튜디오에서 일했으며, 1962년에 자신의 사무실을 열었다. 작품활동의 초기에 그는 제법 규모 있는 설계를 맡지 못했다. 이때 그는 주로 상점과 단독주택을 설계했지만, 해체주의 건축을 향한 그의 경향은 뚜렷하게 나타났다. 해체주의 건축을 향한 이러한 여정은 캘리포니아 산타 모니카에 위치한 전통적인 네덜란드풍인 자신의 집을 재건축하면서 절정에 달했다. 그는 이 구옥을 국제적으로 널리 표명된 해체주의 건축원리가 표현된 건물로 변모시켰다. 조각가 클래스 올덴버그의 스케치에 따라 캘리포니아 베네치아 비치에 세워진 치아트 데이 모조 사무소와 같은 작품을 통해, 게리는 팝아트의 언어를 완전히 포용하면서

도 이것에 기념비적 차원을 더했다. 올덴버그가 창안한 쌍안경은 실제로 있는 모습 그대로 일상용품을 크게 확대시킨 입구 역할을 담당한다. 게리의 해체주의 경향은 프라하에 세워진 나치오날레네델란텐에서 다시 등장한다. 한쪽이 부분적으로 붕괴된 것처럼 보이며 서로 기대고 있는 두 개의 탑은 현대의 도시 생활을 토속적 색채로 묘사하고 있다. 좀 더 최근의 설계 프로젝트들 중에는 뉴욕의 구겐하임미술관 신관과 2003년에 문을 연 월트디즈니 콘서트홀 등이 있다. 구겐하임미술관 신관에서 고층빌딩의 경직된 형태는 파편화되어, 물의 움직임과 도시의 에너지를 연상시키는 유선형 몸체로 거듭난다.

렌조 피아노

위 :
피아노와 로저스,
퐁피두센터,
1971-1977년,
피아노가 선택한 형
태에서는 산텔리아
의 환상적인 드로잉
과 런던의 건축가와
디자이너 집단인 아
키그램(1960년)이
발전시킨 "초기 미
래파" 양식이 암시
되어 있다.

많은 사람들의 기억 속에서 아직도 렌조 피아노라는 인물은 그를 국제무대의 중심적 위치에 올려놓은 어떤 작품과 긴밀히 연관되어 이해되고 있다. 그 작품은 바로 파리의 퐁피두센터(1972-1978년)다. 이렇게 한 건축가와 작품이 오랫동안 하나로 연결되어 이해되었던 이유는 시공과 관련된 이 건물의 특성과 연관된 것이다. 즉 널리 알려진 바대로 보부르의 이 건물은 완공된 건물의 외관에 시공 현황이 노출될 수 있는 일반적인 규준을 뛰어 넘은 최초의 건물이기 때문이다. 이때까지만 해도 가장 혁신적인 설계에서도 비록 일부러 감추지는 않겠지만 건물의 구조적 "비밀들"을 시각적으로 드러내지 않으려는 세심한 배려가 이루어지고 있었다. 다시 말해서 환기 덕트, 공기조화 설비, 엘리베이터, 계단실 등이 세심하게 드러나거

나 감추어짐으로써, 볼륨들의 명료함과 미학적 요소들의 상호작용이 한껏 펼쳐지는 시각적 장을 만들어내고 있다. 아무리 매력적이며 호감을 사는 건물이라도 이러한 측면에서 보면 퐁피두센터는 마치 구멍 뚫려 있는 위 같다. 이 건물을 쳐다보고 있노라면 마치 전신 엑스레이 촬영을 한 유기체를 관찰하고 있는 듯하다. 혁명적이라고까지는 할 수 없어도 이 건물이 하이테크라는 이름으로 현대 건축에 등장한 사조의 시작을 알렸다는 점과, 가장 발전된 기술들을 이용했다는 점을 주목할 필요가 있다. 그러나 이 보부르의 건물은 특이함과 자유롭게 연출된 화려한 기교를 과시하려는 것이 아니라 기능적 유연성을 위해 주어진 요구사항들을 충족시키기 위해 설계된 것이다. 즉 이 건물은 구조적 장애물에서 완전히 자유로운 채 7,500

왼쪽과 위 :
렌조 피아노 외,
복원된 포츠담 광장,
1992-2000년, 베를린.
베를린 장벽이 허물어진 이후 다임러 벤츠사가 추진한 이 복원 계획은 제2차 세계대전 중에 황폐화되고 장벽이 세워진 후 파괴되어 버린 지역을 멋지게 변모시켰다. 렌조 피아노 건축 사무소에서 내놓은 마스터 플랜에 따라 이소자키, 로저스, 한스 콜호프, 라파엘 모네오 등의 유명한 건축가들이 함께 작업에 참여했다. 이 계획에는 사무실과 아파트, 아이맥스 영화관으로 사용될 19채의 건물이 포함되어 있다.

평방미터에 달하며, "문화적 기계"라는 명칭을 붙이기에 적합한 거대한 용기와도 같다. 이 모든 요소들은 건물(60 × 170)의 경계 주변으로 이동되어 있고, 강철과 주철로 될 골조는 48m에 달하는 내부 공간을 가로지르고 있다. 따라서 퐁피두센터는 "다목적 건물"이라는 명칭을 얻기에 충분하다. 순전히 미학적 관점에서 보면, 이 건물은 건물과 주변 환경의 관계를 어떻게 설정해야 하는가라는 이슈의 획기적인 전환점을 대변해 주고, 히테로피아로 발전하게 될 사조의 시작을 알리고 있다.

삶과 작품

제노바에서 1937년에 태어난 렌조 피아노는 피렌체대학과 밀라노 공과대학에서 공부했으며, 1964년에 건축학위를 취득했다. 졸업하자마자 국제적인 프로젝트에 참여한 그는 필라델피아의 루이스 칸 사무실에서 일했고, 이후에는 런던에서 리처드 로저스(194쪽)와 같이 일하며 퐁피두센터를 설계했다. 1977년에 그는 피터 라이스와 같이 일하기 시작했다. 시드니 오페라하우스의 구조적 문제점들을 해결하는 데 도움을 준 이 공학자와 피아노는 1993년까지 동업했다. 1981년에 그는 파리와 제노바에 사무실을 둔 렌조 피아노 건축 사무소를 설립하여 전 세계에 걸친 프로젝트를 진행해 나갔다. 피아노의 예술적 안목은 도시계획이나 극장과 같은 다양한 분야의 작품들을 통해 표현되었으며, 다재다능한 건축가로서의 면모 자체는 휴스턴의 메닐 컬렉션 빌딩과 같은 작품을 통해 잘 드러나 있다. 어떤 측면에서 볼 때 이 건물은 "반-보부르"적인 건물로 간주될 수도 있다. 자연광이 비쳐지는 홀을 가진 이 건물은 기술을 과시하는 양상과는 거리가 멀다. 피아노는 하이테크적인 표현 형태들도 자주 사용했으며, 그 일례로는 뉴칼레도니아의 누메아 문화센터가 있다. 이 건물에서는 목재와 전통적인 재료들을 사용하여 놀라울 정도로 획기적인 형태들이 만들어지고 있다. 이와 마찬가지로 창의력을 자유롭게 발휘하여 이 건축가는 암스테르담의 과학기술박물관을 설계한다. 이 건물은 항구의 주변환경과 완전히 조화를 이루며 미지의 세계로 이제 막 항해를 떠나려는 배처럼 생겼다. 다른 여러 건축가들과 협력하여 피아노는 베를린 장벽이 서 있던 곳에 포츠담 광장 복원작업을 추진해 나갔다.

산티아고 칼라트라바

새로운 기술이 적용된 건축물을 만들고자 할 때 이를 주도적으로 이끌어가야 할 주체가 건축가인지 공학자인지에 대한 논쟁은 19세기 중엽부터 공학자와 건축가 사이에서 끊임없이 제기되어왔다. 그러나 이 논쟁은 공학자이자 건축가였던 칼라트라바의 작품을 통해서 부분적으로나마 그 해답을 찾았다고 할 수 있다. 자신이 받은 교육에 기초하여 이 스페인 건축가는 구스타프 에펠의 작품을 시발점으로 한 창의적인 사조에 합류한다. 20세기를 거치는 동안 스페인 건축가 에두아르도 토로하와 펠릭스 칸델라, 이탈리아 건축가 피에르 루이지 네르비와 리카르도 모란디, 영국 건축가 오브 아럽, 독일 건축가 프라이 오

토의 돋보이는 작품들이 이 사조를 빛냈다. 칼라트라바 건축의 주된 특성은 하이테크가 분명하다. 하지만 그는 놀라움과 교란감을 일으키는 유기적 형태에 관심을 집중함으로써 개인적인 해석을 가했다. 혁신적이면서도 창의적인 과정을 거치면서 그는 실제 구조를 구체적으로 정해두지 않고 조각이나, 수채화, 드로잉으로 설계작업을 시작한다. 그러나 비상한 기술적 재능을 지닌 그는 초기의 평면에서 결코 선회하는 법이 없다. 바르셀로나의 몬쥬익 통신탑(1991년)이 그의 이러한 성향을 잘 드러내는 적절한 사례일 것이다. 이 탑은 마치 하늘을 향해 쏘아올려진 화살처럼 위로 향하고 있으며, 그 형태는 칼라트

위 :
**산티아고 칼라트라바,
뉴욕 사도 요한 성당의
남쪽 트랜셉트의 모형**
(1991년)

산티아고 칼라트라바, 리옹-사토라스 간 고속철도(TGV) 역사, 1989-1994년, 리옹(프랑스 론).
이 건물은 무언가를 연상시키는 외관을 지니고 있다. 즉 이 건물은 열차와 비행기의 합체, 즉 강력한 역동성을 자아내는 일종의 현대 기술적 동물 모습을 띠고 있는 것이다.

위 :
산티아고 칼라트라바,
리옹-사토라스 간 고속
철도(TGV) 역사 계획안
의 수채화, 1989년경

라바의 스케치, 즉 무언가를 주기 위해 무릎을 꿇고 있는 인물 스케치로부터 나온 것이다. 사실상 그의 주된 관심은 발렌시아의 알라메다 지하철역 가교와 같은 사례에서 잘 알 수 있듯이, 특정한 형태에 내재한 다이너미즘이다. 이 다리는 마치 팽팽하게 당겨진 활처럼 휘어져 있다.

삶과 작품

현대 건축과 공학 분야에서 두각을 나타내고 있는 산티아고 칼라트라바는 1951년 스페인에서 태어났다. 1968년에서 1969년까지 발렌시아 예술학교에서 공부했고, 1975년 취리히로 이주한 후에는 유연한 구조물, 특히 트러스의 작용에 관한 박사논문을 발표하고 1981년 그곳의 공과대학을 졸업했다. 탄탄한 기계공학적 지식을 겸비한 그는 구조 그 자체가 설계의 결정적인 요소인 작품들을 구상하기 시작했다. 이 요소는

그가 여러 차례 강조했듯이 "내부에서부터 외부로" 공간을 향해 역동적으로 분출하는 형태를 말한다. 공간을 향해 돌출하는 형태에 대한 그의 관심은 구조와 형태 사이의 관계를 탐구하려 노력하는 일관된 자세에서 비롯된 것이다. "나의 관심은 종종 주제넘게도 조각이라고 부를 만한 것을 지향하며 연구하는 것이다." 이 말을 통해 우리는 그가 왜 1991년 뉴욕의 주요 랜드마크 중 하나인 사도 요한 성당 개축 현상설계에 참여했는지를 짐작할 수 있을 것이다. 칼라트라바가 제시한 안은 고딕 양식으로 회귀한 트랜셉트를 추가하는 것이었다. 이것은 트랜셉트와 중앙 네이브의 교차부 위 50m 높이에 매달린 일종의 생물권이며, 성서의 낙원을 암시하는 지붕 위의 공중 정원이다. 칼라트라바는 2004년 2월 뉴욕 시의 새로운 세계무역센터 교통 허브를 설계하면서 그만의 높이 나는 듯한 평면을 선보였다.

위와 아래 : 쿠웨이트 관, 엑스포 92

아래 : 산티아고 칼라트라바, 알라메다 지하철역 가교, 1991-1996년, 스페인, 발렌시아

위 : 산티아고 칼라트라바, 알라밀로 다리, 1992년, 스페인, 세빌리아

찾아 보기

Credits

Archivio Giunti (in alphabetical order): 230b, 275a (Atlantide /Stefano Amantini); 14-15b, 19al, 133 (Atlantide/Massimo Borchi); Giuliano Cappelli, Florence: 201cr; Claudio Carretta, Pontedera: 28b; Dario Coletti, Rome: 82cr, 229b; Patrizio del Duca, Florence: 81br; Giuseppe De Simone, Florence: 103bl; Antonio di Francesco, Genoa: 125br; Jona Falco, Milan: 48a; Stefano Giraldi, Florence: 35bl, 101bl, 161al, 165ar, 279ar, 279bl, 287a, 287br; Nicola Grifoni, Florence: 16b, 17b, 19br, 28-29, 33, 34bl, 34r, 44, 50, 54al, 60b, 63bl, 66al, 69a, 72-73, 73al, 76-77, 79, 80ar, 80bl, 80-81, 81ac, 86bl, 88ar, 89bl, 89br, 90b, 91ar, 92-93, 94, 94-95, 98bl, 100 bl, 103a, 106-107, 112a, 114br, 116, 124r, 135b, 139bl, 140al, 143c, 143br, 144al, 144ar, 145ar, 146r, 214bc, 214br, 215al, 216ar, 216-217, 217ar, 217bl, 217br, 220, 220-221, 222-223a, 222-223b, 224al, 224-225, 225a, 225cl, 225cr, 227b, 228cr, 228b, 229cl, 233br, 234al, 234-235, 235r, 236cl, 238a, 259ar, 290; Aldo Ippoliti, Rome (Concessione S.M.A. no. 945 of 18/11/1993): 43c; Nicolò Orsi Battaglini, Florence: 62ac; Marco Rabatti-Serge Domingie, Florence: 62l, 142, 278a, 286-287, 296; Humberto Nicoletti Serra, Rome: 99bl, 118l, 146, 147a, 147cl, 230a, 232r, 305br, 322ar, 326-327, 326-327; Gustavo Tomsich: 305ar.

Atlantide, Florence (in progressive order): 40-41 (Massimo Borchi); 41a (Stefano Amantini); 55br, 69b (Massimo Borchi); 160br (Guido Cozzi); 163a (Stefano Amantini); 186ar (Concessione S.M.A. n. 01-295 del 21/06/1995); 294bl (Guido Cozzi).

Contrasto, Milan: 98a, 215br, 262cr, 302-303, 307bc, 315bl (Erich Lessing); 317c (Gamma), 329cr (Erich Lessing), 330 (Gamma); 352a, 352b (Erich Lessing); 356a, 356bl, 357a (Gamma); 358-359 (Massimo Mastrorillo); 359a (Wes Thompson); 359c (Massimo Mastrorillo); 359bl (Alexis Duclos); 364bl (Craig/ Rea); 368b (Massimo Mastrorillo); 370al (Gamma); 371a, 371c (Gianni Berengo Gardin).

Corbis/Contrasto, Milan: 14c (Karen Huntt Mason); 16-17 (James Davis); 26-27 (Yann Arthus-Bertrand); 27 (Roger de la Harpe/Gallo Images); 32al (Earl & Nazima Kowall); 34al (Archivio Iconografico, S.A.); 35r (Paul Almasy); 36b (Ric Ergenbright); 37a (Ruggero Vanni); 43br (Adam Woolfitt); 48bl (GE Kidder Smith); 49a (Chris Lisle); 51c (Paul A. Souders); 52r (John Slater); 55a (John Dakers); 56 (Macduff Everton); 58-59 (Angelo Hornak); 60-61 (Christine Osborne); 61ar (Eric Dluhosch, Owen Franken); 66ar (© Bettmann/Corbis); 67br (Chris Bland); 68-69 (Joseph Sohms/Visions of America); 71a (Oriol Alamany); 71br (Philip Gendreau); 73br (Dave G. Houser); 74al (Sandro Vannini); 78r (Adam Woolfitt); 83l (Werner Forman); 96ar (Ruggero Vanni); 97b (© Bettmann/Corbis); 100br (Gillian Darley); 101a (Adam Woolfitt); 104 (Archivio Iconografico, S.A.); 104-105 (Adam Woolfitt); 107b (Harald A. Jahn; Viennaslide); 110b (© Bettmann/Corbis); 111 (Gianni Dagli Orti); 112-113 (Roger Wood); 113 (Kevin Fleming); 117 (Paul Almasy); 119br (Diego Lezama Orezzoli); 121al (Sandro Vannini); 124l (Mimmo Jodice); 125bl (Vittoriano Rastelli); 129b (Paolo Ragazzini); 130-131 (Robert Holmes); 134-135 (Kevin R. Morris); 136-137 (Pierre Colombel); 137a (John T. Young); 141 (Mimmo Jodice); 146l (Araldo de Luca); 148-149 (Yann Arthus-Bertrand); 149ac (Philippa Lewis); 149br (Macduff Everton); 152a (© Historical Picture Archive/Corbis); 152br (Lindsay Hebberd); 153a (Sheldan Collins); 153b (Stephanie Colasanti); 154al (Paul Almasy); 154b (Charles Lenars); 154-155 (Kevin Schafer); 155c (Gian Berto Vanni); 157a (Robert Holmes); 157b (Joseph Sohm); 158bl (Cuchi White); 159a (Robert Holmes); 161br (Dallas and John Heaton); 163cl (Marc Garanger); 163cr (© Corbis); 164b (Andrea Jemolo); 165al (José F. Poblete); 166 (Paul Seheult); 167b (Sakamoto Photo Research Laboratory); 168-169 (Michael S. Yamashita); 170cl, 170br (Andrea Jemolo); 171b (Archivio Iconografico, S.A.); 178 (Ruggero Vanni); 181r (© Bettmann/Corbis); 182 (Archivio Iconografico, S.A.); 183c (Gillian Darley); 184b (© Lake County Museum); 188cl (Layne Kennedy); 188cr (Angelo Hornak); 189al (Raymond Gehman); 190c (Werner H. Müller); 193ar (Richard Schulman); 194r (Macduff Everton); 195a (Yann Arthus-Bertrand); 195c (Pawel Libera); 196ar (Grant Smith); 196bl (Craig Lovell); 197bl (G.E. Kidder Smith); 201b (Michael S. Yamashita), 202a (Michael Nicholson), 202-203 (Gian Berto Vanni); 203 (Michael S. Yamashita); 204 (Yann Arthus-Bertrand); 206-207 (Paul Almasy); 207b (Diego Lezama Orezzoli); 208al (Dean Conger); 209a (Nik Wheeler); 209b (David Forman/Eye Ubiquitous); 210l, 210r, 211c (Roger Wood); 211a (Paul Almasy); 211b (Nik Wheeler); 212-213 (Charles & Josette Lenars); 213bl (Chris Lisle); 213br (Roger Wood); 218 (© Bettmann/Corbis); 218-219 (Michael Maslan Historic Photographs); 221c (Roger Wood); 222b (Wolfgang Kaehler); 223br (James Davis); 226c (Chris Lisle); 227cl (Richard T. Nowitz); 227cr (Ruggero Vanni); 231c (Jonathan Blair); 233bl (Richard T. Nowitz); 234bl (Roger Wood); 236cr (Chris Ellier); 237c (David Lees); 238b (Paul H. Kuiper); 239a (Adam Woolfitt); 239b (Andrea Jemolo); 240l (Vanni Archive); 241l (Ruggero Vanni); 242 (Aaron Horowitz); 243l (Sandro Vannini); 243r (David Lees); 244l (Carmen Redondo); 244r (Lucidio Studio Inc.); 245cl

(Pierre Colombel); 245cr (Archivio Iconografico, S.A.), 245b (Dave G. Houser), 247r (Adam Woolfitt); 248 (Roger Wood); 249cr (Carmen Redondo); 250 (Richard T. Nowitz); 251a (Luca I.Tettoni); 251b (Christophe Loviny), 252b (Charles & Josette Lenars); 252a (Jack Fields); 253c (Lindsay Hebberd); 253b (Earl & Nazima Kowall); 255 (Ruggero Vanni); 256a (Paul Almasy); 256c (Gian Berto Vanni); 257a (Patrick Ward); 257c, 259cl (Angelo Hornak); 258b (Vanni Archive); 260a (Franz-Marc Frei); 260b (Gail Mooney); 262cl (Carmen Redondo); 262b (Bob Krist); 263cl (Vanni Archive); 263cr (Mimmo Jodice); 264b (Michael Busselle); 265b (Andrea Jemolo); 266, 267ar (Archivio Iconografico, S.A.); 266-267,267br (Adam Woolfitt); 268cr (Ruggero Vanni); 268b (Paul Almasy); 270c (Richard List); 272a (Dennis Marsico); 273b (Ruggero Vanni); 274cr (Sandro Vannini); 274b (Dennis Marsico); 275c (Bob Krist); 275b (Chris Bland/Eye Ubiquitous); 276cl (Martin Jones); 276cr (Archivio Iconografico, S.A.); 277a (Carmen Redondo); 277cl, 277b, 280-281, 281cr (Wolfgang Kaehler); 282ar (Paul Almasy); 283al, 283b (Adam Woolfitt); 284a (© Alfred Ko); 285br (Pierre Colombel); 288, 288-289 (Macduff Everton); 296-297 (Araldo de Luca); 298-299 (John Heseltine); 299ar (Araldo de Luca), 300cl (Francesco Venturi), 301a (Danny Lehman), 301b (Kevin Schafer), 302c (Carmen Redondo); 304br (Jon Hicks); 305al (David Lees); 308c (Sandro Vannini); 308-309 (Adam Woolfitt); 309bl (Hugh Rooney/Eye Ubiquitous); 310l (Sheldan Collins); 310r (Yann Arthus-Bertrand); 311a (Francesco Venturi); 311b (Michael Freeman); 312 (John Heseltine); 312-313 (Angelo Hornak); 313a (Chris Andrews); 313b (Angelo Hornak); 314 (Adam Woolfitt); 316 (David Muench); 317a (Lee Snider); 317b (© Stapleton Collection); 322b (Archivio Iconografico, S.A.); 324b (Richard T. Nowitz); 325a

(Francis G. Mayer); 325bl (Peter Aprahamian); 325br (Adam Woolfitt); 326, 327br (Massimo Listri); 328al (Paul Almasy); 328-329 (Robert Holmes); 329a (Paul Almasy); 329bl (Arthur Thévenart); 331l, 331ar (Adam Woolfitt); 331cr (Angelo Hornak); 331br (Adam Woolfitt); 333bl (© Corbis); 333br (Michael Busselle); 334 (Sally Ann Norman); 335a (Thomas A. Heinz); 335b (Michael Nicholson); 336br (Adam Woolfitt); 340bl (Thomas A. Heinz); 340br, 341a (© Bettmann/Corbis); 341bl (Kevin Fleming); 341br (Thomas A. Heinz); 342a (Farrell Grehan); 342c (Thomas A. Heinz); 343a (Michael Freeman); 343c (Catherine Karnow); 343b (Richard A. Cooke); 348 (© MIT Collection); 349a (Chris Hellier); 349bl (© Bettmann/Corbis); 349br (Thomas A. Heinz); 350a, 350b, 353ar (Ruggero Vanni); 354a (Adam Woolfitt); 354b (© Philadelphia Museum of Art); 355 (Adam Woolfitt); 357c (James Davis/Eye Ubiquitous); 360c (Angelo Hornak); 361r (Paul Thompson/Eye Ubiquitous); 364a (Robert Holmes); 364br (Owen Franken); 365a (James P. Blair); 365b (Derek M. Allan/Travel Ink); 367l (Angelo Hornak); 367r (Gillian Darley/ Edifice); 368a (Yann Arthus-Bertrand); 369a (Heini Schneebeli/Edifice); 369cl (Roger Ressmeyer); 369cr (Nik Wheeler); 373ar, 373cl (Fernando Alda).

Michele Dantini, Florence: 31a, 31b, 36al, 57ar, 57bl, 77b, 161ar, 200ar.

Fao Photo: 10ar.

Gloria Fossi: 11b, 20al, 20ar, 35al.

Landesbildstelle Berlin: 158-159.

Olympia Publifoto, Milan: 190-191.

Courtesy Renzo Piano Building Workshop, Genoa: 370ar (John Gollings); 370bl (Christian Richter); 370br (W. Vassal).

Marco Rabatti-Serge Domingie, Florence: 286c.

Foto Scala, Florence: 120a, 140r, 143r, 144br, 150c, 187al, 187b, 272b, 291bl, 323l, 346c, 347bl.

Foto Vasari, Rome: 62r.

Drawings:
Cristina Basaldella (from M. Pozzana, I giardini di Florence e della Toscana, Giunti, Florence 2001): 39br
Sergio Biagi, Florence: 112, 113, 128, 131, 132, 133, 203, 212, 215, 224, 225, 242, 248, 251.